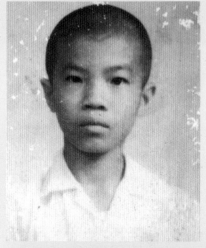

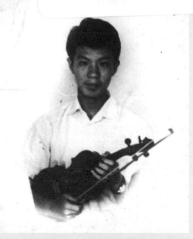

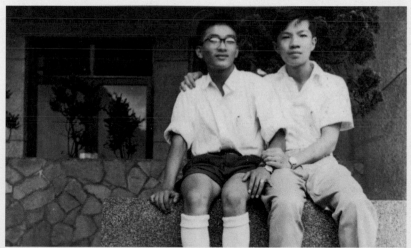

上左圖　小學六年級，正就讀臺北市幸安國校。（1956）

上右圖　愛樂少年。高中一年級，開照相館的小舅幫他拍了這幀照片。
（1960）

下圖　和初中時代的好友楊同學（左）。（1958）

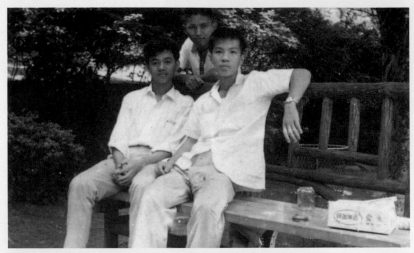

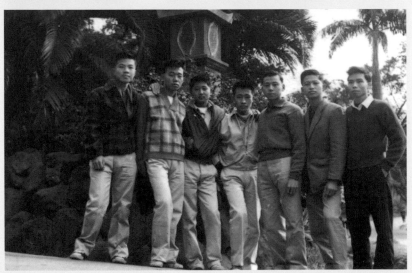

上圖 和高中同學同遊木柵。左起：陳琥、周惠銘（中後）、溫隆信。（1962）

下圖 高中畢業前與同窗合影。左起第二人周國民是溫隆信（左一）
高中時代最要好的同學。（1963 碧潭空軍公墓）

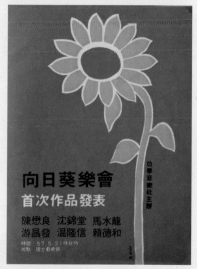

向日葵樂會
首次作品發表

陳懋良　沈錦堂　馬水龍
游昌發　温隆信　賴德和

時間　57.5.31日8時
地點　國立藝術館

功學音樂社主辦

上圖　藝專畢業旅行，和好友張文賢（左）在花蓮天祥合影。（1968）

下圖　向日葵樂會首次作品發表會節目單。（1968-05-31）

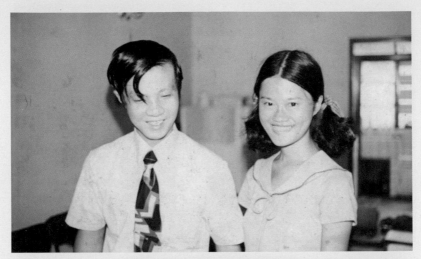

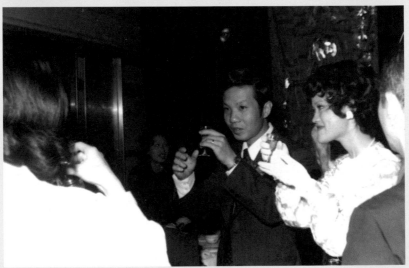

上圖 戀愛中，和可愛的學妹高芬芬。（1971）

下圖 新郎新娘敬酒。溫隆信和高芬芬的婚禮在淡水河邊的四季飯店舉行。
（1973）

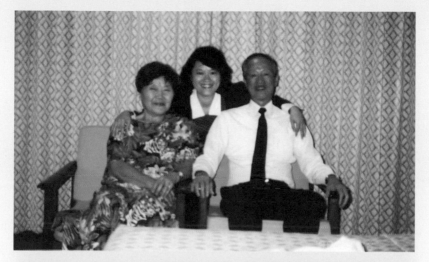

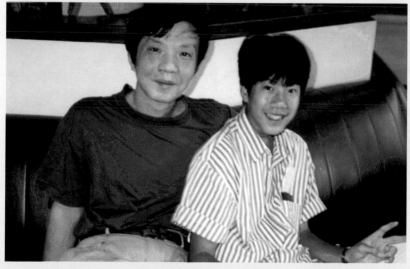

上圖 妻子高芬芬（中）與她的父母親：高登科先生與高鄭香閨女士。
（1990-11-18）

下圖 父與子：溫隆信與溫士逸。（1987）

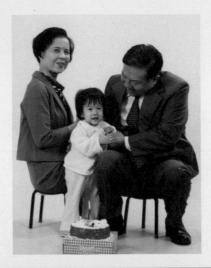

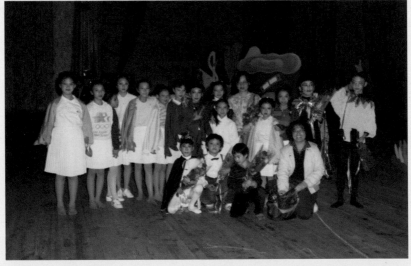

上圖　温士逸周歲生日，與祖父母温永勝、李明雲合影。（1975）

下圖　「小精靈兒童歌劇團」演完温隆信的兒童小歌劇《早起的鳥兒有蟲吃》
　　　後全體合照。前蹲排左一為温士逸，他飾演主角小鷹「小冬冬」。這
　　　是他唯一一次參加父親作品的演出。（1985-03-31 高雄市中正文化
　　　中心至德堂）

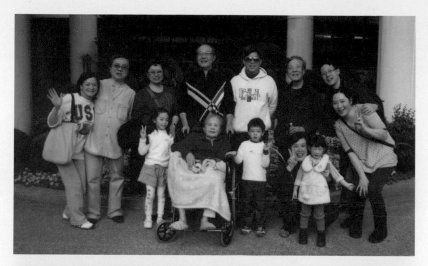

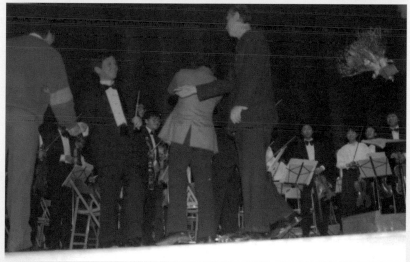

上圖 温家四代同堂。母親李明雲（坐輪椅者）晚年住在金山的安養院。照片左二是他的大弟隆俊，幫母親推輪椅的是小弟隆亮，餘皆家屬至親。（2012-04-01）

下圖 指揮現代室內樂團首演完後謝幕。此樂團由温隆信組織，以演奏國人作品為特色，但可惜運營時間甚短。前排四人左起：許博允（背影，正與指揮握手）、指揮温隆信、馬水龍（背影），以及正走上舞臺準備與指揮握手的財經界愛樂人士許遠東。（1971-04-27 臺北市實踐堂）

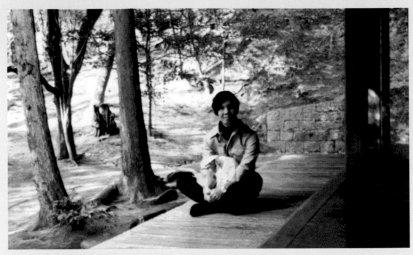

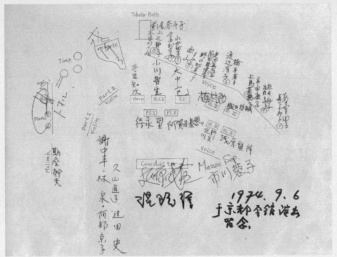

亞洲作曲家聯盟第二屆京都大會結束後，參加大會安排之旅行。
（1974-09-10 日本奈良）

大型室內樂《作品 1974》在亞洲作曲家聯盟第二屆京都大會上，由
大阪的泰勒曼室內樂團（Telemann Ensemble）發表。演奏者在舞臺
座位表上依序簽上自己的名字。（1974-09-06 日本京都會館）

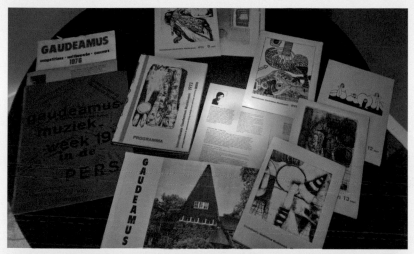

上圖 1972、1975 年荷蘭高地阿慕斯音樂週大會手冊、節目單。

下圖 荷蘭高地阿慕斯國際作曲大賽《現象二》演出現場。（1975-09-12
鹿特丹多倫 De Doelen 音樂廳）

bilthoven, 9.X.1975
p.o. box 30

FOUNDATION GAUDEAMUS
contemporary music center

gerard doulaan 21 bilthoven
(netherlands)

telephone: (030) - 78.26.60

bank: algemene bank nederland n.v. bilthoven

in reply please quote:

TESTIMONIAL
============

We herewith certify that
 Mr. Loong Hsing Wen
participated in the "International Gaudeamus Competition,
September 1975, for Composers".
During this competition he obtained the second prize for
his work
 "Phenomena II""

 The Committee of the
 GAUDEAMUS FOUNDATION,

 W.A.F. Maas,
 General Director.

上圖　《現象二》獲 1975 年荷蘭高地阿慕斯國際作曲大賽第二名獲獎證明書。

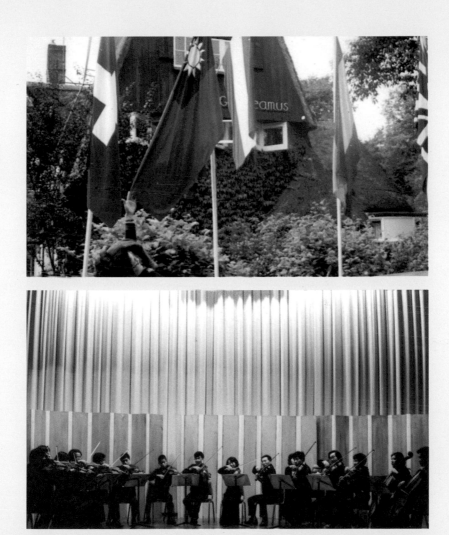

《現象二》奪得高地阿慕斯國際作曲大賽第二名後,在比多汶
（Bilthoven）的高地阿慕斯基金會本部前,升起中華民國國旗。
（1975-09）

賦音室內樂團是溫隆信 1976 年在臺北市登記成立的樂團,成員為音
樂科系畢業生及社會愛樂人士,是一支多功能的巴洛克樂團。

「七四樂展」，溫隆信指揮節慶管弦樂團在臺北市社教館演出徐頌仁的鋼琴協奏曲《落大雨》主題與變奏。鋼琴主奏即徐頌仁本人。（1985-12-22）

擔任文建會音樂委員期間，與昔日藝專師長、同學合影。左起：賴德和與賴妻、時任文建會第三處處長的申學庸老師、溫隆信、林光餘、沈錦堂及沈妻。（1980 年代）

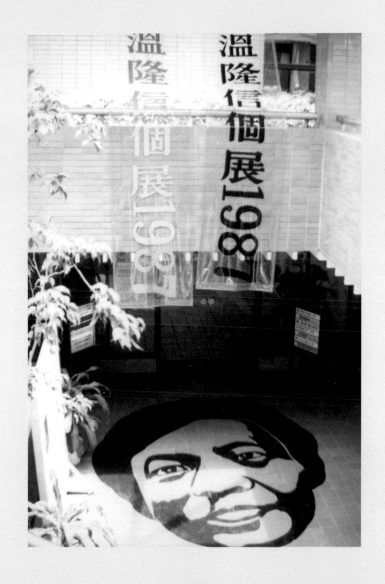

「温隆信個展 1987」在知新廣場外的布置。此次個展內容豐富，分
靜態的文物展示與動態的演講、討論會及兩場音樂會，前後持續兩週。
（1987-06 臺北）

上圖　「大師出擊」唱片錄音現場。左起：溫隆俊、溫隆信、日本打擊樂演奏家北野徹、臺灣打擊樂好手連雅文。（1987 臺北知新廣場）

下圖　以中華民國首席作曲家身分，參加在香港舉行之亞洲作曲家聯盟第七屆大會。左起：溫隆信、林樂培（香港）、服部公一（日本）。（1981-03 香港藝術中心壽臣劇院）

上圖 溫隆信（右）在美中藝術交流中心舉行之「中國音樂的傳統與未來」
座談會上發言，此節座談由許常惠（左）主持。本會議由美國哥倫比
亞大學作曲系主任周文中主辦，邀請臺灣與中國大陸作曲界代表各十
人，在紐約舉行兩岸分治後作曲界第一次正式接觸。（1988-08-08
紐約哥倫比亞大學）

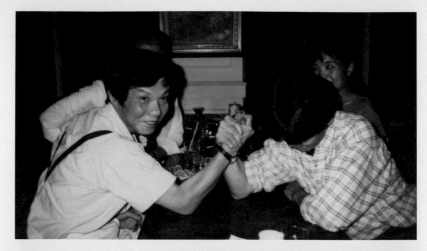

上圖　臺南家專有一名主修低音大提琴的學生（右），每有機會總要與溫隆信較量腕力。（1990-05-22 赤崁飯店謝師宴）

下圖　辭職出國後，臺南家專的學生仍非常懷念他，派代表寫卡片問候「溫把拔」。（1992-05-03）

上圖　駐足蘇黎世。參加完在布達佩斯舉行的國際現代音樂協會年會後，轉赴瑞士，拜訪當地作曲界先進。（1986-03-30）

下圖　在臺南家專教書期間，周末若不能回臺北，就開著他的「吉利青鳥」去高雄甲仙、茂林一帶聆聽山水之聲，接觸大自然的音源。（1988）

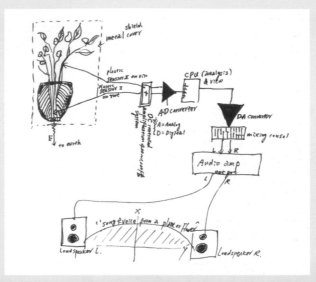

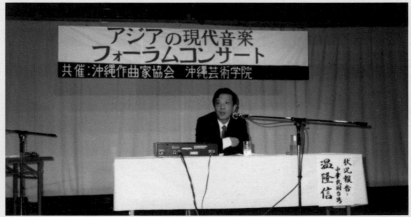

上圖　温隆信手繪之植物音源採集工程圖解。1980 年代，他應沖繩藝術學
　　　院院長上地昇之邀請，一起研究植物的聲音。他們以科學的方法研究
　　　植物的生態電流，從採集植物的音波、音色，進而找到植物的聲音，
　　　帶給温隆信極大收穫，亦成為他日後創作上的新音源。

下圖　參加在日本沖繩舉行之「亞洲現代音樂論壇」，代表中華民國臺灣進
　　　行區域創作活動現狀報告。（1987-03-15 沖繩藝術學院）

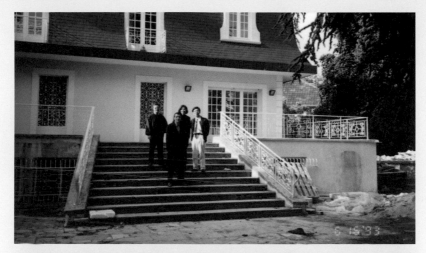

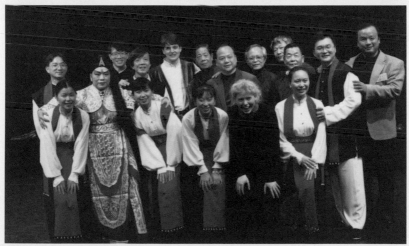

上圖 與中外友人在巴黎 CIDT（臺灣文化發展協會）門口。（1993-06-15）

下圖 1994 年「溯自東方」文化交流活動，邀請臺灣傳統藝人赴荷蘭演出。相片中粉墨裝扮者為亂彈戲名角潘玉嬌（前排左二），此外尚有亂彈嬌劇團樂師邱火榮（男士排右五）、小西園布袋戲團主許王（男士排右六）、北管樂師朱清松（男士排右七），及采風樂坊黃正銘（男士排右二）與團員多人。前排著黑衣之女子是 CIDT 首席祕書 Leontien van der Vliet，男士排左四 Sebastiaan Jansen 為第二祕書，兩人均協助溫隆信（男士排左三）處理在歐各種交流事務。（1994-02-06 阿姆斯特丹 Soeterijn 劇院）

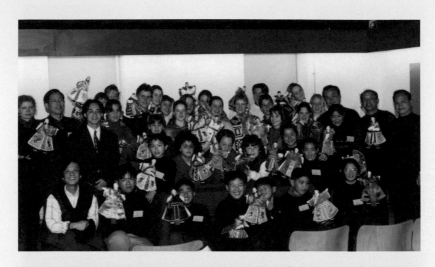

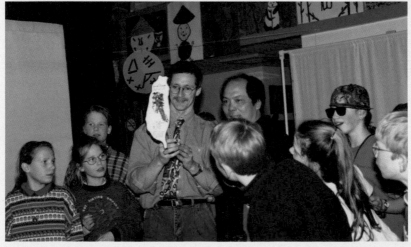

上圖　「溯自東方」活動期間，温隆信（前排左一）率臺北縣新莊國小布袋戲團拜訪荷蘭萊登一所小學，進行文化交流。（1994-02-07）

下圖　萊登小學校長手持臺灣形狀之皮影，向學生介紹臺灣的皮影戲與華洲園皮影劇團藝師林振森。（1994-02-07）

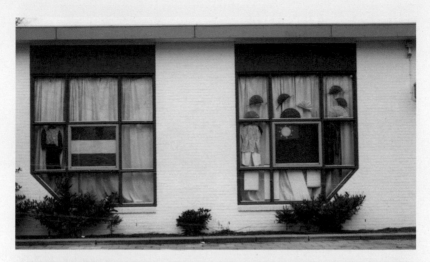

上圖 萊登小學為迎接遠道而來的臺灣傳統藝術團體,特地在教室窗口布
置學生手製之荷蘭國旗(左)與中華民國國旗(右),以表歡迎。
(1994-02-07)

下圖 在巴黎海華文藝季演講「音樂家介於『志業』與『職業』間的思考」。
(1997-03-29 巴黎華僑文教服務中心)

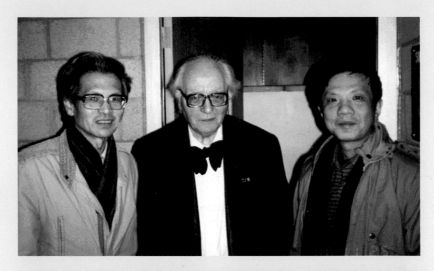

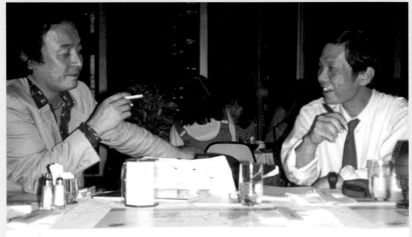

上圖　荷蘭烏特勒支交響樂團舉辦「梅湘週」，請來法國作曲家梅湘（Olivier Messiaen，中立者）。溫隆信（右）適逢其會，晚上音樂會結束後，和日本作曲家篠原眞（左）一起去後臺探望大師。（1986-11-26）

下圖　池邊晉一郎（左）是溫隆信日籍作曲家好友。在上世紀70與80年代，他常去日本找池邊，兩人徹夜談樂，每每欲罷不能。（1987東京）

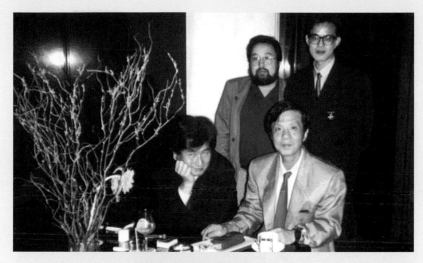

訪問好友三枝成彰（前排左一）。三枝是日本著名作曲家，身旁總環繞多名追隨者。（1987 東京赤坂飯店）

留影於法國史特拉斯堡。（1993）

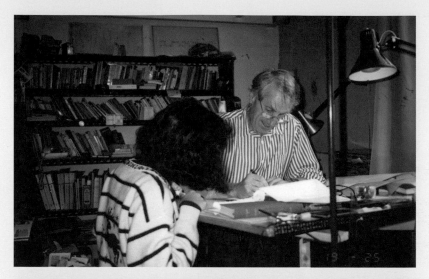

上圖 帶打擊樂家黃馨慧到巴黎皮加勒拜訪作曲家瑟納基斯（Iannis Xenakis），大師在送給黃馨慧的樂譜上仔細簽名。（1993 溫隆信攝）

下圖 紐約「臺灣作曲家樂展」結束後，與演奏《現象三》的四位擊樂家合影。左起：Claire Heldrich、William Trigg、黃馨慧、溫隆信、Frank Cassara。（1994-09-10 紐約臺北劇場）

上圖 音樂劇《汐・月》發表完當天正好是溫隆信生日，工作人員會後在和平東路高屏海產店慶功，兼為作曲家慶生。好友李泰祥（左）陪他一起吹蠟燭，兩人當天不約而同都穿件紅色的毛衣。（2000-03-07 臺北）

下圖 在朋友家中試琴。（2004 洛杉磯）

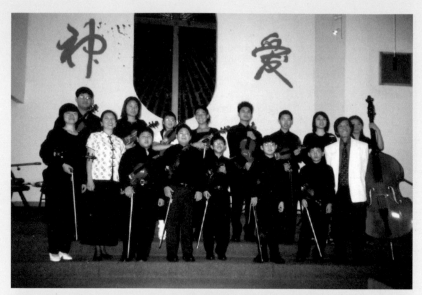

上圖　枋之響弦樂團第一次發表會。此樂團由溫隆信（前排右一）與夫人高芬芬（前排左一）在加州橙縣創辦。（2002-08-25 加州喜瑞都中華基督教會）

下圖　指揮枋之響室內樂團年度音樂會。當時節目正進行到柴可夫斯基小提琴協奏曲，主奏者為張安安。（2007-01-14 洛杉磯長堤市立學院大會堂）

上圖 率領洛杉磯柝之響成員前往亞洲校園巡迴演出。左起：温隆信、鋼琴家椎名郁子、小提琴家張安安。（2007-06-01 日本沖繩）

下圖 為洛杉磯柝之響樂團的小朋友進行節奏訓練。（2011）

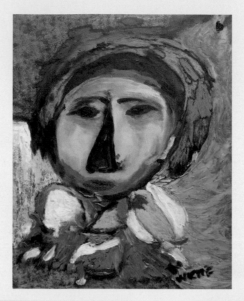

上圖 「畫家」——溫隆信自畫像。（2018）

下圖 洛杉磯桥之響的辦公室也是溫隆信的畫室。（2013）

上圖 洛杉磯柝之響室內樂團團練。（2014）

下圖 《交織一流》音樂會慶功宴。前方左起逆時針方向：温隆俊（作曲家）、
徐崇育（Double Bass）、林偉中（Drums）、許郁瑛（Piano）、右
近大次郎（客席指揮）、右近夫人、楊曉恩（Saxophone，站在高芬
芬後面）、高芬芬、温隆信、北野徹（打擊樂家）。畫面最右為此宴
東道主蔡維新。（2016-01-03 臺北）

上圖　集合桮之響臺北團與洛杉磯團的夏令營集訓。（2014-08 臺北）

下圖　溫隆信捐贈樂譜手稿、文物給臺灣音樂館的捐贈儀式。本捐贈由當時的文化部長鄭麗君（左一）代為接受並予以表揚。（2017-03-21）

上圖　《臺北交響曲》首演謝幕。此曲由臺北市立交響樂團團長何康國（前排左一）委託，為該團五十週年團慶而作，是一首需動員四百名音樂家才能完整演出的大型合唱交響曲。（2019-05-19 國家音樂廳，蔡克信側拍）

上圖 合唱音樂會「邂逅」結束後全體合影。四支演出團體：臺北柝之響室內樂
團、臺北室內合唱團、揚音兒童合唱團、四爪樂團。前方坐排左起：文化
部藝術發展司長張惠君、文化部長鄭麗君、作曲家溫隆信、溫夫人高芬芬、
傳藝中心主任陳濟民。此外，尚有音樂學者吳榮順（立一排左一）、臺灣
音樂館館長簡誌聰（立一排右三）、臺北市立交響樂團團長何康國（立一
排右六）等主、客貴賓多人。（2019-06-04 臺北傳藝中心大表演廳）

樂、出版兒童歌謠、成立錄音室、籌組樂團、為臺灣音樂教育奔走等眾多的事務。1980 年代以後,他更協助政府機關建立藝文法規,同時在國際間為臺灣爭取音樂交流與發表的空間。其跨界、跨領域的挑戰精神,在樂壇締造許多重要的突破。

在《熾熱的音畫》一書中,我們能透過溫老師的童年描述,看見 1940 年代菸農一家的生活樣貌。書中記錄的種種,讓我回想起當年還在客委會擔任主委時,有一次聽溫老師提及早年他在高樹的情景,讓同為臺灣菸草業重鎮出身的我感同身受,也更加佩服他堅毅的個性。

這本書不僅描寫了溫老師如何一步步成就自己,也記錄了他與當代許多重要音樂家的互動,使我們得以一窺 1960、1970 年代,臺灣音樂界的前輩們如何胼手胝足、開創新局的情景,也側寫出臺灣音樂歷史的發展脈絡。

本部近年來積極推動「重建臺灣藝術史」工作,其中包含「重建臺灣音樂史」這項重要業務,針對臺灣音樂的歷史,進行蒐集、保存、研究、詮釋與推廣;同時,我們以歷史作為文化藝術發展的根基,為臺灣書寫文化歷史的定位。本書的出版無疑將為這個計畫增添一筆重要的史料。

誠摯的感謝溫老師一路為音樂、藝術的奉獻與努力，為臺灣音樂的歷史留下精采的篇章。相信藉由本書的出版，我們能更瞭解臺灣現代音樂的發展，並借歷史觀察過去，策勵將來，繼而將這份對文化熾熱的心傳承下去，讓臺灣音樂進入世界的舞台，持續發光、發熱。

璀璨人生不留白

國立歷史博物館 館長／梁永斐

　　一個人的一生，最重要的一件事應該就是這個人能否在不同的時間、空間與環境下，皆能夠創造出令人激賞的能量變化。個人的思想和他的活動軌跡、每一個階段的境遇、以及他長久下來所累積的能力，彼此間會產生緊密相連的關係。這是一種很巨大的能量，可以在天地、社會及地理環境之間，均衡發展出令人感佩的人生詩篇。隆信兄應該就是這人世間最具代表性的人物之一。

　　隆信兄是我的同鄉宗長。1950 年代之後，就跟隨他的父母親，從屏東縣高樹鄉北上到臺北，一路就讀於幸安國校、成功中學、文山高中、國立藝專音樂科，每一個階段都有音樂陪伴著他成長。之後他選擇了音樂成為他一生的志業目標，雖然一路上遇到不少挫折，但他熱愛音樂的心卻從來沒有改

變過。這種由意志累積下來的能量相當豐沛，從此，他毫不猶豫在音樂的道路上奔馳、學習、建構、蛻變、昇華，不斷追求更高的標準和理想。

1969 年因家道突然起了變化，他服完兵役之後，開始扛起了不可抗拒的家庭重責。為了擺脫這種困境，他用盡了心思、使盡了力氣，想盡快脫離臺灣現有的環境，前往西歐國家讀書發展，並期盼尋找到一種能夠讓自己的專業快速增長的方法，於是他參加了國際比賽，期望讓讀書和賺錢能夠並行兼備，更希望達到一舉成名天下知的目標。他到荷蘭、維也納之後，個人際遇有了奇蹟似的發展，也驗證了《西遊記》中這首詩的要旨：「求經脫障向西遊，無數名山不盡休。兔走鳥飛催晝夜，鳥啼花落自春秋。微塵眼底三千界，錫杖頭邊四百州。宿水餐風登紫陌，未期何日是回頭。」

從其傳記一書中得知，他從 1975 年開始一直到 1985 年之間，足跡踏遍了大半個世界，讀書、遊學、遠距活動以及旅遊、工作⋯⋯等，兼而有之。1980 年代之後，他除了照顧父母親和家人，投注了更多的精神在學前兒童教育上，以及為教育年輕學子奉獻心力。在他擔任亞洲作曲家聯盟中華民國總會的祕書長期間，他不斷為藝文界開創新的氣象，另一

方面提出建言，協助政府擘畫音樂文化制度，也為大學規畫新的課程和系統。

1992 年他完成了階段性的任務之後，離開臺灣再度踏上征途，將自己的事業與國際文化交流活動結合在一起，陸續將國內優秀的音樂家、藝術家推介到國際舞臺，使臺灣的文化實力呈現在世界各地，讓世界看到臺灣。2001 年他從美國紐約大學退休，回到洛杉磯和家人相聚，開始陪同夫人高芬芬女士一起打造一個從零開始的管弦樂團。六年後這個全新的年輕樂團受到美國社區的重視，並且一路為社區的青少年音樂教育以及當地演奏生態注入活力，直到 2021 年才告一段落。

他從年輕時代開始，就是一位熱愛音樂、藝術、文學、戲劇的音樂家，擁有多元的智慧、才能及多國語言能力，能在融通之後以新面貌展現於世人面前。更難能可貴的是，這五、六十年來，他堅持尋夢踏實、行遍天下的理想，為自己、社會、國家、族群及世界努力創新，其開創大局的能力，令人讚賞有加。他的音樂作品和美術創作，在質和量上都令人驚嘆，是臺灣藝術界最值得敬佩的人物之一。

《易經》說：艮卦是止於腳趾。這六十多年來，他絕對

是一位高瞻遠矚、動靜自如的人物。他一直堅持最初的本性，用他的雙腳不斷的走，去體驗人生每一階段的滋味。他的人生境界如同一座大山，裡面蘊藏了極高的智慧和能量。如今他即將步入八十歲，基底自有一股巨大的力量，推動他飛得高、走得遠，持續向前邁進，以完成人生的使命。

很高興能拜讀隆信兄的傳記書，更榮幸有機會為這一本有價值的書籍撰寫推薦文。

「微塵眼底三千界，未期何日是回頭。」三千世界從此不會再困擾他了。我願意給他滿滿的祝福和掌聲，他的人生是璀璨的，絕對不會留白。

如果以音樂書寫傳記

國立臺灣師範大學民族音樂研究所
教授兼所長／呂鈺秀

　　留聲機尚未發明前，世人欣賞的都是他們那個時代作曲家的作品。但錄音技術的發明以及唱片工業的發達，使得今人有機會欣賞過往許多技巧卓越的演奏家，展現著幾百年前名家作品的實際聲響。如此雖然豐富了耳朵的聆聽，但也擠壓了現代聽眾對於與他同時代作曲家作品的關懷，大眾對現代創作常常感到很陌生並加以排拒。想想貝多芬時代，聽眾耳朵所聆聽的，都是那個年代的「現代音樂」，但我們這個世代，聽眾的耳朵卻一再往前追尋，而忽略的當代的創作。

　　除了聽眾不重視現代音樂，1970 年代以前的臺灣作曲家，囿於當時作曲師資匱乏，以及國門未開、資訊獲取不易等因素，對於 20 世紀發展於歐美樂壇的現代創作潮流，多數仍非常的陌生，對於西方作曲手法的運用，仍處於學習、嘗試與摸索階段。但即使如此，他們仍絞盡腦汁，發揮想像力，

透過各種新創的手法，竭盡所能的創造出屬於這個時代的聲響，為我們描繪了當代文化下的聲音世界。而這中間，溫隆信老師該算出類拔萃的一人。他是臺灣本土培育出來的第一批作曲家，早在 1970 年代，已締造多項紀錄：1972 年獲得第一屆中國現代音樂作曲比賽創作獎（首獎），1972 成為國人中第一位入圍國際作曲大賽的作曲家，及 1975 年以《現象二》一曲奪下荷蘭高地阿慕斯國際作曲大賽第二大獎，為臺灣作曲界締造里程碑級的光榮紀錄。

2003 年我的研究《臺灣音樂史》一書出版時，因為希望能有一頁溫老師的樂譜放入書中，而請人與在國外的溫老師聯繫。當時溫老師非常爽快的答應此事，讓我心生無限感激。沒想到 2021 年，在國立傳統藝術中心新舊主任的交接典禮上，溫老師就坐在我旁邊，讓我有機會與這位國人中擁有許多國際性榮譽的傑出音樂家致敬。

作為一位民族音樂學者，我認為聆聽各種音樂是打開「耳界」的關鍵。因此不論古典音樂、現代音樂、傳統音樂、世界音樂，甚至流行音樂，都是環繞在生活中的聲音。在現代音樂的領域中，我國許多現代作曲家為了尋找自身的民族風格，創作時常以本土音樂音階形式、旋律曲調、節奏特色、

詩詞文學等為基礎來進行寫作。但在聆聽温老師的作品時，雖無法明確聽到這些元素，卻又有說不出的東方聲響意象包含其內，透過作者孫芝君的細膩筆觸，才知作曲家在尋求作品中的文化認同時，將音階、速度、氣韻、內涵等元素，無痕跡的融入多樣的現代創作手法中。此外，温老師那為了追求理想而奮鬥的人生，那永不妥協，在困境中不斷尋求解決方法的個性，以及化人生無奈為轉機的智慧與勇氣，在在激勵了身為第一位讀者的我，重新將激情賦予音樂。

曾偶爾在一個音樂廣播節目中，聽到主持人訪問一位音樂學者。主持人問道：「如果您的傳記將以音樂書寫，您認為您人生的每個階段都是什麼音樂？」這對音樂人而言，是一個著實有趣的問題，而温老師的傳記內容，正可說是他那些由音符組成的，一首又一首的音樂所架構起來的篇章。而孫芝君的生花妙筆，正為這些作品起到了畫龍點睛的效果。就生命史的角度而言，温老師的一生波瀾壯闊，他的成長過程緊扣臺灣現代音樂的歷史發展，觸及的面向既深且廣，又兼具強烈的個人理想追求，層層疊疊，生生不息。本書作者在章節多處以猶如多聲部線條並進的方式處理這些題材，她掌握史料、駕馭故事的能力，的確令人刮目相看。

目錄

第一章

童年往事

01 印象·屏東

　　臺灣現代作曲家溫隆信，1944（日治昭和 19）年 3 月 7 日出生於臺灣總督府轄下臺北州之臺北市。當時二次世界大戰戰火方酣，臺灣全島已進入戰爭動員階段。他的父親溫永勝（1915～1994）正在臺大醫院（當時名「臺北帝國大學醫學部附屬醫院」）擔任藥劑師，母親李明雲（1917～2016），溫隆信是他們的第一個孩子。1944 年末，盟軍飛機飛進臺灣，開始對地面發動襲擊，1945 年 5 月 31 日，臺北市遭受前所未有的嚴重空襲，市區建築受到極大破壞，溫永勝為家人安危著想，終於下定決心辭去醫院工作，攜妻帶子南下屏東避難。

　　溫永勝是屏東郡高樹庄人，公學校甫畢業就負笈日本，就讀於廣島世羅中學校與千葉醫科大學附屬藥學專門部。大學畢業後他在日本工作數年，直到太平洋戰爭爆發才返回臺灣。李明雲是高雄州人，她的父親在高雄市區經營糧食生意，家道優渥。明雲高雄州立高雄高等女學校畢業後，曾赴東京留學兩年，學習洋裁，是個時髦靈敏的女性。1943 年，兩人

在日籍畫家綱島養吾（注1）介紹下結為連理，始有本文之後的故事。

日式房舍裡的寧靜小家庭

自溫隆信有記憶開始，第二次世界大戰已經結束，他與父母親及襁褓中的大弟隆俊（1945～）一起住在屏東市一間租來的日式房舍，過著寧靜的小家庭生活。父親在屏東市一間化學工廠任職，母親則專心在家，照顧全家人的起居。

對這段在屏東市的生活，他至今還保有幾個鮮明的記憶：第一個記憶是，他有一只紅色的大碗。約莫四、五歲起，重視教育的父母親送他上幼稚園，接受家庭以外的新事物。這家幼稚園每日供應園生一頓湯粥之類的點心，規定幼兒上學需自備食具（主要是一只碗），點心時間一到，由老師將食物分盛到各人碗裡。個頭特別小的溫隆信東看看西看看，吃了幾頓之後悟出一個門道，一日回家，他央請母親改為他準備一只「紅色的大碗」，讓他帶去學校。紅色，讓他的碗在

注1：綱島養吾為屏東師範學校附屬公學校、附屬國民學校教員，是「白日畫會」創始會員，日治時期活躍於南臺灣美術界，作品曾入選第三、四、七屆臺展。

碗群之中顯得特別醒目，意在提醒老師不可忽略此碗；而碗大，能使等分量的食物盛在碗裡，產生較少的錯覺，老師便不自覺再多放一點在這只碗裡，從此在點心時間，他總能吃到比別人再多一點的東西。在戰後物資匱乏的時代，這點小小的福利著實難能可貴。這只紅色的大碗讓他很早就意識到，自己有善於觀察環境、尋找利基的天性，尤適合在人多的社會裡生存。

第二個記憶是有天晚上，家裡突然闖進一群持槍的士兵。為首那人不由分說，直接用他那雙還穿著鞋子的腳，踩進溫家鋪著榻榻米的室內，前後巡視一圈，然後指著屋內一角跟溫永勝表示：這兩個房間他們要。父母親對不請自來的客人內心充滿驚恐卻完全無力拒絕，只能默默收拾空出房間。於是，他們和這批士兵在同一個屋簷下共住一段時日，直到他們自動離去為止。日後他想起自己一生每見不公不義的事，內心便油然生出不可遏抑的憤怒，或許，就肇因於這起士兵強占民宅的經驗吧。

五歲那年（1949），小小的溫家再度發生動盪。在化工廠工作的父親因抵擋不住故鄉祖父的頻頻催促，再度辭掉工作，帶領三度大腹便便的妻子和隆信、隆俊兩兄弟，返回他

離開多年的故鄉高樹。這個曲折的故事，須先從溫家一門說起。

熱心公益的書香世家

高樹溫家為祖籍廣東蕉嶺的客家移民後代，祖上不知何時起定居於屏東高樹，屬客家「六堆」中之「右堆」。高樹歷來乃閩客雜居之地，所以家族中人都能說流利的客家話與閩南話，但在四合院裡，客語才是他們的首要語言。

溫家在地方上是出了名的書香世家，世代以教授漢文為業，溫隆信的高曾祖父溫德成、曾祖父溫石樹，過去都是漢文先生，清朝時期俱在官府任職，且參與地方公眾事務甚深。這風氣傳到他祖父一代仍持續不輟，即使換成日人統治亦然。1907 年，他十六歲的大伯公溫慕春（又名溫暮春）便開地方風氣之先，入屏東郡內埔公學校本科，接受日語的現代化教育，成為高樹第一批通曉日語的臺籍菁英。1917 年起，溫慕春陸續出任高樹庄東振新區事務取扱與庄長之職；國府統治後，又當選高樹鄉民選第一、二屆鄉長，一生服務桑梓達四十年。

順道多講一點他大伯公的事蹟吧。高樹一地過去因其特殊之地理環境，水患頻仍，因此溫慕春公職生涯中最重要的任務，便是整治地方水患，特別是荖濃溪流域水利系統的改善與興建。話說高樹位在荖濃溪出山進入屏東平原的要衝，三面溪流環繞，境內河渠密布，居民歷來飽受水患之苦。日治時期溫慕春擔任高樹庄長，就極力爭取在濁口溪與荖濃溪沿岸設置與增建堤防，以減少水患；國府之後擔任鄉長，亦曾多次向省參議會陳情，提出治水的要求，而其中，最著名的事例便是提議設置「大津進水口」，協助政府解決沿岸居民取水的爭端。

　　原來，自日治時起，美濃、高樹兩庄庄民便因竹子門電廠之興建，產生爭用灌溉用水的糾紛。國府治臺之後，兩鄉爭水糾紛再起，水利主管單位最終請來精於治水的高樹鄉長溫慕春，共商解決之道。由他提出在濁口溪河道口建設固定壩隧道式進水口（即大津進水口），以取用新水源注入新、舊圳的建議，均分兩鄉用水，獲得主事者採納，並付諸施行。在 1951 年完稿的〈大津進水口竣工紀念碑文〉中，曾詳細記載溫慕春此次的建言，內容如下：

　　「……當時鄉長溫暮春向黃縣長（黃達平）進言要求，夫農之進展，須靠水利，無水不得興農，要息事必須對尾寮山開

鑿隧道，新建圳路，利用雨期水源豐富之際，得由濁口溪引流灌溉，以增單期水田，以解決下鄉農民經濟，更要每年第一期作，須由荖濃溪水十分之一之水權，必歸還高樹鄉，以補充灌溉，其經費一切需由政府撥款建設……。」（注2）

大津進水口 1951 年完工之後，果然成功化解兩鄉紛爭，同時提供高樹鄉民穩定的農用與民用水源，此一功德至今仍深受鄉民感念。

就在大伯公溫慕春擔任鄉長、公務倥傯之際，溫隆信的祖父溫應春以他深厚的漢學根柢與一手秀逸的毛筆字，擔任鄉長大哥的祕書，為他處理公文。溫隆信在高樹的時候，常見三合院裡各方人馬來來去去，其中不乏儒釋道之屬的奇人異士，頗有一番門道。只是當時大人世界裡談論的話題，是年幼的他不懂更無從理解的。

溫隆信的曾祖父石樹公有五名兒子，依序是：慕春（又名暮春）、應春、玉春、錦春、炯春，他祖父排行第二。在高樹村的同安路上，有一片溫家的三合院聚落，背倚青山，兩側被大小水圳包圍，後院植以大片果林，僅留前院一條小

注2：〈大津進水口竣工紀念碑文〉原刻在大津進水口紀念碑上，後碑因水患沖失，今已不存，然碑文文稿尚在人間，故得一窺當時始末。本段碑文轉引自：社團法人屏東縣綠元氣產業交流促進會，丁澈士、曾坤木，《水鄉溯源：屏東縣高樹鄉水圳文化》（臺北市：客委會，2009），頁137-138。

徑通往外邊的馬路。他五歲搬去高樹時，祖父輩的兄弟雖已分家，但仍在此各自擁有院落，各房之間雞犬相聞，其中，祖父與大伯公兩戶人家合住在同一棟三合院內，關係十分親密。

祖父與大房祖母共有兩個兒子：溫永勝與溫永芳。永勝（溫隆信的父親）從小天資聰穎，公學校畢業時，在里港行醫的三叔公認為，將這個孩子留在家鄉不啻是埋沒人才，因此力主非送他去日本讀書不可。但依祖父當時財力，無力負擔永勝去日本留學，熱心的三叔公便自願負擔這侄兒去日本留學的費用，催促永勝成行。而祖父這邊，對長子十二歲便要離家，心中自然不捨，但為兒子未來著想，只得忍痛同意，並親自將他送至下關（注3），父子倆方才告別。此後十數年，溫永勝獨自一人在日本生活，這中間吃過什麼苦？受過什麼委屈？他不肯透露，溫隆信也不會知道，只曉得父親一生不善表達情緒，個性壓抑至極，或許都和這段留學的經歷有關吧。

祖父送走大房長子後，隔幾年又娶了二房姨太，接連生下三女四子，一家食指浩繁。二戰期間，祖父家僅存的一名可用之丁——二叔永芳，被日本政府徵召為軍伕，派往南洋

打仗，祖父這一家勞動力不足的情形更加吃緊。由於祖父年事漸高，家中還有兩房太太、四名待嫁的大房女兒、與一群嗷嗷待哺的二房子女要養，迫切需要有人為他操持家計。因此戰事一結束，祖父便不斷去函在屏東市區避難的永勝，要求他負起長子的責任，返鄉扛起家業，承擔全家生計。

祖父的意思，是要溫永勝回鄉種菸。原來，在荖濃溪流域的高樹、美濃一帶，因境內川流眾多，水源豐沛，加上南臺灣終年氣候溫暖、日照允足，1930 年代便被劃入菸草耕作區域，由政府與農民契作，種植菸草。種菸是極耗人力的工作，但只要菸草植栽、熏烤得宜，利潤比起稻米足足高出好幾倍。因此在祖父的盤算中，只要能說動長子回來主持菸田，全家便有望擺脫眼前窘態，甚至溫飽終年。

高樹鄉間的生活

. .

1949 年，溫永勝終於抵擋不住父親的催促與身為人子的責任，攜家帶眷回到闊別二十餘年的家園。這也是溫隆信第

注 3：下關為日本本州島最西端之城市，與九州門司港僅隔一峽相望，自古以來是日本海陸交通要塞，亦即 1895 年影響臺灣命運的中日《馬關條約》簽署地點。

一次來到高樹，一個他記憶中「青山綠水四處環繞」的地方。

自從父親回來種菸之後，每天忙著往菸田裡跑，農忙時節日日席不暇暖，備極辛勞。母親則要負責烹煮連同長工在內、一家二十餘口的飯食，每日忙完廚務，還要餵豬、餵鴨，工作好似永遠都做不完。至於溫隆信，他是祖父的大房長孫，在家族地位特殊，所以一到高樹，向有「秀才」（注4）美稱的祖父竟為他重啟私塾，令他及與他年齡相近的三名小小叔（祖父與他二姨太所生的孩子），每日晨起即來書房報到，一起接受由他主授的漢文教育。

祖父的教學十分嚴厲，每天上課之前，大家要遵從書房的規矩，先向他磕頭行禮，頭磕完才能入座聽訓，聽完訓接著是背誦課文，這時，祖父手拿戒尺，凡是課文背不熟或背錯的，戒尺「啪」一聲就熱辣辣打在他們的小手心上，毫不容情。這一年，他隨祖父讀完一本《三字經》，還練寫了不少毛筆字。這一點國學基礎誠然可貴，日後他的國文成績在同學之中出類拔萃，並始終對中國傳統文學抱持高度興趣，多要歸功於祖父這一年來的啟蒙。第二年溫隆信已滿六歲，入高樹國民學校一年級讀書，祖父才停了這門家傳絕學。

在高樹，溫隆信有一個重要的任務是牧牛。大人交給他

三頭耕地的水牛，每天放學回家後，他得先帶牛群去野地吃草，等牛吃飽了再牽牠們回來。他雖然是兒童，卻非常忙碌——放完牛回來，到傍晚太陽下山前，他除了要寫完老師交代的作業，還得替辛勞的母親照顧兩名弟弟，幫他們洗澡、穿衣，看顧好他們。那時候，高樹因周圍均是水脈，連外交通十分不便，不但公共建設遠遠落後鄰近鄉鎮（沒電、沒自來水），連蠟燭、煤油等的民生物資在當地都屬奢侈品，不但家裡沒有，就算有，大人也不可能拿來給孩子夜間點著做功課，物質生活極為嚴苛。

夏季時候情況稍好一點，因為日照的時間較長，而且夏天有螢火蟲，可捉來充當夜間讀書的光源。因此夏季一近傍晚，他要到住家附近的草叢捉螢火蟲，得捉滿三瓶，才夠在入夜後借螢火蟲身上的亮光繼續讀書。但秋天之後螢火蟲沒了，所有的工作須趕在天黑之前做完。這種日日和老天爭時間的生活讓他性子變得很急，直到今天都緩不過來。

兩年時間過去，父親主持的菸田收入一直不理想。種菸利潤雖好，風險卻大。例如在育苗初期，若刮起一陣猝不及

注4：溫應春專精漢文，家族中人慣以「秀才」稱之。他約出生於西元1894年（臺灣於1895年脫離清領，改為日治，不再有科舉考試。），從時間上看，「秀才」一詞是形容他的漢文根柢深厚，而非指真實的科舉功名。

防的西北雨，就可能沖倒秧苗，使一年希望化為烏有，所以菸農每日無不戰戰兢兢，悉心照顧苗種。但即使菸草順利長成、採收，倘使最後熏烤的過程稍有差池，影響到菸葉烤出的品相，交割價格亦將大減，常常預期今年收成可賣得四萬元，但最後評等出來，只拿到八千，全家隔年只能繼續勒緊腰帶度日。

在高樹，他真正體會到什麼叫作貧窮、拮据。他們一家五口的棲身之地，就是側廂房中的一個小間，裡面一張通鋪，大小僅容全家躺平睡覺，十分簡陋。三餐吃的不是番薯簽就是糙米飯，餐桌上經常空空如也，什麼菜也沒有。當時飯廳的屋梁上常掛著正在風乾的鹹魚或臘味，當沒菜配飯的時候，大家便不由自主抬頭看一眼屋梁，然後低頭配吃三口飯。為了果腹止飢，一家人早都練就出一身向大自然捕獵的本領，從草叢裡的青蛙、田鼠、蛤蟆、蛇，甚至螳螂、蝗蟲等，只要抓得到的，統統都吃。此外，圳溝裡的蜊仔和魚蝦亦十分美味，是當地人補充蛋白質的重要來源。

寫到這裡，附帶提一趣談。有次，溫隆信和時任客委會主委的李永得先生聊起各自家鄉的菸草業（李先生是高雄美濃人，美濃與高樹毗鄰，早期都是臺灣菸草業的重鎮），據說李主委聽過溫隆信在高樹家鄉的童年生活，以及早期菸農

熏菸的辛勞後，甘拜下風直呼：「我沒你那麼慘啦！」

　　在高樹的生活，可謂憂心多於寬心。不過，仍有幾件令人愉悅的事情，對溫隆信一生影響深遠，第一件愉悅之事便是陪祖母上街看戲。他的祖母是個目不識丁的傳統女性，很喜歡看戲。高樹雖是鄉下，但每到廟會時節，村民會從外地聘戲班來此搭臺演出，多為八音、歌仔戲或布袋戲之屬，一開場便鑼鼓喧天，八音齊鳴，為小城帶來歡鬧的節慶氣息。愛看戲的祖母每逢廟會就招他出門，祖孫倆一起坐在臺下，即使聽不懂唱詞，仍津津有味的看著戲臺上搬演的故事。這段和祖母一起看戲的經驗，是一個毫不刻意的文化養成過程，開啟他與臺灣土地聲音的連結。看戲時強烈牽動他的聲響、氣氛、環境、色彩，無一不在日後成為他創作中不可或缺的民族風格元素。

　　而另一件愉悅之事，則是在農忙後的夜晚，聽父親拉小提琴自娛。他父親是在千葉醫科大學讀書期間學的小提琴，另外，三叔公亦有幾個學醫的兒子也熱中此道，庭院中只要一有琴聲傳出，堂兄弟們便各自拿起樂器，到中庭聚集，一起合奏數曲。這星空下時不時傳出的琴聲深深吸引著他，小小年紀便情不自禁喜歡上這件樂器、和這種聲音，冥冥中，他的人生就順著這份「喜歡」，走上一條義無反顧的路。

舉家北遷

‧‧‧‧‧‧‧‧‧‧‧‧‧‧‧‧‧‧‧‧‧‧‧‧‧‧‧

1951 年夏天過後，溫永勝考量到自己中斷事業、回鄉為父親種菸已有兩年，自認已盡當盡之責，到了該是離開的時候了。這段期間，幾個妹妹相繼出嫁，弟弟永芳也從南洋回來，父親的負擔不再像先前那麼沉重。同時，他自己的三個孩子正逐漸長大，尤其隆信已經要上小學二年級，不能不為他們的未來著想，便向父親提出攜家北上的要求。

但沒料到這一開口，便引來一場慘烈的家庭風暴。溫應春尤其氣急敗壞，認為長子此時離家，是罔顧父母年邁的大逆不道之舉，一怒之下便串聯族人，齊聲指責長子不孝。然而，祖父的反應愈激烈，父親離家的決心就愈堅定。風波持續數月之久，溫永勝成為眾矢之的。

有天，溫隆信目睹剛從菸田下工的父親，站在三合院外的圳溝邊，再度受到族人圍剿。眾人隔著圳溝咒罵他父親，並擲之以石塊，彷彿站在他們眼前的這人，是個十惡不赦之徒似的。回頭父子倆進入房間，他才悄聲問爸爸：「以後我們怎麼辦？」爸爸篤定告訴他：「我們非走不可。」並斷言：「留在這裡，你們三個以後都不會有希望！」

然而想走，不是說走就可以走的。溫永勝這幾年種菸所得都奉獻給了這一大家子，身上沒有積蓄可帶妻兒出走。就在這無奈的當口，老天爺同情他們，有天愛國獎券開獎，他居然中了八百元獎金！這下子喜出望外，兌到錢後，便以最快速度收妥行李，帶領妻子和三個孩子一同離開高樹。他們先乘公車到屏東車站，再換火車前往高雄，最後，從高雄搭上開往臺北的普通車，舉家齊心朝人生的另一方向奔去。此時，已是 1952 年的春天。

　　不過，溫永勝臨行之際大概無論如何也沒想到，僅僅時隔年餘，他又需帶全家長途跋涉，再回高樹一趟。

　　原來，1953 年春天，大伯公溫慕春再度出馬，競選第二屆高樹鄉長。祖父騎腳踏車在鄉間助選時，不慎連人帶車摔進田裡，從此臥病不起，得訊時竟已是過世的噩耗。祖父過世的經過從族人口中說出時，還頗為黑色幽默的，據說情況是這樣子：祖父的二姨太為替病榻上的夫君補身，特地挑選一隻壯碩的公鴨，加米酒精心燉煮鴨湯，要幫祖父提氣。但沒想到祖父有高血壓之宿疾，這一補，補過頭，就腦中風……，一命嗚呼了！

　　他爸爸在臺北接到噩耗，旋即帶領全家南返高樹，為祖

父送終。有天在靈堂，温隆信見到令他感動的一幕：他看到爸爸身披重孝，獨自跪在祖父棺前，行三叩首大禮，邊磕頭邊痛哭，哭到不能自已。及長之後，他每想起父親與祖父之間的恩怨，便警惕自己「凡事不要太過計較」，所有與人結過的怨，當化解時就要化解，以免徒留遺憾。

02 新臺北人

　　八歲北上臺北，是溫隆信自有記憶以來，第一次出遠門、第一次搭火車、第一次看到屏東以外的風景（一歲隨父母南下屏東避難的那次不算）。火車抵達臺北站後，他走出站外，看到滿街黑壓壓的樓房，馬路上塞滿像游魚般穿梭的公車、汽車、三輪車，以及人行道上如潮水般移動的行人，感到十分不可思議。而就在這同時，他腦海中又浮起高樹熟悉的田野風光，內心泛起一股說不出的忐忑，而略略感到不安。

困頓生活的開始

　　他們在臺北的第一個落腳處，是小舅位在信義路二段、東門市場對面的住處——一棟木造的二層樓房。小舅是攝影師，此屋原本是外祖父母的資產，外祖父母過世後由小舅繼承，在此經營一家名為「明峰」的照相館，一樓營業，樓上是他們的住家。

母親與小舅在手足之中年齡最近，所以自小感情就好，再加上母親未出嫁前住在這裡，因此一到臺北，她便毫不遲疑帶領全家來此暫時棲身。加上小舅的太太又是個大方的女人，對溫氏一家五口逃難般的造訪，非但沒有露出難色，還盡心招待，讓他們在此過上一段難得的舒適生活。

　　在小舅家，他第一次發現，原來不用親自到田間追捕獵物，桌上也能有豐盛的餐食，臺北人的生活的確跟鄉下很不一樣。父親一安頓好家人就外出找工作、找房，約莫一個多月後，總算在信義路二段、寶宮戲院旁的巷子裡，找到一間負擔得起的出租房，全家才搬離小舅住處，開始獨立生活。

　　他們租下的第一間房子是和屋主合住的日式平房，屋主騰出家中一個房間分租給他們，屋後還有一個共用的小院子，環境尚可。可是住進來以後才發現，這屋主患有肺癆病，每天早晨固定到後院咳嗽吐痰，李明雲生怕屋主這病會傳染給她的孩子，因此趕緊搬家。

　　第二間租屋位在鄰近信義路口的新生南路上，是一間木造房子的二樓，屋況十分老舊，裡面空間也非常狹小，僅夠放置一張大竹床，但有單獨的廚房和浴室，遮風蔽雨之外，稱得上五臟俱全。這屋子最大的缺點是正面對著尚未加蓋的

瑠公圳，一到夏天，附近氣味尤其難聞，但優點是離孩子們上學的幸安國校很近，從巷子取道過去，走路十分鐘就到。溫家便在這樣的環境中，一路顛簸，展開他們的新生活。

　　然而剛來的頭兩年，舉家生活可說困頓之至，主要原因是父親經常失業，對家庭經濟打擊尤大。原來溫永勝個性耿直又不善與人溝通，工作中常因意見不合，與上司甚至老闆發生爭執，結果慘遭解雇。只要他一失業，溫家原本就不寬裕的經濟便立刻捉襟見肘，要靠賒欠才能度日，而賒欠最多的，當然是小舅了。

　　溫隆信此時雖只有八、九歲，已是媽媽最倚賴的長子、兼最得力的助手，常要代表溫家出去借糧借米、借各種東西。每次米缸見底的時候，母親就叫他提一只空桶去小舅家。比方說今天要借一斗半的米，舅母就用米斗量出一斗半的米量，置在桶內，溫隆信再在舅母的帳簿上寫「某月某日借米一斗半」，然後簽名。這時，好心的舅母就會看廚房裡還有什麼可讓他一併帶回去的，有時候多給他兩條魚，有時候多給他一塊肉，有時候會包些醬菜之類的東西，替他們加菜。敏感的溫隆信此時已從課堂上學會「寄人籬下」、「望人施捨」這些成語，舅母的善意只讓他更加感到顏面無光，漸漸生出強烈的自卑感。

父親前後失業過好幾次，最長的一次，時間超過四個月，讓好不容易才在臺北立定腳跟的溫家，還沒來得及向前邁步，就一次又一次在原地跌個踉蹌。這段舉步維艱的歲月共持續兩年之久，要等到父親 1954 年通過公務人員考試，有了穩定的工作，生活才逐漸改善。

邁向小康之家

. .

1954 年對溫家來說，是個別具意義的一年。這一年溫隆信十歲，他爸爸通過臺灣省專門職業技術人員高等考試，被延攬入省政府衛生處工作。公務人員的收入雖然不高，卻是俗稱「鐵飯碗」的穩定工作，自此，他們總算告別風雨飄搖的日子，至少不必再為明天米缸裡是否有米而發愁。而敏感的溫隆信也不用再出門賒借，並逐漸從課業、才藝中獲得成就感，重新建立自信。

1954 這年颳了一個颱風，把他們新生南路房子的玻璃都吹破了，不巧小弟隆亮此時在屋內行走絆倒，腦門被散落在地上的玻璃碎片刺傷，傷勢嚴重到差點致命。此事過後，父親深感這裡的居住環境太不安全，就又找到幸安國校對面、

仁愛路上一棟磚造房屋的二樓（此處現已改建成加油站），重新安頓家人。

　　這間租屋單層面積約十多坪，裡面除起居室外，還有一個小客廳，環境比過去好上很多。母親自從有了這個小客廳，終於有了一展長才的機會。她曾留學東京專攻洋裁，從設計服裝到打版、選料、剪裁、縫製，樣樣精通，是設計師等級的裁縫師。她將客廳當成工作室，在家教授洋裁，也幫人設計和製作衣服。自從夫妻倆都有工作後，溫家經濟逐漸好轉，成為小康之家，開始有餘力栽培三個孩子的興趣。

　　提到母親的裁縫專長，溫隆信說了一個他們兄弟與母親之間的溫馨故事：

　　溫家剛上臺北的第一個月，小舅盛情招待他們上陽明山賞花，結果碰到一個春寒料峭的日子。溫家三個小兄弟過去一直住在溫暖的屏東，身上穿過最厚重的衣物，就是件長袖的衛生衣。那天在陽明山上，三個小孩給北臺灣山頂的寒風一吹，冷得直打哆嗦，母親下山後就拿出丈夫的舊大衣，用她的巧手改製成三件小外套，還拆掉她自己的兩件毛線衣，改織成三件小毛衣，給孩子們禦寒。

　　溫隆信形容他母親是這樣的一個人：「只要是她三個兒

子要的，絕對無所不用其極為他們辦到。」所以三兄弟與母親的感情都很深厚，也非常孝順她。李明雲一直活到百歲高齡才辭世。她過世後，大弟隆俊一度要求延緩下葬的日期，好讓母親的骨灰在他家多放兩個月，與母親再相處一段時光。

現在每年春季，兄弟們定相約一日到北新莊的墓園探視父母。這幾年，通往墓園的道路規模漸具，春天時節，沿途櫻花盛開，景致非常美麗。

陪父親上酒家應酬

· ·

專精藥學的父親自從去了省衛生處，工作如魚得水。他的個性正直，不善交際，此外還有客家男人不輕易低頭、固執硬頸的個性，容易得罪他人。但這些不懂圓融變通的職場缺點，進入公門後卻成為當時長官──省衛生處長顏春輝（1907～2001）賞識他的優點，一年之後便交付他藥品檢驗的工作，是藥政單位人人眼中的肥缺。

溫永勝坐上這個職位，應酬就跟著來了，每星期有好幾個晚上需要出門吃飯，地點不外延平北路、大稻埕一帶各路酒家，次數一多，妻子便憂心忡忡。

男人在酒家應酬談事情，歸家晚，衣衫又難免沾染到脂粉唇彩，妻子看了難免會起疑心。結果，受日本教育長大，行事作風完全奉行日本大男人主義的溫永勝便一拳揮去，責怪她「隨便懷疑丈夫的忠誠，不是好妻子應有的行為」云云，惹得李明雲好不傷心。她閉嘴又忍了一陣子，最後忍不下去，便對溫隆信說：「這樣子不行，你爸爸一天到晚往酒家跑，以後他去，你也要去！」責令長子出馬，保衛家園。其實溫永勝是個沒有二心的男人，「揍老婆」不過是一時氣急，面對共患難的妻子，還是在意她的感受。後來，溫永勝為了讓妻子放心，下班後需要外山應酬，就對溫隆信說：「帶你去酒家，走。」

　　當時溫隆信才小學五、六年級，便隨父親上遍臺北市各大酒家，爸爸走前面，他跟在後頭，成為酒國難得一見的父子檔。吃飯時，一桌子大人中間擠他一個兒童，鶯鶯燕燕不時穿梭其間，笑語如花，溫隆信自顧自低頭吃頂級好料，偶爾才用眼角餘光打量桌上世情。從那時起，他就在酒家見識到官場、商場的酬酢文化，故對人情世故的理解，遠較同齡者更為早熟。他唸藝專高年級時，業師許常惠（1929～2001）按例會帶作曲組門生上酒家宴飲，美名其曰是「見習『出社會』以後的生活」。殊不知溫隆信對此早已了悟，認

為若為社交理由，偶一為之，可也；但若沉迷到夜夜笙歌，不醉不歸，還不如把時間花在讀書和作曲上，更為踏實有用。

他的父親在省衛生處受到重用，數年後便升至第四科科長，主理臺省藥政，凡要上市的新藥，無論國產、進口，皆需經過他的審查。溫隆信記得以前逢年過節，家中賀客不絕，光一個中秋節就能收到幾百盒月餅，當中不乏暗藏黃金和現金的。但他父親是個清廉的人，節日過完，就包一輛三輪車，把暗藏玄機的禮盒一一親自退回，到後來退不勝退，就乾脆什麼禮都不收了。

深具生意頭腦的母親

再談一下他母親的家庭裁縫教室。1950 年代，臺灣的成衣工業尚未興起，手工裁縫被視為女性必備的技能，所以學習此道的風氣非常興盛。

李明雲的教室沒有招牌，全靠親朋好友口耳相傳，很快在附近做出名聲，找她上課的太太、小姐非常多，日子變得十分忙碌。1957 年，濟南路上大安藥局的老闆娘投資開設洋裁教室，知道李明雲能力出眾，特地請她過去主持。母親的

事業愈做愈出色，終於在 1958 年——距離溫家離開高樹北上後的第七年，在羅斯福路四段公館一帶，買下他們的第一間房子，結束寄人籬下的租屋生活。

而生意頭腦極其靈光的李明雲很快又發現自家優勢（她先生原本就是擁有合格執照的藥劑師），在搬去羅斯福路後的翌年，她毅然放棄裁縫教學事業，改在信義路四段、東安市場外，開設一家名為「裕明」的藥局，做起賣藥的生意。裕明藥局的地點選得好，賣藥的利潤又豐厚，僅僅數年時間，便帶領溫家晉身資產階級，經濟實力與往昔不可同日而語。

大家或許聽過，早期學音樂是非常花錢的事情。裕明藥局的成立，正好為一心想成為音樂家的溫隆信提供足夠的經濟基礎，助他一路依願前行。但福禍相倚，日後他也將因這家藥局，學習到人生一連串重大的功課。此乃後話，稍慢再敘。

03 少年野武士

　　溫隆信是在國校二年級下學期（1952）從高樹上來臺北的。他父母親在找租房的時候，就盤算好了讓他轉入「幸安」就讀，所以找的房子均離此校不遠。幸安這間學校日治時期稱為「幸尋常小學校」，是一所專為在臺日人學齡子女設置的初等教育機構。由於該校鄰近帝國大學教職員官舍、總督府官舍，歷來學風鼎盛，再加上三叔公的兩個女兒溫信英、溫雪英都在幸安教書，是溫永勝、李明雲心目中的首選學府。

來自鄉下、不會說國語的弱勢貧童

　　溫隆信來到幸安，第一天就知道自己麻煩大了。他會說流利的客家話和閩南話，但一進校門，卻聽到全校師生都在說他聽不懂的「國語」，一時之間彷如來到異邦，無所適從。他在高樹的時候，老師上課有說客家話的、有說閩南話的，間或夾雜日文，大家都習以為常。沒想到在臺北人人都說國

語，旋即體會到自己「鄉下」、「弱勢」的處境，危機感大大上升。他還記得上學第一天就遇到防空演習，校內師生人人聽從廣播器中傳出的指令，依序移動，只有他不知該移往哪裡才好。

第一堂畫圖課一樣也令他終身難忘。美術老師一上課，就先檢查大家的畫具蠟筆。同學紛紛從書包裡拿出一盒盒色彩鮮麗的粉蠟筆，只有他的蠟筆是父親在高樹鄉下為他買的、色澤晦暗的油蠟筆，乾癟癟一小盒，完全不能跟人家比。老師檢查到他的時候，面色一沉，說：「你用這蠟筆怎麼畫圖？」他當時還聽不懂老師的話，但不至於看不懂老師的表情，當下羞赧得無地自容。才剛踏進幸安，他就意識到自己是一個既貧窮又弱勢的人，這一驚非同小可，隱隱約約中，內在一股天性被激發出來，須想辦法化解這股不安。

他仔細觀察班上同學的舉止，發現有人個性保守，門戶守得嚴密，但也有人生性大方，不吝出借各種東西與他人共享，他就想辦法向後面這種人靠近，對他們釋出結交的訊息，所以課堂上不時可以獲得奧援。這樣，第一個因「窮」衍生的燃眉之急總算勉強解決了。第二個問題是課業成績。

他剛來的時候因為聽不懂國語，連帶影響到課業的表

現。第一次月考考完，他拿了全班第十四名，說多好稱不上，說太差也不至於。但成績單一拿回家，父親仍念著兒子在高樹是名列前茅的優等生，在這裡竟考一個第十四名，實是情何以堪！遂即刻抄起棍子將兒子痛揍一頓，還指責他：「是你不用功！」

温隆信吃了悶虧，情急之下便領悟出，現在無論怎麼跟爸爸解釋什麼都沒有用，他的當務之急，是要找一個功課比他好、能力比他強的人當朋友，由他們幫助自己，提升課業成績。接著念頭一轉，他又想到一個更具威力的選項組合──「那我是不是可以找一個又大方、又友善、能力又很強的人當朋友，一次幫我解決全部的問題？」經過層層挑選，沒多久，他就跟班上成績數一數二、為人慷慨友善的高材生變成好友。到第二次、第三次考試，他在班級名次迭見提升，三年級以後，成績穩定保持在全班前五名領先群倫，就再沒有因成績的問題挨爸爸的揍了。

温隆信要好好在臺北生存，難題真不少，但最無法立即見效的，是「有口難言」的問題。其實對一個才八歲的孩子來說，新學一門同文同種的語言，只需和同齡群體相處，過段時日自然能夠適應。他大概過了半年（三年級），國語聽

力就沒有問題，但口語的表達比較慢，要到四年級以後才漸漸流利。這段失語的痛苦帶給他極大的警惕，小小年紀就體悟到語言的重要性，從此對語言格外重視。

為了加強國語的能力，他有一套自我進取的辦法：

第一，經常上學校圖書館借書來讀。他知道多讀書對學好語文很有幫助，因此養成閱讀的習慣，週週到圖書館報到。到六年級畢業前，不但把圖書館內兒童部門的藏書全部看完，還一路看到線裝本的中國古典小說，舉凡《西遊記》、《封神榜》、《聊齋誌異》、《三國演義》……等等，都讀得津津有味。在音樂還沒完全占領他的心靈之前，閱讀是他每日不可或缺的精神食糧。

第二，是認真寫好週記和作文，練習文字的表達能力。他對寫作有興趣，但有次他為了爭取好成績，從範本書裡抄下一篇文章交稿，自以為神不知、鬼不覺，沒料到被老師識破、揭穿，從此再也不敢投機取巧。每寫一篇文章，從蒐集材料到下筆成文，樣樣都不馬虎，連毛筆字亦寫得十分工整。長期下來，他的寫作能力受到歷任老師肯定，不但經常獲選為佳作，在課堂上公開宣讀，還不時被貼上壁報，在班際間公開展示，讓曾經使他自卑的「國語」，成為一門引以為傲的功課。

遊戲場上的人氣王

温隆信文武全才。在幸安，他同時還是名體能優異、身手靈敏的兒童。小學生下課時間喜歡三五成群聚在一起玩遊戲，彈珠、彈弓、陀螺、尫仔標……，好不熱鬧。

温隆信是鄉下出來的孩子，在高樹時，為了填飽肚子，常要到野地獵捕各種會飛的、會跳的、會爬的、會游的動物，早已練就一副矯健的身手。如今在都市改玩起這些小把戲，一玩就上手，迅速成為遊戲場上的人氣王。他反應敏捷，出手快又準，堪稱殺手級人物，在城市長大的孩童根本難以望其項背。每到玩分組對抗賽時，只要有他在那組，必贏無疑，他在班上弱勢的局面就翻轉了，成為人人爭相拉攏的對象。後來，總有同學為邀他下課後加入己方這一組，或希望被他「欽點」為同組隊友，會主動請他吃零食、看漫畫書，或借他稀奇的小玩意兒，極盡示好之能事。他平時缺什麼，只消吩咐一聲（例如：「蠟筆借我用一下」），立刻有人會把東西送到面前，毋需再像從前那樣，低聲下氣去借爸媽買不起給他的東西。再後來，他的成績也好了，國語也靈光了，一到下課，一堆同學圍在身邊前呼後擁；曾經，貧窮與弱勢帶給他的自卑感逐漸褪去，開始有了自信。

這情勢發展到高年級，他已隱然成為班上的幫派領袖。他天生有強烈的正義感，見不得眼前發生欺善凌弱的事情。偏偏他們班有一位葉某某，人胖，家境富裕，但為人囂張，手下有一班嘍囉經常欺負同學。溫隆信看不下去便挺身而出，號召班上凡受過葉某某欺負的，都到他這邊來，由他提供保護。他自組軍團，常與葉某某一派相約校外大戰。當時信義路四段周遭仍是一片空曠的農地，雙方人馬提著木棍赴會。這群小男生，平日「強巴辣」（日本武士電影）看多了，大戰開打，又是吆喝、又是攻擊，即使雙手被木棍敲到烏青，一樣照打不誤，從另外角度看，也是好勇玩樂的一種。

上初中之後進入青春期，內在旺盛的體能無處宣洩，遂演變成一遇看不慣的事情，便直接「路見不平，拔『拳』相助」，十足血氣方剛。

充滿正義感的熱血少年

初中，溫隆信讀的是成功中學。大抵說來，「欺善凌弱」乃叢林之生態，各校皆有此類人物，成功中學亦不例外。他們學校中有一位弱肉強食者姓田，慣穿喇叭褲上學，身材高大魁梧，喜歡勒索富家子弟，不從即予以修理。溫隆信班上

有一對長相清秀的徐姓雙胞胎兄弟，每天坐父親派給他們的三輪車上學，便是田某固定勒索的對象。有次，田某在校園對徐姓兄弟施惡時被溫隆信撞見，便出手伸張正義。溫隆信個頭雖小，但力氣奇大，打起架來毫不畏懼，氣勢上先懾人三分。即使到最後仍是打不贏對方，但鼻青臉腫絕不服輸，是個不容易應付的對象。

他為了持續與田某周旋，收編了班上兩位超齡的印尼僑生當左右護法，有次田某被他三人聯手，揍到鼻梁差點斷掉，就不再騷擾他們了，沒多久自動轉學，徹底消失於成功中學校園。徐氏兄弟見大患已去，對溫隆信感恩戴德之餘，自動充當金主，常用自家三輪車招待他們三人在臺北市內到處遊玩，吃吃喝喝。徐家有許多精美的手工藝收藏品，他們知道溫隆信喜歡這一類東西，常借他帶回家研究，好在下次勞作課依樣仿製一個出來，獲得高分。

由於溫隆信體能優越，又愛打架，引起學校注意。成功中學有一名席藍田的體育老師，出身行伍，被學生暱稱「大砲」，網路傳言他是蔣經國（1910～1988）治理江西時代的隨從。（注5）「大砲」見溫隆信材質上乘，便抓他去田徑隊裡嚴加栽培。

當時田徑隊的成員是校園裡走路有風的一群，只要遇到重大比賽，不但有額外的營養補給品可吃（就是我有你沒有的東西），還能隨時以公務理由中止上課，參加集訓，不折不扣是校園裡的小特權。他在田徑隊裡受到良好的教育，如今仍記得當年締造的幾項個人紀錄：百公尺短跑十一秒六七，跳遠可達六米，腹滾式跳高為一米七二（超過他的身高），鉛球可推十三米多（簡直力大如牛！），難怪他和人徒手打架時，人人都怕他。

「大砲」發現溫隆信身材不高，但身手異常矯健，而且渾身精力多得用不完，又讓他加入體操隊，加練單槓、雙槓、吊環、鞍馬，消消他的體力。但練習這些高技術的項目是有風險的，有次他在單槓上練習大迴環時，不幸失手墜地，撞傷胸、頸。當下他不知事態嚴重，仗著筋骨強健，疼痛過後自動爬起，沒把傷當一回事。中年以後傷勢發作，才發現當年這一摔，竟導致胸椎突出，並傷及三節頸椎，影響到他的演奏事業，此乃後話。

除了田徑、體操之外，他運動場上的輝煌功業還包括棒

注5：成功高中65（1976）年218班同學會（2008-04-26）。〈大砲一二事〉。https://blog.xuite.net/travis2219/wretch/165798645。（2020/09/18瀏覽）

球這一項。其實遠在幸安時代起，他就是學校棒球隊的一員，而且在防禦時擔任掌控大局的投手一職，曾連續兩年（五、六年級）代表幸安棒球隊參加臺北市國民學校棒球比賽，是校內的風雲人物。進入成功中學後，他在幸安的活動紀錄一併移送過來，因此一入學就被校方指定加入棒球隊，並指派為投手，對他來說，駕輕就熟。「大砲」後來當上訓導主任，對自己運動場上的子弟兵十分愛護，溫隆信有時打架惹了麻煩，紀錄被移送到訓導處，本以為會受到懲處，但最終無聲無息銷案，想來是席老師包庇所致。

這段洋溢熱血氣息的武家生活，終於在升上高中之後中止，轉以另外一種面貌呈現。上高中後，一心想當音樂家的他，因年齡之增長、環境之改變，心境也隨之轉換，不知不覺變成一個看似文質彬彬的藝術青年，再不時興與人動手動腳了。

不過，回想起這段怒髮衝冠的日子，他倒也不覺全無收穫。從拉幫結派的經驗中他學到：只要有人聚集的地方，就需要經營與謀略。主事者要找對的人、做對的事，一旦局面被導成「形勢比人強」的時候，就有創造新局的可能。所以無論身處何地，建立人脈與維持良好的人際關係，對未來事業絕對有幫助。

分數高到必須重測的智力測驗

· ·

他在幸安國校還有一事值得一提。此人智商極高，此一節或許能解釋為何他日後的行事想法，總有許多與眾不同之處。

說到「智商」，臺灣從 1950 年代起，教育主管機關就有為國民學校應屆畢業生做智力測驗的慣例，作為初中升學前的參考。1956 年，幸安國校六年級生溫隆信也接受了這個測驗，沒想到結果揭曉後，引發一波不小的轟動。

話說這次智力測驗做完，有天，班導師通知他，說校長有事找他，並親自陪他去見校長。師生倆抵達校長室時，只見校長蘇阿定手上正拿一份考卷，見他們進來，先確認來者是溫隆信，便和顏悅色問：「這智力測驗的考卷是你自己寫的嗎？」他看一眼考卷，回答：「是。」校長的臉色忽然遲疑起來，自言自語說：「會不會弄錯了？」然後轉頭對陪同他來的班導師說：「一百六十幾欸，這怎麼可能？」

原來，他的智力測驗做出來，分數高到連主管機關的省教育廳、市教育局都難以置信，所以請校長核實這份考卷是否為他本人所寫。但既然他已確認無誤，主管官員為慎重

起見，決定另外調來一份試題，單獨重測溫隆信。結果第二次的測驗結果出爐，校長又召見他，校長說：「這次分數一百六十七，看起來是真的了。」

溫隆信的智商成績一經確定，消息馬上在教育界傳開，不只幸安，連附近學校都知道幸安有一名智商極高的學生，讓他在校園變得非常出名。

對於高智商一事，溫隆信自有見解。他認為：「擁有高智商或許能幫助你快速理解事物，學習新知。但做一件事能否成功，智商高低不是關鍵因素，主要仍取決於個人後天的努力。」由這一席話對照他一生在創作上兢兢業業，能有今日之成就，除才情之外，實是由無數努力累積而成。他還說：「如果你沒在頭腦裡面放東西，即使空有高智商，也是不能解決問題的。」深刻道出成功背後的真諦。

第二章

愛樂少年

01 音樂的召喚

　　自從搬來臺北後，溫永勝身上背負著家庭經濟的重擔，就再也沒有時間或心情拉小提琴了。但他發現長子隆信常常留戀那把琴，所以考上公務員後，他心情一寬，有天，便主動問兒子想不想學小提琴？溫隆信聽了眼睛一亮，從此由父親啟蒙，開始他的音樂學習之路。

跟父親學拉小提琴

. .

　　溫永勝是一名業餘的藝術愛好者。他雖然主動教孩子拉琴，但對他們的未來卻另有一番規畫。在他的觀念中，藝術是一門高雅的興趣沒錯，但藝術家謀生不易，能出頭者幾稀，所以他希望孩子們未來升學都能以醫科為目標，當一名金字塔頂端受人敬重的醫生，暇時則以藝術調劑生活，成為一名富而好禮的現代知識分子。因為抱持這樣的想法，所以他的提琴課教得不算太認真（他自己的小提琴拉得也不算頂好）。

後來他工作忙，下班後常要應酬，孩子哪天能上課得看他哪天有空。

他為人嚴肅，聽孩子拉琴亦然，非但不苟言笑，溫隆信只要拉錯一個音，他手上的菸斗便毫不容情朝兒子的腦門敲下，比之祖父手中的戒尺不遑多讓。溫隆信還記得，當時家裡的經濟仍不寬裕，有時候琴上的絃都斷兩條了，也沒錢即刻買新的安裝，只好在僅存的兩條絃上不斷更換把位，把全部的音拉齊。

他在父親指導下，小學六年級已能拉些如巴哈（Johann Sebastian Bach, 1685 ～ 1750）《小步舞曲》之類的曲子，在學校遊藝會上演出，非常受到歡迎。在那個年代，有機會學音樂的孩子非常少，光是提一把小提琴走進校園，就受到萬眾矚目；當站在眾人仰望的舞臺上演出時，不但情緒得以抒發，還獲致莫大的榮耀感。種種原因加在一起，他開始著迷於音樂，努力練琴，夢想有朝一日能成為音樂家。

初中之後，他對音樂的渴望已無以復加。毫無疑問，他想當一名小提琴家，拉出美妙的音樂。但與此同時，拉琴又是一個微妙的心理過程——他因為會拉琴，隨之對「寫出美妙的音樂」一事心懷讚嘆，故又生出除了當小提琴家之外，

還要當一個能「寫出像譜面上那麼美妙的音樂的人」的念頭。
這個簡單但執行起來困難重重的構想，主導了他往後的種種
努力。在萬事皆貧乏的 1950 年代，他這兩個心願相較之下，
「想當小提琴家」，恐怕還是比「想成為寫出美妙的音樂的
人」（作曲家）容易多了。

但放眼周遭，他身邊不但沒有一個人是作曲家，連稍微
懂一點作曲的人也沒有，但他不氣餒，而是懷抱這樣的理想，
默默踏上學習音樂、探索作曲的道路。

渴求音樂的自學之路

少年溫隆信衡量周圍環境，找到幾個自習音樂的方法，
不管有用沒用，至少能滿足他當下想要接觸音樂的心願。他
的方法有如下幾種：

第一是收聽收音機裡的古典音樂。溫家有一臺短波收音
機，是他父親收聽日本海外廣播的工具。他常從這臺收音機
裡聽到 NHK（日本放送協會）電臺播送的古典音樂，好聽的
聲音令他深深著迷。但聽日本電臺的節目有一個缺點是：聽
不懂日語播音，所以連帶也不能理解他聽到的音樂，究竟是

什麼曲名、是誰寫的、還有音樂的背後又有什麼故事等等，讓他非常心焦，明明好聽的音樂正飄過耳際，他卻什麼訊息也抓不到，簡直是一種酷刑。為了克服上述難題，他又從中延伸出自習日文的支線，相信只要學好這種語文，便可幫助他聽懂音樂。

這實是一種可貴的特質！人在逆境之中最易看出本性：有人不戰而屈，有人半途言廢，但也有人面對艱難時，定要想方設法尋找生路，不達目的絕不罷休，他便是屬於後面這一種人。而這種特質終身陪伴著他，在充滿荊棘的音樂路上與他一路同行，是他人生的珍貴資產。

他學習日文的過程異常艱苦。一來，這種語文學校裡面沒有教；再來，雖然他的父母都通曉日語，但當時社會的氛圍卻不鼓勵他們在家和孩子講這種殖民地時代的語言，所以他也無從從自己的父母身上習取這語言的能力；三來是他的「音樂家」大業才剛剛萌芽，心願不便曝光。要他當眾大聲說出：「我想學日文是因為我想學音樂。」以爭取父母的同情與幫助，這話他說不出口。況且爸爸早已擺明立場，希望他將來當醫生，若明著把當音樂家的心願講出來，豈不是公開違逆父意？所以他左思右想，一切只能回到原點——靠自習，把這個語文學起來。

大概是十一或十二歲吧，他已劍及屨及，不知從哪裡弄來一張日文的五十音圖表，鬼鬼祟祟的「啊咿嗚欸喔」，開始學認片假名。他自習的方法是找日文文法書來讀，並繼續收聽日文廣播，摸索著慢慢學。幸好初中的時候，他們班有一位姓徐的同學，徐母是日本人，因此徐同學的日語說得很溜。他見機不可失，常利用下課時間找徐同學對話，偷師了不少口語，但可惜這樣的對象可遇而不可求。高中時期他的日文已有粗淺之程度，為了取得更大的進步，他花一年時間專心聽 NHK 廣播，一年之後大約就能聽懂百分之七十五的內容，對他掌握這門語言幫助很大。

　　自習音樂的第二個方法，是竭盡所能蒐集樂譜，仔細閱讀。學音樂的人喜歡讀新譜，聞嗅新鮮的音符氣息是很自然的。自從他學小提琴後，開始對各式各樣的樂譜感到興趣，凡有就先拿來讀。溫家有不少他爸爸早年從日本帶回來的小提琴譜和它的鋼琴伴奏譜、弦樂重奏譜，都成為他自習的資源。家裡的樂譜讀完，他又去問學校的音樂老師，有沒有譜可以借他讀？這位音樂老師學的是鋼琴，有不少鋼琴譜，他便請老師把譜借他，讓他帶回家看。

　　初中之後溫家家境漸見寬裕，他有了零用錢，開始有能

力上書店蒐尋樂譜。他把讀譜當成嗜好，不管讀得懂、讀不懂，總之，讀就是了。而這種隨時隨地、不挑口味的閱讀習慣，對他日後眼界之養成，實是大有助益。

他也曾到衡陽路的臺聲樂器行，想找一些理論書籍回家自習，結果大失所望。1956 年（溫隆信十二歲），臺北市面上買得到的中文音樂理論書籍，翻來看去，竟只有一本繆天水（注1）翻譯該丘斯（Percy Goetschius, 1853 ～ 1943，美國音樂理論學者）的《曲式學》，和一本張錦鴻（1908 ～ 2002）新出的《基礎樂理》，整個大環境之貧乏，令他欲哭無淚。

他的第三個自習音樂的方法是聽古典音樂唱片。聽唱片要先有唱機。初一這年（1957），他在信義路開照相館的小舅見他喜歡音樂，送他一臺唱機。這可不得了，自從有這臺機器，他的整個世界都不一樣了！正好小舅的照相館外沿、靠近騎樓的空位，租給一個賣黑膠唱片的年輕人，他便三天兩頭帶著零用錢往小舅家跑，去那邊看唱片、買唱片。唱片老闆見溫隆信如此喜愛古典音樂，就將刮花的試聽片以極低廉的價格賣給他，從此，他就能選自己喜歡的音樂回家聽了。

注1：繆天水即為中國音樂學者繆天瑞（1908 ～ 2009）。繆曾於 1946 年來臺，擔任臺灣省行政長官公署交響樂團編譯室主任、副團長等職，1949 年因兩岸情勢驟變返回大陸。1950 年代，臺北市淡江書局出版了一系列繆天瑞在省交響樂團服務時留下的譯作，因當時兩岸局勢對峙，書局不便放上繆天瑞的本名，而改以諧音之「繆天水」代替。

因病休學，更加著迷於音樂世界

. .

升上初二，這年（1957～1958）發生一件事：他的黃疸（肝病）不幸復發，不得不休學一年，在家療養。此病起於他七歲那年，在高樹吃了受汙染的青芒果所致。養病期間，他鎮日待在房裡聽古典音樂、讀譜，對音樂癡迷的程度引起父親側目。他看兒子整天關在房裡聽音樂，忍不住質問他這個樣子以後想幹嘛？

自從他升上初中以後，父親就不再指導他小提琴了，改叮囑他：「現在距離大學聯考已經不遠，需好好讀書，日後才考得上醫科。」他對父親強迫他學醫向來不以為然，但多年來畏於父親的威嚴，不敢當面反抗，既然父親問起，這次，他不知從哪裡借來膽子，竟回答：「我希望成為像貝多芬（Ludwig van Beethoven, 1770～1827）一樣的作曲家，會寫曲子。」父親聽了一時無言，過了好半晌才說出：「你知道這是很難的事情嗎？這是不可能的！」

自從他把意願跟父親明說之後，便再無顧忌，聽起唱片來更加理所當然。高中時，溫家的經濟已經寬裕，他想買什麼唱片都不是問題，因此三天兩頭往中華路跑，買到整條街唱片行的老闆都認得他。常常，他才出現在店門口，老闆一

見是他就揮揮手說：「這禮拜攏無新的矣啦！你攏有啊。」示意他可以回去了。

這段期間，他對各類交響曲、鋼琴曲、歌劇、協奏曲等極為熱中，是每日必聽之功課。而且他不獨獨欣賞而已，每聽樂曲，必背誦主題，遇不明白處立刻找人求教，到高中畢業前，幾乎已聽熟所有市面上買得到的古典、浪漫時期唱片，光這一點，在藝專同儕中就罕有其匹。而且，他因為「耳朵裡有正確的聲音」，故為他日後帶領樂團、創作樂曲，提供準確的聽覺依據。但黑膠唱片的體積大、占空間，材質又易破碎，藝專時有次他清理房間，一口氣扔掉四千多張舊唱片，其耳界之寬，可見一斑。

初、高中階段幾位指導他音樂理論的學校老師

自習是溫隆信學習音樂的重要方式，但初、高中階段，仍有幾位幫助過他的師長值得一提。

在成功中學（初中）時期，有一位音樂老師張為民，指導他的樂理。張老師的背型略拱，從側面看，其上半身輪廓形似金龜，被頑皮的學生私下取了一個「金龜」的綽號，叫

他「張金龜」。張老師畢業於福建音專，主修聲樂，上課很認真，深得學生喜愛。他授課時不喜教課本上的歌曲，都教他自選的中國民謠或小調，因此每週都需將這禮拜要教唱的歌曲，以粉筆抄寫在五線譜黑板上。

上課第一天，張老師就對全班學生做一音樂測試，發現溫隆信的能力出眾，再問之下，知道他還會拉小提琴，就邀他每週來為他板書歌譜，代價是溫隆信只要樂理上有什麼問題，都可以問他。溫隆信手上正好有一本淡江書局剛出版的《基礎樂理》，自習時一知半解，師生倆一拍即合。他每星期幫張老師寫黑板教材，張老師則為他解說樂理，從調號、拍號、音程、音階，一直教到移調、轉調等，鉅細靡遺。到溫隆信初中畢業時，樂理知識已非常完整，對自習讀譜很有幫助。三年後他參加大專音樂科系考試，已毋須再找老師補習，就輕而易舉在「音樂常識」一科考了滿分。

溫隆信成名之後，有次在音樂會場合遇到張老師，師生久別重逢，老師第一句話就說：「隆信啊，我們成功中學就以你為榮了！」、「你居然讓我們成功中學這樣光耀門楣……」，是個十分溫暖的人。

附帶再提張老師一事。這位張為民老師在成功中學教書

時，組過一支令許多校友懷念不已的「拉縴之聲」合唱團（但溫隆信沒有參加），「拉縴」的團名是張老師取的，因他期勉合唱團同學唱歌時要效法縴夫拉船的精神，人人無私無我、齊心協力，才能把合唱唱好。（注2）臺灣現今有支蜚聲國際的男聲合唱團「拉縴人」，其前身便是成功高中校友合唱團。臺灣的音樂團體在 21 世紀後進入空前蓬勃之發展，人才輩出，早年如張為民老師般堅守崗位的基層音樂教師涓滴灌溉之功，實不可遺忘。

高中溫隆信讀的是文山中學（注3），也遇到兩位像張為民一樣的音樂老師，願意提供額外的協助，幫學生解答疑惑。其中一位是張天驥老師，另一位是章華林老師，這兩位老師均師大出身，溫隆信自習一有疑問，即可隨時請教。

前面說過，他自小有閱讀樂譜的習慣，只要是樂譜，拿起來就讀，竟也能津津有味。初中時他讀到《巴哈初步鋼琴曲集》，發現上下兩條旋律邊進行邊碰撞，竟能發出這麼好聽的音響，覺得真是奇妙。後來讀到巴哈《創意曲》

注2：夏瑞紅（2006-08-29）。〈高中同學的圓夢之歌〉。《夏瑞紅簡直自言自語的生活小報》。https://redpaper.wordpress.com/2006/08/29/76/。（2020-09-26 瀏覽）

注3：此校原為含初中、高中兩部的臺北縣立中學，高中部在 1968 年九年國民義務教育推行時，被併入省立中學而不復存在。

（*Invention*），看見同樣的主題在上下聲部不斷追逐，更覺有趣之至，這時，他隱然已發現了些什麼，但又說不出所以然來。

高中時他加入中國青年管弦樂團，就有更多的發現了：其一，是樂團演奏的經驗使他的聽覺層次立體起來；其二，是他開始接觸總譜（同時記載多件樂器或聲部的樂譜）。他們拉很多巴哈、韓德爾（George Frideric Handel, 1685～1759）的作品，愈拉他愈發現，在成串的音符背後，正被一套看不見的法則支配，答案呼之欲出。

到此階段，他領悟出，從前「和聲」、「對位」這些遠在天邊的名詞，其實正近在眼前。所以高中期間，他開始自習和聲學，並常去請教張、章兩位老師。其中，張天驥老師較熟稔理論，可以指導他基礎的和聲學與對位法。如此一路走來他終於知道，距離他想成為一個像貝多芬一樣「會寫曲子」的人，應該已經不遠了。

02 小提琴二三事

1958 年，温隆信經一年療養，病癒後回成功中學復學二年級。由於他續學小提琴的意願強烈，父親便託人面廣闊的小舅打聽，找到在師大附中任教的楊蔭芳老師，親自送兒子去拜師學藝。他心裡可能想，既然壓不下兒子當音樂家的衝動，就找個正規的老師讓他吃吃苦，知難而退才是正解吧。

言必稱「尼哥羅夫」的小提琴老師楊蔭芳

楊蔭芳與張為民老師一樣，都畢業自福建音專。楊老師的太太李敏芳亦同為福建音專校友，在師大音樂系教鋼琴，稍後温隆信決定要投考音樂系時，又加拜李敏芳為師，以鋼琴為副修。

這位楊蔭芳老師在福建音專讀書時，師承保加利亞籍的小提琴家尼哥羅夫（Nicoloff，全名不詳）。說起這位尼先生，大有來歷。他畢業於捷克布拉格音樂院，是著名捷克小提琴

教師兼演奏家賽夫齊克（Otakar Ševčík, 1852～1934）的學生。賽夫齊克曾系統性整理過小提琴的演奏技術，所寫的提琴教本：*School of Violin Technics*（《小提琴技巧學派》暫譯）、*The Little Ševčík*（《小小賽夫齊克》暫譯），至今仍十分通行，學琴者無人不曉。在學時，楊老師還曾告訴溫隆信一則軼聞：尼哥羅夫的老師除了大名鼎鼎的賽夫齊克外，還有一位是波蘭籍的小提琴演奏家胡伯曼（Bronisław Huberman, 1882～1947）。但尼哥羅夫與胡伯曼的師生關係究竟建立於何時何地？這點楊老師沒有說明，他也無從知曉。

尼哥羅夫與臺灣樂壇亦有一段淵源。他曾於1946年受臺灣省行政長官公署交響樂團（即後來的省立交響樂團，今國立臺灣交響樂團前身）團長蔡繼琨（1912～2004）邀請，來臺擔任樂團首席與指揮。當時樂團中的不少團員，包括後來的首席黃景鐘（1925～2010），都曾受尼哥羅夫指導，琴藝大進（注4）。但可惜這位高手在臺灣待不到一年就離開，未能留下更多建樹。

楊蔭芳老師對尼哥羅夫的琴藝極為崇拜，教琴時，言必

注4：梁微芳，〈臺灣省行政長官公署交響樂團訪問記〉，《新新》2:1（1947年1月5日），頁4-5。

稱尼哥羅夫。比如說,他告訴溫隆信:「『換把位』尼哥羅夫怎麼教……」、「『弓』尼哥羅夫怎麼教……」、「『手指』尼哥羅夫怎麼教……」、「『巴哈』尼哥羅夫怎麼教……」、「『貝多芬』尼哥羅夫怎麼教……」,所以他從小就對這位師祖的大名耳熟能詳。例如,當年楊老師教他拉巴哈的夏康舞曲(Chaconne from Partita No.2 in d Minor for Solo Violin, BWV 1004)時,一面示範,一面說:「當初,尼哥羅夫是這樣在拉的……」五年下來,他也隨楊老師習得一手尼哥羅夫式的俄國派演奏法。

日後他拜師小提琴名家鄧昌國(1923～1992),一拉琴就被鄧老師看出來歷。鄧老師平素雖以法比派(Franco-Belgian School)的奏法聞名,但其本身亦有深厚的俄國派基礎。他在北平的白俄小提琴老師托諾夫(Nicola Tonoff),與在布魯塞爾皇家音樂院的主修教授蓋特勒(André Gertler, 1907～1998),都是俄國學派的傳人,因此也對俄式奏法十分熟悉。他第一次指導溫隆信,便從溫握弓的姿態與演奏快弓的手法中看出端倪(注5),詫異問:「你怎麼會懂這個?」

注5:俄式奏法的持弓姿勢強調以食指的第三關節(指根)壓近弓桿,協同拇指對弓施壓,力道較沉。快弓拉奏時,搭配抬得較高的右手肘,以整隻手臂力量操控琴弓,尤適合演奏曲風凌厲的樂段。

溫隆信說：「我的老師的老師是尼哥羅夫。」鄧昌國一聽就明瞭原委。

楊蔭芳老師琴拉得很好，教學又認真，此外，還是一個音響迷，會自己組裝音響。他知道溫隆信喜歡聽唱片，有次送他一對親手組裝的喇叭，說：「你喜歡音樂，這組喇叭送給你。有了這組大喇叭，你以後聽到的聲音就會不一樣。」讓溫隆信很珍惜。

參加中國青年管弦樂團

高中一年級（1960）時，楊蔭芳老師見溫隆信的小提琴愈拉愈好，建議他課餘參加管弦樂團，增加演奏的歷練。當時有位留奧工程博士馬熙程在臺北組織一支「中國青年管弦樂團」，招收有演奏基礎的中學與大專學生加入練習，每週集會兩次，地點就在馬老師仁愛路三段的自宅。

溫隆信一踏進中國青年管弦樂團，頓時覺得不可思議，沒想到臺北市內竟有這一處福地洞天，不僅擁有嶄新的全套管弦樂器，更有全套管弦樂譜，都是他夢寐以求的東西。這位慷慨的馬老師還將住家一樓闢為練習廳、圖書室，為了物

盡其用，即使在沒有排練的日子，依然敞開家中大門，歡迎團員隨時前來，善用這些資源。後來他才明白，原來在他加入樂團的前半年（1960 年 4 月），該團獲得美國國務院與美華基金會撥款，贈送全套管弦樂器和樂譜，讓這一支原本克難經營的學生樂團，搖身變成全臺設備最為精良的音樂團體，甚至超過公立、職業的省交響樂團。

他加入這支樂團後，課餘生活立即改觀。以往他學校沒課時，總是一人待在家裡練琴、讀譜、聽唱片，但現在，他每天清晨就帶小提琴去學校，下課後便直接拎著琴往樂團報到，因為裡面有太多他從未見過的樂器和樂譜，以及志同道合的音樂朋友，大家在那裡除了讀譜、練琴、交流意見之外，還可隨機組成一或數個小型重奏團體，直接視譜練習室內樂，簡直是個音樂學子的夢幻天堂！

在一眾愛樂朋友中，最吸引溫隆信注意的，是樂團首席李泰祥（1941 ～ 2014）。李泰祥是阿美族原住民，比溫隆信大三歲，當時還是國立藝專音樂科的學生。溫隆信剛進樂團，被安排坐在第二小提琴之末位，而李泰祥已是首席。排練中，溫隆信的視線不時穿越座位之間的縫隙，落到第一排第一位的李泰祥身上，見他卓越的手部技巧、充滿魅力的演奏風格，雖然還是學生，卻已散發奪目的明星光芒，溫隆信第一次發

現儕輩之中竟有這等特出人物，大感驚異，立志有天一定要坐到他旁邊去，向他看齊。

他常找機會向李泰祥請教拉奏小提琴的技巧，而大方的李泰祥也不吝與人分享心得，還會指導練習的方法。這時，溫隆信注意到，李泰祥有一雙能輕鬆在指板上按出各種音程的大手，更特別的是，他的指尖呈現飽滿多肉的圓方形，前緣特別寬，一按在弦上便自然貼合指板，是拉琴人夢寐以求的手型。二人熟了以後，溫隆信曾開玩笑跟他說：「我只有一件事沒辦法跟你學，就是怎樣讓手指長長。」

在溫隆信眼中，李泰祥是位非常好的前輩，他出眾的才華能帶給同行者許多正向的刺激。例如李泰祥還是學生的時候（藝專四年級），就被馬老師拔擢為樂團指揮，在國際學舍公開登臺，曾被當日一位在場觀眾譽為是「臺灣樂壇的一件大事」（注6）。翌年（1963）李泰祥又以作曲家身分，獲邀參加許常惠老師主持的「製樂小集」，從此成為「製樂小集」的常客，不時發表作品。

如這樣一位優秀人物，數年之間即橫跨小提琴、指揮、作曲三大領域，且皆有出色成績，樹立了同儕難以超越的高標，在有心以音樂為終身志業的溫隆信看來，此人不但值得

學習，更需奮力追趕。

然而，李泰祥對温隆信的影響尚不止於此。他帶給温隆信最大震撼的，是他的音樂本身。他與李泰祥接觸日久之後發現，李的音樂中有一股原始的力量，彷彿是原住民天生才有的特質，比方說，他聽李泰祥拉奏巴爾托克（Béla Bartók, 1881～1945）的曲子（第二號小提琴狂想曲），自然而然可感受到一股特別的律動；李創作的樂曲節奏感獨特，旋律源源不絕，讓温不得不反省：「為什麼我的音樂裡面沒有他那種旺盛的生命力？」、「和他相比，我到底還缺少什麼？」從而提醒自己要多努力，竭盡所能補強弱點。也許有人以為，天分這種東西與生俱來，豈可強求？但在温隆信的經驗中，所有才能都可以學習，貴在要知道自己缺少什麼。

在他們年輕歲月裡，李泰祥之於温隆信，就是這樣一位亦師亦友的人物。他們二人交誼深厚──在樂團一起練琴、一起演出，私下還共同拉了好幾年的弦樂四重奏，温隆信甚至還是李泰祥轟動一時的士林婚禮的證婚人之一。（注7）

注6：徐玲玲，〈中國青年管弦樂團演奏會聽後感〉，《功學月刊》33（1962年5月），頁35。

注7：1965年5月8日，李泰祥與藝專同學許壽美在師友見證下，在士林舉行婚禮，但婚事不為岳父認可，鬧上報紙社會版，李泰祥一夕之間成為全國知名人物。

青春美好，難以一語道盡，直到歲月把他們帶到不同路上，各成一方之主為止。溫隆信七旬之後回憶一生，曾有感而發，寫下一首《懷念與感恩組曲》（2017 ～ 2018），紀念影響他生命的三位重要人物，而李泰祥正是其中之一。代表李泰祥的主題，溫隆信選用的是他的經典歌曲：《歡顏》。

　　溫隆信在中國青年管弦樂團前後拉了兩年多的琴，直到要參加大專聯考才停止。這當中，樂團每年都會在國際學舍舉行至少一次公演，曲目都是古典、浪漫時期的樂曲。對他來說，這些曲子他雖早從唱片中聽得爛熟，但此時角色轉換，由自己親自演奏，臨場的成就感實在難以言喻。同時，這支樂團因主持人馬熙程在樂壇的高知名度，平素常有國內外音樂家前來參訪，團員時有機會近距離與這些雜誌、書報中才會出現的人物見面，大大有益於眼界之提升。幾年下來，他學習音樂的渴望不減反增，日甚一日，實是他父親始料未及。

03 青春舞曲

　　溫隆信的父親是合格的藥劑師，手上有一張珍貴的藥師牌照。1959 年在母親規畫下，溫家在信義路四段、東安市場旁開設「裕明藥局」，所有業務都由母親打理。

　　李明雲出身商賈之家，做起生意來極具手腕，藥局在她手上經營得有聲有色，到溫隆信高中畢業那年（1963），溫家就有能力在信義路四段買下一棟兩層的樓房，及在通化街購置一幢別墅。尤其通化街的鄰居非富即貴，能在那兒並肩置產很不簡單。鄰居中，正好有兩位是藝專音樂科的師長：一位是林運玲老師（為時任總統府祕書長張羣的兒媳），一位是申學庸老師（當時的音樂科主任）。申老師日後提到溫隆信時，常說：「隆信十九歲就在我們隔壁住洋房。」

　　裕明藥局的開設除了改善溫家經濟，還培養出溫隆信對經營一事的概念。

學習經營的起點：裕明藥局

温隆信是當代臺灣作曲家中真正挽起袖子做過生意的，在得到作曲大獎後約有十年時間，每天在商場過著水裡來、火裡去的日子，從不是不食人間煙火的小清新藝術家。而他學習商業經營的起點，正是裕明藥局。

「裕明」剛開張的時候，他還是初中三年級學生，是「大砲」（體育老師席藍田）手下的愛將，偶爾會在校園裡伸張正義，和人打得鼻青臉腫。不過他此一方面的情況不算特別嚴重，相比有些同學在外面混太保，鬥毆時是拿刀砍的，温隆信打架的層級遠不及這些人。這些人受傷之後也很麻煩，如果傷勢不是很嚴重的話，多半不願走醫院一途，怕醫院通報派出所，留下記錄，但也不敢回學校保健室求助，擔心被學校知道了要記過、退學。

他就看準這點商機，上學前在書包裡塞一些紅藥水、紫藥水、藥膏、消炎片之類的外傷用藥，伺機在校園裡做起黑市生意。由於他的藥品價格實惠，收費僅略高於批發價，消息傳出後有需要的人自然會來找他，據說生意不錯。至此，他的經營概念逐漸成形。

上高中以後更是不得了，他讀的文山高中，流氓太保比成功中學更多，每天打打殺殺的事件層出不窮，所以他的黑市藥品一入校園就大受歡迎，幾乎每天下課，教室外都有認識或不認識的人慌慌張張跑來找他。他只要接到通知，就背起書包（藥包）到校園偏僻處為人看診兼賣藥，生意好到需要一本帳簿，才得以處理完大小事。

　　許多同學在負傷當下，手頭並不寬裕，他都會很有人情味的說：「沒關係，以後再付。」把帳記在帳簿上，主動讓他們賒欠。如果過許久對方都沒來付錢，他才去提醒：「你還欠藥錢多少……」一般過不了幾天就都能收齊了。正因為他公平服務傷患，自然成為黑白兩道都需要、都交好的對象，在校園裡便沒再遇到什麼路見不平的事情，脫胎換骨成人人敬重的──地下郎中。

　　校園賣藥帶給年輕的溫隆信一個重要的啟示就是：要經營一個事業，除成本、利潤與良好的人際關係等因素外，還要找到商機──只要有需求就會有市場，而且，任何東西都能經營，連音樂也不例外。

一個激情無處發洩的時代

. .

自從升上高中後，溫永勝對兒子就盯得更緊了，強烈要求他大學聯考必以醫科（當時還不叫「醫學系」）為第一志願，最好未來再攻下一個博士學位，作個社會公認的「人上人」。溫隆信在父親的壓力下，縱使知道自己對音樂已有無法割捨的情感，仍不敢違逆父意，只好甲組醫科的課也唸，乙組文科（音樂）的課也唸，兩邊夾擊，內心十分苦悶。

當時還有一個讓他苦惱的狀況是：他長久以來獨自一人在學音樂，渾然不知與他同齡的考生術科程度如何？自己跟他們比，是屬高或低？以及以他的程度，能否順利考進大學音樂系……？一連串的矛盾與未知，讓他高中三年都像處在探不到底的深淵，整個人呈現極度無自信的狀態。

為了抒解心中壓力，他開始蹺課，理由無它，只為想有一個自由呼吸的空間。他算準蹺課時數只要不超過學期總數的三分之一，能蹺就蹺。他就讀的文山中學位在碧潭新店溪畔，一星期中總有一或二個下午，和幾位善泳的同學相約蹺課，去碧潭長泳。他們幾人從碧潭下水，沿新店溪溯溪而上，經直潭、屈尺，往烏來方向，一路游到深坑發電廠才折返。這一去一回，全程約二十公里。一行人從下午兩點出發，要

一直游到傍晚六、七點才能回到碧潭，眾人體力之旺盛、水性之佳，令人咋舌。曾經，有不諳活水泅泳的同學也去新店溪游泳，不幸遇到暗流滅頂，他們還幫忙撈過兩次同學的屍體。

身處在這樣一個激情無處發洩的環境裡，致使他們常在有意無意間，做出一些平衡壓力的高反差的行為，像溫隆信白天在校內行醫賣藥、晚上回家聽古典音樂，就不足為奇了。那時候還常有同學在自家豪宅舉辦舞會，邀請同校或外校女生當舞伴。為了練舞，不知道是誰發明的，一群人竟跑到碧潭對面的空軍烈士公墓練舞兼練膽，練完了就去舞會現場招搖。他們還競相剃一個大光頭，高唱所有叫得出名字的好萊塢電影主題歌，用一堆浮誇的舉措，掩飾心靈蒼白的青春。

1963 年大專聯考

整個高中三年，溫隆信在父親的壓力與自己的理想之間煎熬，情緒日益逼近臨界點，只一心期盼大學聯考快點到來，好從桎梏之中解脫，奔向下一階段的人生。

1963 年夏季來臨之前，他已經做好準備，同時報考甲組

醫科與乙組文科，另外，還參加師大音樂系與國立藝專音樂科的獨立招生考試。

　　師大音樂系的主修必選鋼琴或聲樂，小提琴只能作副修；但國立藝專音樂科可選小提琴為主修、鋼琴為副修，是兩校最大的不同。他雖然這些年來一直希望學作曲，但一來，他的資訊管道不通暢，不知道主修作曲的考試方式和必備程度；二來，這幾年他在楊蔭芳和李敏芳兩位老師調教下，一直勤練小提琴和鋼琴。如今大考將至，理當以這兩樣最有把握的樂器出場，力求上榜才是。而疼愛他的張天驥老師，特地在考前幫他準備樂理（音樂常識）、和聲和視唱聽寫，協助他熟悉考試的型態，可說萬事皆俱備，只待大考來。

　　大學聯招考試在 7 月初舉行，到 7 月中、下旬才是音樂科系獨立招生的時段。師大音樂系的考期在前，藝專在後。怎知在師大考試的時候，出了意外。

　　正當進行到他最拿手的小提琴時，試場內竟吹來一陣穿堂怪風，把他鋼琴的樂譜吹跑。幫他彈琴的是個個性毛躁的初中生，見譜一飛走就馬上停手，跑出去撿譜。溫隆信心中一陣大驚，暗呼：「完了完了……」怎麼也沒料到，在這人生重要時刻，竟會出此差錯。但表面上只能不動聲色，繼續

在臺上乾拉，直到伴奏把譜撿回來，擺好，樂聲才又合流。考完試後他非常沮喪，一度以為師大無望。

接著上場的是藝專音樂科考試。在所有應考科目中，最讓他如坐針氈的，是林順賢老師主持的音感測驗。林老師設計的考題型態活潑，考生須邊聽錄音帶，邊比對考卷題目作答。溫隆信從未接觸過此類考法，只能憑本能應對，考完內心七上八下，能拿幾分心裡完全沒把握。到了主修考試時，他的自選曲是韋瓦第（Antonio Vivaldi, 1678 ~ 1741）的第一號 g 小調小提琴協奏曲（Op. 12, No. 1, RV 317），結果在等待上場之際，他竟聽到隔壁琴房有人在拉莫札特（Wolfgang A. Mozart, 1756 ~ 1791）的第五號小提琴協奏曲（K. 219），不由得心想：「喔，這人程度比我高欸！」他想想弦樂組總共才只有五個名額，錄取率不到百分之二十，萬一考生中還有幾個這種強手，他恐怕連藝專也沒希望了……。一思及此，心中更加惴惴不安。開學後他才知道，這位拉莫札特協奏曲的同學名叫張文賢，其父乃省交響樂團第一小提琴手張灶，此家學淵源，難怪他的琴藝出眾。

到 7 月底、8 月底，放榜消息陸續傳來，大出意料之外，他連中三元！甲組他考上臺北醫學院醫科，達到父親的要求，乙組的師大音樂系和藝專音樂科都考取。其中，師大音樂系

主任戴粹倫（1912～1981）在小提琴一項給他八十六的高分，使他大感意外；藝專音樂科他更以榜首之姿錄取。他細看成績，專業學科他每科分數都很高，音樂常識與視唱皆為滿分，音感測驗九十九，小提琴主修九十二，與普通學科分數加總起來，成為當屆音樂科錄取的第一名考生。

但溫隆信面對這令人振奮的結果，不敢得意忘形，因為接下來就是抉擇的重頭戲了。

他在榜單揭曉時便下定決心，往後他一生將只為理想而活，再不受任何干擾，要痛痛快快追逐音樂，追逐他長久以來成為小提琴家與作曲家的夢想。在他立下這個決定後，第一個放棄的學校就是臺北醫學院。他深感多年來被父親「做醫生」的期盼壓得喘不過氣來，但他很清楚，他從小就厭惡血淋淋的開刀場面，對做醫生一職毫無興趣，現在考上而不念，乃「是不為也，非不能也」。

再來，就輪到師大音樂系和藝專音樂科二選一了。他以為，兩校相比，儘管師大貴為大學，但查其宗旨，它的首要目的是培育中等學校的音樂教師，而非專業音樂人才，所以相較之下，他寧可選擇以培養藝術人才為唯一目的的國立藝專，去那裡潛心修練，拿他想拿的本事。

此時此刻，他已認定他的一生不可以一張文憑來衡量，倘使有人以「醫生」、「博士」的名銜，算計他的才能多寡，就未免太小看他了。他要拿的是大本事、大學問，而為了實現這個承諾，已注定他的未來將走上一條漫長的磨劍之路。

父子僵局

温隆信放棄醫學院的決定一出來，讓他父親非常失望。父親警告他：「假如你選音樂為業，大概一輩子都不會有出息，有一天喝西北風時不要來找我！」温隆信到這地步來亦不再退讓，情願作一名逆子，也要堅持走自己的路。所以 9 月一開學，他就到學校附近的浮洲里租下房子，搬出去獨立生活，且堅持自己打工賺錢，不再仰賴父母的金援。

他學音樂的強烈意志影響了他的大弟温隆俊。隆俊從小也隨楊蔭芳老師學小提琴，高三大考前數月突然跑來找大哥，說也想讀藝專音樂科，請大哥幫他補習樂理和視唱聽寫。温隆信當時正在唸藝專二年級，才幫大弟補習兩個月他就考上，成為藝專校園裡的的兄弟檔。大弟同班同學中還有兩位的樂理和視唱聽寫也是他教的，因為他的樂理和視唱聽寫這兩科實在太強，每年慕名來浮洲里找他補習的考生非常多，直到

畢業前，一直是他「補貼家用」的來源之一。

　　回到他與父親的關係。從溫隆信去唸藝專之後，被傷透心的父親就拒絕再和這個兒子說話，父子關係陷入僵局。溫永勝那廂是老派人的觀點，他不解兒子為何不能體諒老父的一片苦心，偏要放棄醫生的大好前程，去選一個出不了頭的職業？但他無法預料的是，看似破落的臺灣樂壇，竟在 1960 年代末、1970 年代初，迎來一個一日數變、欣欣向榮的春天，無論音樂教育、流行產業、媒體出版、演奏發表等，無不蓬勃發展，音樂人在那一年代，個個炙手可熱。溫隆信恭逢其盛，藝專一畢業就遇上這波大潮，當即乘風破浪而去，倘使再晚生個幾年，溫隆信便將不為今日之溫隆信了。

　　1972 年春天，樂壇發生一件破天荒的事情。溫隆信參加荷蘭高地阿慕斯國際作曲大賽獲得入選，消息傳回國內，媒體為之瘋狂，報紙連篇累牘報導，家中賀客盈門。溫永勝直到目睹這一刻，才卸下心中積壓多年的成見與憂慮，正式為自己的偏執向兒子道歉。他有感而發說：「孩子還是要讓他自由選擇自己的路，自由發揮。但能不能成功不是人所能料，吃不吃得飽，他們自己會負責。」並為兒子的成就感到驕傲。溫隆信每憶起父親的這一席話，即使多年之後，心頭仍無比溫暖。

第三章

磨劍之路

01 奧溫斯基與雙刀流

　　溫隆信大學就讀的國立藝專，全名「國立臺灣藝術專科學校」，簡稱「藝專」，即今之國立臺灣藝術大學前身。1963 年他入學時，正好是音樂科第七屆學生。

　　前文提到，溫隆信高中時因不知自己的音樂程度在同齡群體中屬哪一水準，整個人處於極度無自信的狀態，但經過聯考洗禮，總算信心大增，確信自己夠格來唸音樂，整個人雀躍了好一陣子。開學之後，他迫不及待直奔板橋，要與這群全臺最優秀的音樂學子相聚，渴望與他們互相切磋，成為學術上的益友。但第一個禮拜過去，他對大家的程度似乎不如想像之中高明，感到十分錯愕，不禁懷疑：「是別人的程度不足，還是自己太……？」

　　他的疑惑其實要從藝專音樂科早期的特殊情況說起。該科從成立伊始，招收的對象主要是初中畢業生（相當於唸完現在國民中學九年級的程度），入學後施予五年的專業教育，成為專業音樂人才。因為藝專是全臺第一所以藝術為本位的

學校，因此音樂科在成立初期，為彌補此前來不及接受音樂專業教育的青年，特地放寬聲樂與作曲兩組的報考年齡至二十三歲（器樂組別的上限為二十歲），吸引不少已從高中、高職或師範學校畢業的有志青年，投考這兩個組別。如作曲團體「向日葵樂會」中的全部成員：陳懋良、馬水龍、游昌發、沈錦堂、溫隆信和賴德和，都是十八歲以後才報考藝專的青年才俊。他們在班級中年齡較長，當中不乏已有工作經驗的，因此對個人志向與前途的認定，比多數初中畢業就來讀的同學更為明確。

所以溫隆信一入學，看到班上大部分是年齡小個好幾歲、家境優渥、自小在父母安排下學習音樂的女生，自然有格格不入之感。但最令他難以適應的，是這些女同學下課後喜歡聚在一起，聊吃喝玩樂的話題或聊人長短，唯一不聊的就是音樂，令一心憧憬藝專學府的他大失所望，只好一沒課就返回住處做自己的事情。他拿起音樂科的課表仔細研究，吸引他的科目如配器法、現代音樂等，都要到四、五年級才會上到，更慘的是，現階段他還得陪同學重讀一次高中國文和英文，剛開學時的興奮立時冷卻下來，很快便體悟到，若想在未來五年裡獲致他所想要的學問，還是得靠老法子——自習，才有可能達成。

温隆信白天臭著一張臉進教室，下課後又一言不發消失在校園的作風，引起班上女同學注意，暗地裡替他取了一個頗為傳神的綽號：「奧溫」，一脫口便人盡皆知。理解這綽號需要一點想像力。第一解，「奧」音同「傲」，暗示溫隆信不易親近的樣子。第二解則須用閩南話來推想，約略是差勁、拙劣的意思，例如，稱呼很糟糕的客人叫「奧客」一樣。溫隆信知道了只能苦笑，但能奈人何？倒是第一次月考過後，眾人對他印象有了改觀。

「奧溫斯基」誕生

音樂科裡面有一門課叫「音樂欣賞」，是一到五年級，百餘位學生一起上的大班課，教授此課的老師是顏廷階。第一次月考考完，顏老師興匆匆抱著一疊考卷走進教室，第一句話就是：「這次考試的成績出來了。」學生聞言均屏息以待。接著他說：「我要看看，一年級有一位叫『溫隆信』的同學站起來。」溫隆信聽到老師叫他名字，依言站起。這時，老師宣布：「所有五個年級中，就他考最高分。」話聲甫落，臺下眾人輕輕發出「啊」的一聲驚嘆，目光不約而同落在他

身上，這一瞬間，他整個人楞住，彷彿感到有股電流通過身體，雙眼「登」的一亮……。後來他還不免想：「那些題目很簡單啊，難道他們都不會寫嗎？」

這次「音樂欣賞」的成績宣布猶如一場布達典禮，向眾人昭告溫隆信對音樂的理解力，在五個年級中佼佼不群，不只領先同儕，還蓋過高年級全部的學長姊。從那時起，他就再也不懷疑自己音樂上的才能，而有了應有的自信。

這次事件亦大大提升他在同學心目中的地位，此後，下課常有同學主動向他請教剛才課堂上聽不明白的地方，期末考前也有人請他幫忙，聽他們主修考試的樂曲、給他們意見，儼然成為同學眼中的小老師。

更妙的是，原本叫他「奧溫」的同學，不知何時起，竟自動在綽號後面加上「斯基」兩字，以示補償。為什麼呢？君不見此二字尾常出現在西方大音樂家的姓氏中，如：穆索斯基、柴可夫斯基、史特拉汶斯基……，是藝專學生私底下用來向程度特別好的同學致敬的一種方式。自此之後，「奧溫斯基」一名不脛而走，成為他在藝專校園的另一別稱，也是件滿有趣的事情。

爭取小提琴與作曲雙主修

. .

溫隆信的主修是小提琴沒錯，但入學之前他已打定主意，來藝專非學作曲不可，所以一開學他就到作曲組旁聽，發現他們的專業程度只到和聲學中的三和弦與七和弦，且沒人有對位法的基礎，這下子他終於明白，原來自己還更有投考作曲組的實力。他在徵得該組主修老師陳懋良同意後，每堂都來旁聽，回家和同學一樣寫習題，進度不落人後。唯獨他是旁聽生，依照學則，他只能聽課，不能占用到主修生的資源，所以無法享有課堂上請老師看作業、改作業，和參加各項考試的權利。

依音樂科當時規定，他如欲主修作曲，可在升上二年級後，向科內提出轉主修的申請，放棄原主修小提琴，改成作曲。但這對溫隆信是個難題，小提琴是他心愛的樂器，如果他可同時勝任兩門主修，何苦非要放棄其中一樣不可？因此，他仍一面主修小提琴，一面持續到作曲組旁聽，等到升上二年級，是否該核准他小提琴與作曲雙主修，成為校方必須裁決的事。

當時的音樂科主任申學庸（1929～）觀察溫隆信這一年多來的表現，認為他不是一個普通的學生，站在愛護學生的

立場，理當成全他的心願才對。她查考音樂科的規章，裡面雖沒有雙主修的制度，但也沒有法條限制學生不得加修其他專長，因此她想出一個折衷的辦法，就是：在不牴觸現行法規的前提下，透過行政作業調整，允許溫隆信加修作曲。

她提出的作法是：校方同意溫隆信在校期間附加主修作曲，並提供他此一額外之教育資源。但雙主修非當前正式之制度，所以「作曲」二字不能登記在他的學籍記錄或學位證書上，至於溫隆信學期末的主修成績，則可從小提琴與作曲中，擇一較高的分數登記。

這份辦法確定之後，申主任在溫隆信二年級下學期時，在音樂科會議中宣布：「溫隆信可同時主修小提琴與作曲。」並責成辦公室配合。這實是主事者絞盡腦汁才想出來的辦法，也是學校能夠給他最大的照顧與通融。

溫隆信因得到申主任支持，如願以償在不放棄小提琴的前提下，爭取到以主修生資格在作曲組上課的機會。這個關鍵的裁定，使他日後得以名正言順爭取參加校內各種作曲發表會、組織樂會（「向日葵」），對他專業作曲身分之確定，至關重大。半個多世紀後，2019 年 5 月底，溫隆信在臺北參加藝專校友為申學庸老師舉辦的九十壽宴，師生見面時，提

到當年她核可他雙主修的往事，申老師說：「隆信啊，那個時候，我只是覺得應該要這樣做。你跟李泰祥兩人，是唯二，我覺得可以這樣做的學生。」為這段美好的前塵往事下一註腳。

溫隆信取得雙主修資格一事，在校園內甚是轟動。早期藝專男學生中有許多武士迷，遂有人喊出「雙刀流」(注1)一詞，以表推崇，意思是大家手上都只有一把刀（一項主修），但雙主修者有兩把，「雙刀流」之名就這樣在校園裡被叫開了。

情勢繼續發展下去，溫隆信又學指揮、又寫現代音樂、又寫流行歌、又是錄音、又是畫圖的……，手上的刀子早已不只兩把。他又擅長創意融合之術，左右開弓，交互運用，一路闖蕩下來，人生處處見驚奇。

注1：雙刀流又稱二刀流，蓋日本武士以佩帶雙刀為傳統，一把是太刀（長刀），一把是脇差（短刀）。首先對二刀合璧使用提出兵法理論的是日本武道家宮本武藏（1584～1645），在他的兵法著作《五輪書》中，提出「二天一流」的劍術派別，闡明二刀合用的精義。藝專學生此處僅借用字表的意思，戲稱雙主修者為「雙刀流」的刀客，進而從字面文義衍生成擁有刀數的多寡，代表此人有多少厲害的功夫。

02 日文之用大矣哉

承續前章自習日文的話題。

温隆信自十一、二歲起，為了聽懂短波收音機中的（日本）NHK 電臺古典音樂播報，促使他開始自習日文。

少年的他心裡有一種別人沒有的焦慮感，具體是什麼也說不上來，老覺得他這麼喜歡音樂，為何想求取音樂的知識卻這麼困難？市面上買得到的中文音樂書籍就只有一、兩本，周遭看得懂五線譜的也僅寥寥數人，音樂大環境之貧乏讓他感到一股有志難伸的壓迫感。但也許是長年收聽 NHK 音樂廣播帶來的激勵，或是父母說日語時散發出的文化教養（日語是他父母的教育語言），他感應到，只要學會日文，也許就能得到他所想要的知識。他憑藉這一模模糊糊的信念在黑暗中摸索，跌跌撞撞自習日文。

透過日文學習專業知識與掌握國際樂壇大勢

· ·

　　約到高中最後一年，他終於發現一座尋覓多年的音樂知識寶庫。先前他為了要買一本在臺灣買不到的小提琴譜，請母親託她的日籍友人大川小姐幫忙，向日本代訂。大川小姐是日本駐華大使館的職員，由她居間，可透過大使館管道向日本訂購各式出版品，新書經由外交豁免途徑寄來，省去一般國人購買進口書的繁瑣申請程序。

　　後來他想自習和聲學，也託大川小姐為他選購幾本常用的教材，遂得知「音樂之友社」這家日本規模最大的音樂綜合出版社。他發現，該社出版為數極豐的樂譜、雜誌和專業音樂書籍，正是他心目中「只要學會日文，就能得到他所想要的知識」的寶庫，喜出望外之餘，更下定決心要把日文學好，才能盡情吸收他所想要的知識。到高中畢業前，他除了口語的表達尚不能夠完整外，聽力已大致沒有問題，閱讀理解可達百分之七十五左右，可自習很多書籍。

　　他在高中時代就從大川小姐為他代購的和聲學教材中領悟出一個頗值一提的觀點。在這次訂購的書籍中，有一套由東京藝術大學的池內友次郎（1906～1991）、島岡讓（1926～

2021）等多位學者編輯的《和聲理論與實習》，在兩本正書之外，另附一冊習題，非常適合自習者使用。他每讀完一個單元就做習題本，做完後再比對書末之題解，研究自己的寫法和名家作法之間的差異，學習起來收效甚鉅。這中間，還常有給高聲部配作低聲部，或給低聲部配作高聲部的和聲題型，形似填空遊戲，他做了一陣子後，突然領悟到，原來「兩條線的遊戲」（指二聲部對位）竟是由此開始！悟出了對位法的歷史起源。

這個發現對他實在意義重大，為了驗證此一推測的真實性，他進藝專後自習總譜，特別花心力去整理對位法的歷史脈絡，果然印證和聲學的理論乃脫胎自對位法，所以特別加強對位法的自我訓練，對他日後從事現代音樂創作，大有幫助。

大川小姐是溫隆信求學時期取得日文知識的一個重要管道。進藝專後，他繼續透過大川小姐，向音樂之友社長期訂購《音樂之友》與《音樂藝術》兩份專業雜誌，每月認真閱讀，一方面吸取新知，一方面練習日文。透過這兩份刊物，他每月都對近期發生在日本與歐美樂壇的種種情事瞭若指掌，訊息立即與國際潮流接軌，再也不用擔心自己坐井觀天了。

赴日闖蕩，預先結交未來國際人脈

· ·

他經由日文認識了世界，對日本有一份孺慕之情。

藝專一年級快要結束前，他深感日本是亞洲唯一的先進國家，有意畢業後赴日發展，因此向母親要了一筆旅費，準備利用暑假時間前往東京，預先結交人脈，為未來的職業生涯鋪路。

他在這一年紀就有這麼前瞻的想法，其膽識與謀略皆令人吃驚。但在那年代，老百姓要出國豈是件容易的事？尤其臺灣在政治上仍處於動員戡亂時期，為防止外來的匪諜滲透與役男逃兵，所有入出境都受到嚴密管制。但溫隆信此時出國，既不為留學、又非因公務，還是個未服過役的壯丁，種種不利因素加在一起，光要拿本護照都非常困難。但他已認定此行是為了自己的前途，就算困難再大也要克服，於是跑遍外交部、境管局、戶政事務所、警察局和警備總部，填完無數的申請表單，還自父執輩中請託兩人為他作保，終於，在 1964 年夏天來臨前辦妥一切手續、拿到簽證，單槍匹馬如期成行。

出發之前，他在日本可是連一位認識的人都沒有，但他

相信「千里之行，始於足下」，既然來了，就應該有機會認識到人、和日本樂壇牽上線，開發他未來需要的人脈。他將旅館訂在港區赤坂見附地鐵站附近，理由無他，此處離上野公園不遠，而他仰慕的東京藝術大學就位在上野公園旁，只要他每天守在上野公園，幾天下來總能等到個誰，引介他進入該校，認識裡面一、二位神仙吧？所以下飛機後，他一安頓好住處，就天天去上野公園報到，等看來往的行人中，有誰是他的目標。

他在公園守株待兔了一個禮拜，無奈過往之人無一與他心電相通，正感到氣餒時，忽見眼前閃過一個帥氣男孩的身影，他福至心靈追上前去，問：「你是不是學音樂的？」男孩答：「我學作曲。」他一聽大喜，再問對方姓名。「我叫三枝成章。」對方答。

這位名叫三枝成章的男孩，是東京藝術大學作曲教授入野義朗（1921 ～ 1980）的門生。當時的温隆信當然不知道入野義朗是誰啦，但既然是東京藝大的作曲教授，就百分之百是他的目標。他與三枝聊了一下，相談甚歡，三枝就邀他一起去喝一杯，繼續聊。

他誠實告訴三枝，目前他在臺灣只是專科一年級學生，

未來想來日本留學、謀生，但對前途毫無概念，不知如何是好云云。三枝聽了，主動提議帶他去入野先生的教室，介紹他認識入野先生，看能幫上什麼忙。溫隆信就這樣一腳踏進東京藝大，結識他青年時期在日本最重要的一條人脈。而這位入野義朗先生，諸君如對臺灣現代音樂史不陌生，此人便是 1970 年代與許常惠共同籌設「亞洲作曲家聯盟」的五位發起人之一、日本作曲家協議會的會長，在日本作曲界地位崇高。溫隆信二十歲年紀就以這樣的方式認識入野，實在是造化了。

入野見到南方島國來的小青年溫隆信，問：「溫君，你到底想要什麼？」他此時尚無確切目標，無從答起，入野也不咄咄逼人，只說：「沒關係，以後有什麼需要，你隨時來找我。如果你在這邊還有一段時間，也可以來我的課堂旁聽。」是一位「望之儼然，即之也溫」的學者。

隨後溫隆信才知道，這位入野先生是最早將「十二音作曲法」（Twelve-Tone Technique，簡稱「十二音」）引進日本的作曲家。「十二音」乃德國作曲家荀貝格（Arnold Schoenberg, 1874 ～ 1951）1923 年公布的作曲法，是一套引導西方音樂潮流從「調性」（Tonality）進入到「非調性」（Atonality，或譯「無調性」）的劃時代理論，也是二次世

界大戰後現代曲壇的主流作曲法。

　　他在入野先生的教室旁聽了幾堂課，兼觀察課堂學生的程度，深感日本音樂環境之進步，遠非臺灣所能比擬，不由得感到震驚與沮喪。下課後他跟入野先生說：「臺灣是個很落後的地方，要學東西不容易，資訊也不發達。」不談別的，光說「十二音」就好，在他就讀的國立藝專，這門 20 世紀最重要的作曲理論不但沒有人懂，也沒老師可以請教，如何是好？入野先生想想，就跟他說：「這樣子好了，以後每次我去臺灣，你就來找我，我幫你上課；你若有作品，我就幫你看。如果你還有機會來日本，我就照顧你。」溫隆信得此承諾，暗中立志回臺之後必傾全力發憤圖強，研習作曲，務求在數年之內追上日本同輩的程度。

　　而這位入野先生原來與臺灣作曲家許常惠十分交好，常來臺北找許常惠。爾後每逢入野先生來臺，溫隆信就帶著作業前往他下榻的飯店請益，平日研讀的十二音教材也都是入野先生的譯作。（注2）

注2：溫隆信研讀的兩本入野先生翻譯的十二音書籍，一本是 Josef Rufer 原著之《12 音による作曲技法》（東京：音樂之友社 1957 年發行），另外一本是 René Leibowitz 所寫的《シェーンベルクとその楽派》（東京：音樂之友社 1965 年發行）。

在入野先生扶持下，他在數年之內掌握了這門作曲技術。1968 年，「向日葵樂會」舉辦首次作品發表會時，他的其中一首作品：室內詩《夜的枯萎》（白萩詩，1968），便以自由的十二音技法構成，堪稱是臺灣曲壇的十二音先驅之作。而入野先生獨特的人生智慧及對溫隆信深厚的提攜之情，將在後文繼續為各位道來。

至於那位帶他進入東京藝大的三枝成章（三枝在 1989 年改名為「三枝成彰」），則成了他的好友。溫隆信曾在 1988 年的《日本文摘》「溫隆信空間」專欄中，形容三枝是一位「精通各種作曲技藝，且觸角深及電影、電視、戲劇、文學、美術、視覺等各種領域；而在學術方面，更有獨樹一格的地位」的作曲家。（注3）

1970 年代中期，三枝在東京創辦一間名為「May Corporation」的音樂經紀公司，曾匯集日本頂尖作曲家與演奏家，一連四年製作一系列「音樂新媒體」（*New Music Media*）活動，溫隆信、許博允和李泰祥都是座上賓。

而 1970 年代末期，也正是溫隆信與電子音樂關係密切的年代。託三枝幫忙（他父親三枝嘉雄是 NHK 電臺高層），得以隨時進出 NHK 旗下的電子音樂工房（NHK Electronic

Music Studio），利用裡面先進的電子積體電路音響從事許多重要實驗。有這樣一位人脈與資源雄厚的好友擔任後援，日本理所當然成為他學術上強有力的靠山。

注3：溫隆信，〈日本職業作曲家三枝成章 · 池邊晉一郎〉，《日本文摘》3:1（1988年2月），頁96-99。

03 三位作曲老師

　　學生時期，溫隆信有三位作曲老師：陳懋良、張貽泉和許常惠，各在不同層面提供他作曲所需的養分。以下分別敘述他與這幾位老師的關係。

教他和聲學、對位法的陳懋良老師

　　第一位作曲老師是陳懋良（1937～1997）。陳老師是藝專音樂科第一屆的學長，蕭而化老師（1906～1985）的高足，在學期間便以優異的理論作曲技術，獲邀參加1961年「製樂小集」第一次作品發表會，是師長寄予厚望的新生代作曲好手。他在1962年的畢業音樂會上，發表室內樂作品《夢蝶》，獲得鳴劍（作曲家許常惠筆名）的高度評價——「雖然只是三分鐘的音樂，但充滿著詩意，湧溢著抒情，預示著將來的傑作。」並讚譽他為「現代中國作曲家中最引人注意的一人」。（注4）

1963 年陳懋良服完兵役回來，旋即被聘回母校，接替前一位出國深造的助教盧炎（1930 ～ 2008）留下的遺缺，擔任低年級作曲組主修老師。而這一年，正好是溫隆信入學之年。

　　溫隆信一進藝專就想加修作曲，所以到陳老師的課堂旁聽了一年多，直到二年級下學期獲准雙主修，才得以正式拿作品去向他請益。陳老師為人謙沖儒雅，在作曲組教師中雖然年紀最輕，但一手技巧十分紮實，在校園中很得學生敬重。他看學生的作品有一個特點，就是，雖然他常對學生說：「作曲這事我沒有辦法教你。」可是理論能力極強的他，一拿到學生作業，總能從和聲與對位的鋪排中看出端倪，給予學生寶貴的意見——「我只能這樣跟你講。」他說。這正切中溫隆信之所需。藝專期間，他正在練習對位法的技術和不同時期的風格寫作，陳老師指導的要點，恰恰對他幫助最大。升上高年級（四、五年級）以後雖已經沒有陳老師的課了，但他仍一如過往，作品一寫好就拿去請陳老師過目，終藝專五年，受到他許多照顧。他從陳懋良老師身上學到最多的，就是對位法的運用，尤其是一手「Voice-leading」（聲部進行）的工夫，和賦格（Fugue）寫作的技術。

注 4：鳴劍，〈中國音樂的新芽〉，《聯合報》，1962 年 5 月 28 日，第 8 版。

在藝專期間，他和陳懋良老師還一起做了件令後人矚目的事：發起與成立以藝專學生為主體的現代作曲小團體「向日葵樂會」。

　　此樂會緣起於 1967 年某天，溫隆信和陳老師、及低他一屆的賴德和（1943 ～）三人聚在一起，談到許常惠老師有「製樂小集」，師範生系統有「五人樂集」，他們藝專作曲組成立迄今已有十年，何不也組一個自己的團體，大家互相切磋呢？創會的構想就從這裡開始。擬定成員名單時，陳老師認為藝專作曲組歷來人數不多，提議從各屆組員中邀請可能加入的人選。他們一一推算，得出第一屆的陳老師、第三屆的馬水龍（1939 ～ 2015）、第五屆的游昌發（1942 ～）、第七屆的溫隆信與沈錦堂（1940 ～ 2016），以及第八屆的賴德和六人，由溫隆信出面聯絡，經此六人同意組會之後，才著手籌備事宜。

　　由於那是一個事事都要管制的年代，創辦一支社會團體須經各主管機關層層審批，他們成員中又有半數是在學學生，所以大家先去徵詢許常惠老師的意見，取得他的認同與支持後，由許老師居間，化解來自校方保守派的阻力，與此同時，眾人開始構思團名。他們認為自己是一群朝向光明前進的年輕人，所以想了一個「向日葵」的稱號，並拿此名稱去請教

音樂科裡最德高望重的蕭而化老師。蕭老師一聽，就說：「很好啊，這名字充滿了朝氣！」大大鼓勵了一番。

溫隆信在眾人之中世面最廣、辦事經驗也最豐富，被推派為「向日葵樂會」辦理登記立案的手續。經過一年左右籌備，終於在 1968 年 5 月 31 日晚間，在南海路國立藝術館推出第一次作品發表會。蕭而化老師為樂會寫序時，讚揚他們是打著「追求光熱的一群」旗號的青年作曲家。他依孔子給學生的分類，將他們歸於「狂」、「小子」孔聖人評價很高的這一類。而事實上，「向日葵」這批作曲家在經過學院養成與各自努力下，成軍之始，專業程度已遠超過前面「江浪」、「五人」，甚至「製樂」中的多位前輩，是現代音樂自 1959 年引進臺灣近十年來素質最高的一支團體。

活動期間還發生一個插曲。大約是 1970 年吧？溫隆信記得，他們竟因「向日葵」的會名，引起情治單位注意，惹來一場無妄之災。

話說有天，成員竟都被警備總部叫去，為首的官員問：「『毛澤東是太陽，人民是向日葵』，你們這是什麼意思啊？」大家都聽得一頭霧水，後來才明白，原來中共有一首歌頌毛主席的歌曲〈東方紅〉，歌詞中有段：「共產黨，像太陽，照到哪裡哪裡亮。哪裡有了共產黨，哪裡人民得解放。」向

日葵因有向光性，花序會隨太陽轉動，若將共產黨比擬為太陽，向日葵就被隱喻為是仰望太陽（即共產黨或毛主席）的人民，因此，「向日葵樂會」被警總懷疑為是一個有思想問題的組織。

這下可好了，成員接著全被叫去寫自白書，接受調查。大家前前後後跑了幾趟警備總部，一再重申「向日葵樂會」只是一個愛好現代音樂的創作團體，集會思想與中國共產黨、馬克思主義等等完全無關云云。警備總部一連查了幾個月也查不出毛病來，風波才漸漸平息。

此一樂會前後共舉辦四屆發表會。1969 年溫隆信服完兵役回來，換陳懋良和游昌發兩人離開（出國深造），後續會務由在校級別最低的溫隆信、沈錦堂和賴德和三人扛下，愈發辦得有聲有色。成員之一的馬水龍曾在 1997 年的一封私人書信中，回憶「向日葵」這段過往，詳實描述集會的情景。他寫：「每次發表會結束後，作曲者與演奏者都相聚一堂，宵夜相互講評，每個人都非常積極的參與，那是一段令人深刻美好而難忘的回憶。……」（注5）

但天下無不散的筵席，1971 年第四屆發表會舉行完後，馬水龍、溫隆信也要出國了，眾人各奔前程，這個充滿高度

理想性的團體算是完成它的使命，走入歷史。

　　半個世紀後，2017 年 4 月 22 日於國立傳統藝術中心在臺北舉辦一場名為「跨越半世紀的風華：致向日葵樂會」的音樂會，紀念六位曲壇才子當年如朝陽般熾烈的創作熱情。其中半數業已作古，剩下三人皆年逾古稀，猶自展現新作，延續舊情。

　　溫隆信拿出第二號弦樂四重奏（1980/2015）的第四樂章，和第六號弦樂四重奏（2015）的第二樂章，將這兩個創作年代相差逾三十年的樂章命名為「向大師致敬」。——此處的「大師」，指的是巴哈、韓德爾、莫札特、貝多芬、布拉姆斯（Johannes Brahms, 1833 ～ 1897）等，他心中景仰且試圖追趕的對象。他在樂曲解說中懇切的寫著：

　　「五十年前參加『向日葵樂會』，受到許多師長及同學們的鼓勵和期許。期間沒有時刻忘卻創作，『去寫更多更好的作品』這是一輩子的心願。……衷心盼望樂曲的演出沒有辜負師長們和同學們的期許才好。」

　　溫隆信與陳老師投緣，陳老師自離開臺北之後，和溫隆

注 5：馬水龍，〈憶敬愛的戀良兄〉，收錄於陳漢金著，《音樂獨行俠馬水龍》（臺北市：時報文化，2001），頁 209-210。

信的關係變得更像是朋友，每次他回臺北探親或溫隆信去維也納，兩人定會相約拜訪對方，他們可以從早聊到晚，聊天的話題都是音樂與創作，從下午聊到深夜、天明，卻怎麼也聊不完，只好相約下次見面再聊。1997 年，陳老師因病在維也納辭世，溫隆信也失去一位終身的良師益友。

張貽泉老師的配器法

‥‥溫隆信的第二位作曲老師是張貽泉（1935～）。若說當今臺灣樂壇認識陳懋良的人已經不多，那麼，認識張貽泉的就更如鳳毛麟角了。

張老師是出生於馬尼拉的菲律賓華僑，畢業於菲律賓大學音樂院、菲律賓中央大學音樂院，主修作曲與指揮，1963年完成學業後因私人因素來臺定居，欲覓教職卻不得其門而入，在臺北過著清苦的日子。這中間他結識作曲家許常惠，許常惠看過他的作品，也欣賞他的才華，卻無能助他謀一份像樣的正職，只能介紹他到馬熙程的中國青年管弦樂團兼任指揮，賺取微薄的兼課費用。溫隆信就是到中國青年管弦樂團拉琴的時候，認識這位新來的指揮，又在樂團拉奏過張老

師的作品，發覺他寫曲的手法和臺灣本地作曲家很不一樣，留下深刻的印象。

　　一年級暑假結束前，他從日本旅行歸來，深感時光不可蹉跎，雖然校方此時尚未准他雙主修，但他已不管學校准或不准，此路他非走不可，所以二年級開學後他直接去找張老師，表明想學作曲的心意。張老師與溫隆信聊了一下，發現他還沒學過配器法（Orchestration，又名管弦樂法，是一門作曲與指揮學生必修的課），就提議先教他配器法，讓他喜出望外。

　　原來配器這一門課，藝專音樂科自成立以來因缺乏師資，一直懸缺未開。他一年級的時候，好不容易有位蕭滋老師（Dr. Robert Scholz, 1902 ～ 1986）奉美國國務院之派來臺，在高年級作曲組開過一個學期的配器法，沒料到上課學生的程度未如預期，據說後來無論申主任如何勸說，蕭滋老師都婉拒再授此課，溫隆信當時心中不免失望，如今張老師主動要教他配器法，真是再好不過了。張老師為人矜持，當時他的日子雖不好過，卻寧可免費教學生，也不願開口談錢（學費），只要求每次幫溫隆信上一整天的課，溫只要請他吃午、晚兩餐即可，大概每餐一碗陽春麵就行。

張老師教配器法，一開始就跟學生說：「絕對不要害怕樂器。」理由是，作曲的人以樂器為對象寫曲，倘若對樂器不熟，寫曲時便容易心生畏懼，就很難把句子寫好了。所以他要求溫隆信：「若想學好配器法，平素就要養成接觸各種樂器、演奏各種樂器的習慣，最好把管弦樂團裡的樂器全都學上手，寫起曲來才會『敢用』。」

張老師的要求讓他大吃一驚，但很快他就明白其中概念——演奏樂器是動手動口的工作，作曲家光會動頭腦是不夠的。舉個例子來說，為什麼音樂神童莫札特八歲就能寫交響曲？就是因為他熟樂器！莫札特從小隨父親在宮廷樂團生活，團裡的樂器沒一件是他不熟的。他的樂師父親李奧波（Leopold Mozart, 1719 ～ 1787）是一名優秀的音樂教師，早在莫札特八歲之前，就將所有的樂器觀念都傳授給他，所以莫札特小小年紀寫曲就敢用樂器——要「敢用」才「會用」。溫隆信對樂器本就不陌生，他從前在中國青年管弦樂團各種樂器都玩過，但聽了張老師的話，下課後又一頭鑽回該團，將裡面的樂器一件件拿起來重新檢視、學習，一絲不苟。

管弦樂團的樂器依發聲法可分三大類：弦樂、管樂（包括木管與銅管）和打擊樂。對溫隆信個人而言，最難搞懂的當屬管樂器。因為它不像弦樂都是近親家族，構造相似，舉

一即可反三，管樂器每件都有自己獨特的形制，因此演奏時的脣舌法、指法和手法亦自成體系，只要有一處沒學通透，就會成為寫作時的罩門，所以張老師鼓勵他每件樂器都要學，寫起曲來才能發揮應有之功能，讓一切樂器為己所用。溫隆信前後花一年多時間泡在樂器堆裡，把件件樂器都學到熟透，果然一生寫曲受用無窮。多年來，他的配器法如同他的對位法一樣，都是他創作上的得意強項。

他隨張貽泉老師上了一年多配器法，盡得其長。這段期間，張老師的生活依然清苦，他的「外來客」身分難以打入門戶之見頗深的臺灣樂界，可謂嘗盡世道冷暖。1966 年中，張老師馬尼拉家中突生變故，他一接到通知，便攜妻帶子匆匆返回菲律賓。當時《聯合報》記者戴獨行得知張貽泉離臺，還寫了篇報導，細數張貽泉在臺「懷才不遇」的遭遇，感嘆音樂界雖人才寥落，卻沒有「外來客插足的餘地」，張貽泉最後只得「黯然賦歸」，分外為他抱屈。（注6）

說起來這是溫隆信的幸運，竟湊巧遇到張老師來臺，學到這門當時有錢也買不到的學問。

<hr>

注6：聯合報記者戴獨行，〈樂壇幕後的低調 從張貽泉黯然離台說起〉，《聯合報》，1966 年 9 月 26 日，第 8 版。

聽說張老師回到馬尼拉之後，接下家族成衣事業，轉眼成了商人，生意做得有聲有色。1980 年代的前半，他忘了是哪一年，有次許常惠老師從東南亞回來，說起去馬尼拉看張貽泉，語氣中滿是驚嘆之意。這話激起了溫隆信的懷舊之情，所以也趁去東南亞出差之便，繞道馬尼拉，探望這位久未謀面的老師。

　　他沒想到張老師竟是住在這樣一個地方！座車從駛入張家大門開始，足足開了好幾公里，才抵達一間城堡般的宅邸。宅邸外部戒備森嚴，從屋頂到庭院，部署不下二、三十名荷槍實彈的私家警衛，日夜為其戍守。溫隆信下車之後被人領入宅內，才終於見到住在裡面的張老師，彼時他一身東南亞富商裝扮，上下披金戴銀，十分闊氣。

　　師生二人對坐，再度談到臺北時代令人熱血沸騰的音樂話題時，沒想到張老師平淡的語氣中透露的卻是昔日夢遠，讓他感觸頗深。在他認識的國內外朋友中，不乏像張老師這樣，走到一半突然遇到變數，人生便從此改觀的。他覺得如此戲劇化的人生故然有趣，但他不會羨慕，他還是喜歡像現在這樣，選擇一個本業，然後以此為軸，不斷深耕、開發，經營一個從一而終的一生。

期勉學生「在作品中建立中國風格」的許常惠老師

. .

溫隆信的第三位作曲老師是許常惠。許常惠自 1959 年從巴黎學成歸國，就是樂壇裡的一顆熠熠明星。那年代，臺灣尋常老百姓連歐洲在哪裡都不知道，許常惠竟已從花都巴黎留學歸來，帶回大家連聽都沒聽過的「杜步西」和「麥細安」（注7），折煞樂壇袞袞諸公。

他有滿腔熱情，又有一枝健筆，回臺之初就高舉「現代音樂」的大旗，提倡要發揚「現代中國音樂」，一時間吸引無數愛樂青年拜倒在其門下，正式引領臺灣樂壇進入「現代」時期。

溫隆信高中時候就見過這位當代風流人物了。許常惠與中國青年管弦樂團的馬熙程老師兩人是好友，1960 年代初期曾數度來團裡參觀，以他當時的知名度和一身藏不住的星味，甫進門便引起臺下學生騷動，溫隆信當時還只是一介小小團員，只能從遠遠的角落仰望他的丰采。「製樂小集」1961 年

注7：此二中譯名均出自許常惠早年之譯作。「杜步西」（Claude Debussy, 1862 ～ 1918）是法國印象派作曲家，今多譯作「德布西」；「麥細安」（Olivier Messiaen, 1908 ～ 1992）則是以序列主義著稱的法國現代作曲家，今普遍譯為「梅湘」。

開辦後，還是高中生的他，專程趕去國立藝術館聽了幾回，對許常惠發表的新作——鋼琴獨奏曲《有一天在夜李奴家》（Op. 9）、清唱劇《葬花吟》（Op. 13），都留下深刻印象。他會一早憧憬現代音樂，實與這段經驗不無關聯。

1963 年他終於進入藝專，偶爾會在校園中遇到許老師，但可惜他的課都開在高年級，想越級旁聽並不容易。1964 年暑假結束，溫隆信從日本旅行歸來，作曲的欲望已被點燃，學校按部就班安排的幾堂理論課，遠不能滿足他的求知欲，所以他去找張貽泉學作曲，由張老師教他配器法，後幾經思考，認為還是要儘早開始學習現代音樂的理論才是，便決定找許常惠，以付費上私人課的方式多頭並進，力求早一日將作曲必備的技能全拿到手。許老師對溫隆信之主動求教，先是略顯遲疑，但很快就接受，從此締結他們師生間一段長遠的情誼。

許常惠的私人作曲課有幾個重點。第一是指導學生分析樂曲。他會從布拉姆斯到巴爾托克等人的作品中抽出特定曲目，指導學生分析這些樂曲。第二是幫看學生的習作，給予意見。第三，有時候他也會指導學生分析樂曲中的和聲與對位，例如從貝多芬的《命運》交響曲（No. 5, Op. 67）中抽出一個段落，先讓學生分析，他再講解，這樣每次上課兩至三

小時，地點就在他家。

　　溫隆信上過幾堂後，發現無法從這位作曲家身上學得他所渴望的現代作曲技術，不足之處只能靠自己回家努力，因此更加大了他課後自習的比重。不過許老師的課堂依然有它迷人的地方，溫隆信最期待的，是聽他談在巴黎的生活，有時許老師也會講一點他的「杜步西」研究或羅曼羅蘭（Romain Rolland, 1866 ～ 1944，法國知名作家與音樂評論家）的音樂史觀，還有時會隨興說些他近期為音樂創作而進行的田野采風等等。許老師相當健談，人文的素養亦很深厚，此類話題從他口中說出，娓娓動人，極富渲染力，帶給溫隆信前所未有的新視野。

　　許老師愛才，但他的學費不便宜，溫隆信只要學費湊不齊，就打電話請假。剛開始許老師聽說他錢不夠，便說：「好好好，那你就不要來。」這類電話多接幾次後，他終於按捺不住，改口：「沒關係啦！沒錢也來。」溫隆信只好有多少給多少，許老師也不以為意，顯現他非常有人情味的一面。他們的私人課一直持續到溫隆信升上高年級，成為許老師的主修門生為止。

　　他們師生之間還有一個交換樂譜的互惠行為。溫隆信知

道許老師從巴黎帶回很多珍貴的現代樂譜，但老師非常珍視這些樂譜，從不輕易出借。正好這幾年，他亦從日本購得不少重要的現代樂譜，為了一睹許老師的收藏，他想出一個辦法──他先交給許老師一份自己的總譜清單，每次要向許老師借譜之前，先請他從清單中勾選一本他有興趣的當作抵押，直到溫隆信閱畢將樂譜歸還，才取回寄放在許老師那邊的抵押品。剛好許老師當時在藝專與文化學院（今中國文化大學）開設「現代音樂」一課，亦需準備相當數量的現代音樂教材，故也有向溫隆信借譜的需求。此時，就改由溫隆信指名他想要看的樂譜，請許老師提出當作抵押。這套樂譜抵押借閱制度運作順暢，平日師生兩人都忙，但數年來樂譜進進出出，卻從沒出過差錯。

在創作上，許老師對溫隆信最大的影響自然不在於作曲技法的傳授，而在於民族觀念的灌輸。許常惠一從巴黎返臺，就大力呼籲國人創作「現代中國音樂」，原因在於他在巴黎求學期間，深受王光祈（1892～1936）《中國音樂史》一書影響，對王光祈主張國人的音樂作品「須建築於『民族性』之上，不能強以西樂代庖」一語深有同感，返國之後便大力鼓吹建立「現代中國音樂」，鼓勵國內作曲者譜寫富有中國藝術精神的現代樂曲，同時也將此一理想託付給每一位向他

求教的作曲學生，鼓勵他們朝這方向前進。

　　這份「在作品中建立中國風格」的提點，長長久久縈繞在溫隆信心頭，成為他終身不忘的課題。

　　許老師非常賞識溫隆信的努力與才華。尤其 1970 年代前期，由許常惠主導的「亞洲作曲家聯盟」成立前後，檯面上的許常惠迫切需要有出色的國人現代作品，代表中華民國在國際場合發表；而一心渴望成為作曲家的溫隆信，也需要機會嶄露頭角，師生倆齊心合作，共同為帶領曲壇加入國際組織而努力。溫隆信成名之後，許常惠更委以重任，指派他擔任亞洲作曲家聯盟祕書長一職，長達十數年，交辦各項國內外重要事務，拔擢不遺餘力。溫隆信回顧起這份情誼，「待我不薄」是他的真心話。

　　許常惠在臺灣音樂界的事蹟，無論是檯面上或檯面下的，幾乎每一個認識他的人都有一段故事可說，他不但是音樂史裡的一頁篇章，更是音樂界裡一個不滅的傳說。許老師過世至今已超過二十年，溫隆信曾在 2017 至 2018 年間，寫過一首《懷念與感恩組曲》，紀念年輕時代三位對自己至為重要的人物——李泰祥、許常惠、吳三連。他在樂曲解說中寫道：許老師是「四十歲以前最照顧他的作曲老師之一，一

路扶持著他成長與茁壯。」更以自創的旋律〈對話與對唱〉作為許老師的主題，多情的旋律配上微醺的爵士樂與弦樂，一聽，令人想起在濃菸繚繞的酒肆間，笑語盈盈的許老師。

04 溫氏自習法

1960 年代，臺灣整體的環境仍不足以完全提供溫隆信學習作曲所需的養分，欠缺之處得設法自行填補。在此前提下，如何自習以補不足，成為每一位有志於立足曲壇的人私底下最重要的功課。

聆聽唱片、熟讀總譜，掌握各時代的風格語彙

溫隆信自習的辦法，就從聽唱片和讀總譜開始，這也是他從小就養成的習慣。他從小喜歡蒐集樂譜、閱讀樂譜，凡溫家有的、學校借得到的鋼琴譜、提琴譜、伴奏譜等，只要是譜，他沒有不讀的，同時，還聆聽大量的唱片。但童少之年是個混沌的時期，所有資訊只靜靜輸進腦袋裡儲存起來，直到高中他加入中國青年管弦樂團，看到裡面美援的全套管弦樂譜，才觸動他的神經，對不同時期的作品風格有了體會，「音樂史」的概念此時被挑起來，統整他對作品的認知。

到藝專開始學作曲後，他對樂譜又生出一種「見山不是山」的感嘆。他雖然聽過很多唱片，也讀過不少曲子，但真的提起筆來寫曲，卻發現很多問題他其實不懂──不曉得風格與寫作之間的關聯。就像一個有經驗的聽眾聽到一首他不熟悉或沒聽過的樂曲，當下便可判斷這首曲子是像莫札特的或是像貝多芬的，到底是什麼在支配他這方面的能力？而身為作曲的人，你有辦法將這種能力轉化成手上的功夫，隨手寫幾小節，就讓人一眼看出這是屬於莫札特的風格、而那是屬於貝多芬的風格嗎？他的自習之路，就是循著這道疑惑徐徐展開。

　　與此同時，他所身處的臺灣曲壇還有一個常見的現象亦帶給他莫大的反思，就是，自從許常惠老師從巴黎帶回現代音樂（Contemporary music）的概念後，年輕作曲家們摩拳擦掌，大家不再垂青黃自（1904 ～ 1938）以前用過的、以單旋律配西洋調性和聲的那一套，改為尋找新技法、新目標，競逐在「現代」的風潮中。

　　溫隆信學作曲的目的也是想寫現代音樂，但他回思整個西洋音樂的發展歷程，認為現代音樂不是橫空出世的品種，它背後正連接一條浩蕩的歷史大河，是一套從歐洲中古世紀開始發展的作曲理論，歷經文藝復興、巴洛克、古典、浪漫

的數百年淬鍊，才好不容易走到的局面。今天我們要借用西洋人的文明來發展自己的文化，豈可無視它背後的源流，像切蛋糕一樣，一刀下去，只取其中一個片面就成？──他認為這不是他學習作曲的初衷，這樣寫出來的東西沒有深度。

所以，他擬定的自習計畫是與西洋音樂史齊頭並進的。他認為要成為現代的中國作曲家，要先系統性研讀音樂史上各大名家的樂譜，徹底釐清不同時期作曲家的樂風、手法，掌握各時代特有的風格語彙，等有了這些基礎，才能在西方人面前不心虛的宣告：我們要發展屬於自己的現代音樂。因此，他成套成套的買下巴哈、莫札特、貝多芬、布拉姆斯、德布西、巴爾托克等等大師的總譜與唱片，每天夜深人靜時熬夜苦讀，把這個背景填補起來。

他研讀總譜有一套自訂的步驟：

第一，先聽熟唱片錄音，這樣分析樂譜時，耳朵裡便有相對應的聲響，不但有助於學習配器手法，亦容易掌握樂曲的來龍去脈。

第二，在樂譜上分析樂曲的結構，大從樂章、曲式之安排，小至動機、樂句的構成，都要理得清清楚楚。

第三，找出樂曲的和聲體系、對位體系、配器體系，然

後與音樂史對照，釐清時代的風格。

第四，把分析完的樂曲背起來。

研讀總譜的過程十分辛苦，且常會遇到無法理解的疑難，這時就得找書來讀，而通常最能幫得上忙的，是日本出版的專業書籍。每當他讀完一位作曲家的作品，接下來就以這位作曲家慣用的和聲、對位、配器手法，做風格模仿的練習。寫得像，代表他對這作曲家的聲音和語彙瞭解得夠透澈。到畢業之前，他的總譜功力已相當深厚，無怪乎他隨蕭滋老師上指揮課時，連功力博大精深的蕭滋老師也沒料到，藝專學生中竟有人對總譜如此嫻熟，暗暗感到吃驚。

風格模擬寫作是他學生時期重要的寫作練習方式

· ·

風格模擬寫作也是他學生時期很重要的一種寫作練習方式，藉由模擬他心儀的音樂家風格，探索個人技法的去向。例如：他的芭蕾舞曲《0½》（零又二分之一，1968），師法的是令他醉心不已的史特拉汶斯基（Igor Stravinsky, 1882～1971）堪稱劃時代的配器手法；定音鼓五重奏《現象一》（1967～1968）則是受到他心儀的巴爾托克《為弦樂、打擊

樂和鋼片琴所寫的音樂》（Music for Strings, Percussion and Celesta, 1936）與《為雙鋼琴與打擊樂的奏鳴曲》（Sonata for Two Pianos and Percussion, 1937）二曲影響，在樂器編制上採用古典室內樂罕見的打擊樂器（定音鼓）為主奏，及模擬巴爾托克的音樂語法寫成。但他寫作的方式是「模擬」而不是「仿製」——先把音樂的結構分析出來，然後思考出路，再以創意驅動素材，賦予材料新生。

風格模擬寫作做得愈多，手上的技法就愈多，對新手而言，容易面臨風格紛雜的困擾。他在 1967 年受邀參加「製樂小集」第六次發表會時，發表為木管樂器而寫的豎笛與鋼琴二重奏《綺想曲》（1965），便被樂評人柳小茵（本名劉五男，曾為現代作曲團體「五人樂集」之一員）評論為一首風格混雜的「大雜燴」。柳小茵以活潑辛辣的筆觸寫下他聆聽此曲的感受，說：

「那個晚上，我想去聽一場精采的國語的演講會和辯論會，我期待的是正宗的標準的『京片子』，沒想到溫隆信上台，來了一堆美語、德語、法語、意語……的大雜燴……」（注8）

上述評論雖語帶消遣，但亦傳神指出，溫隆信此際（此

注8：柳小茵，〈製樂小集七歲了！〉，《現代》14（1967 年 6 月），頁 23。

曲作於他藝專三年級）可應用的作曲技術已相當多種。然而技法習得不易，斷無藏而不用之理，但要使它們都能成寫曲時的囊中寶，作曲者便須練就一套統御之術，將各種技法消化成為自己的語言，寫作時才能揮灑自如。

循此脈絡一路發展下去，預示了兩種結果：一是各取其長的作法，為他未來朝「折衷主義」的創作方向埋下伏筆；二是在作品中並陳多種技法，不但要做到調性與調性之間來去自如，亦要做到調性與非調之間來去自如，甚至結合不同種類音樂於一曲的自由穿梭功力，形構出他日後融會多種風格與技法於一爐的特有「溫氏風格」。

追尋巴爾托克迷離調性的寫曲手法

作為臺灣 1960 年代出身的作曲家，又是許常惠的門生，溫隆信一步入作曲的世界，就時時刻刻須面對「在作品中建立中國風格」的課題。在他之前，製樂小集、江浪樂集、五人樂集等的前輩們，多是從下列手法下手，尋找中國音樂的方向：有人以五聲音階創作，有人專研中國風格的和聲法，有人取中文詩詞譜曲，有人以民謠曲調入樂，還有人譜寫具有東方色彩的主題，形形色色，逸興紛飛。

但溫隆信沒有一開始就在上述的題目中打轉，他在意的是：在發展個人的民族風格之前，能否先從近現代的古典音樂體系裡，找出一套處理民族素材的理論方法？畢竟二十世紀已經過去一半了，作曲家如果手上沒真功夫，就算有滿口袋的中國風格元素，路又能走多遠？所以學生時期，他除了努力自習各種作曲技法外，也不斷在樂海中尋找民族風格的寫曲典範。

　　而在芸芸西洋作曲家中，最讓他感興趣的民族音樂家，該算匈牙利作曲家巴爾托克了。他最初是在許常惠老師的私人課堂上聽到這個名字，並得知巴爾托克的生平重要事蹟：其一是他從 20 世紀初開始，前後花費三十餘年時間，與他的音樂家好友高大宜（Zoltán Kodály, 1882 ～ 1967）一同採集匈牙利的民歌，保存了匈牙利傳統的音樂文化。其二是他以採集來的民歌為素材，寫出令世人驚嘆的現代民族作品。

　　溫隆信得知此訊，隨即透過日本管道，蒐集巴爾托克的樂譜和音帶（當時卡式錄音帶剛剛推出）。當他第一次聆聽巴爾托克的《為雙鋼琴與打擊樂的奏鳴曲》，簡直震撼到了極點！明明樂譜看起來是無調的，為什麼音樂聽起來卻時有調性飄出？這手法令人難以置信。整個藝專期間，他一直試圖解開此一謎團卻百思不得其解，不但無人可問，即使求助

日文文獻亦一無所獲。但縱使如此，分析與模擬巴爾托克的樂曲，仍在他的學生時代提供他一個技法思考的新方向。他在 1967 至 1968 年間譜寫的定音鼓五重奏《現象一》，即是一首以現代作曲手法鋪陳巴爾托克經常使用的包括大七度與小二度、增四度與減五度，以及半音階、切分音等技法的出色樂曲。

他對巴爾托克迷離的調性寫作手法的追尋，要到 1971 年匈牙利音樂理論學者蘭德威（Ernö Lendvai, 1925 ～ 1993）發表：*Béla Bartók: An Analysis of his Music*（暫譯《貝拉‧巴爾托克：他的音樂分析》）的論文後才獲得解答。一開始，他以為研究巴爾托克只是一個階段性的功課，但隨著日後他的創作根源愈發深入傳統，竟不意從此踏上一條追尋巴爾托克理論及民歌關係的漫漫長路，導引他在 1990 年代之後，昂然邁向現代民族風格的寬闊大道。

05 小提琴修業記事

　　小提琴是溫隆信心愛的樂器，也是進入藝專的第一主修。在藝專期間，他共經歷三位小提琴老師指導，但影響最大的應屬課外拜師的鄧昌國。

馬熙程老師教琴秉持
「演奏小提琴是用腦而不是用手」的名言

· ·

　　剛進藝專，學校排給他的主修老師是李友石。李老師在藝專屬年輕的一輩教師，才從師大音樂系畢業沒幾年，對小提琴的技巧理論頗有研究，教學時亦偏好從方方正正的理論角度為學生解說技法。但此時正值溫隆信演奏技能的上升期，每日練習大量曲目，卻發現左手手指竟出現肌肉僵硬和跟不上速度的情形，為此深感困擾，因而渴望有一位能為他示範演奏的老師，以實際的琴聲和動作，助他找到解決問題的方法。原本他想轉到鄧昌國老師門下，但鄧老師當時正在藝專

校長的位子上，沒下來開課，在沒有太多選擇的情況下，他只好利用在學中僅有的一次更換主修老師的機會，轉到他原本就認識的中國青年管弦樂團團長馬熙程老師門下，與馬老師再結一層師生之緣。

這第二位主修老師的背景其實非常有趣，他的好友許常惠曾以「音樂界的怪傑」，形容他非正統出身的音樂家資歷。（注9）這位馬老師擁有德國柏林工業大學工程碩士和奧地利維也納大學哲學博士的傲人學位，來臺後卻不願教他的工程本行，而喜歡教他的幾十項業餘興趣之一的小提琴。

1956年，馬老師在臺北市組了一支學生樂團（即後來的中國青年管弦樂團），1957年國立藝專成立音樂科，延攬他擔任小提琴教師。他雖沒有正式的音樂學院文憑，但在歐洲的師承卻十分雄厚，其中最著名的一位，當推當代小提琴界泰斗克萊斯勒（Fritz Kreisler, 1875 ～ 1962）。

溫隆信先前便聽說馬老師是克萊斯勒的學生，所以常會在課堂上藉機問他克萊斯勒的事情。除克萊斯勒外，馬老師還追隨過歐伊庫（P. Woiku）、莫里尼（Erika Morini, 1904 ～ 1995）、許奈德漢（Wolfgang Schneiderhan, 1915 ～ 2002）等名師，眼界甚高，懂很多音樂方面的哲理。譬如溫隆信第

一次聽到克萊斯勒「意在琴先」、「意由心生」的論琴觀點，就是馬老師在課堂上說的。

馬老師行事大而化之，教琴的時候也是如此，秉持克萊斯勒「演奏小提琴是用腦而不是用手」的名言，抓大放小，要學生自己去思考演奏技法的走向，這卻讓溫隆信有苦難言。他深知自己的問題關鍵不在於此，且不能再等，不得已，只好私下去找鄧昌國，向鄧老師說明自己練琴的困境，請求協助。鄧昌國是一個心思細膩、柔軟的音樂家，對溫隆信的難處感同身受，便同意私下為他授課。

鄧昌國老師能隨時為學生範奏

鄧老師是樂壇著名的世家子弟，其父鄧萃英（1885～1972）曾任北平師範大學校長，在教育界裡德高望重。鄧老師本人則於北平師範大學音樂系畢業後，留學「法比派」提琴重鎮的比利時布魯塞爾皇家音樂院，兼擅小提琴演奏與指揮。1957 年他奉教育部之召自歐返國服務，甫抵國門，便

注 9：許常惠，〈馬熙程與中國青年管弦樂團的故事〉，《聞樂零墨》（臺北市：百科文化，1983），頁 140-142。

以一手精湛的琴藝和玉樹臨風的外表風靡臺北樂壇。鄧老師留歐時期曾受教於提琴名家杜布瓦（Alfred Dubois, 1898 ～ 1949）與狄波（Jacques Thibaud, 1880 ～ 1953），一手持弓運力的技巧深得「法比派」真傳。溫隆信去找他上課的那幾年，正值技藝巔峰，琴一拿起來就能範奏，這等功力在當時臺北樂壇無人能出其右。

他看溫隆信拉琴，發現他左手指尖打在指板上的力道只下去不上來，便知問題之所在。他跟溫隆信說，學小提琴的人按弦時，「手指打下去的力道須能反彈上來才行。」隨即拿起小提琴，示範一個會反彈的指尖力道給他看。鄧老師以貝多芬第五號小提琴奏鳴曲《春》（Op. 24）的主題為例，形容拉奏這種繾綣溫柔的樂句時，「每一根手指觸弦後都要彈起來。」他這清透的一點，讓溫隆信從此練琴，對力道運用一事特別用心。然後又開出法國提琴家賈維尼耶斯（Pierre Gaviniès, 1728 ～ 1800）的 *Les Vingt-quatre Matinées*（暫譯《二十四首日常練習曲》，1794）一譜，讓溫隆信從特定音型的曲目中練習此法，逐步修正肌肉施力的按弦方式。

日後溫隆信回想起這整件事的來龍去脈，領悟了一個道理。前文曾提，在他進藝專之前，從楊蔭芳老師那邊學到一

手尼哥羅夫傳下的奏法。楊老師還告訴他：「尼哥羅夫最厲害的一招，是要求學生在拉奏巴哈的作品時，左手手指須在指板上打出嗶嗶啵啵的響聲。」楊老師解釋：「因為打出嗶啵的聲響，意味左手手指在琴弦上的力度很好。」温隆信依言練習，發現確實可使指尖按弦清晰有力，並能練習左手肌肉的運力與放鬆。但練久了卻發現，用這種方式拉琴，一到快速樂句，指頭運行就變得非常吃力，似乎永遠跑不快，以致才有後來的那一段波折。

多年後他才想通了原委。原來，尼哥羅夫的老師教他在指板上打出聲響的運指法，其用意應該是：「手指落下時，要利用墜落觸點後的反作用力，『bop、bop』輕輕彈上來」，如此卸掉餘力，才能在演奏快速樂段時做到手指自然且沒有負擔的移動。這一個親身經歷讓他領悟到早期技藝界裡一個常見的現象，就是：早期技藝的傳習多靠師徒之間口傳心授，但倘若師父口傳下來的心法，弟子沒有足夠的時間去體驗，經過兩代、三代之後，便容易發生「知其然而不知其所以然」的情形，誤解便從中滋生。這是他到中年肩傷不能拉琴後，自修才體悟到的功課。

支持與協助鄧昌國老師創立臺北市立交響樂團

．．．．．．．．．．．．．．．．．．．．．．．．．．．．

　　温隆信除了和鄧昌國老師學琴外，和鄧老師之間還有一段樂團的情誼。話說他剛進藝專不久（1963），臺北市教師交響樂團的指揮顏丁科就因該團演奏人才不足，到藝專找「槍手」（音樂界俗稱的樂團臨時補充人員），温隆信連同同校弦樂組那幫小夥子，全都被請去幫忙。在教師交響樂團，温隆信他們是科班主修生，論技藝，遠在水準之上，因此在團裡表現十分搶眼。臺北市教師交響樂團裡有不少成員往昔在「中華絃樂團」拉過琴，是鄧昌國老師的故舊門生，所以鄧老師課餘常會過來指導樂團練習，自然而然會注意到臺下的自家學生，對他們另眼相待。

　　1965 年春天，鄧昌國卸任藝專校長職務，有意以教師交響樂團為班底，在臺北市成立一支正規的公家交響樂團，由他擔任指揮。此議獲得當時臺北市長高玉樹支持，很快由市教育局編列經費，著手招募正式團員。温隆信等技藝精良的成員，早被鎖定為提升全團戰力之必要新血，皆被要求報名參加 5 月底舉行的甄試。有趣的是，考完被錄取後，7 月份新的學年度開始，還是學生的他們竟也接到一張臺北市政府

發出的公務人員聘書，成為臺北市立交響樂團（簡稱「北市交」）的正式兼任團員，職司第一小提琴演奏。

由於溫隆信英、日語都能說，私下又是鄧老師的小提琴學生，所以於公於私都極獲鄧老師器重，委派他許多涉外事務，幫了樂團許多的忙。例如 1966 年 3 月，北市交邀請日本大阪音樂大學管弦樂團訪臺，與北市交在國際學舍舉行聯合公演，溫隆信又是演出、又是擔任招待、又是擔任翻譯，是十分得力的幫手。

鄧老師美麗的妻子——日籍鋼琴家藤田梓（藤田女士已於 2019 年歸化中華民國國籍），對能拉琴、會作曲、又懂她鄉音的溫隆信亦相當賞識。1966、1967 年，她在和北市交合作貝多芬第五號鋼琴協奏曲（Op. 73）、蕭邦第一號鋼琴協奏曲（Op. 11）前，便數度邀請溫同學陪她練習，以小提琴扮演樂團，協助她熟悉曲感。練習中若有疑義，也會停下來和溫隆信討論，請他從作曲的角度提供意見。那年代，音樂音響的科技遠不如現在發達，音樂家要上臺演出一首協奏曲，要克服的難題極多，可說非常之不易。

在溫隆信眼中，藤田老師是位豪氣與傲氣兼具的女性，她回饋溫隆信的方式也非常爽快，直接跟他說：「有什麼作

品你就拿來，我幫你發表。」她是 1960 年代臺灣極少數有能力、也願意為本土作曲家發表作品的鋼琴家。1969 年，溫隆信寫下鋼琴獨奏小品《影像》（後更名為《抽象的投影》），寫完後乏人問津，樂譜被藤田看見，不僅拿來在自己的獨奏會上發表，還將此曲選為她 1973 年亞洲巡迴演出的國人代表作品。

溫隆信在北市交前後服務將近兩年，四年級（1967）時，因課餘需要大量時間作曲與自習，才辭去這份工作。

他在北市交期間，還有件事情值得一提。1966 年 11 月 12 日，北市交在中山堂舉辦第五次定期演奏會，鄧昌國老師為鼓勵國人創作樂曲，特在會中發表三位國人作曲家的作品，分別是：李奎然《在那遙遠的地方》、林福裕《六月茉莉》與《哭調仔》，以及溫隆信的《茉莉花》。當樂團排練到《茉莉花》時，鄧老師知道溫隆信近來隨蕭滋老師上指揮課已有段時日，便對他說：「你自己會指揮，樂團給你。」然後把指揮棒交給溫隆信。這一句闊氣的：「樂團給你！」讓他得以用大樂團磨練指揮技藝，還親自登臺發表自己的作品，對一個成長中的學生，實是莫大鼓舞。

筆者在寫到溫老師在北市交的這一段時，特地上網查看

北市交的創團史，發現在文化部《臺灣大百科全書》和臺北市立交響樂團網站〈大事紀〉一欄，竟然都沒有該團1965年從臺北市教師交響樂團轉型成為臺北市立交響樂團的記載。（注10）其團史就直接從其前身臺北市教師交響樂團，「經音樂家鄧昌國等人努力奔走爭取下，1969年5月10日北市交正式成立」（注11），一筆飛越萬水千山，來到1969年。以致溫隆信學生時代（1965～1967）隨同鄧老師創團、服務的種種，在今日團史中竟無安身之處。

　　筆者在翻看過多份舊報紙後才終於明白箇中原委。原來，此團最早1965年成立時，雖得北市府支持並提撥經費，但因其組織未經立法程序核准，以致數年來雖頂著「臺北市立交響樂團」之名，也在國際學舍與中山堂舉辦過十四次定期演奏會，但於法仍非正式機關。這中間團方多度奔走、爭取，直到1969年5月行政院核定成立的公文下來，其公家樂團的身分才告確立，所以今日北市交以「1969」為樂團的創始年分，乃依法而來。

注10：徐家駒撰（2010-01-18）。「臺北市立交響樂團」詞條。文化部《臺灣大百科全書》。http://nrch.culture.tw/twpedia.aspx?id=21380。（2021-03-07瀏覽）；及《臺北市立交響樂團：大事紀》。https://www.tso.gov.taipei/cp.aspx?n=0EC9BB5F68995B41。（2021-03-07瀏覽）

注11：見前：文化部《臺灣大百科全書》「臺北市立交響樂團」詞條。

但儘管如此，這支樂團從 1965 到 1969 年間，在鄧昌國指揮帶領下，確實「名實俱在」的在臺北市存在過——有人物，有活動，有話題，還有行路難的艱辛。這不就是北市交的創團史嗎？

自組福爾摩沙弦樂四重奏團

藝專是溫隆信音樂學養的成長地，在那裡，他還和幾位志同道合的好友一起辦了件大事：合組「福爾摩沙弦樂四重奏」，在校內外風風火火的搞了好幾年，大為風光。

溫隆信成長於樂團，對合奏一事十分看重。正好同班主修小提琴的張文賢也有一樣的背景與看法，升上二年級後，兩人便密謀成立一支弦樂四重奏團，由張文賢出任第一小提琴手、溫隆信第二小提琴，再從同學中找來中提琴手陳廷輝、高一班的弦樂組找來大提琴手林秀三，四人成軍，團名就叫「福爾摩沙弦樂四重奏」。

從組團開始，他們就有心把這支團體做好，在徵得學校同意下，向臺北市教育局辦理立案登記手續，所有團務均由成員分工，運作得非常有紀律。成團伊始，他們便自主開立

曲目，一週練習三次。曲子練好了，就敦請校內弦樂老師如鄧昌國、馬熙程來客席指導，有時也會請蕭滋、許常惠老師來聽，給大家不同方向的意見。當時藝專還沒有「室內樂」課，「福爾摩沙」四重奏團在藝專校園可說絕無僅有，自成立以來就大受矚目。

溫隆信是「福爾摩沙」的藝術總監，他見多識廣、主意特多，為樂團擬定的策略是：先爭取在校內演出，等有成績之後再到校外承租場地，舉辦售票音樂會以造成風潮，最後挾校外音樂會之聲勢，作為爭取校內登臺的有利條件。此一策略果然奏效，幾番運作下來，把一個學生等級的弦樂四重奏團經營得有聲有色，各種音樂會邀約應接不暇。

由於團員對演出弦樂四重奏都抱持高度熱忱，群體士氣高昂、向心力強，樂團一直運作到畢業前夕才告解散。溫隆信還記得，1968 年最後一次校內演出時，已經在服兵役的林秀三還特地請假回來幫忙，大家都十分感動。

柯尼希老師的現代化小提琴教學法
· ·

在小提琴習藝過程中，溫隆信還有一位重要的老師是

德國小提琴家：沃夫朗・柯尼希（Wolfram König, 1935 ～ 2019）。

在師從柯尼希之前，他已從不同老師身上，學到 20 世紀初期提琴界三大流派的演奏方式（三大流派之說是 19 世紀末、20 世紀初期，提琴界依地域演奏特色而劃分的派別，分別是：法比派、德國派和俄國派，其差別主要在執弓的右手食指扣桿時的高度及其與手臂之間的配合關係。）——楊蔭芳傳授的是俄國派的奏法，鄧昌國主要教他法比派的演奏方式，馬熙程的傳承則兼含俄、德兩種系統。故在演奏時面對不同時代、不同風格的曲目，適合以何種方式應對，他皆了然於胸。但柯尼希老師指導的演奏法不屬於上述三種流派，毋寧說是 20 世紀中期之後，提琴教育家基於人體官能的解剖知識發展出來的現代演奏理論。

柯尼希老師在 1969 年底，隨在西德慕尼黑留學的臺灣留學生陳秋盛（1942 ～ 2018）一起來臺。此陳秋盛不是別人，正是日後叱吒樂壇多年的臺北市立交響樂團團長兼指揮（任期 1986 ～ 2003）。陳秋盛留德期間主修小提琴，因過度練習，導致拉琴時手指、肌肉僵硬，提琴家前途幾乎全毀。但與此之際，他幸運認識柯尼希老師，經柯尼希合理且有效的指導，終於糾正解決他技巧上的困難，回歸正常狀態，最後順利取

得音樂學院文憑畢業。（注12）陳秋盛學成返國時，特邀這位良師一起來臺，傳授他新穎的教法。

柯尼希抵臺後受聘於中國文化學院音樂系。溫隆信此時剛退伍回到臺北，聽說樂壇來了一位高明的小提琴老師，出於專業之需要，以及他向來對小提琴演奏法極感興趣，就上陽明山拜師了。上過幾次課後，發現此位老師教法果真與眾不同，而且非常仔細，給他許多啟發。例如：

一，柯尼希老師授課的時間特別長。別的老師每次上課一小時，柯尼希則將近兩小時，目的是讓學生有充裕的時間在他的陪伴下，以正確的方式拉琴，充分體會他所傳授的要旨。因為如果上課時間不足，學生可能在無法完全領悟老師指導的情況下，回家後一個人練習，不知不覺又走偏方向。

其次，柯尼希老師會根據每一位學生的生理條件，調整他們拉琴的方式。譬如他根據學生左手食指的長度，以及食指和大拇指微握的角度，找出他按弦適當的手型；而臂長不同之人，弓運出來的線條也會有些許差異，需針對每人不同的條件，因勢利導，因材施教。

注12：陳秋盛，〈我的老師—柯尼希〉，《愛樂音樂月刊》22（1970 年 3 月 1 日），頁 22-23。

三，柯尼希老師依照人體骨骼、肌肉構造，指導學生練習各種不傷手的演奏技巧，並教學生如何在拉琴中放鬆肢體，避免大量練習造成的肌肉傷害。此外，對於傳統三大流派演奏法，他不反對學生使用，認為如果學生本來就嫻熟這些方法，可以視樂段需要，交互運用。

在 1960 年代末、1970 年代初，柯尼希諸如上述的現代化教琴觀點，莫說在臺灣，即使放眼小提琴的故鄉歐洲，也是非常先進的教法。畢竟早年臺灣的小提琴教育都是承襲「依樣畫葫蘆」的模式，但柯尼希循人體結構出發的科學教育法，帶給臺灣提琴界大不相同的視野。

溫隆信和他上課兩年，無論在觀念上或技藝上，均獲益匪淺。他不但自己去上課，那時候，他正和藝專同樣主修小提琴的學妹高芬芬談戀愛，還帶著小女友一起去找柯尼希。日後他們夫妻共同創辦「柝之響」室內樂團、推廣「柝之響」弦樂教育法，兩人在拉琴、教琴上理念相通，是合作無間的重要基礎。

06 葛律密歐與
歐伊斯特拉赫如是說

　　温隆信的小提琴修為中，還有來自兩位世界級大師傳授的養分，分別是：比利時的亞瑟・葛律密歐（Arthur Grumiaux, 1921 ～ 1986），和蘇聯的大衛・歐伊斯特拉赫（David Oistrakh, 1908 ～ 1974）。

葛律密歐傳授法比派的運弓要訣

　　温隆信學生時代和鄧昌國老師上課時，即對法比派的演奏技法十分嚮往，尤其當他知道鄧老師留學時師承的法比派名師杜布瓦，與當今演奏名家葛律密歐系出同門，暗自期盼有天能去布魯塞爾親訪葛律密歐，請益法比派演奏的精髓。

　　1972 年他第一次赴荷蘭參加作曲大賽，荷蘭與比利時毗鄰，從阿姆斯特丹到布魯塞爾，車程不過兩小時，時機真是再好不過。赴歐之前，他先請鄧老師寫好介紹信，藉大賽之

便去布魯塞爾完成多年心願。在布魯塞爾，他透過我駐比利時使館官員傅維新（1924～2017）幫忙，找到人在布魯塞爾的鋼琴家傅聰（1934～2020），由傅聰帶他去葛宅，見到葛律密歐。

他猶記得第一眼見到葛律密歐的印象──一個面如冠玉的中年美男子，頭髮梳得一絲不苟，一身衣物整整齊齊、領結打得乾乾淨淨，乍見之下，直如從巴洛克圖畫中走出來的人物。當與他對談時，其言行舉止一板一眼，真乃大紳士一個！溫隆信取出鄧昌國老師的介紹信，說明來意，蒙葛律密歐同意，為他傳授數堂法比派的大師課。由於葛律密歐是演奏巴哈、莫札特作品的權威小提琴家，所以他特地準備一首巴哈的夏康舞曲（Chaconne from Partita No. 2, BWV 1004），及數首莫札特的奏鳴曲、協奏曲，請葛律密歐指點。

這幾堂課中，葛律密歐傳授溫隆信兩個重點：一是法比派的運弓法，一是如何拉出乾淨的琴聲。法比派與德、俄兩派演奏上最大的差異，在於法比派的持弓，是以右手食指的第一指節扣桿，所以抓弓較淺，用這種方式拉出來的琴聲較為輕柔。葛律密歐指導他如何運用力道，讓手指搭配手腕、手臂，拉出沒有壓力的美聲。

這中間，葛律密歐還教他拉出乾淨琴聲的要訣。一般人以為，乾淨的琴音關乎的是左手手指觸弦與離弦的動作，但葛律密歐提到一個更具體而微的觀點是：要把音符拉乾淨，演奏者須在每一顆音符出手之前，就完成兩手全部的預備與協調工作。而且，當演奏者的右手訓練得夠強壯時，就能幫助到左手，使許多問題迎刃而解。這一套觀念溫隆信不但自己練習時用得上，日後指導學生更是非常之有用。

上課中間，溫隆信還求葛律密歐幫他個忙，寫一封推薦信給蘇聯的小提琴大師大衛‧歐伊斯特拉赫，參加他的大師班。

歐伊斯特拉赫的演奏呼吸法

他到歐陸之後，聽人說歐伊斯特拉赫此刻正在維也納錄製唱片，並將開授大師班，指導青年學子琴藝。溫隆信算算時間允許，便請葛律密歐幫他寫一封推薦信，好去參加這課。半個多月後，他拿著葛律密歐的推薦信抵達維也納，順利錄取為大師班學員。

提到大衛‧歐伊斯特拉赫，溫隆信對他無限景仰。這

位大師接受的雖是 20 世紀初期的提琴教育，卻能將技藝練到如此完美的境地，他感到十分臣服，所以從年輕時起，便將歐伊斯特拉赫視為偶像。在此，順便一提溫隆信的英文名「David」（大衛）的由來，與歐伊斯特拉赫還真有點關係呢。

話說月餘之前，他在荷蘭參加作曲比賽，和其他參賽者同住在高地阿慕斯基金會提供的宿舍。參賽者中有一名麥可・費尼西（Michael Finnissy, 1946 ～）、一名威廉・張伯倫（William Chamberlain，此張伯倫不是前 NBA 籃球明星的張伯倫）者，與他甚為交好，每天三人坐在一起吃早餐，為彼此賽事加油打氣，患難中迅速建立起珍貴的友誼。

幾天後，麥可跟溫隆信說，「Loong-Hsing」（隆信）這個名字對他們西方人來說，難唸又難記，力勸他選一個通俗的英文名，方便日後闖蕩歐美樂壇。然後，這一個英國人麥可、一個美國人威廉，你一言我一語的，就替他取了一個大方體面的名字「大衛」。溫隆信一想：「『大衛』？不正和蘇聯小提琴家大衛・歐伊斯特拉赫同名嗎？」能和自己最崇拜的偶像同名，實感榮幸，便欣然同意兩友的建議。從此，「大衛」之名一直沿用至今，成為溫隆信正式的英文名。只是當時萬萬沒想到，個把月後，他竟真在維也納見到偶像了。

歐伊斯特拉赫的大師班由維也納市政府主辦，被錄取的學員在三天課程中，每人每天有五十分鐘時間單獨接受大師指導。第一天輪到溫隆信時，歐伊斯特拉赫透過助理翻譯，問他：「你要拉什麼曲子給我聽？」溫隆信說：「我非常欣賞您拉的貝多芬和布拉姆斯。我能不能拉他們的曲子給您聽？」他選的是貝多芬與布拉姆斯各自僅有的一首小提琴協奏曲。三天後大師班結束，他意猶未盡，又自費請歐伊斯特拉赫單獨為他再加三堂課，共上了六堂，才得以上完這兩首曲目。這六堂課中，他從歐伊斯特拉赫身上學到意想不到的功夫──演奏的呼吸法。

　　歐伊斯特拉赫乃近代俄國派提琴演奏家的代表，琴音傳承俄式講究渾厚的美感風格。大師給溫隆信一個重要的觀念就是：樂句要拉得乾淨，琴音就必須有分量。而要拉出夠分量的琴音，運弓時光靠右臂的力量仍然不夠，還須靠身體與吸呼的配合，由腹部出力、運氣，才能拉出足夠厚實的琴音。

　　歐伊斯特拉赫的這個觀點，讓溫隆信耳目一新。大師還指導他，當以腹部運氣拉琴時，雙腳也要承擔作用，適當調整其開闊與重心，有助於支撐腹部運力，可讓呼吸更為順暢。一旦體內氣息收放自如，演奏者不只能以呼吸控制演奏的力度，甚至音色、音量的變化，都可藉呼吸來調節，達到身體

的共鳴與琴體共鳴合而為一的境界。

這套理論聽起來與中國武術的內功修練（中醫亦然）頗有相通之處，都是講究人體內「氣」的運行和作用，大抵藝道修練到一境界，找到相通的法門是不無可能。溫隆信從歐伊斯特拉赫身上學得這門演奏的呼吸理論，愈練愈覺得這是一門極厲害的功夫，其妙用唯有身歷其境的人才得以體會，絕非虛言。

在大師班上，歐伊斯特拉赫還提醒他們一件事：大多樂譜上標記的把位、指法，是後來專家寫上去的。但演奏者人人天生條件不同，練習時如有遇到不夠順手的指法，就要試著找出更適合自己的指法來，不要輕易屈從他人之「手」。最後，大師提醒在場所有學子：凡有意從事演奏之人，須保持至少每週上臺一次的頻率，鞭策自己不可疏懶──「否則，你就有罪！」

大師的話如暮鼓晨鐘，多年來迴盪在他耳際，不曾或忘。如今，只要有機會站上舞臺，哪怕那座舞臺再不起眼，他都會兢兢業業的準備。因為每一次登臺，都是演奏者磨練技藝的機會；而對演奏永遠保持警醒、虔敬的態度，是演奏者的終身職責。

溫隆信對小提琴的熱情無庸置疑。此時的他雖渴望成為

一名作曲家，卻不意味要放棄演奏，他希望兩者並存。但就在事業攀高之際，三十六歲那年，他初中練習體操時，不慎從單槓上翻滾墜地留下的舊傷竟悄悄爆發，導致肩、頸日漸麻痺、萎縮，全身血液循環不良，左手指掌筋脈扭曲。遭受病痛打擊的他只好放棄演奏，有整整十六年時間，只能看著心愛的小提琴，卻無法將它夾在頷下，再奏一曲。然而，禍福相倚。病中喪失演奏能力期間，反倒促使他有機會重新省思過去在小提琴上所學，領會很多從前不曾細想的問題，進一步引導他朝小提琴教育的方向鑽研，「柝之響弦樂教育法」就是在這樣情況下孕育出來的，但這是二十餘年後的事情了。

歐伊斯特拉赫呢？自 1972 年維也納就教後， 1974 年大師便故去了，那六堂課的交集說起來只是萍水緣分。但他一直盼望有生之年能去莫斯科一趟，到他墳前獻花、致敬，感謝自少年時起，大師的藝術精魂就透過無數張唱片陪伴著他，帶給他一生豐富的精神滋養。

07 蕭滋老師的指揮學

溫隆信彷彿生來就懂得尋找目標前進，永遠在和時間賽跑。自從二年級下學期獲准雙主修後，他重新審視自己未來的事業版圖，深感無論是以小提琴家或作曲家身分行走樂壇，都需和樂團打交道。提到樂團，靈魂人物當然非指揮莫屬；而樂團倘若缺少指揮，也不可能成為樂團。有鑑於指揮在樂團中的地位如此重要（再加上優秀的指揮在當時臺灣屬高度稀缺人才），未來他發展個人事業時，無論與他人樂團合作或自組樂團，若想不受制於人，指揮可謂必備之技能。一思及此，他認為事不宜遲，便主動去找學校管弦樂合奏課（Orchestra）的指揮蕭滋老師（Dr. Robert Scholz），表達想私下跟他學習指揮的心意。

這位蕭滋老師大有來歷。他原籍奧地利，母親約哈娜（Johanna）喜歡唱歌，是一名女高音。據說約哈娜未出嫁前，鄰居中有位作曲家布魯克納（Anton Bruckner, 1824 ～ 1896）很欣賞她的歌聲，晚年常私下去她家聽她唱歌。蕭滋早慧且

勤學，1930 年代就已是國際知名的鋼琴家與公認之莫札特作品詮釋權威。二戰期間他歸化美國，在紐約曼尼斯音樂學校（David Mannes Music School）教授鋼琴，且先後成立兩支極富盛名的樂團——莫札特管弦樂團與合唱團（Mozart Orchestra and Chorus） 及 美 國 室 內 管 弦 樂 團（American Chamber Orchestra），有豐富的演奏、教學與訓練樂團的經驗。

1963 年夏天，他受美國國務院及美國教育基金會交換教授計畫派遣來臺，提振臺灣音樂教育的水準，第一站就是師大與藝專。所以溫隆信一入學就上到蕭滋老師的課，且足足在他棒下拉了五年的樂團，獲益極豐。

他從這位老師身上學到最多的，是風格詮釋的方法。尤其蕭滋老師是莫札特權威，對貝多芬、布拉姆斯亦十分精熟，溫隆信的德奧音樂養分都是從他身上得到的。

2002 年，正逢蕭滋老師百歲冥誕，他在臺北遇到鋼琴家吳漪曼（1931 ～ 2019，蕭滋遺孀），吳老師託他寫一篇回憶蕭滋當年在藝專上課的文章，說要放在即將付梓的紀念文集中。溫隆信得令之後，回家寫了一篇〈永遠的指揮——紀念一位台灣樂團的導師蕭滋博士〉，文中詳細追述當年老師帶

領他們藝專樂團的情形，以及演奏中團員與他的情感交流，真摯而動人。温隆信寫道：

「被蕭滋老師指揮演出是一種極高的享受。⋯⋯這種感覺像極了嬰兒與母親之間的關係，蕭滋老師總是深情的以母親般的手推動樂團孩子們在搖籃中的感情與真誠之心。年青時候的我們在學習方面有些特別，一方面強烈依賴和模仿可信賴的老師；另一方面卻各自朝著自己的性向，往不同的方向發展。蕭滋老師從不在這方面給予學生任何意見，當每個人都熟知自己所擔任的聲部時，他會放任樂團恣意的放開腳步，而他的眼神和手勢往往令樂團在必要的時刻收回自己，大夥兒同心協力一起向前走⋯⋯。」（注13）

能在這樣的大師棒下拉琴，是温隆信之幸。所以當他決心要學指揮時，唯一希望追隨的對象就是蕭滋老師。當他開口請求後，蕭滋老師不置可否，僅以一貫平淡的口吻說：「有空歡迎你每星期來我家，陪我做管弦樂團的分譜。」他聽了楞了一下，雖不明白老師的用意，仍依言於每星期一個特定下午，到和平東路的師大教師宿舍報到，開始他們的指揮課。

他依約抵達的時候，蕭滋老師已在桌上備妥兩套紅、藍二色的鉛筆和尺，及一份全新的莫札特第三號小提琴協奏曲

（K. 216）分譜。師生兩人的工作，就是參照總譜，將譜上所有記號都畫在分譜上。比方說這裡是「forte」（強音）、那裡是「piano」（弱音），這裡要「crescendo」（漸強）、那裡要「diminuendo」（漸弱）……，中間還有很多老師自己做的弦樂弓法和管樂分句，都要一一詳實抄在每一張分譜上。這樣每週一次、每次數小時陪畫分譜的課，蕭滋老師非但沒有收他學費，還招待茶水點心。

　　起初他不明白，為什麼學指揮之前要先學畫分譜？幾堂課後，老師終於開口解釋讓他陪畫分譜的用意。老師說：「拍子誰都會打，但問題是要怎麼打。」然後指著樂譜問：「你有沒有注意到這內聲部的和聲，是怎樣的在起變化？」然後說：「這就是管弦樂的色彩。」蕭滋老師解釋：一個古典樂章分析到頭來，骨幹就是幾個和弦。在作曲家筆下，這幾個和弦時而以和聲的姿態出現，時而以對位的姿態出現，時而打散星布……，經由管弦樂法（即配器法）被配置到各樣樂器上，形成管弦之曲。指揮者的任務，就是充分掌握和弦在

注 13：溫隆信，〈永遠的指揮——紀念一位台灣樂團的導師蕭滋博士〉，《太平洋時報》，2002 年 5 月 30 日，第 6 版。此文後收錄在：陳玉芸主編，《每個音符都是愛：蕭滋教授百歲冥誕紀念文集》（臺北市：財團法人蕭滋教授音樂文化基金會，2002），頁 183-185。

各階段的樣貌、在起承轉合處的變化，才能掌控管弦樂的色彩鋪陳。之後，才在管弦樂法的基礎上，添加和樂句一起工作的記號，如速度、力度、表情、分句等，成為指揮者手上傳達的內容。

透過蕭滋老師的說明，他這才明白，原來老師教指揮不是一開始就讓學生練習手部揮拍的動作，而是從管弦樂法的角度出發，引導學生認識指揮者出手前應有的準備，才可能把手上的工作做好。蕭滋老師從理論著手的指揮學觀點，不僅有助於溫隆信以嚴謹的態度學習指揮，對他日後寫曲更有莫大幫助，學會掌握作品的結構與條理，使它時時呈現張力而不鬆散。

溫隆信從蕭滋老師上了一年多的指揮學，升上四年級（1966）後，術科課業加重，才停止這門私人課。同時四年級以後，他有愈來愈多各式各樣登臺指揮的機會，從校內學生作品發表會、各式慶祝音樂會、向日葵樂會發表會，到踏入社會組織樂韻兒童管弦樂團、現代室內樂團、賦音室內樂團、為流行歌與影視配樂錄音等等，印證學習指揮乃洞燭機先之舉，讓已經具備小提琴演奏與作曲專長的他如虎添翼，以一人之力便能包辦音樂產業中的各種關鍵角色，向全才的音樂家之路邁進。

在學中的溫隆信，只知道鋼琴家出身的蕭滋老師學問淵博，但他何以能如此精闢以音樂理論的角度為指揮學破題？礙於兩人之間輩分差距太大，他根本不可能開口問老師的私事。不過有意思的是，高年級時候，有幾次他在學校排練將要發表的新作，蕭滋老師只要人在學校，就會主動走過來聽，並對新作品表現出一副很感興趣的樣子，似乎是此道中人。

這謎底到他快畢業前終於揭曉。1968 年春天，溫隆信以藝專管弦樂團小提琴手身分，參加「吳伯超先生逝世二十週年紀念音樂會」（注 14），壓軸演出三首吳伯超（1903 ～ 1949）先生的歌曲：《中國人》、《國殤》，和《自由的歌聲》，由蕭滋老師將鋼琴伴奏改編成管弦樂譜，並親自指揮。

溫隆信拿到樂譜一看，大吃一驚，才知道蕭滋老師管弦樂法之高明，說明他不僅是鋼琴家、指揮家，還是個非常厲害的作曲家！「難怪他懂……」不禁恍然大悟。

溫隆信鑽研指揮之學多年，對指揮一事，有個生動的比喻──將之比擬為雕刻。因為樂曲色彩的流淌與和弦在樂句

注 14：「吳伯超先生逝世二十週年紀念音樂會」係由中華民國音樂學會主辦，於 1968 年 4 月 6 日在臺北國際學舍舉行的一場盛大音樂會，共集合師大、文化學院、藝專、政工幹校等音樂科系學生三百六十人組成合唱團，加上藝專管弦樂團及國防部示範樂隊伴奏。吳伯超先生曾任重慶青木關國立音樂院院長，是蕭滋夫人吳漪曼的父親。但此次紀念音樂會舉行時，蕭滋與吳漪曼尚未結婚。

中的變化息息相關，指揮者要帶出這樣的色彩變化，每一個
樂句都如同一筆斧鑿，就像雕刻一樣。一個雕琢得好的指揮，
棒下的樂曲是立體的、鮮活的，反之則是虛張聲勢。

2018 年，征戰舞臺已逾半世紀的溫隆信從這十年
（2008 ～ 2017）公開指揮的影音紀錄中，挑出具代表性的樂
曲十首製成光碟一張，收錄在《與你分享：溫隆信的音樂藝
術》專輯中，有興趣的讀者或可找來一聽，驗證這位沙場老
將的火候與心得。

第四章

風雲起

01 萬丈波濤

　　藝專五年級快畢業前，溫隆信發現經營藥局的母親近期頻跑日本，剛開始還以為她是去採購水貨，為自己增添行頭。他母親有過人的交際手腕，裕明藥局這些年在她主持下，生意非常好，後來又為家人添下信義路四段的住宅，舉家日子過得安穩舒適，若不是這樣，他也不可能學生時代就有財力前往日本遊學，開發自己的人脈。自從他們搬到信義路後，母親與開照相館的小舅往來愈發熱絡。先不講其他，光說溫家從屏東北上的頭兩年，若不是小舅慷慨接濟，溫家只怕得流落街頭了，只這一段情分就足以讓他母親感念不忘。如今她手頭寬了，對待這位小弟大方至極，常私下支持他投資一些連她丈夫、孩子都不知道的事業，盈虧則是他們姊弟之間的事。

　　溫隆信發覺母親不尋常的往返日本後，有天找到機會，問她為了何事？李明雲向來倚重這名長子，經此一問，便據實回答：「去借錢。」他暗吃一驚，再問：「你借錢幹嘛？」母親才道出原委，說小舅前陣子和友人合作，投資夏威夷的

農產品，不料合作中途友人捲款潛逃巴西，以致小舅投下的巨資血本無歸。而小舅損失的投資款中，包含多筆母親借出的私人款項和借貸款項，以及由母親為小舅具保的合會與銀行貸款，金額龐大，遠超過溫家所能負擔。

他聽到這裡，心底一沉，便知情況要糟。但母親表示，以藥局之收益，暫時還付得出利息，穩住這一時三刻的局面，但後面似黑洞般的巨債到底會滾到多大？又如何償還？她已心慌意亂，沒了主意。他見到母親滿面的愁容，就知道溫家此刻除了他之外，沒人能扛這副擔子──父親乃一介公務員，收入微薄，兩個弟弟又正在求學階段，不能連累到他們，所以當下決定，等他畢業退伍回來，將全力協助母親處理債務。

入伍服役

1968 年夏天，溫隆信藝專畢業。他當年乃第一名考入藝專音樂科，畢業時的成績也是第一名。暑假期間他接到入伍兵單，受訓後被分發到位在臺南善化的陸軍第九步兵訓練中心，服一年期少尉預官役。步訓中心是個苦幹實幹的單位，他體能好又多才多藝，注定要成為長官眼中的紅人。

新兵一來到這裡，第一件事就是被帶到水溝邊，人人伏跨在溝上做伏地挺身，測試體能。他不改男兒本色，一口氣做超過兩百下，馬上被選為排長，日日頂著南臺灣的豔陽，率領弟兄出操訓練，過起保家衛國的生活。

在步訓中心期間，還發生一段借調的插曲，差點拯救他疲累不堪的部隊命運。

話說他剛入步訓中心不久，就遇到「國軍第四屆文藝金像獎」公演競賽，被借調至位在臺中的陸軍干城歌劇隊，為其公演配樂編曲。此一競賽是軍方為響應政府當時文藝政策，由國防部主辦的軍中規模最大的藝文競賽活動。它仿效美國奧斯卡金像獎，設立多組獎項，軍系所屬之藝工團隊均須參加相關賽事，成績列入考核。獲獎者不但頒發獎座，還有一至二萬元不等的高額獎金，頒獎典禮由參謀總長親自主持，是國軍一年一度的藝文盛事。所以每年到了賽期，各單位無不卯足全力，徵集系統內所能動員的菁英，共赴盛會。

溫隆信去到干城歌劇隊時，他們正在打造一齣名為「喬遷之喜」的歌劇，參加金像獎賽事。「干城」的創作班底是政工幹校（今國防大學政治作戰學院）校友，就專業而論，該校學生的作曲實力不強，寫歌曲旋律還行，寫管弦樂譜則

完全不行。既然罩門在此，陸訓部清查轄下新兵名單，將有音樂及作曲專長的人，全都調去「干城」支援競賽。「干城」大隊長見援兵到來，心下大喜，便發下豪語：「只要給我拿下第一名，從此你們就不用回部隊了！」溫隆信一聽，這誘因實在太大！在「干城」上班是個優差，不必頭頂烈日、汗流浹背，說什麼也要好好表現。當下他盡心盡力，把《喬遷之喜》的管弦樂譜好，協助他們排練。

果不其然，成績揭曉時，《喬遷之喜》拿下最佳配樂金像獎，為「干城」立下首功。他本想等大隊長兌現諾言，把他留在「干城」，但沒想到大隊長竟食言而肥，只同意給他一份優厚的獎金和假期，最後還是讓他回去步訓中心，繼續幹他的少尉排長。

他一回到步訓中心，就像過了午夜十二點的灰姑娘，當魔法消失，身上的金縷衣又變回粗布衫，迎接他的，是還剩八個月需要苦幹實幹的軍旅生涯。溫隆信體魄強健又勇於任事，既然回來是事實，他亦須平心靜氣，度過這段必要的旅程，畢竟後面還有重擔要扛啊！

他文武全才，在步訓中心極受長官之器重，交付他種種任務──平時不僅要帶兵出操、輪值值星排長，還要出任講

師，指導同袍射擊、防禦、攻擊、戰術等步兵的專業軍事技能；同時，軍中的文娛活動沒有一樣難得倒他的，舉凡軍歌、作文、書法、海報製作等，他都是箇中好手。服役期間他付出的多，得到的回饋也多，長官讓他獨享一間單人臥房、伙食優於同僚、假期比人家多……，優渥的待遇，顯示他是軍方亟欲延攬的人才。

就在快要退伍前，營裡長官召見他，表明：「你是一個優秀的軍人，應該志願留營，報效國家。」力勸他投筆從戎。長官並允諾，如果他志願留營十年，當職業軍人，將即刻升他為中尉，繼續為國效力。溫隆信思緒起伏，但仍以「即將出國讀書」為由，婉謝長官的好意。

退伍前夕，他心中有一份說不出的茫然與感傷。他確實想出國讀書，以行動擁抱理想，但接下來的情勢哪是他能決定的？母親的債務正日益惡化，瀕臨爆發的邊緣，危機處理已迫在眉睫。退伍後他一回到臺北，生活就將陷入滔天巨浪中，要到何時才能還他自由之身出國讀書？甚至未來，他一身紅塵，能否不被現實羈絆，繼續擁抱理想前行？此刻，這一切都是未知數。

年輕生命的巨大磨難——代母親償還天價債務

1969 年暑假到來，他終於服完兵役回到臺北。一到家，就接管母親的帳冊，花三個星期清算她全部的資產與負債，這才知道，母親名下債務竟高達新臺幣四百四十萬元！換算成 2020 年的市值，不下於兩億三千七百多萬，足可在當時北市菁華地帶的東門臨沂街，購買十間全新高級公寓（以 1968 年 3 月 5 日報紙之房屋廣告為例，宜琳高級公寓 37 建坪，每間售價 42 至 46 萬）。對一般中產階級而言，實是筆可畏的數字。

他面對這筆龐大的債務心裡有數，欠錢是一定要還的，但看怎麼還而已。

他將債務依輕重作一區分，擬定償債之次序。第一類是銀行借貸和藥廠貨款，當時還有票據法刑罰，為了確保母親免受牢獄之災，所以這部分款項必須優先清償；第二類是合會會款，這也耽擱不得，但幸好每月支付一次，尚有迴環之餘地；第三類才是拿兩分利的小額私人借貸，這部分債權人數最多，但也最有商議的空間，將盡可能留待稍晚再來處理。

他心知在母親破產的消息尚未公開前，只要走漏風聲，

債主定會蜂擁而至，將使原定計畫生變，所以先不動聲色將溫家信義路、通化街的房產變賣，連同母親名下資產全數提出，用以付清銀行借貸與藥廠貨款，同時，裕明藥局生意雖好，也必須關門。因為到時債主天天上門，勢必無法再按月支付貨款給藥廠，貨源很快就會斷絕，因此主動關門是唯一的辦法。等這一切處理完成，他為家人覓妥安身之處，債務處理才進入公開階段。

裕明藥局熄燈之後，果然一如所料，所有債主群起鼓譟，要求溫家出面處理；合會會腳尚未得標者也怕溫家一走了之，盯人盯得很緊，但溫家此時手中已無可償之款。他怕家人生命受到威脅，早已打定主意，他一人獨自出面，挑下全部債務，才能將風險降至最低。

在這階段，他的償債計畫分兩方向進行：第一個方向是為確保每月合會會款均能按時繳交，並應付逼債逼得很急的債主，所以在他的朋友圈中發起一個名為「單刀會」的合會，集友人之資應付急難。

「單刀會」的運作方式經過調整，與一般民間合會略有不同，差別在於：會員只按月繳交會金而不標會，等他日後有餘裕還錢時，則按照每人繳交的會金全數歸還，但不附加

利息。參加此會的人憑藉的是一股相挺的義氣，因此溫隆信最終欠下的不是金錢，而是一個銘感五內的人情。其中，許常惠老師按月給他一千，申學庸老師按月給他五百，其他還包括福爾摩沙弦樂四重奏的好友張文賢、陳廷輝、林秀三，他前後期的同學沈錦堂、林光餘、馬水龍等，都加入此會。連遠在臺東的李泰祥聞訊，亦慷慨允諾：「沒關係，我每個月省吃儉用來幫你。」李泰祥的經濟從未寬裕過，但按月從臺東寄來會金，從未遲付，可謂情義感人。此外，還有藝文界的朋友林懷民、許博允，及美術界的友人，總數達二十餘名。此會每月固定收集會金兩萬多元，在償債的頭兩年，幫了他很大的忙。

償債的第二個方向，是親自與（小額借貸的）債主溝通，交涉還款的方式。而這一任務，堪稱是他此生修過最艱難的社會學學分。他先將債主姓名、欠債多少，一一詳列成冊，然後硬著頭皮一家家拜訪、一家家磕頭，先向對方說明母親破產的訊息，再保證他一定會代替母親償還欠債，請求對方寬限還款時程，及從即日起停止債務計息。停止債務計息是他此次交涉的重點，倘若利息持續計算下去，債務總額將隨時間愈滾愈大，錢就可能永遠還不完。而就債主立場來說，發生這種事，最擔心的就是取不回本金。萬一計較利息導致

債務人兩手一攤、情願去吃牢飯，借出去的錢便將石沉大海。在兩害相權取其輕的考量下，幾乎只能勉為同意停止計息，免得血本無歸。

大多數債主見溫隆信到來，多能體諒他的立場，且知道這次債務不是他造成的，卻願意出來扛這個責任，因此對他還算客氣。但有債主背景較硬，一見人來，直接喊打喊殺，最是需要提防。

以前民間有一個不好的風氣是，民眾常將未到期的支票當成有價證券轉手，用以支付貨款或抵銷個人債務。因此常發生一張支票從一手轉二手，再三轉、四轉，最後拿這張支票來討債的，是與支票原定支付的對象已沒有任何關聯的人，這些人討起債來才真正可怕，其中很多是黑道分子，一出手六親不認。他曾遇過幾個此類債主，憑票尋上門來，持利刃並撂狠話，最後刀尖刺入他屁股，見紅才收手，警告的意味十分濃厚。但亦曾遇到過極具風範的黑道大哥，和他聊著聊著，居然說出：「無要緊，按呢了解。有才調的時陣才共我講，我愛你的誠意。等你。」或者同情心大噴發：「你遘爾少年，閣欲打拚……」一副追債追不下去的口吻，是苦難中難忘並感懷的人情味。

這段債務處理的過程，靠著他對局面的正確判斷和務實的規畫，將一樁幾乎潰堤的家庭災難導往可疏可解的方向發展，帶給他人生許多啟示，並對他日後行事做人產生極大的影響。

　　但將債務全數償清是一條漫長的過程，成為他年輕生命中的巨大磨難。但令人驚異的是，他往後如旭日般冉冉上升的音樂前程，卻是伴隨著這巨大的磨難同步成長，綻放出耀眼的光芒。在龐大債務的壓力下，他再也不能顧及自己是「正統音樂人」的出身，需更加深入於崛起中的商業音樂領域，去「對岸」打工，一邊賺錢償債，一邊尋找個人事業上的契機。另外，在現代音樂創作方面，則須以更甚於過往的努力，寒窗苦讀，謀求出頭的機會。他心思靈動，善於籌謀規畫，當 1981 年債務清償完畢之際，人生中幾個重要階段——成家、成名、立業，也隨之完成。他從未放棄理想，但情勢牽引，走上一條與別人截然不同的路。接下來，就談他怎麼償這個債、立這個業，就先從他服役回來後的幾件工作說起。

02 危機與轉機

　　1969 年暑假過完，他母親債務的危機處理已經上路，等他把各方債主都招呼好，接著就必須努力工作，償還欠款。尤其在償債的頭兩年，各方逼債孔急，迫使他必須身兼數職，才能應付這個劫難。

　　溫隆信家中遭逢變故，母校藝專師生聞訊均甚為關心，和他有交情的不用說，直接加入「單刀會」，連一些平日看似交誼不深的，也有人表達關懷。這中間，又數史惟亮（1926 ～ 1977）老師的作法最有意思。

　　事實上，溫隆信和史老師的關係不算熟絡。史老師主修作曲，1965 年從維也納學成歸國、應聘來藝專教書的時候，溫隆信已經二年級下學期，沒機會上到他的課，但有件事肯定讓史老師一早對他印象深刻。

　　話說史老師是備受各界重視的青年作曲家，甫一歸國便接連獲選為幾部電影大片配樂——《西施》（李翰祥導演，1965）、《天之驕女》（李翰祥導演，1966）、《還我河山》（李

嘉、李行、白景瑞導演，1966）和《梨山春曉》（楊文淦導演，1967）。他配樂的影片錄音時，溫隆信躬逢其盛，擔任小提琴手，但兩人在錄音現場交集不多，他專心拉琴，史老師則監看錄音，各司其職。唯一一次發生爭執是，在錄《還我河山》時，他發現史老師的樂譜中有一處提琴弓法寫得不對，建議老師修改。史老師不服氣，要求：「那你寫對的給我看。」溫隆信依言寫了，史老師看了之後認為有道理，馬上從善如流，現場修改弓法。

後來溫隆信升上高年級，參加很多作曲組的活動，史老師與溫隆信雖無師徒之緣，但評審時一直給他很高的分數，應該是真的欣賞他的才華與能力吧！所以現下溫隆信落難的消息傳回母校，秋天開學前，他竟接到史老師通知，要他回藝專幫忙代課。

回藝專幫史惟亮老師代課

. .

溫隆信到現在都無法確定，史老師究竟是真的忙到無法親自來學校上課？還是他想以一個不著痕跡的方式來幫助自己？也許，上述兩種成分都有吧！

史老師見到他來，說：「我太忙了，你夠格來幫我代課，我的課統統給你上。」一口氣將他在低年級的三門大班課：曲式學、對位法、樂曲分析，全都讓給溫隆信教，代課費就比照他的副教授鐘點，從他的薪水挪支。

　　史老師這一出手，引發校內師長正反兩面的意見。贊成這麼做的鄧昌國說：「好啊，隆信可以呀！有什麼問題？」科主任申學庸則提出反對的意見，她以「不符體制」為由，認為史惟亮這麼做於法無據。沒想到史老師這時竟搬出助教兼技術教師的陳懋良當擋箭牌，說：「陳懋良藝專畢業就可以當技術教師，溫隆信當然也可以。」由於他態度堅持，非留人不可，申老師最後說不過史惟亮，就不再反對了。於是，溫隆信在史老師力保下，「名不正但言順」以這種方式回到母校教書，也算音樂界的一則奇譚。到發薪之日，史老師簽過字後，從總務人員手上拿到薪水袋，馬上依時數實支費用給溫隆信，還說：「既然這課是你在上，這錢當然是你的。」

　　溫隆信承蒙史惟亮老師看重，在他生平最需要錢的時刻，以這種方式伸出援手。但即使如此，他與這位老師的關係仍然平淡，並沒有因此變得親近一點或無話不談——這不合溫隆信不媚外的個性，也不合史老師坦率剛直的個性。代課期間，有次溫隆信和賴德和因幫史老師主持的「中國民族音樂

研究中心」做某件事，和他往來較多，才有少數幾次一起吃飯聊天的機會。

史老師平日話不多，可是話匣一開啟，便娓娓不斷。他一開口就談中國的「醬缸」是怎麼回事，溫隆信這才意識到，史老師的個性原是如此狷介。後來話題轉向，老師談起了自己，從在中國東北從事地下情報工作的青少年時代開始，談到他參加的兩次戰役，再一路說到他從維也納回來後成立中國青年音樂圖書館、投身民謠採集工作……

由於溫隆信是許常惠的學生，席間他們自然也聊到一同採集民歌的許老師。外界當時對史、許兩人常有焦孟不離的印象，但交情是一回事，工作又是另一回事，史老師區分他倆之間的不同，是：「做事情的方法不一樣。」溫隆信好奇問：「有什麼不一樣？不是都在採集民謠嗎？」史老師說，他覺得他與那位老同學的工作態度不同。史、許兩位老師都是當代動見觀瞻的知識分子，都在社會享有高知名度，但兩人個性南轅北轍。這是溫隆信與史老師少數一、兩次較為深入的談話。

他前後共幫史老師代課兩年，領了兩年副教授鐘點費，全部投入還債。這中間，還生出一個冷笑話。有次他收到後

備軍人教育召集令，前往報到。師長召見他們預官幹部，一個一個問：「你現在在做什麼？」問到溫隆信，他答：「教書。」

師長再問：「什麼職位？」溫隆信想，他拿的是副教授的鐘點費，靈機一動答：「副教授。」師長大吃一驚：「嘎！你這年紀當副教授？佩服佩服！明天起來師部報到。」後來才正色道：「開玩笑的。你應該是才高八斗！」

1971 年，已還去半身債務的溫隆信想試探留學歐洲的可能性，暑假期間便向史惟亮老師告辭，結束代課。這兩年教書下來讓他深感教書不是件容易的事，明明很多理論他懂，可是站上講臺就是不會教，帶給他很大的挫折感。但偏偏社會上很多人以為，只要學經歷夠，誰都可以教書講課，實是對教育工作的一大輕視。

離開藝專時他就發願，日後他再回校園傳道授業，定要當個不會被學生問倒的老師！但現下，他深感自己的能耐只夠拉琴和作曲，教書泰半是誤人子弟。古書《禮記》有句話：「學然後知不足，教然後知困。」大抵就是這個意思。

籌組樂韻兒童管弦樂團

前述幫史惟亮老師代課一事，原不在他的謀生計畫之中，那是史老師的一片好意，也是一個意外的收穫。在他處理債務期間，原擬出兩條籌謀生計的路線：第一條是成立一支兒童弦樂團，教小朋友拉琴；第二條是繼續從事商業音樂的錄音和寫曲。

在他的想法中，他如要賺錢，定是以他的音樂本事去賺，而不會從事與音樂無關的事務；他一生所做的任何事，定要有益於他個人的音樂素養或事業，絕不浪費時間在不相干的事務上——他是如此珍惜自己的生命，要將它完全奉獻於音樂。接下來，先從第一條路線說起。

1969 年退伍前後，他就開始思考接下來可做什麼事。原則上他不想被固定在某一特定的職位上，而希望創造一個不受朝九晚五約束、又有持續發展的可能性的工作。他回思自身成長的過程，從青少年起就加入樂團，可說是樂團養大的孩子，深知參加樂團對一個成長中的音樂學子的益處。如今他要出來創業，那麼，成立一支兒童樂團，不僅合乎他當下生計的需求，亦可提供時下兒童一個學習音樂的園地。商業嗅覺敏銳的他已察覺出，隨近年國民所得日漸提高，讓小孩

學音樂已成為當前社會的新風氣。

暑假快過完時，他安撫各路債主的工作漸告一段落，便著手尋覓場地，籌備起人生中的第一個事業。他的構想是先從兒童弦樂團做起，教授提琴家族樂器，等學生人數多了，就可視情況增加管樂部門、打擊樂部門，讓它朝管弦樂團的規模發展。只要有學生就會有老師、音樂會，讓老師和學生在音樂會上同臺拉琴，就是最好的技藝教育。——這是兩、三年前，朱麗葉弦樂四重奏團（Juilliard String Quartet）和美藝弦樂四重奏團（Fine Art String Quartet）來臺舉行觀摩演奏會時，他深感獲益無窮的實戰體會，也希望將這風氣帶進音樂界，創造一個更好的學習環境。

他為這支樂團投下不小的成本，地點就選在信義路四段舊家附近的巷口，房東是一個福州人，在樓下經營麵攤，他承租樓上的空間，改建成教室，再買來樂團需要的小、中、大、低音等各種提琴及鋼琴，教室內設有黑板、課桌椅，甚至連錄音機、唱片、音樂書籍、樂譜亦一應俱全，遠超過一般音樂教室的規模。初期人手不多，除了他自己之外，還延攬好友郭博資出任團長，並找來同學沈錦堂及還在藝專主修小提琴的二弟溫隆俊，一起撐起這個充滿理想色彩的小事業。樂團名字取得很典雅，叫「樂韻」。1969年9月底開幕時，《愛

樂音樂月刊》特派記者前來採訪，留下一篇〈樂韻兒童管弦樂團〉的報導，以文字記錄下他們當時的面貌：

「一群年青人，於本月底，組成了『樂韻兒童管弦樂團』，該團由郭博資擔任團長，溫隆信、沈錦堂、溫隆俊策畫，由溫隆信、沈錦堂擔任指揮。該團除管弦樂合奏外，並將依程度，分 A、B、C 三組上個別指導課，且分設弦樂、管樂、打擊樂器等三大部門。同時其授課內容中，並注重節奏、音感、樂理、欣賞等之專門訓練。

該團設立在信義路四段二巷一號二樓，其設備非常完善，計有隔音練習大廳一所，各別練習室五間，冷暖氣裝置，鋼琴一架，錄音機二套，立體電唱機一架，五線座環式黑板兩面，教學用錄音帶，唱片多套，音樂書籍多冊等。教授陣容均邀聘當今樂壇上年青有為，且對各項樂器均有獨到之心得的音樂家擔任。

該團招收之對象為六歲以上之兒童，不論其已否學習均受歡迎。同時並附設有成人班及室內樂班（須經測驗，其程度達該團 A 組的標準以上者始得加入。）……」（注 1）

注 1：愛樂音樂月刊記者，〈國內樂壇動態：樂韻兒童管弦樂團〉，《愛樂音樂月刊》18（19691 年 10 月 1 日），頁 14。

温隆信的理想性由此可見。如果「樂韻」的定位只是一間以教琴為主的音樂教室，就不會有後來的煩惱了。但他的目標是將「樂韻」經營成一支具備演奏能力的「樂團」，不但提供學子全面性的音樂教育，也期待它未來可為己所用，只是隱憂隨著時間而逐步浮現。

　　正規的樂團都有基礎編制，團方需依照編制，募足樂器的種類與件數，合奏時才能達到音色與音量上的平衡。在1970年代初期，管樂器、打擊樂器在臺灣都還是冷門的項目，主動要學的人不多，所以「樂韻」的成員學的幾乎都是提琴家族的樂器，一旦演奏管弦樂曲，總會遇到特定樂器人數不足的問題，以致每次舉辦音樂會時，除了團裡的老師都要上場，溫隆信還得另請若干藝專學弟妹來助陣，才能幫樂團壓住陣腳。而且經營兒童團還有一個與成人團不同的地方是，兒童的技藝一般隨學齡之增長而漸進，學齡不同的兒童程度自然難以齊一，要放在一起演奏，難度極大。運作三、四年下來，他益發體會到，「樂韻」不足以成為獨立樂團的問題不是短時間之內可以解決，不得不認真思考它的存廢。

　　不過在1970年代初期，因為有「樂韻」的場地和設備，使現代作曲界在市中心多了一個方便的聚會地點。1969年，許常惠整合作曲界資源成立的「中國現代音樂研究會」，成

立大會就是借「樂韻」的團址舉行。1971 年初，溫隆信和一群對現代音樂充滿使命感的音樂家，共組一支專職演奏國人作品的「現代室內樂團」，亦是以「樂韻」為根據地籌辦。「現代室內」曾在實踐堂舉行過一場弦樂作品發表會，再度把「現代」二字推向風口浪尖。其中，李泰祥現代作曲家時期的力作：現代芭蕾舞曲《大神祭》，便是在這場音樂會中（部分）端上舞臺。（注2）其他第三、四次「向日葵樂會」的排練也在這裡進行。在這間約二十五坪、不大不小的空間裡，見證過幾多當代音樂前進的足跡。

兼具商業目的與個人理想的信熙錄音室

1973 年是溫隆信事業上的一個轉折點。從他 1969 年踏入社會以來，幾年之間，臺灣整體環境已起重大變化。以國

注 2：現代室內樂團成立於 1971 年初，以陳建台為團長，李泰祥、溫隆信分任指揮，陳運通為顧問。團員除了前述人等，還包括楊漢忠、李家驤、陳廷輝、薛孝明、陳藍谷、林明香、高芬芬、陳建中、陳建華，以及溫隆俊、李雪櫻、朱臺臺、饒大鷗等多人。1971 年 4 月 27 日他們在北市實踐堂舉行過第一次發表會後，便因團員各有前程，難以再定期聚集排練而瓦解。但 1973 年 9 月雲門舞集首次發表會時，舞碼的背景音樂採用多首國人現代樂作，錄音之事由溫隆信負責，他又召集好手，再度以「現代室內樂團」名義演奏錄音，提供雲門使用。

民平均年所得為例，在短短四年之內，從 334 美元躍升至651 美元，成長幅度達百分之九十五，社會不只趨向富裕，且後勢看好，使得國民對文化與娛樂需求日益殷切，電影、電視、流行音樂產業皆大幅走揚。溫隆信原本在錄音室為流行歌唱片錄音演奏，後又有機會承接電影配樂，對錄音室使用的需求極大。他「樂韻」樂團中有一學生家長游振熙，平素對樂團活動十分支持，建議他若常要錄音，不妨自己成立一間錄音室，不但需要時隨時可用，還可對外營業，達到投資的最佳效益。

游振熙的建議十分切合他當下之所需，於是 1973 年兩人各出資一百萬，從各人名字中各取一字，成立「信熙」錄音室，在復興南路二段廣正大廈租下七、八兩層樓，七樓是辦公室，八樓為錄音室兼練習廳，開始新一階段的經營。「信熙」成立之後，溫隆信的事業重心自然而然轉到錄音業務上，樂韻兒童管弦樂團已因前述種種原因，搬來復興南路不久就順勢終止了，倒是它在信義路上的舊址，後來有了有趣的發展——

樂團搬家前，溫隆信聽說學現代舞的林懷民想找場地成立舞團，他認為「樂韻」的舊址頗適合他們需要，一來這房子的格局方正，又是通間，室內沒有梁柱或水泥牆分隔，非

常適合作為舞蹈的排練場；再來樓下是人來人往的麵攤，當舞者在樓上又跑又跳、砰砰練舞時，對樓下屋主的影響不算太大，就把它推薦給林懷民，成為雲門舞集的創團地。

這間不起眼的房子，因為前後兩任房客之入主，帶動無數藝界菁英在此川流不息，凝結成 1970 年代臺北巷弄裡一道美麗的人文風景。

對溫隆信來說，擁有一間自己的錄音室可說意義非凡，其功用不僅僅是營生賺錢而已，背後還有一個重要目的，是利用錄音室裡的器材，提供他研究當前現代音樂界最前衛的顯學——電子音樂。他構思靈活，擬定戰略時總掌握「一魚多吃」的原則，適足以解釋何以他總能在有限的時間裡，做比人家更多事的原因。而他與電子音樂的淵源，則須從更早之前說起。

電子音樂興起於二次世界大戰之後，其發展與留聲科技的進步息息相關。溫隆信學生時代起就從日文雜誌中讀到此一樂種，對之興起莫大興趣。尤其眼見這十數年來，這麼多西方作曲家相繼投入此一領域，寫出這麼多玄之又玄的聲響，學習之心益發迫切。但在當時臺灣，大家對電子音樂仍一無所悉，遑論寫作！所以他也只能先盡人事，等日後有機會出

國，再把它學起來。

　　他從日文文獻中獲知，電子音樂使用的材料為錄音磁帶（當時數位錄音尚未問世），需有類比電子學（Analog electronics）的基礎才能學習此道。所以他在藝專三、四年級（1965～67）時，便到臺北工專電子科旁聽兩年電子學，為研究電子音樂預作準備；1970年代初期，又到臺大電機系旁聽李舉賢老師的電子學課程，對類比電子學中的各類放大電子迴路與壓縮，以及真空管線路、電晶體、IC迴路設計等，學得深入又透澈，等基本的理論基礎都建立好了，加上他多年在錄音室工作，對音響器材十分熟悉，此時距離正式學習電子音樂，僅餘一步之遙。1972年他得一機會，前往設在荷蘭烏特勒支大學（Utrecht University）校內的聲響學研究所（Institute of Sonology）進修電子音樂，終於得以一償夙願。

　　反觀臺灣作曲界在1970年代仍無法建立電子音樂學門，主因除國內缺乏師資人才之外，寫作電子音樂所需之音響器材極其昂貴，沒有學校或機構有能力籌措這些設施，也是原因之一。國內曾有作曲家林二（1934～2011）1960年代在美國學成電腦音樂，但當他1975年回到臺灣定居時，因缺乏先進的電腦器材，不得不放棄此學，便是一例。（注3）

但離開荷蘭又回到臺灣的溫隆信，自有信熙錄音室當後盾，正是藉工作夾帶學術研究，自食其力、一舉兩得的作法。

　　在物力不足的時代，他憑藉超乎常人的決心與毅力，加上與生俱來善於觀察情勢、尋找利基的天性，極大化利用周邊的資源，到頭來常能化危機為轉機，成就一樁樁幾乎不可能達成的任務。臺灣要晚至 1987 年，才由輔仁大學設置國內第一所電子音樂實驗室，而受命承擔規畫重任的不是別人，正是溫隆信。後文我們陸續會再提到他在電子音樂方面的發展。

為了償債，只要是音樂的活兒都接

- -

　　從 1969 到 1971 年，溫隆信為賺錢償債，接下檯面上林林總總不少的工作，包括進入省教育廳交響樂團（今國立臺灣交響樂團）擔任第一小提琴手、到光仁國小音樂班教琴、到臺大愛樂社上課、帶臺大合唱團、上華岡……，賺錢賺得凶。

注 3：林曉筠，《電子電腦音樂於臺灣發展之研究》（國立臺北師範學院音樂研究所碩士論文，2005），頁 111-112。

扛債的頭兩年，壓力奇大無比，只能沒日沒夜工作，分期付款給債主，只要有以音樂賺錢的活兒，他沒有不接的，甚至泛泛的作曲比賽，只要獎金夠高也不會放過。他曾參加1971年教育部文化局主辦的第二屆「紀念黃自先生歌曲創作比賽」，首獎獎金高達一萬元，堪比當時公務員七個月的薪水。所以他從文化局提供的歌詞中挑出《延平郡王頌》一首，譜曲參賽。寫曲之前，他在五線譜紙空白處寫下一行勉勵自己的話：「為了這獎金，我拚了！」

　　為什麼挑《延平郡王頌》這詞？因為他初中讀的是成功中學，校歌第一句：「萬古開山未有奇，登臺望海憶當時」，描述之人就是延平郡王鄭成功（1624～1662），算他個人與《延平郡王頌》主題之間的連結。

　　譜曲的1970年代是一個暗潮洶湧的年代，一方面社會仍在威權統治下，人民的言論思想不能自由；另一方面，社會經濟起飛，連帶政治氛圍亦起微妙變化，政壇開始出現像高玉樹（1913～2005）、郭國基（1900～1970）、郭雨新（1908～1985）之類的黨外政治人物，一點一滴衝擊既有體制。社會正在轉變，敏感的人民已然感受到，舊的時代很快就要過去，新的時代即將到來。溫隆信呢？他這時正為一屁股的債務，滿腹憤懣不平。在譜這首歌曲時，他正想著，統

治者此時或許仍自比是反清復明的鄭成功吧？所以音樂上，他故意採用反諷手法，以充滿喜劇的效果和張力，處理這首八股文般的平庸歌詞，結果奪下愛國歌曲類合唱佳作獎（首獎從缺），獎金五千元，到手後悉數拿去抵債。

溫隆信有自己的理念與情感。他是演奏家和作曲家，也擅長執筆為文。但他聰明的地方，是擅用不見諸文字的音符去處理他的理念與情感，在一個言論思想不能自由的時代，既抒發了意見，又不致惹禍上身。

下一節，我們將談他的第二條籌謀生計的路線：為商業音樂錄音、寫曲。在 1970 年代，與流行歌曲掛勾還是條不見容於音樂界「名門正派」的門路，但在他人生危急的時刻，幸好有這門路助他度過此劫，不然，溫家這門債務不知將伊于胡底，作曲家不曉得要到何時才能脫離苦海。

03 不能說的祕密

1969 年夏天溫隆信退伍回來，接手母親的債務，同時前往黃景鐘、林福裕（1931 ～ 2004）兩位流行音樂界前輩處報到，為賺錢償債的大業拉開序幕。事實上，他到「對岸」打工不是這時候才開始，早在學生時代他就跨過楚河漢界，偷渡了去，只不過這在當時是個祕密。

學生時代，黃景鐘帶他到流行歌界錄音賺外快

黃景鐘是省交響樂團的小提琴手，暇餘兼差幫人修琴及補換提琴的弓毛，由於手工細緻，溫隆信一直是他的客戶。藝專二年級（1964）某天，他又為琴事去找黃景鐘，這次黃老師笑嘻嘻對他說：「溫隆信來來來，綴阮去錄音。」悄悄把他帶進流行歌界去賺外快。

他依言提著小提琴在指定時間抵達錄音地點，發現裡面不只有好幾名省交團員，還包括數位藝專老師，大家沉默的

在座位上各自調整樂器，互不搭訕交談。錄音的樂譜很快發下來，全部是旋律，視譜就能演奏，不需練習，一天下來能錄好幾張唱片，收工後現領酬勞三百五十元，約抵當時公務人員半個月薪水，優渥得教人吃驚！眾人領到錢後就各自提著樂器離開，彷彿什麼事都沒發生過。隔天若不巧在校園遇見，四目相接時，只見對方神情尷尬中帶著一絲心照不宣的意味，十分奇妙。

溫隆信自從有了「錄音」這條門路，經濟條件大為改善，畢竟學音樂很花錢，他手上那些為自習而訂購自日本的原版總譜、唱片，可都件件所費不貲啊！只不過像他這種名門正派的科班生跑去和「靡靡之音」的流行歌曲沾上邊，當時不只校方不允許，若被衛道人士知道了，還會被貼上自甘墮落的標籤，所以一切都須在暗中進行。他原本只打算做到畢業出國就放手，一切船過水無痕，但現在迫於母親天文數字般的債務，所以他一退伍又回到此間報到，唯一和過去不一樣的地方是，現在他已經畢業了，想做什麼自己負責就好，不必再顧慮校方的態度。

廣告歌與流行歌曲的配樂錄音

・・・・・・・・・・・・・・・・・・・・・・・・・・・・・

先來說林福裕老師這邊的工作。

這位林福裕老師，溫隆信是在藝專最後一年，在許常惠老師的飯局上認識的。許老師人面廣，朋友三教九流都有，尤其這幾年他婚姻不順，晚上特別喜歡找男學生陪他吃飯喝酒，溫隆信因此認識不少許老師的友人。林福裕早年畢業於臺北師範學校音樂科，是少數科班出身、公開到流行樂界服務的一人。林福裕聽許常惠說溫隆信能拉琴、能作曲，早對他另眼相看，隨即開口邀他畢業後來幸福唱片：「我帶你去賺錢。」不久，他讓溫隆信在他製作的《懷かしい台湾のメロデー》（暫譯《懷念的臺灣老歌》）唱片中編兩、三支伴奏譜，發現溫隆信還真懂流行歌，十分歡喜，一再叮囑：「我有很多歌要編，你要幫我的忙喔！」翌年溫退伍回來到林福裕處報到，林老師馬上說：「我們來作廣告歌，中間如果有錄唱片，你來幫我編曲。」這是溫隆信第一次涉入廣告歌。

林福裕是寫作廣告歌曲的能手，入行的時間早、作品多，他教溫隆信如何在簡短的旋律中掌握產品重點，寫出讓觀眾過耳不忘的旋律，這倒是溫隆信過去課堂上從未學過的學問。當時臺灣的廣告片還未進入專業代理製作的時代，廠商在電

視上打廣告，得先自己張羅台詞，再向業界徵募合意的作品。以廣告歌為例，一旦廠商公布歌詞，有意投稿的人先根據歌詞寫出曲調，再錄音製成樣本送件參賽。評選時沒有特別的標準，通常由出錢的業主決定，看他喜歡哪一首，就由那一位作曲者得標。而獲選的酬勞異常豐厚，依當時行情，一首十秒、二十秒的旋律，酬勞可達四千元到六千元不等，超過一分鐘者皆一萬元起跳，可謂本小利豐。

但合作兩年左右，溫隆信漸漸不想再和林老師一起工作。原因之一是林老師喜歡喝酒，身邊有一群喝酒喝得很凶的朋友，每星期都有酒會。不只這樣，他更喜歡卜風月場所喝花酒，素行雖無太大不良，但為了安撫他老婆，總喜歡拖身邊的年輕人作陪，好給太太一個交代。溫隆信這樣過了一陣子，想到自己年紀輕輕，已沾得一身酒色，深感不安。另一個原因是，林老師很看重他的編曲才能，交付不少編曲的工作，但每到付錢時刻，常只一筆錢囫圇帶過，他不好多講，但久而久之，認為不可繼續這樣下去，應該自憑本事謀生才是。因此 1971 年，他開始以忙碌為由，婉拒林老師派下的工作。林福裕世事見多了，焉有不明之理？但他不失風度與霸氣撂下話來：「你想闖天下自管去闖。以後闖天下若撞到我，大家就比功夫。」溫隆信聽到這裡，便就心安理得自闖江湖，

從此不再依附於任何人之下。

臺灣的電視環境在 1971 年有大幅成長。這一年年底，中華電視公司（華視）繼臺視、中視之後成立開播，提供民眾更多的節目選擇，廣告歌的需求量亦隨之大增。此後三年，溫隆信光靠寫廣告歌就賺了不少錢，對償債大有助益。著名的小美冰淇淋、芝蘭口香糖、哥倫比亞電視機、**YKK** 拉鍊、久保田耕耘機等廣告歌，都是出自他的手筆。

1973 年，在流行產業界已小有知名度的溫隆信事業運大開，拿到為電影紀錄片、劇情片配樂的工作。此類工作的報酬率比寫廣告歌更高、揮灑空間也更大，他著眼於商機與生計，便在 1974 年退出廣告歌的市場，轉攻影劇配樂。

很快，他走後留下的廣告歌市場，不久由同樣學院出身的好友李泰祥接手。溫隆信在這裡繞了好大一圈，臨別前還將流行音樂的養分帶回到現代作曲。——但這實在不是一個容易的過程。在論件計價的商業世界裡，錢財來得快如潮水，如果他的意志不夠堅定，對現代音樂的熱愛將早在看不盡的燈紅酒綠中消蝕殆盡。但他從未忘記自己現代作曲家的初衷，二十年繁華過後，天地一片寂寥，但即使世間僅存他一人，仍一心一意朝心目中的迦南地前進，這份毅力委實堅定得可怕。

跨足電影配樂與錄音

1972 年秋，溫隆信在荷蘭第一次參加高地阿慕斯作曲大賽，雖未得獎，但已是國內作曲界的新星。隔年電影導演劉藝（1930～1990）來找他，說中影有《故宮人物畫》（後來定名為《中國歷代人物畫》）要配樂，問他會不會做？

他一來喜歡電影，二來需要錢，見機會來了，立刻很技巧的回答：「應該會啦！」（其實他只會前半段。）劉藝一聽很高興，提議：「十四萬，全包。」「全包」的意思是：一部四十五分鐘長的紀錄片，溫隆信除了要譜完曲、錄好音之外，還要完成全部的後製作業。十四萬是個好價錢，整件事就這麼談定了。

接下去，劉導演將剪輯好的片子放給他看，詳細說明從哪一個畫面到哪一個畫面要出什麼樣的音樂……，交代得鉅細靡遺。溫隆信以碼表準確計量各段畫面的長度，回去分段譜曲，同時依導演要求：「這段要用國樂器……」就加國樂器；「這段要用薩克斯風……」就用薩克斯風；「這段要有一點爵士味……」就寫一點爵士味……，樣樣難不倒他。錄音也很容易，他在錄音室工作多年，找一組人馬吹拉彈打一下，完全不是難事。可是難就難在，他得去中影剪接室「對

畫面」。

　　所謂「對畫面」，就是將一段段錄好的配樂，剪接成與畫面同步的一卷完整的帶子。他一進中影大門，領頭的錄音師林丁貴見到新來的音樂師，故意給他個下馬威，問：「你敢會曉？」林丁貴說完，轉身就走，留下放映師范洪生和一個才剛滿十八歲的小助手杜篤之兩人，幫他操作放映機，言明等溫隆信帶子剪接好，才過來為他「作合成」。

　　溫隆信心中暗暗叫苦，他哪知這帶子怎麼剪啊？可是他也硬氣，心想自己剪就自己剪，沒什麼大不了的。當下叫人送來剪刀和膠帶，請范洪生開始放畫面，他則在放音機前一次次比對聲音在磁帶上的位置，又剪又貼，忙得一頭大汗。

　　剛開始剪接老抓不準正確的截點，下刀不免有誤差，但憑著對時間的線性概念一路摸索，漸漸就懂門道了，到最後，連溶接（Dissolve）效果都做得出來。五天之後他請林丁貴過來合成畫面與音樂，林一聽他剪接完成的錄音帶，大表驚豔：「喔，你閣真巧呢！」此後溫隆信再去中影，就換林丁貴為他倒茶遞菸。

　　《故宮人物畫》配樂做完，溫隆信在影視圈裡就算立足了。那一年他運氣好，遇到從義大利留學歸國的新銳導演徐

進良（1944～），一連接了兩部他的作品。徐進良 1971 年在義大利以 13 分鐘實驗短片《大寂之劍》入選第三十二屆威尼斯影展，受到國內電影界重視，隔年一回國便接到幾部官方委託的紀錄片。1974 年徐進良找溫隆信為他執導的第一部商業電影《大地龍種》配樂，兩人新秀對新秀，價格談得攏，也算門當戶對。

《大地龍種》的配樂溫隆信處理得不錯，所以隔年徐進良拍第二部商業電影《雲深不知處》時，又將配樂委託於他。《雲》片講的是中國宋代神醫——「保生大帝」吳夲（979～1036）的故事，男、女主角分由當紅影星谷名倫與初登銀幕的胡因夢主演，最後還找來大明星林青霞客串一個鏡頭。結果，溫隆信一砲而紅，並以這部配樂拿下第十二屆金馬獎最佳配樂獎。頒獎時刻，正在荷蘭參加第二次的高地阿慕斯國際作曲大賽，由他太太高芬芬代為出席領獎。

這一年（1975），他的運勢奇旺，短短十天之內，不但拿到電影金馬獎、奪下國際作曲大賽第二獎，又獲選為年度「十大傑出青年」，成為國內聲勢最高的青年作曲家。而自從他拿下金馬獎後，在影視界運勢大開，配樂價碼由他說了算，有「一分鐘一萬」的稱號。

「鐵三角」部隊助他拿下配樂錄音界的江山

・・・・・・・・・・・・・・・・・・・・・・・・・・・・・・・・・・・

　　溫隆信賺錢償債的路線多頭並進，現在，接續講他在黃景鐘老師這邊的流行歌伴奏錄音。

　　1969年暑假他役畢回來的時候，流行音樂形勢一片大好，樂手進錄音間的酬勞已調升到一天三千元。他活動力強，在新生代裡人脈豐厚，歸隊不久黃景鐘老師退休，就換他接下這地盤，負責調集樂手，為各家唱片公司提供伴奏錄音的服務。1970年代幾乎有發行國語歌唱片的公司：海山、麗歌、環球、亞洲、歌林……等等，都是他們的客戶，經手過的專輯更是多不勝數，著名的歌手如鄧麗君、崔苔菁、鳳飛飛、尤雅、包娜娜、歐陽菲菲等，幾乎沒有一位的唱片他們沒有接手過；而這中間，一片即下市、叫不出名字來的歌手更多如過江之鯽。

　　錄音這一行要做久，需有一支穩定且專業的演奏班底，才能勝任各式各樣的委託。溫隆信有一支「鐵三角」部隊，陣容除了他自己之外，還囊括他生命中二位至親：溫隆俊和高芬芬，助他拿下這片江山。此處先介紹這二名要角。

　　「鐵三角」之一的溫隆俊是他大弟，前文已多次提及。

隆俊從小亦由父親啟蒙拉小提琴，後來跟隨大哥的腳步考入藝專音樂科，能拉琴也擅長作曲、指揮，在學期間，溫隆信就帶弟弟進錄音室賺零用錢。而當溫家有難時，隆俊力挺大哥，成為他事業上的得力助手，後來落腳於商業音樂領域，是位才華洋溢的音樂家。

而「鐵三角」之二的高芬芬，則於公於私都是溫隆信的「最佳拍檔」。高芬芬是他藝專的小學妹，他在幫史惟亮老師代課期間上過他們班的課，因而對同樣主修小提琴、且琴藝高超的高芬芬留下深刻印象。當時溫隆信在外面主持樂韻兒童管弦樂團，每次發表會前，都需為樂團人數不齊一事，動用私人關係請藝專的學弟妹前來助陣，而與高芬芬交往日深。他們兩人的組合是「才子才女配」！高芬芬自認識溫隆信之後，自然而然接觸到現代音樂，並體認到其重要性，因而積極參與現代曲壇的活動。

1970 年代初期，仍是花樣少女的她，已多度在國內重要現代音樂場合——向日葵樂會、六二藝展、亞洲作曲家聯盟作品發表會、新象國際藝術節等，為國人作曲家發表新作。高芬芬知道溫隆信背負巨額的家庭債務，交往時就隨他一起去錄音室為流行歌伴奏錄音，並將錄音所得全數交給他還債，這份情意讓他非常感動。後來溫隆信海內外四處征戰，在那

個兵荒馬亂、前途無著的年代，這位小學妹的深情重義成為安定他心海的唯一力量，並認定她是合作一生的夥伴。1973年高芬芬學校畢業，兩人就訂婚、結婚，此後她幫溫隆信扛起樂團與家庭，成為他人生拼圖中不可或缺的一塊。

他這支以家族成員為核心的「鐵三角」部隊，全面涵蓋編曲、指揮、演奏三大領域，在錄音界裡縱橫，當真無往不利。

一般說來，錄流行歌伴奏不需要太多人手，四到八人都是常態，端看編曲用到多少件樂器，這其中，又以弦樂器為大宗，正是他們「鐵三角」的專長。所以每次錄音時，只要再加幾個夥伴進來，就足以應付全局。

1973年是溫隆信錄音事業風生水起的一年。其一，他和友人合資的信熙錄音室成立，有了自己的事業根據地，格局頓時大不相同。其二，這一年他接到幾支紀錄片配樂邀約，和電影圈搭上線，事業出現新的契機，而契機就是商機。

一部電影配樂，其商機可粗分：樂曲創作、演奏錄音和後製合成三項，能者全拿，不能者個別計價。例如電影導演劉家昌能寫曲，所以他影片拍好後自己配樂，但他沒有音樂團隊，所以錄音與後製都需委由業內人士代為處理。溫隆信

承接劉導演的配樂，找人演奏，賺取其中的演奏錄音費，信熙錄音室賺取設備租用費，音帶剪接合成另計，這就是商機。

電影配樂的規模遠勝於流行歌伴奏，預算動輒十幾、數十萬，比起流行歌唱片一張幾萬塊的伴奏錄音費高出許多。所以到了 1975 年，他從利潤考量，退出從事達十二年之久的流行歌伴奏錄音市場，改專注於電影的配樂與錄音。正因為有這許多營生，他才能一邊償債，一邊建立自己的事業，在逆境中闖出一條生路。

邊做邊學寫配樂

· ·

温隆信以棒球的「打帶跑」一詞，形容他剛進配樂界的情形。由於大家在校所學有限，不可能樣樣都懂，當機會驟然降臨，人自然就被推上打擊區，此刻，考驗的是你的基本功底。倘若三記好球飛來都打不到，只得三振出局，所以無論懂多懂少，一定要在三記好球內抓到重點，揮出安打才得以倖存，一切都是邊做邊學。

在他配過樂的影片中，最難的一部該算 1973 年的進口卡通片《摩登原始人》（*The Flintstones*）。這部片子送來時只

有畫面，沒有聲音，電視公司找上他，要求他寫配樂。為這部電影寫配樂，最是折騰。因為就卡通製作的程序來說，是先有配音配樂，才根據聲音繪製畫面，如一個一秒鐘二十四格的畫面，可根據聲音變化算出每個動作所需之格數，一張一張處理，使畫面與配音結合得天衣無縫。但現在反過來先有畫面，才要求配樂與之配合，在一切工具都很原始的時代，光用想，就幾乎是不可能的任務。

温隆信拿到片子，只能先不斷用碼表計算各段畫面與動作的長度，當成樂句分段的基礎，到實際下筆時，更只能憑個人對時間的感受，把音樂一句一句嵌進空格裡。他的「絕對速度」就是那時候操練出來的。但即使如此，音錄好之後，和畫面之間仍動輒出現一、兩秒鐘的誤差，得做淡接（Fades）或溶接（Dissolve）的效果，才能將突兀掩去，實是他配樂生涯中最棘手的一次經驗。

無獨有偶，1979 年他又遇到同樣狀況。致力開發國產卡通的中華卡通公司老闆鄧有立（鄧有立和温隆信同為 1975 年「十大傑出青年」金手獎得主），捧著新做好的卡通《三國演義》來找他，這個一小時長度的影片，同樣是先有畫面、再請人配音樂。

有了《摩登原始人》的前車之鑑，這次他已成竹在胸，拿出碼表算出段落秒數，寫曲時先設定好速度（例如「♩＝92」，便是以四分音符為一拍，每分鐘九十二拍），哪個段落該寫到哪個小節停止就寫到哪個小節停止，錄完音後的秒差，以修改拍號並搭配掐秒絕技，保證萬無一失。說穿了這是連小學生都會做的算術題，但當時影視界沒有人會處理這種配樂，就變成他的獨門絕活兒。再後來鄧有立製作《成吉思汗》（1984）時，便依照溫隆信告訴他「音樂先走」的原則，調整流程，做出更為生動的卡通。

商業音樂世界裡的配樂者自處之道

· · · · · · · · · · · · · · · ·

　　溫隆信學東西有不服輸的精神，凡不懂就非搞到懂不可。1970 年代中後期他成名後，較有時間靜下心來研究配樂，除從日本買回專業書籍研讀，還去東京參加日本前衛戲劇代表人物寺山修司（1935 ～ 1983）主持的演劇實驗室「天井棧敷」，實地觀摩人家如何攝影、錄音，並和他們一起做各種戲劇實驗，結束後便對現代電影製程了然於胸。

　　但配樂終究是一門實務之學，無論個人的理論背景有多好、事前樂譜寫得多完整，一進到配樂現場，最終都須以導

演的意見為依歸。他為影視配樂十餘年，見過形形色色的導演，願意拿畫面來配合音樂的不是沒有，但更多的導演要求音樂要為畫面服務，配樂者若說服不了導演，唯有全力配合而已。所以常常發生錄音錄到一半，導演腦中好像捕捉到什麼靈感，突然喊：「Cut！」

「喂喂喂，這一段要用在什麼什麼地方，你可不可以改成 XXX ？」

或「這一段是倒敘，你音樂不能這樣寫，要有倒影的想法。」

……

温隆信聽了就得馬上改，久而久之，養成他強大的應變能力，每段樂句錄音前都不會寫死，必要時施展乾坤挪移之術，作不同的組合變化。

錄音現場向來大堆人馬聚集，一開工就是燒錢，沒有慢慢想的時間，所以他隨身帶一個抄譜員，只要導演說：「這樣不行！」就馬上改。改完馬上讓人抄譜，譜抄完影印發下去讓樂團試奏一遍給導演聽——

「這樣子行不行？」

「好，行。」

「錄！」

在那種場合，時間就是金錢，一秒鐘都不能浪費。

在配樂世界裡，作曲家的自我必會受到若干程度之壓抑，但不代表沒有揮灑的空間。他常在配樂時，視劇情需要添加各種手法，連前衛音樂也用得，尤其在故事緊張時刻，灑一點無調音樂的猛料，導演一聽──

「喔！這一段懸疑，這個好！」

或「這個張力很夠欸！」

就偷渡進去了。

還有一年，他幫劉藝導演的紀錄片《清明上河圖》（1976）配樂。他設法說服劉導演多付二十萬元配樂金，讓他動用大型管弦樂團，寫一首像義大利後印象派作曲家雷史碧基（Ottorino Respighi, 1879 ～ 1936）「羅馬三部曲」一樣的交響詩，以連篇的音畫呈現捲軸動態的意象，獲得劉導演認可。他先到故宮博物院觀覽館藏，再記下配樂影片中的風景與放映時序，寫曲時依序而行，包括河面上的水花在第幾分第幾秒激起，都與畫面相呼應。嗣後這部紀錄片獲得該年

金馬獎優等紀錄片，並代表中華民國參加第十二屆芝加哥國際影展，在國外多地上映，就是一個影片與配樂雙贏的例子。

究竟在商業音樂中配樂者該如何自處？後來他就想通一件事：即使是商業音樂，裡面的材料要怎麼用，最終還是掌握在配樂者手上。就像大廚炒菜，不論大廚下什麼料、下多少料，東西都是在大廚的鍋裡翻炒，最後的口味也由大廚決定。因此，只要不要將曲子寫到令人受不了，便大致去得。即使導演再強勢，但也只管得了曲子的外在，管不到裡面的細節，配樂者受命修改時，仍可根據原創的精神，在盡可能不損及樂曲完整性的前提下完成任務，保留作曲者的尊嚴。

温隆信在商業音樂界寫過數量龐大的樂曲。本書附錄二編號「十二」（XII）所列之作品，僅為其中一部分，還有為數不詳的影視配樂，當年俱為生計所作，但他早已不復記憶。那段用音樂換金錢的日子雖然聞起來也許銅臭味十足，但回頭細想，卻是一段淬鍊技法的寶貴時光。在那裡，他毋需面對道貌岸然的學術壓力，想寫什麼、掰什麼都可以，用什麼材料、玩什麼技法也沒有人管。甚至有調性的、無調性的東西隨意混搭，都隨心所欲。慢慢久了，他對音響的控制便有十足的把握。到這時來，已是 1980 年代中期，他四十出頭歲，是孔老夫子定義的「不惑」之齡。

温隆信靠商業音樂營生的事，到 1970 年代末在音樂圈就不再是祕密了。1979 年，有次《聯合報》記者鄧海珠採訪他之後，以「温隆信『下海』」（注4）為標題，寫了一篇報導。

　　何謂「下海」？淪落風塵之意。用詞雖有消遣意味，卻足以反映早期社會對學院派音樂家涉足流行歌曲、商業歌抱持負面觀感的實情，和現今政府大力扶植影視與流行音樂產業，並將之列為國家文化政策、由官方主導推動，二者境遇差別有若雲泥。

　　1970 年代還發生許多事，温隆信在債務困境下採取的策略是：靠自己的音樂才能賺錢償債，但與此同時，仍需堅持現代作曲的夢想，要繼續前行，絕不能向命運屈服！

注 4：聯合報記者鄧海珠，〈音樂小札—温隆信「下海」〉，《聯合報》，1979 年 4 月 30 日，第 7 版。

第五章

逆風展翅

01 入野先生的祕方

　　溫隆信自從 1964 年暑假在東京認識入野義朗後，私下一直與這位老師保持聯繫。加上他的十二音作曲法是入野先生指導的，在情感上，已將他視為自己的老師，對他執弟子之禮。許常惠很早便知道溫隆信與入野義朗的關係，故在他學生時期，多次鼓勵他要把握這條人脈，畢業後去日本深造。反倒是入野先生對溫隆信未來是否應來日本留學一事另有看法。入野以為，日本的現代音樂環境在世界並非頂尖，如果溫隆信想出國留學，還是該去西樂的發祥地——歐洲，會比日本來得好。而且歐洲到處人文薈萃，前衛音樂創作引領世界潮流，才是作曲學子該去造訪的地方。

　　有入野先生的這番建議，所以藝專高年級時，他就盤算好服完兵役後便要赴歐，專攻現代作曲。但如今，一場債務打亂他的規畫，不僅出國讀書遙遙無期，還拖欠一身債務，人生完全變調。但最令他憂心的是，他何嘗不知，實力與學位，是入主「作曲家」之林的兩張必備門票？倘使不能出國

讀書拿到公認的學位，他的作曲前途又該何去何從？自從債務爆發以來，他只要一想到此就憂心難耐，渴望有人為他指出一條生路。

在沮喪之中，某日，他又聽到入野先生來臺的消息。他一如既往，在入野先生抵臺期間服弟子之勞，到他下榻的飯店探望他，同時也將自己的困境和盤托出，請求指點迷津。入野在聽完他的遭遇之後，跟他說：「如果有機會，你可以參加國際比賽，藉比賽出人頭地。」溫隆信一聽，眼前頓時一亮，似有絕處逢生之感。入野進一步說，目前世界上有幾個著名的國際作曲比賽都可參加，但建議他自己去找。找到目標之後就開始準備，只要獲獎，國際樂壇就會承認你的實力，這在日人作曲家中有例可循。

入野先生不但閱歷豐富，心胸又十分寬廣。他繼續告訴溫隆信：「成名之後，你如果有空，不能只是到日本來找我，你應該走遍全世界，去找那些能人、高手。」他說：「你應該要去看看那些人，跟他們認識，說不定他們肯教你些什麼、或肯照顧你些什麼，你就有辦法學到學校裡學不到的學問，結交到原本結交不到的人脈。」

他舉他們倆的例子說明：「你看，你來日本，你跟我熟

了，我們有淵源，我就可以幫助你。你在國外若認識了能人、高手，就主動去拜訪他，跟他喝咖啡。只要他願意接見你，那怕兩、三個小時都好，次數一多，他就會變成你的朋友。」這話聽起來神奇無比，點燃溫隆信胸中熾熱的火焰。入野解釋：「就好像你現在跟我的關係一樣。你看，我們現在是老師、學生，但也很像是朋友。」（溫隆信常陪他喝酒。）心熱的入野先生從他的智慧寶盒中掏出一帖又一帖祕方，傳授給這位臺灣弟子。

深談過後，溫隆信心情大受鼓舞，當下便決定以參加國際大賽作為下階段奮鬥的目標；而且當他日後有錢、有能力出國時，便要執行入野先生教他的，以行萬里路，拜訪能人、高手的方式，開啟他的作曲學習旅程。

從記譜法入手，進入現代音樂的世界

. .

然而參加國際大賽不是華麗的口號，好像一說要參加就會得獎似的。國際大賽是一個廣納百川的競技場，各大賽場每年都有超過百名來自世界各地的優秀選手報名，但只有區區幾個人能摘下前三獎，是一場嚴苛無比的考驗。

温隆信在立下參賽目標時，就體認到自己的處境異常艱難——他沒有錢、也沒時間出國留學，若要想進步，一切只能靠自修。而且，他如果不能在三、五年內，將自身的作曲能力拉高到可與國外知名音樂學府畢業生相抗衡的程度，要想靠比賽出人頭地，不過是黃粱一夢。這意味從此刻起，他需以更勝於以往的極度嚴謹態度，尋找自修的方向。

　　事實上，在決定參加國際大賽以前，約莫是他畢業、當兵的那一陣子（1968～1969），他已對自己過往的作曲方式有所反思。他意識到，自己在學期間所寫的曲子沒有主體性，常是想到哪、寫到哪，東一撮、西一撮的；中間雖有《詩曲》、定音鼓五重奏這般出色的作品，但只能說是「偶有佳作」，整體看來，技法仍稱不上完備，也沒有一個完整的概念。如今國際大賽目標當前，他必須克服這些缺點，寫出言之有物的東西。但什麼叫作「言之有物」？要怎麼做才能在作品中展現自己的獨特性……？套句作曲老師都愛說的話：「作曲是一門沒人能教的學問。」答案恐怕還是得靠自己，深度開發內在的感知與靈性，才能解決這個問題。

　　他於是檢討過去所學。音樂史上重要作曲家的總譜他幾乎都已熟讀，史上各時期的技法也熟稔於胸，十二音寫作亦慢慢在成熟之中，唯獨對當代作曲家的作品還認識得不夠

深入。因此他現階段的自修策略，就是從當代名家、名作中取經，看他們是用什麼手法、從什麼角度，寫出言之有物的現代音樂，並從中展現個人的獨特風格？於是，他開始大量購買近期（1960 年以後）著名作曲家，如：布列茲（Pierre Boulez, 1925 ～ 2016）、貝里奧（Luciano Berio, 1925 ～ 2003）、布梭第（Sylvano Bussotti, 1931 ～ 2021）、卡格爾（Mauricio Kagel, 1931 ～ 2008）……等人的樂譜，回家自習。

1970 年代的臺灣還完全看不到這些尖端樂譜，即使在先進的日本，也只在東京山葉銀座店的地下樓的某一角落才有設櫃，是很多亞洲作曲家心目中的聖地。溫隆信要不就趁出國之便過去帶貨，要不就託好友三枝成章幫他代購。這類樂譜不僅數量稀少，而且價格不菲，幸好三枝大少爺的口袋夠深，換作其他朋友根本做不到。三枝把譜買妥後，倘若剛好入野先生要來臺灣，就託他帶來，省去這邊繁瑣的進口書申請程序。如此大費周章，才能取得一本本珍貴的樂譜。空間記譜法（Space notation）和圖形記譜法（Graphic notation），就是他此一時期從這些樂譜上學會的手法。

說到記譜法，閱讀 1960 年代的現代樂譜，最困難之處是需先搞懂它的記譜，否則本本讀起來都像天書。五線譜是西方過去數百年來獨尊於一的記譜法，但進入 20 世紀後，隨

樂器的改良、演奏法的創新、新音源的開發等等因素，使得傳統的五線記譜不再能完整表達新一代作曲家所欲表達的聲響，而需創造新的記譜法以為因應。另外，時代思潮的轉變也是促使新記譜法誕生的重要原因，例如 20 世紀作曲家為掙脫華格納（Richard Wagner, 1813 ～ 1883）對傳統古典音樂的極致影響，音樂音響的表達開始從傳統堅固的「確定」，邁向浮晃飄搖的「不確定」（如即興），以追求更大的個人化自由。空間記譜與圖形記譜的誕生，就是音樂在「不確定」趨勢之下的產物。

所以，從記譜法入手，是溫隆信進入現代音樂的第一步，在這段基礎之上，始有 1971 年《十二生肖》一曲的誕生，締造他創作上的第一次飛躍成長。在這首樂曲中，空間記譜法的運用乃重中之重，亦成為他日後擅長的一種作曲手法。

締造創作上第一次飛躍成長的《十二生肖》

這裡，我們花點篇幅介紹《十二生肖》這首重要的作品。

「十二生肖」一詞望文生義，讓人聯想起鼠、牛、虎、兔等的十二種中國年獸，但在此曲不作此解。它 1971 年剛完

成時，有一個樸素的名字叫「為小提琴與鋼琴的奏鳴曲第一號」，乃作曲家為當時仍是女友的高芬芬所寫，算定情之作。

在概念上，他當時正隨知名藝術史學者顧獻樑（1914～1979）學習《易經》與中國音樂史，受到《易經》陰陽兩極的哲學觀影響，在創作上採用「調性」與「非調」對立的概念，兩者經過抗衡、轉化、推移，終形成生生不息、多彩多姿的宇宙世界，才是《十二生肖》曲名的由來。

在手法上，本曲的調性主題選自 1960 年代一首非常通俗的閩南語歌曲〈南都之夜〉（許石曲，鄭志峰詞）的首句旋律（見譜例一）。作曲家並自旋律中得出從 E 起音的弗里吉安調式（Phrygian mode）音階，作為本曲調性主題的動機來源。因為主題音調變化不大，所以創作之前，他先將音階拆成多組節奏型與和聲型的動機，使之與另外設定的一組無調音階動機相對抗，形成兩極（調性 vs. 非調）對立的態勢，再從中衍生各種變化。

此曲通篇採用空間記譜法記譜，它的特徵是：拿掉五線譜上的全部小節線與拍號，演奏者可憑直覺決定速度的變化、色彩的呈現、氣氛的營造、強弱的對比等等諸般細節，演奏者擁有極大的自由發揮空間。而首演此曲的小提琴不二人選，

當然是同樣熱愛現代音樂的高芬芬。熱戀中的作曲家則促狹的將弦外之音寄託在〈南都之夜〉歌詞中，十足別出心裁。

【譜例一】〈南都之夜〉（許石曲，鄭志峰詞）首句

這首作品首演於當年年底（1971 年 12 月 16 日）的「向日葵樂會」第四次作品發表會，由仍然在學中的小提琴家高芬分和鋼琴家范心怡擔綱演出，一經發表，識者均公認是國人創作上的一大突破。

《愛樂音樂月刊》記者會後撰寫報導，盛讚這次的作品發表會與往年顯著不同，在技巧與內容上均有很大的進步，尤對溫隆信「為小提琴與鋼琴的奏鳴曲」一曲讚譽有加。該刊直指：「……尤其是溫隆信的『為小提琴與鋼琴的奏鳴曲』，無論在記譜、語法、技巧和演奏法上已超越了他本人以往的作品，也超脫了目前國內一般教材的界限。其創新的精神與膽識，是值得予以嘉許鼓勵的。」（注1）

注1：愛樂音樂月刊記者，〈國內樂壇動態：向日葵樂會作品發表演奏‧出版〉，《愛樂音樂月刊》36（1972 年 1 月 16 日），頁 10。

但一切的收穫皆因此前的付出。在溫隆信收到這份專業媒體的肯定前，他已在債務、事業兩頭交逼的環境下自習苦讀多時。有一年他接受《中國時報》記者林清玄（1953～2019）訪問時，提到未成名前的日子。說起當年為了自習、寫曲，冬天夜裡常需將雙腳浸在冰凍的冷水中提神。（注2）但幸好寒窗苦讀中還有愛情點滴滋潤，時能苦中作樂一下，否則現實中的生活，實是苦澀之至。

拜訪名聞遐邇的維也納音樂院

　　1971 年春末夏初，溫隆信在寫完為小提琴與鋼琴的奏鳴曲第一號（即《十二生肖》）後，動念前往維也納投考音樂院。這兩年來他到處兼差，在商業音樂界賺錢又多又快，讓他債務壓力減輕不少。但他沒有打算將接下來賺到的每一分錢即刻投入還債，而是在還債、生活和必要的學術開支之外，作更大範圍的運用——他想投資自己，及早開始「行萬里路」的計畫。

　　他思索，只要進帳的速度夠快，就可考慮國內國外去去來來，過著賺錢、出國，賺錢、出國……的日子。至於為什麼要投考維也納音樂院？當然不是真的想去那地方一蹲三、

五年，拿到文憑才回來，他只是想去那邊看看，究竟在名聞遐邇的音樂之都，有什麼頂尖的大師可以求教？另外還有一個原因是，福爾摩沙弦樂四重奏的夥伴這一年陸續都去維也納留學了，在當地有他們接應，可大幅降低外地生活的花費。

所以 1971 年夏天，他辭掉藝專代課和省交響樂團第一小提琴手的工作，悄悄前往奧地利，報考國立維也納音樂院（Hochschule für Musik und darstellende Kunst Wien。該校正式名稱是「維也納音樂與表演藝術學院」，今已改制為大學。）的作曲科。入學考試的題目非常簡單，幾行音符寫一寫就被錄取，拿到學生證。

他在維也納音樂院的作曲指導教授是年輕的烏爾巴納（Erich Urbanner, 1936 ～），才一上課，有主見的溫隆信就和這位教授起了爭執。烏爾巴納希望溫既然隨他上課，就要規規矩矩依照維也納的傳統，以德奧浪漫主義的最後大師布魯克納為宗，先把正規的曲子寫好，不要耍奇奇怪怪的花招。但溫隆信以為，正統的和聲學、對位法他不是不會，但如果全部依照老師的要求，作曲簡直是一門和聲對位寫到死的功

注2：林清玄，〈入世的音樂家：訪溫隆信〉，《中國時報》，1981年11月3日，第8版。

課，何來創意可言？師生常為這些觀點爭論，不歡而散。有一次，他拿出剛出版的個人作品——為小提琴與鋼琴的奏鳴曲第一號，請老師過目，烏爾巴納翻一翻，淡然說：「有些圖形我看不懂。」便把樂譜還他，不予置評。維也納音樂院內沉重的學術道統由此可見。

相對於烏爾巴納強烈的德奧正統作風，他比較喜歡去找奧地利廣播電臺交響樂團（ORF Symphony Orchestra）的指揮切爾哈（Friedrich Cerha, 1926～）。切爾哈是奧地利現代音樂的權威指揮，也是作曲家，音樂觀念新穎寬容，是他比較感興趣的老師。

在維也納，他為了節省銀兩，沒有自己的住所，全蒙老同學張文賢收留。張文賢財務好，在學生宿舍獨住一間有兩張臥床的寬敞房間，收容溫隆信不是問題。唯獨宿舍門房認得裡頭每一個人，所以溫隆信進出都得靠張文賢把風，像作賊似，趁門房不在時閃進閃出。

張文賢知道溫隆信需要錢，還幫他找了一門蒐購骨董小提琴的好生意。張文賢先來維也納，發現此地很多專賣舊物的老店有二手琴，他們都拉琴，也都愛琴、識琴，只要一看到琴，就職業性開始打量琴的背景、年分、材質、聲音……，

眼力不比老師傅差,其中不乏歷史悠久的骨董琴,就介紹給溫隆信:「這你提轉去,一定卯得到。」開始幫他張羅貨色。

當時維也納舊琴市場尚未被人炒作,舊琴價格平易,只要拿回臺灣,每支轉手可賺好幾萬,是筆不小的收入,果然是一門好生意。所以溫隆信兼做起捐客的生意,每次來維也納,去學校上課倒在其次,到古物市場尋找有價值的骨董琴才是首務,買琴買到和所有店家都很熟。這當中,聲音最好的一把是他以折合臺幣十萬標下,帶回臺灣後送給了高芬芬。還有一次(1972),他從維也納途經美國回臺,隨身攜帶少說十把以上的琴, 一路上十分醒目,在紐約甘迺迪機場被海關瞧見時,以為他是來美國販賣走私琴的,差點要課他的稅金。

溫隆信在維也納音樂院頭尾待了一年半,中間來來去去。只要在臺灣賺了錢就買機票過來,錢花光了再趕緊回去賺,每次停留兩到三個月。錢財接不上是最令人擔憂的事情,畢竟債主每個月都要收到現金,溫家的人才不會有麻煩。烏爾巴納教授那邊的作曲課上得有一搭、沒一搭的,兩人的師生關係最後無疾而終。

在維也納,最感快樂的事就是去聽音樂會。維也納

是舉世聞名的音樂之都，無論是維也納音樂廳（Wiener Konzerthaus）或維也納音樂協會大樓（Haus des Wiener Musikvereins），每晚都有名流雲集的高水準節目，年輕學子只要在開演前持學生證，就可排隊購買便宜的學生票，入內觀賞演出。

此地還有著名的維也納歌劇院（Wiener Staatsoper），溫隆信買不起坐票，傍晚時分，便依習俗帶一條長手巾，先去票檯花幾先令買一張站票，再到大廳旁的樓梯口集合。節目開演前一個半鐘頭，樓梯口已擠滿一大群和他一樣的窮學生，人人蓄勢待發，只等進場時刻一到，工作人員取下掛在樓梯口的紅絨繩，眾人便如萬馬奔騰，使盡全力直衝頂樓站位區。只要搶到區內階臺，將手巾兩端繫在前方欄杆上，當晚便擁有這方小小地盤的使用權，歌劇開演後席「階」而坐，省去雙腳苦站整晚的疲勞。

維也納風景如畫，時光美好，待在那兒的每一分每一秒，他的心情都有說不出的歡愉。但歡愉背後，負債卻像一隻沉默的猛獸，時時以犀利的目光緊盯著他，盯得他心底發毛，又是一種無法言喻的恐懼滋味。

第一次參加高地阿慕斯國際作曲大賽

‧ ‧

　　1971下半年，溫隆信已打定主意參加隔年由荷蘭主辦的高地阿慕斯國際作曲大賽（International Gaudeamus Composers' Competition）。在臺北，他將到手的簡章發給作曲界同儕、朋友，一個個問有誰有興趣一起報名參賽的？許常惠老師得知後以充滿疑慮的語調問：「你知道那是很大的國際比賽嗎？」怕他不自量力。

　　還有人聽完，兜頭澆他一盆冷水：「啊，臺灣人，莫憨矣！」幾乎沒有人相信，臺灣的作曲家中有誰夠格參加國際比賽的。可是溫隆信不為所動，按部就班準備比賽所需的資料。

　　他這次投稿兩件作品：一件是為小提琴與鋼琴的奏鳴曲第一號，一件是室內樂《佛域》。不過，為小提琴與鋼琴的奏鳴曲第一號在報名之際已更名為《十二星相》（*12 XHIN-XANN*），原因是作曲家認為，用「Astrology」（星相）一詞向西方人解釋《易經》陰陽的哲理會比較清楚，也較有話題性。但日後他又將本曲易名為《十二生肖》，因為考究此曲的創作精神，「生肖」（Zodiac Animals）又比「星相」更

為傳神。作品名稱之一再變異,正反映作曲家此時年紀尚輕,
想法仍常浮動。

1972 年 2 月下旬,溫隆信在臺北收到荷蘭高地阿慕斯
基金會(Gaudeamus Foundation)執行長華德‧瑪斯(Walter
Maas, 1909 ～ 1992)自比多汶(Bilthoven)寄來的親筆簽
名信函,告知《十二星相》已通過評審入選,將在 9 月份
舉行的「1972 年國際高地阿慕斯音樂週」(International
Gaudeamus Music Week 1972)中演出。當時中華民國剛經歷
退出聯合國的打擊,舉國氣氛低迷,此時傳出溫隆信自一百
多名青年作曲家中脫穎而出、作品入選國際大賽的消息,不
僅音樂界為之震動,亦成為鼓舞全國人心的大事。各大報章
均以國內要聞之規格,在第三版頭條大幅報導此一消息,溫
隆信第一次嘗到被媒體追捧的滋味,知名度一夕大開。

他的老師許常惠在接受《聯合報》記者戴獨行(1928 ～
1998)訪問時,直陳溫隆信入選此一大賽,是「中國青年現
代作曲家登上國際樂壇之始」,證明「國內培養的『土產』作
曲人才,也能達到世界水準。」(注3)說明此一事件的重要性。

這次大賽為期八天,從 9 月 8 日到 15 日,在荷蘭古城
烏特勒支(Utrecht)東北方的小鎮比多汶舉行。才 9 月的第

一天，温隆信便帶著國人的祝福踏上征途，連轉三趟飛機才抵達阿姆斯特丹，再輾轉搭車到比多汶。決賽選手均被安排下榻在外觀古樸的「老房子」——高地阿慕斯別館（Huize Gaudeamus），和他同天報到的，一位是英人麥可‧費尼西（Michael Finnissy），一位是美籍威廉‧張伯倫（William Chamberlain），三人拜此緣分結為同黨，賽程中每天彼此加油打氣。這兩位外國佬還合力幫他取了一個「David」（大衛）的英文名（前文已經提過）。

作曲大賽賽程主要分樂曲發表與口試問答兩項，十七名選手共有十九件作品入選（有人入選兩曲），分成六個場次在「高地阿慕斯音樂週」中發表，演奏家與場地皆由高地阿慕斯基金會準備。樂曲發表完的次日一早，全員便聚集在「老房子」的會議室，針對昨夜發表的作品，進行一場場面對面的討論會（Workshop），每曲討論時間三小時，答辯的語言可選英語、德語或法語，現場備有同步口譯，行政準備十分周延。參賽的選手事先須準備一篇闡述作品技術、主題與解說的論文，在討論會中說服他人為何這是一首好作品，接著

注 3：聯合報記者戴獨行，〈牧童作曲家溫隆信躋身國際音樂殿堂〉，《聯合報》，1972 年 2 月 24 日，第 3 版。

由全體參賽者、演奏家、樂團團員及評審多人，針對作品發出各式提問，由選手一一作答，最後才由評審委員依照討論會的結果和樂曲演奏的效果，評定名次。

《十二星相》被安排在賽程的第一天，9 月 8 日，在鹿特丹多倫音樂廳（De Doelen）演出。隔天舉行討論會時，溫隆信經歷了一場前所未有的震撼教育。由於他先前從未參加過類似的比賽，全然不知討論會的準備重點何在，雖然出發之前，他在顧獻樑教授協助下，精心寫了一篇〈《十二星相》的哲學背景〉的論文，並由英文造詣高深的顧教授譯成英文，但在討論會現場，他只花半小時就將全文宣讀完畢，剩下漫長的兩個半小時，只見他一人孤零零站在臺上，竭盡所能應付四面八方射來的砲火，有的問題異常尖酸，回答時用的還不是自己的母語，簡直每分鐘都如坐針氈，熬滿三小時下臺後，才發現自己已滿身大汗，幾近虛脫。

9 月 15 日公布名次，《十二星相》在十九首決賽作品中獲得第七名，對第一次參加大賽的選手來說，這成績不差，可是溫隆信背負的是全中華民國同胞對他的期待，拿這個名次回去，僅能說差強人意。敏銳的費尼西很快就察覺出他低落的情緒，悄聲問：「你感到失落嗎？」費尼西在本次比賽

中奪得第二獎,他安慰「大衛」:「我上次來也沒得獎啊!」他說:「比賽本來就是這樣。每一屆評審不同,喜歡的口味也不同,你不需要太感挫折。」

　　那一夜,溫隆信與費尼西深談了一晚。費尼西年紀雖小溫隆信兩歲,卻早是歐陸各大賽場的常客,論識見、論經驗,俱為同輩中之翹楚。他提供溫隆信許多賽事方面的心得,還邀他會後撥空來倫敦一趟,在他家進行數日閉門對談,助他掌握歐陸的學術脈動,以及——為他下一次的躍起預作準備。

02 海外求仙記

　　1972 年的大賽是一趟不可思議的旅程。溫隆信出發前就抱定「要認識人、要經歷事」的信念，立誓絕不空手而回。至於此行會結識到什麼人？會經歷到什麼事？一切都不是他能決定。他唯一能做的，就是勇敢跨出這一步，順著機緣向前走，在渾沌中尋找一線生機。

　　他比賽期早近一個禮拜抵達荷蘭。顧獻樑老師在他出門之前就先寫好數封介紹信，其中一封是給駐比利時大使館的文化參事傅維新，請傅先生代為關照這位出門為國爭光的年輕人。他一路上帶著這些信，到荷蘭一安頓好，便打電話給傅先生，被熱心的傅先生找去布魯塞爾見面。布魯塞爾離阿姆斯特丹不遠，搭火車過去，車程不到兩小時。兩人見面，傅先生以駐外使館人員的身分請他吃頓飯，並介紹幾位比利時僑界的聞人給他認識，十分盡責。由於傅先生的人面廣，所以他也委託傅代為打聽住在比京（布魯賽爾）的法比派小提琴名家葛律密歐的聯絡方式，打算等大賽結束便去求教。

另一方面，大賽主辦單位的高地阿慕斯基金會自溫隆信等第一批選手抵達會場後，即由執行長華德·瑪斯領軍，展開招待作業。工作人員中有位住在高地阿慕斯別館的拉克瑟契（Enrique Raxach, 1932 ～）先生，也是現代作曲家。他為人熱心，每天早晨都會下樓和選手共進早餐，親切交談。不只如此，賽前每晚，他還開他的私家車，載選手去附近大城烏特勒支看電影、逛街、上酒吧……，拉近選手之間的距離。眾人如此輕鬆相處幾天，很快就打成一片，無話不談，緩解不少賽前緊張的氣氛。

　　溫隆信不久便得知拉克瑟契先生也精通電子音樂，現在是烏特勒支大學校內聲響學研究所的主管。這間聲響學研究所在歐洲頗為先進，它原先是一間電子音樂工作室，1960 年起設立在烏特勒支大學校內，發展到 1966 年時，開始招收國際學生，提供一年期的電子音樂課程，在法國 IRCAM（法國國立音響音樂研究所）尚未成立之前，它在歐洲的規模僅次於位在科隆的西德廣播電子音樂實驗室（Studio für elektronische Musik des Westdeutschen Rundfunks），換句話說，溫隆信若想學電子音樂，眼前就有現成的機會。他在臺灣自修電子學已有數年，焉有錯過之理？於是立刻把握機會，向拉克瑟契表明想去該研究所進修的意願，因此大賽期間，

拉克瑟契又專程帶他跑了一趟烏特勒支，辦理入學申請的全部手續。

在聲響學研究所裡，溫隆信充分發揮他的談判天賦。他此刻固然想學電子音樂，但他在臺灣還欠人家很多錢，時不時得回去賺錢還債，哪有可能一年到頭住在烏特勒支？所以報名時，他跟拉克瑟契懇求：「拜託行行好，我需要錢，也需要這份研究工作。」好心的拉克瑟契開始幫他找機會，說：「你先來這邊當一年研究生，我同時幫你申請研究員經費，每月美金一千元。」嗯，聽起來條件很不錯，至少能維持他在烏特勒支的生活，不必自掏腰包。溫隆信再要求，他會在這邊停留兩年，所以研究所必須保證支付他兩年期的研究經費，結束時還要給他正式的文憑。拉克瑟契聽了也一律照准。最後，他又厚著臉皮開口：「研究期間能不能給我一點 freedom？因為 I need money，我必須出去賺錢。」言下之意是：在未來兩年中，他將不常在烏特勒支，已言在先，請所方務必體諒。拉先生聽到這裡，終於嘆出一口氣說：「像我們這種人，不太能理解你們的狀況。但如果你研究做得好，經費還可以繼續申請。」

這樣子，比賽才剛開始，他已經拿下此行的第一個機會。

在布魯塞爾遇見大師約翰・凱基

國際作曲大賽現場是一個高密度的人才與資訊的匯集所。比賽進行到某天，有位記者觀察員準備於當日討論會結束後，去布魯塞爾找一位日籍音樂家。他知道溫隆信是此次大賽唯一的亞洲人，又能說日文，便問他有沒有興趣一起去布魯塞爾認識新朋友？溫隆信的《十二星相》在賽程第一天就已發表完畢，他看眼前沒有其他要事，便答應同行。

這位觀察員的日籍音樂家朋友名叫小杉武久（1938～2018），是一名作曲家兼小提琴家。溫隆信去到布魯塞爾，小杉發現他能說日文，非常高興，兩人用日文聊了一會兒，小杉說美國作曲家約翰・凱基（John Cage, 1912～1992）此刻正在布魯塞爾皇家音樂院講學，問他們要不要過去打個招呼？溫隆信聽到這裡，彷如作夢一般，竟有一剎那不敢相信剛才聽見的話是真的。

約翰・凱基何許人也？他是二次大戰後西方前衛音樂界的一位重要人物，是電子音樂的先驅，是實驗音樂（Experimental Music）的領導者，還有他發明的「預置鋼琴」（Prepared Piano，也有人稱「加料鋼琴」，在鋼琴琴弦中插入不同材質的器物，以改變琴槌擊弦時的聲響），為世人開

創意想不到的新音源，引起許多作曲家群起尤效。但他影響後世最鉅的，則是「隨機」（Aleatoric）的創作美學觀。

凱基在 1940 年代末，受到佛教禪宗與《易經》的影響，提出「機遇」（Chance，或稱「偶然」、「機會」）、「不確定」（Indeterminacy）的創作概念，作為對勢力日益壯大的序列主義（Serialism）作曲形式的反動，大大影響了後來創作者的思考方向。溫隆信在此機緣下見到這號人物，簡直是出門遇到神仙啦！

凱基見到溫隆信，問了他一下比賽的情形。溫回覆之餘，還告知他將去烏特勒支學習電子音樂，凱基亦表示贊同、鼓勵，為人十分隨和。或許凱基見他孺子可教，又順口問了句：「你懂 chance happening 嗎？」溫隆信不敢造次，答：「不是那麼懂。」凱基送他一大疊資料，言明他先帶回去讀，等下次見面再討論這個話題。他隨即留下凱基的聯絡方式，約定日後登門拜訪。

凱基送他的資料以 A4 大小的紙張影印整齊，厚度約達半呎多高，內容皆是凱基過去寫作「機遇音樂」時蒐集的資料，或他親手所寫的文字、樂譜圖形，其中包括多張圖畫。這批資料是凱基對「機遇音樂」中的要素——「chance

happening」（偶發）如何產生的靈感來源與記錄，十分珍貴。
溫隆信得到這批資料後，人還沒離開布魯塞爾，腦子裡已開
始計畫下次該如何與凱基會面。

大賽後的各種機緣

- -

　　「高地阿慕斯音樂週」的活動豐富，除了有決賽選手作
品的發表會，還有爵士、前衛、流行等不同類型的音樂會，
形式多樣，節目精采。溫隆信第一次在歐洲經歷這種音樂節，
獲益匪淺，但最讓他歎服的是，儘管音樂會數量這麼多，但
每場都有可觀的觀眾參與，甚至連深夜兩點鐘才開演的音樂
會，照常人潮滿滿，感佩歐洲人文素養之高，絕非一朝一夕
養成，值得發展中的我們借鏡。大賽期間，高地阿慕斯基金
會還為與會的作曲者、演奏家們開設樂曲分析課程，由瑞士
籍作曲家克勞斯・胡伯（Klaus Huber, 1924 ～ 2017）主講，
胡伯同時為本屆大賽評審團主席，全程坐鎮主持各項討論會。

　　比賽將盡時，溫隆信有感自己的程度與歐美頂尖選手仍
有一段差距，會後他去找胡伯（注4），詢問去德國隨他進修

注4：順帶一提，國人作曲家曾興魁（1946 ～ 2021）1977 至 1981 年間在西德芙萊堡
音樂院留學時，指導教授就是克勞斯 ・ 胡伯。

作曲的可能性，以及獎學金的狀況。

這位胡伯教授任教於西德的芙萊堡音樂院（Hochschule für Musik Freiburg），他說芙萊堡一校沒有提供獎學金的保證，同時認為歐洲名師眾多，溫隆信沒必要非隨他上課不可。但如果他真的想來德國唸書，則願意幫他推薦德國學術交流總署（Deutscher Akademischer Austauschdienst，簡稱DAAD）的獎學金，讓他去柏林音樂院進修一年。溫隆信當下接受這個提議，委請胡伯幫忙，時間就訂在隔年初。

9 月 15 日大賽結束，選手賦歸，溫隆信正計畫另一階段的遊歷。但遊歷之前，他得先解決簽證的問題。那年代的中華民國護照外交效能極為薄弱，到世界各國非但沒有免簽、落地簽這種待遇，當時的歐洲也沒有歐盟申根簽證（取得一會員國簽證便通行歐洲二十六國的方便法門），要去哪裡完全是一國一簽，單次進出。（按：比荷盧三國例外。它們從 1960 年起就簽有聯盟條約，外國人取得其中一國簽證便可通行此三國，所以溫隆信從阿姆斯特丹去布魯塞爾，毋須再辦簽證。）連像他來荷蘭參加國際比賽這等大事，在臺北申請時只能拿到十五天有效簽證，國人出門一趟之不容易，由此可見。

比賽快結束前，他為簽證即將過期的事情去找高地阿慕斯基金會的執行長瑪斯，瑪斯馬上派人帶他去附近警察局，由基金會作保，給他延簽。「高地阿慕斯」這座靠山夠強大，警察只問他還要在荷蘭停留多久？他說：「一個月好了。」警察就「砰」一聲蓋下大印──「一個月給你！」隔天一早，他捧著這熱騰騰的一個月有效簽證飛奔海牙，一上午連跑十三家包括美國在內的大使館，拿到十三國入境簽證，化不可能的任務為可能。

大賽結束後，他在歐洲展開一連串的遊歷。由於高地阿慕斯大賽與國際現代音樂協會（International Society for Contemporary Music，簡稱 ISCM）年會時間相近，會議期間，胡伯教授便代表 ISCM 主辦方，邀請高地阿慕斯選手賽後前往奧地利葛拉茲（Graz），參加它們的年會。臺灣當時還是 ISCM 的化外之地，溫隆信因為胡伯教授的關係，才得以觀察員身分與會，與 ISCM 接觸。據說，ISCM 也因為溫隆信的出現，許多作曲家才認識到遠東這葭爾島國，私下向他打聽臺灣現代音樂的第一手訊息。（注5）

注5：中央日報訊，〈荷蘭現代音樂大賽溫隆信贏得第七名 大會負責人邀我入會〉，《中央日報》，1972 年 11 月 15 日，第 6 版。

溫隆信是與高地阿慕斯的同場選手魏丁頓（Maurice Weddington, 1941 ～）一起前往葛拉茲。魏丁頓的背景頗為有趣，他是非裔美籍作曲家，曾數度參加高地阿慕斯作曲賽，1971 年已獲得第二獎，但這年（1972）持續參賽，在同場選手中十分醒目。（按：魏丁頓在 1973 年終於獲得高地阿慕斯作曲大賽首獎。）他跟溫隆信有一共同嗜好是，兩人都愛喝海尼根啤酒。比賽休息時間，魏天天來找溫隆信喝海尼根，兩人邊喝邊聊，不亦樂乎。

　　魏丁頓此刻任教於哥本哈根的丹麥皇家音樂院，這次他代表丹麥參加 ISCM 年會並發表作品，手上握有一大堆 ISCM 的音樂會入場券，他邀溫隆信跟他一起走，說這樣聽音樂會都不必花錢。溫一聽心中大喜，豈有不從之理？ISCM 年會結束後，魏又邀他前往北歐，表明如果他願意，要留在哥本哈根就學或生活，皆可代為安排。當時溫隆信正猶豫未來不知道要跟誰、在哪裡落腳久一點，當下能做的就是到處走走看看，擴大選擇的範圍。因此他隨魏丁頓同遊丹麥、瑞典，魏不但介紹他的北歐朋友給溫隆信認識，還請他去丹麥皇家音樂院參觀、講課，對他十分友好。然而溫隆信終究沒有選擇在哥本哈根落腳，而是繼續走走看看。

　　這一路上，他從魏丁頓身上學到不少樂曲寫作的方法，

尤其是管樂器的使用法。原來魏丁頓自九歲起就在芝加哥學習管樂，對管樂器極為精熟，他的管樂寫作技巧高超無比，特別是銅管，兩人一路上多次討論管樂器的寫作技巧，魏還送他一堆作品，讓他帶回去參考。不過此公最令溫隆信印象深刻之處，是他驚世駭俗的作風。例如發表會進行到一半，他聽到不認同的作品，會直接從座位上站起來，「哈哈哈哈⋯⋯」縱聲大笑，完全不理會旁人目光。相較之下，其外放個性與費尼西的含蓄內斂，形成強烈對比。

10 月上旬，溫隆信離開哥本哈根飛往倫敦拜訪費尼西，結束之後回到荷蘭，先去烏特勒支大學聲響學研究所報到，開始支領每月一千美元的研究費，再回到布魯塞爾找使館官員傅維新。傅先生已幫他聯絡上鋼琴家傅聰，由傅聰帶他去見小提琴家葛律密歐，向葛律密歐請益法比派提琴的演奏法，嗣後他取得葛律密歐的推薦函到維也納，不慌不忙趕上 10 月底、11 月初歐伊斯特拉赫的大師班（有關他與這兩位提琴名家的故事，前文已有詳述）。

溫隆信此番回到維也納，依舊由張文賢收容，住在他「約翰尼斯巷」（Johannesgasse）的學生宿舍。由於烏特勒支大學聲響學研究所的入學程序已經啟動，與維也納這邊的緣分便近尾聲。

這次他在維也納停留兩個多禮拜，其間，和張文賢、陳廷輝、林秀三幾位「福爾摩沙」的老夥伴們再度聚在一起，又拉了一、兩場弦樂四重奏。眾人回想起學生時代組團拉琴的快樂時光，不勝傷感。但天下無不散的筵席，隨溫隆信之離去與眾人各有前程，承載著他們青春時代音樂美夢的福爾摩沙弦樂四重奏團，至此正式畫下句點。

11 月上旬，溫隆信終於告別維也納，沒修完的課業他也不打算再唸下去了，臨走前他扛著這些日子從舊貨店蒐集來、準備帶回臺灣轉手的骨董琴，踏上下一段的旅途。他的下一個目的地是——紐約。

赴紐約外百老匯，觀摩頂尖現代舞團排練

溫隆信自從在布魯塞爾見到約翰・凱基，立即被機遇音樂的理論吸引，大師當前，更迫切想知道機遇音樂的創作奧祕。凱基以機遇的理論創作聞名樂壇，並自 1940 年代起，長期與舞蹈家模斯・康寧漢（Merce Cunningham, 1919 ～ 2009）合作，將機遇音樂用在舞蹈中，發展出一種在即興（Improvisation）、不確定的前提下，音樂家與舞蹈家同場演出，卻又各自獨立的新型表演方式。模斯・康寧漢舞團（Merce

Cunningham Dance Company）在凱基的機遇哲學導引下，不斷開發舞蹈動作的可能性，至 1960 年代，已成為引領世界潮流的頂尖現代舞團。

溫隆信自學生時代起即對舞蹈音樂著迷，尤其是結合音樂、舞蹈、戲劇、服裝、燈光、布景等多種元素於一爐的帝俄時期古典芭蕾舞劇，宏偉的氣勢令他心嚮往之。1968 年他還是學生時，曾受姚明麗芭蕾舞團之託，寫下芭蕾舞曲《0½》，但可惜樂曲的技巧過於艱難，寫完後找不到可以勝任的樂手，以致未能端上舞臺，令他頗感遺憾。這幾年他對舞蹈音樂的熱情雖然未減，但一直缺乏創作的機緣，直到 9 月在大賽中意外遇見凱基，才又重新燃起火苗。旅途中他不斷翻看凱基給他的資料，思索其中奧義。但許多資料缺乏原作者釋疑，無法正確理解用法，他思來想去，認為事不宜遲，直接找凱基當面請益方是正解。

他此次來荷蘭參加比賽，買的是環球航空（Trans World Airlines）的環球票，美國行程早在計畫之中。他知道凱基 11 月將回到洛杉磯家中，所以決定先去紐約的外百老匯（Off-Broadway），實地觀摩包括模斯·康寧漢舞團在內等數支現代舞團的排練情形，再前往洛杉磯，向凱基請教機遇音樂的寫作法。

溫隆信離開維也納時，身上盤纏已所剩無幾，一進紐約，映入眼簾的是曼哈頓一棟棟高聳入雲的摩天大樓，他一想到裡面不知藏了多少各行各業的頂尖高手，對這座城市的敬畏之心油然而生。他摸摸已經乾癟的荷包，不知道自己還能在這地方待上多久？但他終於來了，到這偉大的都市尋找成長的養分。他的目標很清楚，他想參觀此地最頂尖的幾支現代舞團，除了模斯・康寧漢，還有瑪莎・葛蘭姆（Martha Graham Dance Company）和辣媽媽劇團（La Mama Experimental Theatre Club），目的不是要跟他們學習跳舞，只是想「長眼界」，觀察這些舞團運用音樂的情形。有了這個「眼界」，他才有起碼的資格去洛杉磯求見凱基，在大師面前開口。

　　這種闖蕩學習的策略是從這次大賽之後奠定、成形的，但在更早之前，他亦曾隻身闖蕩過日本，在那裡認識了入野義朗。誰說學習就非得棲身在一方小小的校園中不可？從今天起，他學習的場域就是這個大千世界。他願意走遍天涯，向世間有為之人請益有為之法，不再受制度約束，這是溫隆信的抱負——他要用自己的方式，走一條屬於自我的修練之路。

到洛杉磯求見凱基，請教機遇音樂寫作法

· ·

　　數日之後他離開紐約前往洛杉磯，藝專的同學楊健民、陳隆兩人接到消息，早在當地等候多時，時間一到就連袂去機場接他。陳隆當時正在經營汽車旅館，招待他入住一間有水床的房間，溫隆信對這時髦玩意兒聞所未聞，當真開了個豪華的洋葷。隔天，老同學們才開車載他去臨海的聖塔莫尼卡（Santa Monica, CA）城區，與凱基相會。

　　溫隆信跟凱基說：「時間這麼短促，很多東西我無法立即消化，能否請您給我一個明確的指引，我該如何進行機遇音樂的研究？」

　　凱基先舉他最受爭議的作品《四分三十三秒》〔4'33"（1952作）〕為例，解釋機遇音樂的概念。如眾周知，這首樂曲初次上演時，鋼琴家拿著碼表上臺，在鋼琴前坐下，按下碼表，雙手卻一個音都沒彈，在設定的四分三十三秒時間中，臺下觀眾從沉默轉為騷動，再漸次發出各種聲響，形構成《四分三十三秒》樂曲的內容。在這首曲子中，他主要向世人傳達兩個概念：一是「音樂無所不在」，以及「所有的聲音都可以變成音樂」。

既然如此，那麼作曲家在創作機遇音樂時，要如何尋找這個「機會」（Chance）？凱基又舉一個例子，他說：「比如你現在從這條街走到另外一條街，經過了教堂、雜貨店、鐵工廠、電車站……等等地方，你將沿路上聽到的聲響（Signals）逐一記錄下來，就是這次機遇音樂的原始材料。但即使走在同一條路上，在不同的時間經過，聽到的聲響也不會全然相同，所以『當下』（At the moment）是決定『機會』的條件。等你蒐集好了原始的聲響材料，接下去想透過什麼樂器、以什麼方式來呈現這些材料，都由你來決定，這就是『偶發』（Chance happening）。」

　　溫隆信聽到這裡，才知道原來音樂可以用這樣的方式來構想，頓時豁然開朗！才發現過去他們學習作曲，一直被「小節」的框架左右，一講到音樂就先想到樂器，但凱基卻將生活中聽到的聲響都視為音樂，甚至包括沉默，實是位以哲學思考顛覆傳統的前衛音樂家。

　　此外，凱基還是位擅長「圖形記譜」的作曲家。他鼓勵溫隆信：「有空的時候多研究包括電子音樂在內的新的記譜法，看人家是怎麼在記錄這些聲音的，這對寫作機遇音樂很有幫助。」凱基非常肯定溫隆信，認為想像力的開發他已經具備，根本不用再教，但他需要的是做大量的機遇音樂實驗，

從中獲取足夠的經驗，才有辦法熟練運用這種手法。

　　溫隆信牢記凱基的這番指點，從此藉各種機會勤加操練。正好，1970 年代，臺灣來了一位美籍音樂家麥可·蘭德（Michael Ranta, 1942～，1973 至 1979 年間旅臺），許博允把他介紹給溫隆信。蘭德擅長演奏打擊樂、電子音樂和作曲，還嫻熟即興表演，溫隆信只要人在臺北，就常約蘭德一起做即興實驗。兩人運用各種樂器，一來一往互拋素材，尋找回應的方式，是他練習機遇音樂的絕佳學友。自從學得機遇音樂寫作法，無形中為他廣開藝術創作的大門，注入「跨界」（Crossover）寫作之功力。

機遇音樂與舞蹈、戲劇的跨界結合

. .

　　溫隆信從凱基身上學到機遇音樂的寫作法時，正值臺北藝文界風雲漸起之際，他與當時舞蹈界另外還有一段故事。

　　1973 年（他參加完第一次高地阿慕斯作曲大賽之隔年），青年舞蹈家林懷民在臺北創立雲門舞集，喊出「中國人作曲、中國人編舞，中國人跳給中國人看！」的口號，獲得省交響樂團團長史惟亮支持，在省交的「中國現代樂府」系列中，

為雲門舉辦首次公演，從此這支舞團躍上時代的舞臺，成為臺灣舞蹈界的領導品牌。

溫隆信自雲門成立之始就獲邀為它寫曲，他一直想將凱基與模斯·康寧漢舞團即興各表又互為滲透的演出方式導入國內藝壇，所以在為雲門寫作《眠》（1973）、《變》（1974）、《看海的日子》（1977）等樂曲中，加入「chance happening」的不確定因素，期待透過有效的練習，帶動演奏家與舞者在臺上交織對位，激迸靈感的火花。但他這個期盼在當時的雲門身上並未獲得實現。

因為要做到演奏家與舞者在臺上即興互動，一個重要條件是舞團練習時需有樂隊現場伴奏，舞者才能與樂隊培養良好的互動默契，使這二種藝術在表演時相互激盪，產生新的對話。當時的雲門限於經費不足，請不起樂隊現場伴奏，又舞團草創之初，舞者尚未具備即興演出之能力，一切排練只能先請人將音樂錄音下來，讓錄音帶陪伴舞者一遍遍練習，最後才將成果端上舞臺。但即興演奏一旦錄下音來便成為定本，失去隨機互動的現場特性，溫隆信原本的企圖便不可行。

但所幸，機遇音樂運用的對象不光限於舞蹈，也可以樂隊作實驗。至 1980 年代末、1990 年代初，溫隆信走出個人

創作上的蹇滯期，作品產量大增，《現象三》（1984）、《文明的代價》（1989）、第三號弦樂四重奏（1990）、《臺灣四季》（1992）等曲目，皆是在傳統作曲之外，結合大量機遇音樂與戲劇元素，為他此一時期重要的跨界之作。

1990 年代過後，他又漸有機會與舞蹈界人士合作，如光環舞集的劉紹爐、打擊樂家黃馨慧、紐約 SeedDance 舞團的李斌榮、爵代舞蹈劇場的林志斌、潘鈺楨等多人，嘗試音樂、舞蹈、戲劇三者結合的多面向跨界融合。他發現，新一代的舞者成長於資源豐富的年代，對與機遇音樂對舞毫不陌生，帶給他極大驚喜，亦見證近年來臺灣舞蹈環境成長之鉅，早已今非昔比。

終身難忘的班機延誤事件

1972 年 11 月中，溫隆信在洛杉磯告別約翰・凱基，終於結束從參加高地阿慕斯大賽以來闖蕩歐美、遍訪名師的遊學經歷，帶著一大堆骨董小提琴準備返回臺灣。

搭機回臺之前還發生一件令他終身難忘的插曲。原本他欲搭乘的中華航空，居然在起飛之前因機件故障不得不停飛，

航空公司只好安排全體旅客在洛杉磯多住兩晚，並招待大家去迪士尼樂園遊玩，等公司從臺北調來替換的零件，才能決定回航的時程。結果這個延誤差點把他給害慘了！

他原定回到臺北，充分休息後，正好趕上女友高芬芬父親為愛女舉辦的生日宴會。高芬芬的父親在臺北商界乃有頭有臉之人物，這次宴會以女兒生日的名義舉行，目的有二：一是高先生要藉這次宴會，正式同意女兒與溫隆信交往，因此邀集女兒的同窗、好友，及兩人親近之師長如申學庸、許常惠、馬熙程、楊子賢等多人參加，以表慎重；二是他準備在宴會中好好打量這位剛參加完國際大賽回來、鋒頭正健，但聽說外頭有一大堆債主的溫隆信在人際上面的表現，作為選婿評分的依據。所以，這場宴會對溫隆信說有多重要，就有多重要。萬一他被飛機耽誤趕不回去，後果之嚴重可想而知。

幸好最後，更替故障的機件如期調來，他也終於趕在宴會前夕返抵國門，沒誤了終身大事，但干擾還是有的──晚宴之前，他因為兩個多月來旅途勞頓和極其嚴重的時差，以致出席宴會時精神不濟、形色枯槁，嚴重打擊準岳父的信心，為兩人婚事平添若干枝節。但幸好他們攜手的心意堅定，隔年高芬芬藝專畢業，盛大的婚禮順利舉行。

在柏林音樂院和尹伊桑徒具師徒名分

. .

　　1972 年年底，溫隆信在臺北接到 DAAD（德國學術交流總署）通知，該署同意胡伯教授的推薦，給他為期一年的獎學金，到柏林音樂院（Hochschule der Künste Berlin。該校正式名稱是「柏林藝術學院」，音樂院乃其下一個部門，今該校已升格為大學。）進修。再加上荷蘭烏特勒支大學聲響學研究所的研究經費已經開始支領，他稍事休息，打點完近期的財務、債務，辦妥兩國留學簽證，1972 年歲末又馬不停蹄飛往柏林報到。

　　依 DAAD 當時規定，外國受獎人自受獎日起，須親自前往受獎學術機構報到，並在當地停留至少三個月，才能領到年度之全額獎學金。如未能在當地停留滿三個月，便視同放棄資格，獎學金將自動取消。但三個月期滿之後，無論受獎人是否繼續留在當地從事研究，獎學金皆會按時發出，直到付完為止。所以溫隆信至少要在柏林住上三個月，才能拿到全部的獎學金。

　　每一位受獎人都有一位指導教授，人選由受獎人自選。溫隆信對柏林音樂院裡的大神一無所悉，唯一聽過的只有尹伊桑（Isang Yun, 1917 ～ 1995）一人，加上尹乃朝鮮裔人，

和他有共通的亞洲背景，便理所當然選擇尹當他的指導教授。但直到他去到柏林，才發現情況不如想像。原來當時距離「東柏林事件」結束未滿四年，尹伊桑心境上仍未脫驚弓之鳥狀態，對不請自來的亞洲人極為提防。

「東柏林事件」發生於 1967 年 7 月，緣起於韓國（南韓）政府懷疑若干住在西柏林的韓國人教授和留學生，暗中與位在東柏林的北韓大使館接觸，並為他們從事祕密間諜活動，因而發動大規模的海外逮捕事件。（注6）其中最著名的就是尹伊桑在西柏林遭南韓特工祕密綁架回南韓囚禁、受審，遭求處死刑之罪，一審判處無期徒刑，舉世譁然。最後，韓國在西德政府施壓、及以包括作曲家史特拉汶斯基和指揮家卡拉揚（Herbert von Karajan, 1908 ～ 1989）在內之二百餘位國際藝術界人士聯名請願下，才在 1969 年特赦尹伊桑，將之送返西德。（注7）

温隆信此刻未經熟人推薦，便直接闖進尹伊桑身邊，受到的冷待遇連他自己都沒想到。

他總共只和尹伊桑見過兩次面，啥都沒從他身上學到。第一次去是依 DAAD 規定，向指導教授報到，請他在獎學金單子上簽字。由於尹伊桑不說英文，温隆信的德語能力又有

限，見面時兩人無法有效溝通，場面十分尷尬。（按：尹伊桑年輕時留學日本，能說流利的日文，但可惜溫隆信當時不知，否則可以日文與之溝通。）甚至，他想拿作品請尹過目，尹亦表現出一副連看都不想看的樣子，他便知自己來錯了。

在柏林，他和尹伊桑的關係徒具名分，倒是跟尹的座前弟子姜碩熙（1934～2020）交情不錯。姜的英語流利，常會私底下跟他聊尹教授的事情。後來姜當上 ISCM（國際現代音樂協會）副會長（1984 至 1990 在任），1986 年時曾應亞洲作曲家聯盟之邀來臺，參加第十一屆臺北大會，而邀請姜前來的，正是時任曲盟祕書長的溫隆信。

在柏林，他再次見到尹伊桑已是三個多月之後。因為他在柏林居住的時間已達獎學金全額給付的標準，錢已入袋，他便準備轉往烏特勒支，遂向尹教授辭行。

這次再見面時，尹伊桑或許已從他人口中得知這學生無害，言語間就透露出一點人情味了，多問他一句：「你錢（獎學金）拿到沒有？」德文「Geld」這字（「錢」）溫隆信聽

注 6：日文 WIKI。〈東ベルリン事件〉。https://ja.wikipedia.org/wiki/ 東ベルリン事件。（2021-05-29 瀏覽）

注 7：英文 WIKI。〈Isang Yun〉。http://en.wikipedia.org/wiki/Isang Yun。（2021-05-29 瀏覽）

得懂，忙答：「Ja. Ja.」（「有。有。」）離開柏林。

不過在柏林發生的事情，他一直沒敢跟推薦他拿獎學金的胡伯教授提起，畢竟錢放進口袋、人半途落跑是事實，平白辜負人家一片好意。

數年之後，他終於在某國際會議場合又見到胡伯了，想起自己當年在柏林什麼都沒學到，還騙吃騙喝的劣跡，滿心愧疚走向胡伯，開口：「對不起，您知道我當年幹了一件壞事嗎？」胡伯竟然還記得他呢！親切回應：「喔，是。我記得你說 you need money。」胡伯大人有大量，對那些陳年舊事早已無意追問，反而輕鬆跟他聊起其他作曲方面的話題。

前往烏特勒支研習電子音樂

温隆信還在柏林的時候，已因前述原因，數度往返荷蘭烏特勒支，到聲響學研究所報到。這間研究所的主持人是德籍現代作曲家柯尼許（Gottfried Michael Koenig, 1926 ～ 2021）（注8）。1960 年代，該所在柯尼許領導下，致力開發類比（Analog）系統的演算作曲法，在 1970 年代數位（Digital）科技尚未出現前，此乃電子音樂的主流作法。

溫隆信先前已有數年自修電子學的基礎，但來到此地，才算真正接觸到電子音樂製作——看到人、摸到機器、學到方法。

　　柯尼許安排他與一加拿大人、一日本人同組研究，在裡面待了幾個月，把機器都摸熟了，才開始製作聲音。溫運用中國古琴「頭—腹—尾」的發聲美學，做出幾個聲音給裡面的人聽。他們沒想過聲音竟可用這樣的方式呈現，都覺得很獨特，紛紛問他為何會有這樣的想法？這讓他更加深信——「創作脫離不了文化。一個無法在作品中彰顯自身文化的作曲家，在國際上是一朵無根的漂萍。」學生時代，許常惠老師不斷叮嚀他們「在作品中建立中國風格」一事，在這次海外闖蕩，感受格外深刻。

　　此番在聲響學研究所研習，是他邁入電子音樂領域的重要一步。電子器材能製造出自然界製造不出的聲響，成為創作上的新音源，是電子音樂受到當代作曲家青睞的主因。他在此地寫下生平第一首電子音樂作品《Mikro Mikro》（1973作，又名《Micro Micro》），利用 Moog、Roland、Korg 等

注 8：柯尼許與前文提到的德籍小提琴家柯尼希（Wolfram König。按：「König」在德文中亦可記寫為「Koenig」），兩人德文姓氏相同。故 G. M. Koenig 之中譯名，筆者以「柯尼許」表示，以與小提琴家之柯尼希區別。

合成器，八軌錄音機、振盪器和電壓控制器等周邊器材與混音周邊器材作成此曲；內容採用自然界之聲響，如蟲鳴、環境雜音、風聲、水流聲、雨聲、雷聲、颶風呼嘯聲等等，不一而足，初次嘗到創作電子音樂的魅力。剛好這年（1973），臺北的友人邀他合資成立錄音室，帶給他機器使用上的方便，從此得以一面顧生計、一面顧興趣，利用自家設備繼續研究電子音樂。在兩年研究期間，他雖沒長住烏特勒支，但定期繳出令所方滿意的研究報告，成績獲得肯定。

由於製作電子音樂十分費時，創造一個音色有時需花費整月時間，才找得到滿意的聲音，而一首完整的樂曲至少需要數百到上千個音色，時間上不是他負擔得起的，所以他的創作方向不以電子音樂為主，而是利用電子音樂產生的獨特聲響作為音源，錄在磁帶上，與傳統樂器（包括人聲）譜寫的作品搭配，擴充樂曲的聲響與表現力。

這兩年，在他新作的《眠》（1973～74）、《變》（1974）、《般若波羅密經》（注9）（1974）、《對談》（1974）、《作品1974》（1974）等樂曲中，不但加入電子音樂，還寫進機遇音樂的要素，再加上調性、無調性、空間與圖形記譜

等多種手法，曲風一步步走向繁複、龐大、多變、新潮的路
上，以遠超越同儕的步履快速前進，氣勢如虹，銳不可當。

注9：《般若波羅密經》因作曲家不盡滿意其內容，現已自作品表中全面刪除。

03 曲壇新秀

話題再回到 1960 年代末、1970 年代初的臺北。

臺灣現代曲壇自 1961 年「製樂小集」開始，十年之間，帶出一連串同人性質的創作小團體──「新樂初奏」、「江浪樂集」、「五人樂集」、「向日葵樂會」等，吸引眾多愛樂青年，一波接一波，拜倒在「現代音樂」的石榴裙下。開山宗師許常惠見「現音」已漸具氣候，開始有帶領眾人走出國門、加入國際作曲組織的想法。在這一前提下，他集合過去「製樂」、「江浪」、「五人」、「向日葵」幾個團體的成員，於 1969 年 11 月 10 日在臺北成立全國性的「中國現代音樂研究會」，為加入國際組織預作準備。（注10）

此研究會成立之際，正值溫隆信役畢、回歸曲壇僅數個月，為了償還家中債務忙得焦頭爛額。但就在他前途起步之際，遇上作曲界這波「走入國際」的潮流，不能不說他恭逢其時，機運絕佳。若再晚生個十年，他的音樂生涯發展或許另當別論了。

「中日現代音樂交換演奏會」初登國際舞臺

· ·

　　温隆信第一次在國際間嶄露頭角，是由中國現代音樂研究會推薦，以一曲木管五重奏（1965），參加 1971 年 9 月 21 日在東京岩波會館舉行的「中日現代音樂交換演奏會」。先說舉辦這個音樂會的緣由吧。

　　「中國現代音樂研究會」的發起人許常惠自 1959 年留法歸國後，常在亞洲各國走動，他發現一個的奇特現象是，許多亞洲作曲家對遙遠的西歐現代樂壇知之甚詳，熟知梅湘、布列茲、史托克豪森（Karlheinz Stockhausen, 1928 ～ 2007）、彭德瑞茲基（Krzysztof Penderecki, 1933 ～ 2020）……等西歐作曲家的名字，並關注他們的一舉一動，卻對與自身相隔不遠的亞洲鄰國作曲界一無所悉。因此他有感而發，意欲促使亞洲各國作曲家相互認識，而有舉辦作品交流演奏會的構想，介紹鄰國作曲家給自己國人認識。（注 11）

注 10：許常惠，《臺灣現代音樂史初稿》（臺北市：全音樂譜，1991），頁 321。

注 11：《許常惠，〈從中國現代音樂研究會到亞洲作曲家同盟〉，《現音 '74 作品發表會》節目冊（1974 年 3 月 2-3 日臺北實踐堂）。

於是在創立中國現代音樂研究會後，許氏將這個構想付諸實現，首辦的第一個國際活動，就是與日本現代音樂協會合辦中日兩國交換作品演奏計畫，並獲得日方會長別宮貞雄（1922～2012）同意。兩會議決：先於 1971 年 6 月 11 日晚，由中國現代音樂研究會代表臺灣作曲界，在北市實踐堂舉辦「日本現代音樂演奏會」，演出包括別宮貞雄在內的五位日本現代作曲家作品；再由日本現代作曲界於同年 9 月 21 日晚，在東京發表五位中華民國作曲家的作品。

6 月份「日本現代音樂演奏會」在臺北演出完後，換「中國現代音樂研究會」提交赴日演出的名單。負責提名的許常惠不敢大意，自會員中精細挑選五位作曲家的十件作品，赴日交流。獲選的十件作品分別為：許常惠的清唱劇《葬花吟》與五首無伴奏小提琴前奏曲、溫隆信的木管五重奏、馬水龍的絃樂四重奏、許博允為長笛所作的五重奏，以及許博允與李泰祥合作的《作品》。拜此機緣，溫隆信的樂曲第一次被拔擢，登上國際舞臺。

此次發表的木管五重奏，原是溫隆信學生時代為練習管樂配器而寫的作品，完成於 1965 年，為一首四樂章組曲形式，每樂章之主題素材皆來自臺灣民謠的樂曲。在手法上，他當

時正受蘇聯作曲家史特拉汶斯基影響，採用調性與非調性的自由組合方式，和聲與對位的手法非常前衛，樂器音域亦使用得十分廣闊，是一首充滿動力的合奏曲。但樂曲寫完後，因在同學之中找不到技巧足以勝任的人來演奏，只能壓在箱底，直到 1970 年向日葵樂會第三次作品發表會時才湊齊了樂手，正式端上舞臺。許常惠在聽過這次發表會後，對這首作品留下深刻印象，因此在挑選赴日曲目時，毫不猶豫將它納入名單。

這次的交流演奏會在東京的岩波會館舉行，由於這是臺灣現代音樂作品第一次在國外發表，引起日方高度重視。據許常惠回國之後表示，這次的音樂會「幾乎日本所有的知名作曲家都到場了」，演出完後大獲好評，尤其日本作曲家黛敏郎（1929～1997）過去曾批評：「臺灣只有翻版的日本流行歌曲，而沒有自己的音樂。」竟也在聽完這次音樂會後，主動向許常惠道歉，後悔過去的失言孟浪。（注 12）

注 12：聯合報訊，〈主持現代音樂交流演奏 許常惠昨自日歸來〉，《聯合報》，1971 年 10 月 4 日，第 6 版。

「第一屆中國現代音樂作曲比賽」
力壓前輩，脫穎而出

· ·

　　温隆信第二次浮出檯面，成為曲壇閃耀的新星，是參加中國現代音樂研究會舉辦的「第一屆中國現代音樂作曲比賽」，並摘下眾所矚目的首獎。

　　話說中國現代音樂研究會乃作曲者聚集的專業團體，創會的重要目標之一，是為會員舉辦作曲比賽，鼓勵創作的風氣。因此在成立後的翌年（1970），為回應會員的期盼，破天荒舉辦臺灣第一次現代音樂作曲比賽。這次的比賽，限制參賽作品須為「三至六件樂器的室內樂」，曲長介於「十至二十分鐘」。至是年年底報名結束前，共吸引：温隆信、徐松榮、李泰祥、陳主稅、馬水龍，五名青年好手參賽。為公平與慎重起見，邀請的五名評審中，除會長許常惠為中華民國籍之外，其餘四人皆禮聘國外作曲家擔任。幾經波折，名單終告底定，分別為：日本的別宮貞雄（1922～2012）、香港的林聲翕（1914～1991），韓國的羅運榮（1922～1993），和菲律賓的布維納文杜拉（Alfredo Buenaventura, 1929～）。最後，評審結果在 1972 年年初揭曉。

　　這次比賽，共有四人提出絃樂四重奏參賽，唯獨温隆信

的作品是自訂編制的五重奏（長笛、豎笛、中提琴、鋼琴、定音鼓），在眾選手中獨樹一幟。這首五重奏是他學生時期的一首重要作品，曾在 1967 年國立藝專音樂科創立十週年慶祝音樂會中演出過，但 1968 年又重新修改。他在創作這首樂曲時，受到匈牙利作曲家巴爾托克的《雙鋼琴與打擊樂奏鳴曲》與《為弦樂、打擊樂和鋼片琴所寫的音樂》二曲影響，在編制上用到當時室內樂中極罕見的打擊樂器——定音鼓，故又有「定音鼓五重奏」之稱。

評審的方式採積分制，每位評審由高至低，排定心目中的作品名次，參賽者則依名次高低獲取積分。溫隆信的成績如下：獲別宮貞雄評為第二，獲布維納文杜拉評為第一，獲林聲翕評為第一，獲羅運榮評為第三，獲許常惠評為第一。（注 13）在五位選手中，以最高積分摘下「創作獎」，成為中華民國現代音樂史上第一位作曲比賽的首獎得主。

溫隆信是參賽者中最年輕之一員，此次壓倒前輩脫穎而出，引起部分參賽者質疑，認為是許常惠老師偏袒所致。頒

注 13：許常惠，〈中國現代音樂創作獎選拔的經過〉，《'72 現代音樂：第一屆作曲比賽作品發表會》節目冊（1972 年 3 月 2 日臺北市金華街大專青年活動中心）。

獎典禮舉行時，兩位佳作獎得主站在他身邊，一左一右異口同聲問：「為什麼是你？」溫隆信心知對手不服，只能回：「評審又不是我請的。除了許老師以外，其他四人都是國外來的，我沒有辦法左右這件事。」成為此次比賽不為人知的片段。當代作曲界一線選手競爭之激烈，可見一斑。經此一役，溫隆信在年輕一輩作曲家中地位陡升，成為新生代中公認之佼佼者。

被委以重任擔任
亞洲作曲家聯盟第二屆京都大會祕書長

· ·

在獲國際大獎之前，溫隆信在曲壇第三次浮出檯面，則是在中國現代音樂研究會轉型成為「亞洲作曲家聯盟」（中華民國總會）的過程中。

亞洲作曲家聯盟（注14）的成立，可說是中華民國退出聯合國後，在一連串國際政治不利因素下絕處逢生的一個奇蹟。而中間至關重要的一役，當推 1974 年 9 月在京都舉行的第二屆大會。當其時，亞洲作曲家聯盟無論總會或各會員國，基礎均未穩固，若無入野義朗力挺，促成第二屆京都大會隆重

開辦，坐實亞洲作曲家聯盟成立之事實，與中華民國會籍之不容抹滅，此會極有可能在香港成立大會過後，就因後繼乏力而流產，甚至發生如聯合國大會第 2758 號決議之「排我納匪案」（即決議決定以中華人民共和國取代中華民國在聯合國擁有的中國代表權席位），使得許常惠籌辦本聯盟的心血付諸東流，而無今日興盛之局面。

温隆信與入野義朗關係匪淺，深知入野先生為人赤忱，是一個「話不多，可是內心有火」的人，允諾人家的事情一定竭盡所能辦到，如這種特質的作曲家在日本音樂界並不多見。入野與許常惠交情深厚，從籌辦亞洲作曲家聯盟開始，就運用他的影響力（他曾任日本作曲家協議會會長、日本現代音樂協會會長等要職），在日本推動、成立這個組織。

第二屆大會由日本輪值東道主，入野是輪值主席，他深知亞洲作曲家聯盟成立迄今，已到緊要關頭，倘若這次大會規格不高、風評不佳，無法吸引亞洲作曲家之認同，聯盟的前途勢必黯淡，所以早已下定決心要辦妥這次大會，讓未來運作順理成章。

注 14：此組織剛成立時名為「亞洲作曲家同盟」，要到 1974 年夏天，才定名為「亞洲作曲家聯盟」。

然而入野面臨的處境卻異常艱難——聯盟成立之後，聯盟內部為確保中華民國會籍不會因政治理由被取代，發起人之間已達成不邀請中共參加之默契，（注15）因而此聯盟被日本許多（親中）作曲家視為一政治性團體而予以杯葛。（注16）入野為避免失去會議主導權，決定不向日本政府申請補助，只靠個人募款籌措財源。但這次募到的金額不如預期，在此情況下，他不惜拿個人房產向銀行借貸，默默扛責，這份情義委實令人動容。（按：在溫隆信印象中，入野先生為籌辦第二屆大會，個人負債約日幣四百多萬。）

　　在入野義朗力挺下，這次大會共邀集到亞洲地區十一國家、八十名左右的作曲家共襄盛會，會議地點選在京都首屈一指的國際會議場地——京都會館，場面隆重盛大，不但議事進行得井井有序，音樂會亦籌備得宜，會員食宿條件俱皆一流，無怪乎親臨的日本音樂評論家辻井英世（1933～2009）會後表示：這次的會議，無論在幅度或實質上，都可算是「真正的作曲家國際會議」（注17）。入野義朗的這一番苦心，對鞏固聯盟基礎可謂貢獻至鉅。

　　而溫隆信因才幹出眾、日語流利，在這次大會被許常惠委以中華民國總會祕書長的重任，代表臺灣方面處理會議諸般事宜。他在這次大會中不僅展露行政長才，還以作曲家身

分提出《作品 1974》一曲，撐起中華民國現代曲壇的門面。

《作品 1974》是他參加完 1972 年荷蘭高地阿慕斯國際作曲大賽後的力作，發表完後一鳴驚人，是此次大會鋒頭最健的新星。許常惠在大會期間，每遇外國代表，總不忘一提：「溫隆信是我的學生。」驕傲之情溢於言表，是他們師生關係的最佳寫照。

《作品 1974》是創作上又一次大躍進

· ·

《作品 1974》（1974）是溫隆信繼 1971 年《十二生肖》後，又一拔地而起的作品。在這首樂曲中，他意在探討樂器的發聲法及空間與聲響的作用，其觀點之新穎，在亞洲作曲家中實屬頂尖。他對聲響（Sonority）向來有極大的興趣，從小聽過無數唱片，又在樂團拉琴，及長以演奏、錄音為業，對空間聲響的感受遠較一般作曲家為高。但作曲者要以具體

注 15：聯合報訊，〈作曲家同盟大會決不邀共匪參加〉，《聯合報》，1974 年 4 月 25 日，第 9 版。

注 16：芥川也寸志，〈談日本作曲界的現況及我對曲盟的看法〉，《亞洲作曲家論壇》（亞洲作曲家聯盟中華民國總會，1981），頁 14。

注 17：辻井英世著，陳敏雄譯，〈亞洲作曲家會議的成果〉，《全音音樂文摘》4:3（1975 年 3 月），頁 48，原載於《音樂の友》1974 年 11 月 。

的音符來討論抽象的空間聲響並非易事，中間有層隔閡，打通了才能見到真章。

這是個不尋常的經歷。1972年秋天，他在荷蘭參加完第一次高地阿慕斯作曲大賽後，應同賽友人麥可·費尼西（1990～1996擔任ISCM會長）的邀請，專程去倫敦拜訪他。兩人聚在一起八天，每天討論空間聲響對樂曲的作用，這創作概念才逐漸具體、完整，成為寫作《作品1974》前期的重要基礎。

麥可為了迎接溫隆信到來，事前已把和他同住的媽媽與弟弟都「趕走」（安排住到別的地方），並買足兩人八天足不出戶所需的糧草，與溫隆信進行一對一的對談。

在費宅，麥可安排溫隆信住在二樓原本他母親的房間，他自己的房間則在一樓。麥可是個勤奮的音樂家，每天清晨五點就起床練琴——他是作曲家，也是鋼琴家，最常彈的曲子就是自己寫的各種現代音樂。

溫隆信每天早晨都被這樓下傳來琴音喚醒，但他擔心影響到麥可練琴，所以沒馬上起床，而是繼續躺在床上，聽琴音穿過門房、樓板，繞過走廊、樓梯，在錯落的空間中迴盪一圈，才飄進他的房裡，形成一種非常奇特的聲響。這樣約

莫聽一個小時，他才起身下樓。麥可見到他來便停止彈琴，到廚房煮咖啡、準備早餐，開始兩人一天的對話。

　　他們話題總是從這裡出發：「你剛才彈的是什麼曲子？」「你在樓上，覺得聽到的音響空間怎樣？……」重點開啟後，他們便各自在五線譜上寫下剛才聽到的聲響，然後相互比對，討論其中差異。這是個很有趣的現象，亦即演奏之人聽到的聲響，和與他相隔一段距離的人聽到的是不一樣的。大抵歷來優秀的作曲家都知道聲響放在不同的空間會產生不同的效應，並在意自己作品的聲響是否受人歡迎。

　　《作品 1974》就是一首討論樂器發聲與空間聲響的作品。在編制上，此曲由弦樂群、管樂群、打擊樂群和聲樂群構成，其舞臺的座位安排，可以一個十字劃分成四個區域（見下圖）。作曲家對各樣樂器的發音位置、距離、折射、干擾、共鳴和泛音列的重疊現象，都經過縝密的思考，並在音樂進行時，考慮到每一發聲體的位置、音色、音量的對應和平衡，再據此種種，精心規畫各聲部的出現、消失與交集。

《作品 1974》舞臺座位編排及其立體聲響分布圖
（取自《溫隆信個展 1987》樂曲解說）

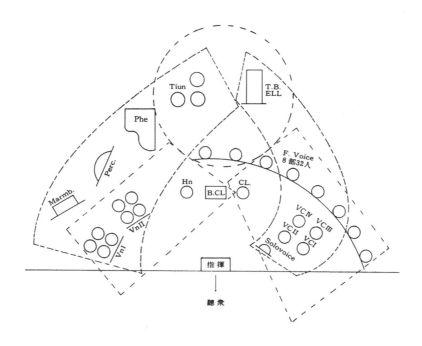

　　他這一首精心打造的樂曲，在亞洲作曲家聯盟第二屆京
都大會上發表後極獲好評，日本名樂評家富樫康（1920～
2003）撰寫會後評論，不但將《作品 1974》列在諸曲之首，
以「矚目」一詞讚譽有加，還推許他的作曲技法：「其質之高，
與歐洲的一流作曲家等量齊觀。」實是推崇備至。富樫康的
評論如下：

「一連兩天的演奏會，最令人瞠目的作品是：

溫隆信作曲的『Composition'74』了。這雖然名為室內樂，但編制相當大，需十八名管弦樂樂師、十五名女聲、一名女聲獨唱者和指揮。這個人採用極其進步的作曲技法來披露自己的樂念，其質之高，與歐洲的一流作曲家等量齊觀。溫氏在這闋作品之中，以嚴肅的態度來表現祈禱的精神。歌聲與管弦樂呼應得相當巧妙，手法嫻熟。這是不論哪方面都令人心服而有分量的作品。」（注18）

所謂「自助人助」即是如此。如果溫隆信成不了氣候，入野義朗就算想幫他忙也無計可施。但入野看到溫隆信憑自己的力量躍起了，這時，他開始發揮影響力，接連推薦溫參加多場日本國內的現代音樂發表會，順勢將他推上日本的舞臺。1975 年後，溫隆信成為日本曲壇的常客。曾有一度，日本著名的音樂私校——桐朋學園大學的校長兼作曲家三善晃（1933 ～ 2013）有意聘他前去任教，但他因故沒有答應，此為題外話。

注18：富樫康著，編輯部譯，〈亞洲作曲家聯盟第二屆大會紀念演奏會聽後感〉，《全音音樂文摘》4:3（1975 年 3 月），頁 44-45。

《作品 1974》^{（注 19）}是温隆信創作上又一次的大躍進。
1970 年代初期，他的作品最多採用到六至七人的室內樂編
制，寫大部頭的交響曲是連想都不敢想的事。這幾年來雖有
不少進展，但到要寫《作品 1974》前，他一度甚感憂心，不
知能不能寫好這麼大編制的樂曲？最後《作品 1974》順利寫
成，其中一個重要的關鍵是：他用到了人聲（女聲合唱）。
當十數人規模的人聲出現時，便需有足夠聲量的樂器群與之
對應，從而帶動聲音領域的擴大，終於成功駕馭數十人規模
的編制，是一次非常非常不容易的突破。

　　他自翻過這重峻嶺之後，發現自己功力大增，從此對寫
作大編制的樂曲不再感到恐慌，並對接下來再度參加國際大
賽，重新燃起希望。

注 19：《作品 1974》原為大型室內樂作品，且可隨女聲合唱人數之擴增，調整成 47
至 55 人的全額編制，相當龐大。2020 年作曲家重新調整作品類別時，將此曲編入「交
響曲類」，成為他的第一號交響曲。

04 《現象二》風雲

　　1972 年溫隆信參加完高地阿慕斯作曲大賽，心知自己的程度與國際頂尖選手仍有一段距離，如果這兩、三年內無法有突破性的進展，要想在國際大賽拿到前三獎，無異是鏡花水月。

　　賽後他在歐陸遊歷，去到倫敦費尼西家裡，和費尼西談到自己這十年來靠自習學作曲的情形，說：「我們的國家很貧乏，要購買現代樂譜非常困難。」費尼西深富同情心，他自青少年起便在歐陸闖蕩，對歐洲作曲界的狀況十分熟悉，一聽溫隆信這麼說，除慷慨贈送他自己的樂譜外，還將這幾年參加各大音樂節與作曲會議得到的多餘樂譜都轉贈給他。這當中，包括許多雖已發表卻未出版、在市面上根本看不到的樂譜，都是作曲界最前沿的學術資訊。這些來自費尼西的饋贈，和大賽期間從其他參賽者身上得到的樂譜，成為他接下來閉門自習的重要資料。溫隆信本身對閱讀總譜十分嫻熟，尤其有些樂譜還附有錄音帶，可以一邊讀、一邊聽，幫助特別大。

1974 年下半，他的人生又走到新的關口。

雖然家中的欠債仍持續攤還，但此時他已成家，還有自己的錄音事業，養家活口已不成問題。然而他最在意的現代作曲前途仍在未定之天，才是他最掛心的事情。

儘管這幾年他已在國內拿下獎項，也登上日本的舞臺，但他內心清楚，國際大賽名次才是他未來行走國際樂壇的通行證。如無，日後充其量只能在國內走走，不可能成為國際公認的作曲家（一個對他多麼重要的身分！），這就是現實。但參加國際大賽有年齡限制，超過三十歲就算高齡，他可力拚出頭的時間已剩不多。所以這兩年來，他夙夜匪懈，自習各種對創作有益的樂譜、書籍，壓力之大，難以形容。直到 1974 年 9 月，《作品 1974》在亞洲作曲家聯盟大會上大獲好評，終於決定乘勝追擊，再寫一曲，投稿參加隔年的高地阿慕斯作曲大賽。

《現象二》創作上的極致挑戰

. .

溫隆信尋找此次參賽題材的過程是從鋼片琴（Celesta）空靈的聲音開始。他之青睞鋼片琴聲響的原因，追根究柢，

離不開對巴爾托克作品的喜愛，特別是《為弦樂、打擊樂和鋼片琴所寫的音樂》一曲。但要為鋼片琴尋找表現題材是一難題，因為鋼片琴的聲響突出，不易與其他樂器融合，恰當的題材可遇而不可求，錯用了便適得其反。但巧的是，在尋找題材期間，他腦海中常常浮起一首〈清平調〉（唐朝李白詩）（注20）的旋律。

這首〈清平調〉是他多年前在一本書中看到的歌曲，出自明代宮廷《魏氏樂譜》。初時他不以為意，但次數多了，似在提醒他不妨好好想想。他順著〈清平調〉的詩趣一路尋思下去，到李白（701～762）將楊貴妃（719～756）形容為是只在西王母居住的「羣玉山」或「瑤臺」這等仙境才能得見的仙子一句，驀地靈光一閃，找到鋼片琴的安身之處！

他以〈清平調〉的詩意為本，找來二度和七度兩個不協和音程，借這兩組音程，將鋼片琴的聲響有限度的置入曲中，製造中國式仙境的空靈氛圍。此關鍵聲響一經確立，整曲基調便隱隱成型。如是將〈清平調〉與鋼片琴結合的手法，正是機遇音樂大師約翰·凱基所說的「偶然」（Chance）。但

注20：激發溫隆信寫作《現象二》靈感的是唐朝李白詩〈清平調〉之第一首：「雲想衣裳花想容，春風拂檻露華濃，若非羣玉山頭見，會向瑤臺月下逢。」

此曲的出現，與其說是一個偶然，又不如說是不可捉摸的靈感使然。

在調性上，此曲他採用自己擅長的調性與非調性並陳之法，調性選自〈清平調〉的第一句旋律——一個由 D 起音的多里安調式（Dorian mode），再設計一組非調性的十二音列與之抗衡。

他為這首新作設定的第二個特點是「慢」。〈清平調〉本身已是一首古老的中國歌曲，他又選擇「慢」作為代表「中國」的元素。「慢」的時間因素概念來自於中國廟堂的禮樂，演出時，每顆音符皆徐緩悠長；又或是南管大曲演奏時，其起始速度皆緩慢深沉，故以「慢」作為此曲的中國意象。但在緩慢推進的樂句中，他安排許多細胞在中間不斷蠢動，形構出本曲的基本面貌。在考量到曲趣的情況下，編制上他不擬求大，約在七至八人的室內樂型制剛好，所選樂器包含大量發出顆粒狀聲響的打擊樂器群，與數件線性旋律樂器。（注 21）

這首樂曲的寫作過程頗為奇特。他花費很長的時間構思曲脈，在落筆前，已將所有和弦、聲響、排列、距離等因素都思考清楚。此曲使用到的技法極多，除了調性與非調性的

鋪陳，還包括：斐波那契數列（Fibonacci Series）與黃金分割（Golden Section）比值的設計（注22），虛與實、剛與柔、強與弱、快與慢、動與靜等的對比關係，及空間記譜與圖形記譜的表述形態等等，在在考驗他化理論為藝術、統整創意的本事。

但援用的理論一多，曲子寫作就容易變得綁手綁腳。隨著大賽截稿日期逐漸逼近，瀕臨壓力臨界點的他在退無可退的處境下，下了一個決定——要反向操作，將所有理論拋諸腦後，憑直覺完成作品。而所謂的「直覺」就是，當他腦海中感知到想要的聲音，就下筆把這聲音寫出，不必管它用的是東方的還是西洋的還是什麼的理論，而是要讓理論反過來為作曲家服務。

注21：《現象二》的樂器編制包含：一把長笛、一架鋼片琴、一架鋼琴、兩把大提琴，以及包括一個三角鐵、三個吊鈸、四個古鈸、一座鐵琴、四面小鑼、一面大鑼和兩座定音鼓的打擊樂器群。

注22：斐波那契數列（Fibonacci Series）與黃金分割（Golden Section）都是數學上的專有名詞。斐波那契數列由 0 和 1 開始，之後各項係數由之前的兩數相加得出，首起的幾個係數分別為：0, 1, 1, 2, 3, 5, 8, 13, 21……，依此類推。黃金分割則是將一長度分成兩段，其全長長度與較大分割段的比值，等於較大分割段與較小分割段的比值，寫成數學公式是 1 : x = x : (1- x)，其值約 0.618，被認為是最能引起美感共鳴的比例。溫隆信發現斐波那契數列與黃金分割比例的用法，得益自 1971 年匈牙利音樂理論學者蘭德威（Ernö Lendvai）發表的一篇分析巴爾托克作品理論的論文：*Béla Bartók: An Analysis of his Music* (London: Kahn & Averill, 1971)。蘭德威在文中首次揭露，在巴爾托克多首作品中，樂段的長度和樂器的使用，皆有符合斐波那契數列與黃金分割比值的現象。溫隆信閱讀此文後，在創作《現象二》時便用到上述二種手法。

為了做到這一點，他生平第一次規定自己譜曲時不可用鉛筆打草稿，須直接以黑色墨水筆寫作，途中不但一個音都不准塗改、不准寫壞重來，亦不許完成之後另謄新譜，完全做到「想好才下手，落筆即完稿」的極致挑戰。他以這樣方式，不眠不休花費兩週時間，完成這篇一氣呵成的傳奇樂作，並從此養成作曲時不再使用鉛筆和橡皮擦的習慣。

以「氣韻力飛」的書法哲理闡明
《現象二》的創作意涵

參賽之前，還有一個重頭戲是為作品撰寫一篇有關作曲主題、技術與手法解析的論文。這篇論文將在決賽的討論會上，成為所有參賽者與演奏人員提出疑問的根據，作曲者須一一解答。最後，所有討論與分析的結果，都將與樂曲演奏效果一起成為評審評分的依據，其重要性不言可喻。溫隆信在寫曲途中已發覺此曲之起承轉合，與中國書法的意念極為相似，都講究「氣」的運用，因此在樂曲寫成後，決定借用書法的哲理來闡明這首作品的意涵。

他從書法角度討論這首作品，靈感來自幼年在屏東高

樹老家——祖父每天在自家書房指導他們兒孫寫毛筆字的經驗。長大後他就體會到，寫書法時，提筆之前先會有「氣」，一筆一畫之間會產生「韻味」，也需要「力度」的表達，最後進入自由的境界，也就是「飛」。這是他個人對書法藝術的親身感受，而非引用其他作曲家或任一文史典籍之言。

他將書法的第一個現象「氣」解釋成呼吸，同時也是運行於自然宇宙間的力量，是一種感覺得到、卻捉摸不到的無形形體。這首樂曲就是以一如「氣」般的凝思，作為貫穿全曲結構的命脈。

第二個現象「韻」，呈現在樂曲中的特色是音色的結合與它的色彩感。其靈感來自中國傳統樂器的音色與特殊色彩，如樂曲開頭處的長音音堆音響，或以手鈸敲擊鋼琴弦，或鋼片琴和大提琴的泛音奏法，或大提琴在極高音上的顫音等等手法，皆得自中國的揚琴、古箏、笙、胡琴等的樂器聲響。

第三個現象「力」，則包含了表現於外，代表剛、柔的強度與力度，以及表現於內、不形於色的張度，例如樂曲之開頭，一種近乎真空、寂靜狀態下發出來的聲響，予人一種強烈的緊張感，就是內在力量的表現。

第四個現象「飛」產生自書法的筆觸中，乃一極度自由

的意象和為所欲為的方向感，如曲中樂句及樂器之間各種複雜方向的跳躍。

最後，他總結在這四種現象中，以「氣」居主導地位，統攝全曲之運行，猶如宇宙間種種循環不已、運行不息的現象，皆乃「氣」之作用。

他有感於「現象」可成為其創作上的一個重要題材，因此在作品中設立「現象」系列。在此系列中，他學生時代所寫的定音鼓五重奏（1967～1968），因罕見的使用了當時仍屬邊陲樂器的定音鼓，拉高了打擊樂器的地位，亦可稱為一「現象」，故將定音鼓五重奏命名為《現象一》。而這首呈現書法四現象的新作被命名為《現象二》，又名《氣韻力飛》，並以此曲（《現象二》）投稿，二度參加高地阿慕斯國際作曲大賽。

《現象二》寫成不久，溫隆信曾請國內作曲同儕看過這份樂譜，對方以「行雲流水」、「意識流作曲」等言詞，形容此曲的筆法。他一聽，豈會不知對方話背後的含意？──對方正以上述高明的詞彙，明裡誇獎，實則暗損這是一首「興之所至，寫到哪裡算哪裡」的曲子，嘲諷他根本不知道自己在寫什麼。饒是面對如此尖酸的批評，他仍自信回答：「如

果你要這麼說，我也不會反駁你。不過，這就表示你老兄還看不透我的作品。」

好了，讓我們先把時間推到七年之後，且聽周文中（1923 ～ 2019）他怎麼說。

1981 年底、1982 年初，旅美華裔作曲家、時任美國哥倫比亞大學藝術學院副院長的周文中，應新象藝術中心邀請，首度造訪臺灣。訪問期間，他在洪建全視聽圖書館舉行四場作曲研究講座，除了分析 20 世紀早期作品的結構與樂理外，關心中國音樂前途的他，還分析包括溫隆信《現象二》在內，四位臺灣青年作曲家的作品。嗣後他接受《聯合報》記者黃寤蘭訪問時，含蓄指出：「傳統音樂注重情緒的表達，但是在溫隆信的作品中已注意到結構的問題，這是很有意義的。」（注23）周文中口中的「結構」，指的是音量、音色、音質、音域、音力、音長等現代要素組合的投影。（注24）

注 23：聯合報記者黃寤蘭，〈滿懷舒暢周文中昨返美〉，《聯合報》，1982 年 1 月 8 日，第 9 版。

注 24：周文中，〈論東西音樂合流和世界音樂前瞻〉，《文星》40（1961 年 2 月），頁 24。

周文中在西方作曲界擁有崇高的學術地位，但他絲毫沒有認為《現象二》是一首不知所云的作品，反而點出，溫隆信才是當時國內唯一能以 20 世紀現代音樂語彙創作的作曲者，給他應有的時代評價。

二度參加高地阿慕斯國際作曲大賽

　　《現象二》完稿於 1974 年 12 月。隔年（1975）年初，溫隆信便將近期所寫的《現象二》、《作品 1974》和《眠》三曲整理妥當，寄往荷蘭，再度參加作曲大賽。3 月初傳來捷報，《現象二》與《作品 1974》二曲雙雙獲選進入決賽，但《作品 1974》因編制過於龐大，高地阿慕斯基金會礙於演出費用過高，而且溫隆信一人有兩曲入選，因此決定此曲不列入發表，但將提供給評審，作為《現象二》的加分項目。

　　從 3 月公布入選到 9 月決賽，他有半年時間準備討論會答辯的內容。論文文稿〈如何以中國古代書法的精神灌注於現代音樂裡〉先請顧獻樑老師翻成英文，他再仔細研讀，並模擬討論會上可能被問到的問題，推敲各種攻防。9 月一到，他啟程前往比多汶，在歐陸初秋習習的涼風中，再次走進熟

悉的「老房子」（高地阿慕斯別館），面對人生至關重要的一役。上次來時，他還是個初進大觀園的劉姥姥，見習賽事的成分居多。但這一次，他是個背負極其沉重壓力的競技手，將一生夢想和未來命運都押注在這次競賽上。

《現象二》被排在 9 月 12 日第一天第一場演出，地點依然是鹿特丹的多倫音樂廳。他對這首樂曲的聲響設計甚有信心，彩排的時候，樂團指揮波許連（David Porcelijn, 1947～）亦向他表達同樣看法，表示這首樂曲的聲音聽起來很迷人，讓他當下信心倍增，也許這次進入前三獎將不再是空想。

15 日討論會當天，溫隆信有備而來。會議一開始，荷蘭籍評審團主席彼得・夏特（Peter Schat, 1935～2003）代表與會者問他一個饒富深意的問題。夏特是阿姆斯特丹音樂院作曲教授，他首先讚揚《現象二》是一首具有均衡的西方藝術技法的作品，但奇特的是，聽起來又有一種異乎尋常的美感充塞其間，非常「中國式」，但聽者只能意會卻無法捉摸其中奧妙，請他解釋這一現象。

溫隆信首先以「中國人能寫出令西方人覺得非常中國式的作品感到興奮」接題；接著，以清朝山水畫家石濤（1642～

1707）「自有我在」——一念而生萬物的藝術創作觀，及西裔美籍哲學家桑塔耶那（George Santayana, 1863 ～ 1952）「美，得自於生命衝動之直接而不可捉摸之反應」一語，帶出中國書法精神的直覺感。他言明《現象二》的創作即是來自書法「氣、韻、力、飛」四字所含的意境，透過理性的處理表達出來，而聽者所感到美而不可捉摸的道理正是如此……

他滔滔不絕，在三小時的討論會中，詳述《現象二》的創作歷程，還拿出文房四寶，現場示範書法寫作，準備錄音帶與照片輔助演講，生動的內容換來臺下一片掌聲。

9月17日，高地阿慕斯基金會公布大賽結果，《現象二》在十二位選手、十四首決賽曲中奪得第二獎，溫隆信從荷蘭親王手中接過得獎證明書和獎金荷幣兩千元，並接受現場眾人道賀。

這中間還發生一件插曲。依照大會傳統，賽程期間，基金會將在高地阿慕斯別館前升起所有參賽者國籍的國旗。但中華民國在國際上是個小國、弱國，溫隆信上一次 1972 年參賽時，高地阿慕斯基金會找遍全荷蘭，找不到一面中華民國國旗，反正最後他也沒得獎，便睜一隻眼、閉一隻眼，將就

空缺著。但這次他成了得獎主，基金會這下子也慌了。怎麼辦？

荷蘭與中華民國自 1950 年斷交之後便無來往，為了這次溫隆信獲獎，只好主動聯繫我駐比利時外館，請求送一面國旗來比多汶，完成獲獎者升旗儀式。外交部為這次荷方主動向我索取國旗並公開升旗一事，高興至極，立刻當成大事處理，不但指派駐外單位遣人送來國旗並觀禮、拍照，溫隆信回臺北後又受到多位部會大員接見，頒發獎金、獎章，表揚他「為國爭光」……，錦上添花不在話下。

《現象二》
獲譽為臺灣自引進現代音樂以來的里程碑級著作

話說溫隆信終於奪下高地阿慕斯作曲大賽獎項，取得夢寐以求的「作曲家」身分，當晚一切熱鬧結束，他回到自己的小房間，一進門，淚水便止不住汩汩奪眶而出，整個人徹底垮掉。

自從入野義朗老師指點他這條以參加國際大賽作為進身之階的明路，他拚著多少個黑夜、黎明，在債務纏身的絕境

中咬緊牙關，刻苦自習，幾乎用盡全部的精力。直到這一夜方才體會出：「比賽，原來是這麼殘酷的事情……」在極度感慨中，他忽有一個決定：「這樣子就夠了。」他決定，這輩子有一次這樣的經驗就足夠了！以後，他將不再參加任何比賽，要把剩下的歲月都投注在有意義的事情上，不再只為一己而活。

在這次頒獎典禮上，高地阿慕斯基金會創辦人兼執行長華德‧瑪斯對所有得獎者講話，這番話讓溫隆信一輩子銘記於心。瑪斯先生說：「恭喜你們今天得獎了！但過了今天，你們都將面臨的另外一個難題是：從今以後，社會將不再寬容你們的創作停滯、甚至退步。因為你是得獎主，他們理所當然認為你的所有作品都該是好的……」提醒得獎者後續將會面臨的壓力。他的話帶給溫隆信極大的警惕──得獎，一方面值得高興，一方面又讓人惴惴不安。此外，瑪斯先生還特別點名溫隆信，對這位高地阿慕斯大賽開賽以來的首位亞洲得獎主說：「我們很高興有你，豐富了我們受獎者的陣容。」並允諾所有得主：「從此，我們基金會會照顧你們終身。」

原來，高地阿慕斯基金會是荷蘭一個專為推動現代音樂而成立的組織，除了每年舉辦國際作曲比賽，工作重點還聚焦在支持年輕作曲家與音樂家，協助他們拓展專業生涯，所

有拿過基金會獎項的得主都是他們服務的對象。瑪斯先生此言不虛，他們確實信守承諾，1990 年代，溫隆信到歐洲創辦 CIDT（臺灣文化發展協會），便由該基金會擔任行政支援，多年來一直是他事業上的堅實後盾。

大賽結束之後，溫隆信去了一趟布魯塞爾，向一直幫他忙的、包括傅維新先生在內的使館人員致謝，並再次拜訪住在當地的法比派小提琴大師葛律密歐，報告得獎的好消息，後才轉往西德、瑞士、維也納參訪遊歷。然後他像上次一樣取道紐約，觀察當地的現代舞團與現代音樂，最後赴洛杉磯探望大師約翰·凱基，繞了世界一圈，10 月 8 日才回到臺北。

當他抵達臺北時，松山機場擠滿多家媒體記者，等候採訪這位國內第一位國際作曲大賽的新科得獎主。這次，迎接他的人群中多了一個小不點兒，是他將滿一歲的兒子士逸。他似乎坐飛機坐得麻木了，看到兒子時，竟不住說：「這麼大了，這麼大了。」全程被記者記錄下來，當成花絮報導。（注 25）

《現象二》一曲接下來在亞洲持續發威。日本演出過後，相繼在馬尼拉、漢城、香港各大音樂節演出，報章媒體

注 25：中國時報記者林馨琴，〈作曲家溫隆信三喜臨門！〉，《中國時報》，1975 年 10 月 9 日，第 5 版。

亦泛起一股討論《現象二》究竟是西洋音樂、還是中國音樂的話題。甚至有記者聽完此曲，誠實說出：「其實除了溫隆信外，沒有人覺得這首曲子與書法有什麼關聯……」的感言（注26），為《現象二》創造不少談資。

熱潮過後，《現象二》作為時代經典的評價益發彰顯。作曲界的大家長許常惠 1981 年在第一屆「亞洲作曲家論壇」的結論報告中，當著日本作曲家芥川也寸志（1925～1989）、服部公一（1933～），菲律賓作曲家兼音樂學者荷西‧馬西達（José Maceda, 1917～2004），以及國內青壯派作曲好手、中外記者多人面前，公開肯定《現象二》是一首極成功的作品。還說不僅他（許常惠）個人這麼認為，同時也為多數人所認可，此曲是臺灣自引進西方前衛音樂以來的里程碑級重要著作。（注27）揆諸史實，誠公允之言。

高地阿慕斯基金會發給溫隆信的得獎證明，是一紙樸實無華的證明書，連鑲邊、裱框都沒有，僅將得獎記錄以打字方式打印在一張厚質溫潤的信紙上，右下角有執行長華德‧瑪斯的親筆簽名，並加蓋基金會鋼印，如此而已。但這麼素樸的一張紙卻有不尋常的效用，它等於是一封極具價值的推薦信，或是一本現代曲壇的萬用護照，持有人只要拿著它，沒有去不了的地方，讓溫隆信往後縱橫現代音樂疆場，無往

不利。

《現象二》的誕生與高地阿慕斯大獎，將温隆信帶上創作事業的第一波高峰。但在大賽歸來後紛至沓來的各式榮耀中，他同時聽到內心深處傳來一股聲音，提醒他往後還是要兢兢業業，不斷寫出好的作品，才不辜負「作曲家」的頭銜。

但熱鬧過後，在一切看似平步青雲中，他發現創作忽地變得不再是件容易的事，令他心驚不已。

伴隨著成名後忙不完的個人事業與社會責任，這段瓶頸持續多年，成為他創作生命中一段黯淡的歲月。那真是個蠟燭多頭燒的年代，這位樂壇才子在極度煎熬中，僅能憑毅力與韌性和逆流對抗——他藉寫作商業音樂磨練筆尖，在歐洲大作曲家的作品中尋找線索，借行腳建立與土地的連結，一點一點解開羈絆的繩結。當他在黑暗中看到前方傳來一絲幽微的亮光時，距離他拿到高地阿慕斯大獎，已是十五年後。

注 26：聯合報記者鄧海珠，〈音符 · 在荊棘中跳躍 音樂 · 走現代的道路〉，《聯合報》，1976 年 10 月 20 日，第 9 版。

注 27：許常惠，〈結論〉，《亞洲作曲家論壇》（臺北：亞洲作曲家聯盟中華民國總會，1981），頁 55。

第六章

入世的音樂家

01 商場如戰場

籌組室內樂團「賦音」

. .

1975 年秋天，溫隆信自荷蘭抱得大獎歸來後，總算了卻
心頭一件大事，開始有餘裕規畫先前想做卻沒有時間做的事
情，其中最重要一件，是籌組一支半職業等級的室內樂團「賦
音」，整個 1976 年，他的時間幾乎都花在這支樂團上。

他籌組這支樂團其來有自。最重要的原因，是臺灣長期
以來缺乏演奏現代音樂的團體，音樂界也沒有這樣的風氣，
以致作曲家每到要發表作品前，都得靠關係四處求人，實不
利於現代音樂的推展。1971 年他曾嘗試集合圈內朋友，籌組
一支「現代室內樂團」，但練習幾個月後便難以為繼，顯見
維持一支樂團，光憑熱情是不夠的，還有諸多現實的因素必
須考量。但 1974 年他到京都發表《作品 1974》時，接觸到
當地泰勒曼室內樂團（Telemann Chamber Orchestra），認為
該團的作法極具啟發性，給了他參考的依據。

1974 年 9 月他到京都參加亞洲作曲家聯盟第二屆大會，發表《作品 1974》，為他發表曲作的是大阪地區一支半職業級的泰勒曼室內樂團。他從指揮延原武春（1943 ～）口中得知，該團以演奏巴洛克時期音樂和現代音樂為特色，並不追逐作一個什麼曲子都演奏的團體。這樣的屬性設定讓他一聽大感心有戚戚焉。因為現代音樂是他的本業，而巴洛克時期音樂又是當時臺灣樂團最欠缺的教育，可說一招打中兩處要害，因而有意回臺後也成立一支這樣的樂團。正好泰勒曼樂團中有位臺灣留學生謝中平，正在大阪音樂人學主修小提琴，溫隆信和謝深談過後，發現是位不可多得的弦樂人才，當即勸他學成之後應當回臺貢獻所學，甚至允諾，如果謝中平回臺，將籌組一支樂團給他訓練，一起把臺灣的弦樂教育做好。

　　現在高地阿慕斯大賽結束，他認為事不宜遲，便即刻著手在信熙錄音室的小樂團基礎上，對外招募好手，組成一支三十六人規模的室內樂團，命名為「賦音」，1976 年 4 月向臺北市教育局登記，團址就設在復興南路上信熙錄音室的八樓。

　　從「賦音」的名稱即可看出他對這支樂團的期許——它的英文名稱是「Ensemble Polyphonic」，意即「複音室內樂團」，標誌它是一支演奏巴洛克複音音樂的團體。同時，他

又希望這支樂團日後能為社會培育更多有音樂天賦的孩子，所以取諧音為「『賦』音」，剛開始由溫隆信親任團長兼指揮。

他在成立這支樂團之前，已將運作策略與經費來源都想好了——這將是一支結合學術目的與商業用途的樂團。在學術上，它專門演奏巴洛克時期的樂曲，但也將與亞洲作曲家聯盟及各大文教機構、大專音樂科系合作，支援發表現代作曲家的作品。而樂團的財源主要將來自與信熙錄音室合作的商業音樂錄音演奏，每次錄音，團員可從中獲得酬勞，樂團與錄音室亦有利潤可賺，才能長久維持下去。

成團第一年，他投注極大的心力在樂團訓練和演奏上，從年頭到年尾，共舉辦四場巴洛克專場演奏會，又替洪建全基金會《中國當代音樂作品》唱片灌錄樂曲、為亞洲作曲家聯盟第四屆臺北大會發表多首現代樂作，成為樂壇的一支生力軍。同時這一年，他的錄音室產權也有了變化，更加使他寄望於未來在商場找出一個既能實現個人抱負、又可維持生活經濟的兩全方案，靠個人之力，走一條與眾不同的音樂路。

成立「晶音有限公司」

· ·

1976 年，另外有一個轉變來臨。正當他緊鑼密鼓籌備賦

音室內樂團時，信熙錄音室的股權也發生變化，讓他有更大空間去做想做的事情。

原來，「信熙」是溫隆信和合夥人游振熙合資成立的公司，但游姓合夥人平素事業忙碌，無暇兼顧錄音室這邊的業務，以致溫隆信許多急欲著手的計畫均窒礙難行。合夥人得知以後，體諒公司經營之不易，決定退出，讓溫隆信有餘裕去做想做的事。溫便以退還股金的方式，取得信熙的全部股權與設備，開始大刀闊斧構思更具前瞻性的經營方針。

由於先前錄音室的營利主要靠承接外部委託之個案，賺的是音樂家的工本錢，他通盤考慮未來發展，認為錄音室當朝企業化的方向發展才是，並善用他作曲、演奏、錄音等方面的長才，推出自己的產品，才能創造更大的社會影響力。

在這個前提下，他大膽做了一個規畫，就是在「信熙」的基礎上，成立一間包括企畫、錄音和出版三大部門的有聲出版品公司。在他的計畫中，只要企畫的案子有商機，公司就能賺錢，就有盈餘可不斷投資、再不斷帶動新的產品生產，形成獲利的循環，然後以商場之獲利，來償他的「債」和養他的「學」。「債」是指債務，他的家庭債務迄今尚未全部償畢，仍須按月償還若干欠款；而「學」是學術，他是作曲家，需要時間創作、需要環境從事研究，還要出國開拓自己的市

場，說到底，樣樣都離不開錢。在他的理想中，如果現階段能把這營生的事業建立起來，未來甚至可與他的作曲結合，成為一個進可攻、退可守的堡壘。

他依照上述構想，在 1977 年初，於復興南路信熙錄音室原址登記成立「晶音有限公司」，開啟下一階段的商務之旅。

做生意乃將本求利的行業。晶音公司一開始設定兩個產品方向：一是民謠，一是以兒童為對象的音樂教材。

選擇做民謠的理由是，在 1970 年代時空下，民謠是個受歡迎題材，而且當時還沒有學院派音樂家出來做改編的工作，他乃開風氣之先，將〈三聲無奈〉、〈草螟弄雞公〉、〈丟丟銅仔〉等大家耳熟能詳的民謠，改編成交響化的器樂曲，由賦音室內樂團演奏錄音。這系列推出時引起市場的注意，熱銷了一陣子。但很快他就發現，演奏用的民謠唱片很難一直開發下去，幾張出來後聽眾的胃口就飽了，潮流來得快去得也快，但以兒童為對象的音樂教材就不一樣。

那年代，讓兒童學樂器是非常時髦的風氣，他相準此一商機，1977 年謝中平老師從日本學成歸國後，即委託他錄製《篠崎小提琴曲集》演奏卡帶，供音樂學子聆賞。這一類商品雖不會一夕爆紅，卻有長期的市場需求，因此又陸續與鋼琴家劉富美及在臺法國鋼琴家雷巴（Christian Desbats）合作，

灌錄一系列鋼琴教材的示範錄音帶，從《拜爾》、《徹爾尼練習曲》、《小奏鳴曲集》等，一直錄到《巴哈創意曲》，成為細水長流的長青商品。

　　然而晶音成立初期，成本花費極大，新開發出來的產品銷量往往追不上支出，公司常處於虧損狀態，讓他非常憂心。好幾次遇到不可預期的狀況，資金一時周轉不來，只好拜託太太回娘家向岳父大人借錢，等公司收到貨款再還給岳父。他的岳父高登科是一名殷實的商人，早年畢業於日本早稻田大學商科，在吉林路上經營「松江實業」，生產窯業原料，並擁有西德進口多種工業用原物料的中華民國總代理權，在業內相當知名。岳父見這位不久前才拿到國際作曲大獎的女婿竟然也做起生意來，意見不大，但一聽說他要賣的產品是虛無縹緲的「聲音」，則十分不以為然，曾私下留話：「做生意要做『實業』，不要做『虛業』。」帶給他不小的壓力。

　　他曾為流行音樂工作多年，深知經營商業音樂，在愈是艱困的時候，就愈要做出一件大賣的商品，否則公司前途堪慮。但要做什麼才會大賣？苦思之際，竟在自己的兒子身上發現商機。當時士逸已經三、四歲，很會說話了，也喜歡唱歌，但市面上的兒歌歌詞老舊，不合時宜者甚多，他因此想寫一些兒歌給兒子唱，忽爾靈光一閃：「咦，這（兒歌）不

正是個好題材嗎？」他思索，如果他希望自己的孩子在成長過程中有歌可唱，別的父母想必也希望他們的孩子有歌可唱。而且兒童的成長期長，從零到十二歲，在不同的階段有不同的變化，需要不同的歌曲才能滿足他們成長之所需，豈不是個龐大的市場？

一想到這裡，他再無遲疑，立刻著手蒐集國內外兒童教育書籍，從中研擬出一套適合兒童身心發展的唱歌教育理論，開發兒歌這塊市場。1978 年晶音公司推出《綺麗的童年》幼兒音樂系列第一集，一套六張的唱片果然打動無數家長的心，一上市就熱賣，公司終於打破不上不下的僵局，迎來開業以來的第一波豐收。

開發兒童音樂教材，引領市場潮流

. .

晶音公司在兒歌主題上開創了潮流，固然值得欣喜，但他一想到後續還有許多雄心抱負尚未施展，就不能滿足於現狀，決心斥資提升錄音室設備，做出第一流的產品。

為此，他去找向來支持他的國泰信託總經理蔡辰男，商談借貸四千萬元。惜情的蔡辰男二話不說就找來信貸部經理，核示以溫隆信的「無形信用資產」作保，直接貸他如上款項，

助他大刀闊斧升級設備。隔年（1979）晶音公司乘勝追擊，一口氣推出《綺麗的童年》第二、三、四集，集集暢銷，一連熱賣數年。在《綺麗的童年》熱潮下，晶音公司財務由負轉正，帶動他製作更多優秀兒童歌唱教材的願望。其實，他這麼做不只是為了生意，身為人父，他是真心希望在工作中陪伴兒子成長，看著孩子每天高高興興唱著他寫的歌曲，人生還有什麼比這更美麗的事？

1980 年，溫隆信將工作的重心放在開發兒童音樂的市場上。為了推廣《綺麗的童年》及替接下來的產品鋪路，他必須廣泛推銷學前教育的觀點，讓社會大眾知道，零到六歲是兒童學習的黃金期，倘若錯過，恐事倍功半。因此他大張旗鼓進行兩件事：一是成立「綺麗的童年研究推廣中心」，透過北、中、南各地唱片經銷商在當地組織教室，招收懷孕三到六個月的孕婦為會員，由溫隆信定期出差，巡迴主講胎教與學前教育的重要性。二是與臺北市光復國小合作，訓練合唱團唱他寫的兒歌。假日期間，他帶著合唱團小朋友到全臺各鄉間、部落，演唱歌曲給當地人聽。

上述活動的背後當然有它的商業目的，但可貴的是，溫隆信確實深信教育對兒童的未來極其重要，因此在向準媽媽們授課時，總不斷灌輸她們為人父母者應有的正確心態和對

待孩子的態度，幫助她們教養下一代的新生命。在帶領合唱團到偏鄉演唱時，他看到許多父母生下一堆孩子，卻養而不教，放任孩子在無知的環境中成長，感到十分痛心，總苦口婆心勸告這些父母：「把生出來的孩子教育好，比不斷生養孩子更重要。」以及勸告他們節育。這已經完全超出作曲家和生意人的本分了！倘若他內心對兒童教育沒有赤忱，錢賺到就好，實無必要在沒有記者在場的情況下，還一而再、再而三地花費多年的時間與脣舌，去做這些只有良心才知道的事情。

《說唱童年》締造有聲出版的銷售盛況

1981 年，他開始規畫另一套兒童音樂教材《說唱童年》，作為晶音接下來的主力產品。這次設計的新教材有別於《綺麗的童年》。

《綺麗》是一套以音樂為主的唱片，從一首又一首的歌曲中培養兒童的語言能力，《說唱童年》則反其道而行，從語言學習出發，帶出一首又一首的歌曲。為了做好這套有聲讀物，他在晶音公司企畫部下設立兒童有聲出版品部門，花將近三年時間籌備，聘請國內作曲家、插畫家、兒童文學家

多人，編寫詞曲教材，並延請光復國小合唱團與專業播音員共同錄製音帶，合力作出一套包含童謠、兒歌、繞口令、猜謎、現代童詩和兒童小歌劇在內，高達一百五十首歌曲的音樂教材。

1983 年《說唱童年》正式問世。由於製作成本龐大，銷售業績關乎公司未來前景，自然要想方設法衝高銷售量。溫隆信是戰役的主帥，由他訂出一系列從模糊到精準的銷售策略：第一波攻勢是定期購買報紙的全版廣告。晶音向當時國內銷量最大的兩家報社：《中國時報》和《聯合報》，定期購買全版促銷廣告，一天費用即達二十多萬元，花費雖高，卻是最容易營造聲勢的作法。第二波攻勢是與臺灣英文雜誌社合作，針有潛力的客戶寄發廣告信。這家雜誌社代理進口許多外國雜誌，手中握有大筆中產階級客戶名單，且定期更新客源，是十分有效的資料。第三波攻勢則是出動直銷部隊，根據上述名單挨家挨戶登門拜訪，掃街推銷，各個擊破。

《說唱童年》在三大策略推動下，為晶音公司創下前所未有的佳績，各地訂單如雪片般飛來，公司上上下下應接不暇。當時晶音已搬離復興南路舊址，在樂利路租下一棟上下八層的大樓，一樓當倉庫，二樓以上是工作室、辦公室、排練廳和錄音室。溫隆信每星期要向永豐餘紙廠訂購數百令的

印書用銅版紙，向台塑公司批發一卷又一卷裹在包裝盒上的塑膠布⋯⋯，資金進出龐大。最高的紀錄是，他一星期要備妥現金三千萬元，才足以支付各種款項。那時候，他常與人有如下這般的對話：

「今仔日閣欠多少？」

「閣欠四百。」

「好好好⋯⋯」

生意人講錢，習慣省略掉後面的「萬」字，聽起來輕描淡寫，實則劇力萬鈞。

《說唱童年》締造有聲出版界的空前盛況，公司每月進帳近千萬，加上《綺麗的童年》依舊暢銷，不但國泰信託的四千萬借貸悉數還清，還掙得數千萬元身家，讓他嘗到生意場上勝利的果實，被形容為是臺灣「最有錢的作曲家」（注1）。

注1：記者陳文芬，〈推介國內傳統藝術責無旁貸 温隆信組織 CIDT 任重道遠〉，《自立晚報》，1994 年 3 月 17 日，第 15 版。

算錯的一步棋

. .

不過，做生意是這樣，不做則已，一做下去，就得不斷投入資金，維持人力、物力之運轉不輟，否則規模便趨於萎縮。《說唱童年》之能取得如此巨大的成功，一個不可忽視的原因是它背後有支高達四百八十人的直銷隊伍，他們根據名單全省拜訪，幾乎將市場掃過一遍。但要維持這支隊伍需有源源不絕的新品供他們上陣，如果晶音公司無法在短期內接續推出能夠維持市場熱度的新作，隊伍很快就會解體。於是溫隆信又迅速構思了一個主題：《孩童詩篇》，作為下一波的主打商品。

在《孩童詩篇》中，他作了一項大膽的變革。有別於先前的產品以兒童音樂為主，《孩童詩篇》將重點放在親子教育上，鼓勵父母親與孩子一同說故事、閱讀，培養緊密的親子互動。所以這是一套以書為主、音樂為輔的產品，共含書十五本，錄音帶只有三卷。

只是，這步棋他算錯了。他以為兒童教育的市場在經過《綺麗的童年》與《說唱童年》洗禮後，已有足夠的條件接受童歌以外的路線，沒想到資金一砸下去，他便掉入一連串的噩夢中。舉例來說，新產品一次至少要出版五千套才能壓

低售價，以每套十五本書計，就得製書七萬五千本。而書本的體積遠大於錄音帶，所以公司要規畫更大的倉庫面積，才容納得下各種囤積的紙類和包裝材料，而書本的製作程序也比錄音帶更費時費事，文字、插圖、排版、校稿……，凡此種種，產品還沒上市，就已經把他搞得灰頭土臉。沒想到上市後的打擊更大！

市場對這套大部頭的童書反應平淡，用盡策略，銷售速度僅及《說唱童年》的十分之一，局面大不妙。晶音公司為出版這套《孩童詩篇》，已投下大筆的作業費用，倉庫裡材料和半成品堆積如山，都指望產品趕快銷售出去，換得現金再投入下一批生產。但情況正好相反——晶音公司一方面要負擔柴米油鹽的各種常態性支出，一方面又要扛住因《孩童詩篇》滯銷而積壓的大筆資金，財務日趨惡化。

雪上加霜的是，當時他還想把叫好又叫座的《說唱童年》推廣到東南亞的華人市場，所以又花很多的錢打廣告，當一切不利因素累積在一起，待他覺察到情勢不對想收手時，公司財務的均線早已滑過死亡交叉點，一路向下沉淪。

《孩童詩篇》是 1984 年底上市的，到 1985 年底，晶音已賠光先前賺到的盈餘，周轉出現困難。溫隆信不得已，只好央請妻子再回娘家，向她父親求援。這次岳父見到女兒回

來，一開口竟又是替女婿借錢（雖然已經很久沒借了），氣得火冒三丈：「要借錢叫伊自己來，不是叫你來！」硬是把溫隆信給揪來跟前。

溫隆信十分尷尬，坦白告訴岳父自己經商失利，需要大筆資金周轉。岳父公事公辦：「要借多少、什麼時候要還，你給我講清楚。」但債務像個無底洞，要借多少他一下子也講不清，只能先認疏失，說：「是我犯了錯，這事我自己要負責。但我需要這筆錢，以後我會逐年把錢還給你。」岳父聽一聽，說：「我也不能一次給你這麼多。若不，你每個月需要多少，過來跟我講。」他一聽岳父要他「每個月」來，便悟出他話中另有含意。

岳父的援手

自從他跟高芬芬結婚後，翁婿二人一直不親，總覺得和岳父之間有個芥蒂。以前他無所求於岳父，因此沒有特別在意，但現在要借錢，不低頭也不行。岳父要他每個月去他的辦公室一趟，意思很清楚——每去一次，就給你洗臉一次。

在松江實業的董事長辦公室裡，岳父只要一見他來，便問：「這次要借多少？」隨後打開金庫，從裡面取出厚厚一

疊即期的客戶付款支票，一邊翻看，一邊這裡丟出一張、那裡丟出一張，幾張丟完，差不多就是他這個月需要的應急款項。剛開始他不很清楚岳父的心思，但幾次以後就慢慢懂了。岳父其實是覺得他太聰明，難免狂傲，岳父不喜歡他這部分，這次逮到機會，故意挫他的銳氣。

温隆信開始過著每個月向岳父借錢的日子，直到1987年，足足借了兩千三百萬，才把窟窿填平。這一年多來他也反省了很多，回想自己最初從商的目的，是「以商養學」，沒料到在順境之中失去警覺心，一心追高，反落入「以商養商」的境地，這完全是他的疏失，怨不得別人。

欠岳父的錢持續在還。年餘之後，有天他意外接到一封岳父寫來的信，裡面僅寥寥數語。岳父寫：「欠我的錢不用還了，我這年歲，就算把錢都還我，對我也無啥路用。」然後交代：「好好把我女兒照顧好就好了。」三言兩語便將偌大的欠款一筆勾銷。

温隆信讀完此信，感動莫名，隨即寫了一信給岳父。他這樣寫：「古人有云：『救人一命，勝造七級浮屠。』我被您照顧過了，您應該從我身上拿到這樣一輩子的感謝。」並說：「我從這事件中學到了功課；還有您給我的功課，我也學到了。」向老人家致上他發自五內的謝意與敬意。

同時為了此事，害得高芬芬有段時間在自己父親面前抬不起頭來，讓他引為終身愧疚。愧疚之外，還有難以言說的感激。

此處既已提到溫隆信的岳父高登科，便附帶一說這位前輩在臺灣體壇的風光往事。高先生是臺灣第一代網球國手，曾連續九年（1946～1954）拿下十次全臺硬式網球公開賽男子單打冠軍，及數度代表臺灣參加國際網球比賽，被稱為「第一代（網）球王」。（注2）高先生事業有成之後依然熱心網壇事務，出錢出力，對扶植後進不遺餘力，曾提攜過連玉輝、王思婷在內多位網壇好手，是一位才智兼備、氣度恢弘的長者。

岳父晚年，翁婿二人感情極佳，岳父曾不止一次對溫隆信說：「啊，Nobu（注3），我就是感覺你實在是足有才能的人……。」肯定女婿才情過人，勉勵他認真過好當下的每一天。

由《孩童詩篇》引發的財務危機與第二度的負債人生，

注2：蘇嘉祥（2009-03-16）。〈中華民國台灣網球史 [6] 第一代球王高登科〉。中華民國網球協會官網《台灣網球史》專輯。http://www.tennis.org.tw/web/about_us.asp?s=1&msg_id=35 （2021-07-25 瀏覽）

注3：按：「隆信」二字的日文發音是 Taka-nobu。但家人或親友私下不會如此慎而重之稱呼他，而是以較親暱的形式，叫他單名 Taka（隆）或 Nobu（信）。

到 1988 年便畫下句點。事後證明，這段商場之旅在他人生中只是一個試煉、一段插曲，而他在裡面試煉過了、也學習到了，從此無意再戀棧。危機結束之後他將公司賣給一位跟隨他十五年的老員工，從此不再涉足商務。

下一節，將進入同時段的另一主題：作曲。這段期間是溫隆信創作生命最黯淡的歲月，在瓶頸中，令他苦惱的是音樂，但能安慰他的，也唯有音樂。

02 創作的苦澀與慰藉

大獎後的創作瓶頸

· ·

　　溫隆信在 1975 年抱得大獎榮歸後，陷入意想不到的創作瓶頸。這是一種說不出的凝滯感——明明想寫些什麼，卻不知從何下手；勉強寫出來、甚至公開發表了，最後還是過不了自己這一關，全丟進垃圾桶。對作曲家而言，這種感覺真是恐怖之至，往昔那種靈思一旦激發，便下筆有如神助的才能，竟不知何時悄然遠去，取而代之的，是寫不出好東西、看不到盡頭的恐慌。

　　這使得這位國內首位新科作曲大獎得主的處境異常尷尬，甚至難以對外啟齒自己究竟出了什麼問題？隨情況持續數年不解，他不止一次暗自懷疑：「是自己江郎才盡了嗎？」因為找不到解方，不得不於 1977 年對外宣布：「停止接受一切創作委託，專心於籌組錄音公司，發行唱片與錄音帶。」以此為由，化解來自同行的關心。

回想起剛得獎不久，他對自己的未來生活有過一幅美好的構圖，就是白天經營錄音事業，晚上則摒除一切雜務，閉起門來過他夢寐以求的寫作生活。他是作曲家，天底下沒什麼比作曲更讓他心動的事。在這段蹇滯期間，若要他依照寫過的樂曲模式再多作幾首出來，他一樣辦得到，只不過他絕不接受自己在任何情況下，模仿過去舊作的思路寫曲，還把它當成新品發表，變成一個敷衍創作良心的作曲人。

1970 年代後期，他在創作的苦海中掙扎，生活亦陷入一連串不如意中。從 1977 年晶音公司成立以後，公司有一段時間不賺錢，他每天都得為錢提心吊膽，健康也亮起紅燈。

說到健康，事實上他從 1969 年服完兵役回來，健康就開始折損了。退役之後，他過的是以一抵三的生活，為了償還家中債務，他身兼多職，工作賺錢；同時為了準備國際大賽，夜夜苦讀，每日僅得少許睡眠時間，長此以往，耗損掉不少健康本錢。到 1980 年，商場上多重壓力累積下，他的身體再也撐持不住，少年時期在單槓上翻滾摔傷的隱疾倏然爆發，肩、頸開始麻痺，全身血液循環不良，疼痛折磨得他夜不成眠。

他去看西醫，醫師評估開刀成功的機率只有百分之五十，說：「另外一半你自己要負責。」他想想算了，自己

現在只有三十六歲，承擔不起這麼高的開刀風險，就任憑病痛折磨吧！四十歲以後他眼睛開始老花，常感全身虛弱乏力，去看中醫，中醫斷定他的身體比實際年齡老了十八至二十歲，說已進入男性更年期。難怪他那時上臺指揮樂曲，總感覺下半身虛浮無力，站都站不穩，真十足未老先衰。

多年之後他回頭看慘不忍睹的 1980 年代，可說是他創作生涯中最黯淡、最無助的年代，但這經歷幫他了解到一事實：創作，確實是件不簡單的事。

作曲家創作時不只貢獻個人的心智與努力，就連他的生活經歷、身心狀態，經久也會反映在作品中，無所遁形。一個長期處在困境中的創作者，猶如身處漩渦邊緣，稍一把持不住，就會被無情的惡水捲走。當他拖著病痛的身體與逆流對抗時，唯一能做的還是寫曲——不斷寫作各種類型的樂曲，管它是有意義的還是沒有意義的曲子。這麼做雖不一定能幫助他突破困境，但不寫是絕對坐以待斃。而在無數的寫作中，又以來自商業音樂的練習，對他助益最大。

眼高手低是創作者的大病

温隆信自 1973 年為紀錄片《中國歷代人物畫》配樂開始，

為商業音樂寫曲已頗有時日。起初他涉入這行的目的是為幫助家庭還債，當然，亦不乏他對第八藝術的濃厚興趣，以及個人生計之所需。即因涉入商業音樂乃為生計之故，所以他從未嚴肅看待過這份工作，十餘年來到底寫了多少作品也不清楚。

近年來，臺灣音樂研究蔚然成風，有專研流行音樂史的研究生隔洋送來視頻，問他何以早在四十年前就懂得使用「巴薩諾瓦」（Bossa Nova）這種源自南美的新潮節奏？被問的時候他還一頭霧水，根本忘了曾經寫過這些東西，也忘了是在什麼場合下學會使用這樣的節奏。但問題勾起了他的回憶。他綜覽前半生的因果，細細回思，終於想通為何自己的創作進程會在 1980 年代出現巨大的斷裂？其中一個重要的原因，就是作曲家眼高手低的問題。

即使他是個已經獲得國際獎項肯定的作曲家，但學海無涯，仍不能保證他知道該怎麼用他想用的素材。身為現代作曲家，他對發生在當前、尤其與自身時代相近的音樂，永遠抱持濃厚的興趣。學生時代他不獨喜歡馬勒（Gustav Mahler, 1860～1911）、巴爾托克、史特拉汶斯基這些離他不遠的西方正統大作曲家，對介於通俗與嚴肅之間的蓋希文（George Gershwin, 1898～1937），和來自歐美流行文化的貓王（Elvis

Presley, 1935～1977）、披頭四（Beatles）、爵士、搖滾等，都令他目眩神迷。

1970 年代以後，又有來自拉丁美洲的恰恰（Cha-Cha）、倫巴（Rumba）、騷莎（Salsa）、巴薩諾瓦等等舞曲傳入臺灣，在他耳畔散發一陣陣迷人的異國氣息。還有不知道從哪裡聽來的韓國的篳篥聲、日本的尺八聲、東南亞獨特的甘美朗（Gamelan）、庫林唐（Kulintang）……，這些充滿地域色彩的樂音，異常吸引他的注意。他一直想以周邊文化的聲響為素材，寫出一種打破東方與西方、傳統與前衛、嚴肅與通俗界線的新色風格，但得獎後這一步走得太急，反墜入五里霧中，失去了方向。

原來，作曲家「想」寫什麼和「有沒有能力」支配這些素材，中間有一大段距離。一來，他當時的想法與技術仍然不夠純熟，再者，以他當年的功力，也還做不到在材料與材料之間來去自如的地步，以致每有一點新意，下筆總施展不開。但在困境中的他看不透這個局，不曉得自己出了什麼問題，所以 1977 年才不得不對外宣布：「停止接受一切創作委託。」默默面對個人創作生涯的寒冬。

解決「眼高手低」問題的唯一辦法就是不斷的寫，把手的能力提升上來，到和眼一般高的水平。他當時為了生計，

私下「下海」接很多商業音樂的案子，從電影、電視劇配樂，到數不完的流行歌。商業音樂是個寫好寫壞沒人管的地帶，作曲者愛怎麼寫就怎麼寫，想放什麼料就下什麼料，只要聽眾不出聲抗議就行。在正統音樂界還避談流行音樂的年代，十餘年來，他已在此界把方方面面感興趣的題材都寫了個遍。當然，以「打帶跑」方式寫出來的東西不會每次都令人滿意，且常有挫折之感。但他可以把有價值的材料悄悄留下來，加注、修正之後，等到適當的時機再拿出來使用，直到他滿意為止。而在連結異質性的聲音材料時，該怎麼進、怎麼出，什麼樣的和聲對位可形成什麼樣的聲響條件……，寫多了就有十足的把握。

當初他在寫這些商業音樂時並無懷抱多偉大的理想，特別是在他身心憔悴的 1980 年代，只是藉著不間斷的寫作磨練手感，卑微地維持作曲家的自尊。然而在這段苦澀的歲月中，他始終沒有放棄寫作現代音樂的企圖，產量雖然稀少，仍寫出如《給世人》（1984）、《現象三》（1984）等曲壇公認的好作品，證明他 1980 年代的減產不是功力減損或江郎才盡，而是因為創作取材的擴大、文化視野的拓寬，都需要相應的手上功夫配合，才能畢竟其功。

作曲界有些人踏入商業音樂的世界後，因優渥報酬與相

對寬鬆的寫作條件，時間一久便很難再回頭寫嚴肅的學術作品，但溫隆信不然。他在手感漸豐、茅塞漸開後，反而斷然告別商業音樂，回到學界繼續挑戰現代音樂的夢想，光憑這分勇氣，即知這位作曲家萬萬不可小覷。

研究打擊樂，尋找新音源

在忙碌至極的 1970 年代，溫隆信花費大量心力在研究兩種樂類：電子音樂與打擊樂。

身為作曲家，他對一切足以構成新音源的聲響充滿高度興趣。單單樂團樂器發出的聲響對像他這樣「以現代為己任」的作曲家早已不夠，因為他們早就了解到，音樂由聲響構成，要寫出有別於過往先聖先賢成就的樂曲，不獨要在技法下工夫，常常，新的聲響來源會帶動演奏技法的創新，賦予音樂新的面目，因而廣泛尋找具有辨識度的音源並善加利用，是現代作曲家的重要任務。而在 20 世紀新音源的發掘上，電子樂與打擊樂正扮演其中之要角。溫隆信對電子音樂的努力前文已經提及，在 1970 年代的臺灣，他是絕無僅有、能在作品中使用電子音源的作曲者，堪稱先鋒中的先鋒。此外，1970 年代同樣是他潛心鑽研打擊樂的時代，接下去就來談這個部分。

在人類文明的進程中，打擊樂有悠久的歷史，例如中國的鑼鼓樂、印度的鼓、印尼的甘美朗、非洲的木琴、中南美洲的馬林巴、東南亞的鑼群文化等等，都是鮮活的例子。然而在西方樂團的歷史中，打擊樂器數百年來卻處於邊陲地位，擔任輔助的角色，直到 20 世紀初期，作曲家為尋求作曲的泉源與拓寬演奏的領域，不斷提升打擊樂器運用的比重。溫隆信很早就發現個趨勢——1960 年代當他還是學生的時候，就見到孺慕的作曲家如巴爾托克、瓦列茲（Edgard Varèse, 1883～1965）、史特拉汶斯基等人，在作品中大幅使用打擊樂器，寫下著名的樂曲，便知打擊樂在 20 世紀現代作曲中的重要性。1960 年代後期，他相繼以打擊樂器為要角，寫下定音鼓五重奏（1967～1968）和芭蕾舞曲《0½》（1968），絕非偶然之舉。

　　1970 年代之後，溫隆信一頭栽進打擊樂的世界。他有一個不為人知的經歷是，1971 年秋天去奧地利投考國立維也納音樂院時，不但考取該校的作曲科，還錄取打擊樂科。但投考打擊樂科並不意味他想取得打擊樂的學位，而是想看看在歐洲正統音樂學院的打擊樂部門，用什麼教材和教法指導學生，以及在這科目中，還有什麼他這個搞作曲的人還不清楚的細節。

當時該院的打擊樂入學考試非常容易，招生當天他走進考場，一陣敲敲打打就被錄取為主修生。開學後，他以作曲家的視角在裡頭穿梭一圈，將各種樂器研究一遍，再花幾堂課時間和老師討論演奏法便於願足矣，從此沒了下文。倘讓他留下唸出一張文憑來，孰知他又會在打擊樂界闖出什麼樣的風景。

他研究打擊樂最直接的方式，就是自己蒐集各式各樣的打擊樂器，買回來研究它們的聲音。比如說他曾去腳踏車店，購買嵌在車輪上的鋼絲輻條，以輻條擊打在金屬樂器上（例如鑼或鈸），能發出非常有效的聲響，打在鋼琴弦上也有很出色的效果。又例如有一種塑膠玩具球「Super Ball」，把球插在棒子上，在金屬樂器表面摩擦時，會發出像呻吟或哀鳴的聲音，也可改在紙張上操作，是一個製造聲響的好工具。又例如各式各樣的鼓棒，若想知道哪種鼓棒敲擊鼓面時會發出哪種聲響，作曲家還是得一枝枝拿出來敲，才找得到答案。總而言之，整個 1970 年代，他都埋首在尋找音源、創造音源、控制音源、發展音源這幾件事情上。

將打擊樂演奏風氣引入臺灣

. .

1974 年，他的作品第一次受到國際打擊樂家青睞，肯定他的寫法深得擊樂演奏之要旨。該年，他提《作品1974》赴京都參加亞洲作曲家聯盟第二屆大會，負責此曲打擊樂主奏的是日本首屈一指的擊樂獨奏家北野徹（1946～）。北野打過這首曲子後，對溫隆信的背景十分好奇，以北野手上功夫之廣，發現亞洲作曲家中竟有人能將打擊樂寫得這麼地道，實不多見，因此見面第一句話就是：「你為什麼懂這麼多打擊樂？」認為溫隆信寫的打擊樂語法生動有趣、演奏深富效果，音樂會結束後，兩人結為朋友。

溫隆信自京都大會後，便有意透過北野徹，將當代的打擊樂演奏介紹給臺灣民眾認識。1975 年 6 月，北野徹首度應邀來臺，在「中日當代音樂作品發表會」中擔任溫隆信新作《對談》（1974）的打擊樂手。當然，《對談》的打擊樂是有難度的，臺灣沒有專業的打擊樂手可以勝任，非得請外籍演奏家來不可。這也反映當時如溫隆信這些作曲家的困境——常常，曲子寫出來卻找不到人演出，要不是被迫束之高閣，就是得想辦法送去國外發表，再不就是像這次一樣，央請外國的音樂家來臺灣表演，備極艱辛，是一段本地演奏生

態無法支撐創作發展的青澀時期。

這次音樂會邀請北野徹來，他精湛的技藝果然引起臺北有識之士的重視。臺下觀眾李哲洋（音樂學者）在看過表演後，不禁讚嘆：「使我們聽眾大開眼界」，還指出臺灣過去沒有打擊樂教育，在本地樂團權充打擊樂手的，「多半都自己摸索『出師』的」。（注4）真是一語道盡時代的尷尬。

而更具影響力的一次，是 1976 年 9 月溫隆信以賦音室內樂團團長身分，為北野徹在臺北實踐堂舉辦一場個人獨奏會和講習會。這時，位在陽明山的中國文化學院已經聘請美國打擊樂家麥可‧蘭德開設打擊樂課，邀請臺北近郊各音樂科系推薦有樂團打擊樂經驗的同學參加，成為臺灣打擊樂教育的發端。蘭德指導的學生中包括朱宗慶、陳揚、連雅文等數名，溫隆信和他們都熟，因此鼓勵這些已有打擊樂基礎的學生，都來賦音參加講習會，接受北野的指導。在打擊樂資源極度稀缺的年代，這些養分彌足珍貴，例如在這次研習會中，連雅文學到小鼓和三角鐘的打擊技巧，令他終身難忘。（注5）

注4：李哲洋記，〈日本作曲家談：中國當代的音樂〉，《全音音樂文摘》4:9（1975年 9 月），頁 97-99。

注5：《中國打擊樂琤琮篇》（臺北市：曲盟文化事業，1987）唱片封套「打擊樂家連雅文」介紹。

名作《現象三》

. .

　　到了 1980 年代，上述優秀的打擊樂手紛紛學成歸國，帶動國人欣賞打擊樂、學習打擊樂的風氣。難能可貴的是，打擊樂在臺灣成氣候之後，這批年輕的演奏家不再以演奏西方的樂曲為依歸，而有意建立傳統東方的打擊樂曲目，遂開始委託國內作曲家為他們創作新曲。1984 年，朱宗慶打擊樂團向國內作曲界提出第一份創作委託案，受託對象即是溫隆信。在創作上，溫隆信呼應委託者的要求，同時也為呈現他個人多年來在西樂潮流中追尋自己民族文化的理想，大膽在這首作品中並陳中、西方的打擊樂器，巧妙設計主奏者一人，職司西式樂器，另有助手三名，負責中式樂器，這兩方人馬都各自擁有獨特的音色與樂句，在音樂上分庭抗禮，製造出一連串的矛盾與衝突。但微妙的是，抗爭過後，樂曲最終走向協調，留下餘韻在空中迴盪。

　　在 1980 年代溫隆信充滿挫折的創作歷程中，這首樂曲帶給他極大的回饋感，彷彿又回到 1970 年代出手成章的狀態，但當中包含更多他對創作的敬畏與虔誠。曲成之後，他賦予這首作品一個意味深長的名字：《現象三》。一來，打擊樂本來就是「現象」系列所強調的主題；再者，這是一首他感

到滿意的作品，讓它承襲「現象」之名是十分恰當的。

《現象三》在首演之日，引起臺下觀眾兩極的反應，喜歡這首曲子的人非常喜歡，但也有很多人不喜歡，成為當晚討論度最高的樂曲。（注6）

但樂曲的價值要經過時間的檢驗才能被看見。1988 年，海峽兩岸作曲界在美國哥倫比亞大學教授周文中安排下，各自推派十名代表齊集紐約，舉行分治後的首度會談。在這場別具意義的交流中，《現象三》被與會作曲家認為是一首性質單純卻富有創造性的作品，其深度遠超過老一套中學西用、西學中用、或五聲音階之類的粗淺觀點，被認為是 1980 年代兩岸作曲家追尋自己民族文化的代表樂作。（注7）

溫隆信與本地打擊樂團的成長不獨體現在作品關係上，還有溫熱的人情往來。

注6：林勝儀文，〈國內音樂家專訪：開拓打擊樂的先鋒朱宗慶〉，《全音音樂文摘》9:4（1985 年 4 月），頁 34。

注7：聯合晚報記者林樂群紐約報導，〈兩岸作曲家在美紐約討論「中國音樂的傳統與將來」〉，《聯合晚報》，1988 年 8 月 9 日，第 8 版。另，在作曲家潘皇龍 1996 年撰寫的〈臺灣音樂創作半世紀的回顧與前瞻〉一文中，也將《現象三》列為臺灣現代音樂「開花與結果時期」的一首「相當具有代表性」的作品，「在國際樂壇激起了相當強烈的迴響與好評」。可見《現象三》乃臺灣當代音樂界公認之傑作。見：《臺北國際樂展紀念專刊》（行政院文化建設委員會策畫主辦，1996），頁 25。

1986 年，朱宗慶打擊樂團正式登記成立，成為國內第一支專業打擊樂團體。但樂團剛成立時設備不足，剛好這階段，晶音公司已結束對外錄音的業務，樂器大多閒置，他便將公司四十餘件、價值兩百餘萬元的打擊樂器當成賀禮，慷慨借給他們使用，成為朱團創團之初的練習工具。三年後朱團已發展得家大業大，溫隆信去探視那批借出的樂器，發現早被勤奮的團員敲成「老祖母的牙齒」，零件俱皆鬆脫，便順勢改為「贈送」，玉成一支樂團的成長。

善於建造環境的音樂家

　　溫隆信因為喜歡打擊樂而研究打擊樂、譜寫打擊樂曲，但早年臺灣沒有打擊樂的演奏人才，他為了想快點打開國內市場，不得不做這個先鋒，以自己的人脈和資源，引進國外的專家與樂器，兼做起扶持與培養打擊樂人才的工作。等國內有了專業的演奏者之後，再與這些人合作，共創屬於國人自己的曲目。

　　他與同期許多作曲家的不同處即在於此──許多作曲家終身專注在寫曲，不問其他，這原是個人的價值，並無對錯，但溫隆信不只喜歡創作樂曲，還善於創造環境。如果他身處

的環境無法讓他心安理得當一名作曲家，他便想盡方法改變周遭，創造出一個適合作曲家生存的環境來。儘管這中間他吃了無數苦頭，卻從不改變這樣的想法與作風。在他的理想中，倘若他寫的曲子一直有人演出，又不斷有音樂家來委託他寫新曲，這樣的人生才是他一生期盼的。

他的這個特質看在與他相交超過四十年的日本擊樂家北野徹眼中，感受尤其深刻。北野徹在認識溫隆信之後，見證了臺灣從一座打擊樂的荒島，在三十年間變成亞洲的擊樂重鎮；也曾在 21 世紀親眼目睹溫隆信在美國西岸的普安那公園市（Buena Park, CA）僅花費十年時間，便從無到有打造出一支高水準的青少年管弦樂團，帶動當地音樂風氣，故對他的能耐十分折服。他曾有感而發對溫隆信說：「溫桑，你真是一個奇特的人。只要有你在的地方，周圍的環境就會改變。」

溫隆信與打擊樂之間還有下文。1980 年代《現象三》的成功只是開端，1990 年代他在歐洲推動文化交流活動，當時打擊樂演奏的風氣正盛，市場上有許多委託創作案，提供作曲家生計之所需與實驗的機會。在這樣的環境下，他與歐、美、亞多支知名團體合作，繼續寫作打擊樂，造就他打擊樂創作的黃金期，這部分留待後文再敘。

「吳三連獎」的鼓勵

. .

1980 年代對溫隆信而言，是個苦多於樂的年代，尤其創作上的不順遂，與生意場上的起伏跌宕和身體的病痛交織在一起，將三十多歲的他困得筋疲力竭。但在萬般低潮中，有件值得一提的事情是，1981 年，他獲選為第四屆「吳三連文藝獎」音樂獎得主，帶給他精神上極大的鼓舞。

吳三連文藝獎乃由曾任臺北市第一任民選市長的吳三連（1899 ～ 1988）先生於 1978 年創設，是一個為推動臺灣人文發展而創立的獎項。有別於當時許多獎項的授予皆有政治考量，吳三連文藝獎的評定原則是：「不允許任何政治干擾，所有得獎的人都只因為他們的成就值得肯定。」(注8)凸顯該獎項評選的超然立場。

推薦溫隆信爭取此一獎項的是他的作曲老師許常惠，事後他才從許老師口中聽到評審幕後的祕辛。原來，這一屆音樂類獎項競爭者眾，評審們經過長時間討論後仍無法決定人選，會議陷入膠著之中，最後，吳老（吳三連）出面說話了，使得結果頓時明朗。

吳老說：「倘若很難決定人選的話，就要看候選人中誰

對社會的貢獻比較大，那就選誰。」

根據吳老提出的標準，評審們開始審視候選人的社會活動經歷，發現溫隆信不只有作曲方面的成績，還長期擔任亞洲作曲家聯盟祕書長、賦音樂團團長、晶音公司負責人等職務，對社會文化與兒童音樂教育皆有實質的貢獻，最後評選出溫隆信，成為本屆音樂獎得主。

當他知道，原來奉獻作曲家的時間來從事造福社會的工作，竟也是獲獎的原因時，他終於看見自己的付出受到肯定，內心油然生出對吳老的敬愛之情，並立志未來還要繼續「入世」，不僅為創作的理想而活，還要站在音樂家的角度，繼續為社會奉獻心力——這是他成為「吳三連獎」得主後暗自許下的承諾。這個獎項支撐身心俱疲的他走過 1980 年代生命中的風雨，提醒他有吳老的祝福，便永不可放棄服務人群的初心。

注 8：吳豐山，〈撰記人補述〉，收錄於《吳三連回憶錄》（臺北市：自立晚報，1991），頁 343。

03 在調性與非調之間

1970 年代，我在歐洲非常深切地跟一群優秀的作曲家一起工作時，我才會想到說：「喔，對！我可以依照我的主張去寫我的曲子。」比如說我的作品不要那麼冷酷、不要那麼凝結、不要那麼冰凍……。那你要怎麼把溫暖的因素加進去？這裡就有很多的色澤的條件要選擇。

有關這方面的創作，以我們的前輩來講，做得比較好的就像德布西這些，甚至有時候那個很不負責任的薩替（Erik Satie, 1866 ～ 1925）也有某些方面的貢獻，例如他作品的簡潔性。然後，像史特拉汶斯基這麼具爭議性的人，他的很多東西還是有值得參考的地方。因為基本上，我們都一直覺得他是下毒藥的始作俑者，把過去的音樂全部毒死，而且，他在寫那個三個芭蕾舞劇（注9）的時候，就把這條路給寫死了。

但還好，那段時間裡，我們還有馬勒，還有理查·史特勞斯（Richard Strauss, 1864 ～ 1949），還有巴爾托克，甚至還有荀貝格他們。這中間，像德布西或拉威爾（Maurice Ravel, 1875 ～ 1937），的確在他們的主張上，給了我們很多重要的

參考。因此我才逐漸發現一個事實就是：好，如果你說馬勒很厲害，馬勒厲害的地方在哪裡？馬勒厲害的地方在於，他能夠將歌唱的旋律層層疊疊、層層疊疊，不斷用各種複雜的方式呈現，這是馬勒。那史特拉汶斯基在做什麼？史特拉汶斯基就是一輩子在尋找那些奇怪的節奏，然後把它們變在一起。那德布西在做什麼？德布西是把那些不能連結的和弦、塊狀的東西，突然間連結在一起。加上巴爾托克，他把整個調性跟非調性的空間全部呈現出來。

如果我們仔細觀察就會發現，從三和弦開始，一直到十三和弦，或者十五、十七和弦，他們有了新的發現。這裡面，如果把全部和弦堆疊在一起，它就不是音樂，而是音響。但是，如果把這些東西予以有機化的連結並組織起來，它就是一條創作上的活路。

———— 温隆信

注 9：指史特拉汶斯基 1910 年代初期創作的三部芭蕾舞劇：《火鳥》（*The Firebird*, 1910）、《佩特魯希卡》（*Petrushka*, 1911）和《春之祭禮》（*The Rite of Spring*, 1913）。

解開巴爾托克迷離的調性寫作手法

. .

　　在上世紀温隆信求學成長的 1960 年代，西方作曲界正流行以十二音技術作曲的無調性音樂。無調性音樂是 20 世紀初期的作曲家為突破西歐音樂數百年來在調性（Tonality）上的極度擴張而引發的反動，由奧地利作曲家荀貝格設計出一種可移除各種調性可能的十二音作曲法，經他與他的弟子貝爾格（Alban Berg, 1885 ～ 1935）、魏本（Anton Webern, 1883 ～ 1945）等人創作實踐，成為二次戰後現代音樂的主流作曲技法。以「十二音」寫作，可以避開傳統調性的情感，使音樂呈現非調（Atonality，或稱無調性）的理性、結構、秩序等的冷感特質。温隆信在 1960 年代便在入野義朗老師扶持下，學會這種作曲法，1970 年代時，運用上已較為得心應手，是他與世界樂壇接軌的語言。

　　寫作無調性音樂時他感覺，無調性的曲子語感一逕冰冷，並非人人都可接受。如果墨守十二音技法，無論作曲者的配器法多好、寫得多努力，都無法撼動曲子的冷感，將大大違逆人在寒冷中追求溫暖的天性，因而興起「如果能在無調性的音樂中摻雜些許可被辨識的調性……」的念頭，為樂曲注入一絲暖意。這個「暖化」的想法來自他內心對音樂的

渴求，而且從效果而言，在無調性的曲子中加入調性樂段，定能變化樂曲的質性，帶來強烈的效果。但此一構想雖好，要怎麼做當時卻一點方法也沒有。他茫然面對困境的時候，只聽見內心深處傳出一縷細微的聲音，說：「既然你不會，就從各種習作做起吧！」所以他再度使出壓箱之寶——自習大法，從調性、調式到樂器，一一深入探討。剛好 1971 這年，匈牙利音樂理論學者蘭德威以「軸心體系」（Axis System，日文譯為「中心軸體系」）的理論，解開巴爾托克迷離的調性寫作之謎，（注 10）這個適時發表的傑出研究，使溫隆信「在無調性中摻雜調性」的想法不再是空中樓閣，有了堅實可行的理論基礎。

巴爾托克創作上使用的「軸心體系」，是一套以五度循環圈（Circle of Fifths）為基礎的和聲理論，主和弦只須經由五度圈中相同功能的任一屬音，透過它的高階和弦便可進行調性移轉。（注 11）

注 10：蘭德威分析巴爾托克音樂手法的論文即前文提及之：*Béla Bartók: An Analysis of his Music*，現由倫敦的 Kahn & Averill 出版社發行，目前尚無公開之中譯本。

注 11：軸心體系（Axis System）主要借用減七和弦的等距離音程轉換來處理轉調。在古典傳統的轉調中，轉調之前須先進入鄰近調性的屬和弦，才進入一級。調性相隔愈遠，需經過的轉換程序愈多，層層推進後才能抵達目標。但軸心體系在進行遠系轉調時，只需借用相鄰兩和弦中的一或二個相同音，便可經其高階和弦的同音轉換進入目標調性的屬和弦，最遠一次可推進六個調號。巴爾托克並非史上第一位發現這個和聲奧祕的作曲家，卻是第一位系統性應用此一理論寫曲的作曲家。

他花了一段時間熟悉這套理論，發現它的功能極其強大，在這套體系內，無論作曲家想做多複雜的調性移轉、想用多少個升降記號，都可輕易達成，並合理解決。所以以這套手法作曲時，和聲的取用既可以尖銳似無調性，也可以倏忽隱藏尖銳，讓句子呈現調性色彩，達到來去自如的境界。這就是巴爾托克的作品永遠可在看似無調性的樂譜中隱藏調性的原因。

溫隆信學得這套理論後，解開長久以來的疑團，欣喜自然不在話下。但光是熟悉軸心體系的原理，仍無法讓他參透巴爾托克作品中迷離的聲音從何而來。他學生時代有一首向巴爾托克致敬的作品《現象一》（1967～1968），當時蘭德威的論文尚未發表，他對巴爾托克有太多的不理解，只能依照當時能力，從巴爾托克的作品中分析歸納出小二度與大七度、增四度與減五度、半音階、切分音等特徵，借其語法創作樂曲。而今識得軸心理論，他的下一步，便是尋找巴爾托克的聲音來源。

巴爾托克對臺灣作曲家的影響

. .

此處穿插一題外話，就是巴爾托克雖早在 1945 年就過

世，但直到 1960 年代末期（如溫隆信的學生時代），世人對他的作品仍一知半解，原因與他孤獨的個性及一生坎坷的際遇有關。巴爾托克雖然是當代著名的鋼琴家、作曲家、匈牙利民謠的採集者、以及優秀的音樂學者，但他是一個抱持孤獨理想主義的音樂家，一生僅有極少數親近的朋友，因此生前未能留下任何學派能夠闡述他的理念。（注12）

他活著的時候，作品雖受到音樂會聽眾的喜愛，卻無法取悅於當代的學者和音樂學家，因此人們對他的理念知之甚少。他的名聲直到死後才扶搖直上，開始有學者嚴肅看待他、研究他，肯定他是 20 世紀最重要的現代作曲家之一。

有關巴爾托克的作品被世人接納的過程，許常惠曾見證過一段歷史。1955 年許在巴黎留學時，參加一場由巴黎大學音樂學研究所舉辦的「巴爾托克逝世十週年紀念音樂會」，會後，他以誠摯的筆觸寫出這十年來世人對巴爾托克觀感的變化。許常惠敘述：

「（巴爾托克）在世期間，原來只有少數專家與親近他的朋友認識他的作品，自從他死的那一天，他的聽眾一天比一

注12：哈密許 • 麥恩（Hamish Miline）著，林靜枝，吳家恒，丁佳甯譯，《偉大作曲家畫像：巴爾托克》（臺北：智庫出版，1996），頁 125-128。

天不分國籍地增加，他的音樂一天比一天被重視、被追隨，使人感到一種驚愕……」（注13）

以及他記敘了該場音樂會主持人莫侯（Serge Moreux, 1900～1959）教授的預言。莫侯說：

「在我們這世紀的前半期，產生了許多創作者；但是，其中巴爾托克將是教導生於他死後五年（即是本世紀後半期）的人！」（注14）

回看這一篇文章，莫侯說的沒錯，巴爾托克影響的不只是西洋樂壇，也啟發了我們的作曲家史惟亮和許常惠，在1960與1970年代，在臺灣發起採集民謠、保存民謠的工作；甚至間接啟發了他們的學生溫隆信，從作曲的角度研究巴爾托克，踏上一條巴爾托克曾經走過的，與土地、人民緊密相連的創作路。

尋找巴爾托克和聲系統的來源

．．．．．．．．．．．．．．．．．．．．．．．．．．．．．

1975年溫隆信獲得國際大獎後，開始有較為充裕的時間，潛心研究巴爾托克的寫作手法。為了找出線索，他一併研究與巴爾托克有地緣關係的19、20世紀東歐作曲家，從

19 世紀的俄國「五人組」（The Mighty Five）^{（注 15）}，到史克里亞賓（Alexander Scriabin, 1872 ～ 1915）、高大宜（Zoltán Kodály, 1882 ～ 1967），再到史特拉汶斯基、普羅高菲夫（Sergei Prokofiev, 1891 ～ 1953）、蕭士塔柯維契（Dmitri Shostakovich, 1906 ～ 1975），探索他們作品中使用東歐傳統民間素材的手法。

有次，他在研究普羅高菲夫的小提琴奏鳴曲時，在層層音符間，忽然看出一個他過去一直參不透的問題——原來，他們獨特的和聲系統不是來自我們一直以為的大小調音階，而是民謠的音階與調式。這下子他終於恍然大悟，趕緊回頭再看巴爾托克的作品才解開疑團。

原來，東歐民歌盛行，東歐的作曲家早有從民歌中擷取音階以作曲的傳統。而由民歌中擷取出來的音階不盡同於大小調音階，因此由民歌音階、調式所產生的和聲體系，自然

注 13：許常惠，〈巴爾托克逝世十週年紀念音樂會〉，《巴黎樂誌》（臺北：百科文化，1982），頁 13。

注 14：許常惠，〈巴爾托克逝世十週年紀念音樂會〉，同上書，頁 14。

注 15：俄國「五人組」作曲家包括：巴拉基列夫（Mily Balakirev, 1837 ～ 1910）、鮑羅定（Aleksander Borodin, 1833 ～ 1887）、庫宜（César Cui, 1835 ～ 1918）、穆索斯基（Modest Musorgsky, 1839 ～ 1881）和林姆斯基高沙可夫（Nikolay Rimsky-Korsakov, 1844 ～ 1908），為 19 世紀歐洲國民樂派的一支重要代表。

也與大小調和聲不盡相同，這是早前他無法辨識巴爾托克作品聲響的主要原因。研究中他還發現，巴爾托克因為長年採集民歌，故對民歌的音階、調式極為熟稔，熟到正行、逆行、反行、反行逆行，各種變化都能使用，反過來提供他新的和聲系統與組合方式。不只如此，巴爾托克還會選用適當的節奏，使節奏與音階、調式、音色、情境產生連結而自成一體，手法極為優秀。

發掘巴爾托克的過程帶給溫隆信極大之震撼，多年來，他一直有在作品中建立民族風格的心願，卻苦無入手的辦法，尋尋覓覓，如今凝視巴爾托克，才乍見一線天光。

要在作品中建立民族風格，就不能不認識自己民族的音樂。過往在學時，許常惠老師總是叮嚀他們：莫要忘記「在作品中建立中國風格」。算是他們創作上最初期的民族信念啟蒙。溫隆信思索自己的「中國」成分──他喜歡底蘊豐厚的中華文化沒錯。童年時，祖父教他寫毛筆字、讀《三字經》；廟會時節，祖母帶他上街看戲；上了小學，他沉迷於中國古典小說，每每讀到欲罷不能……，這一切無一不是他成長中的養分。

進入少年、青少年後，他對音樂極為著迷，恨不能將所有音樂都吃進肚裡。但在種種類型的樂曲中，他唯獨對中國

藝術歌曲總也提不起興致，因為這一類作品的內容總是充斥一片鄉愁，詞家懷念的長城、金陵、黃河、長江……，離他實在太過遙遠，遠到找不到任何情感上的連結，也無法挑起他創作這類作品的欲望。踏出社會後他多次到西方遊歷，眼界大開，便領悟所謂能成為民族風格的東西，一定要與自己有地緣上的關連，能引發他內在共鳴的，才是真實的情感。既然他生在臺灣、長在臺灣，毫無疑問，臺灣這片土地上孕育的一切，就是他的文化根源。他是在這樣的基礎上，找到了他的身分認同。

1980 年代後，他一面研究音階調式的作曲法，一面著手從已出版的樂譜中蒐集臺灣鄉土歌曲，認識各族群民歌的樣貌。當時坊間已可見相當數量的閩南、客家鄉土歌謠，唯獨不見原住民歌譜，他便從許常惠老師處借得其田野採譜，一讀之下，大感驚豔，發現原住民歌曲的起承轉合大，更適合做調式或無調性的創作素材，其中，又以布農和賽夏二族的歌曲更形獨特。1981 年，他從這兩族民歌中選出四曲，摘出它們的音階與調式，根據每曲不同的節奏與區域氛圍，編配各自的和聲、對位和管弦樂法，成為一首民歌風的管弦樂曲：《山地的傳說》（注16）。

注16：《山地的傳說》寫於1981年，在1983年「第二屆中國現代樂展」中首次發表，後經修改，更名為《管弦組曲》（編號 II-02）保存。

《山地的傳說》比起他以往慣用的無調性手法，是他明確融入調性、轉向民族風格的首發之作。為了這個轉向，他在記者會上還謙稱這是他「水準往後退」的作品。（注17）

可以參考但不能模仿的巴爾托克技法

・・・・・・・・・・・・・・・・・・・・・・・・・・・・

巴爾托克的音樂思想博大精深，不是一個容易學習的對象，溫隆信前後花費十年時間，才識得音階調式寫作的奧妙。在研究過程中，他遇到一個特殊的現象是：巴爾托克的技法可以參考，但不能模仿。這是一個奇妙、但也令人懊惱的歷程。

剛開始他自習寫作音階調式時，由於資料太少，所以總不期然會想翻看巴爾托克的作品，參考大師的技法。但令他吃驚的是，只要稍稍模仿巴爾托克的筆意，接下去的曲風就會變得非常「巴爾托克」，彷彿他的樂譜有一股強大的吸力，一碰上就難以掙脫。這種「一模仿就像他」的現象，令溫隆信在學習初期吃了不少苦頭。此處必須澄清的是，前述「模仿」一詞，不是說溫隆信想學巴爾托克、作巴爾托克的分身（他對做「巴爾托克第二」毫無興趣），而是想向巴爾托克的技法借鑑，提升自己的能力。

他追究原因。早先時，以為問題出在軸心體系的循環和聲上，因此從多部巴爾托克作品中找出巴氏慣用的主、屬、下屬和弦，逐一分析用法，但結果不是。後來他發現巴爾托克以音階體系作曲，故又轉而研究音階，但最後也認為這不構成不能模仿的理由。他甚至還分析巴爾托克曲式中的黃金分割比例與斐波納契數列等的用法，但答案統統不是。最後，他是從巴爾托克的節奏使用中找到線索，發現，巴爾托克的節奏使用雖不若史特拉汶斯基複雜，但裡面亦有錯縱的對應關係。研究者欲了解他的節奏走法，必須分析譜面，畫出一層一層的骨幹圖，找出節奏與聲音的對應關係。到這裡，他終於明白，原來巴爾托克音樂中的鮮明個性乃是來自他所偏好的聲音，而不是客觀的技法，是他非常個人化的部分，為學習者所不能模仿。只要模仿下去，就會陷入巴爾托克洪流，樂曲便動彈不得了。

這是一個極之不容易看出的奧祕，是他端詳巴爾托克樂譜多年以後才發現的，純屬他與巴爾托克之間超越時空的心靈交流。

注 17：聯合報記者黃寤蘭，〈香港國樂發展凌駕西樂〉，《聯合報》，1983 年 3 月 21 日，第 9 版。

勤走土地，建立與臺灣音樂的連結

. .

　　1987 年，溫隆信對巴爾托克的技法已掌握得相當深入，但他不以此為滿足，他體會到，巴爾托克能寫出這麼精妙的音樂，得益於他匈牙利故鄉風土的滋養，所以他也必須勤走土地，建立自己與臺灣音樂的連結。當時他正在臺南家專（今臺南應用科技大學）教書，課餘時間，常開著他的「吉利青鳥」（裕隆汽車）走訪各地，尤其富含民歌寶藏的原住民部落，更是他一再前往之地。

　　在田野現場，全程，他打開眼睛、耳朵、鼻子和心靈，將現場的顏色、調子、空氣中流淌的氣味與一切風吹草動，全部攝入記憶深處，化作情感保存。當未來某天，他以這些歌曲為素材創作時，埋藏在記憶中與之相關的情感就將被喚醒，隨筆下的音符一起重回人間。

　　溫隆信身為一名擅長使用民族素材的現代作曲家，他不願、也不能憑空杜撰一首與生命毫無連結的樂曲，因為沒接觸過就沒有情感，沒有情感就沒有聯想，沒有聯想就沒有創意發揮的空間，而創意，是作曲家的基底生命。要他為一個沒有創意空間的素材作曲，必然折煞他的尊嚴，是他永遠不會做的事情。

他這段走訪土地的日子前後持續三、四年，直到 1991 年底離開臺灣為止。而 1980 年代之後，音樂界原本重洋輕土的局面也開始發生變化。1980 年，「民歌採集運動」發起人之一的許常惠在臺灣師範大學音樂研究所內成立音樂學組，這不只是許氏個人從作曲家跨足到學術界的轉型，也示意臺灣的民族音樂研究在經過十餘年如史惟亮、許常惠、李哲洋、呂炳川（1929 ～ 1986）等學者各自努力後，正式成為體制內的學門。

　　1982 年，許常惠為中華民俗藝術基金會策畫一系列「中華民俗藝術叢書」，集結此前學者的研究，從南管、北管、福佬系民歌、客家山歌、歌仔戲音樂，到原住民音樂，分門別類介紹臺灣的民間樂種，為有心認識本土音樂的温隆信大開方便之門。

　　十年之後文建會出版「民族音樂系列專輯」（1992），這次更進一步隨書加附錄音帶，提供他作曲家迫切需要的準確聲音。他聽完錄音帶後再回到田野場，從作曲者角度體會樂種的音階、音程、和聲、節奏，甚至觀察它們與舞蹈、祭儀的關係，從中發掘音樂與土地、人文的連結，作為創作的根據。

如果說，巴爾托克啟發了同樣是作曲家的史惟亮與許常惠，起身追尋自己民族音樂的根源，促成了 1960、1970 年代意義非凡的「民歌採集運動」，但在後續發展上，史惟亮的歲月太短（年僅五十一歲便過世），只能做到民歌的採集與保存；許常惠在「民歌採集運動」後轉身到音樂學領域，作曲上已少有建樹，他們都沒能達到巴爾托克最後的境界——由採集民謠、提煉民謠，最後以民謠作為創作民族音樂的作曲家使命。而這個部分，冥冥中，由他們的學生溫隆信繼承。

　　溫隆信從作曲的角度追隨巴爾托克，一步步走入臺灣民謠、民樂的核心，以其聰明才智和鍥而不捨的努力，解開巴爾托克民謠創作的奧祕，為臺灣音樂的現代風貌引入一股源頭活水，亦使得「民歌採集運動」的終極目標得以完整呈現。

　　溫隆信這條路走得漫長，出場的身影卻十分戲劇化。2018 年，高齡七十四的他受臺北市立交響樂團之邀，以兩首簡約的平埔族噶瑪蘭民謠為素材，譜一首五樂章、曲長達八十六分鐘、四管編制加四位獨唱與大合唱團的皇皇鉅作——《臺北交響曲》，規模與水準皆堪媲美貝多芬第九交響曲《合唱》，作為該團五十週年誌慶之曲。（注 18）

　　曲中，他以溫氏特有的配器與極高明的和聲、對位手法，

融合樂史上多種風格並配上現代語彙，示範以民謠為素材的 21 世紀交響曲寫作，證明經典的形式從不落伍，端看作曲家如何使它歷久彌新。

對於民謠、民樂的未來，他語重心長說：「作曲家不可能與自己的血脈、根源一刀兩斷。後續的人如果有眼光、有遠見，請從我們有限的傳統材料裡面繼續建造這個基礎，讓傳統變成我們創作上的 DNA，讓我們的傳統形成音樂上的一個派別，與世界先進國家並駕齊驅。因為寫作無法識別根源的創作是沒有意義的。」（注 19）

這是一位先行者的肺腑之言，值得所有關心臺灣現代音樂的人深思。

現代音樂創作中的調性迷思

． ．

再回頭看 1980 年代的溫隆信。約至 1980 年代末期，他另外還解決「調性／非調性」或「有調／無調」這個長久以來縈繞在他心頭的疑惑。

注 18：《臺北交響曲》寫於 2018 年，於 2019 年 5 月 19 日由臺北市立交響樂團在國家音樂廳首演。

注 19：2018 年 8 月 30 日談話。

有無調性之所以會成為他長期思索的問題，必須回推到他們成長的 1960 年代。當時，臺灣曲壇資源極其有限，能哺育他們的只有「調性」音樂，而沒有「無調性」的音樂。在大家（至少藝專校園裡）的視野中，調性之有無，是區分世界新舊的界線——舊的世界是華格納以前的調性世界，但經過李斯特（Frank Liszt, 1811～1886）、德布西、馬勒和史克里亞賓這些人的和聲處理方式，調性音樂已到達最後的處理極限。1908 年時，荀貝格破天荒創造出一種能徹底移除調性的作曲法，稱為「十二音作曲法」，堪稱是 20 世紀作曲界的最大突破。這種新的作曲法在二戰之後成為西方現代樂壇的主流技法，好像你不會用這種方法寫曲，就不夠格稱為現代作曲家一樣。類似的想法在 1960、1970 年代的臺灣年輕作曲家之間，可謂隱而不宣。

　　溫隆信算臺灣無調性音樂寫作的先驅，在得到高地阿慕斯作曲大獎之前，一手十二音作曲法已十分嫻熟，在前衛性、現代性上，已遙遙領先國內同儕。但寫作這種沒有溫度的音樂卻沒有為他帶來滿足感，反倒是下筆時他不斷告誡自己：「你的東西不能寫得像布列茲（按：音列主義作曲家）一樣這麼冷、這麼冷……」所以他取用些許調性，為音樂增加溫度。後來他的研究愈發偏向巴爾托克，探索他複調與調式的

語法，又精研如何在調性與非調性之間「來去自如」，都是順著此一脈絡發展下去的變化，也是他經歷過 1970 年代一心衝撞前衛之後的反思。

當試驗在無調性音樂中摻雜調性之後，他不可避免又有另外一個疑問（身為作曲界的拓荒者，他不時需針對疑惑自我辯難）：「究竟，在 20 世紀現代作曲中，『無調性』是否為定義『現代』的關鍵要素？」以及，「在無調性的現代創作中，可容許調性比例多少，才能維持作品的現代性？」可憐的溫隆信，整個 1980 年代都糾結於各色沒有答案的問題中，相較起來，1975 年參賽得獎恐怕還算容易的，真正的困難是得獎之後，他要用什麼樣的面貌出發，才不負大獎得主頭銜？而這一步，他整整準備了十五年，直到 1980 年代末、1990 年代初，才漸漸能用他的筆，去寫他的心。在度過這段水深火熱的日子後，他更加銘心刻骨體會到創作的艱難。

有關在現代音樂創作中，無調性音樂與調性音樂的糾結，他最後是在荀貝格的心路歷程中找到解答。

荀貝格乃當今無調性音樂的祖師爺，他創作終結調性的十二音作曲法的目的是什麼？溫隆信很好奇。1980 年代末期，他常跑美國，與南加大（University of Southern

California）荀貝格研究所（Schoenberg Institute）的音樂主管雷歐納德・史坦（Leonard Stein, 1916～2004）博士過從甚密。

史坦年輕時曾在洛杉磯加大（University of California, Los Angeles）擔任過荀貝格的助手，一生致力整理荀貝格文物，是荀貝格文獻專家。温隆信從史坦那兒獲得許多荀貝格創作無調性音樂時留下的文獻資料，一一帶回家研讀，想要尋找他開發無調作曲的動機。結果，在荀氏 1937 年的文章〈人是如何變孤獨的〉（How One Becomes Lonely）中發現，荀貝格曾明確表示，十二音作曲法不是無中生有的東西，乃是順應歷史發展的產物（按：荀貝格說：「我一向堅持新音樂只不過是音樂資源的邏輯性發展。I always insisted that the new music was merely a logical development of musical resources.」）（注20），而且它的主要目的是提供現代作曲家一種解構調性的方法。

温隆信深入思索荀氏當年的處境，後來就想通了，雖然荀貝格創造了「十二音」且不計毀譽推廣「十二音」，但他從未認為「十二音」是現代作曲的終極手段，也從未要求現代作曲家不可使用傳統的調性與和聲創作。想通了這一點，頓時令他精神為之一振，從此不再為音樂中的調性或無調性而煩惱。說到底，無調也是一種調，作曲家要怎麼用完全取

決於一己之需，何必煩惱？

　　1994 年，他接到一則特別的委託創作案。「落地生根非客家」音樂會的策畫人謝艾潔委託他寫一首與客家主題相關的交響曲，除了要求他曲中必須用到客家民謠之外，還希望他盡量寫出一首像 19 世紀捷克作曲家德佛夏克（Antonín Dvořák, 1841 ～ 1904）《新世界》交響曲（Symphony No.9 "From the New World"）般的樂曲，曲名就叫《臺灣新世界》。

　　這是一個非常有意思的機緣。此前他的作品皆偏重在無調性的範疇，調性占比有限，而《新世界》是一首百分之百調性的樂曲，所以《臺灣新世界》也得以調性為主。他想想，既然觀眾喜歡聽調性的曲子，他寫商業音樂多年，也擅長這種「Do-Re-Mi-Fa」的音樂（日本人對調性音樂的稱呼），又何必避諱寫作調性呢？

　　他把《臺灣新世界》的調性與無調比例調整成八比二，八成為調性，無調性只占兩成。這樣的風格一推出，大大顛覆音樂界長久以來對溫隆信作品無調的印象。到這階段，調性怎麼用已不再困擾他了。

註 20：Schoenberg, Arnold. "How One Becomes Lonely." *Style and Idea: Selected Writings of Arnold Schoenberg*. Ed. Leonard Stein. Los Angeles: University of California Press, 1984. 30-53.

試看，即使是像武滿徹（1930～1996）這麼摩登的作曲家，作品不也一樣充滿了調性嗎？但武滿的調性素質與聲音層次用得極為高明，正是現代調性音樂的箇中典範。

來自爵士樂者的啟發

. .

　　溫隆信向巴爾托克學習以民謠為根源的作曲法，自習多年仍苦於無法建立它的聲音體系，最後臨門這一腳是靠爵士樂相助完成的。此話聽起來有點不可思議，但確是如此。

　　1995、1996 年，溫隆信的人生步履抵達紐約，此後數年，在這裡學得一手爵士樂作曲法。他和爵士樂手接觸，最令他驚訝的是，這些人演奏時從來不談「轉調」二字，音樂一上手便如天馬行空，高興哪裡轉就在哪裡轉，委實高深莫測。學了爵士樂以後他才恍然大悟，原來爵士樂手具備如此強大的即興演奏能力，祕訣就在於他們的專業訓練是從音階、調式開始，不像古典音樂人一進門就學和弦，調性迴轉的空間小，轉一個調要比人家多跑好幾步。而爵士樂手透過熟練的音階、調式訓練，得以輕易運用古典音樂人不常使用的九和弦以上的更高階層——十一、十三、十五的和弦（到十七又回歸原位），全面遊走於調性世界，不只在調性與調性之

間來去自如，連調性與非調性之間也能來去自如，這等智慧實令温隆信讚嘆不已！沒想到他花費數十年時間才學會的事情，爵士樂人竟然早都在做了。

而他學習爵士樂之後的最大發現是，這些高階和弦雖然離根音很遠，但引發的聲響卻與原始（primitive）的民謠、民樂（例如歌仔戲、南管）特別相容。寫作這類樂曲和聲時，只要高階和弦一介入，保證不會失色。再有不足者，他還有兩套工具：一套是附加二度和附加四度的附加音和弦，另一套是變宮、變徵兩個偏音，都是建立民族音樂聲音體系的好幫手。

他剛覺察這一奧祕時，高興得半死，還以為自己是發現新大陸的哥倫布，結果一查巴爾托克和高大宜的總譜，才知道人家早都在用這樣的方式寫曲，甚至連在普羅高菲夫和蕭士塔柯維契的部分作品中，也可見到類似的手法，根本就不是祕密。他繞了這麼大一圈才發現這一條路，要怪只怪自己當初學藝不精，沒能及早看出這樣的結構啊！

由此可見，這些東歐、蘇聯的巨匠在民謠傳統滋養下，早已知道高階和弦的奧妙，並且致力開發這塊荒野之地，才會在 19 世紀末、20 世紀初，當西歐先進作曲家認為調性音樂已走到窮途末路、必須轉往無調方向發展時，他們還能挺

身而出，接下 20 世紀調性音樂的香火，開創與西歐傳統古典音樂不一樣的新局。高階和弦去來之間若以一般和聲轉調的方式處理，有過程冗長、緩不濟急之慮，必須借助軸心體系的理論，才能一步到位、來去自如。由此看來，巴爾托克這套以五度循環圈為根基的和聲理論，的確是現代調性音樂寫作的一條活路。

　　溫隆信從五十歲後開始精研高階和弦，到六十歲，創作才走到開闊天空的地步，可以隨心所欲寫出各種游離的聲響，融會各式各樣素材，再無阻礙。只有到這階段來，他才有自信只要繼續努力下去，少年時代立下要與貝多芬比高的心願，或許將不再是今生遙不可及的夢想。

04 奉獻的歲月

再回到 1980 年代作曲家的人間生活。

1984、1985 年，是溫隆信生命中一大轉折之年。晶音公司推出的新品《孩童詩篇》失利，拖垮公司財務，帶給他極之深刻的反省。這一跤摔他得鼻青臉腫，晶音公司每月如螺旋狀般下行的財務曲線，提醒他本是學術人（現代作曲家），先前乃為家中債務才行走江湖，但既然前段的債務已了，何以還留戀在打打殺殺的江湖，愈陷愈深？想到這裡，他心中一陣慚愧、惶恐，再想到他已年過四十，若不收手，就恐怕連學術也將錯過，得在江湖終老了。

深思之後，他毅然做出全面回歸學術本業的決定，亦即他將一步步淡出商場，就連從事多年的影視配樂工作亦要一併中止，從今之後，他將只做專業上的事情，作曲也好、教書也好、為社會服務也好，就是不再從事學術以外的雜業。因此這一年（1985），他把電影《孤戀花》（林清介導演）的配樂做完即告金盆洗手，遠離影視娛樂環境。剛好這一年，陳藍谷接掌輔仁大學音樂系主任，邀他來輔大兼課、教作曲，

他便戒掉多年菸癮，調整作息，一邊處理晶音公司的財務，一邊回到單純的校園，漸次展開新階段的生活。

推動電子音樂教育

. .

他將事業的重心調回學術界後，首先辦了件很有意義的活動，就是在功學社委託下，以大專音樂科系作曲師生為對象，辦了兩屆電子合成器研習營，將正統的電子音樂概念引進學界。

他辦這個活動是有前因的。1984 年，有「詩人女高音」美譽的劉塞雲（1933 ～ 2001）女士舉辦「當代中國名家詞曲篇」個人演唱會時，邀請包括溫隆信在內的當代著名作曲家、詞家十餘人，為她譜寫十二首新歌。溫隆信在寫《箴與其他》一曲時，為製作幾個配合燈光的特定聲音，到博愛路功學社借用山葉公司最新開發的電子合成器（Synthesizer），並對 DX-7 優異的功能留下深刻印象。後來他和功學社經理一談起來，才知道這台合成器在全世界賣得火熱，卻在臺灣銷路慘澹，追根究柢，癥結就在於電子音樂在眼下的臺灣還是個外來品種，不但社會普遍不了解它，甚至還有人以為，所謂的電子音樂就是西餐廳樂手用「魔音琴」彈奏流行歌的音樂，

令人啼笑皆非。

溫隆信涉獵電子音樂已多年，深知電子合成器的應用範圍極廣，且現今許多歐美音樂院都已將電子音樂列為作曲學生的必修課程，實有引進的必要。所以在與功學社商談後，決定由他居間策畫，功學社支援經費與器材，一起將電子合成器介紹給國內的作曲界。

第一屆研習營在 1985 年夏天推出，招收的二十餘名學員中，賴德和、沈錦堂、曾興魁這些知名作曲家都報名參加了。這次的研習營由日本山葉總公司派出兩名講師，來臺指導學員操作 DX-7 的技術。研習會過後，電子合成器可自由創造音源的特點果然引起作曲界注意，詢問者大增。但對學員來說，光是學會操作合成器，仍無法寫出內心想要的聲音，所以翌年功學社便委由同樣是作曲家的溫隆信擔任講師，針對作曲人員的需要，續辦第二屆研習營。

第二屆課程他改從演奏的角度入手，以音樂的語言代替技術的語言，直接教導學員在合成器上做出音樂的聲音，再連帶學習錄音的技術，以及音樂上的布局、配器、記譜、節奏、風格等等方法。驗收學習成果的時候，他將學員分成數個小組，透過小組分工，集體創作一首樂曲，讓大家做到「學以致用」才算完成。

這兩屆電子合成器研習營舉辦下來，他以積極的方式推廣電子音樂，獲得音樂界正面的迴響。向來關心電子樂器發展的音樂學者李哲洋就坦承，他對溫隆信此舉（舉辦研習營），「有一分說不出的敬意」（注21）。

或許是這兩次研習營的成果奏效，促使政府體認到在正規的教育體制內推展電子音樂乃時勢所趨，隔年（1987），輔仁大學音樂系終於成功向教育部爭取到四千萬元補助款，成立全臺首間電子音樂實驗室，系主任陳藍谷便請溫隆信由兼課改為專任，負責實驗室的設立與規畫事宜。

溫隆信規畫這間實驗室有兩項當代超前的見解：

一是他已體認到，隨科技的進展一日千里、科技的產品日益普及，電子音樂勢將成為一般創作者皆能涉獵的音樂類型，不再像過去因器材之昂貴、稀有，而顯得這種音樂前衛、高不可攀。因此在規畫電子音樂實驗室時，在目的性上，除了要照顧到專業作曲者的需求之外，也強調它在流行音樂、影視配樂以及音樂教育中實用、普及的一面。

二是他身為作曲家，非常在意音樂中的人性與溫度，深知電子音樂的創作高度倚賴機器，只要一不小心，音樂的美感就會被無處不在的冰冷數據吞噬，而讓樂曲變得毫無情感。

為了預防這個危機，他將預算的三分之一用在構築人性化的防線上，即購買夠好的再現端（聆聽）設備，協助作曲者在創作過程中，與原始的錄音端參照，音色不會失真。

教育是百年大計，更是良心事業。規畫一間電子音樂實驗室要做的事情極多，且無前例可循，從設計教材、編寫教案、訓練助教，每一個環節他都要親身摸索、實驗，理清楚了才能施用在學生身上，輕重的拿捏也要費心思量，讓他真正了解到教育是一門神聖的事業，而對它充滿敬畏與虔誠，不亞於他在面對作曲。

第十一屆亞洲作曲家聯盟大會風波

· ·

就在溫隆信籌辦輔大電子音樂實驗室期間，1986 年底，亞洲作曲家聯盟在籌辦第十一屆大會時，發生一件讓他耿耿於懷多年的事情。會議之前，他受會長許常惠之託擔任大會祕書長，全力籌辦這次會議；會議之後，他遭受到作曲界反對他作風的勢力影響，備受刺激，與該組織分道揚鑣。

注 21：李哲洋，〈電子樂器點滴：本世紀發明的新樂器〉，《全音音樂文摘》10:2（1986 年 2 月），頁 86。

話說 1986 年，亞洲作曲家聯盟中華民國總會在睽違十年之後，再度拿到主辦權，辦理第十一屆聯盟大會。文建會特編列專款四百二十萬元，資助亞曲盟將此屆會議辦好。亞曲盟理事長許常惠指派溫隆信擔任大會祕書長，不但是基於他們之間的師生情誼，更看重他在儕輩中出色的行政能力、作曲實力和流利的英日語專長，有意栽培他成為作曲界的接班人，溫隆信也一秉過去的熱忱，義無反顧接下這份工作。

　　籌備業務早在半年多之前就已展開，到會議開始前一個月進入緊鑼密鼓階段，他為確保工作順利進行，在徵得許理事長同意後，訂下國聯飯店總統套房當辦公地點，率領副祕書長朱宗慶及六名工作人員進駐，開始全天候輪班工作。這次大會共有十一國、八十五名人員與會。七天會期中，將舉辦三場國家報告、三場現代音樂講座、兩場中國傳統音樂表演、四場現代音樂發表和一場中國鋼琴家作品專題，共要演出二十九首現代作品，外加三場討論會（Workshops），可謂作曲界一大盛事。

　　這段期間光是收受作曲家的論文、樂譜，安排音樂會演出人員，安排議程、場地、食宿交通，以及製作會議手冊等工作千頭萬緒。溫團隊聚精會神在總統套房內辦公，累了就進房間休息，餓了便下樓吃飯，吃完繼續回房上工。愈是接

近會期，工作量愈大，他還要緊盯所有音樂會彩排，一項都不能出錯，十足辛勞。

温隆信為了避免團隊工作受到干擾，先前在亞曲盟內部開會時已宣布「凡接洽公務者請先預約」的訊息，但仍不時有熱心的理監事與會員，以關心會務之名逕自前來，探視完後順便打開話匣子，和工作人員閒話家常。温隆信認為大家已經有言在先，且這些行為已嚴重影響到團隊的工作，便主動謝絕未經預約、不請自來的人，隨即引來譁然。會議尚未開始，温團隊「黑箱作業」的批評已在會內流傳。

另一個引爆點是餐飲公帳。由於這次大會耗資已鉅，温隆信為確保經費不會超支，因此嚴格管控開銷。大會期間，三餐、點心均全程供應無誤，但酒的費用過高，不在供應之列。他還通知飯店經理，凡未經他同意之消費，無論何人，均不得報簽大會公賬。他嚴控經費的措施導致某名高階成員現場拉不下臉，但他擔心此例一開，後面便難善了，因此情願自掏腰包代對方付費，也不願妥協動用公款，餐飲現場幾度爆出濃濃的火藥味。

終於，第十一屆大會順利結束了，外國代表對這次會議的品質抱持肯定的態度，閉幕會上公開致謝籌備會的努力，

尤其稱道音樂會演出，俱在水準之上。但即便如此，到年底亞曲盟會員大會召開時，全場卻充滿山雨欲來的氣氛。在這次會員大會上，溫隆信會議期間的強勢作風成為眾人討論的焦點。會員對他不滿的指控所在多有，例如指責他斥巨資租用總統套房辦公，卻無視其他會員宴請外國嘉賓的必要開銷，以及行政作業不透明、專擅獨斷、不尊重理監事在會議期間正當行使監督職權等等理由，讓這場會員大會變成針對他個人的聲討大會。溫隆信受到群起撻伐，在極端感慨之中，辭去亞曲盟常務理事職務，並聲明退出該會，自絕於這個從他年輕時起便一路相挺的作曲組織。

不過他雖然退出亞曲盟，對臺灣作曲界還有一事不能即刻袖手，就是協助臺灣爭取 ISCM（國際現代音樂協會）會籍。臺灣早在 1960 年代末、1970 年代初就有意加入 ISCM（按：許常惠 1969 年成立的中國現代音樂研究會，原本是為推動加入 ISCM 的預備組織），但礙於現實未能成功，才轉而傾全力成立亞洲作曲家聯盟。自 1980 年代初起，作曲界陸續有青年才俊學成歸國，對推動臺灣加入 ISCM 日漸積極。1984 年，作曲家潘皇龍在臺北成立「臺北現代音樂中心」，核心目標即放在爭取加入 ISCM 組織上。（注 22）

他們寫信給 ISCM 申請成為觀察員，獲該組織正面回應，

令作曲界大感振奮。1985 年收到邀請函後，便由溫隆信、潘皇龍、曾興魁三人組團，連袂赴歐，開啟臺灣與 ISCM 的正式接觸。

這一年 ISCM 年會在荷蘭阿姆斯特丹舉行，負責籌辦會議的單位正是與溫隆信有深厚淵源的高地阿慕斯基金會，在地利、人和的條件下，溫隆信獲得機會上臺，就中華民國現階段現代音樂的發展進行國家報告。1986 年底他退出亞曲盟後，原則上已不再參加國內作曲界的活動，唯獨爭取加入 ISCM 一事他也算發起人之一，所以還是數度參加 ISCM 年會。到 1990 年奧斯陸年會，在潘皇龍領軍下，作曲界加入該會大勢已定，因此 1991 年他告訴夥伴：既然目標已經達成，他便在此告別，未來不再出席 ISCM 年會，亦不涉入臺灣 ISCM 的運作，從此淡出臺灣曲壇。——這是溫隆信離開臺灣前，與臺灣作曲界的一段淵源。

注 22：羅基敏，《古今相生音樂夢：書寫潘皇龍》（臺北市：時報文化，2005），頁 135。

兼課臺南家專

再次回到教育的話題。1987 年溫隆信接下輔大專任教職，這一年，他還撥空幫出國的涂惠民老師代臺南家專一門管弦樂課。當時臺灣音樂人才多集中在公共資源較為豐富的北部大專院校，中南部學校常面臨有學生、沒老師的處境，人才資源分外珍貴。溫隆信肯來南部學校上課，想來令臺南家專感懷在心，所以一年的管弦樂課才代完，暑假期間，家專音樂科主任周理悧便親自北上，邀他去臺南兼課。溫隆信見南部的孩子缺乏師資，很多重要的課都上不到，於心不忍便答應了。但沒料到這一答應，開學前竟收到一張每星期十四堂課的表單：配器法、音樂史、現代音樂史、管弦樂，時數之多，與專任教師無異，再加上輔大每星期八堂大班課、十一名作曲學生，日常生活幾乎被教書占滿。

他對人的感觸是敏銳的。站在講堂上很快就發現，相同的一門課施用在不同需求的學生身上，得到的反應也不相同，所以教書必須根據學生的程度設計適合他們的課程，再觀察學生的回饋是否合乎預期，才能達到最佳的教學效果。因此教書成為他檢視自己所學的實驗場，帶給他另一角度的思考，所謂「教學相長」即是如此。

他對待學生的熱忱有目共睹。例如他教二十世紀現代音樂這門課，為了讓學生都能體會「現代」的臨場感，1989 年特地為他們量身打造一首獨一無二的《現代童話》，作為隔年巡迴公演的曲目。

此曲特殊之處在於，它以家專音樂科所有學生的主修樂器為編制，技法難度則依學生的能力而定。曲中使用到二十世紀現代音樂的各種基本語法，學生可以透過演出，認識這種新時代的音樂語言。它共用到二管編制的管弦樂團、四部女聲合唱團、傳統國樂室內樂團，再加上兩座電子琴、一架鋼琴、一座電子節奏器，需要二百五十名學生依照個人專長同時參與，才能完整演出這首曲子。（令人想起約翰・凱基的機遇理論！）

這深富創意的作法不用說在南部學校，即使在全臺也無出其右。學生練成此曲之後，學校安排他們巡迴臺南、基隆演出，最後登上國家音樂廳，作一完美收場。這次的課程不但帶給家專學生一整年難忘的震撼，而且幾乎讓所有原本不喜歡、不了解，甚至不贊同現代音樂的人，都有機會認識它，體會它的理念、技術、精神、趣味，真是一個參透「教育」二字的極高明設計。這一切看在愛才的校長李福登眼中，難怪對溫隆信視若珍寶，數度慫恿他辭去臺北的工作來臺南專任，對他禮遇非常。

協助官方訂立演藝法規與制度

. .

　　溫隆信從教書上面獲得的回饋雖高，數年下來，已掩飾不住身心日漸疲累的事實。1980 年代他的生活不曾輕鬆過，各式問題輪番傾軋，不是工作上的問題，就是創作上的問題、健康上的問題（肩頸撞傷的舊疾反覆發作），無一寧日。後來，孩子教育上的問題亦接踵而至。

　　1987，他進輔大專任的這一年，兒子士逸從光復國小畢業，升入私立復興國中。士逸從小是一個懂事又獨立的孩子，沒有讓父母煩心過，但升上國中之後，課業壓力大增，臉上便再無笑容。他每天清晨五點多就得起床，稍事整理後揹起大書包出門，先去麥當勞買一份早餐，再到學校參加早自習，沉甸甸的手提袋裡還裝著午、晚兩個便當，等到上完課、補完習，回到家已是晚上九點多鐘。

　　溫隆信看了於心不忍，幾次去學校問：「非要這樣做不可嗎？」學校說，他們是一所升學率很高的中學，不這麼做不行。

　　他又觀察一陣子，認為再這樣下去，兒子的身心發展堪慮，因此和太太商量後，決定讓太太陪著小孩，到離臺灣不遠的日本沖繩接續課業，他則一人留在臺灣工作。

那時是 1988 年。太太、孩子離開身邊後，他的日子非但不見空閒，反而更加忙碌。因為他是學者、菁英，理所當然社會國家需要他來服務，而且他也有奉獻的熱忱。但 1980 年代是一個非凡的年代，經濟上正挾亞洲四小龍之勢高速發展，進入「臺灣錢淹腳目」的時代。社會富裕之後，文化這個過去在政治上的邊陲之地，終於也被納入版圖，成為國家政治的一環。

　　1981 年，行政院正式成立中央層級的文化主管機關——文建會（全名為「行政院文化建設委員會」），領導多頭馬車的文化界白綠林時代邁向法治的紀元，而對像溫隆信這樣的菁英而言，他們的專長與經驗正是官方亟欲借重的對象。以前只要他在臺北，學校的課一上完，等待他的就是各種開不完的會議和評審：文建會的會、新聞局的會、教育部的會，金馬、金鐘、金曲、聯招……，一個月難得有兩三個晚上能回家陪妻兒吃飯。到兩廳院（舊稱「國立中正文化中心」）落成後，1988 年他又被聘為首批評議委員，生活只能用「忙上加忙」來形容。兩廳院是國內第一支國家級的演藝機構，運行在即，但與演藝相關的法規卻付之闕如，奠基的工作就有賴這些委員共同奉獻心力。

　　然而，制度的建立談何容易！從到門票、稅金的制定，

到演出人員的酬勞、委託創作的標準費用等等，樣樣都要先由內部專家討論，找到合適的法源，再與銓敘部官員會商，使之成為公務運作的標準。每次舉辦公聽會時，溫隆信與銓敘部官員一談到這些問題，總要面臨類似的提問：「為什麼音樂家在臺上才演奏一個多小時，就要領取這麼高的薪酬？」、「為什麼才幾分鐘的委託創作，政府要付這麼高的費用？」、「為什麼演奏家練習曲子還要補助他們經費……？」溫隆信解釋再多，這些一輩子沒聽過一場音樂會的官員，依然以國庫守門人的姿態堅持：「要領這麼高的酬勞，一場音樂會至少要演奏三小時。」論斤秤兩，計算音樂家的做工。

溫隆信見對方冥頑不靈，就依照他的要求，專程在國家音樂廳舉辦一場連續三小時沒有中場休息（non-stop）的音樂會，請這位官員出席，體會「三小時的音樂會」是個什麼概念。他安排官員坐在大廳正中間的席位，由他在旁作陪。結果，音樂會才進行到半場，官員就想起身上廁所，被他制止：「聽完才能離席，這是音樂廳的禮節。」等到三小時的音樂會一結束，對方立刻衝出大廳，朝洗手間方向飛奔而去。等事後再見面時，就不再堅持先前要求，同意兩廳院提出的計價方案了。

回歸作曲世界的強烈渴望

. .

　　整個 1980 年代末、1990 年代初，溫隆信在評議委員的席位上，不斷周旋於各部會議之間，因為他背後有一個遠大的理想，就是替有志於演藝、創作的人打造一個未來的宜居之地，讓優秀的藝術家可以憑專業獲得合理的報酬，好的作品可以透過體制公開發表，在完善的制度保障下，作曲家得以專心一意從事創作，不必到處兼差餬口。

　　但幾年下來，同行之中好似只有他一人在乎這個理想，路走得愈遠，他愈感到孤單，終至認清在當前環境下，這個理想實不可能單憑他一己之力達成。到這時，一個極其嚴肅的問題終於浮現：在理想不得伸張的情況下，他究竟要去還是要留？去，就是出國發展；留，是繼續留在臺灣。

　　他深思這個問題：倘若他接受每天忙不完的教書、開會，就是未來二十年要過的生活，那他的作曲事業就結束了。畢竟人每天的時間就是這麼多，不可能什麼都想要。但如果選擇的是作曲，臺灣又能提供他什麼樣的環境？從文建會創立以來，有遠見的陳奇祿（1923 ～ 2014）主委採納作曲家的建議，有了官辦的「年代樂展」、「樂苑新曲」活動，幫作曲家發表作品。但一年僅兩、三場的發表會，對輪到的作曲家

們只能算小小的鼓勵，遠不能滿足一個專業作曲者的需求。假使他對臺灣的創作環境無法感到滿足，那麼，到國外發展就是一個值得考慮的選項。

出國發展對他來說不是不可能。從 1987 年起，他漸漸接到來自海外的創作邀約，對回歸作曲世界的渴望愈來愈強烈，也對每日處理不完的公務感到筋疲力竭。同時間，兒子的教育又再度成為他必須考慮的事情。由於日本社會對待外國人的態度向來嚴苛，所以他不打算讓兒子繼續留在日本讀高中、大學，認為下一階段讓他到風氣自由開放的美國，是個比較好的選擇。因此 1991 年春天，士逸結束沖繩的課業，他就把兒子帶到洛杉磯託友人照顧，在當地升讀高中。

兒子去了美國一事，牽動溫隆信的抉擇。此刻他已是四十多歲、身上扛著一堆責任的男人，出國，意味他必須放棄臺灣的職業、收入和資源，到另一個國度重新開始一切。

一想到生活的現實面，要下這個決定何其艱難！但最後，是他對作曲的承諾戰勝一切。他知道人生必須有所取捨，錢財名位對他不是不重要，但與作曲相比，他情願選擇作曲，為它衣帶漸寬，一生無悔。這幾年他在臺灣，為教育和文化付出無數心力，實疲乏已極。現在，他想把時間還給作曲，

並到國外學習、探索更多的音樂養分。

　　當立下這個決定之後，他開始積極布局海外。1991 年年底，他以破釜沉舟的心情，一口氣辭掉輔大、臺南家專的教職，以及文建會音樂委員、兩廳院評議委員等重要職務，遠赴巴黎籌備新的計畫，以及向美國移民局遞交卓越人才移民申請表，讓孩子在美國可以擁有合法長期居留的身分。在做這些安排以前，他心中猶自忐忑，但塵埃落定時，卻感到勞頓多年的身心慢慢鬆弛下來，心底竟湧出一股無法言說的歡愉，並對即將到來的生活充滿殷切的企盼。

第七章

萬里之行

01 亨克的好主意

　　1992 年溫隆信再度踏上歐陸，落腳巴黎。但這次他不再是匆匆的過客，他打算在此地住上一段時日，在巴黎濃郁的人文氣息中，舒展被生活壓抑多年的心靈，並在作曲之外，展開醞釀中的另一計畫——與荷蘭高地阿慕斯基金會合作，籌組一文化交流機構，將臺灣的音樂引入歐洲並推廣給歐洲人認識。

　　溫隆信與高地阿慕斯基金會的關係由來已久。他是該會1957 年舉辦國際作曲大賽以來的第一位亞洲得獎主，特殊的身分極受該會重視。而他也視高地阿慕斯基金會為自己的母會，自獲獎以來，只要每次入歐，必親赴該會報到，與他們維持緊密的聯繫。自從他有意出國發展後，再次回到該會，便與他們談到自己在國內有志難伸的近況，尋求該基金會的建議與協助。

　　新上任的執行長亨克‧修弗曼（Henk Heuvelmans）是一位年輕有為的幹才，對地理面積與人口數字皆與荷蘭相去不

遠的臺灣並不陌生，同時也對約莫十年前（1982）臺灣的南管團體「南聲社」來歐訪問造成的盛況印象深刻，認為臺灣有極優秀的音樂傳統，但可惜臺歐之間缺乏交流管道，以致歐洲人對臺灣的音樂認識不深，因此建議溫隆信來歐之後可以從事國際文化交流，推廣臺灣的音樂。若是如此，高地阿慕斯基金會願意從旁協助。

亨克的一席話帶給溫隆信極大鼓舞，讓他想起日本幕府末期的武士坂本龍馬（1836～1867）的故事。坂本的一生走在時代的前沿，在鎖國時期即已看清日本的未來必將走向開放，因此主張日本需要發展海運、引進《萬國公法》、開放國際貿易及與外國政府交流，他的宏偉見識猶如暗夜明燈，對即將到來的「明治維新」影響深遠，是溫隆信十分仰慕的人物。這趟回臺之後他認真思考未來，也願意效法坂本龍馬，為將臺灣的音樂文化推上國際，略盡棉薄之力。

赴歐創立 CIDT

. .

1992 年他在巴黎安頓好住處之後再度去找亨克，詳談高地阿慕斯基金會對援助他從事臺歐國際文化交流的具體建議。亨克深知臺灣的政治情況特殊，要參加國際組織非常困

難，因此提出「以夷制夷」的策略，建議溫隆信可先從阿姆斯特丹開始，成立一個專門引進臺灣文化的機構，就由溫隆信出任總監（Director），但聘用荷蘭人為職員，讓荷蘭人出面處理行政工作，在荷蘭就不會有語言、立場的問題，然後由高地阿慕斯基金會在背後支持這項計畫，承擔此機構在荷蘭的辦公室與專職人員費用。但相對的，要達成這個計畫，溫隆信也須有自己的人脈與經費，負責從臺灣延聘人才，來歐推廣演出，及負擔音樂家的酬勞與旅費。倘若他做得到這兩點，便可透過這套模式，將組織擴展到歐洲其他國家，達到介紹臺灣文化的目的。亨克還建議，為避免這組織受到政治打壓，最好直接以中性的地理名詞「臺灣」（Taiwan）為名，避用「中華民國」（ROC）的名稱，全名即為：「The Culture Institute for Development, Taiwan」（臺灣文化發展協會），簡稱「CIDT」。

溫隆信認為此議可行，荷蘭 CIDT 隨即在 1992 年於阿姆斯特丹成立。1993 年春天，他返臺赴文建會說明此一計畫，請求文建會支援 CIDT 的活動與經費。當時的文建會主委申學庸（前藝專音樂科主任）聽完他的提議，非常訝異居然有外國人願意幫助臺灣推動國際文化交流，但她一方面贊同這個計畫，另一方面又礙於 CIDT 實質上是一個外國組織，文

建會豈可明目張膽撥款補助這樣一個單位，儘管它要幫助的對象是臺灣？幾經考慮，她找出一個折衷的辦法就是，協助溫隆信尋找國內有代表性的演藝團體，直接補助音樂家出國的款項，而非 CIDT 這個組織。申主委說：「隆信，我最多只能幫你到這裡。文建會每年經費有限，不夠的錢你自己要去募。」這真是一個艱難的年代，為了推展國際交流，兩個國家重要的文化機關竟都不能出面，而需以這種迂迴曲折的方式伸出援手。

「溯自東方」音樂交流計畫

溫隆信得到文建會協助，隨即投身「溯自東方」音樂交流計畫，並在隔年一舉推出兩輪活動。在文建會協助下，第一輪活動他們選出布袋戲、皮影戲、亂彈戲和絲竹樂的代表性團體與藝人共四十人，組成第一批成員，在 1994 年農曆年節期間由溫隆信率領，前往荷蘭進行文化推廣的任務。

亨克對文化交流一事極具見解。他說：「文化交流要有效果，須從非常年輕的世代做起，透過教育灌輸，才能達到扎根的效果。」所以 CIDT 安排這些深具特色的臺灣藝術團體，包括：小西園與小小西園布袋戲團，華洲園皮影劇團，

北管樂師邱火榮、朱清松，亂彈戲名角潘玉嬌，及采風樂坊等黃金陣容，除了到阿姆斯特丹、鹿特丹演出之外，還至萊登與海牙附近兩所小學和當地兒童交流。

CIDT 的祕書弗伊特（Leontien van der Vliet）和揚森（Sebastiaan Jansen）兩人，以前都曾在國際作曲研習營上過溫隆信的課，也都對臺灣文化頗感興趣，為這次活動卯足全力——他們製作文案、規畫行程，還為兒童設計有趣的活動。其中一項是率領交流團成員到學校教小朋友製作戲偶，孩子們想像力豐富、興致高昂，人人在現場做得不亦樂乎，完成後發表成果，為活動畫下完滿的句點。

不過辦完第一輪活動後，有一個令他頗感困擾的問題是，當時有些民藝人員對公費出國演出一事，或多或少會與「出國觀光」聯想在一起，但當他們發現實際的行程與原先期待有落差時，便不免感到失望，到了國外亦對當地風土難以適應，因此總有未盡如意的狀況發生。為了避免類似困擾，當他規畫第二輪活動時，轉以學術為導向，以絲竹樂為主題，採取「現代」與「傳統」相結合的模式，一方面演出傳統的絲竹樂曲目，另一方面委請臺灣的現代作曲家潘皇龍、李子聲、陳玫琪及溫隆信自己，發表以絲竹樂為內容的新曲，呈現臺灣絲竹音樂發展的新風貌。而演出人員則由他回臺甄選

技藝精湛的青年學子共十人，請提琴家謝中平統籌練習。

　　第二輪的「溯自東方」活動是在 1994 年 11 月間舉行，活動規模更為盛大，除了在荷蘭境內演出四場，還巡迴德、法，與當地學界交流，活動持續整整一月。高地阿慕斯基金會為配合 CIDT 的規畫，特地在阿姆斯特丹舉辦為期一週的「臺灣文化週」，以音樂會、研討會，搭配音樂學者王櫻芬的南管專題演講，新聞局還適時送來一部由余秉中執導、剛剛出爐的宣傳紀錄片《臺灣節慶》，把「溯自東方」熱熱鬧鬧推上檯面。這次的「臺灣文化週」討論會共吸引二十餘國代表參加，所到之處都是「臺灣」的話題，可說是 1990 年代極為成功的一次文化外交。

　　當時一般歐洲人對臺灣的印象，多還停留在加工業時期大量「Made in Taiwan」的廉價製品上，因此對 CIDT 以精緻音樂行銷臺灣文化，頗有耳目一新之感。例如一位德國聽眾在位於斯圖佳的林登博物館（Linden-Museum Stuttgart）聽過「溯自東方」音樂會後，投書《斯圖佳日報》（*Stuttgarter Zeitung*）文藝欄，用「比廉價鞋好太多了」（「Viel besser als Billigschuhe」）一語，評價對這次音樂會的觀感。（注 1）

注 1： "Viel besser als Billigschuhe 'Far from the East,' Konzert im Lindenmuseum." *Feuilleton. Stuttgarter Zeitung.* Nr. 273. November 26, 1994. （本剪報由溫隆信先生提供。）

當演出推進到法國時，吸引許多愛好東方藝術的法國人共襄盛會，原本可容納兩百人的巴黎中華新聞文化中心表演廳，湧入大量觀眾，館方臨時增加二十張座椅仍然不夠，晚到的人只能席地而坐，「擠擠」一堂，而且觀眾中百分之七十是法國人，帶起的臺灣熱可說超乎預期。（注2）

「溯自東方」的成功帶給溫隆信很多期待，這段期間，他花很多時間去認識臺灣的傳統藝人和傳統樂團，這些過去他不十分熟悉的對象，並將養分反饋回創作之中，可說一舉數得。他原本希望 CIDT 可以做到十年，透過傳統與現代結合的方式，將臺灣的音樂文化逐次、有系統地介紹到歐洲、美國，甚至世界其他國家，未嘗不是他人生中極有意義的一份工作。可是事與願違。自 1996 年開始，臺灣官方補助民間藝文活動的政策產生巨大改變，CIDT 不能再直接策動文建會補助民間團隊出國交流的費用，因此過去幾次輝煌的業績只能如曇花一現，再難有所進展。

注2：聯合報記者周美惠巴黎廿日電，〈尖兵放洋新聞現場(3)東方絲竹迷人〉，《聯合報》，1994 年 11 月 22 日，第 35 版。

「温隆信和他的朋友」打擊樂系列音樂會

不過即使失去臺灣官方的資助，1996 年，溫隆信還是透過 CIDT 與高地阿慕斯基金會，辦了一件對他個人非常有意義的事：推出「溫隆信和他的朋友」（Mr. Wen and His Friends）打擊樂系列全球巡迴音樂會，把他的打擊樂作品做一整理，同時與他分散在世界各地的樂界老友再度聯繫。

建議他做「溫隆信和他的朋友」系列的，是法國史特拉斯堡打擊樂團（Les Percussions de Strasbourg）的朋友。溫隆信熱愛打擊樂，也精研打擊樂，1992 年在歐洲透過朋友牽線，結識史特拉斯堡打擊樂團的成員，大家一聊起來，才知道他在打擊樂界的人面竟然這麼廣，便有人建議他有空不妨去拜訪以前認識的打擊樂友人，順便在當地舉辦一場小型音樂會，只要持之以恆，花幾年時間就可建立一套屬於自己的打擊樂紀錄。

溫隆信覺得這是個好主意。1996 年春天，CIDT 的臺灣文化交流事務告一段落，他便開始全力經營打擊樂曲目，把事業重心放在「溫隆信和他的朋友」系列上。

這一活動自 1996 年 5 月開始從臺灣起跑，漸次擴展到

亞洲、歐洲、美洲。他一方面拜訪過去和他打擊樂事業相關的老友，一方面為打擊樂譜寫新曲，又一方面參加音樂會，把作品送上舞臺。到 1997 年年底活動結束前，共參加大大小小音樂會二十一場，合作過的擊樂獨奏家包括：黃馨慧、北野徹、希爾維斯特（Gaston Sylvestre）、畢德爾（Francois Bedel）、瑪莉寇（Sherrie Maricle）；室內樂團有：臺北打擊樂團、光環舞集、澳洲辛那吉打擊樂團（Synergy Percussion）、大阪打擊樂團、史特拉斯堡打擊樂團、東京岡田知之打擊樂團、圓三重奏（Trio Le Cercle）、紐約大學打擊樂團（NYU Percussion Ensemble）；作曲家友人則有：池邊晉一郎、大前哲、西村朗、新實德英、連雅文、賴德和、瞿小松、費尼西（Michael Finnissy）、侯布提（Jacques Rebotier）和瑟納基斯（Iannis Xenakis），為他 1990 年代的打擊樂創作，留下一份轟轟烈烈的紀錄。

溫隆信堅持把這個活動做好，背後還有一個深意是，他是一位極富歷史感的作曲家，從學生時代起，就明白現代作曲家的創作能否為世人接受，除了實力、才情之外，還需要經營，不能全靠天意。所謂經營，就是作品至少要做到舞臺首演並留下錄音，讓樂曲「出世」、「出聲」，未來才可能流傳。畢竟一個從來「沒有聲音」（即不曾演出過）的作品，

是不能指望它會被人認識的。所以早從 1970 年代踏出社會起，他只要一有發表作品的機會，定不惜成本安排專業錄音，就是著眼於要「留下史實」，使樂曲日後還能借助科技與媒體，進行再製與推廣。

年輕的讀者對上述之言或許感受不深，因為現今國內的音樂廳設備完善，舞臺均有自動影音錄製設備。但回推到上世紀的 1970 年代前，全臺灣可沒有一間專業的音樂廳，能開音樂會的地方，舞臺通常四壁皆空，要做專業錄音豈是容易之事？但他在那一個年代就有這樣的準備，真不可謂不高瞻遠矚了。因此，當史特拉斯堡打擊樂團的朋友建議他拜訪老友辦音樂會，真是正中他之下懷。經過數年醞釀，終於在 1996、1997 年一鼓作氣，把他的打擊樂系列完整建立起來。

CIDT 在辦完「溫隆信和他的朋友」系列後，就算完成階段性任務，功成身退。亨克給他的好主意雖不能克竟全功，但 CIDT 無論在引介臺灣音樂進入國際社會也好，或協助他開創個人打擊樂事業也好，一路走來都留下不可磨滅的印記。當然，這背後，還有高地阿慕斯基金會長年來默默守護自家得獎主的深厚情誼。

02 新瓶新酒舊情懷

1989 年初，溫隆信接到來自臺北市立國樂團（簡稱「北市國」）的委託，為該團將於秋季舉行的「當代中國音樂傑作展」譜寫樂曲。他原本就對國樂器不陌生，但像這次，為大編制、交響化的國樂團寫曲還算頭一遭。

北市國的邀約其來有自。它們自 1979 年成立以來，就深受樂種發展期短、曲源不足之苦，因此常向一水之隔的香港中樂團借譜，在曲目帶動下，亦追隨香港中樂團的腳步，競逐在大編制、交響化的發展道路上。1988 年 4 月香港中樂團首度造訪臺灣，帶來眾所矚目的《梁祝》高胡協奏曲與大量新穎曲目，對臺灣的國樂界帶來前所未有的震撼，同時也刺激以北市國為首的國樂團體，體認到曲源對樂團發展的重要性，因此將希望寄託於作曲家，為它們譜寫新曲。（注3）在這個信念下，1989 年，北市國出面主辦「當代中國音樂傑作展」，向港、臺兩地傑出作曲家發出邀約，徵集現代化的國樂曲以供演出。溫隆信為受邀的十五位作曲家之一，沒料到這一接手，竟牽動他對創新傳統樂曲的興趣，在 1990 年代前

半，對國樂器、國樂曲展開一段興致昂然的探索旅程。

認識國樂器的樂器學

. .

　　早在收下北市國的邀約之前，溫隆信對傳統的國樂器已頗有認識。最早在藝專讀書時，學校為了響應發揚傳統文化的國策，要他們音樂科主修西樂的學生，人人都得加選一項國樂器當副修。他主修小提琴，就選了同樣是拉弦樂器的胡琴，不過當時實在太忙，無暇花時間好好研究國樂器，只能拉一拉交差了事。但自從 1973 年開始承接影視配樂工作後，只要影片的主題和「中國的」、「古代的」有關，導演定少不了要求配樂中要用到國樂器，才驚覺此中另有學問，不懂還真不行。

　　配樂錄音時需要國樂手，他回頭去找以前藝專的國樂老師董榕森、李鎮東和陳勝田幾位，有的老師願意為他跨刀，但有的就不是那麼方便。後來李鎮東老師推薦一位十八般武藝樣樣精通的國樂科學生蘇文慶來幫他忙，這一見真是驚為天人，立刻成為合作夥伴。蘇文慶當時雖才十五、六歲，但

注 3：陳澄雄，〈演出序〉，《當代中國音樂傑作展：慶祝臺北市立國樂團創立十周年特別音樂會》節目冊（1989 年 9 月 13、14 日臺北國家音樂廳）。

403

吹拉彈打無一不精，只要有他在場，一人就能包辦很多事，實是位不可多得的國樂人才。

溫隆信從這批師生身上，終於搞懂了國樂器的樂器學。他發現，在國樂器中，弦樂類的樂器還好應付，難就難在管樂類。像笛子：有長的、有短的，有直的（如簫）、有橫的（如梆笛）；有要貼笛膜的、有不貼笛膜的；有開口的、有閉口的，還有把烏（簧管樂器）……，件件都有文章，但也從中發現，國樂器其實很有趣，而且有很多未曾被作曲家探討過的地方。

剛開始他為國樂器寫配樂時，常會因不熟悉樂器的指法而寫出奏不出來的聲音，遭演奏者抱怨：「啊這就袂歕咧……」逼得他得去研究樂器的指法。又或者像有的管樂器在不同的音域，音色會改變，有的聲音會扁掉，有的會變尖銳、或變沒音量……，箇中變化只能靠作曲家自己體會，才能掌握樂器的特性。所以從這時候起，他就開始研究國樂器的配器法，當成現代作曲家的必修功課。

建議現代化的國樂曲可先從小樂團寫起

． ．

1989 年，他為北市國的「傑作展」譜了一首《布袋戲的

幻想》（首演名為《布袋戲幻景》）。這是一首專為像北市國大樂團這種仿西方交響樂團編制而作的國樂曲，也是時下國樂界最常見的樂曲形制。但寫作途中他發現，即使是像他這般對傳統中國樂器性能已甚熟稔的作曲家，為交響化的國樂團譜曲，仍是一場無比嚴苛的考驗，包括技術上、編制上、音律上，件件都充滿挑戰。而其中，又以音律問題構成的干擾最大。

音律會成為譜曲問題的原因，在於樂器製作時採用不同的律制。當時北市國使用的中國樂器，有的仍以純律製成，有的以改良平均律製成，律制不同，衍生的音高就有差異，演奏八度、五度時還可以，三度、六度聽起來就怪怪的，再有二度、七度，甚或加入增、減音程，整曲聲響聽起來更形光怪陸離。偏偏作曲家為交響化的國樂團譜曲，又多是以西洋的三和弦為基礎處理，疊置的音程更加凸顯不同樂器音律上的差異，實令人頭疼不已。

正因為寫作交響化的國樂曲有太多無法解決的困擾，所以他在寫完北市國委託的《布袋戲的幻想》和香港中樂團委託的《籤二》（1991）後，漸漸開始思考現代化國樂曲的樂器使用與配置問題。

在他看來，國樂要交響化不是不可能，但只要想想交響曲（Symphony）在西方發展的歷史，就知道這不是一蹴可幾的。如今國樂要想一夕壯大，中間存有太多尚未解決的事情，既然如此，創作時就不如先從「小」做起，由絲竹樂、吹打樂、鑼鼓樂等的室內樂形制入手，等解決了小問題，再加入民間傳統音樂的養分，發展它的新面貌。因此為大樂團的《箴二》寫完後，他便開始譜寫小編制的室內樂作品《鄉愁》。

他發現，以小樂團型態譜寫國樂曲，好處是可以選擇單一樂器的組合，避開大樂團演奏時會產生的種種不適，只專注討論一、二主題就好。《鄉愁一》（1991）的編制由胡琴、笛子、琵琶、古箏，和中西混合的打擊樂器組成，為了避開過多合奏產生的音響堆疊，他設計讓樂器之間以述說和對話的方式演奏，一來一往，儘量呈現絲竹樂器的柔和性和它獨特的發聲法。

1992 年 9 月，他受波蘭現代音樂協會（Polish Society for Contemporary Music）主席齊格蒙‧克勞澤（Zygmunt Krauze, 1938 ～）邀請，到在波蘭小鎮卡齊米耶茲‧多爾尼（Kazimierz Dolny）舉行的第十二屆青年作曲家夏令營（12th Summer Courses for Young Composers）擔任客座講師，主講東方音樂時，帶領國內的采風樂坊前去發表此曲，格外受到

坐鎮本次夏令營的波蘭現代作曲大師盧托斯瓦夫斯基（Witold Lutosławski, 1913～1994）的注意。大師對他從樂器發聲法的角度探討東方音樂的聲韻美學十分感興趣，私下與他交流不少語言與音樂方面的見解，讓他領略到中國傳統樂器只要運用得宜，一樣可以成為現代音樂的要角。

「新瓶新酒舊情懷」以後的國樂曲新實驗

在《鄉愁一》發表前後，約莫 1991、1992 年，探討國樂曲現代化的事情已在臺北的國樂圈裡激起漣漪。雖然這十餘年來，國樂界從港、陸引進不少曲目，但總的說來，這些曲子曲風大同小異、格局統一，並無太多新意。國樂界平素五聲音階的曲子奏多了，多期待還有其他選擇，看看能不能為國樂帶來不一樣的視野。

温隆信回到臺北的時候，包括北市國的團長王正平（1948～2013）、實驗國樂團（今臺灣國樂團）的指揮李時銘，都表達希望他能為國樂界多寫一點曲子的態度，再加上新成立不久的采風樂坊和臺北民族樂團，也對國樂曲現代化一事展現興趣，讓他深感這是一個值得努力的方向。1992 年底，臺北市立國樂團在「文藝季」中，推出一場名為「新瓶

新酒舊情懷」的音樂會，委託温隆信、陳能濟、劉俊鳴、陳中申、黃新財、盧亮輝、李英、吳大江，共八位作曲家，以新的樂器組合、新的表現方式，帶領國樂尋找新的方向。在這場音樂會後兩、三年間，温隆信接連收到來自國樂界的數則委託案，展開一連串國樂曲的新實驗。

他藉作品，從不同角度探討國樂可行的方向。例如1993年為北市國大樂團譜寫《三空仔別章》時，他把樂團分成兩部分：一個小型室內樂和一個大型合奏團。他以室內樂團作為現代音樂的主體敘述者；以大樂隊合奏擔任背景子體，演出傳統語法的樂句。他利用大小樂隊分工與交錯鋪陳，為該曲開闢一個新的音響空間，帶出兼具現代與傳統的氣息。

又例如，在為北市國譜寫的「二胡與小提琴協奏曲」（1993）中，他對雙主奏樂器：二胡、小提琴，這兩件分屬東、西兩陣營樂器中，形制與奏法最接近、但音色上各有千秋的拉弦樂器，以相互對唱的方式，表現它們異中求同、同中求異的各自性格；而對於與它們協奏的大樂團，則保留它「中樂西奏」、「交響化」的原來路線，但為某些律制不同的樂器尋找替代方案，例如以大提琴與低音大提琴取代革胡、倍革胡，用伸縮喇叭和低音號取代中音與低音嗩吶，以及取消三弦、將高音嗩吶當成獨奏樂器使用等等舉措，降低音準

的干擾。

這樣一路進行到 1994 年《無題》出現時，溫隆信探索國樂曲現代化的路子已愈走愈寬了。在《無題》中，他大膽起用有獨立個性的國樂器：古箏、笙、嗩吶、笛，與中西打擊樂器並陳。寫作中，他讓純律樂器不必遷就平均律樂器，各展所長，並善用樂器自身之特質，用以探討氣韻、虛實、陰陽等的傳統東方哲理。這首曲子 1994 年底帶去歐洲發表時，曾引起高地阿慕斯基金會的興趣，有意與他長期合作，一起在歐洲推廣現代化的東方音樂。

實驗的中止

從《無題》在歐洲獲得的肯定，溫隆信愈做愈有興味，深信現代化的國樂曲是一座值得開採的寶礦，也願意花更多時間與心思在這個主題上。當時（1995）他正與臺北民族樂團合作，洽談隔年到歐洲巡迴表演的事宜。

臺北民族樂團（位於臺北縣汐止鎮，今新北市汐止區）是一支以保存和演奏傳統臺灣音樂為宗旨的團體，尤專精北管樂。當其時，該團受到汐止鎮長廖學廣支持，每年從汐止

鎮公所的「文化專戶」獲得專款，於春秋兩季為汐止鎮籌辦專屬的「傳統藝術節」及薪傳活動，做得有聲有色。

溫隆信為這次和他們的合作，向文建會申請出國補助經費、談妥英荷兩國的演出場地、擬定以北管鑼鼓樂為題的演出曲目、邀請了同行作曲家共譜新曲，他個人並寫妥現代化的鑼鼓曲《清音千響化一聲》，準備向歐洲再次輸出臺灣音樂。

但不料，就在籌備期間，1995 年 8 月，廖學廣鎮長用以推動「文化立鎮」目標向房屋建商課徵的「鎮長稅」，遭到檢調起訴、法院判刑，使得該鎮文化經費一夕斷炊，藝師、團員薪資皆無著落，樂團幾瀕臨解散的命運。虧得該團團長王瑞裕是位重然諾的人，認為即使未來無法與溫隆信合作下去，但已經答應人家的事情仍要勉力做到。他們撐持到隔年 3 月從荷蘭、英國巡演回來，完成 CIDT 的託付。可惜的是，兩者間的第一次合作，卻也是最後一次。

1995 年底，臺北藝文界瀰漫政策變革的氣氛，不利於溫隆信繼續開發現代化的國樂曲，及以個人之力從事國際文化交流。第一個不利因素是，臺北市政府新成立的文化局楬櫫來年施政方針時，宣告該市的文化政策將朝「本土化」方向

發展，故其轄下之臺北市立國樂團首當其衝，被納入檢討，國樂團的「國」字能否保住，還在未定之天。（注4）且這幾年來，以北市國為首發起的國樂曲現代化的嘗試，常遭人批評：「過於創新，不但失去原味，而且沒有善盡保存傳統音樂的責任。」新來的政策則要求他們要：「加強古老音樂的保存和發揚，並走入基層和社區，和民眾建立更親近的關係。」（注5）使得自「新瓶新酒舊情懷」以來萌發的創新國樂曲的實驗，轉眼成為明日黃花，再無人提。

第二個不利因素是，文建會自 1996 年 1 月起，將行之多年的補助與獎勵民間藝文工作者和團體的業務，移交給新成立的財團法人國家文化藝術基金會管理。因此 1996 年後，溫隆信已無法再透過個人人脈，為民間表演團體爭取到官方的文化交流補助款。此一政策變革，等於間接宣告他想在歐洲持續推動現代化的東方音樂的願望只能默然告終。

對於開發與創新國樂曲一事在 1996 年戛然而止，溫隆信一直覺得可惜，因為這是一個從現代角度切入東方音樂的好題材，但缺乏合作的對象與經費，只得莫可奈何。然而值得

注 4：聯合報記者牛慶福台北報導，〈社教單位轉向本土化〉，《聯合報》，1995 年 10 月 7 日，第 14 版。

注 5：聯合報記者牛慶福台北報導，〈兩市立樂團走向本土化〉，《聯合報》，1995 年 11 月 19 日，第 13 版。

安慰的是，兩年後，紐約大學（NYU）有位臺籍研究生陳孟珊來找他，以他「新瓶新酒舊情懷」風潮期間，從南管音樂取材、創作的三首小樂團作品：《多層面‧聲響‧的》（1992）、《無題》（1994）和《清音千響化一聲》（1995）為樣本，分析他作品中的南管素材運用。該篇論文由他協助完成，最後獲得博士學位，又是件令他深感寬慰的樂事。

03 與大師的交誼

1970 年代起，溫隆信自恩師入野義朗處獲得祕方，決定以行萬里路、拜訪能人高手的方式，展開他職業生涯以後的學習旅程。這一節我們就介紹他與這些大師之間的情誼。

第一位大師是前文曾經提過的約翰・凱基。他追隨凱基的時間頗長，從 1972 年在布魯塞爾認識，到最後一次去洛杉磯看他，期間長達十三、四年之久。

與大師凱基有實質的師生情誼

凱基對溫隆信最大的影響，是他的寫作態度。凱基是個虔誠的佛教徒，他的生活深受佛教禪宗與中國《易經》的影響，在創作上也是一樣。

溫隆信覺得，像凱基這麼出名的音樂家，想去歐美著名的大學教書易如反掌，但他卻情願日子過得不是那麼匆忙，婉拒了許多邀約。同樣，這樣的態度也反映在他的創作上，

希望他的音樂是在自然的情況下誕生，不是硬擠出來的，所以凱基一再跟溫隆信強調：創作之前要保持心靈上的自由，不可讓它受到束縛；要用心去發現那些正好發生在身邊、游離閃爍的機遇，因為這都是創作上非常珍貴的材料。

溫隆信吸收了凱基的觀點，隔年在幫雲門舞集譜寫配樂《眠》（1973～1974）時，首次在作品中放進機遇的元素；再隔年他又以機遇方式捕捉到〈清平調〉的靈感，寫下那首讓他奪下國際作曲大獎的成名作《現象二》（1974）。

1975 年溫隆信拿下大獎後，到 1980 年這段期間，較有餘裕做一些從前沒時間做的事情。比如說為了學好不確定音樂的寫作法，他和凱基的接觸多了起來。大約在 1976、1977 年間，他又數度前往紐約外百老匯，觀摩幾支現代舞團的排練，研究頂尖音樂家與舞者的即興互動，其中，凱基和模斯・康寧漢舞團的合作更是他觀察的重點。到了康寧漢舞團外出巡演期間，他也買票跟著舞團跑。雖然舞團巡演的舞碼都相同，但在不同的時間、不同的場地，即興的音樂與舞蹈激迸出來的火花也不完全一樣，甚至各有姿態，才是機遇音樂最可貴的地方。

在「追星」途中，他像個沉著的獵人，不會去打擾凱基或康寧漢，等功課做完就回臺灣，有了作品才和凱基聯絡，

赴美向他請益。凱基則是像以前一樣，約他到洛杉磯濱海的聖塔莫尼卡城區，或者帕沙迪那（Pasadena, CA）的老城，找一間安靜的咖啡館，一邊用餐，一邊看他的作品。溫隆信則可乘此機會，把不明白的地方提出來向大師請教。

這種學習方式極為有效，幾次往返之後，他已盡解胸中疑惑，掌握大師思考的精髓與不確定音樂寫作的要旨。正因為他與凱基之間有這樣一段因緣，所以一直把凱基當成自己的老師，是他在校園之外，和入野義朗先生一樣，一個有實質師生情誼的作曲老師。

1980 年代以後溫隆信遭逢創作瓶頸，再加上事業忙碌，已很少再跑美國，反倒是凱基此時神祕來了一趟臺灣。凱基唯一一次公開現身臺灣，是 1984 年 1 月底，與他的現代舞老搭檔——模斯・康寧漢舞團，應新象國際藝術節之邀，來臺公演三場。但在 1980 年代初期（詳細年份溫隆信已無法確定），凱基竟私下造訪臺灣，查考臺灣作曲家的創作現狀。

凱基這次前來，行程極度保密。住進飯店後，才撥電話給溫隆信，囑他把手上有的臺灣作曲家的作品錄音帶，外加一台手提式錄放音機送來飯店。在約莫一個禮拜停留期間，他哪兒也不去，就一人待在房間裡聽那些帶子，還囑咐飯店人員不可洩漏他入住的消息，也不接聽「溫先生」以外的電

話。等聽完這批錄音帶後便悄悄離開臺灣，不露一絲痕跡。

這也算溫隆信這輩子碰過的奇人奇事之一。倒是愛熱鬧的許常惠老師事後聽到消息，頗為怨怪表示：「凱基來臺灣，他不想見別人沒關係，但怎麼可以連我都不知道？」一度說得溫隆信好生尷尬。

他最後一次見到凱基，是 1980 年代的後期，他去洛杉磯探望大師。當時凱基年紀大了，正飽受關節硬化之苦，對外活動銳減。這次見面，他送溫隆信一個忠告：「不要同時吃蘑菇又喝紅酒。」說這兩種東西一起食用，會生出一種化學物質使人關節僵硬，就像他現在這樣。原來凱基生平嗜啖蘑菇，自己也在南加老家附近的森林種植各式各樣蘑菇，是菇類培育的專家。他曾招待溫隆信享用多種方法烹調出來的菇類：煎的、烤的、焗的、煮的……，每一種都美味異常，再配上紅酒一起享用，真是人間至味啊！

時刻保持警醒的瑟納基斯

. .

在喧囂擾嚷的 1980 年代，溫隆信深陷世俗的泥淖中，儘管有這個心，卻沒那個力像 1970 年代一樣，說走就走，啟動

他的大師尋訪之旅。直到時移勢轉，1992 年他的人生步履抵達巴黎，他的世界才又開朗起來。1993 年，他透過凡爾賽音樂院（Conservatoire de Versailles）的打擊樂教授瓜達（Sylvio Gualda, 1939～）介紹，認識心儀已久的希臘裔法籍作曲家——伊安尼斯・瑟納基斯（Iannis Xenakis, 1922～2001）。在瑟納基斯同意下，以同行後進與朋友的雙重身分，不定期去拜訪他，交換創作上的見聞。

這位瑟納基斯經歷不凡。他年輕時曾在希臘從軍，參加反納粹運動，後來負傷、逃亡，被希臘軍事政權宣判死刑，又死裡逃生流亡到法國，是一個生命力極其強韌的人。他在成為作曲家之前，在法國是一名工程師與建築師，這樣強大的理科背景反映在他的創作中，使他的作品聲響呈現一種經過精密計算後的理性風格與特色，在西方樂壇獨樹一幟。

温隆信與瑟納基斯交流的時候，大師正一人住在巴黎的皮加勒（Pigalle）。此區是巴黎著名的紅燈區及「紅磨坊」（Moulin Rouge）的所在地，有數不盡的夜總會、妓院和脫衣舞俱樂部，但大師認為此地安全，就找樓上一個清淨的單位住下。他的住處設計簡約，有一工作室和臥室。工作室的空間通透，四面置放書櫃，他工作時就被一大堆書籍和樂譜包圍；中央則擺放多張高高低低的桌子和椅子，供他或坐或

立或蹲著工作，旁邊另有三塊白板，可隨時計算數據。而他
臥室又更令人印象深刻了！那是一個挑高的空間，他就睡在
半樓高的平臺上，上面鋪一組日式布団（一套含有床墊和被
褥的寢具），但在布団上方，他用鐵鎖扣著一柄銳利的斧頭，
像鐘擺一樣吊在天花板上，彷如一把達摩克利斯之劍（Sword
of Damocles），提醒榻上之人時刻保持警醒，人生不可鬆懈。

　　溫隆信每次拜訪瑟納基斯，一去就是三、五個小時。大
師對他的到訪，顯得輕鬆自適。如果他抵達時大師正在工作，
就放任溫隆信在屋內隨意活動，各做各的事，等到他可以開
口說話了，就主動開啟話匣，兩人進入對話狀態。他們之間
有很多話題可聊，例如瑟納基斯喜歡日本的文化，正好溫隆
信認識許多日本作曲家，並熟諳日本的風俗和作曲界狀況，
可以為大師介紹。而且瑟納基斯對東方哲理亦感興趣，常會
與他談論到這方面的主題。除此之外，溫隆信當然不忘帶上
自己的作品，等瑟納基斯手上的事情做完，便請大師幫看作
品，給予意見。

　　瑟納基斯是一位率直的音樂家，在看作品的時候有話直
說。比如他看到好的地方，會直接讚美：「啊，這首曲子寫
得真好！」還會問：「你是怎麼做到的？」看到不以為然之
處亦毫不隱瞞直言：「我覺得這裡寫得有問題……」、「這

一段是廢話。」他不像凱基，凱基在看曲子的時候，只挑好的地方跟你說，從不挑難堪的講（他認為不好的地方你自己要明白），是這兩位大師個性上極大的不同。而瑟納基斯「率直」這一點，又跟入野義朗很像。從前入野先生幫他看曲子時，看到好的地方會說：「這個『天才』喔！」但對邏輯不夠嚴謹的地方則批評：「無聊！」然後把手上的筆一丟，要他「回去想」。

　　幾次相處下來，溫隆信覺得，與像瑟納基斯這般大師級的人物往來，最大的收穫不是從他身上學會了什麼技法（其實他的技法牽涉到高深的數學原理，一般作曲家也學不來），而是在像這樣交談的過程中，明白他在意音樂上的什麼東西，以及什麼樣的寫法在他眼中是有效的。這是一種無法言傳的體會，卻足以指引創作者邁向更高的境界。

　　在創作上，溫隆信與瑟納基斯的路數不同，大師的作品他不是樣樣都能接受，但大師寫的打擊樂曲卻深得他之喜愛。他過去雖也寫過不少打擊樂曲，但對於瑟納基斯竟能將打擊樂認識到如此深刻的地步，真是心悅誠服。例如有一次，瑟納基斯跟他形容什麼是「好的鼓聲」。瑟納基斯說：「當演奏者的鼓棒擊打在鼓皮上，要將這力量向下傳送，直抵地面之後反彈上來，這個聲音會和上層的鼓皮產生共振，再一起

彈到空中，才是一個好的鼓聲。」溫隆信接觸打擊樂多年，從未聽過這樣的見解，回去後找來一面長型的鼓實地測試，果真證實大師所言不虛。他若不是親自前來歐洲，絕不可能得到這樣的養分。

正好這段時期，歐洲盛行單一獨奏的打擊樂演奏型態，有很多委託案。溫隆信有一位在臺南家專教過的學生黃馨慧，此刻正在巴黎的凡爾賽音樂院留學，主修打擊樂。她的演奏技巧優異，台風穩健優雅，成為合作的不二人選。溫隆信為她寫下《隨筆二章 二》（1994）、《擊樂的色彩》（1995）、《溯自東方》（1996）、《擊樂二重奏》（1997）等數首樂曲，二人從巴黎、倫敦、鹿特丹等各大音樂節，一路打進紐約的卡內基音樂廳（Carnegie Hall），是溫隆信巔峰時期的專屬演奏家。1996 年 7 月，他帶黃馨慧到法國的外亞維儂藝術節（The OFF Festival d'Avignon）表演《隨筆二章 二》時，瑟納基斯也在現場。大師聽完演出後，說：「恐怕只有擁有足夠智慧的人，才能真正體會它的美。」[注6] 由衷讚賞溫隆信作品的脫俗內涵。

注6：陳孟珊撰，〈《隨筆二章》解說〉，《溫隆信作品集 4：打擊樂作品系列 I》CD 解說冊（臺北市：竹聲，2000），無頁次標記。

與盧托斯瓦夫斯基一席談

· ·

　　旅居巴黎期間，他另外還接觸到兩位值得一記的現代作曲家，從他們身上學到學校裡學不到的學問，一位是前文提到，1992 年坐鎮在波蘭「青年作曲家夏令營」的盧托斯瓦夫斯基，另一位是荷蘭籍的唐·萊烏（Ton de Leeuw, 1926 ～ 1996）。

　　先說盧托斯瓦夫斯基。溫隆信在波蘭的夏令營音樂會上，發表一首從中國傳統樂器的發聲法角度，探討東方音樂聲音美學的《鄉愁 一》時，引起了盧托斯瓦夫斯基的注意。大師對這題目興致頗高，私下與他交換很多心得，淵博的學識讓溫隆信大開眼界。這中間，大師舉三拍子的節奏為例，講述歐洲不同地區作曲家的不同處理情形。他說，在西歐，三拍的曲子傳統上重音在第一拍，但到東歐作曲家手中，重音卻常在第二拍，然後才輕輕帶到第三拍，形成自然的切分效果，這是受到斯拉夫語言影響的緣故。溫隆信聞訊大感訝異，沒想到一個民族的語言真能反映在他們的音樂語法上。過去他雖曾懷疑過這一點，但直到今天，才從盧托斯瓦夫斯基的口中獲得證實。

　　夏令營結束後，他開始詳查 19 世紀東歐作曲家的樂譜，

果然發現他們經常使用有切分效果的三拍，不由得感嘆，若不是親自前來到歐洲，從一個斯拉夫人的口中聽到這個答案，就算他總譜看得再熟，也悟不出其中道理，真是印證「讀萬卷書不如行萬里路」這句俗諺。

這次盧托斯瓦夫斯基與他談話的內容很廣，從發聲法一路講到語言、誦讀與音樂的關係，隨口舉例盡皆可觀，讓他感受到這些成就不凡的人物，只要能和他們見上一面，從他們身上獲得些許指點，裡面的學問都是驚人的。這也是他在歷經 1980 年代的滄桑後，還願意放棄故鄉已經建立起來的事業和地位，忍受與家人分離的孤寂，隻身來西方闖蕩的最大動力。

胸襟與涵養令人尊敬的萊烏

另一位給過他養分的作曲家唐·萊烏，是他 1972 年參加高地阿慕斯國際作曲大賽的評審。1980 年代萊烏從阿姆斯特丹史維林克音樂院（Sweelinck Conservatory in Amsterdam）退休後就搬來巴黎，溫隆信與他一直保有聯繫。1992 年溫也來到巴黎，正好兩人住處相隔不遠，步行僅需八分鐘，所以常去拜訪這位老師。

他知道萊烏過去是舞臺上的傑出人物，經常發表作品，對演出很有經驗，所以會拿作品錄音去跟他討論。這位前輩能從聆聽的角度對樂曲提出深入的分析，例如他告訴溫隆信：在這個演出裡面，因為合奏（ensemble）有什麼樣的問題，以致帶不出怎麼樣的效果……；或指出：這一個部分做得很好，理由是……。溫隆信從這位前輩身上，更加清楚未來創作前進的方向。萊烏還有一點令溫隆信感受異常深刻的是，在身分上，萊烏算自己的師長，但言談間卻絲毫不以師長自居，而對前來求教的晚輩有一份扶持之心，這份胸襟與涵養委實令人尊敬。

這些年來，溫隆信因緣際會接觸到不同大師，近身觀察他們的思考、行為、態度，彌補了他很多創作上的疑惑，而在五十歲之後，心境上變得更為自信、從容。

但 1990 年代，悲傷的消息一件接一件傳來，這些和他生命有過交集的大師一個接著一個凋零——先是凱基 1992 年過世；再來，1994 年，盧托斯瓦夫斯基走了，接著，啟蒙他走上音樂之路的父親溫永勝也離開了；然後 1996 年是萊烏；2001 年是瑟納基斯。這是一段悲欣交織的歲月，人生有合有分，但不變的是，他心裡清楚，他將帶著這些從大師身上獲得的養分，繼續步上創作的征途，今生今世，永不停歇。

04 紐約，紐約

　　溫隆信在籌謀 1990 年代的「萬里之行」時，深感人生不過短短數十載，既要闖蕩，何不就去世界最菁華的地方？他細數世界各大文明都市，已深入拜訪過維也納、柏林、東京和阿姆斯特丹。此生若再有什麼非去不可的地方，他口袋的名單上還有兩處：一是人文薈萃的巴黎，另一就是「世界之都」的紐約。所以早在 1980 年代末、1990 年代初，他在尚未辭去臺灣的工作前，已私下數度赴歐，探路兼學法語。等到歐陸的局勢漸具，又悄悄布局紐約，創造多點發展的機會。到這時來，已是 1991、1992 年左右。

　　他深知要在某一地區長期停留，一個合宜的落腳處必不可少，特別是像在紐約這種生活消費極其昂貴的都市。他認識一位在百老匯從事服裝設計的日本人，在曼哈頓三十四街租有一間閣樓（Loft）。此人每年寒暑假都要回日本度假，所以閣樓每年都會空上好幾個月，他便和對方商量，只要對方回日本度假，就把鑰匙交給他，讓他借住在此。借住期間的房租雜費由他負擔，對方便可省下每年數月的租金開銷，

可說是對彼此都有利的安排。等住的事情打點妥當，他在紐約就有方便的據點，適合過著平日住在巴黎，必要時往返阿姆斯特丹與臺北，寒暑假期則飛來紐約的超大格局生活。

尋找爵士樂蹤影

說到紐約，溫隆信對它早不陌生，1972 年第一次大賽完畢就來過了，被它臥虎藏龍的氣勢給震懾，一直念念不忘。後來他雖又來過多次，但因無法久留，只能當個過客。現在他來了，終於有時間細細品味這都市的風華，儘管還不知道機會在哪兒，但是他相信，只要耐心等待、碰撞，機會一定會出現。

頭兩年在紐約，他的生活以盡情吸收這座城市形形色色的養分為主。紐約是世界公認的藝術之都，匯聚來自四面八方優秀的藝術家，在此激盪腦力、發揮創意。來人無論是走在大街或小巷，只要打開眼睛、耳朵和心靈，就能輕易接收到來自全球最前衛、最具創造性的資訊，讓人在短時間內認清天下大勢。溫隆信在紐約，除了與這裡的現代藝術界人士接觸，建立自己的視野與人脈之外，內心對紐約還有一份長久以來的渴求——他對爵士樂（Jazz）極感興趣，而紐約自

1920 年代以來就是爵士樂首屈一指的重鎮，人才無數，因此想在這裡把爵士樂作曲法給學起來。這聽起來似乎有點兒突兀，但事實就是如此。

他對爵士樂的喜愛可說早從少年時代就開始。當他十三、四歲有了自己的唱機，可以自主決定想聽的曲目時，就熱衷把零用錢都存起來買唱片，滿足自己的喜好。這中間，他發現了爵士樂，因為覺得有趣、好聽，不知不覺，在挑古典音樂唱片之餘，也會挾帶幾張爵士樂，漸漸，這種音樂就愈聽愈多，愈聽愈喜歡。

後來他學了作曲，懂很多寫曲的方法，但奇怪的是，就是寫不出像爵士這種味道的音樂來。原來，要聽到像唱片裡面一樣完整的爵士樂曲，不單是作曲家一個人的工作，還要有具備即興演奏能力的樂手，才能幫作曲家把音樂中自由的那一面表現出來，是作曲家與演奏者合作創造的作品。但當時臺灣有即興演奏能力的樂手不只數量極少，即興演奏的水準也不高，他合作過幾次不成功，只好放棄實驗。多年來只能在有限的範圍內，在作品中寫進一點爵士樂的元素，如此而已。此番他來到紐約，極感興趣的目標之一，就是尋找與此間爵士樂人互動的機會。

他曾在輔仁大學教過的作曲學生林建惟，這幾年正在紐約留學，在紐約大學（New York University，簡稱「紐大」）隨該校爵士樂部門主任湯姆・波拉斯（Tom Boras, 1945 ～ 2003）學爵士樂。溫隆信與這名學生聯繫上，1994 年透過林建惟居間介紹，結識湯姆・波拉斯，開啟兩人之後的一連串互動。而他與紐約和爵士樂的機緣也因波拉斯的關係，正一步步增強。

　　他與波拉斯第一次見面是在曼哈頓的一家日本料理店。那天兩人一起喝了不少酒，談話的氣氛非常愉快，當天晚上波拉斯就邀請溫隆信去他的住處，看他寫的十二音作品，請溫給他建議。

　　爵士樂是一個生氣盎然的樂種，從 19 世紀末在美國紐奧良發祥後，自藍調（Blues）、散拍（Ragtime）的根源，一路上經過無數藝術家參與、變化，賦予它生生不息的鮮活生命力。二次大戰後，無調性的十二音作曲技法也被爵士樂吸收，成為一種重要手法，為現代爵士樂手必修的功課。波拉斯為爵士樂界之要人，自然常常需要自我惕勵，保持技法精進。溫隆信是十二音作曲法的專家，幫波拉斯看他的十二音作品游刃有餘。波拉斯測試了一下溫隆信的能耐，確信他是「只要給兩個音就可以變出一首曲子來」的作曲家，非常高

興。溫隆信遂提議以後兩人互換專長，即：波拉斯有現代音樂的疑問時，溫隆信可以教他；當溫隆信想學爵士樂時，就換波拉斯指導。兩人一拍即合。

踏進紐大爵士樂部門

. .

1995 年，溫隆信原本以歐陸為重心的生活模式有了變化。他本是自由作曲家，想住哪裡全看他的需要。但這一年，他太太取得綠卡移民來美，和兒子住在西岸的洛杉磯，因此他希望日後工作的地點能離洛杉磯「近一點」，方便他假日回去探望他們，補償這些年來聚少離多的思念。因此這年，他決定將生活的重心從巴黎遷來紐約，一點一點拉近回家的距離。所以，原先只有寒暑假期才能借住的曼哈頓閣樓已不能滿足現階段的需要，他到環境較為清靜的皇后區另外賃屋，必要時才回巴黎、阿姆斯特丹或臺北洽公。這個轉變，讓他跟波拉斯的往來變得更加熟絡。

1995 年是他創作上的高峰期，滿手的委託合約和遍布歐、亞、美三大洲的演出活動，看得從沒離開過美國的波拉斯眼花撩亂，要求溫隆信有機會能不能帶他出國走走，看看不一樣的世界？好心的溫隆信就趁年底到日本發表作品時，

安排波拉斯一起去東京，拜會日本的作曲界，並引介他到臺灣，擔任 1996 年 4 月文建會主辦的「音樂臺北」創作比賽決賽評審，拓展波拉斯的東亞關係。波拉斯幾次跟著溫隆信四處跑，對他優異的語言能力、豐沛的國際人脈和融會東西的創作實力十分折服，回到紐約，便邀溫來他任教的紐約大學爵士樂部門，客席為學生講授現代音樂專題。

1996 年溫隆信去紐約大學講課，一踏進波拉斯的地盤就如同掉進一個爵士窩，裡面的人物、環境統統都對，他便理所當然在這裡和波拉斯相互兌現「我教你現代音樂，你教我爵士樂」的約定。

溫隆信有深厚的現代音樂與流行樂的創作基礎，學作爵士樂曲，技術上毫無困難，但難就難在，爵士樂不是一個憑技術就能寫出曲來的樂種，作曲者需先熟悉大量經典的樂曲，再借鑑其理路，寫出來的曲子才會透出道地的爵士味。寫曲的第一步，是先把旋律和和弦代號寫在五線譜上，這種譜叫「領譜」（Lead Sheet），然後才根據領譜，編成給爵士樂隊演奏的版本。

他把寫好的樂譜拿給波拉斯看，波拉斯除了給予必要的指點，還會從學生中召來一組人員，現場把曲子演奏一遍，

大家先聽看原曲的效果，再討論需要改進的地方。這時，有經驗的樂手會馬上指出譜上各種不合爵士習慣的寫法，並給出合理的改進建議。整場討論會眾人動口又動手（演奏），像是某段的即興以什麼樣的方式進行比較好、和弦銜接的順序如何調整會比較漂亮等等，討論完畢，他再回去修改。

原來，學爵士樂就是要這樣的環境——一個有大量爵士氛圍的地方，長期接受爵士傳統的滋養，才能練成爵士的氣味。

後來，他跟爵士樂部門的同學都熟了，曲子寫完要聽取演奏的效果和意見，就不需次次都煩勞波拉斯幫他安排人手，他自己跟幾個學生商量好就行。除了學校的學生可以幫他這個忙，也可到校外琳瑯滿目的爵士樂酒吧或餐廳，尋求專業樂手的協助。

紐約的爵士圈就像一個大家庭，只要有一條線索或人脈，就很容易和圈內人搭上關係。剛開始是一個學生介紹他去某家酒吧找一位朋友（某一位樂手）。他依言去到酒吧，坐下來點一杯飲料，欣賞演出。等到樂團休息的空檔，他上前向那位樂手說明來意、遞上樂譜，通常爵士人都很隨和，會視情況把曲子安插在節目中，不著痕跡演出。等到再次休

息的空檔，就會告訴你這譜中有什麼地方需要修改、怎樣修改……，無償奉送一堆高明的建議。溫隆信就是在這片樂土中，把自己的爵士樂基礎一點一點建立起來。

1997 年深秋，他發現一件「大事」。這年的 11 月 20 日傍晚，波拉斯領導紐約大學爵士大樂團，在紐約第六大道上的臺北劇場，舉行「尖峰時刻」爵士樂演奏會，曲目中包含一首溫隆信的作品《大事一樁》（*A Big Thing*）。過去他為爵士樂寫的都是三或四件樂器的小編制樂曲，但《大事一樁》是一首為近二十人的爵士大樂團而寫的作品，架構不同於以往。為什麼這曲要叫《大事一樁》？因為他發現，經過一年多的學習，他終於修練有成，能夠駕馭爵士大樂團了！這意味著未來，他將能夠在大型管弦樂作品中寫入夢寐以求的爵士風格，對他的作曲事業無異如虎添翼。他為此感到震撼，這豈不是一樁大事？

擔任紐大駐校作曲家

1997 年夏天另外有一個機會降臨。紐約大學的音樂與表演藝術學系（Department of Music and Performing Arts）下設有「駐校作曲家」一職，一任五年，向來禮聘作曲界有卓越

才能與良好國際關係的作曲家擔任。這一屆駐校作曲家羅傑‧雷諾斯（Roger Reynolds, 1934～）的任期將滿，系所正尋覓繼任人選。波拉斯知道溫隆信的實力，詢問他是否有意爭取這個職位？若有，將盡全力為他推薦。

1997 這一年，正是溫隆信心境上出現微妙變化的一年。1990 年代初期他放棄臺灣的事業來到歐美，原是渴望脫離阻礙他創作成長的環境，過著四海為家的自由寫作生活。但經過五年多來馬不停蹄的闖蕩，一路上有稱心快意的收穫，也有不能為外人道的失落，此時此刻，對生命別有一番體會。因此，當波拉斯問他要不要爭取駐校作曲家一職時，他心念一動：「那就去學校一段時間吧！」決定收斂起浪跡的腳步，接受這個提議。

他獲取紐大駐校作曲家一職的過程格外順利。因為波拉斯事前已到學系主席費拉拉（Lawrence Ferrara, 1949～）的辦公室，向費拉拉保證：「此人絕對一流！」、「亞洲奇才！」、「你非用不可！」，所以溫隆信只花二十分鐘跟費拉拉面談就取得該職，任期從 1997 到 2002 年。

紐大駐校作曲家並非象徵性的職務，其最重要的職責，是為系所搭建與外國知名音樂學府交流的橋梁，擴大該系所

師生的視野，而這正是溫隆信的專長。這五、六年來，他主持 CIDT、推動國際文化交流，與歐陸多地音樂學府和機構都有往來，和日本、臺灣音樂界亦有深厚的關係，是系所想要借重他的地方。此外，駐校作曲家還有一項任務是：每學期需為系所師生舉辦兩場專題討論會，介紹當前尖端的創作研究。但這也難不倒他。他就以自己前數年在「新瓶新酒舊情懷」風潮下所寫的現代化國樂曲為題材，介紹他將《易經》中的哲理轉化成現代化音樂的手法。這題材在當時西方樂壇極受歡迎，每次講課，除了學生之外，連系所教職員也趨之若鶩。

在紐大期間，他還協助一位臺籍研究生陳孟珊撰寫以他作品為題的博士論文。陳孟珊對他的演講內容深感興趣，表明博士論文想做他的現代化國樂作品的研究。他便從此類作品中，選出三首以南管音樂為題材的創作：《多層面‧聲響‧的》（1992）、《無題》（1994）和《清音千響化一聲》（1995），協助她寫成《中國古代音樂（南管）在現代作曲家溫隆信作品中的體現》（Applications of Ancient Chinese Music Nanguan in the Selected Works of Living Composer: Wen Loong-Hsing），於 2002 年獲得音樂藝術哲學博士學位。這篇論文是紐大最早一批與臺灣本土音樂相關的研究，也是他

自認在紐大工作期間對該校最大的貢獻。

在紐大，駐校作曲家的工作不算繁重，通常每週只需進辦公室一至二次，參加教職員的午餐會議。校方還指派一名祕書及兩名助理，協助他處理公務，因此他有較諸以往更充裕的時間，沉浸在自己的創作世界。這幾年，他把音樂方面的心思幾乎都花在爵士樂上，到離開紐約前，共累積了四、五十首作品。每當樂曲寫完，他不是拿給波拉斯的樂團演出，就是拿去爵士樂酒吧發表。在專業的酒吧發表曲子是有錢賺的，他每次帶一、二首新曲過去，演完之後會收到兩百二十美元的酬勞，一邊累積經驗，一邊累積作品。

在紐約，他有一個心願是：以後，他要把臺灣的曲調寫進爵士樂裡，讓臺灣的爵士樂手在臺灣演出，變成臺灣的音樂。他的好友波拉斯第一次聽到有人居然想拿「臺灣的曲調」來寫爵士樂，大表不能接受，直呼：「不准拿東方的素材來寫我們的爵士樂！」被溫隆信回一句：「你狗屁！」他說：「那是因為你不懂怎麼用爵士樂來寫東方的素材，但是我懂。」

他的心願在十數年後的臺北獲得實現。在 20 世紀末年，溫隆信想用臺灣的爵士樂手在臺灣演出臺灣曲調的爵士樂，這心願聽起來很遙遠，臺北的古典樂壇甚至還有人以為，爵

士是登不了大雅之堂的俗樂，暗地裡抗拒這個樂種。但進入
21 世紀後，歷史換了新頁，風氣為之丕變。年輕一輩的爵士
音樂家紛紛從紐約、波士頓等地的名門學府學成歸國，帶動
民眾欣賞爵士音樂的風氣。溫隆信到臺北的夜店探險，先認
識薩克斯風手楊曉恩，又找到貝斯手徐崇育，再翻山越嶺，
尋覓到鋼琴手許郁瑛、鼓手林偉中，集合這四大高手組成「四
爪樂團」，專為他的爵士作品演出、錄音。他在國外闖蕩多
年，早就認清西方的樂手無法真正理解臺灣文化的內涵，所
以他以臺灣的素材寫出來的音樂，必須回到臺灣，在故鄉的
土地上讓故鄉的子弟演奏，才能展現精髓，不辜負他為音樂
奉獻的一生。

在紐約，溫隆信的創作世界除了爵士樂，還包括一項出
人意表的才藝──繪畫。這是個奇妙的故事，但發生在奇妙
的人身上，似乎理所當然。在紐大這段期間，他半數的時間
用來處理音樂與工作，半數的時間用在作畫。那沉睡多時的
潛能被喚醒，他陷入不可遏抑的瘋狂熱情中，一張畫過一張，
畫出生命的另一個世界。下一節，就進入他的色彩世界，看
看到底發生了什麼事。

05 顏色的世界

1993 年底溫隆信人在巴黎，一面主持 CIDT（臺灣文化發展協會），一面展開職業作曲家生涯，承接來自各地的創作委託。這兩年他遠離臺北的喧囂，沉浸在巴黎濃郁的藝術氣息下，身心逐漸恢復元氣，步入創作的高峰期。

他有一位以前在臺南家專教過的學生黃馨慧，同時間在巴黎留學（後來成為溫隆信的打擊樂專屬演奏家），師生兩人同處異地，不時會相互照應。黃馨慧聽說溫老師小時候學過畫，有天，送來一盒水彩顏料和畫筆、畫紙等用具，並說：「老師，你在巴黎不畫圖，太虧了啦！」鼓勵他把握當下環境之美好，重拾這方面的興趣。黃馨慧或許沒料想到，這份出自一時善念的小禮物所帶來的效應，竟出乎意料之外的巨大。

黃馨慧走後，溫隆信看著這份禮物，思緒被撩撥開來，想起很久很久以前的往事……

畫緣

· ·

　　溫隆信的父親溫永勝是位雅好藝術的理科人。他們一家
還在高樹的時候，溫永勝農忙之餘，除了會拉小提琴自娛，
還會帶當時才五、六歲的長子隆信到鄉間寫生。直到他們全
家搬到臺北定居，溫永勝的興趣被生活的重擔消磨得所剩無
幾，偶爾抽一點時間教孩子拉拉小提琴，已經是他最大的誠
意。但溫家的孩子似乎與生俱來都能感應到父親對藝術的虔
誠，個個從小都對藝術有不凡的表現。

　　溫隆信小學四年級時，才二年級的大弟隆俊以一幅未經
雕琢的兒童畫，被學校送去法國參加國際兒童繪畫比賽，竟
然拿下第一獎，造成不小的轟動。幾年之後小弟隆亮也嶄露
繪畫的天分，像二哥一樣，再次為溫家拿下法國國際兒童繪
畫比賽的一等獎，溫家孩子優異的藝術天賦，簡直讓附近鄰
里家長羨慕到無以復加。

　　大弟隆俊得獎的時候，幸安國校的美術老師楊欽選因此
趕來，力勸溫永勝、李明雲夫婦不可辜負這孩子的天分，應
及早讓他接受正規的美術教育才是。所以大弟每到週末，就
隨綽號「楊胖」的楊欽選老師到北市各郊區寫生、學畫。但
隆俊當時才二年級，父親不放心他一人搭公車出門，便囑咐

長子每週末護送大弟去上畫圖課，擔起大哥的責任。「楊胖」老師見溫隆信每次來除了照顧弟弟，無所事事，也分紙筆給他，讓他跟大家一起畫圖。他這名保母兼「伴畫」一做兩年，到大弟升四年級時（1955），經呂義濱老師介紹，「高升」到名師李石樵（1908～1995）的畫室，溫隆信竟也一起晉級，成為李老師的學生。

此時的溫隆信還不是那麼了解李石樵老師在畫界的地位，只覺得他很凶，圖若沒畫好，便用握拳的指節敲小朋友的腦門，把他們的腦袋瓜兒敲得疼痛不已。

李老師教畫非常注重素描基本功，所以他的課都在新生南路的畫室內進行，不必到戶外吹風淋雨。上課時大家拿著鉛筆、橡皮，在紙上畫靜物素描，從平面的幾何圖形到三維的圓球、圓柱、圓錐……，再畫到擲鐵餅者和維納斯的石膏像。一年之後他國校畢業，此一階段的繪畫生涯便隨之告終。再來上了初中，生活被大量的音樂填滿，除了偶爾信筆塗鴉，就再沒畫過一張正式的圖。

後來進入藝專，情況又不一樣。由於藝專美術科內名師雲集，不時可見廖繼春（1902～1976）、楊三郎（1907～1995）、洪瑞麟（1912～1996）等畫家在校內穿梭授課的身

影，所以他常會抽空去美術科旁聽、看他們畫圖。溫隆信頭戴鴨舌帽，足蹬一雙鑲滿鉚釘的中筒馬靴（防止騎摩托車時被排煙管燙傷腳踝、小腿），鞋跟底還打釘，一走路便發出「咖咖咖」的清脆聲響，每出現必引人矚目。廖繼春老師就常招呼：「你若有趣味，過來畫圖嘛無要緊。」十分親切。

在美術科，畫風景、畫靜物、畫肖像都不稀奇，學校每年為高年級學生請來人體模特兒，讓大家練習人體寫生，這機會才是難得。有次他聽說人體模特兒林絲緞要來美術科工作，便向廖繼春老師要求：「今天林絲緞來，我可不可以來畫圖？」廖老師先是答應：「好啦好啦！」允許他來插個花。然後才補一句：「你是欲創啥？看裸體啊？」溫隆信倒是落落大方：「你怎麼這樣問？是剛好林絲緞來，應該來畫一下，這樣而已嘛。」

這幾年在藝專，算是他離開李石樵老師畫室後，距離繪畫最近的一段時光。並且他因為常看畫展、和美術界人士來往，在圈內交遊廣闊。他有一位師大美術系的好友顧重光（1943～2020），對他看畫、愛畫的神情有過傳神的描述。顧重光說：「溫某人看畫有點痴，而且經常一言不發，十足一副狎畫的模樣，真是意淫得很。」（注7）這種帶有高度調

注7：溫隆信，〈畫布之外──無垠之耕〉，《太平洋時報》，2002年4月4日，第6版。

侃意味的語句，若不是兩人之間有點交情，還真不好說出口。這幾年他除了顧重光，還與郭忠烈（1909～1984）、陳庭詩（1913～2002）、張杰（1921～2016）、席德進（1923～1981）、何懷碩（1941～）等多位畫界前輩往來，從他們身上體會到很多繪畫方面的構想，汲取了許多心靈上的養分。

他學校畢業後，人生陷入債務與前途的漩渦，每天醒來一睜開眼，就有太多刻不容緩的事情要做，再也無暇去管繪畫。但回頭想起來，冥冥之中，他與繪畫似有宿世之緣分——幫他父母作媒的日人綱島養吾是畫家，曾在1950、1960年代幾次返臺，探望門生故舊。綱島先生除了關心溫隆信的畫藝，還傳授他油畫的技術。另外，1973年他結婚時，妻子的姻親中竟有一位是大畫家藍蔭鼎（1903～1979）。藍蔭鼎聽到這對年輕人的婚事，特地遣人送來六幅畫給他們當賀禮，還親授他畫水彩的要領。他的前半生與畫界的牽連這麼深，真不知這其中因果要到何時才能兌現？

再接下去，四分之一個世紀過去，他每天的夢裡只有音樂而沒有繪畫，但彼時的他並不覺得空虛。直到這天，他在巴黎收到黃馨慧送來的畫具，年少學畫的往事才又一點一點浮現腦海。剛開始，他還不太確定自己的意圖，只覺得內心有個欲望正在蠢動。但他實在太久沒有畫圖了，根本不相信

自己還有繪畫的能力。日子一天天過去，心底的訊號愈來愈強烈，終於有天夜晚，他再也遏制不住欲望，動手尋找紙筆。

重拾畫筆

他就地取材，以房間為景，用蠟筆畫了一張室內的透視圖，發現自己好像還可以畫。接連幾天，他拿出手邊的水彩、鉛筆和蠟筆，又胡亂畫了幾張小圖，這下竟愈畫愈有興趣了！後來他乾脆到美術用品店買足畫材，一張接一張畫個不停。

開始畫圖以後，他常去新凱旋門（Arche de la Détense）附近，看聚集在那兒的藝術家們畫圖，或和他們聊天、看畫，激活他的繪畫觸感。1995 年搬到紐約後，他的個人時間更多，作畫也愈來愈勤。他利用寫曲的空檔畫圖，從鉛筆、水彩，畫到粉彩，練習的風格從印象派、野獸派，直畫到立體派。一連畫了兩、三年，才感覺心、手漸漸合一，可以自由用他的手，畫他的心，不再感到阻礙。

他在巴黎、紐約作畫的事情一直很隱密，從未對人提起，連在洛杉磯的家人也不知情。因為他認為這只是自己私下的練習，而且畫藝未成，讓人看了徒然是個笑話。直到有一天，

他太太帶兒子第一次來紐約看他，母子倆一進門，看到滿屋子畫作，無不大吃一驚：「怎麼這麼多畫？」兒子邊看邊喃喃說：「喔……，爸爸在畫圖欸！」這才曝了光。

自從妻、兒來紐約，看到他的畫作之後，他就不再避諱在家人面前談畫圖的事了。後來他休假回洛杉磯，更索性直接在他們面前作畫。他們洛杉磯的房子是棟寬敞明亮的獨立屋，窗戶多、通風好，他就把油彩氣味濃烈、不適合在紐約小公寓裡畫的油畫，留回洛杉磯畫個痛快。這樣一直畫到公元 2000 年，已累積有超過三百幅的作品，小有成績。

2000 年在洛杉磯，他遇到以前在藝專主修小提琴的學長呂信也。呂信也這些年也從音樂家一途半路殺出，插旗畫圖。兩人有若干相似的背景，因此連袂於這年年底，在洛杉磯阿罕布拉市（Alhambra, CA）的老東方畫廊舉行「信」聯展（兩人名字中都有「信」字），各展出三十五幅作品。

這是溫隆信首次舉行畫展，對自己的作品能否受到市場歡迎毫無把握。但沒想到，在八天展期中，竟賣出七成畫作，受到極大鼓舞，因此才有回臺北畫壇試水溫的念頭，想測看自己的畫界行情。

他到臺北，直接找阿波羅大廈「東之畫廊」的老闆劉煥

獻，由劉老闆為他的畫展出題。劉老闆從溫隆信身兼作曲家與畫家雙重身分，想到 19 世紀俄羅斯作曲家穆索斯基因欣賞畫展，譜出《展覽會之畫》（*Pictures at an Exhibition*）名曲，將美術的視覺轉換成音樂的聲響，故而希望溫隆信能反過來，以畫家身分將音樂的聲響轉換成美術的視覺，因此開出「音色最美」標題，請他準備四十幅油畫開展，展期就訂在 2002 年 4 月。

溫隆信為了眼前這場在臺灣畫壇的首秀，兼生平第一次美術個展，決定提早於 2001 年 4 月底辭去紐約大學駐校作曲家一職，5 月返回洛杉磯家中專心準備。

他捕捉這十數年來形形色色的音樂心得，揮灑在畫布上：擊樂的音色是花瓣與枝葉碰撞的聲響（《擊樂色彩最美》）；春日的生機是植物們一起大聲歌唱（《春日春情》）；還有，他從蒐集植物音源的實驗中，「看」見大樹唱歌的表情（《具象音樂》）；又將德布西交響曲《海》（*La Mer*）的第三樂章配器法，轉換成一幅充滿韻律與節奏感的抽象畫（《風與海的對話—奔》）；還抓住高階減七和弦第二轉位聲響的冷感特質，讓它幻化成一幅飄盪著細小雪花的寧靜冬夜風景（《淨夜》）……

他的想像力無窮，每一張畫都是一道靈光，將他對音樂的節奏與觸感轉換成色彩，在兩界之間自由去來。他的好友、同時也是著名的水彩畫家郭博修（1933～2020），便以「音樂視覺」一詞，統稱溫隆信這次畫展的特色。（注8）

在準備「音色最美」畫作的2001年，他的畫風、技巧、結構、題材，甚至透視的法則、思想的深度等，都有重大的突破，連簽名的筆調也有改變，是他邁向專業畫家之路的重要轉折。

這次畫展的成績出奇的好，賣出大部分的畫作，幾張他想留下的作品最後也都沒能留下。畫展過後，他在臺北畫壇就有案底了，畫作有一定身價，也順利摘下職業畫家的頭銜。劉老闆發現他的作品有市場，接著預約2004年的畫展：「話『畫』赤壁」。再下去，溫隆信又推出「對話」（2013）和「貝多芬看了也瘋狂」（2018）兩展，近期因新冠疫情而推遲的「大地之歌」，亦正擇期要與世人見面。

注8：郭博修，〈溫隆信的音樂「視覺」〉，《溫隆信的音樂視覺世界》（臺北市：東之畫廊，2002年4月），未標頁碼。

繪畫與教育

. .

　　在成為職業畫家後的這二十年，溫隆信作畫的地點都在他洛杉磯的家中，在南加州著名的陽光下，完成一幅幅色澤濃烈、色彩變化細膩的圖，而這一切的領略，都是光線教會他的事情。

　　溫家房子的座向是後院面東，前庭朝西。每天清晨，太陽從他家後院冉冉升起，於中午時分抵達屋脊，再一路向西移動。到了傍晚時分，前庭灑滿落日餘暉，天色才漸次黯淡。他的畫架永遠擺在某個能讓窗外日光斜斜打亮畫布的角落，作畫時，便從畫布上光影的移動，決定色彩的變換，而且只要天黑之後失去自然的光源，當天就不再動畫筆了。

　　從光影的變化中，他自然而然了解了作曲家德布西從印象派畫家身上學到的功課──是光的作用，讓梵谷（Vincent van Gogh, 1853～1890）將大量的顏料傾倒在畫布上，帶出影響後世深遠的野獸派；是光的作用，讓畢卡索（Pablo Picasso, 1881～1973）解構了傳統的三維畫法，為未來的抽象畫預留空間……。印象派畫家捕捉的是自然界一瞬間的光影，而作曲家德布西捕捉的是對事物的瞬間印象，從而創造出瀕臨潰散的調性，帶動後來作曲家一發不可收拾的革命風氣。

在藝術這一門，可謂「一法通，萬法通」，他以音樂參悟繪畫，又將繪畫轉成創作音樂的養分。現在每到畫新圖之前，他只要構思好主題，他的手就會告訴他這圖該怎麼畫，且不需太長時間，畫作即可完成。

回到洛杉磯之後，溫隆信的日常生活除了讀書、作曲、畫圖之外，還主持一個青少年管弦樂團，因而家中時有學生、家長進出。訪客初次見到他滿室的畫作，沒有不印象深刻的。沒多久，便有家長來問：「溫老師，你這麼會畫圖，可不可以也教我的孩子畫圖？」他挨不過家長懇求，開始每週抽一個下午開班教畫，於是他的繪畫才能除了「獨樂樂」之外，又朝教育的方向延伸。

他在洛杉磯教畫教了十數年，教出過幾個非常厲害的美術學生，和一大群充滿創意、熱愛畫圖的小孩。他從李石樵老師身上學到功課是：千萬不要敲小孩子的腦袋。孩子腦中的創意不會被「敲」出來，只會被「引導」出來。他的美術課堂，就是一個引導創意的課堂。在這一課堂上，通常前二十分鐘由他講解課程、示範畫法，完後就讓學生一邊自由創作，一邊練習新技，盡情享受繪畫的樂趣，他則坐在一旁，笑吟吟喝他的午後紅酒。三十分鐘過後學生的創意已經呈現，此時才檢視他們的畫法是否正確。如果重點畫偏，便引導他

們發現問題：是比例不對嗎？還是明暗？構圖？或者是色彩？……，導引他們回到正確的路上。大多數孩童在他的指導下，不但畫藝驚人，還展現豐沛的創意，反過來帶給他回饋與啟發，所謂「教學相長」，在此印證無疑。

　　教育是溫隆信心目中的神聖事業。在洛杉磯，他除了教畫之外，更重要的一項，是與他的小提琴家夫人高芬芬女士一起創立一支青少年室內管弦樂團，在社區播灑藝術的種子。同時，因為有這支樂團，他在小提琴、編作曲、指揮等方面蓄積多年的功力，亦得以全面施展。下一章，我們就進入「柝之響」，一談他在洛杉磯的樂團與教育事業。

第八章

南加四季

01 柝之響之歌

「柝之響」登場

. .

　　2001 年春溫隆信在紐約，已意識到這座繁華的「世界之
都」正一點一滴對自己失去吸引力。雖然他和紐約大學的駐
校作曲家合約要 2002 年暑假才到期，但眼前他一方面要為隔
年在臺北東之畫廊的個展備畫，另一方面，這十年在紐約，
他想汲取的養分都已得到，且隨年歲之愈長，下一階段退休
後的人生將如何規畫又浮上腦海。此一階段心境上的變化，
加上他隻身在外漂泊得實在太久，終於心生「紐約雖好，終
究不是家人所在之地」的感嘆。一想到這裡，積壓多年的疲
倦感一湧而出，便決定提早辭去紐大工作，於 2001 年 5 月返
回洛杉磯與妻兒團聚，重享天倫生活。

　　剛回到洛杉磯的時候，他身心皆極疲憊，每日只渴望長
時間的睡眠，把這三十幾年來過度付出的精力給補回來。他
每天晚上十時就寢，要一直睡到隔天中午的十二點才會醒轉，

一連數月，卻怎麼也睡不飽。妻子見他疲累至此，只叮囑他好好休息，說家裡的日子還過得去，先不要想太多。他這數十年累積下來的疲倦真是非同小可，這樣整整睡了兩年，才回復神清氣爽的自己。

他的太太高芬芬是小提琴家，1970年代活躍於臺灣樂壇，有豐富的演出與教學經歷。1995年高芬芬移居洛杉磯，以住家橙縣（Orange County, CA）的普安那公園市（Buena Park）為據點教琴，有一群私人學生。溫隆信以前放假回洛杉磯，妻子若是忙不過來就請他代課，教幾次後，和學生原本不熟的他後來也都熟了。高芬芬對音樂教育有高度的熱忱，見溫隆信這次回來，一時三刻不會再往外跑，便問他可不可以為這群孩子辦一支小樂團，創造一個更好的學琴環境？她過去在臺灣，曾協助溫隆信帶過「樂韻」和「賦音」兩支樂團，深知參加樂團對學生的益處，因此替自己的學生請命。

溫隆信當時仍未決定好回洛杉磯以後的主業，妻子的這項提議讓他想起在北美，一般人只知道他是作曲家、畫家，但其實他還擅長小提琴跟指揮，也懂得經營樂團的方法。既然他有這麼多才能，若能轉移到教育上，與未來的生活相結合，不啻是一樁恰當的人生安排，因此決定：以後在洛杉磯，除了作曲與繪畫是他一生絕對不會放棄的志業外，其餘時間

將奉獻給教育和文化交流，提升橙縣孩童的音樂水準。

溫隆信定下目標後，2001 年秋天，他們夫婦以自己的提琴學生為班底，在鄰近的城市喜瑞都（Cerritos）成立一支名為「柝之響」（Clap & Tap）的小型弦樂團，由溫隆信擔任藝術總監，負責樂團的組織與訓練，高芬芬從旁協助，並於2002 年正式登記。

剛開始樂團只有七、八名小提琴成員，程度尚淺，合奏時只能勉強分成高、低兩個聲部，坊間出售的現成樂譜對他們來說都太困難，因此溫隆信決定親自為他們編寫合奏練習譜，讓團員從最基礎的空弦、第一把位練起，並做很多節奏與弓法的訓練。他們每周合奏一次，另外再搭配個別的指導課程，一年之後，團員程度明顯提升，漸漸可加入坊間出版的樂譜，練習傳統的古典曲目。

第二年，溫隆信仍需為團員編寫練習譜、伴奏譜，帶領他們度過青黃不接的階段。但到第三年過完，情況有了明顯轉變：

第一，是團員的程度已見大幅提升，練習的曲目除了常見的巴洛克、古典（如韋瓦第、莫札特）的協奏曲外，已可演奏全本的貝多芬小提琴協奏曲（Op. 61），團員中並產生

如方君祐、張安安這樣的獨奏級演奏者。

第二，是新來的成員不斷增加，須依程度分組，一方面維持高程度團員繼續前進的步伐，一方面讓資淺的團員有向上追趕的目標，刺激樂團良性成長。

第三，是團員的能力提高、曲目擴大，使得演奏時需要的樂器種類相應增加。這幾年來，他視團員個人條件，鼓勵某些孩子加學中提琴或改學大提琴，使弦樂聲部更趨完整平均。但對永遠鬧人才荒的低音大提琴和樂團所缺的各式管樂器，他採用外聘方式，請專業的老師前來支援，彌補編制之不足。

在溫隆信、高芬芬盡心指導下，枥之響成軍才三、四年，已在學風鼎盛的橙縣樹立口碑，吸引喜瑞都以及附近的富樂頓（Fullerton）、賽普勒斯（Cypress）、爾灣（Irvine）等地區重視音樂教育的華人家長把孩子送來枥之響，接受完整的弦樂與樂團教育。甚至還有住在亞凱迪亞（Arcadia）的家長不辭路遠，每周兩次送孩子來橙縣上課，一連十年，盛情令人動容。

「柝之響」的擴充與成長

. .

2006 是柝之響飛躍成長的一年。這年樂團意外收到一筆捐款，為柝之響的未來帶來巨大希望。

柝之響有一位名叫史帝芬（Stephen，姑隱其姓）的家長，常來樂團看孩子練琴。有天他來找溫隆信，表明想捐錢給樂團。溫隆信照常理推測，認為捐款應在兩、三萬元之譜，沒想到史帝芬說：「我們從一百萬開始談起。」

這時溫隆信才知道，原來這位家長是位大事業家，房地產遍及全球各大都市，只不過史帝芬為人異常低調，以致幾年來大家都不知道他的背景。

史帝芬默默觀察柝之響好幾年，認為像溫氏夫婦這麼重視兒童教育的音樂家，應該有人出來支持才對，所以有意資助柝之響未來的發展。史帝芬還說：「如果你是馬友友，我就不會捐錢給你了。」（意思是馬友友已經名滿天下，願意資助他的人一定很多。）

在史帝芬原本的規畫中，有意將柝之響扶植成一支肩負教育使命的社區青少年管弦樂團。他先前已在橙縣的阿朗德拉大道（Alondra Boulevard）上購買一片土地，打算在該

處開發商圈與劇院（表演藝術中心），由商圈拱著劇院，蓋好後就讓柝之響進駐，並將劇院交給柝之響經營。但沒想到2008年美國發生金融海嘯風暴，房市、股市崩盤，史帝芬的投資蒙受巨大虧損，以致原本阿朗德拉大道上的商圈開發案胎死腹中（此為後話）。然而他允諾要給柝之響的善款一直按時支付，以每年二十萬元的額度匯入柝之響的帳戶，強有力挹注柝之響的經營。

溫隆信獲得這位大事業家的資助後，2006年，先向美國聯邦政府提出柝之響乃非營利事業組織的申請並獲准通過，接著規畫一連串措施。首先，他將樂團練習的場地遷至普安那公園市橙村大街（Orangethorpe Avenue）上的一棟大樓，成立樂團專屬工作室（Clap & Tap Studio），擁有自己的練習廳與行政辦公室，在預想中的阿朗德拉大道上的劇院尚未落成前，此一場地足以提供柝之響轉型成中、大型樂團以前所需的活動空間。團址底定後，接著處理擴展樂團的要事。

他從務實的角度思考，認為樂團的經營不可能速成，所以並無一夕壯大的構想，反而認為當務之急是應借助這筆逐年注入的善款，擴大樂團的演奏曲目，把整體實力拉高，例如多拉一點好的交響曲，並讓有才能的團員要演協奏曲時，有樂團可以伴奏，才是符合當前利益的作法。但演奏交響曲、

協奏曲，光有弦樂仍然不夠，所以他採取結盟的策略，與南加州的專業音樂家合作，建立柝之響所需的木管樂、銅管樂和打擊樂的合作名單。每當新曲目開出時，便邀請需要的專家前來，一方面讓他們以教師身分指導團員進行分部合奏，另一方面讓這些專家和團員一起演出，就不用擔心樂團會因為沒有樂器而左支右絀。倘若日後行有餘力，再漸行擴充人員不遲。

此外，溫隆信還堅持一點：柝之響的團員都是溫氏夫婦一手帶出來的學生，使用一套由溫隆信開發的弦樂教學法教琴，因此他們的團員無論在聲音上或技法上，都有高度的一致性，合奏起來有渾然的默契，這也是這支樂團能在短短五年內，從一支初級的兒童弦樂團進展成能演奏全本貝多芬、孟德爾頌（Felix Mendelssohn, 1809 ～ 1847）協奏曲的關鍵。所以當外來的教師要進入柝之響前，溫隆信必要求他們得事先跟他（溫）上課，學習這套系統，樂團才不會因為來自不同體系老師的不同教法，合奏時產生不易融合的聲音歧異。

到 2007 年時，柝之響已發展成一總數三十人左右的室內管弦樂團（Chamber Orchestra），具備演奏各種形制室內樂曲的能力，必要時和不同門類的室內樂團合作，分進合擊，挑戰各種曲目。並且從這一年起，他開始為團員規畫暑期海

外演出並安排夏令營，讓他們與同等級的國外樂團交流，栽培可說不遺餘力。

「柝之響」弦樂音樂教學法

. .

溫隆信設計的這一套弦樂音樂教學法，並非柝之響成立以後才研發，而是早在創團之前便已成竹在胸，直到柝之響樂團成立，才把它應用在教學上，取得宏大的成效。

談起他構思這套弦樂音樂教學法的緣由，還需拜當年重拾繪畫的機緣所賜。當年他在巴黎，因為一份意外的禮物，重新找回遺落在童年的繪畫興趣，間接讓他想起過去生命中失落的種種珍貴事物，其中，包括他最心愛的小提琴演奏技能。他是在三十六歲那年，因為少年時練習體操摔傷的舊疾爆發，才不得不放棄這項樂器。但現在，他繪畫的能力已漸漸找回，感慨之餘不禁提醒自己：即使因為受傷而不能拉琴，但過去花在小提琴上面的苦心與所得仍然珍貴，應該好好把它整理起來，變成有用的學問傳遞下去，才不辜負年少時的一番努力。

自有這番體會之後，他就常花時間回想以前練琴的種

種，從他練過的曲目，到楊蔭芳、馬熙程、鄧昌國、柯尼希諸位老師指導的練琴法，及他在歐洲從葛律密歐和歐伊斯特拉赫兩位大師所學，細細咀嚼他們的教法與技法之間的關聯。也許現在年紀大了、經驗多了，很多年輕時候想不通的事情，到這階段來反而不言自明。

在這回思的過程中他同時想到一個問題：自己年輕時候練過的曲目雖多，但有些技巧一直無法練到盡善盡美的地步，演奏起來總有缺點，因此忍不住想：「那世界上著名的提琴家都是用什麼方法在解決他技法上的難題？」愈推敲下去愈覺此中大有學問，遂秉持凡事做到底的精神，動手尋找解答。

他蒐集坊間各種小提琴技巧教本，一本本分析教材內容，雖然中間很多是他年輕時就拉過的，但此刻讀來，意義大不相同。另外，又致力收集二十世紀小提琴名師的教學法，包括美國的葛拉米安（Ivan A. Galamian, 1903 ～ 1981）、狄雷（Dorothy DeLay, 1917 ～ 2002），中國的林耀基（1937 ～ 2009）、張世祥（1934 ～），以及數位歐洲名師，思索他們是用何種方式協助學生建立基礎，克服練琴上的困難。這一路探究下去，慢慢他了解了小提琴演奏法的整體架構，再對照音樂史上重要的小提琴奏鳴曲、協奏曲，分析每首作品用到的技巧，並為它們找出搭配的練習曲，成為一套他個人的

小提琴演奏法研究心得。

正好，五十二歲那年（1996）他在紐約，大概是因為這幾年在國外生活，沒了許多煩心雜務，心境上較為舒坦，不但肩頸不再疼痛，還可以夾起小提琴來再度拉琴。這樣的轉變讓他深信人的意志力不可思議，只要堅持信念，將自身之狀態調整至與天地感應，便有接通造化的可能。

2001 年他返回洛杉磯，妻子和他討論起未來教琴、組樂團的事情，他就把這幾年在紐約研究小提琴教材教法的心得說給妻子聽。高芬芬是此道行家，夫妻兩人從年輕時就一起切磋琴藝，在小提琴技藝上有高度相通之處，因此話題才剛開啟，另一端便大起共鳴。

溫隆信問：「教小朋友拉琴，你從什麼教起？」

高芬芬答：「音階啊！」

一擊中的。

溫隆信構思中的這套弦樂技巧訓練法，是一個以音階練習為主體，佐以弓法和速度變化的複合式訓練法。他以匈牙利小提琴家卡爾・弗列其（Carl Flesch, 1873～1944）的小提琴教本《音階系統》（*Scale System*）裡的二十四個大小調為內容，從第一個調號的單弦單音音階、半音音階、琶音音階，

練到它的三度、六度、八度、十度的雙音音階，及其各自的半音音階，最後再練它們的泛音音階與雙泛音音階，全部各練一輪無誤，才換下一組調號，直到二十四個調號練滿為止，這是左手的基礎練習。

與此同時，執弓的右手也要一起訓練。他將四種常見的弓法：分弓、連弓、頓弓（或稱「斷奏」）、跳弓，與上述音階系統搭配，也就是每一組音階與它的變化型，都要以這四種弓法分別練過，而且這四種弓法還可以再細分成弓根、中弓和弓尖三個部位的精密練習，以練出均衡、強壯的右手技術。

更有甚者，他又想到，這套音階練習除了上述的方法外，還可加上速度與節奏的變化，即從四分音符每分鐘 60 拍（M. M. ♩ = 60）開始，分以全音符、二分音符、四分音符、八分音符、十六分音符、三連音、五連音、六連音、七連音、八連音（即三十二分音符）逐一練過，外加雙音、泛音的音階練習與變化弓法，一次次調高練習的速度，是一種極盡考驗學習者能耐的基礎技能訓練。

依照上述方法，一位勤奮的學生要練完卡爾・弗列其的《音階系統》，需時三年，然後進階葛拉米安與紐曼

（Frederick Neumann, 1907 ～ 1994）合著的《現代小提琴技巧》（*Contemporary Violin Technique*）。《現代小提琴技巧》也是一套以音階為教材的練習本，但挑戰更高難度的弓法與節奏型態，再輔以訓練左右手撥奏法和不均等音值的協同合作練習，學習者只要徹底練好這套系統，便幾乎具備攻克小提琴所有演奏技巧的能力，即使演奏難如帕格尼尼（Niccolò Paganini, 1782 ～ 1840）的二十四首隨想曲（24 Caprices for Solo Violin），也不會有拉不動的問題。

温隆信在紐約歸納出這套教學法後，一直備而不用，直到妻子說想成立樂團，才把理念說出，兩人著手實踐這套教法。他與妻子分工，由妻子指導初學的孩童，把基礎打好，才由他接手指導更高階的技巧。這套訓練法極具功效，凡有心想學好弦樂器的孩子，只要肯下苦功練習，兩年內就可見到長足的進步。難怪枒之響成立三年後，全團程度突飛猛進，可說得益自這套訓練法的強大效用。

到 2008 年，枒之響又有新的教學法出爐——這次是專精幼兒音樂教育的高芬芬從先前教學的經驗中，為學齡前兒童開發一套幼兒音樂基礎訓練課程，作為枒之響弦樂教育法的向下（低齡）延伸。他們招收五歲、五歲半左右的孩童，小班授課，施以一年的基礎樂理和視唱聽寫訓練。高芬芬童年

曾是臺北著名的榮星兒童合唱團團員，對唱歌非常在行，她利用唱歌化的方式，指導小朋友學習節奏與固定唱名，孩童只要看譜就能唱出正確的音高與節奏，學琴時就不會有讀譜方面的問題。

另外，基礎班還著重開發兒童的肢體律動潛能，特別是不均等節拍的協調能力，例如在同一小節內，雙腳走二拍、雙手打三拍，或者左手打三連音節奏、右手打四連音節奏……，在遊戲中自然學會分離操控他們的肢體律動，對日後學琴練習左右手不均等音值的高難度技藝幫助極大。這套學前基礎訓練搭配溫隆信設計的弦樂教育法，成為一套完整的小提琴技能教育法，在柝之響行之有年，是該團的鎮團大法。

在溫隆信的理念中，小提琴是一門技術含量極高的才藝，學習者必須把握六至十四歲的黃金期學習，若錯過就永遠不可能學得一手完美的演奏技術。因此這一套施用在柝之響成員身上的弦樂教育法，是一套能培養出無技術障礙的少年提琴手的教學法，它著眼於養成未來的演奏人才菁英——唯有在少年時期就達到無技術障礙的提琴手，才可能在下一階段的學習中，憑藉個人出眾的天分、努力，及明師的提點、個人的造化，成為可期待的頂尖提琴演奏家。

在實踐這套教學法的過程中，最讓溫隆信掛心的，是如何不讓學生在練習過程中受到傷害。尤其是技術能力愈高的學生，每天練習的時間愈長，若不懂得在演奏中放鬆肢體、卸去積壓在肌肉中的多餘力道，極易對雙手造成傷害。所以他時時從人體構造的角度，細心為學生尋找合適的演奏方式；將高難度的技法拆解成易行的步驟讓學生練習；著重示範教學，讓學生有依循的標準，心領神會；還幫學生編寫一套暖身練習，避免他們在沒有準備的情況下過度練習，傷了自己的手。

另外，對十四歲以後技法已臻完備的學生，柝之響的教學重點也隨之轉變。溫隆信以為，十四歲以前的孩子心智未臻成熟，因此教學時不必投以過多他們消化不了的學理性內容。但十四歲以後，他們的心智開始急遽發展，此時上課，便可一併授以音樂史、曲式學、詮釋法等的專業知識，激發他們理解音樂、表達音樂的能力，並鼓勵他們多多接觸其他門類的藝術，以收觸類旁通之功效。經過如是的指導，到團員十八歲上大學以前，人人都可具備相當程度的演奏能力。

十多年來，溫隆信和妻子高芬芬合作無間，在南加橙縣實踐這套弦樂教育法，帶出一批又一批演奏能力超強的學生，擦亮「柝之響」這面招牌。也讓溫隆信相信，這套教學法確

實有效，有機會應該將它推展出去，成為提琴教育界的品牌才對。

「枒之響」的海外擴展

. .

2007、2008 年，溫隆信因要安排枒之響樂團的暑期海外巡演，經常返臺接洽合作對象，兼開設大師班，講授枒之響的弦樂教學理念，而與臺灣年輕一代的弦樂教師互動頗多。這中間，不少人對枒之響的教學法甚感興趣，大師班的課程結束後，又加碼上私人課，成為溫隆信的嫡系子弟兵。這一類學生愈來愈多，以後只要他回臺灣，就把他們集合起來，進行專業樂團集訓，兼傳授枒之響的教學法，成為枒之響體系在臺北的種子人才。

2009 年溫隆信聽人說，馬來西亞社會近來興起學習弦樂器的風氣，音樂教育在當地大有可為，但他們苦於沒有足夠的師資，所以亟待外來的音樂家過去填補這道人才缺口。他聞訊就去了一趟馬來西亞，在檳城遇見兩位同宗的僑領——溫文京（Woon Wen Kin）和溫樂京（Woon Ngok Kin）兄弟。這兩位溫姓宗親對音樂教育都非常熱中，溫文京還是檳城一位夙負盛名的管弦樂團指揮，兩兄弟在當地音樂界擁有很大

的影響力。

　　溫隆信與他們深談柝之響弦樂音樂教學法的要旨，他們便發現，引進一套如柝之響般有效的教學系統對當地弦樂教育的重要性，因此邀請溫隆信來馬來西亞，幫他們建立這套制度。於是計畫分兩路進行：一邊由溫隆信回臺灣，引介師資去馬來西亞；另一邊由溫樂京擔任分團創辦人，籌組一臨時委員會，向馬國政府申請成立柝之響室內管弦樂團的馬來西亞分團（Clap & Tap Chamber Orchestra - Malaysia），並由溫文京出任樂團指揮與音樂總監，隔年（2010）起正式掛牌運作。

　　當時臺灣的音樂教育市場早已飽和，音樂系畢業生不但正式工作不容易找，連收私人學生也大為不易，形成人才過剩現象。溫隆信在臺北問到一位願意去馬來西亞擔任拓荒先鋒的子弟兵——小提琴教師蘇仁翰，讓他帶著柝之響教學法先去探路。事後據聞，馬國的新興弦樂教育市場著實龐大，光吉隆坡一地就有兩千多名想學弦樂器的學生，人數多到收都收不完，所以他接二連三，又從子弟兵中引介幾名專精大、中、小提琴的音樂教師，足足送了七人才撐住當地市場，成為推廣柝之響教學法的重要支柱。他們在那邊一邊教琴，一邊培養教師，發展得欣欣向榮。溫隆信日後只要回臺灣，就

順道去馬來西亞，查看當地枒之響樂團教學的情形，跑了四年見形勢穩定，便放手讓他們自行發展，不再過問。

他把枒之響教學法無償提供給馬來西亞分團，目的就是，希望有一天，枒之響的教學法能隨當地學生進入馬來西亞的小學，成為他們教育體系的一環，就是最堪告慰的回報。

自「枒之響」延伸的人文教育

溫隆信指導的枒之響樂團，團員九成五以上是華人移民第二代，這些孩子大多能聽、說中文，但讀、寫的能力較弱，讓傳統觀念濃厚的他見之頗感遺憾。他從小隨祖父讀經、練寫書法，少年時期飽讀中國經典文學，及長又隨藝術史學者顧獻樑研讀《易經》與中國音樂美學，深感自己半世紀的藝術生涯，受惠於傳統中國文化滋養甚多，所以也想讓這些成長於海外的華人子弟有機會認識自己的民族文化。2011 年初他見樂團的工作室尚有充足的空間，便決定開設課程。

他邀請好友蔡季男一起籌設枒之響的「人文園地」，以中國傳統的「四藝」：琴、棋、書、畫為課程，由溫隆信教授音樂、畫圖、棋藝，蔡季男指導書法、詩詞欣賞和成語寫

作，利用學校放學後的時間小班授課。

　　溫隆信和這位蔡季男老師，兩人之間有一段有趣的小故事。蔡老師以前在臺灣擔任教職，退休後遷居洛杉磯，由於學識淵博、多才多藝，在華人圈中有「才子」美譽。溫隆信2001 年剛搬來洛杉磯時，對住在這座幅員遼闊的都市，進出皆須以車代步，一時間大感不適。加之此地藝文活動和紐約相比，質與量皆貧乏許多，一旦落戶下來，頗有有志難伸之慨，因此在報端上寫專欄時，便謔稱自家書室為「平陽居」^{(注}，暗喻自己乃「虎落平陽」。後來他認識蔡老師，某日，收到對方致贈一方刻有「平陽公」三字的印石，供他百無聊賴、信筆塗鴉時落款，實在是文人雅士才有的拿手絕活兒。

　　溫隆信的樂團「柝之響」團名也由蔡季男釋義。蔡先生寫：

　　「柝：擊、判、警、拓也。方其為聲作樂，我歌且謠，或緩柝或輕聲，澄冽默若，如秋鵠高翔；若砰然重敲，則雷霆飆發，裂岸驚濤。要皆能應弦合節，聲響翕然，宜其西文以 Clap & Tap 為名云。」

注1：溫隆信，〈畫布之外—溫隆信的扯淡空間：《之一》開場白〉，《太平洋時報》，2001 年 8 月 30 日，第 6 版。

温隆信亦曾以這位文友的童詩集《蟬兒吹牛的季節》譜成兒童合唱曲《蔡季男兒童新詩二十首》（2009），禮尚往來。

温隆信以「琴棋書畫」作為柝之響兒童的人文教育課程，正好與他們此一階段著重技術練習的小提琴課互補，有均衡兒童身心發展的作用。在他的理想中，柝之響的教育不只是以教出很會拉琴的孩子為目標，還期望透過精心安排的人文課程，薰陶他們的品性，使個個未來都能成為社會有用之人，才是這套教育的終極目的。

「柝之響」回復原點

. .

2012 是一個尷尬的年份。這年年底温隆信接到消息，一直以來慷慨贊助柝之響的史帝芬先生透過代理人表示，這數年來，他的事業因受金融海嘯風暴重創，財務已另有規畫，決定自2013年起，停止對柝之響樂團的捐助。温隆信得知後，心中一沉。當然，他感激對方這些年來對柝之響的幫助，讓他們享受過夢想起飛的美好時光，但捐助停止後，也讓他們過往的布局無以為繼，樂團一切又回到原點。

這中間影響最大的，是樂團失去贊助後，無力再承租橙

村大街上的工作室，需遷回他普安那公園市的自宅上課，影響所及，不但每年和國外同等級樂團交流的夏令營無法舉辦，「人文園地」（琴棋書畫）的課程也必須停止，還有過去為因應可能來臨的管弦樂團時代而規畫的交響化發展方針，今亦已不再適用，需重新評估樂團未來的發展。

因此從 2013 年起，溫隆信調整柝之響的運作，讓它回歸為一支單純的室內樂團。他們依然每週合奏一次，還做好幾組不同的室內樂練習，每年舉行兩次正式的發表會，及每兩年一次帶領團員巡迴海外演出，維持小型樂團應有的精緻水準。

但自此後，樂團未來將何去何從，成為他無可迴避的問題。過去樂團有企業家贊助並許下宏大的遠景，傳承的事情寄託於未來體制之建立。他原本期待有一天樂團擴大發展便有新血進入，他只要做好奠基的工作，屆時將重擔交給年輕一代的音樂家，自己便功成身退。但現在一切運作又都回到原點，唯與過去不同的是，他的年紀已愈來愈大，終有一天不能再帶下去，到時，要去哪兒找一位像他一樣的繼任者接手這支樂團，傳承他們的理念？他每每想到這裡，就感到一陣難以割捨的心痛，但仍坦然決定：當有一天到了無法再為孩子們服務的時候，就解散這支樂團吧。

重返夢中的臺灣

. .

在南加二十年，溫隆信不曾忽略過自己的本業，就算教琴再忙，也會利用每天晨起到下午三點學生上課前的空檔，從事自習、作曲、或畫圖的功課。

他的創作從 2000 年寫完第四號弦樂四重奏以後，又遇到瓶頸。身為作曲家，他年輕時就立下志向，希望在有生之年，作曲上的境界能企及兩位他心目中的先聖先賢：貝多芬和巴爾托克。他把寫完的第四號弦樂四重奏拿來，和巴爾托克的第四號、貝多芬晚期的前六號相比，發現自己還是無法超越他們，因而深思除了才情的問題外，和這些先聖先賢相比，他還缺少什麼？要如何追趕？ 2001 年他遷來洛杉磯，每日有充裕的時間自習，就決定要重新精讀貝多芬和巴爾托克的六首弦樂四重奏，找出自己的不足處，向先聖先賢看齊。

貝多芬和巴爾托克的六首弦樂四重奏是他年輕時就讀得滾瓜爛熟的作品，對裡面的每一段落都了然於胸。他自習的方式是閱讀總譜與聆聽 CD 並進，而且他養成習慣，每天從 CD 中選出幾首曲子、聽其中幾段錄音，一有所得就按下暫停鍵，然後翻開總譜，找到正確的小節，端詳大師的手法。這種從聽覺出發的自習方式非常有效，到他 2007 年寫第五號

弦樂四重奏、2015年寫第六號弦樂四重奏，下筆時整體聲響的正確率和流暢度都大幅提高。這中間又有兩個重點值得一提：

一是他從配器法的角度，領略出為何這些大師作品的聲響如此迷人、質感如此高貴的原因。即，作曲家若能把所有音符都放在對的樂器和對的音域上，出來聲音的響度（Sonority）就會不同，而這些微的差距正決定樂曲的光澤。只要其中一個音符的位置沒有擺對，在節拍和速度影響下，可能連帶破壞不下七、八個小節的聲響結構，可謂一音之失，一曲之失。

另一是，過去，他從軸心體系的理論，理解到高階和弦在調性和聲轉換中可扮演的重要角色，巴爾托克就是首位系統化使用這套理論寫曲的作曲家。他（溫）在這些年來的自習中又發現，其實早在莫札特、貝多芬的時代，他們的作品雖然只用到七和弦、九和弦，但這些大師（特別是貝多芬）已對五度循環圈中的三至十七和弦中的每一和弦音，如何共用、代用，中間關係全摸得清清楚楚。這個發現令他震驚，也帶給他啟發，因此這些年他花許多時間深入研究高階和弦的調性功能和聲，自己出題自己解題，所得均可保留下來，作為以後寫曲的材料。

他在南加沉潛的這段期間，說也奇怪，臺灣曲壇似是因他遠在海外，竟將他遺忘，從往昔炙手可熱，到後來門庭清冷多年，獨留他午夜夢迴，與貝多芬和巴爾托克相伴。這情況持續到 2017 年才有了變化。

2017 年他接到一份私人創作委託：臺灣的東和鋼鐵公司送來該公司創辦人侯貞雄先生的詩作——《夢中的臺灣》，請他譜成樂曲。他面對這久違的委託案，正好拿它來試煉這十餘年來在洛杉磯沉潛精修之所得，以四部合唱加大型管弦樂團，寫成一首史詩般的磅礴樂曲。《夢中的臺灣》（2017）在 2017 年 12 月 29 日的「樂興之時年終祈福音樂會」上發表時，樂聲一出，連溫隆信自己都嚇一跳，他把這些年精研的調性和聲與配器聲響運用在此曲上，發現效果奇大無比，竟然發出一種連他都意想不到的聲音，如此璀璨，自帶光芒！

《夢中的臺灣》發表後，在曲壇造成震盪，無論識他或不識他的人，都為他深湛的作曲功力折服，重量級的委託案紛至沓來。臺北市立交響樂團首先釋出該團「五十週年團慶」的主場委約，託他譜一首長度與編制均需媲美貝多芬「第九」的《臺北交響曲》（2018）。隔年，客委會與國家交響樂團邀他寫《臺灣客家 369 樂章》（2019）、第六號交響曲（2019）；再隔年，換成文化部與國立臺灣交響樂團為慶祝文化協會成

立一百週年與國臺交創立七十五週年，託他譜交響曲《撥雲見日》（2020）。溫隆信接連在三年內為國內三大交響樂團譜曲，不只搶手的程度令人咋舌，三年之內連寫四首交響曲的超強實力，更教曲壇人人聞之驚嘆。

　　但對溫隆信來說，這幾年奇蹟似的重返臺灣樂壇，似是他晚年的福報。遙想他當年與陳懋良老師一起籌組向日葵樂會、多度代表臺灣參加亞洲作曲家聯盟會議、參加國際作曲大賽獲獎、任亞洲作曲家聯盟祕書長多年、與曲壇夥伴為爭取加入國際現代音樂協會一起奔走、為草創初期的文建會提供建言、為兩廳院規畫音樂制度⋯⋯，往事歷歷如繪，映照出的，是他與臺灣曲壇的一段深厚淵源。

　　回到臺灣，他見到今天音樂界新秀輩出、人才濟濟，各方面比之他們當年皆有長足之進步，他又是欣慰、又是感動，忙不迭將畢生作曲手稿、重要文物，全捐給臺灣音樂館，成為臺灣的文化財。放眼今後歲月，就請讓他盡其所能，將臺灣教會他的一切回饋給臺灣吧！

「柝之響」後記

．．．．．．．．．．．．．．．．．．．．．．．．．．．．．

自 2017 年底《夢中的臺灣》發表完後，溫隆信的生活起了重大變化。由於作曲的委託案帶來龐大的工作量，他考量到自己的年紀、體力及餘生規畫，是到了該結束柝之響的時候了。往後幾年，他不斷精簡樂團規模，但仍把最後一批孩子帶到高中畢業，才在 2021 年 1 月宣布結束樂團。

這二十年來，他共帶出三批團員，絕大多數是從六歲開始教起，到八、九歲加入樂團，若沒半途而廢，一般會拉到高中畢業才退團，可說留下來的孩子都與他有深厚的師生情誼。今年（2022）6 月中他回臺之前，特地傳來一份柝之響歷來優秀團員名單，囑筆者寫到此節時，將他們名字放進書中，分別是：

張安安（Andria Chang）、方君祐（Matthew Fang）、康瑋倫（Judy Kang）、葉恩恩（Chelsea Yeh）、陳治棟（Tony Chen）、顧仲佳（Patricia Ku）、杜佩竹（Holly Du）、王介儒（Anthony Wang）、王子儒（Alex Wang）、閻彤芸（Kirsten Yen）。

以上每一位都是十年團齡的團員，不但琴藝高超，又都

知書達禮，過去隨樂團東征西討，從不缺席，是樂團倚重的核心主力。溫隆信和這些團員有濃厚的革命情感，並對所有教過的學生，寄予無限之祝福。

進入「後杮之響」時代，溫隆信已將事業的重心回歸到創作上。這幾年，他在臺灣音樂館協助下整理個人作品，分批發表、錄音、出版，進行保存與推廣。現在他每年約有一半時間住在臺灣，除舉辦作品音樂會和畫展外，還兼為政府文化部門提供諮詢、為年輕學者和音樂家解答疑惑並建立合作關係。另外半年時間回到美國，專心寫曲、作畫，為來年在臺灣的各式活動預做準備。

他將自己這身源源不絕的活力，歸功於童年時期在高樹鄉間受到的大自然的滋養。每天赤腳跑在袤廣的土地上，是大地給了他一生追逐夢想所需的力量，讓他日後行遍天下，縱使遇到再大困難，也有衝決羅網的勇氣。「後杮之響」時代的生活，應該就是上天對這位與生俱來充滿高度進取心、創造力，在方方面面都有驚人毅力和傑出成就的藝術家向晚歲月的最好安排吧。

02 六首弦樂四重奏的故事

在經過長串的生命史書寫後，這一節，我們將以溫隆信的六首弦樂四重奏為話題，作為本書之最終一節。

溫隆信的音樂作品種類廣泛且數量龐大，適足以反映他豐沛的創作力、勇於嘗試的創新精神、及一生孜孜不懈的努力，其中有六首弦樂四重奏，在他的作品之中占有極為特殊的地位。他之所以特別重視弦樂四重奏作品，大致有以下幾個原因：

第一，是他本身主修小提琴，學生時代即自組福爾摩沙弦樂四重奏在校內外演奏，本就精熟此類樂器、樂曲。

第二，是弦樂四重奏的形制雖小，卻擁有同家族樂器強大的表現力，不但在室內樂中占有重要地位，也是作曲家在寫作交響曲前的試金石。溫隆信在非常年輕的時代便有心未來要寫交響曲，因此會把寫作弦樂四重奏視為理所當然的必修功課。

第三，是他所景仰的大師貝多芬、巴爾托克都留下六首

一組的不朽弦樂四重奏，所以他也決定此生要寫滿六首弦樂四重奏，向這些大師看齊。

不僅如此，他還立下嚴苛的條件，賦予這六首弦樂四重奏一個更積極的使命：他將以每八到十年為間隔，寫一首弦樂四重奏。並且規定，這六首作品的題材不但不能重複，每曲還需反映自己近年所學，要按照進度把這六首寫滿，以在晚年檢視他一生創作的進境。

因此，在他立下這個決定的同時，即已注定這六首弦樂四重奏將在他未來作品中具有指標性的重要地位，而且需要他付出一生努力，才能兌現這個承諾。

第一號從十二音技法出發

· ·

他的第一號弦樂四重奏譜於 1972 年。當時國際現代曲壇仍然盛行以「十二音」作曲的無調性音樂，他是 1960 年代在入野義朗老師的扶持下學會這種技術，在當時臺灣可說極其前衛。但在寫作此曲的當下，他內心是有一絲矛盾的。他本來喜歡貝多芬，是貝多芬召喚他進入作曲的世界。但貝多芬在樂壇的地位至高無上，同儕之中倘有人敢明目張膽說要追

隨貝多芬，聽起來就像在褻瀆貝多芬一樣，何況他手上也沒有突破貝多芬風格的技術，所以就隨潮流歸順到荀貝格的無調性音樂的世界，並且相信，自己這一生或就將奉獻給了無調性音樂，沒有怨悔。

第一號弦樂四重奏是一首以十二音作曲法寫成的樂曲。寫作當時，他受到荀貝格弟子魏本精緻、簡潔、又高深莫測的手法影響，譜下這首乾淨簡短的無調性四樂章作品。

第二號起筆挑戰巴爾托克

1980 年，又到了他構思下一號弦樂四重奏的時候。在此之前的 1970 年代，溫隆信因獲益於蘭德威「軸心體系」理論之提出，解開了巴爾托克迷離的調性寫作手法之謎，因此又一頭栽入巴爾托克的研究中，到要寫第二號弦樂四重奏的時候，便理所當然以巴爾托克為對象，想寫一首能與巴爾托克「對決」的作品。

他的想法是：他要用巴爾托克的技法，但不受巴爾托克的語言影響，寫一首意境上能超越巴爾托克的作品。但 1980 年的寫作過程讓他甚感挫敗，發現自己尚無能力超越巴爾托

克，只好暫時停下此曲，留待來日功力漸具，再行挑戰。當然，他也因為這首弦樂四重奏設下的高標，持續不斷步上追尋巴爾托克的漫漫長路。

第三號曲風辛辣

· ·

第三號弦樂四重奏寫於 1990 年，他因受到當時心境影響，在作品中增加揶揄、嘲弄的氣味，成為一首獨特的樂曲。

在寫作第三號弦樂四重奏之前，他正經歷過一連串不如意的生活，包括這十年來極度忙碌的個人事業與社會責任、因勞累引發的身體病痛、以及長時間的創作瓶頸等等，在在影響了他 1980 年代的寫作表現。由於長期處於困境之中，壓力無法排遣，以致這段期間他對周遭的人、事屢生不平之感，因而想寫一首氣味辛辣、充滿揶揄與嘲弄氣氛的弦樂四重奏來抒發心志。

此曲在音樂上共用到兩大元素：一是他當時正在研究的巴爾托克和高大宜以匈牙利民歌素材創作的樂曲，另一是歐洲現代作曲家貝里奧、李蓋悌（György Ligeti, 1923 ～ 2006）、諾諾（Luigi Nono, 1924 ～ 1990）等人的抒情式的

無調性音樂的聲響表現。但為要表達他內心長久以來對周圍環境的不滿，他特地向巴爾托克的《管弦協奏曲》（1943）借鑑，增加本曲的辛辣度。首演當天，他請來戲劇工作者助陣，端出一齣名為「外科醫生與他的助手們」的即興表演，在舞臺上與四位演奏家互動，讓音樂的效果在戲劇陪襯下更顯滑稽與諷刺。（按：戲劇在這首作品中僅為附加成分，而非必要條件，在一般音樂會中可略去不演。）

此曲也因戲劇元素的加入，成功打開「跨界」創作的新路線，為他 1990 年代的寫作迎來多采多姿的大豐收。

第四號展現性情與趣味

在溫隆信寫完第三號弦樂四重奏、尚未進行到第四號前，他對於第四號要用什麼題材來寫，曾經迷惘了一陣子。後來，1999 年譜寫音樂劇《汐·月》時，發現在現代音樂中加入傳統戲曲（歌仔戲哭調），產生的戲劇效果十分強烈，因此決定第四號作品中要有傳統戲曲的元素。剛好那段期間他在紐約學習爵士音樂有成，而他又喜歡搖滾樂，因而決定要以開放的態度處理此曲，所以第四號弦樂四重奏中不但有傳統與戲劇的元素，還有通俗的爵士與搖滾，以之平衡前面第一、

二（尚未完成）、三號過於嚴肅的內容。

第四號弦樂四重奏寫於 2000 年，過程十分順利。他在作品中並陳東方與西方、傳統與現代、音樂與戲劇等多方面之素材，雖以純音樂的形式表現，卻能充分展現他個人的性情與趣味，且具有高度的現代性，讓他非常滿意。後來他又將此曲的第四、第五樂章抽出，改寫成《兩首舞曲》弦樂版（2008）、管弦樂版（2008）；2015 年再根據《兩首舞曲》改編成《爵士搖滾舞曲》。演奏版本之一再延伸，足見其對這首作品的喜愛。

第五號懷念父親

2007 年，已過耳順之齡的他在洛杉磯開始構思第五號弦樂四重奏。這段期間，他因為一直惦念已過世多年的父親溫永勝先生，因此決定，第五號弦樂四重奏是一首懷念父親的樂曲。

第五號的主題取自他在父親過世後，為父親寫的《小安魂曲》（1994），當成第二樂章的主題，並由此延伸出全曲的架構。《小安魂曲》是一首貝多芬風格的曲子，因為他父

親喜歡貝多芬、也喜歡柴可夫斯基，所以他又從柴可夫斯基的第六號交響曲《悲愴》（*Pathétique*, Op. 74）中取出一段，與《小安魂曲》的主題接合。但樂曲擴展的過程仍有空隙，他是從普羅高菲夫的音樂裡面找到一恰當的素材補入，化解了貝、柴之間的矛盾，才完成此一樂章。

在寫作第五號弦樂四重奏的時候，作曲家回歸貝多芬的意念愈來愈強烈。他的作法是：從弦樂的語法下手，讓整曲到第五樂章時，回到貝多芬晚期弦樂四重奏行雲流水般的對位方式，並為第六號的《大賦格》鋪路。然而第五號寫作之際因為得失之心過重，創作的過程並不順利。第一、三、四、五樂章寫寫停停、反覆修改，陷入如同第二號般的狀態，也是一首命運多舛的曲子。

續回第二號兼挑戰布拉姆斯

∙ ∙

2015 這年，他在未臻滿意的狀況下，大致上完成了第二和第五兩號弦樂四重奏譜曲的工作。

第二號弦樂四重奏動工於 1980 年，經過三十五年的淬礪之後，他已經完全了解巴爾托克作曲的想法和技法，可寫出

不受巴爾托克影響的音樂語法。然而作曲家的困難就在於，他還必須在意境上逸越巴爾托克，才算成功，這就是現代作曲家的千古難題了。我們只要站在他們的立場深入想一下，就知道身為現代作曲家的不易。現代作曲家在學習的過程中，不能不向歷史上的先聖先賢取經，學習他們的技法。但在耗費可觀的歲月認清傳統之後，創作時又須突破傳統，寫出有別於先聖先賢的風格，才能免於抄襲的惡名。正由於走一條突破先聖先賢影響的創作之路是如此艱辛，以致多少創作者寫到後來，不是背離「現代」而去，就是遁走到一個沒人去過世界，自立門戶，從此不再過問巴哈、莫札特、貝多芬……，相對於此，更加凸顯出如溫隆信這般敢於留在原地挑戰前賢者的勇氣可貴。

第二號弦樂四重奏共有四個樂章，前三樂章他都在挑戰巴爾托克，唯獨第四樂章他選擇挑戰的對象是德奧浪漫樂派的大師布拉姆斯，選定挑戰的作品是布拉姆斯經典之作：第四號交響曲（Op. 98）的第四樂章——帕薩卡利亞舞曲（Passacaglia）。他以同樣的帕薩卡利亞舞曲形式創作，但是在配器法、聲音音色的布局、有無調性的穿插、音樂語法的建構、甚至演奏技法的創新，都是他挑戰布拉姆斯的項目。

在寫第四樂章的時候，他更深入沉浸在德奧古典的音樂

傳統中，創作時不斷聽到內心有一聲音呼喚：「回去吧，再回去貝多芬吧！」所以寫完帕薩卡利亞舞曲後，他便著手譜寫第六號弦樂四重奏，並決定在第六號中做出宣示：他要回到調性的世界，挑戰貝多芬、回歸貝多芬。

第六號向貝多芬致敬

在同樣 2015 這一年，他開始寫作第六號弦樂四重奏，所挑戰的作品是貝多芬晚期六首弦樂四重奏中之《大賦格》（*Große Fuge*, Op. 133）。

他的這第六號弦樂四重奏通篇以爵士樂的構想為背景，其中第二樂章是溫隆信版的現代《大賦格》，以冷爵士加自由爵士風格譜寫，是他向貝多芬致敬的樂曲。

第二樂章的《大賦格》先寫。寫完後，多情的作曲家認為還需要適切安排其他樂章來護駕這首《大賦格》，便從相交多年的作曲家好友的作品中選出動機，譜出其餘樂章，讓他們與《大賦格》相伴。第一樂章的動機選自與他有深厚交情的池邊晉一郎的「子守歌」，第三樂章的動機來自武滿徹的作品，第四樂章的主題則取自他大弟溫隆俊寫的《炎熱火

焰》（*Flaming*）。這三位親朋之中，只有武滿徹已不在人世，所以，以武滿的動機寫成的第三樂章，算是他為這位知心朋友所寫的安魂曲；而溫隆俊的《炙熱火焰》原是一首為母親李明雲所寫的曲子，故爾也算溫隆信紀念母親的樂曲。

在第六號弦樂四重奏中，音樂自調性之中走來，卻顯得不是那麼的調性，但還是保持著調性，呈現溫隆信隨心所欲、自由穿梭在調性與非調性之間的大師手法。此曲之完成，亦等同宣告他的創作正式邁入成熟期。他開創出一種「類調性」（Quasi-tonality）兼自由融合多重手法於一身的獨特風格，自定調：「溫氏風格」。

2018 年之後，他的創作進入新的高峰期，登門的委託件件都是交響曲，但他早已在弦樂四重奏中試煉多時，不負所托乃意料中事。

自貝多芬晚期弦樂四重奏中獲得啟發與突破

2019，在六首弦樂四重奏定稿的前一年，拜他每日聆聽貝多芬晚期六首弦樂四重奏之賜，某日頓悟奧祕，創作上出現新的轉折，連帶為不完全滿意的第二、第五兩號作品帶來

截然不同於以往的新風貌。

　　貝多芬晚年作品形式上常有劇烈變化，時有膨脹、扭曲的現象，失去早期均衡之美。溫隆信以前也常為這現象感到疑惑，甚至懷疑這樣詭譎的音樂語法怎麼可能出自人類之手？到底從何而來？

　　但，應該是日積月累的功效吧。在聽了很多年的貝多芬弦樂四重奏以後，有天，他突然領悟出，貝多芬晚期作品中出現的無法解釋的音樂語法，其實是貝多芬想到哪裡寫到哪裡的結果，也就是貝氏此時的創作已不再拘泥於形式，而是順著意念的流動而寫，進入到另外一重境界了。

　　這一發現對溫隆信來說猶如天啟，當時他正準備譜寫第七與第八兩號交響曲，他以意念流入寫作、隨心而動，為他的創作帶來前所未有的新體驗。2020 年第八號交響曲一寫完，便回頭整理第五號弦樂四重奏中不盡滿意的樂章，這次終於一揮而就，寫出滿意的版本。他又乘勝追擊，改寫第二號弦樂四重奏，總算終結這首前後歷時四十年才完成的嘔心瀝血之作，六首弦樂四重奏至此真正大功告成。

完成六首弦樂四重奏之錄音與出版

＊＊＊＊＊＊＊＊＊＊＊＊＊＊＊＊＊＊＊＊＊＊＊＊＊＊＊＊＊＊

在上世紀 90 年代末期，荷蘭飛利浦唱片（Philips Records）在得知溫隆信正系列譜寫六首弦樂四重奏時，認為此事對作曲家乃非同小可，因此有意與他合作，邀請奧地利阿班・貝爾格四重奏團（Alban Berg Quartett）為他這套作品演奏錄音。但當時這套作品尚未完成，加上阿班・貝爾格四重奏團後來解散，此議只得作罷。

所以，這套作品沒有在國外發行。2020 年底，六曲全部定稿後，在重視國人創作的文化部支持、臺灣音樂館主導下，2021 年由國人接手，展開 CD 專輯之錄製與出版工程。他們邀集國家交響樂團（NSO）四位優秀的音樂家擔綱演奏：第一小提琴吳庭毓，第二小提琴李家豪，中提琴吳彥廷，大提琴黃日昇，作曲家亦親自參與排練過程，最後的成果令溫隆信十分滿意。他發現，這批國人演奏家無論在默契、技法、內涵上，比之國外一流演奏團體毫不遜色，精準傳遞出作曲家心中期待的聲響，實已意味近年來國人演奏家的水準已臻至國際高標。

這一張由國人創作、演奏、製作，各方面均可媲美國際名家名作的專輯——《生命的接力：溫隆信六首弦樂四重

奏》，2022 年已在臺灣出版，它象徵當前臺灣樂壇整體發展的一個高峰，委實是筆值得記上的要事。

一生目標皆已完滿

．．．

在寫完六首弦樂四重奏以後，作曲對他變成一件舒暢的事情，無論寫任何體裁，也不會感到阻難。

回顧這六首弦樂四重奏，作曲家為它們做了一個區分：六首之中，創作歷程崎嶇的第二號、第五號，為本系列的扛鼎之作；第六號是成熟時期的代表；第三號、第四號則為過渡時期的作品；第一號相形之下雖然見似浮淺，卻有著他青春時期的無畏勇氣。

在這六首作品中，他挑戰了巴爾托克、布拉姆斯、貝多芬，三位古典音樂界的巨人，但是否成功、成績幾何，則是他要留給後人的課題，並期盼未來歷史給他一個公允的評價。他已盡了此生最大的努力，畢生了無遺憾。

溫隆信今年（2022）已經七十八歲，展望未來，只要上天還給他時間，就會繼續創作下去。在前一階段的創作中，他已做到在調性與非調性之間來去自如，下一階段，他希望

可以做到創作時，樂念與樂念之間也能來去自如，亦即他想要轉到哪裡就轉到哪裡，中間不會有突兀，也不再受任何形式束縛。

創作是溫隆信一生的信念。身為現代作曲家，他畢生的職責就是為音樂開創新局，為下一個世代尋找新聲。此生他已竭盡所能留下成果，期待未來的音樂學子與後進能站在他們奠下的基礎上，無畏的挑戰與超越，在各自的世代持續推動音樂歷史的巨輪不斷前進，永不停息。

謝詞

在歷時六年又一個月的工作之後，這本傳記寫作終於完成。在此，我要感謝以下所有協助過我的人：

首先要感謝溫隆信老師，將他的生命史書寫工作交付於我。此後，我們以大約每月一次的頻率，展開長達五年半的訪談與討論。本傳記是我經手過的人物中，生命範圍最大、寫作難度最高的一本，過程十分艱辛。但心思細膩的溫老師不但盡力供給我寫作需要的材料，還常為我設想可能的寫作方向，書能寫成，沒有溫老師傾全力的信任與協助，我萬萬不可能做到。

再來，要謝謝溫老師的夫人——高芬芬老師，她是幫助我更深度認識本傳記主的一位重要人物。高老師和我先生呂惠也以前都是榮星兒童合唱團團員，他們兩家人的交情從童年時代就開始，從這層關係延伸過來，是我覺得和他們很親近的原因。她常在訪談的日子為我和溫老師準備精緻可口的中餐，有幾次訪談途中，她從後院摘來一握鮮美的玉蘭花，裝在濡濕的碟裡，靜靜放我桌旁離開，留下滿室的清香令人難忘。

感謝本書受到文化部與臺灣音樂館支持，編列印刷與出版經費。本書成稿之後，承蒙文化部李永得部長惠賜推薦序，國立歷史博物館梁永斐館長及國立臺灣師範大學民族音樂研究所呂鈺秀教授，為本書撰寫推薦文，須向他們致上我由衷的謝忱。呂鈺秀教授以音樂學之專長，對本書提供珍貴的建議，對我個人幫助尤大。

寫作後期由温隆信老師代為出面與出版社接洽，承城邦出版集團布克文化總編輯賈俊國先生大力支持，接手本書之編輯與發行事宜。我要誠摯感謝賈總編輯和此書的副總編輯蘇上尹老師，幾個月來，他們不但細心專業照料這本書，還時時體諒我仍處在寫作中的煎熬心情，和他們一起工作，讓我感受到滿滿的溫暖。

感謝我先生呂惠也在我每節文稿寫完，總是興高采烈做為第一個讀者等著閱讀，並竭盡所能做出任何於我有益的貢獻。

我的好友高嘉穗博士在本書寫作的最後半年，自告奮勇為我看稿、糾錯，以及針對內文提出各式疑問，督促我做更全面的思考。這段期間，好像又回到我們學生時代初寫論文的種種，這種相濡以沫的感情是我永遠無法忘懷的。

以上致謝。

孫芝君 2022 年 10 月 20 日在美國洛城

參考文獻

一、專書、譯著

● 中文

古福祥（纂修）
1965《屏東縣志・卷二人民志》。屏東：屏東縣文獻委員會。
1971《屏東縣志・卷三政事志保安編》。屏東：屏東縣文獻委員會。

史惟亮
1978《巴爾托克》。臺北：希望出版社。

史惟亮 等
1978《一個音樂家的畫像》。臺北：幼獅文化事業公司期刊部。

貝拉・巴托克（Béla Bartók）（著）、人民音樂出版社編輯部、湖北藝術學院作曲系（編輯）
1993《巴托克論文書信選》。臺北：世界文物。

亞洲作曲家聯盟中華民國總會（主辦）
1981《亞洲作曲家論壇》。臺北：亞洲作曲家聯盟中華民國總會。

吳三連口述，吳豐山撰記
1991《吳三連回憶錄》。臺北：自立晚報。

邱坤良
1997《昨自海上來：許常惠的生命之歌》。臺北：時報文化。

哈密許・麥恩（Hamish Miline）（著）、林靜枝、吳家恒、丁佳甯（譯）
1996《偉大作曲家畫像：巴爾托克》。臺北：智庫出版。

財團法人屏東縣綠元氣產業交流促進會、丁澈士、曾坤木
2009《水鄉溯源：屏東縣高樹鄉水圳文化》。臺北：客委會。

徐力平（編著）
2010《20世紀初期的和聲研究》。上海：上海音樂出版社。

徐麗紗
1997《傳統與現代間：許常惠音樂論著研究》。彰化：彰縣文化。

許常惠

1982《巴黎樂誌》。臺北:百科文化。

1983《聞樂零墨》。臺北:百科文化。

1983《中國音樂往哪裡去》。臺北:百科文化。

1988《尋找中國音樂的泉源》。臺北:水牛,再版。

1991《臺灣音樂史初稿》。臺北:全音樂譜。

許博允、廖倩慧、李慧娜

2018 《境‧會‧元‧勻:許博允回憶錄》。臺北:遠流。

陳玉芸(主編)

2002《每個音符都是愛:蕭滋教授百歲冥誕紀念文集》。臺北:財團法人蕭滋
　　　教授音樂文化基金會。

陳希茹

2002《奧林帕斯的回響:歐洲音樂史話》。臺北:三民書局。

陳漢金

2001《音樂獨行俠馬水龍》。臺北:時報文化。

曾慶貞(總編輯)

2007《屏東縣內埔鄉內埔國民小學 110 週年校慶紀念特刊》。屏東:內埔國小。

游素鳳

2000《臺灣現代音樂發展探索 1945-1975》。臺北:樂韻。

彭聖錦

2002《蕭滋:歐洲人台灣魂》。臺北:時報文化。

楊孟瑜

1998《飆舞:林懷民與雲門傳奇》。臺北:天下遠見。

臺灣新民報社(編)

1937《臺灣人士鑑》。臺北:臺灣新民報社。

鄧昌國

1992《伴我半世紀的那把琴》。臺北:三民書局。

2015《臺灣作曲家簡介手冊 6:溫隆信》。宜蘭:國立傳統藝術中心。

羅基敏

2005《古今相生音樂夢:書寫潘皇龍》。臺北:時報文化。

蘇育代

1997《許常惠年譜》。彰化:彰縣文化。

● 英文

Burkholder, J. Peter, Grout, Donald Jay, and Palisca, Claude V.
2010 *A History of Western Music.* 8th ed. New York: W. W. Norton & Company.
Lendvai, Ernö
2000 Béla Bartók: An Analysis of his Music. London: Kahn & Averill.
Schoenberg, Arnold, and Stein, Leonard
1984 *Style and Idea: Selected Writings of Arnold Schoenberg.* Los Angeles: University of California Press.

二、學位論文

王筱青
2012 《亞洲作曲家聯盟大會暨音樂節探討（1973-2011）》。國立臺灣師範大學民族音樂研究所研究與保存組碩士論文。

吳昱芷
2016 《臺灣現代音樂先鋒：溫隆信的《現象Ⅰ》、《現象Ⅱ》作品分析研究》。國立臺灣師範大學民族音樂研究所研究與保存組碩士論文。

林曉筠
2005 《電子電腦音樂於臺灣發展之研究》。國立臺北師範學院音樂研究所碩士論文。

三、期刊、報章

李哲洋
1986 〈電子樂器點滴：本世紀發明的新樂器〉，《全音音樂文摘》10（2）：86-89。

張瓊予（整理）
1986 〈訪：第二屆電子音樂研習營〉，《全音音樂文摘》10（11）：121-129。

溫隆信
1981 〈二十年作曲歷程自剖〉，《聯合報》，11月3日8版。
1986 〈為電子合成器紮根：寫在第二屆電子合成器研習營之前〉，《罐頭音樂》50：48-49。
1987 〈讓「植物音樂」洗滌人類心靈〉，《日本文摘》21：91-96。
1988 〈日本職業作曲家三枝成章・池邊晉一郎〉，《日本文摘》25：96-99。

1990〈有心人做有心事〉，《豐收鑼鼓：朱宗慶打擊樂團五年誌》，14。

1995〈老祖宗變新把戲 !?——漫談現代作曲家的創作心路〉，《中時晚報》，7
　　月 21 日。

黃素英

1986〈自然之子 音樂奇才 訪温隆信談武滿徹〉，《日本文摘》10: 117-120。

楊凱仁

2005〈Xenakis 與隨機音樂（Stochastic Music）〉，《議藝份子》7: 171-205。

潘皇龍

1996〈臺灣音樂創作半世紀的回顧與前瞻〉，《臺北國際樂展紀念專刊》，24-
　　26。

謝苑玫

1985〈第一屆電子合成器音樂研習會紀實〉，《全音音樂文摘》9(10): 37-40。

1986〈第二屆電子合成音樂研習營隨筆〉，《全音音樂文摘》10(10): 31-33。

四、報紙

《中央日報》、《中國時報》、《聯合報》。

五、訪問

温隆信：

2017-02-10/ 2017-03-10/ 2017-05-05/ 2017-05-26/ 2017-07-13/ 2017-07-27/ 2017-
08-18/ 2017-09-15/ 2017-10-13/ 2017-11-22/ 2018-01-17/ 2018-02-14/ 2018-02-
19/ 2018-05-09/ 2018-05-23/ 2018-07-18/ 2018-08-02/ 2018-08-30/ 2018-09-
07/ 2018-09-12/ 2019-01-08/ 2019-01-11/ 2019-01-16/ 2019-03-21/ 2019-06-
18/ 2019-07-06/ 2019-07-13/ 2019-09-07/ 2019-11-08/ 2020-01-03/ 2020-10-
23/ 2020-12-09/ 2020-12-15/ 2021-01-08/ 2021-01-15/ 2021-01-22/ 2021-02-05/
2021-02-19/ 2021-12-22/ 2022-01-17/ 2022-04-21/ 2022-05-11/ 2022-06-08/ （以
上見面訪問）

2019-11-06/ 2020-04-16/ 2020-04-20/ 2020-05-18/ 2020-05-19/ 2020-05-20/
2020-05-21/ 2020-05-22/ 2020-05-23/ 2020-05-28/ 2020-05-29/ 2020-07-09/
2020-07-12/ 2020-09-25/ 2020-10-15/ 2020-11-19/ 2021-02-20/ 2021-02-28/
2021-12-14/ 2022-01-11/ 2022-01-21/ 2022-01-25/ 2022-01-31/ 2022-03-25/ 2022-
04-29/ 2022-05-14/ 2022-06-15/ （以上電話訪問）

高芬芬：

2021-08-02/ 2021-08-09/ 2021-09-05/ （以上電話訪問）

特別收錄 1

温隆信：
我的音樂回想

行天下

　　人一生雖只有數十寒暑，生命完結之後會不會留白不得而知。在過去數十年中，創作樂曲一直是我生命過程的中心，伴隨著世界各地的演出活動，歲月的絕大部分就在書桌前、飛機上，以及旅館、機場貴賓室、火車……當中一分一秒度過。當時我每天工作十二到十五小時，平均每天睡眠時間不到五到六小時，簡直像在玩命。幸運的是在各地的旅行中，無論在機場候機室或火車、汽車中，都可以找到補眠的時間與空間，就在如此這般的光景中，完成了各項任務及使命。接著而來的可能就是一大串的形容詞：過程中不乏緊張、刺激、好玩、枯燥、孤獨、喜悅、沮喪、感恩、滿足、失落……，諸般滋味中，唯獨不知家庭天倫之樂為何物？雖然當時我心中總對家人充滿愧疚之情，然而對那段逐夢的日子，我無怨無悔。

　　我從十歲開始，立志成為作曲家和小提琴家，甚至也想從事指揮的專業訓練，於是首先立定目標，從自修英文、日文起步，接著自修音樂理論與音樂史，各項目標齊頭並進。

到了高中快畢業之前，每一項課目都有長足的進展。首先，我的外文閱讀和會話能力大增，以日文為例，大約已有百分之七十五到八十的把握，英文方面該具備的條件也差不多都具備了。而且，我的小提琴演奏能力、音樂欣賞以及人文修養，也在同儕之間受到矚目。所謂十年寒窗，講的多半都是這一方面的內容。於是，高三畢業之前我暗自要決定投考音樂科系。放榜時如願以償，同時考取了國立藝專和國立臺灣師範大學音樂系。

我要主修音樂的事情在 1963 年的秋天展開，我決定放棄師大音樂系，因為我志不在作中學音樂老師，而是選擇國立藝專，希望未來成為專業的音樂人。在藝專五年期間，我經歷過得意的時刻，也經歷過失意、沮喪的時刻，但更辛苦的是，當我對音樂充滿疑惑時，卻常陷在迷惑中得不到解答。

古人說：「師者，所以傳道、受業、解惑也。」是一個很高遠、理想的境界。平心而論，1960 年代的國立藝專音樂科，它的師資、風氣與學習風氣的確在國內首屈一指，不過這樣的環境對一般學生來說也許可以，但對像我這種雙主修，甚或三主修的學生而言，仍然不夠。主要是老師群的眼界和專業修養不足，不一定能立即提供學生適時且必要的幫助，而且整個大環境也非常貧乏，學生要獲取資源可說格外艱苦。

在這種時空條件下，想要多學一點東西，唯一的途徑就是苦思、苦讀，完全靠自己自習，才有可能獲得新知。這種情況持續到 1970 年代初期，我的寒窗苦讀的日子才終於出現轉機。

1972 年，我鼓起勇氣把作品寄到荷蘭，報名參加一個舉世聞名的國際作曲大賽：International Gaudeamus Composers' Competition in Netherland（荷蘭高地阿慕斯國際作曲大賽）。

1972 年初秋，我登上波音七二七長程噴射機，從臺北松山機場先到香港，再經曼谷轉機飛進歐洲大陸。當飛機一飛衝天之際，我心裡就立下一個宏願。記得年少時讀《西遊記》，書曰：「世界分為四大部洲：曰東勝神洲，曰西牛賀州，曰南贍部洲，曰北俱蘆洲。」當時立即萌生「有朝一日當一遊天下」的大夢。飛機震耳的聲響加上引力的牽引，我心裡明白，那「有朝一日」就是當下，因為它已不再是個幻夢了。

第一次大賽結束，雖然名次不夠理想，但依然在秋高氣爽的天氣裡，在歐美大陸展開為期兩個半月的自助旅行。天啊！那真是一個美好的體驗。我花光了所有的盤纏，遊歷了東西歐、北歐、蘇聯、美東、美西，眼界大開。

1975 年第二次參賽，我如願以償拿下大獎，之後的三十年，我開始步上離鄉背井、在異鄉闖蕩的造化之中，其中境遇像極了日本中世紀的浪人劍客，一路走天下、一路打天下，真是一個無拘無束的自我放逐年代。（宮本武藏是我心目中的典範！）

　　從 1971 到 2001 的三十年，是我生命中最菁華的年日。在最初的十五年，那種暢遊天下、打遍天下的暢快感，的確讓我心滿意足。但漸漸的，在長期離鄉背井、遠離親人與族人的日子裡，我開始有了不能為外人道的惆悵。加上父母年事漸高，孩子也已長大，兄弟、朋友之間有了隔閡，跟年輕人不再有接觸，這些都讓我感到孤立。更糟糕的是，身為作曲家，卻與自己成長的鄉土和學界脫離了關聯，我覺得這是不對的。經過數個月的長考，決定在四十二歲之際進入臺灣的大學教書，為的是與未來的世代接軌。雖然 1970、1980 年代，我曾耗費無數心力在兒童音樂上，並為多種樂類作曲：打擊樂、電子音樂、流行音樂、電影電視音樂、植物音樂的研究等，但總覺得，只有進入大學教書，才會帶動更多的傳承。

　　進入學界後，日子的確單純許多。可不久，另一個傷腦筋的課題又浮現了。原來在臺灣，在大學任教的老師除了正

常授課之外，還要分擔許多額外的工作，比如做行政、主持考試、批改考卷等等。出了校園之外，也必須在某種程度上擔任評審或委員的職務，參加各種評鑑會議，甚至擔任大小型活動的主持人等形形色色的文教工作。尤有甚者，還要幫教育部擬定課綱、制禮作樂，或擔任聯合招生的出題委員，但原本我的國際活動和委託創作就不曾間斷，生活已十分忙碌，再加上這些外來的任務，即使每年都有寒暑假空檔，時間仍是不夠分配。所以我如果學期中請假出國參加活動，就必須利用寒暑假期間回學校為學生補課，假請得愈久，課就補得愈多。

我在臺灣教書前後不到十年時間，這中間最大的樂趣就是跟青年學子互動。年輕人學習上確實有許多毛病，但是他們的活力和熱忱，讓我和他們相處樂在其中，獲益無窮。我常常想，學生有些不成器的演奏方式或作曲缺點固然令我頭痛，可是我如果認真去面對他們的問題，其實可以為他們找出更理想的解決方案，這不就是老師的價值嗎？我熱愛教學，而學生也愛我，在臺灣教書的那幾年是我生命中最有滋味的年代，它觸動了我生命中一項最大的學習工程：為別人努力付出的情懷。所謂「教學相長」，指的應該就是這一件事情。

再出發

　　當一個階段的結束也就是另一個階段的開始。1992 年我辭掉臺灣所有的教職與工作，命運之神引導我從這一個階段過渡到另一個階段。多年來，我在人生各階段的轉變中學習到一件事，就是：「凡事隨遇而安，以不變應萬變。」

　　我的新工作是再次回到歐美地區。但這時候的我已經不再是初出茅廬的小夥子了，我接下來的落腳地是法國的巴黎和美國的紐約。在巴黎，我接下一項艱鉅的任務：打造一個國際文化交流機構，CIDT（Culture Institute for Development, Taiwan）。這機構由法國文化部、荷蘭的高地阿慕斯基金會與美國的紐約大學居間策應，向歐、美、亞、非四大洲輸出臺灣的音樂文化。這樣的交流規模可說史無前例，亟需政府資源大量入注，尤其與各國官民之間的對話與溝通所在多有，我的語言能力與談判能力又派上用場了。1992 年以後，我的國際交流工作如火如荼展開，中間常發生神來之筆的插曲或令人噴飯的笑嘆。

所謂的群體性與個體性

. .

　　說到國際文化交流，臺灣派到國外出訪的作曲家和演奏家的水準的確令人驚豔，但是留存在 DNA 裡的本質也令人驚愕。從西方的「主體統覺測驗」（TAT）得知一個結論就是：中國人（臺灣人）比西方人更缺乏合群性，比較不關心周圍的同伴，人際關係涉入的強度不高。根據臺大教授楊國樞對「合群性」做出的分析，其中，對「壓抑退縮、羞怯多疑、謹慎敏感」等的氣質有清晰的描述。反觀群體中的個體，常有令人佩服的驚人表現，但他們與群體之間的應合卻是背道而馳。國際交流活動是一面照妖鏡，所有的現象就是經驗結果的累積，也是我在這十年間學習到的更多的「人性光輝」。

為臺灣社會服務奉獻

. .

　　自 1980 到 1992 年間為止，我的確完成了很多社會性的任務，例如：我幫學齡前和學齡中的小朋友出版《綺麗的童年》與《說唱童年》歌謠音樂系列、協助國內兩個打擊樂團成立並走向國際、為輔大籌畫電子音樂中心並設計它們的課程內容、企畫與主導第十一屆亞洲作曲家聯盟大會的議程與

音樂節內容，以及積極主導中華民國現代音樂協會爭取加入國際現代音樂協會（ISCM）成為會員，服務期間整整長達十二年。1992 年之後，我開始策畫臺灣優秀演奏團體和個人赴歐、美交流發展，協助文建會所屬之紐文中心、巴文中心規畫在當地的各項交流。此外，還受教育部、外交部、文建會、新聞局等機構委託，拓展對外活動，先後有 1981 年的海峽兩岸作曲家在香港的第一次論壇，以及參加 1988 年由紐約哥倫比亞大學主辦的「中國音樂的傳統與未來」座談會等系列性前瞻活動。

1990 年代的快樂與悲傷

· ·

脫離繁忙、苦悶、艱辛的 1980 年代，好不容易在 1992 年找到了一線希望，上帝慈愛的手引領我進入一個新的生命歷程。我帶著疲倦的身心，再度返回歐陸和美國，執行下一階段的任務，此時的我已經年近五十了。1992 年之後我在歐美的主要工作目標，因著 CIDT 的成立和美國紐約大學的任職，有了很多改變。我自己的作曲和指揮活動有增無減，委託創作及音樂演出逐年增加。由於在國外的環境相對單純，身心都有了修補的機會，困擾我多年的老花眼與頸椎受傷的

後遺症有非常明顯的改善。身體的病痛減少了，創作的能力大大增強，而所從事的又是自己喜歡的工作，1995 年之後在創作上火力全開，成果相當令我滿意，真可謂是進入了「志得意滿」的美好境界。

三年時光很快過去，我志得意滿的心境受到嚴重打擊。首先，自 1994 年開始，我父親和我摯愛的前輩老師接二連三過世：O. Messiaen、J. Cage、W. Lutoslawski、Ton de Leeuw、I. Xenakis；還有入野義朗、馬熙程、戴粹倫、鄧昌國、司徒興城、張寬容、團伊玖磨，好友陳主稅、李哲洋、戴洪軒、陳懋良，也都相繼離開人世。另一個傷痛接踵而來，我發現了一個不知如何解釋和解決的頭痛問題，顯然是一直存在的、又不易覺察的人性問題。

國際文化交流中的群體性事件

1994 年，荷蘭高地阿慕斯基金會發起一項對臺灣而言，史無前例的「溯自東方」巡迴活動，期間長達一個月，巡迴地點包括荷蘭多個城市、法國巴黎和德國的斯圖佳。剛開始，CIDT 就建議成員每人除了樂器之外，只能攜帶一個大皮箱和一個隨身包，沿途如有大量購物，需自費打包寄回臺灣，以

免影響團體行動。

但這項規定在巴黎開始破功，等斯圖佳巡演結束時，我們遭遇了大難題，在機場，我們的團體行李超重，德航要求超重的部分必須依重量付費，否則不讓我們登機。好不容易多出重量的行李分別騰出來了，但班機起飛時間也到了，於是留下我和兩位德方工作人員在機場處理這些上百公斤的行李，我付了七千歐元，才總算解決行李後送的手續。

沒料到團隊回到臺北之後，發來一則電訊說，他們沒有人願意負擔行李超重的費用，他們一致認為，主辦單位 CIDT 該付這筆錢。當時我的確覺得愕然，心情好一陣子不能平復。

1994 年「溯自東方」巡演活動是臺灣的北管、布袋戲、皮影戲以及絲竹樂團的組合，出發前在臺北的集訓中，我一再叮嚀大家出外該注意的細節，尤其這次的活動為臺、荷之間的正式交流，同行夥伴中尚有新莊國小布袋戲團的小朋友們和老師，因此一再要求這些藝人成員不可帶檳榔、麻將牌隨行，也不可在室內吸菸，一定要按照當地的規定行事，並在國內外小朋友面前做一個正確的行為示範。結果這些行前信誓旦旦的約定，在入住旅館之後就失效了！

抵達阿姆斯特丹的第一天晚上，午夜兩點多，旅館經理

來敲我的房門，把我帶到旅館大門外，指著六樓燈火通明的喧囂房間，問我已經三更半夜了，他們為什麼還這麼吵鬧？又帶我到公共空間的垃圾箱旁，指著裡面一大袋咖啡色液體，問我這是什麼？我慚愧低下頭道歉，心裡當然知道他們在幹嘛，更清楚那些液體從何而來。但是隔天早上，卻沒有任何一人對昨晚發生的事情提出解釋或表達歉意，他們在良心上毫無愧意。

類似這樣的交流活動在往後幾年中仍然持續著，但群體性的各類事件也不斷發生，事件雖不一樣，但本質上卻沒有太大的差異。這些個人或團體在舞臺上的造詣的確不凡，但國際藝文活動交流經驗明顯不足，尤其是當年更缺乏國際禮儀的教育，老實說，我的交流活動經驗在此影響下非但沒有得到應有的鼓勵，還常要付出慘痛的代價。所幸 1997 年之後因國內資源短缺，國際交流活動無以為繼，類似這樣的事件自然就不再發生了。

擔任紐大駐校作曲家

. .

我在紐約前後生活了十年，1997 年起在紐約大學（NYU）擔任駐校作曲家，這段期間，幫忙學校做了不少事

情。平時我的重要任務是負責對外交流和對內平行溝通，但也需要指導研究生和舉辦專業講座，還要幫忙系所跟世界上重要的大學締交姊妹關係，任務相當不少，至於和音樂界的各類交流活動就更是不在話下了。

在紐約大學有兩位美國白人教授跟我私交甚篤：一位是男性的 Tom Boras，他是爵士音樂部門的主任；另一位是 Sherrie Maricle，女性打擊樂家，也是爵士樂鼓手。由於我們經常在校內、校外演奏，幾年下來培養了深厚的友誼，平日除了一起吃飯、喝酒，最常聚在一起研究各類音樂。他們兩位都擁有博士學位，而我在紐大的教授群中，是唯二沒有博士學位的教師。但他們都喜歡、也尊敬我的專業，所以我們相處不只融洽，也一起創造了很多音樂的花絮。我有一些以前在臺灣各大學就讀的學生，到紐大之後都分別在他們的門下學習。

1997 年，一位來自臺灣的女同學陳孟珊來找我，表示希望能用我以南管音樂所寫的國樂作品，當成她的博士研究和論文主題，題目是：「Applications of Ancient Chinese Music Nanguan in the Selected Works of Living Composer: Wen Loong-Hsing〔中國古代音樂（南管）在現代作曲家溫隆信作品中的體現〕」。在紐約大學的白人老師中，沒有人有指導這類題

目的經驗，於是我們組了一個四人小組，由我負責指導教學，其他三位老師從旁協助。這篇論文終於在 2002 年通過口試，正式成為紐約大學創校以來的第一篇以臺灣音樂為主題的學術論文，令我相當的感動。

退而不休

2001 年夏天，我向學校請辭，回到洛杉磯的家，此時距我離開臺灣已經十個年頭了，而我已經五十七歲了。回到家中先安心睡了兩整年，每天睡眠時間都超過十小時，把過去三十多年累積下來的疲倦感都睡走，神清氣爽之下，開始謀定未來的工作方向。

回到洛杉磯，委託創作和演出計畫開始縮小範圍，只鎖定歐、美、日本等國家，並和太太一起打造一個完全從零開始的青少年管弦樂團。日常生活中，我只從事編曲、作曲、弦樂教學，和畫圖、寫文章等比較悠閒的工作。

離家多年回來，才開始享受與家人相聚的天倫之樂。我的老母親還在臺北，所以藉著探訪的理由，一年中有幾次返臺的機會，和家人、朋友互動。這樣的生活過了三年以後，對身心修補大有改善。加州 Clap & Tap 樂團的演出水準逐漸上升，我的教學、繪畫也漸入佳境。

2006 年之後，雖已屆花甲之年，但健康、心情、工作，

三者都能取得平衡，令我深刻感受到魚與熊掌兼得、一切事物臻入至善之境的滿足心情。2007 年之後，我開始帶領這個一手打造的青少年樂團東征西討，每隔年的暑假都帶往國外演出、交流。這批為數二十幾人、年齡在十八歲以下的青年男女，個個身手不凡，所到之處都受到樂界推崇，若以同齡樂手來做比較，他們的演奏水準已達世界級青少年樂團的水準。後來我把這套訓練系統和觀念帶進臺灣和馬來西亞，為這些地區帶出更高的演奏水平。

交響曲奇蹟

﹒﹒﹒﹒﹒﹒﹒﹒﹒﹒﹒﹒﹒﹒﹒﹒﹒﹒﹒﹒﹒﹒﹒﹒﹒﹒﹒﹒﹒﹒﹒

千禧年之前我已寫了五個交響曲，全部都有國外的演出紀錄，但是當時的我卻和臺灣的職業樂團無緣合作。2016 年冬天，東和鋼鐵的董娘侯王淑昭女士突然來電，委託我為他們侯貞雄董事長的詩文《夢中的臺灣》譜曲。接著 2018 年春天，臺北市立交響樂團何康國團長也來電，委託我為他們樂團五十週年譜寫一首規模比貝多芬「第九」還大的交響曲，曲中要求要有原住民噶瑪蘭族與漢人的音樂題材，有獨唱、重唱、超大型的合唱團和管弦樂團，取名為「臺北交響曲」。這曲八十六分鐘長度的超大型交響曲於 2019 年 5 月，在該團

努力配合下完成首演，並震撼了臺灣樂壇。合唱歌詞中有侯貞雄的詩作〈夢中的臺灣〉，以及噶瑪蘭族的原文歌詞。

緊接著 2019 年，客委會李永得主委和國家交響樂團郭玟岑執行長再度委託我寫兩首交響曲：第一首是《臺灣客家 369 樂章》，全長九十二分鐘，有兩組合唱團；另一首是三十分鐘左右、短小精簡的第六號交響曲。不久之後，國立臺灣交響樂團劉玄詠團長也希望我能為臺灣文化協會成立一百年及該團七十五週年，譜寫一首四十分鐘的第八交響曲《撥雲見日》。

在短短的兩年半當中，我的交響曲數量猛爆增加了四個，真是不可思議！

這四首交響曲分別在 2021 年之前全部首演完畢，我只有不停感謝上帝保佑我完成這樣的歷史紀錄，更感恩的是擁有譜寫這些作品的智慧來源。

2020 年疫情肆虐之後，我萌生了寫第十交響曲的念頭，趁著疫情居家之便，2020 年我完成了第十交響曲《大地之歌》的初稿，2022 年 5 月再度完成了所有的管弦配器與獨唱、合唱聲部，全是我始料不及的奇蹟。身為作曲家，在交響曲方面我盡了全力，我相信這些作品比起貝多芬、馬勒，可說毫

不遜色，對列祖列宗和前輩老師們也有交代。此外，我的六首弦樂四重奏的專輯錄音與樂譜出版也近在眼前，這一生我除了感謝，應該不會留白了。

感謝的心

　　這本傳記書，我整整籌備了十年。這十年中，我多次回顧自己這六十多年來的創作生涯，深感出現在身邊的貴人真是太多了，這是上天給我的造化。在這本書完成之際，我要特別感謝兩個人：一是我的傳記作者孫芝君女士，以及我的賢內助高芬芬。芝君在漫長的傳記書寫過程中展現極大的韌性，從全面取材到考證史料、梳理文脈，使得本書的內容不但真實生動，也有無窮的生命力。而我的太太高芬芬長年扶持、協助我的工作與生活，是我不斷前進的重要助力。另外，這六十多年來曾經幫助過我的人，包括我的老師、親友和許多不知姓名的路過貴人們，也是我要感謝的對象。相信是你們這一路來的幫忙，我才能將今生學習之所得，藉創作傳遞給後世。

　　「敬畏耶和華是智慧的開端。」（聖經《箴言》第九章第十節）

　　感恩本書的出版和所有音樂、美術作品的完成。願將這一切榮耀都歸給我心中敬愛的神。

溫隆信

完稿於 2022 年 5 月 15 日

特別收錄 2

温隆信：
我見我思六十年
來臺灣的音樂發展

從合唱團談起

「榮星」是臺灣光復後最具代表性的合唱團

在臺灣形形色色的音樂團體中，合唱團可能是歷史最悠久的一個。在日本殖民時代，就有像陳泗治（1911～1992）、林和引、呂泉生（1916～2008）這些前輩各自在帶合唱團，但日治以前的團體到二戰結束後沒有太大的作用，反而是廣播電臺附設的合唱團像臺聲、中廣，在光復初期還有一席之地。但整體看起來，1957年成立的榮星兒童合唱團（以下簡稱「榮星」），應算是早期合唱團中最重要的一支。

我是1944年出生的，對1955年以前發生的事情不是那麼清楚，我的時空須從1955年開始。以有音樂科系的學校來講，我依稀記得，藝專和師大這兩所學校從一年級到畢業班，每班須自組一個合唱團，參加班際競賽。我在藝專讀書的時候，我們曾經有過「三校合唱聯合音樂會」跟「管絃樂聯合

音樂會」，這三校就是有音樂科系的藝專、師大跟文化學院，這些算是成人的合唱團，但以小孩來講，大概就只有榮星了。

在榮星創辦的前後二十年左右，幾乎沒有其他合唱團體能在實力上與榮星匹敵。後來臺中、花蓮、高雄……，各地都有在組兒童合唱團，林福裕（1931 ～ 2004）老師也有一支臺北兒童合唱團，但這些團體本身在做的事情能帶給整個社會歷史進展的，恐怕只有榮星了。

強人領導以致榮星兒童合唱團
無法與當代其他作曲家接軌

以榮星為例，他們演唱的大部分是世界名曲，然後加上呂泉生老師的作品、再加上一些民謠改編曲，大概是這些。所以，呂泉生老師那邊訓練的材料，也為當時的兒童合唱發展做出指標。這些東西與臺灣的合唱、民謠曲、或作曲家作品都會產生關聯。換句話說，它們的存在已在為臺灣音樂寫下歷史，因為有了這些歌曲，合唱團才能一直延續下去。

以榮星來說，他們的演唱曲目中，呂泉生老師個人的作品占有很大的比例。每次演唱會至少有一、兩首他個人的新

作，和兩、三首他改編的歌曲。因此，榮星最後的定位，幾乎可說和呂泉生老師個人畫上等號。在榮星發展的過程中，因為很少向外面作曲家徵求曲目，所以我們的兒童合唱在這段期間與當代其他作曲家的聯繫就顯得薄弱，而無法與當代創作接軌，這是事實。

在呂泉生老師之後，參加兒童合唱就不再那麼熱絡了。尤其現在少子化的關係，以臺北成功兒童合唱團為例，趙開浚弄了幾十年，可是最大的課題永遠是招不到學生。目前臺灣很多地方都有兒童合唱團，新竹也有、嘉義也有、臺南也有……，但已經很難再看到類似榮星這樣一枝獨秀的例子。

近年成人合唱團發展蓬勃，進境驚人

‧‧‧‧‧‧‧‧‧‧‧‧‧‧‧‧‧‧‧‧‧‧‧‧‧‧‧‧

倒是這些年來成人的合唱團，尤其是社區合唱團多起來了，但這也是最近這十幾、二十幾年的事情。我因為要推廣我的合唱作品，就開始注意到它們的整體發展情形。我覺得這些年，臺灣的成人合唱團發展得很快，而且進步很快，這是好現象。當然，這跟一個原因有關，就是合唱團的指揮非得是本國人不可，否則內在的文化不能推動。所以，這個現象就說明，任何在地的樂團也罷、合唱團也罷，如果指揮用

的不是自己的人，就很難會有新的發展，交響樂團就是一個很好的例子。

另外，讓我非常驚訝的是，目前合唱團的程度已大幅提升。大概從十幾年前開始，我就注意到「拉縴人」的崛起。「拉縴人男聲合唱團」是成功中學的校友隊，而我自己也是成功中學的校友。當然，早前杜黑那邊也成立了臺北愛樂合唱團，一樣做得有聲有色。緊接著很多半職業的合唱團出現了，像「臺北室內」和最近的「木樓」……，都很優秀。這些好團體不斷出現，我認為這在臺灣音樂史上是一個可喜的現象。而且這些合唱團或多或少都會唱國人的東西，或者委託國人創作，我認為這是一個很健康的發展。

培養聽眾是樂團、合唱團發展的根本

雖然委託創作在這些合唱團的演唱曲目中所占的比例不算高，但畢竟國人作曲家的合唱作品也還不算多，有的作曲家甚至一輩子沒有寫過一首合唱曲的，但這情況其來有自。因為早期的合唱團不會主動上門找作曲家為它們創作歌曲。以我自己來講，儘管我寫了這麼多作品，但如果我不公諸於世，也不會有人來找我。可是就算公諸於世了，人家也不一

定會來找。為什麼？我後來發現，每一個團體都有它執著的那個部分，這無可厚非。因為它們的發展時程還短，想做的東西在有限的時間之內已經做不完了，若還要顧及到照顧國內作曲家，實在不容易。從這一點看，我們的合唱團與作曲家之間，兩者都還沒有培養出良好的互動模式。

2019 年臺灣音樂館在「臺灣音樂憶像系列」活動中，為我舉辦一場名為「邂逅」的合唱作品音樂會。跟我合作的台北室內合唱團由陳雲紅老師指揮，這雖然是我們第一次合作，但是他們的演唱水準和配合的態度真是可圈可點。陳老師曾經告訴我，他們除了成人的混聲團之外，還有很多小朋友的團。當然，除了「台北室內」，民間應該還有更多優秀的團體是我不知道的。總之，這是一個很好的現象，衷心祝福臺灣的合唱界有個美好、又令人期待的遠景。

另外還有一個要講的問題是，藝文團體在發展的過程中，不能老是責怪政府沒有盡到輔導的責任。歸根結柢，藝文團體發不發展得下去的最關鍵原因在於：「你到底有多少群眾？」如果你的群眾夠多，就可以形成經濟性發展的條件，否則，一個沒有經濟作後盾的團體，未來是無以為繼的。所以無論是交響樂團或者合唱團，永遠要把培養自己的粉絲和聽眾群當成要務，才可能永續發展下去。

我的交響樂團經歷

1955 年我眼中所見的臺灣省立交響樂團

. .

相同的情形，來談我們的交響樂團。

臺灣的最早的交響樂團是光復後蔡繼琨（1912 ～ 2004）他們在現在臺北市中華路附近、已經剷除的「大廟」（西本願寺）那邊開始的臺灣省立交響樂團（簡稱「省交」），也就是現在國立臺灣交響樂團的前身。剛開始加入的樂手，蔡繼琨依照他的高興跟不高興，分別授予軍階，有的是下士，有的是上士……，然後依照軍階的高低發餉。我記得省交的第一提琴手張灶曾告訴我：他是上士，到了練習時間，大家就穿著汗衫、短褲，跋著木屐、拎著小提琴這樣，三三兩兩地到「大廟」去。當時交響樂團的人數很多，隆超、汪精輝……他們都是。總之，那是一段很有趣的時光。

我先前講過了，以我的年紀，我對 1945 到 1955 這段期

523

間的事情是一無所知的。我會接觸到的，都是 1955 年以後的事情。1955 之後，省交已經由戴粹倫（1912 ～ 1981）老師接掌了。他接掌之後，省交就搬到師範大學裡面一個獨立的小廳，一個半圓形的小屋子去練習，還不錯。我覺得那個地方真的很好，獨門獨戶的，在操場後面。

第一次觀賞交響樂演奏的印象

. .

我是十一歲的時候，第一次跟我爸爸去中山堂聽省交的音樂會。那時候，中山堂的前面很熱鬧，停滿了三輪車。而這些三輪車，大概都是準備載那些衣服沒有穿整齊的觀眾回去換衣服的吧？這個辦法是張繼高（1926 ～ 1995）先生發明的，主要是教育來聽音樂會的觀眾要有尊重表演的素養。

第一次觀賞交響樂演奏會給我印象最深刻的有幾件事情。第一件事情是：坐在大提琴第一排的張寬容老師昂然不可一世的拉琴姿態。他的那種神態讓我覺得很稀奇，因為全團就只有他一個人是有肢體語言的。第二件是韋伯（Carl Maria von Weber, 1786 ～ 1826）的《邀舞》（*Aufforderung zum Tanze*, Op. 65）。這首曲子讓我第一次感覺到：「喔，世

界上怎麼有這麼好聽的音樂！」至於其他還演奏了什麼，我就都忘記了。以及，最後一個深刻的印象是：「哇！交響樂團為什麼這樣排的？Cello（大提琴）在外面一排，Viola（中提琴）在裡面，然後，小提琴在這邊，木管樂在這邊。然後，後面是銅管樂跟打擊樂器……」那時候，我就興起了很大的興趣，想：「為什麼要這樣排列？」

從這次音樂會之後，我就跟我爸爸說：「以後可不可以常常帶我去聽交響樂的音樂會？」但事實上，這種音樂會在一年中的演出次數是非常少的，可能一年下來，最多四、五次而已吧？就是久久才能去聽一次。

再回頭看那個時候，其實，中山堂的音樂會我從來沒有看到滿座過，都是稀稀落落、稀稀落落的觀眾。我們當然不知道原因在哪裡，但事後可以明白，因為這些都是賣票的演出，以當時的時局來說，能出得起錢去買票的觀眾實在不多。我記得門票剛開始一張四塊半，小孩有半票，但已經非常非常貴了。所以我想聽音樂的時候，就在家裡聽留聲機。我家以前有一台「狗標」——勝利牌的留聲機，放七十八轉的唱片。一首貝多芬（Ludwig van Beethoven, 1770 ～ 1827）的交響曲常要九張、十張唱片才聽得完，中途得換好幾根竹針。

交響樂演奏會給我童年的啟發

. .

　　那個時候，我就開始注意到交響樂團裡有很多新奇的、叫不出名字的樂器，連我爸爸也說不清楚。比如說那一根長得像甘蔗一樣的樂器（按：低音管），我都叫它「甘蔗」或「紅色的甘蔗」。那時候，除了「黑管」（按：豎笛）、長笛勉強還認得之外，其他的樂器全都叫不清楚。至於打擊樂器，那個像大炒鍋一樣的（按：定音鼓），就更不知道是什麼了。

　　當時的曲目我依稀記得，海頓（Joseph Haydn, 1732 ～ 1809）的作品演很多，莫札特（Wolfgang Amadeus Mozart, 1756 ～ 1791）的也演很多，有一部分貝多芬的曲子，再來就是小約翰・史特勞斯（Johann Strauss II, 1825 ～ 1899）的圓舞曲，或像蘇佩（Franz von Suppé, 1819 ～ 1895）的《輕騎兵序曲》（*Light Cavalry Overture*）、羅西尼（Gioachino Rossini, 1792 ～ 1868）的《威廉泰爾》序曲（*William Tell Overture*）之類的，大概都是這些曲子。

青少年時期參加中國青年管弦樂團所見

· ·

到十六歲的時候，經楊蔭芳老師介紹，我加入了馬熙程老師的中國青年管弦樂團。進去以後，就所有的樂器都認識了。我覺得，這個樂團在我的人生中扮演一個很重要的角色，雖然演出的機會不多，但對我們來講，是一個很好的學習的搖籃。而且它是美國國務院、美援指定捐贈的樂團，裡面有很多美國送來的樂譜、唱片和樂器，對我們來說是一個很寶貴的地方。記得我們在這樂團演奏過不少了不起的曲子，像舒伯特（Franz Schubert, 1797 ～ 1828）的第八交響曲、貝多芬的協奏曲……，都是十分令人心儀的曲目。

但在我快進藝專之前，大約 1962 年吧？這樂團因為經費沒有著落，而且學生一代又一代畢業離去，馬老師逐漸無心經營，就漸漸沒落了。到我進藝專之後，就更不可能再回那裡去做些什麼。只是偶爾還是會被馬老師召回去，幫忙拉個一、兩場音樂會，如此而已。

我與臺北市立交響樂團的淵源

· ·

進藝專以後，我和張文賢、陳廷輝這些弦樂主修生，時

常到臺北市教師交響樂團去幫忙拉琴。那時候的教師交響樂團是顏丁科老師在主持。顏老師這個人熱心，相當不壞，跟我們學生都相處得很好，所以我們都很願意挺他。後來在我藝專三年級的時候，鄧昌國（1923～1992）老師整合教師交響樂團，成立了臺北市交響樂團（簡稱「北市交」），由他擔任團長、指揮，身為鄧老師學生的我們就更必須在那裡拉了。

之後，鄧老師忙，沒空再帶那個樂團，就交給陳暾初（1920～2009）老師。我一直在那邊拉到藝專四年級左右，因為我也忙於自己外頭的事情，就跟陳暾初老師請辭了。我還記得陳老師很生氣，一直罵，說：「最不夠意思！你以後畢業，還是要回來！」但後來我畢業就沒有再回去了。我跟張文賢、陳廷輝三人都沒再回去那個團。

「薦任八級」起聘的北市交小提琴手

我是從 1965 到 1967 年間，兼任北市交的團員。那時候，兼任團員的收入相當不錯，每月可以領六千塊，而且我是從薦任八級起聘，相當於「技正」的職等。我到現在還保有那

份評鑑書。他們行政人員是怎麼核這個職等給我，我不知道，大概只有在那種草莽的時代，才會有這種作為吧。

雖然行政人員跟我說：「等升到薦任十幾級以後，再上去就變簡任官啦！」但我說：「我又不想當公務員，幹嘛呢！」

六千塊的薪水不算少，可是對我來講，這又算相對薄弱的一份。我當時在外面還有其他外快在賺，那六千塊薪水實在沒有看在眼內，大概就是拿去買唱片啦、買弦啦……，就全部花掉了。

退伍後到臺灣省立交響樂團服務

在藝專念書的時候，常有和其他學校舉行「聯合音樂會」的機會，特別是和師大，我和戴粹倫老師就是在這種情況下認識的。「聯合音樂會」舉行的時候，戴老師就注意到我們藝專這幾個小伙子還滿能拉的，一直想把我們抓去省交（當時戴老師是省交的指揮）。而且戴老師自己拉小提琴，但師大音樂系當時沒有開小提琴主修，省交人才面臨斷層他卻派不出子弟兵，因此對我們藝專這些能拉琴的，尤其另眼相看。有一次，我們還跟他一起拉過一場室內樂音樂會，所以對我們的印象很深刻。

我 1969 年當完兵退伍，省交的演奏部主任廖年賦老師就來邀了。戴老師也說：「你看，我在這邊這麼久，你都不來我的團裡拉琴，你都去鄧昌國那裡拉琴！」

所以廖老師就跟我講：「趁你現在還沒有出國，應該來省交服務一段時間。」

我還記得，有一天早上，廖年賦老師把我叫去，說：

「今天要『意思意思』，audition。」

「你必須拉一首曲子給戴老師聽。我在那邊坐鎮。」

然後我就拉一首拉羅（Édouard Lalo, 1823～1892）的《西班牙交響曲》（*Symphonie Espagnole*, Op. 21）的一個樂章。大概幾分鐘以後，就聽到戴老師說：

「好！」

「好了好了……，不用了，已經進來了……。」

就這樣，糊裡糊塗進去了省交。

我在的省交：新舊團員青黃不接的時期

．．．．．．．．．．．．．．．．．．．．．．．．．．．．

我進去時候，省交的團員都老了，像黃景鐘、張灶他們，

年紀都很大了。可是事實上，裡面的小提琴手有一半以上是不能拉的，不但沒有聲音，而且技術很差，管樂的部分更是糟糕。省交以前的管樂手全是吹「西索米」（注1）出身，不但音不準，而且聲音還很下流，即使我在的那一段時間也仍然是這個樣。我還記得有個拉大提琴的，每次上臺前就故意用肥皂水把弓毛上的松香洗掉，所以他每次拉都是有樣子沒聲音。省交的人數雖然多，但卻是一個完全沒有聲音的樂團，而且出來的聲音是完全不對的。

我在省交的那一段期間，小提琴的新血有我、李泰祥（1941～2014）和潘鵬。大提琴那邊，他們找來一個韓國漢城大學畢業的女大提琴手，非常好。樊曼儂也待過省交，可是光有一支長笛是不夠的。再到後面，柯尼希（Wolfram König, 1935～2019）也進來了，當 concert master（樂團首席）。就是那一段期間，省交看起來是比較有元氣的。然後慢慢的，有一些新的管樂進來、一些銅管進來，然後，打擊樂也進來一些……。在戴老師領導的晚期，1970 年代附近，我曾去聽它們演奏貝多芬第七交響曲，其實，一度聽起來還滿有聽頭的。

注1：「西索米」是早期臺灣民間對西式喪葬樂隊的稱呼。

與司徒興城共帶省交

・・・・・・・・・・・・・・・・・・・・・・・・・・・・・

一進省交，我就跟戴老師講：「我可以進來，但不知道什麼時候要走，所以，請戴老師不要太介意。」

我一共在那裡拉了兩年，差不多到 1971 年的暑假，因為之後它們就要搬到臺中去，所以我就在那一段時間跟副團長汪精輝請辭。

請辭之前，有一段時間戴老師不在國內，所以指揮一職由司徒興城（1925 ～ 1982）代理。司徒是樂團首席，很愛拉琴，但不是那麼喜歡指揮，所以每次練習的時候，都叫我上去幫他代勞。他每次都跟我講：「我又不會比，你來比，我要拉某某曲。」協奏曲都被他拉遍了，西貝流士（Jean Sibelius, 1865 ～ 1957）、貝多芬……，拉了一堆。還有一段時間，我們練柴可夫斯基（Pyotr I. Tchaikovsky, 1840 ～ 1893）的第五交響曲，喔，練得很辛苦！因為管樂真的很不準，尤其是銅管。

這一段時間雖然事事不盡如人意，但也算我自己的一段親身經歷。

當時的交響樂團處在一個沒有主體性、
方向性的時代

. .

回過頭來講，那個時候的交響樂大概是這樣一個態勢：所演的曲目、練習方法、票房策略等等，都亂無章法。團長、指揮高興演什麼就演什麼，中國青年管弦樂團是這樣，省交是這樣，鄧老師的北市交也是這樣──

「下次要跟日本交流，日本人說要拉貝多芬的第五，好，就貝多芬第五……」

是這樣一個時代。

那時候我看到的就是這樣一個情形，讓我覺得失望的就是，所有東西都沒有個「主體性」，也沒有個「方向性」，因為很多的東西沒有辦法累積下來。舉個例子來講，如果我拉了第六交響曲，假如三年之內沒有再重複練習，這曲子就過去了。用我自己的經驗來形容，就是：好像我什麼都拉過了，但什麼都沒有累積下來，無法成為基底素養中的一部分。

然後，我們練習的樂譜也是個災難。除了中國青年管弦樂團有美援支持，送來一大堆乾淨的樂譜之外，北市交、省交的運氣就沒有這麼好了。它們沒有經費買譜，所以大部分

的分譜都是樂團譜務的手抄本，或不曉得誰捐出來的，上面永遠畫滿無法辨識的弓法符號，而且都用到快要爛掉。所以每次拿到樂譜時，我們都會把譜帶回去，先用立可白把不要的符號塗掉，再重新送去晒圖，這樣至少譜面是乾淨的。不然練習的時候根本不知道要跟哪一個符號才好，拉起來非常辛苦。

一個臨場聽不到正確聲音的樂手

· ·

　　因為每次演出的票房都不是很好，演奏成績也不讓人滿意，所以漸漸就覺得，到交響樂團演出是一種很奇怪的付出，而且學不到太多東西。因為我常常聽唱片，所以我知道什麼叫做「正確的聲音」。可是一旦站上舞台，我卻聽不到這種聲音，應該算是某種失望吧？所以就很不想待在樂團。總的說來，到 1971 年左右，我們的交響樂團大概是這樣一個零零落落的樣子，而且人才不齊。

　　什麼叫人才不齊？舉個例子來講，低音大提琴根本就沒人，而且，音全部不準。偶爾從日本來一個吹豎笛的，讓他來拉低音大提琴，都拉得比我們的樂手強很多。所以我們的貝多芬第五是靠一位日本的豎笛演奏者，拿德國的弓，這樣

子撐起來的。還有，讓我很失望的是，低音部永遠沒有辦法支撐上面的樂句，因此弦樂很累。等到銅管進來以後，就統統都沒有聲音了，而且音又不準。所以那一段時間我就覺得——

「這麼美好的音樂，竟然沒有辦法這麼美好的參與……」

這是截至 1971 年為止，我對交響樂團的經歷。

陳秋盛、陳澄雄時代：
國人作品不是音樂會節目的主流

後來，我就開始走作曲的路了。

作曲之後，我開始對這兩個交響樂團感到有點敬而遠之，就是，一個國家，竟然沒有一個交響樂團可以讓你用，而且零零落落的，想寫什麼都沒辦法演奏。

陳秋盛（1942～2018）在北市交當團長的時候，確實很認真在帶。可是在他們掌舵的時代，國人的作品不是主流曲目，碰到不得不演的時候，就「清彩唬唬欸」（隨便唬一唬），交代了事，這些我們都看在眼底。省交陳澄雄也是這種心態，

因為他們看不起國內的作曲家。說實在的，那個時候國內能寫交響曲的作曲家，一隻手就數得完，沒有幾個。但即使這樣，這些指揮也不願意給我們好一點的條件，多花點心思在我們的作品上，好像指揮我們的作品是在浪費他們的時間，對我來講，是一個很大的傷害。再加上我自己也曾經在這兩個樂團待過，很多的東西我不能滿足，所以後來我情願用外國的樂團，至少它們會給我準確的聲音。就這樣慢慢與國內的樂團漸行漸遠。

我覺得，在中華民國的交響樂史上，整個 1980、1990 年代，你很少能看到國人作品出現在交響樂的定期音樂會裡面。它們的整個節目與國內的創作脫節，可說是一個最不光榮的時代。以美國的紐約愛樂為例，伯恩斯坦（Leonard Bernstein, 1918 ～ 1990）接任指揮以後，就不遺餘力演出美國優秀作曲家的作品，可是反觀我們的指揮、樂團，卻不想吃自家作曲家的東西。所以為什麼到現在為止，我們臺灣的作曲家還不太會寫交響曲？因為沒有「環境」。

記得朱宗慶打擊樂團剛要成立的時候，我就鼓勵他們：「如果你有抱負的話，請把委託國人創作當成第一要件。因為你們這個樂種如果沒有作曲家為你們作曲，是沒有曲子可以演奏的。」他們的確做到了。到目前為止，已經委託了幾

百首的曲子。不然，一天到晚都是國外的東西，他要演什麼？而我們的交響樂團是到這幾年才開始納入國人作品，而且放了半天，還是那幾個人的，年輕世代的作曲家根本沒有機會上場。這就是一個不優良的傳統留下來的結果。

「雙陳」之後，外國指揮家在國內交響樂團當道，與國內音樂創作脫節

到 1990 年代以後，國內的交響樂團流行聘請外國的指揮。外國的指揮或許功夫不差，但這些人因為語言、文化上的隔閡，又怎麼可能為中華民國的音樂創作盡心？到現在為止，國內樂團的數量是增多了，能力是進步了，聲音也準多了，但是，我們仍可以發現：它的曲目與國內的創作仍然是脫節的。

一個交響樂團，是一個都市，甚至一個國家的門面。這個交響樂團的程度若好，象徵這個都市、甚至這個國家本身的文化進程是夠的，所以交響樂團有它的指標性作用。回顧臺灣自有交響樂團的 1945 年開始，勉強算七十年好了。這七十年當中，大多數的時間都在為外國的作曲家、演奏家服務，因為它們認為國內的作曲家、演奏家沒有票房，國外的

作曲家、演奏家才有票房。出國巡演的時候，帶出去的曲子也不具有代表性。

這種情況主要和一個原因有關，就是主事者的使命感。一個沒有本國指揮家的樂團，是不會把演出國人的作品當成樂團使命。這樣，本國的作品就不會被帶出來，本國年輕作曲家的前景也不會被看好，久而久之，成為一種惡性循環。我們的政府既然願意花這麼多錢去栽培樂團，為什麼不能好好培養自己的指揮呢？

提供與時俱進的配套措施是樂團發展的必要作法

所有樂種的發展，都需要有與時俱進的配套措施，才能夠支持它的進步，這是我們從其他先進國家看的例子。

以最早賣門票的威尼斯人的劇場來講，當賣五塊錢門票的時候，劇場只能提供觀眾這樣的場地條件跟劇目。但當觀眾開始要求：「能不能再多給一點東西？」時，劇場就能提出：「那你可不可以多付一點錢來改善我們的作業？」這就叫作「與時俱進的配套措施」。

所以整個西洋劇場為什麼到今天能夠發展得這麼金碧輝

煌、這麼好？最大的原因就在於：它是一個良好的經濟活動的成果。因為有這些良好的經濟活動，劇場才能夠長期生存與不斷發展。這個時候，倘若再注入政府的力量，結果就又會很不一樣。事實上，全世界的交響樂團若沒有政府力量的注入是不可能存活的。即使是現在歐洲最先進的幾個大團，後面如果沒有政府的資助，完全不可能運作到今天。但這也很正常，因為政府本來就負有推展文化的使命，所以將文化性的事務當成經濟活動來「有效經營」，應該是最佳的一個辦法。

目前臺灣多數樂團都正面臨經濟上的威脅

反觀臺灣現在的交響樂團，都仍面臨很大的經濟威脅。比如說國家交響樂團變成法人團體以後，就必須自籌百分之三十的經費。臺北市立交響樂團跟國立臺灣交響樂團目前仍是由政府給足預算。但給足預算的樂團是不是就比需要自籌經費的樂團更為長進？依我看，倒也不見得。因為當經費給夠的時候，法規的要求也多，而法規會綁死所有的行政作業，讓樂團運作變得礙手礙腳。舉例來講，公家樂團有固定的經費以後，就怕去跟商界掛勾，因為一旦跟企業掛勾，就有圖

利商人的嫌疑，這樣，團長就會幹不下去。而這也會使樂團在有限的條件下，無法做攻擊性的發展，例如出國巡演。所以這也是一個有缺點的發展模式。

但樂團如果不是公家在養，而是像「長榮」這樣經費自籌率高達百分之七十的私人樂團，就會淪落為接案的團體，忙著到處商演賺自己的伙食費，人人都變成「Gig musician」（注2），久而久之，手上工夫會有下降之虞。所以，不要小看「團體裡面的自我滿足」這件事情，因為「自我滿足」是維持音樂家尊嚴的起碼條件。要達到「自我滿足」，就要讓音樂家看得見願景，而這些都是決定一個樂團能發展到什麼境界的重要內在要素。

唱片工業的沒落使全球各大樂團經營愈來愈困難

從另外一個角度看，為什麼樂團的經營愈來愈困難？其中一個重要原因，就是唱片工業已不再成為它們經濟上的靠山。這種轉變，使得歐洲、美國的知名樂團都受到致命性的威脅。在過去唱片工業盛行的時候，知名大樂團只要把演奏會做好、把音錄好，唱片銷量動輒幾千萬張，由全球的樂迷買單。可是，當唱片工業沒落以後，沒有人要買唱片、CD，

以致樂團百分之五十、六十的經濟來源就沒有了，樂團的社會功能就降低了。現在僅存的唱片業全部都在復刻、重製過去的舊片，新的東西反而沒有辦法上市，即使上市了，數量也很少，沒有辦法形成營業的條件，這是令人心驚的發展。

不良的評鑑制度導致樂團成員不斷流動，不利樂團長久發展

講到這裡，再來說另外一個問題，就是樂團成員的評鑑制度。

樂團成員的評鑑應該有三個方向：第一，是這個團員的合群度。這個團員是否能跟別人融洽相處，而且能在合作中創造出積極熱情的氛圍，是最重要的一件事。第二，才是他的基本演奏能力。第三，要提供一個能夠維持團員程度的環境。舉例來說，交響樂團是由許多個室內小組共組而成的大樂團。可是臺灣有多少樂團的小組是經常不斷在練習、在被鞭策的？少之又少。因為團員下班以後，大家就又各自出去謀生，這就牽涉到另外一個更大的問題了。

注2：此處指打零工的音樂家。

我常常講，當一個職業不能提供人溫飽的時候，這個職業是危險的。以臺灣的長榮交響樂團來講好了，長榮樂團的首席薪水，大約是每月十一、二萬塊錢（新台幣），各部首席大概九萬，一般團員大概四、五萬。在這種條件下，你要求團員平日有這麼多場次的演出，已經壓榨完他們私下練習的時間。他們下了臺以後，為了種種溫飽的理由，當然不會再想去做小組的練習，很多資深團員就這樣在評鑑制度中被淘汰掉。但在我看來，老團員的經驗是寶貴的，如果你能夠讓他維持他的演奏能力，他的經驗就是樂團珍貴的資產，不應該像衛生紙一樣隨便把他們換掉，這不是好現象。

　　以現在國內來講，因為很多樂團預算不足、員額聘用不足，就產生「槍手」制度。現在，連槍手都要考試了，這實在是很奇怪的現象。常聽到外圍的新鮮人說：「我已經考進某某樂團第一輪槍手了……」這現象暗示，不只內部團員的流動性高，連樂團外圍成員的競爭也非常劇烈。試問：一個把人當工具在利用、對人才培養沒有規畫的樂團，還有什麼前瞻性可言？

經營樂團必須不忘音樂服務人群的初心

．．．．．．．．．．．．．．．．．．．．．．．．．．

　　國外的情形如此，臺灣的情況就更嚴酷了。因為我們先天不足，後天也失調，在這樣情況下，到底怎麼做會比較好？

　　我的建言很簡單，就是亡羊補牢，做任何事永遠都不嫌晚，但要先把基本功課做好。我所講的基本功課就是：與時俱進的配套措施必須同時進行。樂團的經營不能只顧外在的名聲，夸夸追逐「第幾大」的名號，而是你有多少實力？有多少執行力？能影響的層面有多大？這些都是基本課題。不然，這個樂團的存在只是個浮面的事實。

　　我認為不管是經營樂團或者是合唱團，其最終的結果，就是以音樂來服務社會、人群。假使樂團經營者忘了這個初心，就很容易走偏，而踏上一條無法抵達終點的不歸路。

談臺灣國樂團的發展

國樂團在臺灣的興起
與「中樂西奏，西樂中奏」階段

臺灣除了交響樂團跟合唱團，還有一個基本樂種是國樂團。國樂團與傳統的南北管是不一樣的團體，但國樂團因為發展曲目的需要，有可能向南北管音樂「取經」，這是它們之間的關係。

臺灣早期的國樂團以中廣國樂團最具規模，也最為知名。除此之外，1970 年代初期，還有一個由民間出資成立的國樂團叫「第一商標」，水準也很高。中廣國樂團的成立有其政策性的目的，主要是梁在平（1910～2000）、莊本立（1924～2001）和董榕森（1932～2012）這幾位老師在主持。

在中廣國樂團盛行期間，曾有過一個「西樂中奏，中樂西奏」的階段。這運動的興起有一個主要原因就是：西化的東西進來以後，傳統不再像過去那般受到人們的注意；所以

自視為「傳統」的這一方（國樂），也意識到自己必須改良，才能在西潮之中存活。

其實國樂團是不是「傳統」？很多人都懷疑過。但國樂團的成立，是以傳統中國樂器為號召，模仿西方交響樂團的型制，把絲弦樂器、吹管樂器、打擊樂器放在一起，成立一個看似現代化的合奏團，來推廣中國風格的樂曲。教育部當初也覺得這樣很好，所以大力支持。但國樂團沒有自己歷來的曲目，要怎麼推廣？才是真正的問題。於是，就有人說：要從漢朝的東西、唐朝的東西、宋朝的東西⋯⋯當中去選用。但古代很多的樂曲沒有曲譜留傳下來，你要怎麼用？所以就以近似西方編曲的手法，從民謠中改編了一堆樂曲出來，號稱要「西樂中奏，中樂西奏」，搞了一陣子。

國樂講究聲韻，
國樂器的律學基礎與西樂大相逕庭

不管國樂曲要西奏還是中奏，幾十年發展下來，國樂曲能否被「西奏」？西樂曲能否被「中奏」？東西兩方之間的鴻溝倒是愈看愈清楚。無論是從美學還是律學來看，中樂與西樂兩者在本質上是完全不同的兩個門類。

國樂曲講究聲韻，尤其講究「頭－腹－尾」的音韻和循環體系，這是西樂所沒有的。此前已有南管學者提出：中國的聲韻至少有十八種變化⋯⋯，後來又增加到二十一種。而這些聲韻變化本身，就是傳統國樂器命脈之所在。雖然它們在「律」這方面彼此有很大的衝突，但當樂器本身單獨存在的時候，「韻」本身就是一個很重要的生命主體。

而且，國樂器在合奏的時候，會出現「相生相剋」的東西，這也是西樂沒有的問題。這是因為國樂器在製作的時候，它的律高自成一體，三分損益法無法解決這個問題，畢氏定律也沒有辦法解決這個問題，平均律也沒有辦法解決這個問題。於是，就又產生了另外一個潮流：改良樂器。改良樂器的目的，在使各樂器的律高能夠比較接近，這股風潮就驅使中樂更朝「精緻化」的方向前進。畢竟西洋的管樂器、弦樂器也是經過幾百年的改良之後，才有今天的局面。

國樂演奏人才的出現，為國樂發展創造新局面

我在念藝專的時候，臺灣的國樂人才數量仍然不多。像我進去的時候，音樂科雖然有國樂組，但國樂組每班大概只有一個人，或者連一個都沒有。整個學校國樂組學生加起來，

連一個絲竹樂團都組不起來，更不要說國樂團了。這些國樂組學生在學校總是視唱聽寫最差、樂理最差、什麼都最差的一群，可說是學校裡的邊緣人，所以他們常常獨來獨往，很少與其他同學互動。到我們升上三年級的時候，學校開始規定要「副修國樂」，大家才比較有機會接觸到這個樂種。後來幾年，國樂組出了像顧豐毓、劉松輝、蘇文慶這些優秀的人才，漸漸一改大家的看法，開始注意到國樂器的特色和在創作中的使用。

1970 年代末期，音樂班開始招收國樂器主修生以後，國樂演奏人才開始大量出現，為 1980 年代公設樂團奠下基礎。

1980 年代公家樂團逐漸設立，但曲目、編制直接師法港陸

- -

國樂人才漸漸增多以後，公家文化單位就比照交響樂團，成立職業性的國樂團。最早是 1979 年臺北市立國樂團成立，後來有實驗國樂團，各縣市如臺中、高雄、臺南，也都先後成立了地方性樂團，由當地的國樂人經營。這些樂團比照交響樂團的編制，弦、管、打，各部門統統都有。但國樂團剛興起的時候，曲目仍然不多，就直接從港、陸引進樂曲。

因為大陸跟香港的中樂團已行之有年，它們的發展時程比臺灣更長，對國樂交響化也著力很深。但大陸同時還有另外一個趨勢就是，它們除了發展大樂團之外，小型樂團也很普遍，如小型的絲竹樂、吹管樂或打擊樂，處處可見。

1990年代小樂團的興起與政府的團隊扶植計畫

臺灣公立大型樂團出現以後，小型樂團也漸漸萌芽。到1990年代，開始有像采風樂坊這種專門演奏江南絲竹的小型樂團，才讓大家發現說：「喔，原來國樂還是有很多的發展空間……」所以我們當初在做「新瓶新酒舊情懷」（注3）音樂會的時候，就著眼在如何開發小型的室內樂團，討論「傳統與創新」這種問題。那一段時間，應該講是臺灣國樂發展最為澎湃的一段時期。但好景不常，這整個潮流持續不到十年，國樂團最後依然朝交響化的大方向邁進。

我在想，這種風潮恐怕也跟政府的某些政策有關，就是政府扶植計畫的補助款大多流向大樂團。因為大樂團容易形成目標，讓資源直接去到顯著的目標。當然，這中間也曾出現過像汐止廖學廣（注4）這樣的人物，臺北民族樂團就是在那十年時間裡，有了滋潤的機會，可是最後也因廖學廣的下

臺，跟著失去了舞臺。但近年來，政府的文化政策已漸漸成形，民間藝文團體表現好的就納入「扶植團隊」，之後政府每年審查成績，核發補助款，對藝文團體有相當實質的幫助。

政府過去的藝文補助政策不夠周延，
致使接案團體逐漸失去理想性

· ·

　　扶植優秀的藝文團體，是政府一個很良善的想法。可是以文建會那時候的狀況來講，一年一億四千萬，最多的時候要扶植二十到二十二個國際團隊，當然還有很多小型的國內團隊，在僧多粥少的情況下，補助款常是有一搭、沒一搭的，所以它就把那幾億的錢交到國藝會去，讓國藝會去處理。這已經是逼近公元 2000 年左右的事情了。

　　所以整個來講，這二、三十年來，我覺得政府在政策上犯了一個錯誤，就是：政府應該給這些團隊釣竿，而不是給

注 3：「新瓶新酒舊情懷」是 1992 年「文藝季」節目之一，由文建會策畫，國立中正文化中心主辦，臺北市立國樂團承辦。這場音樂會的主旨在探討中國樂器組合的可能性，其結果為國樂的現代化發展提供很多新的思考方向。

注 4：在 1990 年代，時任臺北縣汐止鎮長的廖學廣為推動「文化立鎮」目標，於任內向建商抽取「鎮長稅」，用以作為鎮內傳統藝師、藝團薪傳工作的經費。然而鎮長稅之徵收於法無據，廖學廣遂於 1995 年 8 月遭到起訴，後遭法院判刑，被臺北縣政府停職，而他所推行的「汐止薪傳計畫」也隨他下台，以夭折告終。

它們麵包或者是魚。這些補助款撥下去以後，拿到款項的團隊在吃不飽的情況下，必須外出覓食，看外面有什麼商演的機會，填飽腹肚。所以不管是民間節慶、拜拜、尾牙、工地秀，甚至人家的婚喪喜慶都去，很勉強過每一天的日子。慢慢的，這些團體就會變成接案的團體。接案的團體有一個缺點就是：你「吃鮮的」都不夠了，哪還有剩下的去「曝乾」？結果就是逐漸失去理想性。在這種情況下，政府若還要委託它們創作，就都乏善可陳了。因為政府花不出這個錢，所以才會逼得國藝會去訂定今天這種很糟糕的價目。而國藝會的標準就成為全國的標準，也就是說：「委託創作一分鐘以多少錢計……」那就變成是「賣金華火腿」囉？

臺灣過去錯失了時機，現在也沒有人想要談開創

政府的藝文政策到底該何去何從？是一個棘手的問題。

從最早說起。我們曾錯失了一個重要的機會，就是日治時期。原本臺灣可以藉日本人的力量向國際發展，但可惜當時沒有做到。接著國民政府進來以後，形成一個南北方漢人匯集一地的時代，結果也沒有太多積極的作為，把這樣一個

成績積極向世界輸出，以致今天機會不再。舉例而言，我們的音樂出版事業根本乏善可陳，到目前為止，我們的樂譜出版或各樣東西的出版，真是少得可憐！這跟我中學生時代學音樂的時候，臺灣只出版了兩、三本專業的音樂書籍是一樣的貧乏，所以過去我們錯失了很多機會。大家的心態是過一天算一天，僅在應付當時的需要，很少有人會去想：「在這個時代，我想要開創什麼？」

舉個例子來說，像我在做兒童音樂的時候，根本不可能跟政府要到任何一分補助款，甚至當我們去偏鄉舉行演唱會或發表會的時候，也完全沒有人資助任何費用。你想去跟政府拿錢嗎？沒有名目。因為政府會告訴你：「查無先例。」

好，兒童音樂是這樣，成人音樂是這樣，國樂也是這樣。弄到最後，國樂界就是看以前香港中樂團怎麼做，他們就怎麼跟。後來兩岸交流以後，又向大陸取經，畢竟大陸的國樂團多、作曲家多、作品也多，大家就把譜拿來照著演，成為那時代的國樂走向。

著作權法落實速度緩慢，不利出版業之發展

. .

　　樂壇的著作權問題之所以至今仍問題重重，最大的原因就是沒有音樂出版業，以致無法落實版稅制度。舉個例子來講，過去常發生這種情況：一個六十人的合唱團要唱一個新歌，全團就合買一本樂譜，然後複印六十份。這樣的風氣無法促進出版業的發展，因為沒有商機，作曲家也無法賺到版稅。我們的著作權法從 1985 年施行以來，已經過了三十幾年，好不容易在最近的兩、三年，我們才發現，這些合唱團或樂團會去買完整數量的樂譜，而不是繼續拷貝，應該也算是一種進步吧？但這種進程是非常緩慢的。因為很少人倡導這種事情！人們在要求別人的時候看似非常嚴格，但自己在做的時候卻肆無忌憚，所以出版業者根本賺不到錢，作曲者對這件事情想出力又無能為力。

　　所以，我們文化政策最大的癥結就在於：當文化人的生計需求無法被滿足時，我們的文化就無法平穩發展下去。

建言：或許應以同文同種的優勢，
跟隨中國大陸的腳步發展

．．．．．．．．．．．．．．．．．．．．．．．．．．．．

　　將我們的文化發展進程與先進國家相比，真是瞠乎其後。以鄰近的日本為例，雖然臺灣曾經被日本統治過，但日本在掌控外來文化從輸入到轉輸出的這種能力，我們是遠遠比不上的。日本人的翻譯事業極為蓬勃，新知識進入日本後，經過消化，改成日文輸出，使得日本在各方面都走在世界的前沿，但我們至今也還沒有學會這門功課。

　　那我們現在的契機在哪裡呢？

　　我的看法是，如果我們的文化發展跟著美國的腳步走，依照美國的國情，是不能在這方面給我們任何啟發或幫忙的。但或許，我們可以跟著中國大陸走，至少在同文同種的優勢下，借助他們的動能一起提升。畢竟中國大陸在文化發展這方面做得比我們更積極，且更不遺餘力。像國樂，如果我們無法贏過大陸，就不可能向大陸輸出些什麼，也無法向世界輸出些什麼。就像我們的交響樂團既然搞不過歐洲或日本的團體，就也不可能向這些國家輸出我們交響樂方面的成績，自然也不可能幫我們自己的作曲家代言。

談樂團與經營
以朱宗慶打擊樂團為例

朱宗慶打擊樂團為目前樂團經營最成功的範例

． ．

　　打擊樂成為臺灣樂壇的一個樂類，是 1986 年朱宗慶打擊
樂團（以下簡稱「朱團」）成立以後的事。自從朱團創立以後，
打擊樂確實在朱宗慶手上闖出一片天。它光一年的演出至少
超過三十場，到目前為止，委託曲目已超過兩百首。基本上，
打擊樂也是一個近代才誕生的新樂類，曲目也是不夠的。但
是朱團有一件做得很好的事情就是：它們肯委託國內作曲家
為這個新的樂種譜曲，同時，委託譜寫的新作品也讓這樂團
有機會實驗、學習、跟茁壯，並與作曲家產生互動。這一點，
在它們舉辦國際打擊樂節的時候，產生了很大的影響力，因
為外國的打擊樂團也會用到這些曲目，成為整體文化上的交
流。

至今，朱團已經走過三十周年，正朝五十周年的目標前進。我覺得這一樂團的成功，除了朱宗慶本身懂得經營之外，它們還給其他樂團帶來一個重要的啟發就是：演奏團體必須有自主性，不能全靠政府或民間的補助來過日子。因此多年下來，朱團發展出一套經營的公式，我認為這是比較科學的。據朱團告訴我，到去年（按：2018）為止，他們設定每年音樂會賣票的收益，至少須達到年度總經費的百分之四十；然後，政府與民間捐款占百分之二十五；剩下的經費才是來自周邊的業務，包括教育系統的收益。

向雲門舞集取經，廣設教室才能培養基底群眾

　　朱團成立音樂教室，培養自己基底群眾的這個觀念，是從雲門舞集那裡學來的。林懷民的雲門舞集當時年年都喊窮，可還是一年一年活了下來。我覺得雲門創團以後最聰明的辦法，就是創團後幾年內，就在北、中、南區開設附屬的舞蹈班，有自己的學生與教室。舞蹈班帶給它們兩個最大的好處就是：第一，在有舞蹈班開設的地方，舞團下鄉演出的時候，門票就有得賣，因為舞蹈班裡的學員理所當然會成為它的「粉絲群」，也就是基礎觀眾；第二，舞蹈教室創造了團員就業

的機會。有了舞蹈班，舞團的成員在沒有演出的時候，仍可下去兼任教師，對團員收入不無小補，也比較留得住人才。

剖析朱團的營運策略

. .

雲門舞集的成功，朱宗慶看在眼內，所以他樂團成立四年之後也成立了基金會，並在全省成立打擊樂教室，推廣打擊樂教學。成立教室最困難的是師資的培養。但若能一直運作到超過十年，整個基本面就會穩定下來，且當你樂團的號召力愈強時，學生就愈多，教室也賺得愈多。而且，教室跟老師之間是四六分帳，一個班如果有三十名學生、一名老師，教室只要拿出「四成」中的一半（即「兩成」），就足以支付管銷、教具和教案的費用，淨賺一半。又倘若學生的年齡層分布夠廣、班級數夠多、教室的「翻桌率」夠高，還可在高中生之後另外成立二團、三團，並使這些二團、三團也具備產能，這樣，教室的利潤就可一直滾下去。

一般說來，雖然音樂團體的 CP 值（cost-performance ratio，即「成本效益比」或「性價比」）向來不是那麼高，可是像朱團一年營收能超過兩億元，也實在是不簡單。當然，當你一年的 CP 值超過兩億元的時候，在經營上就比較好做

了。到這時候來，你還可能有另外一個可供運用的資產，就是銀行貸款。倘若銀行看到你的前景，而願意給你信用貸款時，樂團便可立於不敗之地——只要按月支付利息與些許的還款，便可依此情況永續經營下去。

藝文團體需先自立出頭，才能吸引外界資源

我覺得，朱團為藝文界樹立起一個很要緊的指標，就是揭示「自立自主」對經營藝文品牌的重要性，而這也比較像是目前世界各地經營得當的民間社團的一種存活方式。一切策略歸根結柢，仍不脫「羊毛出在羊身上」的道理——當你自己能夠闖出局面、開發新局之後，機會才會隨之而來。比如說，能跟交響樂團或國樂團或任何團體跨界合作，因而創造出內需的市場，這樣，你便具備存活下去的機會。在這個情況下，和你合作的人，例如作曲家，在受到照顧之餘，他們也會幫這個樂團譜寫更有票房的曲子，從而產生更多的商機。而另外一方面，當樂團的影響力足以帶動民間資金朝一個特定方向走去的時候，這個團體的社會效益就會出現，其結果也可能影響到政府政策的走向，進而促使整體藝文環境轉變。

有能力的藝文團體要朝世界市場輸出，才能擴大產值

. .

我們的政府看到朱團的成功，應該也會覺得：「嗯，這個是一個很好的例子。」但我的看法是：政府倘若有扶助朱團的意思，應該不只局限在補助款這件事，而是應該將朱團扶持到全世界去，也就是做文化輸出的工作。因為「輸出」才能擴大樂團的CP值，光是內銷，市場有限。所以這幾年來，朱團開始往俄羅斯或其他國家演出，這是一個好現象。

可是藝文團體要出門，問題就又來了。如果我們的駐外單位影響力有限，能去的地方就受限。其實，在外交的世界裡，最大宗的出口就是文化藝術，再來才是科技或經濟上的東西，所以，推動與對岸文化上的「ECFA」（Economic Cooperation Framework Agreement，海峽兩岸經濟合作架構協議）可能是有必要的，畢竟中國是一個龐大的市場，但若選擇「去中國化」的話，或許就只能放棄這個市場了。這樣，就要更加注意國內藝文市場潛在的危機，如何養大國內觀眾購票習慣和消費能力，不使未來的藝文活動量逐漸萎縮。只是最終，走向國際才是首要之道。

流行音樂與我

我與臺灣流行音樂的淵源

．．．．．．．．．．．．．．．．．．．．．．．．．．．．．．．．．．．．

　　我與臺灣的流行音樂淵源很深。但我碰這個領域，有兩種情結：第一個情結是不得不碰也，因為我需要錢。第二個情結是認為，此事毋須一提，因為我本來就沒有把它當成本業在看，只是個賺外快的工作。

　　先從我個人的歷史說起。早在 1970 年代，我就參加了流行音樂的製作。當初民間有很多唱片公司，包括海山、麗歌、歌林等等，開始大力推行流行歌文化。從尤雅那一代開始，包括夏台鳳、崔苔菁、鄧麗君、鳳飛飛、歐陽菲菲……這些歌手大量出片，我們恭逢其會，參與了他們唱片的製作。現在你還叫得出名字的 1970 年代的歌手或歌曲，幾乎沒有一張沒有經過我們的手，這階段的工作我們前後持續了大約十二年左右。對我們來說，這是一個高收入的「easy work」，也是從這時候開始，我結識了像劉家昌這些流行歌圈內的要角。

1970 年代臺灣的流行音樂勢力與我的鐵三角班底

· ·

　　1970 年代臺灣的流行歌曲分成兩大勢力：第一派以翁清溪（1936 ～ 2012）為首，另一派以林家慶（1934 ～）為首，而這兩人背後分別代表了臺視跟中視兩個媒體單位。後來翁清溪他們撤出臺視，整批人搬到華視去，臺視就留下謝騰輝、謝荔生那支鼓霸大樂隊。之後翁清溪退出華視，留下的位子就由詹森雄接下。而上述這些人就囊括了臺灣當時超過百分之九十以上的流行歌曲市場的製作工作。

　　大概因為我很早就進這個圈子，所以翁清溪和林家慶跟我都熟。後來，我陸續把溫隆俊、高芬芬都引進去，我們就變成一個陣容堅強的鐵三角──我們三人都能拉琴，我和溫隆俊又都能編曲，所以每當唱片公司把譜好歌詞和旋律的新歌送到我們手上，就由我或溫隆俊編曲。自然，編曲的人能賺得一份收入。等曲子編好之後要錄音，我們三人就包辦全部弦樂的位子，只要再找幾位能長期合作的其他樂器樂手，就能輕而易舉地勝任全部的演奏錄音工作。而每次參加錄音演奏的樂手，又人人都能領到一份酬勞。所以我們是一個很強的團隊，從編曲到錄音這兩個環節的所有業務都能承擔，因而在市場上大受歡迎，因為無論是誰當道，沒有一家唱片

公司不需要你、不來找你。這就是我們的「Side job」(副業)。

　　一般說來，一張唱片約有十二首歌曲，大概只要花兩到三個晚上，就能完成編曲；樂手最多進錄音室兩次就能完成演奏錄音，然後把帶子交給委託的唱片公司就算完工了。之後歌星們要如何聽音配唱是唱片公司的事情，除非唱片公司非常重視這張片子，交代：「這張一定要ヒット！」(音Hitto，即英文的 Hit，「一定要熱賣」之意)，編曲者才需要去錄音室監看歌星配唱，以保各個環節都沒有出錯，唱片公司也會額外支付你監看的鐘點費。

從遊走影視歌三界到退出江湖

　　所以，當時幾乎沒有一個歌星的唱片是我們沒有錄過的，而且，流行歌壇也沒有人能取代我們在這領域的地位——這個就厲害了！從流行歌曲開始，我漸漸跨足到電影、電視配樂，這「三界」都有我的蹤跡。所以當初重要的電影像《八百壯士》(1975)、《梅花》(1976)的主題曲，沒有一張我們沒經手的，這也應該算是古典樂界的奇人奇事之一了吧？後來我在 1985 年的時候決定要金盆洗手，退出江湖，因為我想再回到學術界裡發展，不願意在影視文化界裡

再待太久。我退出之後，李泰祥跟陳揚兩人就在我之後做得有聲有色。

談 1970、1980 年代唱片公司的運作方式（之一）：唱片公司與簽約歌星共存共榮

唱片公司的運作是這樣子：首先，要有自己的簽約歌星；然後，投資一筆錢，幫歌星錄音、發片。簽約歌星拿的是基本薪水，通常不會太多，但歌星可以從他（她）們賣出去的唱片中抽成，所以唱片如果賣得好，歌星的抽成就多，而銷售數量也決定了唱片公司這在張唱片上能賺到的利潤，因此兩者之間是「共生」的關係。

一般說來，唱片公司不會從外面請歌手，因為它不會付歌星很多錢，所以才需要簽歌星、簽音樂家。以流行歌界來講，左宏元、駱明道、劉家昌這些音樂家，因為他們寫的東西絕對會流行，所以是絕對的鐵票。然後，翁清溪跟林家慶主導的編曲也是鐵的保證。所以，當初的流行歌界就是這樣子在運作：由唱片公司投資在先。但那筆金額不多，所以它們敢每個禮拜都錄好幾張唱片，道理就在這裡。

談 1970、1980 年代唱片公司的運作方式（之二）：
永遠不能停止的換票遊戲

．．．．．．．．．．．．．．．．．．．．．．．．．．．．．．．．

　　當時全臺灣大概有四百多家的唱片經銷商，每到發片的時候，唱片公司就依照各家店面的產值，一次幾百張、上千張的抱到那裡去。唱片公司觀察銷售的速度，很快，只要一至兩個禮拜，就能知道這張唱片是否暢銷。如果暢銷的話就不斷的印、不斷的送，而且不會有庫存，但大多數的唱片都不會暢銷，所以公司要馬上再做下一張。

　　在財務運作上，唱片公司比如說先送一千張新唱片出去，一個禮拜以後就可以跟經銷商收取支票了，不管經銷商開的是兩個月或三個月以後的票子。這樣對唱片公司來講就算是「回本」了。可是如果這張唱片滯銷，一個月、兩個月以後經銷商就會「退貨」。這一來一往之間，唱片公司在玩的是一種叫作「換票」的遊戲──我先拿你的支票，如果賣得不好，你退貨，我再拿新貨跟你交易……，這樣一直循環、一直循環下去。所以唱片公司永遠要買很大的倉庫去堆那些賣不出去的唱片，與此同時，還要不斷出新唱片，才有辦法造成藍字平衡。這就是當初唱片公司的經營手法，連新力、歌林、滾石這些很大的公司也幾乎都是這樣運作。

黑膠唱片時代的最大贏家：
提供塑膠原料的台塑公司

．．．．．．．．．．．．．．．．．．．．．．．．．．．．．．．．

在 1970 年代黑膠唱片蓬勃發展的時代，誰是最大的贏家？答案是王永慶的台塑公司。當時，全臺灣的唱片公司一年共需要二十噸的軟膠，來製作黑膠唱片。這材料只有台塑有賣，坐享其成不說，價格也很硬——第一，價格隨時會漲；第二，付款不准開三個月的支票。碰到缺料的時候，客戶須以現金交易，才拿得到貨。台塑公司靠塑膠賺了很多錢，唱片業界從軟膠原料，到周邊的包裝塑料、卡式帶的塑膠粒等等，都仰賴台塑供給。所以，台塑公司堪稱是黑膠時代有聲出版業界裡的最大贏家！

唱片時代的凋零

．．．．．．．．．．．．．．．．．．．．．．．．．．．．．．．．

流行歌曲就是這樣，能流行就賺錢，不能流行就賠錢，所以賺賠之間，資金不是那麼充裕的公司就慢慢受不了，像海山、麗歌……，過了「死亡交叉點」（注5）之後，就只能關門倒閉。慢慢的，百家爭鳴的黑膠唱片時代結束，只剩下資本雄厚的大公司還能屹立不搖。可是到了 1990 年代末期，

網路化、數位化時代來臨，消費者習慣改變，大家不再聽唱片、卡式帶，甚至連 CD 都不聽了。曾經盛極一時的唱片工業也面臨轉型發展的嚴峻考驗。

從唱片工業的發展談流行音樂的未來

· ·

我會提到這些話題，其實是要講：音樂這行業只要有人在，就絕對不會沒落。只不過因為電腦時代的來臨，流行音樂的平臺、空間一直被壓縮，即使它有可能被延伸運用到遊戲軟體或其他方面，但常全世界的唱片工業都在萎縮，就會帶給流行音樂極大的危機，而我們現在就正處於這危機中。但儘管如此，有一樣事情是從來沒有改變過的，就是：無論在世界各地，流行音樂還是很澎湃在發展，這就跟經營一家公司一樣——除非它倒閉，不然就要繼續經營下去，因為只有繼續經營下去，才有辦法周轉。

亞里斯多德（Aristotle, 384 BC ～ 322 BC）曾經說過：「這世界每隔一百到一百五十年，就會有一次大變動。」但不管

注 5：「死亡交叉」（Death Crossover）是一個股市分析術語，指下降中的短週期均線由上而下穿過長週期均線，這時候支撐線被向下突破，表示股價將繼續下探，行情看跌。

發生什麼樣的變化，人類只要存活下去，就會找到適應的方法。所以，在沒有新的媒介物出現之前，我們還是只能使用以前留下來的古老方法過活。我們現在還不曉得，5G 的時代會為流行音樂產業帶來什麼樣革命性的改變？但有一件很確定的事情就是：音樂這個行業，因著有人在，它就不會死掉。但未來將何去何從？就不是我們能夠預料的。不過我個人認為，2030 年以後，整體情況可能會出現新的變化——2030 年以後，隨著人工智能時代來臨，工業 5.0 以後，才有辦法決定未來音樂的平臺在哪裡。

結語：期待後世之超越

我之所以要做這一篇補述，自有我的心情與期望。看盡六十年風華歲月，我不敢說能為自己下什麼結論，但我希望，我的所見所思能讓讀者從中獲得一點點的啟發。

我常想，一個藝術家或是一個文學家、畫家，他們有生之年倘若能朝更多方面鋪陳，他的經歷應當能帶給後世人更多的啟發。然而，當你已經成為藝術家以後，還要再成為文學家、成為畫家……，這個就不容易了。比如說像我的學生，優秀的非常多，卻沒有一個像我這樣什麼都學都會。這不是

自滿,因為要深入到這麼多領域,就不只是個人才情問題而已,還需要很多的環境配合跟個人的努力才行。

如果我還有什麼心得可以跟諸位分享的,就是:如果你能乘著年輕甚至年幼的階段,多方面去接觸、學習各項事物,你從不同世界獲取的知識與經驗,常能為你日後的工作帶來更寬闊的眼界與更進步的條件。因此,當你已經有一個領域的專長以後,請不要就此安於現狀,更不要因為生活得安逸了,便對新見的事物裹足不前,這是兩種態度。你應該保持開闊的心胸,樂於向未知的世界探索。倘若你能掌握超過一個領域以上的專長,當它們互相滲透融合後,就常能發揮「一加一大於二」的效果,為你的人生帶來意想不到的能量。

我這一生接觸了這麼多的東西,身為一個文化人,我覺得,我已經竭盡所能了。我不斷去學習、去開拓、去貢獻,因為這是我生存的信念。如果不是這個信念驅使,那麼,早早退休去頤養天年,不是一個更好的選擇嗎?不過話又說回來,難道早早退休頤養天年就真的是件好事?我懷疑。至少,以目前的狀況來講,我是比較快樂的——每天除了創作之外,總是抱著雀躍的心情,在面對各項事情的進展。

這是我能為下一代所做的事情。而能為下一代人做些什麼,應該是每一代人都需要思考的課題吧!

成稿於 2019 年 1 月

附　錄

【附錄一】
溫隆信年表與音樂紀事

1944 年
3 月 7 日出生於臺北市。父親溫永勝（1915 年生）為留日之臺大醫院藥劑師，母親李明雲（1917 年生）為留日裁縫師。溫家祖籍廣東蕉嶺，自清季遷臺後，定居於今屏東縣高樹鄉，世代以教授漢文為業。

1945 年（1 歲）
5 月，臺北受美軍密集轟炸，父親為避戰禍，南下謀職，舉家遷往屏東市賃屋而居。
大弟隆俊出生。

1949 年（5 歲）
應祖父溫應春要求，父親辭工返回屏東高樹老家，種植菸草。
在高樹第一年，每日隨祖父學讀《三字經》及練寫毛筆字。
小弟隆亮出生。

1950 年（6 歲）
入讀屏東縣高樹鄉高樹國民學校。

1951 年（7 歲）
吃青芒果引發黃疸（肝病），影響到日後體格成長。
父親農忙之餘常與堂兄弟們一起合奏提琴，耳濡目染之下，啟發他對音樂的興趣。

1952 年（8 歲）
年初父親帶領全家離開屏東，遷返臺北。
轉學至臺北市大安區幸安國民學校二年級。

1954 年（10 歲）
父親通過公務人員高考，入省衛生處擔任藥品審查工作。
隨父親學小提琴。
大弟隆俊獲法國國際兒童畫圖比賽首獎，此後每逢周末，陪弟弟到楊欽選、呂義濱兩位老師處習畫。

1955 年（11 歲）
與弟弟隆俊一起到李石樵老師畫室習畫，至小學畢業乃止。
開始自習日文。

1956 年（12 歲）
幸安國民學校畢業。考入成功中學初中夜間部。

1957 年（13 歲）
小舅贈他一台留聲機，從此著迷於買唱片、聽唱片，沉浸在音樂的世界。
肝病復發，休學一年。
對音樂有強烈興趣，開始自學作曲。

1958 年（14 歲）
病癒後復學。
加入學校田徑隊、體操隊。
在單槓上練習翻滾時不慎墜落，傷及胸、頸，埋下病根。
拜師楊蔭芳學小提琴。

1959 年（15 歲）
隨李敏芳老師學習鋼琴。
父親在東安市場外開設裕明藥局，由母親打理，之後家境大幅改善。

1960 年（16 歲）
成功中學初中夜間部畢業，考入臺北縣立文山中學高中部。
年底加入中國青年管弦樂團，擔任小提琴手，為時兩年餘。

1963 年（19 歲）
文山中學高中部畢業。

參加大專聯招，同時考取臺北醫學院醫科、國立臺灣師範大學音樂系與國立臺灣藝術專科學校音樂科。選讀國立藝專，主修小提琴，先後師事李友石、馬熙程。

課餘參加臺北市教師交響樂團演出。

終藝專五年期間，持續不輟隨陳懋良老師學習音樂理論並分析討論作品。

1964 年（20 歲）

至錄音室為唱片公司錄製配樂，擔任小提琴手，前後共十二年。

暑假前往日本東京遊學，結識三枝成章、入野義朗等日本音樂界朋友、師長。

課外隨張貽泉老師修習配器法，歷時年餘。

課外隨許常惠老師修習理論與作曲，前後二年餘。

成為臺北市教師交響樂團兼任團員，擔任第一小提琴手。

與同學張文賢（第一小提琴）、陳廷輝（中提琴）、林秀三（大提琴）合組「福爾摩沙弦樂四重奏」，向臺北市教育局登記立案，不定期參加校內外音樂演奏活動。

1965 年（21 歲）

協助鄧昌國老師成立臺北市立交響樂團。

6 月考取臺北市立交響樂團兼任第一小提琴演奏員，服務二年。

二年級下學期獲音樂科准許，同時主修小提琴與作曲。

課外隨蕭滋博士（Dr. Robert Scholz）修習指揮法，歷時年餘。

課餘赴省立臺北工專電子科（今國立臺北科技大學）旁聽電子學與迴路設計，歷時二年，為學習電子音樂預作準備。

1966 年（22 歲）

課後隨鄧昌國老師學習小提琴，共二年餘。

4 月 27 日「福爾摩沙弦樂四重奏」團參加國立藝專音樂科第十五次音樂會，在臺北市國軍文藝活動中心演出海頓 D 大調弦樂四重奏作品第四十六號。

11 月 12 日臺北市立交響樂團在北市中山堂舉行第五次定期演奏會，獲選在會中發表改編新作《茉莉花》，並親自指揮演出。

1967 年（23 歲）

3 月 21 日「福爾摩沙弦樂四重奏」在北市國立藝術館舉行音樂演奏會，在會中發表個人弦樂四重奏小品《愛之舞》。

4 月 27 日參加於國立藝術館舉行之「製樂小集」第六次作品發表會，發表豎笛與鋼琴二重奏《綺想曲》。

6 月 1 日參加國立藝專音樂科在北市國軍文藝活動中心舉行之年度學生作品發表會，發表《木管五重奏》。

6 月 18 日國立藝專音樂科在北市國際學舍舉行音樂科創立十週年慶祝音樂會，獲選發表《有定音鼓的五重奏》。

與陳懋良、馬水龍、游昌發、沈錦堂、賴德和等藝專前後期作曲組學友發起、成立「向日葵樂會」，並定期發表新作。

五年級上學期因學習過勞，罹患神經衰弱症，向校方請假三個月到屏東萬巒休養。

1968 年（24 歲）

5 月 31 日參加在國立藝術館舉行之向日葵樂會首次作品發表會，發表室內詩《夜的枯萎》與《為七件樂器的複協奏曲》。

6 月國立藝專畢業。暑假入陸軍步兵訓練中心服役，任少尉排長。9、10 兩月，借調臺中干城歌劇隊，參加歌劇《喬遷之喜》製作，負責譜寫管弦配樂，助該劇奪得得國軍第四屆文藝金像獎最佳配樂獎。

1969 年（25 歲）
年中役畢退伍。

參與廣告歌、流行歌之編作曲與配樂工作。

受史惟亮老師請託，回母校國立藝專代授對位法、曲式學與樂曲分析，前後二年。

9 月底在臺北市成立樂韻兒童管弦樂團，從事兒童管弦樂器教學，營運至1973 年。

年底拜師德國小提琴家柯尼希（Wolfram König）學琴二年。

1970 年（26 歲）
加入臺灣省政府教育廳交響樂團（今國立臺灣交響樂團），任第一小提琴演奏員，歷時年餘。

6 月 21 日參加在臺北市耕莘文教院舉行之向日葵樂會第三次作品發表會，發表室內詩三首：《夜的枯萎》、《夕》、《酢漿草》，與木管五重奏《詩曲》。

1971 年（27 歲）
4 月 27 日參加現代室內樂團在臺北市實踐堂舉行之「現代作品演奏會」，發表《弦樂三章》合奏曲之慢板樂章並親任指揮。

合唱曲《延平郡王頌》參加教育部文化局舉辦之第二屆「紀念黃自先生歌曲創作比賽」，獲愛國歌曲類合唱佳作獎及獎金五千元（首獎從缺）。

9 月 21 日作品「木管五重奏」由日華藝術交流協進會在東京岩波會館舉行之「中日現代音樂交換演奏會」中發表。

秋天考取奧地利國立維也納音樂院作曲科與打擊樂科。

12 月 16 日參加在中國廣播公司大發音室舉行之向日葵樂會第四次作品發表會，發表「為小提琴與鋼琴的奏鳴曲」與「絃樂合奏曲」作品第 29 號。

1972 年（28 歲）
2 月，小提琴與鋼琴奏鳴曲《十二星相》入選荷蘭高地阿慕斯國際作曲大賽（International Gaudeamus Composers' Competition）。

3 月 2 日作品五重奏（日後定名為《現象一》之定音鼓五重奏）獲中國青年寫作協會與中國現代音樂研究會合辦之「第一屆中國現代音樂作曲比賽」（'72 Chinese Contemporary Composer's Contest）創作獎（即首獎），獎金二萬元。

9 月赴荷蘭比多汶（Bilthoven）參加高地阿慕斯國際作曲大賽，《十二星相》獲第七名。

9 月中以觀察員身分赴奧地利格拉茲（Graz）參加國際現代音樂協會（International Society for Contemporary Music）音樂季。

10 月在比利時布魯塞爾向小提琴名家葛律密歐（Authur Grumiaux）求教。

10 至 11 月間，在奧地利維也納隨蘇聯小提琴名家大衛·歐伊斯特拉赫（David Oistrakh）上六堂大師課。

11 月從歐洲取道美國紐約、洛杉磯返回臺灣。在紐約期間，參觀模斯·康寧漢舞團（Merce Cunningham Dance Company）、瑪莎·葛蘭姆舞蹈學校（Martha Graham Dance Company）與辣媽媽實驗劇團（La Mama E.T.C.）；在洛杉磯拜訪現代作曲家約翰·凱基（John Cage），學習不確定音樂的寫作法。

1973 年（29 歲）

獲德國學術交流服務處（DAAD）一年期獎學金，年初在柏林音樂院進修。

擔任為期二年之荷蘭烏特勒支大學（University of Utrecht）聲響學研究所（The Institute of Sonology）學員、研究員，研習電子及電腦音樂。

4 月 12 至 14 日，偕許常惠等作曲家赴港參加亞洲作曲家聯盟（Asian Composers League）成立大會，並獲選為亞洲作曲家聯盟中華民國總會常務理事。

參加影視配樂工作。

與友人游振熙合資於北市成立信熙音響行，經營配樂、錄音業務。

作品《眠》由林懷民編舞，於 9、10 月份雲門舞集首次公演時發表。

與高分芬小姐結婚。

1974 年（30 歲）

3 月 3 日在臺北市實踐堂舉行之「現音'74 作品發表會」中發表室內樂曲《作品 1974》。

9 月初赴日本京都參加亞洲作曲家聯盟第二屆大會。9 月 6 日在京都會館發表《作品 1974》。

作品《變》由何惠楨編舞，於 11 月雲門舞集（1974）秋季公演時在北市中山堂、新竹清華大學禮堂與臺中興堂演出。

獨士逸出生。

1975 年（31 歲）

1 月 23 日應日本京都現代音樂協會邀請，在京都會館發表新作《現象二》。

3 月《作品 1974》與《現象二》二曲入選荷蘭高地阿慕斯國際作曲大賽。

5 月 17、18 日，室內樂作品《佛域》由舞蹈家劉鳳學改編成舞曲《疏離》，在北市中山堂舉行之第五屆「中國藝術歌曲之夜」發表。

6 月 27 日在臺北市實踐堂舉行的「中日當代音樂作品發表會」中發表室內樂《對談》。

8 月 3、4 日「第一屆中國現代管弦樂展」在臺北市實踐堂舉行，作品《弦樂二章》由陳秋盛指揮國立專室內管弦樂團發表。

9 月初前往日本，參加「第十三回『大阪之秋』國際現代音樂祭」，並於同月 4 日在大阪厚生年金會館發表室內樂作品《氣韻力飛》。

9 月赴荷蘭再度參加高地阿慕斯國際作曲大賽，作品《現象二》奪第二大獎。

9 月 17 日配樂電影《雲深不知處》獲第十二屆金馬獎最佳音樂獎。

9 月 25 日獲國際青年商會中華民國總會選為十大傑出青年，獲頒金手獎。

作品《現象二》由林懷民編成舞碼《現象》，於 9、10 月份雲門舞集（1975）秋季公演中在臺北市國父紀念館與臺中中興堂發表。

10 月中赴菲律賓馬尼拉參加亞洲作曲家聯盟第三屆大會，10 月 15 日晚間在馬尼拉菲律賓文化中心發表作品《現象二》。

11 月 4 日應邀在韓國首都漢城（今首爾）舉行之「韓中現代音樂作品交歡音樂會」發表《現象二》，並於漢城大學發表現代音樂專題演講。

1976 年（32 歲）

4 月在臺北市教育局登記成立賦音室內樂團，運作約三年。

4 月 18 日指揮賦音室內樂團在臺北市實踐堂舉行首次演奏會。

7月5日應邀在臺北市實踐堂舉行之「亞洲音樂的新環境」發表會中發表為低音豎笛與四部小提琴的作品《弧》。

7月24日領導賦音室內樂團在臺北市實踐堂舉行第二次演奏會。

指揮賦音室內樂團為洪建全教育文化基金會籌畫之《中國當代音樂作品》唱片灌錄二首現代樂曲。

9月5日領導賦音室內樂團在臺北市實踐堂舉行第三次演奏會。

9月19日在臺北市實踐堂主辦日本打擊樂名家北野徹之獨奏會;同月17、18、21日在賦音室內樂團舉辦北野徹講習會。

策畫與承辦11月在臺北舉行之第四屆亞洲作曲家聯盟大會暨亞洲音樂節活動。

宣告暫時停止創作現代音樂。

12月9日領導賦音室內樂團在臺北市實踐堂舉行第四次演奏會。

1977 年（33 歲）

吸收信熙音響行全部股權，轉投資成立晶音公司，全力製作與開發有聲出版品。

3月受日本 May Corporation 公司邀請，參加「亞洲新音樂媒體」發表會，並於10日在東京東邦生命廳發表作品「Talk Space」。

為雲門舞集（1977）秋季公演舞碼《看海的日子》編寫配樂，林懷民編舞，9月18日在臺北市國父紀念館發表。

1978 年（34 歲）

3月8日在臺北市實踐堂舉行之「第三屆亞洲音樂的新環境」中，發表長笛與弦樂曲《散樂四篇》。

擔任韓國漢城大學客座教授，主講現代音樂。

11月2日率領並指揮賦音室內樂團在臺北國父紀念館舉行之「第四屆亞洲音樂的新環境」發表會中，為作曲家發表新作。

赴東京 NHK 電子音樂工坊為舊作《Mikro Mikro》重整聲音，及創作電子音樂作品《媒體之媒體》。

主導策畫晶音公司推出兒童音樂教育系列《綺麗的童年》第一集。

1979 年（35 歲）

9月2日在臺北國父紀念館舉行之「臺北愛樂交響樂團交響樂演奏會」中發表管弦樂曲《層迴》並指揮演出。

10月赴韓國漢城（今首爾）參加亞洲作曲家聯盟第六屆大會並發表管弦樂曲《層迴》。

主導策畫晶音公司推出兒童音樂教育系列《綺麗的童年》第二、三、四集。

1980 年（36 歲）

3月16日在北市中山堂舉行之「第五屆亞洲音樂新環境」發表會中發表童聲合唱與管弦樂曲《童話》。

5月5日獲中國文藝協會頒發第二十一屆音樂作曲類文藝獎章。

11月11日晶音公司發行之唱片《搖籃歌》獲頒唱片金鼎獎之作曲獎。

擔任金馬獎音樂類評審委員。

少年練習體操時不慎自單槓摔落之隱疾本年起爆發，肩頸出現麻痺萎縮症狀，無法再拉小提琴，病情至五十二歲以後方見好轉。

1981 年（37 歲）

1月成立「綺麗的童年研究推廣中心」推動親職教育講座，歷時共十四年。

3月4日以中華民國首席代表作曲家身分赴香港，出席第七屆亞洲作曲

家聯盟大會並發表室內樂曲《現象二》。

9 月 2 至 5 日出席在日月潭青年活動中心舉行之「第一屆亞洲作曲家論壇」，並發表〈以理智運用直覺的作曲觀〉論文一篇。

11 月 2 日獲選第四屆「吳三連文藝獎」音樂類得主。

1982 年（38 歲）

受聘為行政院文化建設委員會音樂委員。

受中國電視公司委託，製作該年度金鐘獎頒獎儀典音樂。

10 月擔任金馬獎評審委員。

1983 年（39 歲）

3 月 20 日受邀參加在臺北國父紀念館舉行之「第二屆中國現代樂展」並發表管弦組曲《山地的傳說》。

主導策畫晶音公司推出《說唱童年》兒童語言音樂教育系列有聲出版品。

12 月以我國首席代表作曲家身分赴新加坡參加亞洲作曲家聯盟第八屆會議。

1984 年（40 歲）

4 月 17 日為八位敲擊樂者與女高音的作品《給世人》由日本岡田知之打擊樂團在臺北市國父紀念館首演。

獲選為新成立之臺北現代音樂中心（國際現代音樂協會臺灣總會之前身）常務理事。

10 月 5 日參加在臺北市社教館舉行之「七三樂展」並發表室內樂作品《禱》。

為文建會策畫 10 月份舉行之齊爾品音樂會與講座。

12 月與國內作曲家及南聲社社員一行二十四人赴紐西蘭參加亞洲作曲家聯盟第九屆大會。

12 月 21 日製作之「臘月春律」音樂會在臺北市實踐堂舉行，發表弦樂合奏曲《冬天的步履》。

主導策畫晶音公司年底推出《兒童詩篇》教育系列有聲出版品。

1985 年（41 歲）

2 月底以亞洲作曲家聯盟成員身分前往菲律賓參加「大學作曲家論壇」。

3 月 31 日兒童小歌劇《早起的鳥兒有蟲吃》在高雄市中正文化中心至德堂首演。

受邀為 4 月 14 日在臺北市國父紀念館舉行之「中國當代名家詞曲篇：劉塞雲女高音獨唱會」創作室內樂曲《箴·其他》。

策畫並指導 8 月 20 至 25 日在淡水舉行之「中華民國第一屆電子合成器音樂研習營」。

10 月應國際現代音樂協會（ISCM）邀請，率團以觀察員身分赴荷蘭阿姆斯特丹參加「1985 年世界新音樂周」，並代表就中華民國音樂發展進行專題報告。

11 月製作之唱片《孩童詩篇·明日之歌》獲七十四年金鼎獎唱片類優良唱片獎。

12 月 17 日打擊樂曲《現象三》由朱宗慶打擊樂團在臺北市實踐堂首演。

策畫與製作 12 月 22 日在臺北市社教館舉行之文建會文藝季「七四樂展」並擔任音樂會指揮。

為林清介導演電影《孤戀花》作曲配樂。

主導策畫晶音公司新推出之中國現代兒童鋼琴曲集《笑嘻嘻》。

1986 年（42 歲）

3 月率團赴布達佩斯參加國際現代音樂協會年會。

策畫每月一次在臺大校友聯誼社舉行之迷你沙龍音樂會，為期一年。

策畫並指導 8 月 25 至 30 日在臺大校
友會館舉行之「第二屆電子合成音樂
研習營」。

擔任 10 月 6 日在臺北市社教館舉行
之「七十五年音樂創作發表會」製作
人。

受託擔任亞洲作曲家聯盟第十一屆大
會祕書長,籌辦 10 月 19 至 25 日在
臺北舉行之亞洲盟國際年會。

年底辭亞洲作曲家聯盟常務理事並退
出該會。

1987 年(43 歲)

3 月 15、16 日參加在日本沖繩舉行之
「亞洲的現代音樂:臺灣、東北、沖
繩作曲家論壇·音樂會」會議,並發
表室內樂曲《來自三首詩的冥想》。

3 月翻譯日籍教授大場善一著作《器
樂合奏的指導與教育》。

6 月份推出「溫隆信個展 1987」。6
月 10 日「二十五年室內樂作品精華」
展在臺北市知新藝術廣場揭幕;6 月
12 日在知新藝術廣場舉行「溫隆信
的音樂與未來創作方向」討論會;6
月 15 日在臺北市社教館舉行第一場
個人室內樂作品音樂會;6 月 21 日
在知新藝術廣場舉辦第二場個人室內
樂作品音樂會。

受聘為輔仁大學音樂學系專任講師,
並為該系籌畫設立電子音樂實驗室。

11 月與溫隆俊共同製作之唱片《大師
出擊·中國打擊樂琤琮篇》獲七十六
年金鼎獎唱片類優良出版品獎。

11 月 30 日參加在日本東京德意志文
化會館 OAG Hall 舉行之「中國現代
音樂鋼琴作品展:JML セミナー入野
義朗音樂研究所創立十五周年紀念音
樂會(Ⅲ)」,發表為鋼琴與鋼琴玩
具的《隨筆二章 一》。

擔任第二十四屆金馬獎評審委員。

1988 年(44 歲)

3 月 15 日參加在臺北國家音樂廳舉
行之「中國當代作曲家作品聯展:室
內樂」,發表作品《箴·其他》。

8 月 6 至 14 日與臺灣作曲家共十人
赴紐約參加由美中藝術交流中心主辦
之「中國音樂的傳統與未來」座談
會,與對岸大陸作曲家十人進行會
談,為兩岸音樂界分隔近四十年來首
次正式接觸。

受聘為臺南家專音樂科兼任副教授。

受聘為國立中正文化中心評議委員。

11 月 2 日參加在臺北市社教館舉行之
「七十七年樂苑新曲創作發表會」發
表第一號弦樂四重奏。

10 月 31 日完成《電子音樂的基礎認
識與運用》(第一冊、第二冊合訂本)
初稿(未付梓)。

淡出晶音公司經營圈。

1989 年(45 歲)

1 月 27 日在國家音樂廳發表打擊樂
與電子音樂的作品《類比⇆數位》,
由臺北聯合打擊樂團演出。

9 月 13 日在國家音樂廳舉行之「當
代中國音樂傑作展」發表作品《布袋
戲的幻景》(A 版)並指揮臺北市立
國樂團演出。

10 月 27 日打擊樂作品《文明的代價》
在國家戲劇院「脈動的大地」節目中
由朱宗慶打擊樂團首演。

擔任金曲獎評審委員。

1990 年(46 歲)

4 月為女聲合唱、傳統樂團及交響樂
團創作的大型作品《現代童話》由臺
南家專交響樂團巡迴全省發表。

5 月 17 日作品《長笛協奏曲》在國
家音樂廳「今日中國人的聲響」系列
(三)首演。

6 月 22 至 24 日為中國傳統樂器交響

樂團創作的《布袋戲的幻想》（B版）在香港大會堂音樂廳「Road 路」節目中由香港中樂團首演。

7月20日《布袋戲的幻想》（B版）在國家音樂廳「關迺忠指揮棒下的布袋幻想」節目中由實驗國樂團演出。

10月21日打擊樂作品《現象三》由朱宗慶打擊樂團在國家音樂廳「新起點」音樂會首演。

11月15日打擊樂作品《現象三》由朱宗慶打擊樂團在紐約林肯中心愛麗絲‧塔利廳（Alice Tully Hall, Lincoln Center）之 Pulsating Chinese Hearts! 音樂會中演出。

赴挪威奧斯陸參加國際現代音樂協會年會，並在歐陸參加多項作曲交流活動。

1991年（47歲）

1月23日在國家音樂廳舉辦「温隆信個展1991：返回內心的自省與浮生四樂篇」，發表《弦樂四重奏第三號》、《文明的代價》、《長笛協奏曲》、《長形的中國文字》四曲。

9月27、28日在香港文化中心音樂廳舉行之「中樂薈萃」節目中發表作品《箴二》，由香港中樂團首演。

赴瑞士蘇黎世參加國際現代音樂協會年會。

年底辭去行政院文化建設委員會音樂委員、國立中正文化中心評議委員、輔仁大學音樂系專任教職、臺南家專音樂科兼任教職、國際現代音樂協會臺灣總會常務理事等多項職務，赴歐發展。

1992年（48歲）

在荷蘭高地阿慕斯基金會協助下，在阿姆斯特丹設立 CIDT（Cultural Institute of Development, Taiwan，臺灣文化發展協會）文化交流機構，並出任藝術總監。

移民美國。

5月赴羅馬尼亞布查瑞斯特（Bucharest, Romania）參加國際音樂營。

9月赴波蘭華沙參加國際現代音樂協會年會，及赴法國巴黎參加 UNESCO 世界廣播組織年會。

9月1至15日應波蘭國際現代音樂協會（Polish Society for Contemporary Music）之邀，赴卡齊米耶茲‧多爾尼（Kazimierz Dolny）擔任第十二屆青年作曲家夏令營（12th Summer Courses for Young Composers）客座講員。

9月作品《鄉愁一》由采風樂坊在波蘭卡齊米耶茲‧多爾尼音樂營及華沙各演出一場。

9月作品《鄉愁二》由采風樂坊與法國低音管演奏家加魯瓦（Pascal Gallois）合作，在巴黎國立音響音樂研究所（IRCAM）實驗加入電子音樂的版本。

10月3日作品《鄉愁一》在紐約 Merkin Concert Hall「新作品音樂會 II」中，由紐約長風中樂團演出。

10月15日作品《箴二》在國家音樂廳舉行之「石信之與實驗國樂團」音樂會中發表。

11月6日《為豎笛、小提琴與鋼琴的三重奏》在國家演奏廳「春秋樂集」首演。

12月1日室內樂《多層面‧聲響‧的》在國家音樂廳「新瓶新酒舊情懷」音樂會首演。

12月18至21日音樂劇場作品《臺灣四季》在國家戲劇院舉行之「朱宗慶打擊樂團冬季公演」中首演。

1993 年（49 歲）

獲法國文化部資助，在巴黎籌設 CIDT 文化交流機構。

擔任「金馬三十」晚會與紀念 CD 唱片音樂總監。

11 月 26 日，聯合實驗管弦樂團委託鋼琴與管弦樂作品《兩極的聯想》在國家音樂廳「愛樂系列之三：魔幻世界」中發表。

11 月 27 日，擔任音樂總監之「1993 金馬金曲電影音樂會」在臺北國際會議中心舉行。

年末重拾畫筆。

1994 年（50 歲）

1 月 22 日中國傳統樂器作品《三空仔別章》在國家音樂廳「龍吟水（二）：現代民族管弦樂之夜」中發表。

CIDT 協同高品文化共同策畫之「溯自東方（一）」系列文化交流活動，邀請臺灣絲竹樂、布袋戲、皮影戲、北管等傳統藝人四十名於 2 月份農曆春節期間前往荷蘭，在鹿特丹、萊登、海牙、阿姆斯特丹多所中小學展演並舉辦專題講座。

4 月 12 日作品《二胡與小提琴協奏曲》在國家音樂廳「弓如新刀月·弦吟秋雨情」中由臺北市立國樂團發表。

4 月父親溫永勝去世。作《小安魂曲》紀念。

為編舞家樊潔兮之舞碼《四季神》作曲配樂，並於 4 月 22、23 日在臺北市社教館舉行之「樊潔兮創作舞展 1994：飛舞生昇」中發表。

8 月 28 日管弦樂版《做布袋戲的姐夫》（C 版）於國家音樂廳舉行之「1994 北市交定期音樂會」中發表。

9 月 10 日打擊樂作品《現象三》在紐約臺北劇場「臺灣作曲家樂展」中發表。

11 月率「溯自東方（二）」文化交流團前往荷蘭阿姆斯特丹、鹿特丹、烏特勒支，法國巴黎，德國斯圖佳等城市巡迴演出，並發表作品《多層面·聲響·的》與《無題》兩曲。

11 月 10 日在荷蘭阿姆斯特丹「臺灣文化周」發表「A Piece without Title (1994)」專題演講並解析作品《無題》。

1995 年（51 歲）

1 月 20 日作品《二胡與小提琴協奏曲》在國家音樂廳舉行之「臺北市立國樂團第八十五次定期音樂會」中演出。

2 月 4、5 日，交響曲《臺灣新世界》在國家戲劇院舉行之「久留無客居·落地生根—非客家」音樂會中首演。

3 月 8 日打擊樂作品《給世人》在國家音樂廳舉行之「朱宗慶打擊樂團：打擊樂經典 I」中演出。

3 月 13 日打擊樂作品《現象三》在紐約曼哈頓音樂院 New Encounters I 節目中演出。

6 月 3 日室內樂曲《十二生肖》在英國倫敦菩賽爾廳（Purcell Room, RFH）舉行之「第三屆傑出海外華人音樂家與作曲家」（Chinese Gala - The 3rd Joint Concert by Outstanding Overseas Chinese Musicians and Composers）音樂會中演出。

為劉紹爐舞碼《移植》編作配樂，於 9 月 5 至 8 日由光環舞集在國家戲劇院實驗劇場發表。

10 月 21 日打擊樂作品《弦外之音之上的疊印》在日本國立音樂大學講堂大廳舉行之「國立音樂大學打樂器合奏團第二十六回定期演奏會」中首演。

11 月 17 日室內樂曲《聲腔轉韻外一章》在國家音樂廳舉行之「第四屆裕

隆藝文季：客家戲夢‧原鄉之歌」節目中首演。

晶音公司正式易手。

1996 年（52 歲）

本年起擔任臺北打擊樂團音樂總監，歷時三年。

3 月 5 日打擊樂作品《擊樂的色彩》在鹿特丹現代音樂節中由擊樂家黃馨慧發表。

3 月 11 日 CIDT 策畫之「臺灣鑼鼓音樂」在英國倫敦伊莉莎白皇后廳（Queen Elizabeth Hall, RFH）舉行並發表新作《清音千響化一聲》。

3 月 26 日在紐約臺北劇場發表演講：「Ancient Music/ New Traditions」。

3 月 28 至 30 日由 CIDT 策畫之「臺灣鑼鼓」節目在紐約臺北劇場舉行，並演出作品《清音千響化一聲》。

擔任「音樂臺北」作曲比賽決賽評審委員。

4 月 13 日作品《聲腔轉韻外一章》在國家演奏廳舉行之「『音樂臺北』優勝者與評審委員作品發表會」中演出。

5 月起「溫隆信與他的朋友」（Mr. Wen & His Friends）全球巡迴音樂會正式從臺北出發。

5 月 24 日，打擊樂作品《雙音》在臺北市國父紀念館「1996 臺北國際打擊樂節」由澳洲辛納吉打擊樂團（Synergy Percussion）首演。

5 月 25 日，打擊樂作品《傳遞》在臺北市國父紀念館「1996 臺北國際打擊樂節」由臺北打擊樂團首演。

7 月為獨奏鐵琴之作品《隨筆二章二》在法國亞維儂藝術節由擊樂家黃馨慧演出。

9 月 2 日打擊樂作品《給世人》在臺北市國父紀念館「有朋自北方來」音樂會中演出。

9 月 16 日「溫隆信與他的朋友（一）」音樂會在倫敦菩賽爾廳（Purcell Room, RFH）舉行，發表《溯自東方》、《隨筆二章 二》與《擊樂的色彩》三曲。

11 月 15 日打擊樂作品《徹之劇舞作》在大阪 The Symphony Hall 舉行之「1996 大阪文化祭：北野徹打擊樂獨奏會」首演。

11 月 21 日 CIDT 贊助之「International Composers' Workshop 1996 - Far from the East」音樂會在荷蘭阿姆斯特丹 De IJsbreker 音樂廳舉行，發表打擊樂作品《溯自東方》與《隨筆二章二》。

1997 年（53 歲）

結束巴黎 CIDT 業務。

2 月 14 日《布袋戲的幻想》（B 版）在「1997 香港藝術節：中國作曲家作品系列」中由香港中樂團在香港文化中心音樂廳演出。

3 月 29 日「溫隆信與他的朋友」講座與音樂會在巴黎華僑文教服務中心舉行，發表〈音樂家介於「志業」與「職業」間的思考〉演講及《隨筆二章 二》和《擊樂的色彩》二曲。

6 月 22 日「1997 臺北打擊樂團赴日行前公演：有朋自南方來」在臺北市新舞台舉行，發表打擊樂新作《砂之十字架》；同月 25 日《砂之十字架》在日本大阪泉廳由臺北打擊樂團與北野徹打擊樂團聯合演出。

為紐約 SeedDance 舞團舞碼 「Cat Fight」 寫作《兩隻老虎》配樂，並於 7 月 11、12 日由該團在紐約臺北劇場演出。

本年起應紐約大學（New York University）之聘，擔任為期五年之駐校作曲家。

11 月 10 日「溫隆信與他的朋友」系列音樂會在紐約卡內基音樂廳（Weill Recital Hall in Carnegie Hall）舉行，發表電子音樂作品《媒體之媒體》與《擊樂二重奏》。

11 月 20 日爵士樂作品《大事一樁》在紐約臺北劇場「尖峰時刻（一）」爵士樂演奏會中發表。

12 月 18 日《擊樂的色彩》在紐約臺北劇場「尖峰時刻（二）」打擊樂演奏會中發表。

1998 年（54 歲）

「溫隆信與他的朋友」系列前後歷時二年，共在全球舉辦二十一場音樂會並完成錄音。CIDT 功成身退。

5 月獲紐約大學國際新音樂聯盟（The International New Music Consortium Inc., NYU）頒發作曲貢獻獎（The 1998 INMC Composition Award）。

7 月 24 日打擊樂作品《溯自東方》在國家音樂廳「感動生命的音符：吳三連先生百年冥誕紀念音樂會」中演出。

於紐約沉潛作畫。

1999 年（55 歲）

1 月兒童歌劇《紙飛機的天空》在臺北市、臺中市與高雄市接連演出十場。

2000 年（56 歲）

3 月 6、7 兩日音樂劇《汐·月》在臺北市新舞台發表。

11 月 18 至 25 日在洛杉磯阿罕布拉市（Alhambra, CA）老東方畫廊與呂信也連袂舉行「信」聯合畫展。

2001 年（57 歲）

5 月提早結束紐約大學駐校藝術家合約，定居洛杉磯。

與妻子高芬芬在洛杉磯籌備樂團。

11 月 17、18 兩日，與呂信也、吳蓮進在洛杉磯僑二中心舉行「脈動的陽光」畫作與攝影聯展。

12 月 1 至 9 日參加臺美藝術協會在洛杉磯陳景容美術館舉行之冬季聯展。

2002 年（58 歲）

與妻子高芬芬在美國洛杉磯橙縣創辦柝之響弦樂團（Clap & Tap String Orchestra），由溫隆信出任音樂總監並負責訓練事宜。

4 月 13 至 28 日在臺北市東之畫廊舉行「音色最美」油畫個展。

8 月 25 日率柝之響少年弦樂團（Clap & Tap Youth String Orchestra）在加州喜瑞都市（Cerritos, CA）中華基督教會舉行首次發表會。

紐約大學博士生陳孟珊以論文「Applications of Ancient Chinese Music Nanguan in the Selected Works of Living Composer: Wen Loong-Hsing」獲博士學位。

2003 年（59 歲）

3 月 22、23 兩日與藝專校友呂信也、蔡蕙香、薛麗雪、李淑櫻在洛杉磯第二華僑文教中心藝廊聯合舉行「N4 ＋ HS 萃之畫展」。

11 月 1 日率柝之響少年弦樂團在加州喜瑞都市羅省基督教會舉行年度音樂會。

2004 年（60 歲）

10 月 30 日在國家音樂廳舉行「分享：溫隆信樂展 2004」發表會，發表近作四首：《第四號弦樂四重奏》，《一石二鳥》，《女人秀別傳》與《分享》。

10 月 30 日至 11 月 14 日在臺北市東之畫廊舉行「話『畫』赤壁」個展。

2005 年（61 歲）

2 月 12 日率栤之響少年弦樂團在加州富樂頓市（Fullerton, CA）Sunny Hills High School 演藝廳舉行年度音樂會。

5 月 15 日在協和大學爾灣分校（Concordia University Irvine）展覽廳舉辦「溫隆信樂展 2005」，演出合唱曲《風娘娘》和《漁翁》，發表小提琴協奏曲、弦樂與鋼琴前奏曲《追憶大場善一教授》、無伴奏合唱選曲，及大型室內樂曲《分享再分享》。

6 月 26 日率栤之響室內管弦樂團（Clap & Tap Chamber Orchestra）在桂思文化中心舉行例行音樂會。

7 月 17 日日本合唱團 THE TARO SINGERS 在東京第一生命廳舉行「第七回東京定期演奏會」，發表九首為武滿徹未完成歌曲改編之無伴奏合唱曲。

高地阿慕斯基金會結束荷蘭 CIDT 業務。

2006 年（62 歲）

1 月 7 日率栤之響少年弦樂團在富樂頓市 Sunny Hills High School 演藝廳舉行年度音樂會。

2007 年（63 歲）

1 月 14 日指揮栤之響室內樂團在加州長堤市立學院（Long Beach City College, CA）舉辦「2007 年度音樂會」。

參加春之聲管弦樂團於 5 月 13 日在中壢藝術館、5 月 19 日在臺北縣功學社音樂廳舉行之「春之聲管弦樂團第三十八次定期演奏會」，發表新作《協奏曲風序曲》並演奏交響曲作品《臺灣新世界》。

暑假期間與妻子高芬芬率領栤之響室內管弦樂團前往日本、臺灣，進行第

一次國際巡迴演出。

7 月 29 日在臺北縣功學社音樂廳舉行之 The Rhythm in Sunshine 音樂會中發表新作《小提琴無伴奏組曲第一號》，張安安演出。

2008 年（64 歲）

暑假期間率栤之響室內管弦樂團與古典騎士音樂協會附設青年交響樂團、樂亮青少年弦樂團，在加州普安那公園市（Buena Park, CA）舉行國際音樂節。7 月 27 日三團聯合在爾灣巴克雷劇院（Barclay Theater, Irvine, CA）舉行 The Art of Strings 音樂會，並發表新作《兩首舞曲》弦樂版。

12 月 10 日在國家音樂廳「音象臺灣：吳三連獎三十週年音樂會」中發表《二樂章管弦樂舞曲》。

2009 年（65 歲）

在臺灣、馬來西亞兩地設立栤之響分團。

8 月 8 日率栤之響室內管弦樂團在加州賽普瑞斯學院演藝廳（Cypress College Arts Theater, CA）舉行 Summer Festival: A Symphonic Concert 音樂會，發表新作銅管五重奏《號角響起》；8 月 9 日續舉行 Summer Festival: A Sunday Afternoon Concert 音樂會。

2010 年（66 歲）

3 月 14 日受邀於馬來西亞檳州大會堂指揮檳城交響樂團成立三十周年慶祝音樂會。

5 月 12 日受邀在國家音樂廳舉行「2010 溫隆信樂展：五十週年新作發表」，發表《四重奏》，《爵士風幻想曲》，《舞曲風組曲》，《刺青上》四首新作。

7 月 16 日率栤之響室內管弦樂團、栤之響兒童合唱團，與來訪之臺北成

功兒童合唱團、鳳鳴合唱團，在賽普瑞斯學院演藝廳舉行「歡唱迎仲夏」音樂會，發表「創作新詩・新曲・新唱」四首選曲。

12 月 12 日率枒之響小交響樂團（Clap & Tap Sinfonietta）在 Sunny Hills High School 演藝廳舉行 A Sinfonietta 音樂會。

2011 年（67 歲）
慶祝枒之響室內管弦樂團成立十週年，7 月 10 日率全體成員在加州賽普瑞斯學院演藝廳舉辦 Resonance of Young Artists 音樂會，並陸續在洛杉磯、臺北、新竹舉辦系列音樂會。

2012 年（68 歲）
暑假期間率枒之響室內管弦樂團訪歐。7 月 15 日在德國斯圖佳文化與會議中心（Kultur-und Kongresszentrum Liederhalle Stuttgart）與斯圖佳音樂學校青年交響樂團、室內樂團舉行聯合音樂會。

8 月 26 日率枒之響室內管弦樂團在新北市三和國中青少年音樂中心與新店愛樂管弦樂團聯合演出。

2013 年（69 歲）
3 月 9 日率枒之響室內管弦樂團在新北市功學社音樂廳舉行「枒很響」音樂會，並發表新作《一首為兩座木琴、小號與弦樂的作品》。

8 月 2 日率枒之響室內管弦樂團與德國斯圖佳音樂學校小夜曲室內樂團（Ensemble Serenata Stuttgarter Musikschule, Germany）聯合在加州賽普瑞斯學院演藝廳舉行 A Summer Gala with Serenata 募款音樂會。

8 月 4 日率枒之響全體團員與來訪樂團在波莫那教會音樂廳（Pomona Church Concert Hall, CA）舉行 Pomona Trot 音樂會。

11 月 10 日率枒之響室內管弦樂團在波莫那教會音樂廳舉行 November Step in Pomona 音樂會，並演出作品《對話與對唱》。

11 月 23 日至 12 月 1 日在臺北市千活藝術中心舉行個人畫展「對話」，展出作品三十八幅。

12 月 8 日率枒之響室內管弦樂團在臺北市誠品表演廳舉行「對話」音樂會，發表作品《對話與對唱》。

2014 年（70 歲）
5 月 18 日率枒之響室內管弦樂團在新北市功學社音樂廳舉辦「五月夢和弦」音樂會，發表《藍調夢和弦三篇》，《枒之響之歌》，《五月的夢和弦》三曲。

7 月 26 日率枒之響室內管弦樂團，聯合臺北鳳鳴合唱團於臺北市東吳大學松怡廳舉行「枒響巧月」音樂會，發表為四重管樂獨奏與管弦樂團之作品《枒之響之歌》。

8 月 1 日率枒之響室內管弦樂團在臺北巴赫廳舉辦「爸爸媽媽和孩子們的和鳴時間」音樂會。

2015 年（71 歲）
6 月 17 日在東京都五反田文化中心音樂廳「オルタンシア学派第一回定期演奏会」中發表四重奏作品「Four in One」。

12 月 17 日與作曲家温隆俊在新北市功學社音樂廳舉行「二刀迴響」聯合音樂會，發表爵士樂與改編作品多首。

2016 年（72 歲）
1 月 3 日繼「二刀迴響」音樂會後，增聘日籍指揮家右近大次郎、打擊樂獨奏家北野徹助陣，續在臺北市誠品表演廳推出「交織一流」音樂會。

1 月國立臺灣師範大學民族音樂研究

所研究生吳昱芷以〈臺灣現代音樂先鋒：溫隆信的《現象一》、《現象二》作品分析研究〉論文獲碩士學位。

夏天，母親李明雲辭世。

2017 年（73 歲）

3 月受聘擔任臺北磐石夢想文創公司總藝術顧問。

3 月 21 日捐贈個人手稿、文物予國立傳統藝術中心臺灣音樂館永久保存。

3 月 24 日打擊樂合奏曲《石頭上去了，鳥兒去哪裡？》在國家音樂廳舉行之「朱宗慶打擊樂團：島‧樂——聽見臺灣作曲家」音樂會首演。

4 月 22 日參加在臺北市客家音樂戲劇中心舉行之「跨越半世紀的風華：致向日葵樂會」音樂會，並發表弦樂四重奏《向大師們致敬》。

6 月下旬率領美國柝之響室內樂團返臺巡演。

6 月 29 日率柝之響室內管弦樂團在新北市功學社音樂廳與中華竹詩愛樂管弦樂團、嘉義弦樂合奏團、臺灣九〇室內樂團與美國加州富樂頓三重奏樂團，聯合舉行「聲音像天使一樣」音樂會。

12 月 7 日參加在臺北市東吳大學松怡廳舉行之「協奏曲在冬季」音樂會，發表《兩首舞曲》管弦樂版之第二首。

12 月 21 日參加在臺中中興堂舉行之「盛燦向日葵：NTSO 七十二週年團慶音樂會」，發表管弦樂曲《冬日素描》。

12 月 29 參加在國家音樂廳舉行之「2017 樂興之時年終祈福音樂會」，發表合唱與管弦樂作品《夢中的臺灣》。

2018 年（74 歲）

3 月 17 日率柝之響室內管弦樂團在加州蒙愛羅省基督教會（FECC, Fullerton, CA）舉行年度室內樂與協奏曲音樂會。

5 月 12 日參加臺南樂集在臺南文化中心原生劇場舉行之「絲竹漫漫系列 III：拈花‧無題」音樂會，演出作品《無題》。

6 月 16 至 24 日在臺北市千活藝術中心舉行個人畫展「貝多芬看了也瘋狂」，展出近作三十五幅。

8 月 11 日應邀為第二十九屆傳藝金曲獎「最佳跨界音樂專輯獎」頒獎。

12 月 21 日參加在國立臺北教育大學創意館雨賢廳舉行之「張龍雲教授紀念音樂會」，發表紀念新作《低音管協奏曲》第二樂章。

12 月 22 日參加在臺北國家音樂廳舉行之「連結臺灣：吳三連獎四十有成音樂會」，發表新作《懷念與感恩組曲》。

2019 年（75 歲）

與四爪樂團合作，3 月 9 日於臺北十方樂集演奏廳、3 月 24 日在加州蒙愛羅省基督教會舉行「溫隆信爵士音樂專輯巡演」音樂會。

5 月 19 日，應邀為「臺北市立交響樂團五十週年團慶音樂會」譜寫之《臺北交響曲》在國家音樂廳由臺北市立交響樂團首演。

6 月 4 日「邂逅：溫隆信合唱作品音樂會」在臺灣戲曲中心大表演廳舉行，由臺北室內合唱團、揚音兒童合唱團、溫隆信弦樂四重奏與四爪樂團聯合演出。

9 月 21 日為跨界傳統樂器作品《消長 二》在臺灣大學藝文中心雅頌坊首演。

11 至 12 月策畫「東區秋季國際爵士

音樂節」活動系列在北市東區舉行。

12 月 11 日管弦樂曲《臺灣客家 369 樂章》在國家音樂廳由國家交響樂團首演。

2020 年（76 歲）

新冠病毒疫情（Covid-19）自年初起肆虐全球，造成嚴重災害。作曲家在美國居家避疫，完成多首新作。

9 月 20 日「溫情臺北—溫隆信樂展」在臺北市中山堂中正廳舉行，發表新作《低音管協奏曲》。

2021 年（77 歲）

年初美國杧之響室內管弦樂團宣告解散。

9 月 11、12 日與 11 月 3 日，「溫隆信大地之歌」沙龍音樂會在臺中、臺北分別舉行。

9 月 17 日在「交響六堆心 X NSO」節目中發表第六號交響曲，由國家交響樂團在國家音樂廳首演。

9 月 24 日在「交響六堆心 X NTSO」節目中演出第七號交響曲《臺灣客家 369 樂章》第二、三部，由國立臺灣交響樂團在屏東演藝廳演出。

9 至 10 月策畫之七場「交響六堆心 X 爵士系列」分別在高雄、臺北、屏東演出。

10 月 17、18、19 三 日 在「NTSO 溫隆信撥雲見日」音樂會中發表第八號交響曲《撥雲見日》，由國立臺灣交響樂團分別在：國家音樂廳、衛武營國家藝術文化中心音樂廳、臺中市中山堂首演。

2022 年（78 歲）

9 月六首弦樂四重奏 CD 與樂譜由臺灣音樂館出版發行。

10 月 7 日第十交響曲《大地之歌》在國家音樂廳由國家交響樂團首演。

【附錄二】
溫隆信音樂作品表

現代音樂（編號 I-XI）

說明

一、本「現代音樂」內含十一項作曲家自訂之分類，依序為：（一）室內樂類，（二）弦樂合奏／管弦樂合奏類，（三）協奏曲類，（四）打擊樂類，（五）中國傳統樂器類，（六）獨奏曲類，（七）清唱劇／合唱與管弦／歌舞劇類，（八）兒童合唱／合唱／無伴奏合唱類，（九）電子音樂／電腦音樂類，（十）爵士樂類，（十一）交響曲類。〔以上編號項 I-XI〕

二、本作品表編號依照作曲家自訂之分類與作品創作年代合併編排，採羅馬數字連結阿拉伯數字表示。羅馬數字代表分類項，阿拉伯數字表示成曲之先後次序。有的作品在分類時因有兩種以上的特性，故會重複編列在不同項中，例如：《隨筆二章 二》為獨奏鐵琴，屬「（四）打擊樂類」，編號 IV-09，但同時也屬「（六）獨奏曲類」，編號 VI-05。

三、各曲書寫順序：(1) 樂曲編號、中英文曲名、編制、創作年代，(2) 同曲在不同分類之號次、版本關聯，(3) 題獻、獲獎，（4）委託創作者，(5) 歌詞來源，(6) 演出記錄，(7) 出版記錄。

四、演出記錄標示依序為：節目名稱／首演狀況／演出日期與地點／演出時之作品名稱／演出名單。

五、未盡事宜另以文字說明。

（一）室內樂類
Works for Chamber Music

I-01 弦樂四重奏小品《飛翔》(1964)
A Piece for String Quartet "Flying"

- 〔首演〕1964 年臺灣四重奏團（Formosa String Quartet）發表於臺北市國立藝術館／第一小提琴－張文賢，第二小提琴－溫隆信，中提琴－陳廷輝，大提琴－林秀三。

I-02 《幻想曲》為雙長笛與鋼琴 (1964)
"Fantasy" for Two Flutes and Pianoforte

- 〔首演〕1964 年 5 月國立藝專實習音樂會。
- 溫隆信個展 1987 ／ 1987 年 6 月 15 日臺北市社教館、1987 年 6 月 21 日臺北市知新藝術廣場／長笛－徐芝珉、呂美馨，鋼琴－陳盈里。

I-03 《綺想曲》為豎笛與鋼琴 (1965)
"Caprice" for Clarinet and Pianoforte

- 〔首演〕製樂小集第六次作品發表會／ 1967 年 4 月 27 日臺北市國立藝術館／豎笛－吳義行，鋼琴－劉富美。

I-04 第一號木管五重奏 (1965)
Woodwind Quintet No. 1

- 〔首演〕向日葵樂會第三次作品發表會／ 1970 年 6 月 21 日臺北市耕莘文教院／曲名：木管五重奏《詩曲》／藝專樂團。
- 中日現代音樂交換發表會／ 1971 年 9 月 21 日日本東京岩波會館。

I-05 定音鼓五重奏《現象 一》(1967-68)
"Phenomena I" for Timpani, Viola, Clarinet, Flute and Pianoforte

- 〔獎項〕1972 年第一屆中國現代音樂作曲比賽創作獎（首獎）。
- 〔首演〕國立藝專音樂本科年學生作品發表會／ 1967 年 6 月 1 日臺北市國軍文藝活動中心音樂廳／曲名：木管五重奏／定音鼓－沈錦堂，中提琴－陳廷輝，豎笛－樊曼文，鋼琴－林媽利，長笛－楊美玲，指揮－溫隆信。
- 國立藝專音樂科創立十週年慶祝音樂會／ 1967 年 6 月 18 日臺北市國際學舍／曲名：有定音鼓的五重奏／定音鼓－沈錦堂，中提琴－陳廷輝，豎笛－樊曼文，鋼琴－林媽利，長笛－楊美玲，指揮－溫隆信。
- 「72 現代音樂」第一屆中國現代音樂作曲比賽作品發表會／ 1972 年 3 月 2 日臺北市大專青年活動中心／曲名：五重奏／長笛－樊曼儂，豎笛－蔡秀春，中提琴－陳廷輝，鋼琴－高國香，定音鼓－沈錦堂，指揮－溫隆信。
- 溫隆信個展 1987 ／ 1987 年 6 月 15 日臺北市社教館、1987 年 6 月 21 日臺北市知新藝術廣場／曲名：《現象 I》／長笛－徐芝珉，豎笛－黃奕明，中提琴－歐陽慧剛，鋼琴－陳盈里，定音鼓－朱宗慶。

I-06 三首聲樂作品《夜的枯萎》、《夕》、《酢漿草》(1968)
Three Lyric Songs

- 〔歌詞來源〕選自白萩詩集《風的薔薇》。
- 《夜的枯萎》單曲：
 〔首演〕向日葵樂會首次作品發表會／ 1968 年 5 月 31 日臺北市國立藝術館／女高音－林菁，長笛－樊曼儂，豎笛－唐利華，大提琴－李雪櫻，鈸－簡若芬。

- 《夜的枯萎》、《夕》、《酢漿草》三曲：

 〔《夕》與《酢漿草》為首次發表〕向日葵樂會第三次作品發表會／1970 年 6 月 21 日臺北市耕莘文教院／女高音－王敬芝，鋼琴－謝麗碧，藝專樂團。

I-07 芭蕾舞曲《0½》為弦樂群、管樂群與打擊樂群 (1968)

A Ballet Music "0½" for Strings, Winds, and Percussions

- 未曾發表。

I-08 七件樂器的協奏曲 (1968)

Concerto for Seven Instruments

- 〔首演〕向日葵樂會首次作品發表會／1968 年 5 月 31 日臺北市國立藝術館／曲名：為七件樂器的複協奏曲／第一小提琴－溫隆俊，第二小提琴－林文也，大提琴－李雪櫻，豎笛－陳煥新，次中音薩克斯號－廖崇吉，第一低音管－楊文男，第二低音管－賴德和，指揮－溫隆信。

I-09 小提琴與鋼琴的奏鳴曲《十二生肖》(1971)

Sonata for Violin and Pianoforte "Twelve Zodiac Animals"

- 另同 VI-03。
- 〔題獻〕Julli Kao（夫人高芬芬英文舊名）。
- 〔獎項〕1972 年荷蘭高地阿慕斯國際作曲大賽（International Gaudeamus Composers' Competition）第七名。
- 〔首演〕向日葵樂會第四次作品發表會／1971 年 12 月 16 日中國廣播公司大發音室／曲名：為小提琴與鋼琴的奏鳴曲／小提琴－高芬芬，鋼琴－范心怡。

- International Gaudeamus Music Week 1972 ／ 1972 年 9 月 8 日荷蘭鹿特丹 De Doelen 小廳／曲名："12 XHIN-XANN"（《十二星相》）／小提琴－ Chiaro Banchini，鋼琴－ Genevieve Calame。
- Chinese Gala - The 3rd Joint Concert by Outstanding Overseas Chinese Musicians and Composers ／ 1995 年 6 月 3 日英國倫敦 Purcell Room, RFH (Southbank Centre) ／曲名："12 Zodiac Animals"（《十二生肖》）／小提琴－ Malu Lin，鋼琴－ Dai-Chi Chiu。
- 1971 年 10 月臺北屹齋出版社初版發行，譜名：奏鳴曲 Op.37（Sonata No.1 for Violin and Pianoforte'a Julli Kao）。

I-10 第一號弦樂四重奏 (1972/1987)

String Quartet No. 1 for Violin I, Violin II, Viola and Violoncello

- 〔首演〕溫隆信個展 1987 ／ 1987 年 6 月 15 臺北市社教館、1987 年 6 月 21 臺北市知新藝術廣場／第一小提琴－謝中平，第二小提琴－江維中，中提琴－歐陽慧剛，大提琴－曾素芝。
- 七十七年樂苑新曲創作發表會／1988 年 11 月 2 日臺北市社教館／臺北弦樂四重奏：第一小提琴－謝中平，第二小提琴－張明德，中提琴－歐陽慧剛，大提琴－簡靖斐。

I-11 《眠》(1973-74)

"Mian" for Chamber Ensemble

- 中國現代樂府之三：雲門舞集首次公演／舞碼《眠》配樂／林懷民編舞／現代室內樂團演奏錄音／1973 年 9 月 29 日臺中市中興堂，1973 年 10 月 2、3 日臺北市中山堂，1973 年 10 月 5 日新竹清華大學禮堂。

- 未正式演出（雲門舞集 1973 年使用之配樂僅為其中片段）。

I-12 《對談》(1974)

A Chamber Work "Double Talk"

- 〔首演〕中日當代音樂作品發表會／1975 年 6 月 27 日臺北市實踐堂／鋼琴－徐欽華，琵琶－王正平，打擊樂器－北野徹、沈錦堂，指揮－溫隆信，錄音帶操作－許博允，音響設計－游振熙，錄音－葉和鳴／錄音帶演奏：鋼琴－郭端容，大提琴－陳哲民、高不平，長笛－廖崇吉、劉麗華，小提琴－高芬芬，單簧管－傅建華，打擊樂－沈錦堂，小提琴－吳怡寬。
- 【May Corporation 音樂祭】New Music Media in Asia ／ 1977 年 3 月 10 日日本東京東邦生命ホール／曲名："Talk Space"（《乩童》）／鋼琴－松谷翠，尺八－河野正明，女高音－奧村淑子，打擊樂－岡田知之打樂器合奏團，指揮－酤島公二。

I-13 《現象 二》(1974)

"Phenomena II" for Small Ensemble and Percussions

- 〔獎項〕1975 年荷蘭高地阿慕斯國際作曲大賽（International Gaudeamus Composers' Competition）第二獎。
- 〔首演〕【京都国際芸術祭】現代音楽の夕べ／1975 年 1 月 23 日日本京都会館第二ホール／曲名：《現象二》／長笛－橋本量至，第一大提琴－竹內良治，第二大提琴－不詳，鋼琴－戎洋子，鋼片琴－不詳，打擊樂三人－奧村隆雄（餘不詳），指揮－溫隆信。
- 【国際現代音楽祭】第十三回「大阪の秋」／1975 年 9 月 4 日日本大阪厚生年金会館中ホール／曲名：《氣‧韻‧力‧飛》／長笛－高橋成典，第一大提琴－和田安教，第二大提琴－安藤信行，鋼琴－田原富子，鋼片琴－家村雅子，打擊樂－八田耕治、中谷滿，指揮－手塚幸紀。
- International Gaudeamus Music Week 1975 ／ 1975 年 9 月 12 日荷蘭鹿特丹 De Doelen ／曲名："Phenomena II" ／ David Porcelijn 指揮 Ensemble Pro-Kontra 樂團。
- 雲門舞集秋季公演／舞碼《現象》配樂／林懷民編舞／1975 年 9 月 27、28 日臺北市國父紀念館，10 月 2 日臺中中興堂。
- 亞洲作曲家聯盟第三屆大會音樂會／1975 年 10 月 15 日菲律賓文化中心（CCP Complex, Manila）／演出者不詳。
- 韓中現代音樂作品交歡音樂會／1975 年 11 月 4 日韓國漢城（今首爾）明洞藝術劇場／曲名：《現象二》／長笛－金真惠，第一大提琴－崔宇一，第二大提琴－崔松愛，鋼琴－洪淳美，鋼片琴－朴東旭，打擊樂－朴光緒、尹濟相，指揮－林憲政。
- 收錄於《中國當代音樂作品》（第一輯）唱片／臺北市：洪建全教育文化基金會 1976 年 10 月發行。
- 第七屆亞洲作曲家聯盟大會／1981 年 3 月香港／香港管弦樂團。
- 溫隆信個展 1987 ／ 1987 年 6 月 15 日臺北市立社會教育館、1987 年 6 月 21 日臺北市知新藝術廣場／長笛－劉慧謹，第一大提琴－吳姿瑩，第二大提琴－周幼雯，鋼琴－葉綠娜，鋼片琴－張宜雯，打擊樂－鄭吉宏、張覺文、朱宗慶。

I-14 第二號弦樂四重奏 (1980/2015/2020)

String Quartet No. 2 for Violin I, Violin II, Viola and Violoncello

• 〔首演第四樂章〕【臺灣國際音樂節】2017跨越半世紀的風華：致向日葵樂會／2017年4月22日臺北市客家音樂戲劇中心／標題：向大師們致敬／第一小提琴－薛媛云，第二小提琴－陳翊婷，中提琴－何佳珍，大提琴－劉宥辰。

I-15《禱》為女高音與鋼琴三重奏和擊樂 (1983-84)

"The Player" for Soprano with Piano Trio and Percussions

• 〔委託〕文建會。

• 〔首演〕七三樂展／1984年10月5日臺北市社教館／女高音－范宇文，男中音－郭孟雍，鋼琴－葉綠娜，大提琴－曾素芝，小提琴－謝中平。

I-16《箴與其他》為女聲與多件樂器 (1985)

"Zen & Others" for Soprano and Small Ensemble

• 〔委託〕新象國際藝術節、女高音劉塞雲。

• 〔歌詞來源〕廖宏文作。

• 〔首演〕【國際藝術節】中國當代名家詞曲篇：劉塞雲女高音獨唱會／1985年4月14日臺北市國父紀念館／女高音－劉塞雲，長笛－呂美馨，大提琴－曾素芝，電子合成器（DX-7）－陳盈里，電子琴（FX-1）－林則薰，法國號－江悅君、范芳，打擊樂器－朱宗慶、鄭吉宏、張覺文、洪千惠，指揮－溫隆信。

• 中國當代作曲家作品聯展：室內樂／1988年3月15日國家音樂廳／女高音－曹圓，長笛－張翠琳，大

提琴－簡靖斐，電子合成器（DX-7）－譚琇文，電子琴（FX-1）－江全絢，法國號－陳仁智、陳國蓓，打擊樂器－張覺文、鄭吉宏、陳永生、陳明，燈光－李天任，指揮－羅徹特（Michel Rochat）。

I-17《現象 四》為大型室內樂組合 (1986)

"Phenomena IV" for Large Ensemble

• 〔委託〕文建會。

• 未曾發表。

I-18《來自三首詩的冥想》為女聲、錄音帶與小型室內樂團 (1987)

"Meditation from Three Poems" for Female Voice, Tape and Small Chamber Group

• 〔委託〕日本沖繩藝術學院。

• 〔首演〕アジアの現代音楽：台湾. 東北. 沖縄の作曲家たちによるフォーラム. コンサート／1987年3月15日日本沖繩藝術學院／曲名：《3つの詩からの冥想曲》／中音長笛、長笛－山田橫一，豎笛－安次富勳，法國號－親泊勳，低音伸縮號－真武信一，打擊樂－比嘉園美，指揮－伊波保。

• 溫隆信個展1987／1987年6月21日臺北市知新藝術廣場／長笛－呂美馨，豎笛－朱玫玲，法國號－江悅君，打擊樂－連雅文，低音伸縮號－陳中伸。

I-19 銅管五重奏組曲《天使小夜曲》 (1987)

Suite for Brass Quintet "Angels Serenade"

• 〔委託〕亞洲作曲家聯盟中華民國總會與雙燕樂器公司共同。

• 1987年5月30日臺北市國父紀念

館／曲名：銅管六重奏《天使之歌》
／葉樹涵銅管五重奏。

I-20 第三號弦樂四重奏 (1990)

String Quartet No. 3 for Violin I,
Violin II, Viola and Violoncello

• 〔委託〕國立中正文化中心。
• 〔首演〕溫隆信個展 1991／1991
年 1 月 23 日國家音樂廳／標題：
外科醫生和他的助手們／臺北弦樂
四重奏：第一小提琴－謝中平，第
二小提琴－林暉鈞，中提琴－黃雅
琪，大提琴－薛和璧／收錄於《溫
隆信作品集 1：室內樂作品系列 I
溯自東方的情懷》CD。

I-21 《長形中國文字》為五位人聲與 五件樂器 (1990)

"In the Shape of Oblong" for Five
Voices and Five Instruments

• 〔委託〕國立中正文化中心。
• 〔歌詞來源〕江惠珍作。
• 〔首演〕溫隆信個展 1991／1991
年 1 月 23 日國家音樂廳／曲名：
《長形的中國文字》／小提琴－謝
中平，大提琴－薛和璧，伸縮號－
林智惠，電子合成器－李志純，打
擊樂－許正信，人聲－保力達藝術
家合唱團：方素貞（第一女高音）、
李曉梅（第二女高音）、林佳合（女
中音）、張建榮（男高音）、張世
賢（男低音），指揮－涂惠民／收
錄於《溫隆信作品集 1：室內樂作
品系列 I 溯自東方的情懷》CD。

I-22 為長笛、低音豎笛與鋼琴的三重 奏（第一版本）(1991)

Trio for Flute, Bass Clarinet and
Pianoforte (Original version)

• 〔委託〕荷蘭三重奏 Het Trio。
• 因故無法履約，未發表。

I-23 為小提琴、豎笛與鋼琴的三重奏 （第二版本）(1992)

Trio for Violin, Clarinet and
Pianoforte (2nd version)

• 因「春秋樂集」之邀，依 I-22 修改
成此一版本。
• 〔首演〕「春秋樂集」（'92
Autumn）／1992 年 11 月 6 日臺北
國家演奏廳／豎笛－朱玫玲，小提
琴－謝中平，鋼琴－羅玫雅／收錄
於《溫隆信作品集 1：室內樂作品
系列 I 溯自東方的情懷》CD。

I-24 《多層面‧聲響‧的》為絲竹合 奏團與擊樂 (1992)

"Multiple Fragment of Sound"
for Silk-Bamboo Ensemble and
Percussions

• 另同 V-06。
• 〔委託〕臺北市立國樂團。
• 〔首演〕【八十一年文藝季】新瓶
新酒舊情懷：邀您探索中國器樂的
新組合／1992 年 12 月 1 日國家音
樂廳／陳中申指揮臺北市立國樂
團。
• 溯自東方（二）巡迴演奏會／1994
年 11 月 4 日荷蘭阿姆斯特丹 De
IJsbreker、1994 年 11 月 5 日荷蘭
鹿特丹 De Evenaar、1994 年 11 月
10 日荷蘭阿姆斯特丹 Soeterijn、
1994 年 11 月 11 日荷蘭烏特勒支
Rasa、1994 年 11 月 20 日法國巴
黎中華新聞文化中心、1994 年 11
月 21 日法國巴黎凡爾賽音樂學
院、1994 年 11 月 24 日德國斯圖
加 Lindenmuseum Wannersaal ／
溫隆信指揮溯自東方絲竹樂團，擊
樂－黃馨慧／收錄於《溫隆信作品
集 2：傳統中國樂器的現代風格》
CD。

I-25 《聲腔化韻外一章》(1995)

"A Sonic Design" for Violin, Voice, Clarinet, Pianoforte and Percussion

• 〔委託〕中華民國現代音樂協會。

• 〔首演〕【第四屆裕隆藝文季】原鄉之歌舊曲新調：客家鄉情發表會／1995 年 11 月 17 日國家音樂廳／曲名：《聲腔轉韻外一章》／鋼琴－葉綠娜，小提琴－孫正玫，獨唱－張馨心，豎笛－孫正茸，打擊樂－陳哲輝。

• 【臺北國際樂展】「音樂臺北」優勝者與評審委員作品發表會／1996 年 4 月 13 日臺北國家演奏廳／曲名：《聲腔轉韻外一章》。

I-26 第四號弦樂四重奏 (2000)

String Quartet No. 4 for Violin I, Violin II, Viola and Violoncello

• 另同 X-05。

• 〔首演〕分享：溫隆信樂展 2004 ／ 2004 年 10 月 30 日國家音樂廳／第一小提琴－姜智譯，第二小提琴－黃芷唯，中提琴－何君恆，大提琴－簡靖斐。

I-27 《火焰》為鋼琴四手聯彈（修訂版）(1983/1988/2003)

"Fire" for Four Hands Pianoforte (revised)

• 〔委託〕日籍作曲家服部公一。

• 〔首演〕中日音樂交流雙鋼琴演奏會／1983 年 12 月 17 日臺北市立師專禮堂、1983 年 12 月 19 日高雄市立中正文化中心／曲名：《火焰》／鋼琴－杉山千里、松井玲子。

• 〔1988 年修訂版委託〕鋼琴家姚若華、連曉慧。

• 〔修訂版首演〕「88' 獻給寂靜的都市」雙鋼琴演奏會／1988 年 3 月 30 日臺北市社教館、1988 年 5 月 6 日臺中中興堂／曲名：《焰火》／鋼琴－姚若華、連曉慧。

• 1990 年 7 月 6 日美國紐約卡內基音樂廳／曲名：《烈焰》／鋼琴－姚若華、連曉慧。

I-28 大型室內樂作曲《一石二鳥》(2003)

"One Stone Two Birds" for Large Ensemble

• 〔委託〕小提琴家張安安。

• 〔首演〕溫隆信樂展 2004 ／ 2004 年 10 月 30 日國家音樂廳／小提琴－張安安，鋼琴－翁致理，打擊樂－北野徹，大提琴－簡靖斐，低音管－張龍雲，臺北柳琴室內樂團，指揮－謝中平。

I-29 室內樂《分享再分享》(2005)

A Chamber Work "Share With Everyone"

• 〔首演〕溫隆信樂展 2005 ／ 2005 年 5 月 15 日美國加州 Concordia University, CU Center, Irvine ／ 曲名：An Idea Based on "Share Together" for Solo Piano, Electone, Percussion, Bassoon ／打擊樂－北野徹，鋼琴－汪俊一，電子琴－ Ignacio Ruvalcaba，低音管－張龍雲。

I-30 第五號弦樂四重奏 (2007/2020) – "Home Stay Home"

String Quartet No. 5 for Violin I, Violin II, Viola and Violoncello – "Home Stay Home"

• 尚未發表。

I-31 銅管五重奏《號角響起》(2009)

"Fanfare" for Brass Quintet

- 〔委託〕美國南加州大學（USC）銅管五重奏。
- 〔部分首演〕Summer Festival 2009: A Symphonic Concert ／ 2009 年 8 月 8 日美國加州 Cypress College Arts Theater ／ 僅發表 "Fanfare" No. 1 與 No. 3 ／柝之響銅管五重奏。

I-32 《四重奏》為長笛、豎笛、大提琴與低音大提琴 (2010)

"Four in One" for Flute, Clarinet, Violoncello and Double Bass

- 〔首演〕溫隆信樂展 2010 ／ 2010 年 5 月 12 日國家音樂廳／長笛－林靜旻，豎笛－Virginia Costa Figueiredo，大提琴－張雯琇，低音大提琴－魏詠蕎。
- オルタンシア学派第一回定期演奏会：極東アジア 現代の肖像／ 2015 年 6 月 17 日日本東京都五反田文化センター音楽ホール／長笛－安藤美佳，豎笛－明妻若奈，大提琴－遠藤美步，低音大提琴－渡辺淳子，指揮－右近大次郎。

I-33 三首小品為四支低音管 (2013)

Three Pieces for Four Bassoons

- 為在臺灣的低音管學生所寫。

I-34 《對話與對唱》為小提琴、中提琴、低音豎笛與鋼琴（改編自 III-07）(2013)

"Dialogue" for Violin, Viola, Bass Clarinet and Pianoforte (arrangement)

- 王介儒小提琴獨奏會／ 2017 年 6 月 25 日臺北市文水藝文中心表演廳／小提琴－王介儒，鋼琴－段欣好，低音豎笛－范捷安，大提琴－陳宜孜。

I-35 八首為爵士樂而作的鋼琴三重奏 (2014)

Eight Pieces for Jazz Trio

- 另同 X-14。
- 為作曲家所指導的三重奏團而寫的爵士風格合奏曲。

I-36 第六號弦樂四重奏 (2015)

String Quartet No. 6 for Violin I, Violin II, Viola and Violoncello

- 另同 X-17。
- 〔首演第二樂章〕【臺灣國際音樂節】2017 跨越半世紀的風華：致向日葵樂會／ 2017 年 4 月 22 日臺北市客家音樂戲劇中心／標題：向大師們致敬／第一小提琴－薛媛云，第二小提琴－陳翊婷，中提琴－何佳珍，大提琴－劉宥辰。

I-37 《懷念與感恩組曲》為弦樂四重奏與爵士樂四重奏 (2017-18) －為紀念許常惠、李泰祥和吳三連而寫

Suite for Remembrance for String Quartet and Jazz Quartet - To the Memory of Those Masters

- 〔題獻〕《對話與對唱》題獻許常惠老師，《歡顏》題獻摯友李泰祥，自創《八家將》旋律題獻吳三連先生。
- 〔首演〕連結臺灣：吳三連獎四十有成音樂會／ 2018 年 12 月 22 日國家音樂廳／小提琴－薛媛云、陳翊婷，中提琴－柯佳珍，大提琴－劉宥辰，低音提琴－徐崇育，薩克斯風－楊曉恩，爵士鼓－林偉中，指揮－溫隆信。

（二）弦樂合奏／管弦樂合奏類
Works for Strings / Symphonic Orchestra

II-01 弦樂二章 (1971)
Two Movements for Strings
- 〔部分首演〕現代作品演奏會／1971 年 4 月 27 日臺北市實踐堂／曲名：慢板樂章（選自《弦樂三章》合奏曲）／溫隆信指揮現代室內弦樂團。
- 〔首演〕第一屆中國現代管絃樂展／1975 年 8 月 3、4 兩日臺北市實踐堂／曲名：弦樂二章／溫隆信指揮國立藝專音樂科弦樂團。
- 臺北室內管絃樂團音樂會／1983 年 5 月 8 日臺北市立師專禮堂／張文賢指揮臺北室內管絃樂團。

II-02 管弦組曲 (1981)
Suite for Orchestra
- 〔首演〕第二屆中國現代樂展／1983 年 3 月 20 日臺北市國父紀念館／曲名：《山地的傳說》。

II-03 弦樂合奏曲《冬天的步履》(1984)
"Winter Steps" for Strings
- 〔委託〕展望弦樂團。
- 〔首演〕臘月春律：展望弦樂合奏團的初擊／1984 年 12 月 21 日臺北市實踐堂／展望弦樂團。
- 1986 年 4 月臺北市實踐堂／光仁中學弦樂團。
- 展望弦樂合奏團之夜／1986 年 6 月 5 日臺南市立文化中心、1986 年 6 月 6 日高雄市中正文化中心、1986 年 6 月 7 日花蓮市中正體育館／展望弦樂團。

II-04 《布袋戲的幻想 C》管弦樂版（編曲）(1994)
The Idea of Budai Theatre "Fantasia C" for Orchestra
- 〔委託〕臺北市立交響樂團。
- 〔歌詞來源〕向陽作詞，簡上仁作曲，溫隆信編曲。
- 〔首演〕1994 市交定期音樂會：臺灣光復後的管弦樂作品鄉土之音（一）／1994 年 8 月 28 日國家音樂廳／曲名：《做布袋戲的姐夫》／溫隆信指揮臺北市立交響樂團，旁白－簡上仁。

II-05 交響曲《臺灣新世界》(1994)
Symphony "Taiwanese New World"
- 〔委託〕音樂會製作人謝艾潔。
- 〔首演〕久留無客居．落地生根－非客家：臺灣風情系列客家篇音樂會／1995 年 2 月 4、5 日國家戲劇院／趙郁深指揮臺灣管弦樂團／收錄於《溫隆信作品集 3：復古風的管弦樂作品》CD。
- 春之聲管弦樂團第三十八次定期演奏會／2007 年 5 月 13 日中壢藝術館、2007 年 5 月 19 日臺北縣功學社音樂廳／陳永清指揮春之聲管弦樂團。

II-06 《大事一椿》為爵士大樂團 (1997)
"A Big Thing" for Jazz Orchestra
- 另同 X-01。
- 〔委託〕美國紐約大學（NYU）。
- 〔首演〕尖峰時刻（一）／1997 年 11 月 20 日美國紐約臺北劇場／Tom Boras 指揮紐約大學爵士樂團，鼓手－黃馨慧。

II-07 前奏曲 (2005) －紀念大場善一教授

"Prelude in Memory of Prof. Ooba Zen-Ichi" for Piano, Bassoon, Percussion and Strings

- 〔首演〕溫隆信樂展 2005 ／ 2005 年 5 月 15 日美國 Concordia University, CU Center, Irvine, CA ／溫隆信指揮 Clap&Tap 弦樂團，鋼琴－椎名郁子，低音管－張龍雲，打擊樂－北野徹。

II-08 《兩首舞曲》弦樂版 (2008)

"Two Dances" for Strings

- 另同 X-08。與 II-09 為相同樂曲、不同版本。
- 〔首演〕The Arts of Strings ／ 2008 年 7 月 27 日美國加州 Barclay Theater, Irvine、2008 年 7 月 31 日日本仙台電力ホール／溫隆信指揮析之響室內管弦樂團（美國）、樂亮青少年絃樂團（臺灣）與古典騎士音樂協會青年交響樂團（臺灣）聯合。
- 析之響音樂會／ 2012 年 8 月 17 日新北市功學社音樂廳／ Alexander G. Adiarte 客席指揮析之響室內管弦樂團。

II-09 《兩首舞曲》管弦樂版 (2008)

"Two Dances" for Orchestra

- 另同 X-09。與 II-08 樂曲相同，但版本不同。
- 〔委託〕財團法人吳三連獎基金會。
- 〔首演〕音象臺灣：吳三連獎三十週年音樂會／ 2008 年 12 月 10 日國家音樂廳／曲名：二樂章管弦舞曲／沛思管絃樂團。

II-10 《爵士幻想曲》為爵士樂三重奏、獨奏小組、擊樂與弦樂團 (2009)

"Jazz Fantasy" for Jazz Trio, Solo Group, Percussions and Strings

- 另同 III-08、X-10。
- 〔首演〕溫隆信樂展 2010 ／ 2010 年 5 月 12 日國家音樂廳／曲名：爵士風幻想曲／ Stephan Franz Emig (Drum/triosence), Matthias Akeko Nowak (Bass/triosence), Bernhard Schüler (Piano/triosence), An-Yi Chang (Percussion) and The Virtuosi Angel Ensemble。

II-11 舞曲組曲 (2009)

Dance Suite for Flute, Clarinet, Jazz Trio and Strings

- 〔首演〕溫隆信樂展 2010 ／ 2010 年 5 月 12 日國家音樂廳／曲名：舞曲風組曲／ The Virtuosi Angel Ensemble。

II-12 《刺青上》為獨奏定音鼓（八座）、豎琴、擊樂與弦樂團 (2010)

"Tattoo Out" for Solo Timpani (eight sets), Harp, Percussions and Strings

- 另同 III-09。
- 〔首演〕溫隆信樂展 2010 ／ 2010 年 5 月 12 日國家音樂廳／八個定音鼓獨奏－北野徹，紋身藝術家－蕭時哲、楊宜瑩，擊樂家－張安宜，析之響室內管弦樂團。

II-13 為二座馬林巴琴（木琴）、小號與弦樂團而作 (2013)

A Piece for Two Marimbas, Trumpet and Strings

- 另同 III-10、IV-22、X-11。
- 〔委託〕德國木琴家 Katarzyna Mycka 與擊樂家張安宜。

- 〔首演〕枡很響／2013 年 3 月 9 日新北市功學社音樂廳／溫隆信指揮枡之響室內管弦樂團，木琴－Katarzyna Mycka，擊樂－張安宜，小號－莊婷湄。

II-14《冬日素描》為管弦樂 (2013-16)

"Sketches around Winter" for Orchestra

- 另同 X-13。
- 〔首演〕盛燦向日葵：NTSO 七十二週年團慶音樂會／2017 年 12 月 1 日臺中中興堂／范楷西指揮國立臺灣交響樂團。

II-15《枡之響之歌》管弦樂版 (2014)

"Song of Clap&Tap" for Orchestra

- 〔委託〕美國枡之響室內管弦樂團（Clap&Tap Chamber Orchestra）。
- 〔首演〕枡響巧月／2014 年 7 月 26 日臺北東吳大學美育中心松怡廳／曲名：《枡之響之歌》為四重管樂獨奏與管弦樂團／溫隆信指揮枡之響室內管弦樂團，雙簧管－施怡芬，低音管－劉君儀，法國號－蔡秉秀，小號－莊婷湄。

II-16《聽・管弦》管弦樂演奏篇二十首（改編自 2009 合唱曲）(2014)

"Poems for Children" for Orchestra (arranged from chorus, 2009)

- 另同 XIV-31。改編自 VIII-13《蔡季男兒童新詩二十首》為兒童合唱與鋼琴 (2009)。
- 曲目：見 VIII-13。
- 《聽・管弦》兒童新詩新曲系列 CD／原創詩詞－蔡季男，詩詞朗誦－王介儒，枡之響室內管弦樂團，獨奏小提琴－李逸銘，獨奏大提琴－

吳世傑，長笛－林靜旻、曹倩宜（兼中音長笛），雙簧管－蔡東曄，單簧管－朱玟玲、范捷安，低音管－劉君儀、陳芊　，法國號－陳映築，小號－莊婷湄，豎琴－邱孟璐、解瑄，鋼琴－陳丹怡／2016 年 3 月 30 日臺北市屆展有限公司出版發行。

> （三）協奏曲類
> （器樂獨奏與管弦樂）
>
> Works for Concerto / Solo Instrument with Orchestra

III-01 長笛協奏曲 (1990/2020)

Concerto for Flute and Strings

- 〔首演〕【國際藝術節】「今日中國人的聲響」系列（三）：音樂創作發表會／1990 年 5 月 17 日國家音樂廳／小提琴－謝中平、林暉鈞、譚正、許哲惠、康信榮、杜淑蒨、徐錫隆、黃清芬、歐陽慧剛，中提琴－黃國寶、王瑞、巫明利，大提琴－簡端斐、李伯倉，低音提琴－傅永和，豎琴－解瑄，長笛－王文儀，指揮－溫隆信。
- 溫隆信個展 1991／1991 年 1 月 23 日國家音樂廳／溫隆信指揮展望弦樂團，長笛－王文儀，豎琴－解瑄。

III-02 鋼琴協奏曲《兩極的聯想》(1993)

"Mus Slur of Two Poles" for Pianoforte and orchestra

- 〔委託〕聯合實驗管弦樂團。
- 〔首演〕愛樂系列之三：魔幻世界／1993 年 11 月 26 日國家音樂廳／挪華克（Grzegorz Nowak）指揮聯合實驗管弦樂團，鋼琴－羅玫雅。

III-03 二胡、小提琴與中國傳統樂團的雙協奏曲 (1993-94)

Double Concerto for Erhu, Violin, and Chinese Orchestra

- 另同 V-08。
- 〔委託〕臺北市立國樂團。
- 〔首演〕【臺北市傳統藝術季第十一場】弓如新刀月‧弦吟秋雨晴：南胡與小提琴的對歌／1994 年 4 月 12 日國家音樂廳／曲名：二胡與小提琴協奏曲／廖年賦指揮臺北市立國樂團，二胡－溫金龍，小提琴－林暉鈞／收錄於《溫隆信作品集 2：傳統中國樂器的現代風格》CD。
- 從老老樂器到新新人類（二）民族管絃樂篇：臺北市立國樂團第八十五次定期音樂會／1995 年 1 月 20 日國家音樂廳／曲名：二胡與小提琴雙協奏曲／羅徹特（Michel Rochat）指揮臺北市立國樂團，二胡－溫金龍，小提琴－林暉鈞。
- 北市國行前音樂會／1997 年 9 月 22 日國家音樂廳／曲名：二胡與小提琴雙協奏曲／臺北市立國樂團演出，二胡－溫金龍，小提琴－林暉鈞。
- 中國藝術節／1997 年 10 月中國大陸四川成都／曲名：二胡與小提琴雙協奏曲／臺北市立國樂團，二胡－溫金龍，小提琴－林暉鈞。

III-04 爵士小協奏曲 (1998)

Concertino for Vibraphone and Orchestra, on the Style of Jazz

- 另同 IV-19 、X-03。
- 〔委託〕（臺中）古典管絃樂團。
- 〔首演〕1998 年 10 月 18 日（臺中）古典管絃樂團演出，打擊樂主奏－黃馨慧。

III-05 小提琴協奏曲（改編自 III-03 二胡與小提琴雙協奏曲）(2003)

Concerto for Violin and Orchestra (arranged from Double Concerto, 1993)

- 〔委託〕小提琴家張安安。
- 〔首演〕溫隆信樂展 2005 ／ 2005 年 5 月 15 日美國加州 Concordia University, CU Center, Irvine ／ 曲名：Concerto for Violin and Piano (new version 2003) ／小提琴－張安安，鋼琴－椎名郁子。

III-06 《協奏曲風序曲》為小提琴與管弦樂 (2006)

"Overture Concertante" for Violin and Orchestra

- 〔委託〕小提琴家張安安。
- 〔首演〕春之聲管弦樂團第三十八次定期演奏會／ 2007 年 5 月 13 日中壢藝術館／陳永清指揮春之聲管弦樂團，小提琴－林莉容。
- 〔首演〕春之聲管弦樂團第三十八次定期演奏會／ 2007 年 5 月 19 日臺北縣功學社音樂廳／溫隆信指揮春之聲管弦樂團，小提琴－張安安。

III-07 《對話與對唱》為鋼琴三重奏與弦樂團 (2008)

"Dialogue" for Piano Trio and Strings

- 為 I-34、X-22 版本之原型。
- 〔首演〕Music of the Heart: Andria Chang Benefit Recital Series ／ 2008 年 7 月 20 日美國 Barclay Theater, Irvine ／曲名：Voices with Dialogue ／小提琴－張安安，大提琴－鄭伊婷，鋼琴－椎名郁子。
- The Art of Strings ／ 2008 年 7 月 31 日日本仙台電力ホール／曲名：

對話與對唱／小提琴－張安安，大提琴－張雯琇，鋼琴－鄭伊婷。

- 2008 年 8 月暑假於臺北縣功學社音樂廳／小提琴－張安安，大提琴－張雯琇，鋼琴－椎名郁子。

III-08 《爵士幻想曲》為爵士樂三重奏、獨奏小組、擊樂與弦樂團 (2009)

"Jazz Fantasy" for Jazz Trio, Solo, Group, Percussions and Strings

- 另同 II-10、X-10。內容見 II-10。

III-09 《刺青上》為獨奏定音鼓（八座）、豎琴、擊樂與弦樂團 (2010)

"Tattoo Out" for Solo Timpani (eight sets), Harp, Percussions and Strings

- 另同 II-12。內容見 II-12。

III-10 為二座馬林巴琴（木琴）、小號與弦樂團而作 (2013)

A Piece for Two Marimbas, Trumpet and Strings

- 另同 II-13、IV-22、X-11。內容見 II-13。

III-11 低音管協奏曲 (2018/2020) －為紀念低音管演奏家張龍雲而作

Concerto for Bassoon and Strings - To the Memory of Bassoonist CHANG Long-Yun

- 〔委託〕臺北市立交響樂團（TSO）。
- 〔首演第二樂章〕張龍雲教授紀念音樂會／2018 年 12 月 21 日國立臺北教育大學創意館雨賢廳／鍾耀光指揮張龍雲教授紀念音樂會管弦樂團，低音管獨奏－劉君儀。
- 〔首演〕【TSO 大地新聲星光系列二】溫情臺北：溫隆信樂展／2020 年 9 月 20 日臺北市中山堂中正廳／林天吉指揮 TSO 青年管弦樂團，低音管－吳南妤。

III-12 帕薩卡利亞舞曲 (2020)

Passacaglia for Soloists and Strings

- 為夏綠國際音樂節而作。
- 尚未演出。

（四）打擊樂類

Works for Percussions

IV-01 《給世人》為女高音與打擊樂團 (1984)

"Tanazen" for Soprano and Eight percussionists

- 〔委託〕日本岡田知之打擊樂團。
- 〔首演〕【國際藝術節】日本岡田知之打擊樂團／1984 年 4 月 17 日臺北市國父紀念館、1984 年 4 月 18 日高雄市中正文化中心／岡田知之打擊樂團，女高音－范宇文。
- 1985 年日本東京イイノ會館／岡田知之打擊樂團。
- 串聯一中日打擊樂的新境界：朱宗慶打擊樂團成立創團演奏會／1986 年 1 月 7 日日臺北市國父紀念館、1986 年 1 月 8 日臺中中興堂、1986 年 1 月 9 日高雄市中正文化中心至德堂／朱宗慶打擊樂團，女高音－范宇文。
- 朱宗慶打擊樂團：打擊樂經典 I ／1995 年 3 月 8 日國家音樂廳。
- 有朋自北方來：臺北打擊樂團十週年音樂會／1996 年 9 月 2 日臺北市國父紀念館／臺北打擊樂團與日本大阪北野徹打擊樂團聯合，女高音－李靜美。
- 1997 年 6 月 25 日日本大阪泉ホール（Izumi Hall）／北野徹指揮大阪北野徹打擊樂團，女高音－片山直子／收錄於《溫隆信作品集 4：打擊樂作品系列 I》CD。

- 國立臺北藝術大學慶祝建校三十週年慶音樂會／2012 年 11 月 6 日高雄市中正文化中心至德堂、2012 年 11 月 8 日臺中中興堂。

IV-02《現象 三》為擊樂獨奏與三位助手 (1984)

"Phenomena III" for Solo Percussion and Three Assistants

- 〔委託〕擊樂家朱宗慶。
- 〔首演〕朱宗慶打擊樂團全省巡迴音樂會／1984 年 12 月 17-18 日臺北市實踐堂、1984 年 12 月 19 日臺中中興堂、1984 年 12 月 21 日高雄市中正文化中心。
- 1985 年高雄市文藝季。
- 第十一屆亞洲作曲家聯盟大會音樂節：大型室內樂演奏會／1986 年 10 月 21 日臺北市實踐堂／朱宗慶打擊樂團，主奏－朱宗慶，助手－張覺文、鄭吉宏、洪千惠。
- 新起點：朱宗慶打擊樂團美國巡演暨 1990 年度公演／1990 年 10 月 21 日國家音樂廳。
- Pulsating Chinese Hearts! 朱宗慶打擊樂團美國巡演／1990 年 11 月 15 日美國紐約林肯中心 Alice Tully Hall。
- 臺灣作曲家樂展：器樂篇 I／1994 年 9 月 10 日美國紐約臺北劇場／擊樂主奏－黃馨慧，助手－ Clair Heldrich、Frank Cassara、William Trigg。
- The New Music Consort ／ 1995 年 3 月 13 日美國紐約 Manhattan School of Music ／擊樂主奏－ Frank Casarra。

IV-03 《擊樂對抗》為擊樂合奏團 (1985)

"Percussion vs. Perspectives" for Percussion Ensemble

- 朱宗慶打擊樂團演出。

IV-04《一種面貌三種風情》為擊樂合奏團 (1989)

"A Face with Three Perspectives" for Percussion Ensemble

- 〔首演〕【逍遙音樂節】森林對話：朱宗慶、安倍圭子打擊樂王見王／1989 年 8 月 13 日臺北市永琦百貨六樓萬象廳／曲名：為木琴及打擊樂團而作／朱宗慶打擊樂團，木琴－安倍圭子。

IV-05 《文明的代價》為打擊樂大型合奏團 (1989)

"The Price of Civilization" for Large Percussion Ensemble

- 〔委託〕臺北朱宗慶打擊樂團。
- 〔首演〕朱宗慶打擊樂團：脈動的大地／1989 年 10 月 27、30 日國家戲劇院／朱宗慶打擊樂團，外加電子音樂。
- 溫隆信個展 1991／1991 年 1 月 23 日國家音樂廳／朱宗慶打擊樂團，伸縮號（取代電子音樂）－林智惠。

IV-06《臺灣四季》為擊樂合奏團 (1992)

"Taiwanese Four Seasons" for Percussion Ensemble

- 〔委託〕臺北朱宗慶打擊樂團。
- 〔首演〕音樂劇場：朱宗慶打擊樂團冬季公演／1992 年 12 月 18 至 21 日國家戲劇院。

IV-07《你的聲音》為六位擊樂演奏者 (1993)

"Notre Sonore" for Six Percussionists

- 〔委託〕法國史特拉斯堡打擊樂團（Les Percussions de Strasbourg）。
- 〔首演〕法國史特拉斯堡打擊樂團 1994 年在法國史特拉斯堡（Strasbourg）。
- 日本北野徹打擊樂團曾在日本大阪演出。

IV-08《無題》為獨奏擊樂、嗩吶與絲竹樂團 (1994)

"Without Title" for Solo Percussion, Sona and Silk-Bamboo Ensemble

- 另同 V-09。
- 〔委託〕文建會。
- 〔首演〕溯自東方（二）巡迴演奏會／1994 年 11 月 4 日荷蘭阿姆斯特丹 De IJsbreker、1994 年 11 月 5 日荷蘭鹿特丹 De Evenaar、1994 年 11 月 10 日荷蘭阿姆斯特丹 Soeterijn、1994 年 11 月 11 日荷蘭烏特勒支 Rasa、1994 年 11 月 20 日法國巴黎中華新聞文化中心、1994 年 11 月 21 日法國巴黎凡爾賽音樂學院、1994 年 11 月 24 日德國斯圖佳 Lindenmuseum Wannersaal ／溫隆信指揮溯自東方絲竹樂團，獨奏擊樂－黃馨慧，嗩吶－吳金城／收錄於《溫隆信作品集 2：傳統中國樂器的現代風格》CD。
- 臺南樂集絲竹漫漫系列三：拈花·無題／2018 年 5 月 12 日臺南文化中心原生劇場／臺南樂集。

IV-09 《隨筆二章 二》為獨奏鐵琴 (1994)

"Two Essays II" for Solo Vibraphone

- 另同 VI-05。
- 〔委託〕擊樂家黃馨慧。
- 1996 年 7 月法國外亞維儂藝術節（The OFF Festival d' Avignon）／黃馨慧獨奏。
- 〔首演〕Mr. Wen and His Friends: Contemporary Solo Percussion from the East ／ 1996 年 9 月 16 日英國倫敦 Purcell Room, RFH (Southbank Centre) ／黃馨慧獨奏。
- Internaitonal Composers' Workshop 1996: Far from the East ／ 1996 年 11 月 21 日荷蘭阿姆斯特丹 De IJsbreker ／黃馨慧獨奏。
- 【巴黎海華文藝季】溫隆信及其朋友們：黃馨慧打擊樂／1997 年 3 月 29 日法國巴黎中華文化中心／黃馨慧獨奏。
- Mr. Wen and His Friends: New York Concert Series ／ 1997 年 11 月 10 日美國紐約 Weill Recital Hall of Carnegie Hall ／黃馨慧獨奏。
- 收錄於《溫隆信作品集 4：打擊樂作品系列 I》CD，黃馨慧獨奏。
- 樂譜由比利時 PM Europe Publications 發行。

IV-10《疊泛》為擊樂八人組 (1995)

"Over the Overlapped Overtones" for Eight Percussionists

- 〔委託〕日本國立音樂大學建校七十週年委託。
- 〔首演〕国立音楽大学打楽器アンサンブル：第二十六回定期演奏会／ 1995 年 10 月 21 日該校講堂大廳／擊樂演奏家－岡本満里子、畠山

裕子、杉本清隆、堀正明、三村奈々惠、奧田真広，指揮－岡田知之。

IV-11 《擊樂的色彩》為獨奏擊樂而作的組合 (1995)

"La Couleur De La Percussion" for Solo Multi Set Up

- 另同 VI-06。
- 〔委託〕擊樂家黃馨慧。
- 〔首演〕鹿特丹現代音樂節（Festival Ensemblage）／1996 年 3 月 5 日荷蘭鹿特丹／黃馨慧獨奏。
- Mr. Wen and His Friends: Contemporary Solo Percussion from the East ／ 1996 年 9 月 16 日英國倫敦 Purcell Room, RFH (Southbank Centre) ／黃馨慧獨奏。
- 【巴黎海華文藝季】溫隆信及其朋友們：黃馨慧打擊樂／1997 年 3 月 29 日法國巴黎中華文化中心／黃馨慧獨奏。
- 尖峰時刻（二）／1997 年 12 月 18 日美國紐約臺北劇場／黃馨慧獨奏。
- 樂譜由比利時 PM Europe Publications 發行。

IV-12《傳遞》為獨奏擊樂、女高音與三位擊樂手 (1995-96)

"Transmission" for Solo Percussion, Soprano and Three Percussionists

- 為 1996 臺北國際打擊樂節而作。
- 〔首演〕1996 臺北國際打擊樂節／1996 年 5 月 25 日臺北市國父紀念館／臺北打擊樂團。
- 收錄於《溫隆信作品集 4：打擊樂作品系列 I》CD，女高音－李靜美，擊樂獨奏－黃馨慧，合奏－陳振馨、韓立恩、陳廷銓，指揮－連雅文。

IV-13 《雙音》為四位擊樂演奏者 (1995-96)

"Double Tones" for Four Percussionists

- 〔委託〕澳洲辛那吉打擊樂團（Synergy Percussion, Australia）。
- 〔首演〕1996 臺北國際打擊樂節／1996 年 5 月 24 日臺北市國父紀念館／澳洲辛那吉打擊樂團。

IV-14 《溯自東方》為擊樂獨奏的劇場音樂 (1996)

"Far From The East" for Percussion Solo Theater

- 〔委託〕擊樂家黃馨慧。
- 〔首演〕Mr. Wen and His Friends: Contemporary Solo Percussion from the East ／ 曲名：Far From The East ／ 1996 年 9 月 16 日英國倫敦 Purcell Room, RFH (Southbank Centre) ／黃馨慧擊樂獨奏。
- Internaitonal Composers' Workshop 1996: Far from the East ／ 曲名：Far from the East – A legendary suite for solo percussion (1996) ／ 1996 年 11 月 21 日荷蘭阿姆斯特丹 De IJsbreker ／黃馨慧擊樂獨奏。
- 感動生命的音符：吳三連先生百年冥誕紀念音樂會／曲名：《溯自東方－四個傳奇組曲》為個人擊樂獨奏劇場而寫／1998 年 7 月 24 日國家音樂廳／黃馨慧擊樂獨奏。
- 收錄於《溫隆信作品集 4：打擊樂作品系列 I》CD，黃馨慧擊樂獨奏。

IV-15 《砂之十字架》為大型擊樂合奏團（改編）(1997)

"The Cross of Sand" for Large Percussion Ensemble (arrangement)

- 〔委託〕日本大阪北野徹打擊樂團與臺北打擊樂團共同。
- 〔首演〕1997 臺北打擊樂團赴日行前公演／ 1997 年 6 月 22 日臺北新舞臺／臺北打擊樂團。
- 1997 臺北打擊樂團赴日公演／ 1997 年 6 月 25 日日本大阪泉ホール／臺北打擊樂團與大阪北野徹打擊樂團聯合。

IV-16 擊樂二重奏 (1997)

Duo for Two Percussions

- 另同 X-02。
- 〔委託〕擊樂家北野徹與黃馨慧共同。
- 〔首演〕Mr. Wen and His Friends: New York Concert Series ／ 1997 年 11 月 10 日美國紐約 Weill Recital Hall of Carnegie Hall ／擊樂家－北野徹、黃馨慧。

IV-17《遊戲》為擊樂而作 (1998)

"Game" for Percussions

- 〔委託〕臺中周友維打擊樂團。
- 1998 年由荷蘭阿姆斯特丹音樂院（Conservatorium van Amsterdam）打擊樂教授 Prof. Peter Prommel 在荷蘭發表。

IV-18 《民謠組曲》為八位擊樂手 (1998)

"Folk Suite" for Eight Percussionists

- 〔委託〕臺北打擊樂團。
- 臺北打擊樂團在國家音樂廳發表。

IV-19 爵士小協奏曲 (1998)

Concertino for Vibraphone and Orchestra, on the Style of Jazz

- 另同 III-04、X-03。內容見 III-04。

IV-20 《天黑黑》為手鼓合奏團 (1999)

"It's Getting Dark" for Frame Drum Ensemble

- 〔委託〕中華民國擊樂手鼓協會。
- 〔首演〕1999 年由中華民國擊樂手鼓協會在臺北發表。

IV-21《爵士組曲》為打擊樂團 (2002)

"Jazz Suite" for Percussion Orchestra

- 另同 X-06。
- 〔委託〕日本大阪北野徹打擊樂團。
- 〔首演〕2002 年秋在日本大阪泉ホール由北野徹打擊樂團發表。

IV-22 為二座馬林巴琴（木琴）、小號與弦樂團而作 (2013)

A Piece for Two Marimbas, Trumpet and Strings

- 另同 II-13、III-10、X-11。內容見 II-13。

IV-23《石頭上去了，鳥兒去哪裡？》為打擊樂而作 (2017)

"When the Stone Goes Up, Where Are the Birds Going?" for Percussions

- 另同 X-21。
- 〔首演〕【2017 臺灣國際藝術節】朱宗慶打擊樂團：島・樂─聽見臺灣作曲家／ 2017 年 3 月 24 日國家音樂廳／朱宗慶打擊樂團。

（五）中國傳統樂器類
（含獨奏、合奏、交響樂團）
Works for Chinese Instruments

V-01 《布袋戲的幻想 A》為中國傳統樂器交響樂團 (1989)

The Idea of Budai Theatre "Fantasia A" for Chinese Orchestra

- 〔委託〕臺北市立國樂團。
- 〔首演〕當代中國音樂傑作展：慶祝臺北市立國樂團創立十周年特別音樂會／1989 年 9 月 13 日國家音樂廳／曲名：《布袋戲的幻景》／溫隆信指揮臺北市立國樂團。

V-02 《布袋戲的幻想 B》為中國傳統樂器交響樂團 (1990)

The Idea of Budai Theatre "Fantasia B" for Chinese Orchestra

- 〔委託〕香港中樂團。
- 〔首演〕路／1990 年 6 月 22-24 日香港大會堂音樂廳／關迺忠指揮香港中樂團。
- 關迺忠指揮棒下的布袋幻想／1990 年 7 月 20 日國家音樂廳／關迺忠指揮國立實驗國樂團。
- 【1997 香港藝術節】中國作曲家作品系列／1997 年 2 月 14 日香港文化中心音樂廳／陳澄雄指揮香港中樂團。

V-03 《箴 二》為中國傳統樂器合奏曲 (1991)

"Zen II" for Large Ensemble of Chinese Instrument

- 〔委託〕香港中樂團。
- 〔首演〕中樂匯萃／1991 年 9 月 27、28 日香港文化中心音樂廳／夏飛雲指揮香港中樂團。
- 石信之與實驗國樂團／1992 年 10 月 15 日國家音樂廳／石信之指揮國立實驗國樂團。

V-04 《鄉愁 一》為中國傳統樂器合奏團 (1991)

"Nostalgia I" for Silk-Bamboo and Gong-Drum Group

- 〔委託〕文建會。
- 〔首演〕波蘭第十二屆青年作曲家夏令營（12th Summer Courses for Young Composers）音樂會／1992 年 9 月上半於波蘭 Kazimierz Dolny 舉行 之第十二屆夏令營、及首府華沙各演出一場／溫隆信指揮采風樂坊／收錄於《溫隆信作品集 2：傳統中國樂器的現代風格》CD。
- 新作品音樂會 II／1992 年 10 月 3 日美國紐約 Merkin Concert Hall／溫隆信指揮紐約長風中樂團（Music From China, New York）：二胡－陳怡，琵琶－吳蠻，箏－姚安，吹管－韋來根，打擊樂－黃天佐、余靄倫、周龍。

V-05 《鄉愁 二》為大型合奏團 (1992)

"Nostalgia II" for Large Symphonic Ensemble

- 〔委託〕法國低音管演奏家 Pascal Gallois。
- 1992 年 9 月下半於巴黎 IRCAM（法國國立音響音樂研究所）進行實驗／采風樂坊，低音管獨奏－ Pascal Gallois，電子音樂背景－溫隆信。

V-06 《多層面‧聲響‧的》為絲竹合奏團與擊樂 (1992)

"Multiple Fragment of Sound" for Silk-Bamboo Ensemble and Percussions

- 另同 I-24。內容見 I-24。

V-07 《三空仔別章》為大型交響樂團 (1993)

"Another Perspective of San-Kung" for Large Chinese Orchestra

- 〔委託〕臺北市立國樂團。
- 〔首演〕龍吟水（二）：現代民族管弦樂之夜／1994年1月22日國家音樂廳／李英指揮臺北市立國樂團。

V-08 二胡、小提琴與中國傳統樂團的雙協奏曲 (1993-94)

Double Concerto for Erhu, Violin, and Chinese Orchestra

- 另同 III-03。內容見 III-03。

V-09《無題》為獨奏擊樂、嗩吶與絲竹樂團 (1994)

"Without Title" for Solo Percussion, Sona and Silk-Bamboo Ensemble

- 另同 IV-08。內容見 IV-08。

V-10 三首弦索樂 (1995)

Three Pieces for Chinese Strings

- 〔委託〕臺北民族樂團。未曾演出。

V-11《鄉愁 三》為中國傳統樂器小組 (1995)

"Nostalgia III" for Small Group of Chinese Instrument

- 〔委託〕臺北民族樂團。未曾演出。

V-12《清音千響化一聲》為傳統鑼鼓樂器合奏 (1995)

"Thousand Sounds Became in One" for Traditional Gong-Drum Ensemble

- 〔委託〕中華民國現代音樂協會。
- 〔首演〕臺灣鑼鼓音樂／1996年3月7日荷蘭烏特勒支 Rasa Music & Dance ／臺北民族樂團。
- 臺灣鑼鼓音樂／1996年3月11日英國倫敦皇家節日大廳 Queen Elizabeth Hall, RFH (Southbank Centre)／臺北民族樂團。

- 臺灣鑼鼓／1996年3月28-30日美國紐約臺北劇場／臺北民族樂團。

V-13 臺灣民謠串曲 (1995)

Taiwanese Folk Suite for Silk Bamboo Ensemble

- 〔委託〕臺北民族樂團。
- 曾由臺北民族樂團發表。

V-14《消長 一》為弦索樂 (1995)

"Growth and Decline I" for Chinese Strings

- 〔委託〕臺北民族樂團。
- 曾由臺北民族樂團發表。

V-15《分享》為柳琴合奏團與大型室內樂團及管風琴 (2004)

"Share with Everybody" for Chinese Plunking Instrument Group and Large Ensemble with Pipe Organ

- 另同 X-07。
- 〔委託〕國立中正文化中心。
- 〔首演〕溫隆信樂展 2004 ／ 2004年10月30日國家音樂廳／溫隆信與他的友人、學生演出。

V-16《消長 二》為二胡、琵琶、古箏與中音薩克斯風 (2019)

"Growth and Decline II" for Erhu, Pipa, Zheng and Alto Saxophone

- 〔委託〕Clap&Tap 室內管弦樂團。
- 〔首演〕消長 Clap&Tap Salon Concert 2019-03 ／ 2019年9月21臺灣大學藝文中心雅頌坊／二胡－施孟妏，琵琶－蘇筠涵，古箏－許馨方，中音薩克斯風－楊曉恩。
- 2020年臺北市國父紀念館中山畫廊／二胡－施孟妏，琵琶－劉亭妤，豎琴－曾葦晴，中音薩克斯風－楊曉恩。

（六）獨奏曲類
Works for Solo Instruments

VI-01 第一號鋼琴組曲《田陌鄉間》(1967)

Suite No. 1 for Solo Pianoforte

- 〔首演〕1968 年由國立藝專音樂科鋼琴主修生簡若芬發表。

VI-02 《抽象的投影》為獨奏鋼琴而作的小品 (1969)

"Abstract Projection" for Solo Pianoforte

- 〔首演〕1970 年藤田梓在臺北市中山堂演出。
- 1973 年 1 月藤田梓亞洲巡迴演出曲目／曲名：《影像》。
- 1975 年 11 月收錄於法國鋼琴家雷巴（Christian Deshats）鋼琴專集。

VI-03 小提琴與鋼琴的奏鳴曲《十二生肖》(1971)

Sonata for Violin and Pianoforte "Twelve Zodiac Animals"

- 另同 I-09。內容見 I-09。

VI-04 《隨筆二章 一》為鋼琴與玩具鋼琴 (1982)

"Two Essays I" for Pianoforte and Toy Piano

- 〔委託〕日本作曲家服部公一。
- 〔首演〕台湾に寄せて／1983 年 3 月日本東京 ABC Hall ／鋼琴－宇川真美子。
- 第十一屆亞洲作曲家聯盟大會暨音樂節：中國鋼琴作品演奏／1986 年 10 月 22 日臺北市文建會二樓／鋼琴－劉富美。
- 亞洲音樂論壇（The Asian Composers' Forum in Sendai' 87）／1987 年 9 月日本仙台市民會館／演出第二樂章「頭腦運動」。

- 中國現代音樂展：JML セミナー入野義朗音樂研究所創立十五周年紀念音樂會（III）／1987 年 11 月 30 日日本東京 OAG Hall ／鋼琴－松永加也子。
- 現代の音楽展 '88：アジア音楽の日々／1988 年 3 月 3 日日本東京第一生命ホール／鋼琴－土屋律子。
- 臺南家專音樂科教授聯合音樂會／1989 年 1 月 28 日臺北市中山堂中正廳／演出第二樂章「頭腦運動」／鋼琴－劉富美。

VI-05 《隨筆二章 二》為獨奏鐵琴 (1994)

"Two Essays II" for Solo Vibraphone

- 另同 IV-09。內容見 IV-09。

VI-06 《擊樂的色彩》為獨奏擊樂而作的組合 (1995)

"La Couleur De La Percussion" for Solo Multi Set Up

- 另同 IV-11。內容見 IV-11。

VI-07 第一號獨奏小提琴組曲 (2005)

Suite No. 1 for Solo Violin

- 〔委託〕小提琴家張安安。
- 〔首演〕The Rhythm In Sunshine ／ 2007 年 7 月 29 日臺北縣功學社音樂廳／張安安小提琴獨奏。
- 2007、2008 年間曾多次演出，但未留書面記錄。

VI-08 第二號獨奏小提琴組曲 (2011)

Suite No. 2 for Solo Violin

- 未發表。

VI-09 第三號獨奏小提琴組曲 (2015)
Suite No. 3 for Solo Violin
- 未發表。

(七) 清唱劇／合唱與管弦／歌舞劇類

Works for Cantata / Choral with Orchestra / Opera

VII-01 清唱劇《延平郡王頌》(1969)
Cantata "Yenpin the General"
- 〔獎項〕1971 年教育部文化局主辦紀念黃自歌曲創作比賽合唱佳作獎。
- 〔歌詞來源〕劉鳳池作。
- 〔首演〕1971 年臺大校友合唱團於臺北市實踐堂演出。

VII-02 《童話》為三聲部童聲與大型室內樂團 (1980)
"Children's Tale" for Three Parts of Children Voice and Orchestra
- 〔首演〕【國際藝術節】第五屆亞洲音樂新環境／1980 年 3 月 16 日臺北市中山堂／曲名：《童話－來自山歌仔的》／貝斯－郭宗韶，電子琴－楊燦明，電吉他－游正彥，鼓－黃瑞豐，小提琴－謝中平、高芬芬，中提琴－吉永禎三，大提琴－李玫雲，胡琴－甘正宇，琵琶－王琇珍，嗩吶－蘇文慶，笙－蘇文慶，打擊樂－陳揚、陸貝貝、蕭唯忱，合唱－蔡佩芳指導臺北市光復國小合唱團。

VII-03 清唱劇《無名的傳道者》(1980)
Cantata "The Missionary without Name" for Solo Singer, Choir and Orchestra
- 〔委託〕卓忠敬牧師。

- 〔歌詞來源〕邊雲波作。
- 〔首演〕基督門徒詩歌演唱會／1980 年 7 月 5 日臺北市實踐堂。

VII-04 清唱劇《倪柝聲詩全集》(1985)
Cantata "Watchman Nee's Hymnary" for Solo Singer, Choir and Orchestra
- 另同 XIV-25。
- 〔委託〕見證書室。
- 〔歌詞來源〕倪柝聲作。
- 有聲出版品由晶音有限公司出版部 1985 年發行（NZ 1001-1003）。

VII-05 《D 與 H 的世界》為四部合唱與大型室內樂團 (1988)
"The World of D&H" for S. A. T. B. Choir and Large Ensemble
- 〔委託〕文建會。
- 未曾發表。

VII-06 《現代童話》為女聲合唱與傳統國樂及交響樂團 (1989)
"Contemporary Tales" for Female Voice, Chinese Ensemble and Orchestra
- 〔委託〕臺南家專。
- 〔首演〕元宵 · 童話 · 行星：臺南家專交響樂團七十八年度巡迴演奏會／1990 年 4 月 11 日臺南家專乃建堂、1990 年 4 月 12 日臺南市文化中心、1990 年 4 月 13 日臺南家專乃建堂、1990 年 4 月 17 日基隆市文化中心、1990 年 4 月 18 日國家音樂廳／涂惠民指揮臺南家專管弦樂團、女聲合唱團、國樂團／本場錄音收錄於《溫隆信作品集 3：復古風的管弦樂作品》CD。

VII-07 《小安魂曲》為四部合唱與管弦樂團 (1994)

"A Little Requiem" for S. A. T. B. Choir and Orchestra

- 〔題獻〕父親溫永勝先生。
- 〔首演〕1994 年溫永勝先生追思禮拜。
- 本曲後經改編，成為《臺灣新世界》交響曲（II-05）之第二樂章。

VII-08 兒童歌劇《紙飛機的天空》 (1998)

An Opera for Children with Orchestra "Paper Planes World"

- 〔委託〕臺北仁仁藝術劇團。
- 〔首演〕紙飛機的天空／1999 年 1 月 14-28 日在臺北市和高雄市共演出十場／導演－呂義尚，編劇－楊雲玉、呂義尚，仁仁藝術劇團：演員組、舞蹈特技組、精靈組、演奏組，臺視兒童合唱團，臺灣絃樂團。

VII-09 音樂劇《汐‧月》 (1999)

Musical Theatre "Moon and Tide" for Jazz Singer, Dancers, Frame Drum, Percussion, Erhu, Strings and Rock-n-Roll Band

- 另同 X-04。
- 〔委託〕編導家呂義尚及中華民國擊樂手鼓協會共同。
- 〔首演〕汐月：壹齣探索廿一世紀藝術新面貌的音樂劇／2000 年 3 月 6、7 日臺北新舞臺／製作單位－中華民國擊樂手鼓協會，監製－黃馨慧，製作人－呂義尚，原始創意－呂義尚、溫隆信，小說撰寫－溫隆信《捕捉汐月》，音樂總監與作曲－溫隆信，導演－呂義尚，主唱、主演－劉索拉，手鼓、擊樂－黃馨慧等／本場錄音收錄於《汐月》CD。

VII-10 為四首通俗音樂之配器作品 (2008)

Four Popular Songs with New Orchestration for Orchestra

- 〔委託〕美國枅之響室內管弦樂團（Clap&Tap Chamber Orchestra）。
- 〔首演〕2010 年夏天由美國枅之響室內管弦樂團、臺北成功兒童合唱團、鳳鳴合唱團在洛杉磯聯合演出。

VII-11 《蔡季男兒童新詩二十首》為兒童合唱與管弦樂團 (2009)

"Twenty Lyrics by Jihnan Tsai" for Children's Choir and Orchestra

- 另同 VIII-14。
- 〔委託〕詩人蔡季男。
- 《掌聲：新詩‧新曲‧新唱》CD（D&J Arts, CA, 2009）／詞－蔡季男《蟬兒吹牛的季節》（臺北：小天下，2009），曲－溫隆信，奏－枅之響詩內管弦樂團（長笛－林靜旻，豎笛－林玫玲，豎琴－解瑄、邱孟璐，鋼琴－陳丹怡，大提琴－李玫瑩、吳世傑，弦樂四重奏－姜智譯、黃芷唯、吳思潔、簡靖斐），唱－臺北成功兒童合唱團。

VII-12 四首小品為合唱與管弦樂 (2010)

Four Pieces for Choir and Orchestra

- 〔委託〕美國枅之響室內管弦樂團（Clap&Tap Chamber Orchestra）。
- 〔首演〕歡唱迎仲夏／2010 年 7 月 16 日美國加州 Cypress College Arts Theater, Cypress ／美國枅之響室內管弦樂團、美國枅之響兒童合唱團、臺北成功兒童合唱團聯合演出四首選曲：〈蜜蜂〉、〈長頸鹿〉、〈捏麵人〉、〈媽媽〉，溫隆信指揮。

VII-13 《夢中的臺灣》為四部合唱與管弦樂團 (2017)

"Taiwan of Dreams" for S. A. T. B. Choir and Orchestra

- 另同 VIII-15。
- 〔委託〕東和鋼鐵企業股份有限公司與東和鋼鐵文化基金會共同。
- 〔歌詞來源〕侯貞雄作。
- 〔首演〕2017 樂興之時年終祈福音樂會／2017 年 12 月 29 日國家音樂廳／江靖波指揮樂興之時管絃樂團。
- 邂逅：溫隆信合唱作品音樂會／混聲四部合唱／2019 年 6 月 4 日臺北市臺灣戲曲中心大表演廳／陳雲紅指揮臺北室內合唱團，鋼琴王乃加。

（八）兒童合唱／合唱／無伴奏合唱類

Works for Children's Choir / Choir / A Cappella

VIII-01 兒童歌曲 358 首 (1976-84)

358 Pieces of Children Song

- 另同 XIII-01。
- 〔委託〕臺北晶音公司。
- 由臺北晶音公司出版部發行有聲卡帶，序號：CS 1001-1035，CS 2001-2010，CS 3001-3003。

VIII-02 《漁翁》為四部合唱與鋼琴 (1978)

"The Fisherman" for S. A. T. B. Choir and Pianoforte

- 〔委託〕臺大合唱團。
- 〔首演〕1978 年臺大合唱團在臺北市國父紀念館演出。

VIII-03 十五首合唱曲為兒童合唱與鋼琴 (1978-84)

Fifteen Songs for Children Choir and Pianoforte

- 本作品共十五首歌曲，收錄於《溫隆信兒童合唱曲集（一）・學説話》（臺北市：全音樂譜，2006 初版）Chorus Series I - CSW1001。
- 〔歌詞來源〕十五首歌曲：
 1. 〈學説話〉／黃明正詞
 2. 〈到處走走看看〉／溫隆信詞
 3. 〈自己帶盞燈〉／林武憲詞
 4. 〈山西兒歌〉／古民謠
 5. 〈小知了〉／溫隆信詞
 6. 〈風娘娘〉／古民謠
 7. 〈小蝸牛〉／張麗雲詞
 8. 〈小蝌蚪〉／溫隆信詞
 9. 〈螃蟹和蝦子〉／溫隆信詞
 10. 〈小紙船〉／楊佳玲詞
 11. 〈可愛的蘆葦花〉／溫隆信詞
 12. 〈風箏〉／溫隆信詞
 13. 〈冰箱〉／溫隆信詞
 14. 〈汽水〉／溫隆信詞
 15. 〈漁翁〉／古詩詞
- 〈小蝸牛〉／中國兒童歌曲創作獎頒獎典禮暨作品發表會／1981 年 8 月 29 日臺北市中山堂中正廳／演唱－杜克芳、楊琇如、李雅慧，鋼琴伴奏－曾秀惠，指導－蔡佩芳；周金田指揮新和國小節奏樂隊。
- 〈自己帶盞燈〉、〈山西兒歌〉、〈風娘娘〉／1984 年 3 月 8 日臺中市文化中心－臺中兒童少年合唱團演出／3 月 18 日臺北市實踐堂－臺北市光復國小合唱團／3 月 24 日花蓮市中正體育館－花蓮中正國小合唱團／3 月 25 日屏東師專－屏東鶴聲國小合唱團／3 月 27 日新竹市綜合體育館－新竹市載熙國小合唱團。

- 〈小知了〉（演奏）／直笛作品發表會（四重奏 Sn+S+A+B）／1987年3月22日臺中市立文化中心中山廳／直笛演奏－廖明坤、林文、曾享志、林久郁。
- 〈風娘娘〉、〈漁翁〉／華聲合唱團2002年演唱會／2002年5月18日美國加州 Concordia University, Irvine／陳明義指揮美國華聲合唱團。
- 〈風娘娘〉、〈漁翁〉／溫隆信樂展2005／2005年5月15日美國加州 Concordia University, CU Center, Irvine／陳明義指揮美國華聲合唱團。
- 〈小紙船〉／交織一流古典與爵士音樂會／2016年1月3日臺北市誠品表演廳。
- 〈到處走走看看〉、〈山西兒歌〉、〈小知了〉、〈風娘娘〉、〈漁翁〉、〈小紙船〉／邂逅：溫隆信合唱作品音樂會／2019年6月4日臺北市臺灣戲曲中心大表演廳／楊覲仔指揮揚音兒童合唱團，鋼琴－劉貞君。

VIII-04 十首合唱曲為兒童合唱與鋼琴 (1978-84)

Ten Songs for Children Choir and Pianoforte

- 本作品共十首歌曲，收錄於《溫隆信兒童合唱曲集（二）·金黃的落日綠草如茵》（臺北市：全音樂譜，2006初版）Chorus Series II – CSW1002。
- 〔歌詞來源〕十首歌曲：
 1. 〈金黃的落日綠草如茵〉／小野詞
 2. 〈聲音像天使一樣〉／小野詞
 3. 〈日記〉／小野詞
 4. 〈小小安樂窩〉／小野詞
 5. 〈天氣圖〉／小野詞

 6. 〈秋楓〉／林梅紅詞
 7. 〈冬天的故事〉／林梅紅詞
 8. 〈星星像阿嬤的眼睛〉／楊雲玉詞
 9. 〈深念〉／史伯誠詞
 10. 〈紙飛機的天空〉／楊雲玉詞

VIII-05 《傳說中的牧歌》為四部合唱無伴奏 (2004)

"Legendary Pastoral" for A Cappella

- 〔委託〕美國加州晶晶合唱團（Crystal Children's Choir, USA）。
- 晶晶合唱團曾演出其中一個樂章。
- 本曲收錄於《邂逅：溫隆信無伴奏合唱曲集》（臺北市：全音樂譜出版社，2010）中，共含三首小曲：5-1 "Si Pi Heng Na"（阿美族－真話歌），5-2 "Ta Gi La"（魯凱族－結婚之歌），5-3 "Di Ku Du"。

VIII-06 九首為武滿徹未完成之無伴奏合唱曲 (2004)

Nine A Cappella Co-Works Originally by Tōru Takemitsu

- 日本 (The) Taro Singers & Schott Japan 委託。
- 〔歌詞來源〕九首武滿徹歌曲：英文標題／日文歌名／日文歌詞作者
 1. "La Neige"／〈雪〉／瀬木慎一。
 2. "Yesterday's Spot"／〈昨日のしみ〉／谷川俊太郎。
 3. "Waltz"／〈ワルツ〉／岩淵達治。
 4. "All Alone"／〈ぽつねん〉／谷川俊太郎。
 5. "Glowing Autumn"／〈燃える秋〉／五木寛之。
 6. "Take off for the Clouds"／〈雲に向かって起つ〉／谷川俊太郎。
 7. "The Encounter"／〈めぐり逢い〉

／荒木一郎。

8. "A Marvelous Kid" ／〈素晴らしい悪女〉／永田文夫。

9. "In the Month of March" ／〈三月のうた〉／谷川俊太郎。

• 〔首演〕THE TARO SINGERS 定期演奏会／2004 年 7 月 30 日本大阪市中央區泉ホール／里井宏次指揮日本 The Taro Singers。

• 溫隆信樂展 2005 ／ 2005 年 5 月 15 日美國加州 Concordia University, CU Center, Irvine ／演唱 "Snowing" 與 "The Waltz" ／陳明義指揮美國華聲合唱團。

• THE TARO SINGERS 第七回東京定期演奏会：武滿徹 "魂の旅" その靜謐と音の河／ 2005 年 7 月 17 日日本東京第一生命ホール／里井宏次指揮 The Taro Singers。

• 2006 年由日本放送協會全球衛星轉播本曲錄音。

VIII-07《山歌組曲》為四部合唱無伴奏 (2005)

"Suite of Aboriginal Songs" for A Cappella

• 本作品收錄於《邂逅：溫隆信無伴奏合唱曲集》（臺北市：全音樂譜出版社，2010）。

• 〔歌詞來源〕共由七首歌曲組成：

1.〈序歌〉"Prelude"（阿美族－全體歌）

2.〈兒歌〉"Children Song"（阿美族）

3.〈撿蝸牛〉"Picking Snails"（阿美族）

4.〈獻祭〉"Offering"（布農族）

5.〈祝福歌〉"With Blessing"（賽夏族－送神歌）

6.〈思念歌〉"Song of Love"（布農族－寂寞歌）

7.〈歡喜歌〉"Song of Joy"（卑南族－

結婚歌）

• 〔部分首演〕全球榮星樂展／2009 年 7 月 11 日美國紐約林肯中心／演唱〈祝福歌〉／高芬芬指揮全球榮星團友合唱團。

• 〔首演〕邂逅：溫隆信合唱作品音樂會／ 2019 年 6 月 4 日臺北市臺灣戲曲中心大表演廳／陳雲紅指揮臺北室內合唱團。

VIII-08 九首無伴奏合唱曲 (2005)

Nine A Cappella Works for S. A. T. B. Choir

• 〔歌詞來源〕九首歌曲之中、英文曲名與採作詞者：

1. "Ho Hai Yan" ／ "Ho Hai Yan" ／溫隆信採詞

2.〈失落的 Lyric〉／ "A Lost Lyric" ／溫隆信採詞

3.〈救海星的女人〉／ "A Woman Who Saves the Star Fish" ／李宗掖作詞

4.〈一首可愛的歌〉／ "A Lovely Melody" ／溫隆信採詞

5.〈心中之歌〉／ "Keeping a Song in Mind" ／溫隆信作詞

6.〈邂逅〉／ "Encounter" ／溫隆信採詞

7.〈燃燒的琴音〉／ "The Burning Violin Is Sounding" ／溫隆信採詞

8.〈春天的想法〉／ "Idea of Spring" ／溫隆信採詞

9.〈論朋友〉／ "That's What Friends Are For" ／ Carole Bayer Sager 與 Burt Bacharach 原作歌詞與音樂

＊以上 1～8 曲收錄於《邂逅：溫隆信無伴奏合唱曲集》（臺北市：全音樂譜出版社，2010）。

• 〔首演〕"Ho Hai Yan"（2005）、〈邂逅〉（2005）／混聲無伴奏合唱／邂逅：溫隆信合唱作品音樂會／2019年6月4日臺北市臺灣戲曲中心大表演廳／陳雲紅指揮臺北室內合唱團。

VIII-09 《天黑黑》為四部合唱與鋼琴 (2006)

"It's Getting Dark" for S. A. T. B. Choir and Pianoforte

• 〔世界首演〕邂逅：溫隆信合唱作品音樂會／2019年6月4日臺北市臺灣戲曲中心大表演廳／陳雲紅指揮臺北室內合唱團，鋼琴－王乃加。

VIII-10 五首無伴奏合唱曲 (2007/2018)

Five A Cappella Works for S. A. T. B. Choir

• 〔歌詞來源〕原作詞：谷川俊太郎，中譯詞：田原。
• 五首歌曲作品：(1)〈樹〉1-6。(2)〈嫉妒〉。(3)〈河流〉。(4)〈小鳥在天空消失的日子〉。(5)〈悲傷的天使〉。
• 尚未發表。

VIII-11 《永恆的友誼》為四部合唱與鋼琴 (2007)

"Everlasting Friendship" for S. A. T. B. Choir and Pianoforte

• 〔歌詞來源〕陳虛谷作。
• 〔世界首演〕邂逅：溫隆信合唱作品音樂會／2019年6月4日臺北市臺灣戲曲中心大表演廳／指揮－陳雲紅／臺北室內合唱團、弦樂團、四爪樂團聯合。

VIII-12 《讓細水長流》為四部合唱與鋼琴 (2008)

"Flowing Water" for S. A. T. B. Choir and Pianoforte

• 〔委託〕美國爾灣華聲合唱團（Irvine Chinese Chorus）。
• 〔歌詞來源〕田昂作。
• 〔首演〕2009年陳明義指揮美國華聲合唱團。
• 〔臺灣首演〕邂逅：溫隆信合唱作品音樂會／蕭育霆編曲／2019年6月4日臺北市臺灣戲曲中心大表演廳／指揮－陳雲紅／臺北室內合唱團、弦樂團、四爪樂團聯合。

VIII-13 《蔡季男兒童新詩二十首》為兒童合唱與鋼琴 (2009)

"Twenty Lyrics by Jihnan Tsai" for Children's Choir and Pianoforte

• 〔委託〕詩人蔡季男。
• 〔歌詞來源〕主題與歌詞根據蔡季男《蟬兒吹牛的季節》（臺北：小天下，2009）童詩繪本。
• 2012年由臺北市全音樂譜出版社發行。樂譜名：《溫隆信兒童合唱曲系列（三）‧詩的組曲》。
• 《蔡季男兒童新詩二十首》曲目：
1. 鬱金香
2. 蜜蜂
3. 春雨
4. 柳
5. 元宵夜
6. 夏荷
7. 浪花
8. 蟬
9. 礁石與海浪
10. 縫香包
11. 湖上
12. 伐木的鏈鋸
13. 長頸鹿
14. 掌聲

15. 給風的評語
16. 給蒼蠅的忠告
17. 捏麵人 18. 妹妹學走路
19. 媽媽 20 思念

- 〈湖上〉／邂逅：溫隆信合唱作品音樂會／2019 年 6 月 4 日在臺北臺灣戲曲中心大表演廳／指揮－楊覲仔／揚音兒童合唱團、四爪樂團聯合。

- 〔首演〕〈柳〉、〈思念〉／童聲二部合唱／邂逅：溫隆信合唱作品音樂會／2019 年 6 月 4 日臺北市臺灣戲曲中心大表演廳／指揮－楊覲仔／揚音兒童合唱團、弦樂團、四爪樂團聯合。

- 〔首演〕〈媽媽〉／童聲二部合唱，蕭育霆編曲／邂逅：溫隆信合唱作品音樂會／2019 年 6 月 4 日臺北市臺灣戲曲中心大表演廳／指揮－楊覲仔／揚音兒童合唱團、弦樂團、四爪樂團聯合。

- 〈給蒼蠅的忠告〉／童聲合唱，蕭育霆編曲／邂逅：溫隆信合唱作品音樂會／2019 年 6 月 4 日臺北市臺灣戲曲中心大表演廳／指揮－楊覲仔／揚音兒童合唱團、弦樂團、四爪樂團聯合。

VIII-14 《蔡季男兒童新詩二十首》為兒童合唱與管弦樂團 (2009)

"Twenty Lyrics by Jihnan Tsai" for Children's Choir and Orchestra

- 另同 VII-11。內容見 VII-11。

VIII-15 《夢中的臺灣》為四部合唱與管弦樂團 (2017)

"Taiwan of Dreams" for S. A. T. B. Choir and Orchestra

- 另同 VII-13。內容見 VII-13。

VIII-16《去圓夢吧！孩子》四部合唱加童聲、弦樂團與爵士樂團 (2018)

"Go for Your Dreams!" for S. A. T.

Choir with Children Voice, Strings and Jazz Quartet

- 〔委託〕國立傳統藝術中心。
- 〔歌詞來源〕田昂作。
- 〔首演〕邂逅：溫隆信合唱作品音樂會／2019 年 6 月 4 日臺北市臺灣戲曲中心大表演廳／指揮－溫隆信／揚音兒童合唱團、臺北室內合唱團、弦樂團、四爪樂團聯合。

VIII-17 《溫柔如故》四部合唱加小弦樂團與爵士四重奏 (2018)

"Tenderly as the Usual" for S. A. T. B. Choir with Strings and Jazz Quartet

- 〔委託〕國立傳統藝術中心。
- 〔歌詞來源〕田昂作。
- 〔首演〕邂逅：溫隆信合唱作品音樂會／2019 年 6 月 4 日臺北市臺灣戲曲中心大表演廳／指揮－溫隆信／揚音兒童合唱團、臺北室內合唱團、弦樂團、四爪樂團聯合。

VIII-18《眠之外一章》四部合唱與鋼琴和打擊樂 (2019)

"The Other Mian" for S. A. T. B. Choir with Pianoforte and Percussion

- 〔委託〕臺北室內合唱團。
- 尚未發表。

VIII-19 《枯夜》混聲四部合唱加鋼琴與打擊樂 (2019)

"La Nuit Mortes" for S. A. T. B. Choir with Pianoforte and Percussion

- 〔委託〕臺北室內合唱團。
- 尚未發表。

VIII-20 九首無伴奏合唱曲 (2020)

Nine A Cappella Works for S. A. T. B. Choir

- 〔歌詞來源〕溫隆信作。
- 九首歌曲（歌詞均為中文）：1.〈告別〉(Goodbye)，2.〈浪漫詩曲〉(Romance)，3.〈我心中的快樂〉(My Happiness)，4.〈淚流滿面〉(Many Tears)，5.〈第二次的戀愛〉(My Second Lover)，6.〈昨晚發生的事〉(It Happened Last Night)，7.〈我來了〉(I Am Moving On)，8.〈我心中的玫瑰〉(My Wild Rose)，9.〈心田〉(A Little Bit of Heaven)。
- 尚未發表。

VIII-21 四首客家歌謠為二部童聲 (2020)

Four Songs for Children's Choir

- 國立客家兒童合唱團委託。
- 四首歌謠：(1)〈揹帶〉，(2)〈不稈味〉，(3)〈五月花開〉，(4)〈讓路〉。
- 尚未發表。

（九）電子音樂／電腦音樂類
Works for Electronic / Computer Music

IX-01 電子音樂作品《Mikro Mikro》(1973)

Electronic Work "Mikro Mikro"

- 錄音電子音樂作品，未出版。
- 1973 年原製於荷蘭烏特勒支大學聲響學研究所（The Institute of Sonology, Utrecht University, Netherslands）。因原作品中仍有若干音源不符作曲家要求，故又於 1978 年攜往日本東京 NHK 電子音樂工房（NHK Electronic Music Studio）重整聲音。
- 又名《Micro Micro》。

IX-02 《媒體之媒體》為獨奏擊樂與電子音樂 (1978)

"Media by Media II" for Solo Percussion and Electronic Sources

- 〔委託〕日本擊樂家北野徹。
- 〔首演〕北野徹打楽器リサイタル／ 1980 年 10 月 4 日日本大阪厚生年金会館中ホール／曲名：Media by Media for solo percussion, percussion chorus & Tape (1st version tape)／北野徹打擊樂獨奏。
- 1991 年北野徹在東京二度發表此作。
- 第一版電子音樂錄音帶在搬家過程中遺失，作曲家另外製作第二版電子音樂錄音。
- Mr. Wen and His Friends: New York Concert Series ／ 1991 年 11 月 10 日美國紐約 Weill Recital Hall of Carnegie Hall ／ Soloist: Tohru Kitano with assisting artists (Nachi Hanamuro, Yoshimi Shirasaki, Naoko Yokota, Hiroko Kawabuchi)。

IX-03 《植物的語言》為植物音源與電子數位 (1987)

"The Language of Plant" for Sound Resources of Plants and Electronic Devices

- 具象錄音電子音樂作品，未出版。

（十）爵士樂類
Works for Jazz Music

X-01 《大事一樁》為爵士大樂團 (1997)

"A Big Thing" for Jazz Orchestra

- 另同 II-06。內容見 II-06。

X-02 擊樂二重奏 (1997)

Duo for Two Percussions

• 另同 IV-16。內容見 IV-16。

X-03 爵士小協奏曲 (1998)

Concertino for Vibraphone and Orchestra, on the Style of Jazz

• 另同 III-04、IV-19。內容見 III-04。

X-04 音樂劇《汐‧月》(1999)

Musical Theatre "Moon and Tide" for Jazz Singer, Dancers, Frame Drum, Percussion, Erhu, Strings and Rock-n-Roll Band

• 另同 VII-09。內容見 VII-09。

X-05 第四號弦樂四重奏 (2000)

String Quartet No. 4 for Violin I, Violin II, Viola and Violoncello

• 另同 I-26。內容見 I-26。

X-06《爵士組曲》為打擊樂團 (2002)

"Jazz Suite" for Percussion Orchestra

• 另同 IV-21。內容見 IV-21。

X-07《分享》為柳琴合奏團與大型室內樂團及管風琴 (2004)

"Share with Everybody" for Chinese Plunking Instrument Group and Large Ensemble with Pipe Organ

• 另同 V-15。內容見 V-15。

X-08《兩首舞曲》弦樂版 (2008)

"Two Dances" for Strings

• 另同 II-08。內容見 II-08。

X-09《兩首舞曲》管弦樂版 (2008)

"Two Dances" for Orchestra

• 另同 II-09。內容見 II-09。

X-10《爵士幻想曲》為爵士樂三重奏、獨奏小組、擊樂與弦樂團 (2009)

"Jazz Fantasy" for Jazz Trio, Solo Group, Percussions and Strings

• 另同 II-10、III-08。內容見 II-10。

X-11 為二座馬林巴琴（木琴）、小號與弦樂團而作 (2013)

A Piece for Two Marimbas, Trumpet and Strings

• 另同 II-13、III-10、IV-22。內容見 II-13。

X-12《奇想變奏曲》為弦樂、管樂與擊樂 (2013)

"Caprice" for Strings, Winds and Percussions

• 〔曲調來源〕C. Bolling。

• 〔首演〕五月夢和弦／2014 年 5 月 18 日新北市功學社音樂廳／栩之響室內管弦樂團。

X-13《冬日素描》為管弦樂 (2013-16)

"Sketches around Winter" for Orchestra

• 另同 II-14。內容見 II-14。

X-14 八首為爵士樂而作的鋼琴三重奏 (2014)

Eight Pieces for Jazz Trio

• 另同 I-35。內容見 I-35。

X-15《五月夢和弦》為室內管弦樂團 (2014)

"Chords in May" for Chamber Orchestra

• 〔首演〕五月夢和弦／2014 年 5 月 18 日新北市功學社音樂廳／栩之響室內管弦樂團。

X-16《藍調夢和弦三篇》為鋼琴三重奏 (2014)

"Three Blues in May" for Piano Trio

• 〔首演〕五月夢和弦／2014 年 5 月 18 日新北市功學社音樂廳／鋼琴－盧奕蓁，小提琴－李家豪，大提琴－謝惠如。

X-17 第六號弦樂四重奏 (2015)

String Quartet No. 6 for Violin I, Violin II, Viola and Violoncello

• 另同 I-36。內容見 I-36。

X-18《玫瑰人生》為爵士四重奏與弦樂團（改編）(2015)

"La Vie En Rose" for Jazz Quartet and String Orchestra

• 〔首演〕交織一流：古典與爵士音樂會發表／2016 年 1 月 3 日臺北市誠品表演廳／二刀一流爵士樂團與桴之響室內管弦樂團聯合。

X-19《爵士搖滾舞曲》（改編）(2015)

"Two Dances" (Jazz Version)

• 〔首演〕交織一流：古典與爵士音樂會發表／2016 年 1 月 3 日臺北市誠品表演廳／二刀一流爵士樂團。

X-20 CD1《爵對好聽》(1997-2001)

Jazzy Heart

• 另同 XIV-32。本作品先出版 CD，後才對外演出。

• X-20 CD1 曲目（編號、中文曲名、英文曲名）：

CD 1-01〈"Funk" 的形與影〉"The Meat & Potato of 'Funk'"

CD 1-02〈大事一樁〉"A Big Thing"

CD 1-03〈一起來搖擺〉"Let's Rag Up"

CD 1-04〈你期待的是什麼呢〉"What Does the Image Are You Hopping For"

CD 1-05〈漫步臺北〉"Taipei Shuffle"

CD 1-06〈思念〉"A Special Day in March"

CD 1-07〈音階之歌〉"Mi Re Mi Do Re Do Re"

CD 1-08〈鼓者的歌〉"Air by a Drummer"

CD 1-09〈戰士們〉"Warriors"

CD 1-10〈歸零之前〉"Before the Zero Degree"

• X-20 CD1《爵對好聽》Jazzy Heart／作曲－溫隆信／薩克斯風－楊曉恩，鋼琴－許郁瑛，低音提琴－徐崇育，爵士鼓－林偉中／臺北市：攝氏三十八度音響唱片有限公司 2017 年 3 月 10 日發行。

• 溫隆信爵士音樂專輯巡演／2019 年 3 月 9 日臺北十方樂集演奏廳，2019 年 3 月 24 日美國富樂頓羅省基督教會（First Evangelical Community Church, Fullerton Campus, CA）／〈漫步臺北〉、〈一起來搖擺〉、〈音階之歌〉、〈戰士們〉、〈你期待的是什麼呢〉、〈鼓者的歌〉／四爪樂團：薩克斯風－楊曉恩，鋼琴－許郁瑛，低音提琴－徐崇育，爵士鼓－林偉中。

X-21《石頭上去了，鳥兒去哪裡？》為打擊樂而作 (2017)

"When the Stone goes up, Where are the birds Going?" for Percussions

• 另同 IV-23。內容見 IV-23。

X-22《對話與對唱》為爵士與弦樂四重奏（改編自 III-07）(2017)

"Dialogue" for Jazz Quartet and

String Quartet (arrangement)

- 主題同於 I-34、III-07，但版本不同。
- 〔題獻〕許常惠老師。
- 〔首演〕連結臺灣：吳三連獎四十有成音樂會／2018 年 12 月 22 日國家音樂廳／收錄於 I-37《懷念與感恩組曲》／小提琴－薛媛云、陳翊婷，中提琴－柯佳珍，大提琴－劉宥辰，低音提琴－徐崇育，薩克斯風－楊曉恩，爵士鼓－林偉中，指揮－溫隆信。

X-23 CD2 《溫隆信為作曲家朋友而寫的爵士樂》(1998-2017)

Mr. Wen and His Composer Friends

- 本作品先出版 CD。
- X-23 CD2 曲目（編號、曲調名、原作者、寫作年代）：

CD 2-01 "A Tune from Tom Boras" ／ Tom Boras (1998)

CD 2-02〈眠不可子守歌〉／池邊晉一郎 (2014)

CD 2-03〈思出的子守歌〉／池邊晉一郎 (2014)

CD 2-04〈永遠的子守歌〉／池邊晉一郎 (2014)

CD 2-05 "La Fiesta" ／ Tom Boras (2014)

CD 2-06 "That's What It Means to Me" ／ Tom Boras (2014)

CD 2-07 "In a Dreaming World" ／ Igor Stravinsky (2017)

CD 2-08 "Heart Cocktail" ／三枝成彰 (2014)

CD 2-09〈歡顏〉／李泰祥 (2017)

CD 2-10 "March" ／ Sergei Prokofiev (2017)

CD 2-11 "A Foggy Day in London Town" ／ George Gershwin／

Michael Finnissy (2014)

CD 2-12〈搖嬰仔歌〉／呂泉生 (2017)

CD 2-13 "Flaming" ／ 隆俊 (2017)

- X-23 CD2 收錄自《與你分享：溫隆信的音樂藝術》，2018 年作曲者發行。

X-24 CD3 《爵妙慢板》(1996-2018)

Jazzy Adagio

- 另同 XIV-33。本作品先出版 CD，後才對外演出。
- X-24 CD3 曲目（編號、中文曲名、英文曲名、寫作年代）：

CD 3-01〈晚安，莫札特先生〉"Good Night, Mr. Mozart" (2018)

CD 3-02〈靜夜藍調曲〉"Blues in the Night" (1998)

CD 3-03〈抒情的和絃〉"Some Lyric Chords" (1996)

CD 3-04〈藍調紐約〉"A Blues in NY" (1998)

CD 3-05〈漁翁〉"A Fisherman and the Sea" (2017/18)

CD 3-06〈獻給你一曲〉"A Song for You" (2017)

CD 3-07〈多事之秋〉"Too Much for Doing" (1997/98)

CD 3-08〈催眠曲〉"Is That Berceuse?" (1998)

CD 3-09〈鼓手幻想曲〉"A Fantasy Drummer" (1999)

CD 3-10〈對話與對唱〉"Dialogues" (2004)

- X-24 CD3《爵妙慢板》Jazzy Adagio／作曲－溫隆信／四爪樂團即興演奏：薩克斯風－楊曉恩，鋼琴－許郁瑛，低音提琴－徐崇育，爵士鼓－林偉中／臺北市：攝氏三十八度音響唱片有限公司 2019 年 3 月 7

日發行。

• 温隆信爵士音樂專輯巡演／2019年3月9日臺北十方樂集演奏廳，2019年3月24日美國富樂頓羅省基督教會（First Evangelical Community Church, Fullerton Campus, CA）／〈晚安，莫札特先生〉、〈靜夜藍調曲〉、〈多事之秋〉、〈催眠曲〉、〈獻給你一曲〉、〈對話與對唱〉／四爪樂團：薩克斯風－楊曉恩，鋼琴－許郁瑛，低音提琴－徐崇育，爵士鼓－林偉中。

（十一）交響曲類
Works for Symphony Orchestra

XI-01 第一號交響曲《作品1974》(1974)

Symphony No. 1 "Composition 1974"

• 〔獎項〕入選1975年荷蘭高地阿慕斯國際作曲大賽（International Gaudeamus Composers' Competition）決賽。

• 〔首演〕現音＇74作品發表會／1974年3月3日臺北市實踐堂／曲名：《作品1974》為次女高音、小型室內樂與錄音帶之作品／長笛－樊曼儂，低音單簧管－王吉宣，法國號－吳金龍，次女高音－王敬芝，小提琴－高芬芬，第一大提琴－高不平，第二大提琴－高滿香，鋼琴－郭端容，打擊樂器－沈錦堂、賴德和、戴洪軒，指揮－温隆信。

• 第二屆亞洲作曲家會議：創作室內樂演奏會／1974年9月6日日本京都會館／曲名：Composition '74／延原武春指揮Telemann Ensemble。

• 温隆信個展1987／1987年6月15日臺北市社教館／曲名：《作品1974》為次女高音、大型合奏團與女聲合唱／第一小提琴－謝中平、劉怡良、譚正、江維中，第二小提琴－麥韻簀、吳怡芬、錢國昌、蕭悅伸，大提琴－熊士蘭、吳姿瑩、林照程、陳慶鐘，鋼琴－姚若華，第一長笛－徐芝珉，第二長笛－陳惠湄，豎笛－朱玫玲，低音豎笛－黃奕明，法國號－江悅君，打擊樂－北野徹、朱宗慶、鄭吉宏、張覺文，次女高音－曹圓，合唱團－輔仁大學女聲合唱團，指導－孫德珍，伴奏－柏怡菁，指揮－涂惠民。

XI-02 第二號交響曲《層迴》(1977)

Symphony No. 2 "Recycle" for Orchestra

• 〔首演〕（國泰集團）臺北愛樂交響樂團交響樂演奏會／曲名：《層迴》／1979年9月2日臺北市國父紀念館／温隆信指揮臺北愛樂交響樂團。

• 第六屆亞洲作曲家聯盟大會／1979年10月中旬韓國漢城（今首爾）／韓國KBS國家交響樂團。

XI-03 第三號交響曲《交響曲》為大型擊樂合奏團 (1991)

Symphony No. 3 "A Symphony" for Large Percussion Ensemble

• 〔委託〕臺北朱宗慶打擊樂團。

• 〔首演〕朱宗慶打擊樂團首次訪日音樂會／1991年7月東京秋川／曲名：《交響曲》為大型擊樂合奏團／朱宗慶打擊樂團與岡田知之打擊樂團各十名樂手聯合。

XI-04 第四號交響曲《小交響曲》(2010)

Symphony No. 4 "A Little Symphony"

- 〔首演〕A Sinfonietta ／ 2010 年 12 月 12 日 美 國 加 州 Sunny Hills High School- Performing Arts Complex, Fullerton ／曲名：Sinfonia for A Sinfonietta ／溫隆信指揮枌之響小交響樂團（Clap&Tap Sinfonietta）。

XI-05 第五號交響曲《徹之劇舞作》為獨奏擊樂與大型管樂交響樂團 (1996)

Symphony No. 5 "Tohru-no-Gekibusaku" for Solo Percussion and Large Wind Orchestra

- 〔委託〕日本大阪北野徹打擊樂團。
- 〔首演〕【1996 大阪文化祭】北野徹打擊樂獨奏會／1996 年 11 月 15 日日本大阪 The Symphony Hall ／曲名：《徹之劇舞作》為獨奏擊樂與大型管樂交響樂團／David Howel 指揮北野徹打擊樂團與大阪市音樂團（吹奏樂團）。

XI-06 第六號交響曲 (2019)

Symphony No. 6 "Concerto for Orchestra"

- 〔委託〕客家委員會。
- 〔首演〕【六堆 300 紀念音樂會】交響六堆心 x NSO ／ 2021 年 9 月 17 日國家音樂廳／林天吉指揮 NSO 國家交響樂團。
- 原有《管弦協奏曲》標題，因故略去。

XI-07 第七號交響曲《臺灣客家 369 樂章》(2019)

Symphony No. 7 "Legendary Voices from Taiwan Hakka 369"

- 〔委託〕客家委員會與國家交響樂團（NSO）。
- 〔首演〕【臺灣客家音樂節 2019】臺灣客家 369 樂章／2019 年 12 月 11 日國家音樂廳／曲名：《臺灣客家 369 樂章》／策畫人－吳榮順，指揮－林天吉，預錄演出－美濃客家八音團，演出－ NSO 國家交響樂團、四爪樂團，歌手－謝宇威、陳永淘、湯運煥、劉劭希，合唱團－心築愛樂合唱團、國立客家兒童合唱團。
- 〔部分演出〕【TSO 大地新聲星光系列 2】溫情臺北：溫隆信樂展／2020 年 9 月 20 日臺北市中山堂中正廳／第二部〈樂九交響曲〉／指揮－林天吉／TSO 青年管弦樂團、爵代舞蹈劇場、四爪樂團聯合。
- 〔部分演出〕【六堆 300 紀念音樂會】交響六堆心 x NTSO ／ 2021 年 9 月 24 日屏東演藝廳／第二部〈臺九線交響組曲〉，第三部〈客家八音協奏曲〉／指揮－林天吉／第三部獨唱－何沛儒、莊昀叡、蔡政呈／ NTSO 國立臺灣交響樂團、臺中藝術家室內合唱團、國立客家兒童合唱團、四爪樂團與爵代舞蹈劇場聯合。

XI-08 第八號交響曲《撥雲見日》(2020)

Symphony No. 8 "Jacob's Ladder"

- 〔委託〕文化部與國立臺灣交響樂團（NTSO）慶祝臺灣文化協會成立一百週年及國臺交七十五週年慶。
- 〔首演〕【臺灣文化協會成立百週年系列】NTSO 溫隆信撥雲見日／2021 年 10 月 17 日國家音樂廳、10 月 18 日衛武營國家藝術文化中心音樂廳、10 月 19 日臺中市中山堂／林天吉指揮 NTSO 國立臺灣交響樂團。

XI-09 第九號交響曲《臺北交響曲》(2018)

Symphony No. 9 "Taipei Symphony"

- 〔委託〕臺北市立交響樂團（TSO）五十週年團慶。
- 〔首演〕臺北市立交響樂團 50 週年團慶音樂會／2019 年 5 月 19 日國家音樂廳／曲名：《臺北交響曲》／指揮－吉博‧瓦格（Gilbert Varga）、楊智欽、林天吉／女高音－湯慧茹，女低音－楊艾琳，男高音－王典，男低音－孫清吉／臺北市立交響樂團與 TSO 合唱團、TSO 管樂團、TSO 青年室內樂團、國立臺灣師範大學音樂系混聲合唱團、東吳大學音樂系合唱團、實踐大學音樂系合唱團聯合。
- 【TSO 大地新聲星光系列 2】溫情臺北：溫隆信樂展／2020 年 9 月 20 日臺北市中山堂中正廳／〈前奏曲〉／溫隆信指揮 TSO 青年管弦樂團。
- 【TSO 大地新聲星光系列 2】溫情臺北：溫隆信樂展／2020 年 9 月 20 日臺北市中山堂中正廳／第三樂章〈美麗的家園〉／指揮－溫隆信／TSO 青年管弦樂團、爵代舞蹈劇場、四爪樂團聯合。

XI-10 第十號交響曲《大地之歌》(2020-2022)

Symphony No. 10 "The Song of the Earth"

- 〔委託〕國家交響樂團（NSO）。
- 〔首演〕第十交響曲大地之歌／2022 年 10 月 7 日國家音樂廳／指揮－林天吉，次女高音－鄭海芸，男低音－曾文奕／NSO 國家交響樂團、拉縴人男聲合唱團（指揮－洪晴�）、錦屏國小泰雅兒童合唱團（指揮－張世傑、陳雲紅）。

影視配樂、兒童教育與唱片音樂（編號 XII-XIV）

說明

一、本「影視配樂、兒童教育與唱片音樂」內容乃依作曲家 1987 年個展時自訂之〈作品年表 B, C, D〉修訂增補而成。

二、本類作品共分三項，編號項順序承接「現代音樂」之後，依序為：（十二）電影電視配樂作品，（十三）兒童與教育系列作品，（十四）唱片音樂。〔以上編號項 XII-XIV〕

三、整體編號原則同「現代音樂」，採羅馬數字連結阿拉伯數字表示。各作品依序列出：編號／作品名／出版年／出版者。

四、作曲家另有數量不詳之管弦樂電影原聲帶由臺北市巨石唱片出版部發行，因尚無妥善整理，故未列在表內。

（十二）電影電視配樂作品

XII-01 《中國歷代人物畫》紀錄片 (1973)（中影公司／導演：徐進良）

XII-02 《臺北市政》紀錄片 (1973)（中影公司／導演：徐進良）

XII-03 《摩登原始人》卡通片 (1973)（臺視公司）

XII-04 《大地龍種》劇情片 (1974)（龍種影業公司／導演：徐進良）

XII-05 《雲深不知處》劇情片 (1975)（中影公司／導演：徐進良）

XII-06 《清明上河圖》紀錄片 (1976)（中影公司／導演：劉藝）

XII-07 《英雄有淚》劇情片 (1978)（萬國公司／導演：李朝永）

XII-08 《三國演義》卡通劇情片 (1979)（中華卡通公司／導演：蔡明欽）

XII-09 《大時代的故事》電視節目 (1979-81)（臺視公司）

XII-10 《宗教在臺灣》紀錄片 (1981)（光　社／導演：楊敦平）

XII-11 《大遠景》劇情片 (1982)（中影公司／導演：楊敦平）

XII-12 《金鐘獎片頭》電視節目 (1982)（中視公司）

XII-13 《不歸劍》劇情片 (1982-83)（萬國公司／導演：李朝永）

XII-14 《臺灣古厝》紀錄片 (1983)（新聞局／導演：余秉中）

XII-15 《成吉思汗》卡通劇情片 (1984)（中華卡通公司／導演：蔡明欽）

XII-16 為中國電視公司譜寫多部連續劇之主題與配樂 (1984-85)

XII-17 《孤戀花》劇情片 (1985)（龍祥公司·新藝城／導演：林清介）

XII-18 《山水有情》紀錄片 (1986)（觀光局／導演：余秉中）

XII-19 《臺灣節慶》紀錄片 (1994)（觀光局／導演：余秉中）

（十三）兒童與教育系列（含創作與編曲）

XIII-01 兒童歌曲 358 首 (1976-84)〔另同 VIII-01〕

XIII-02 兒童歌曲系列 (1976)（晶音有限公司）

XIII-03 伴奏譜《篠崎小提琴曲集》(1977)（晶音有限公司）

XIII-04 《綺麗的童年》第一集 (1978)（晶音有限公司）

XIII-05 《歌的交響》(1979)（晶音有限公司）

XIII-06 《綺麗的童年》第二集 (1979)（晶音有限公司）

XIII-07 《綺麗的童年》第三集、第四集 (1979)（晶音有限公司）

XIII-08 六部鋼琴教材 (1979)（晶音有限公司）

XIII-09 《説唱童年》教育系列 (1983)（晶音有限公司）

XIII-10 《小叮噹》兒童鋼琴曲集 (1983)（晶音有限公司）〔另同 XIV-24〕

XIII-11 《孩童詩篇》教育系列 (1984)（晶音有限公司）

XIII-12 兒童歌劇《早起的鳥兒有蟲吃》(1985)（晶音有限公司）

XIII-13 中國現代兒童鋼琴曲集《笑嘻嘻》(1985)（晶音有限公司）

（十四）唱片音樂（編曲與製作）

XIV-01 幸福混聲合唱團《中國民謠集（三）混聲合唱集》(1971)（幸福唱片公司）

XIV-02 林琳《中國藝術歌曲 4》(1972)（幸福唱片公司）

XIV-03 趙曉君·老歌系列 (1977)（臺灣唱片公司）

XIV-04 《臺灣民謠演奏曲》(1978)（晶音有限公司）

XIV-05 《西洋歌劇演奏曲》(1978)（晶音有限公司）

XIV-06 婁嘉珍《母親節歌唱專輯》(1979)（晶音有限公司）

XIV-07 《小鎮黃昏》歌唱專輯 (1979)（晶音有限公司）

XIV-08 中國民謠演奏曲《勿忘我》(1979)（愛波音樂公司）

XIV-09 《數蛤蟆》民謠演奏曲系列 (1979)（晶音有限公司）

XIV-10 婁嘉珍《那句話》(1979)（晶音有限公司）

XIV-11 慕情·歌唱曲集《大地之歌》(1979)（晶音有限公司）

XIV-12 婁嘉珍《小水手》(1980)（晶音有限公司）

XIV-13 民謠演奏曲系列《上花轎》(1980)（晶音有限公司）

XIV-14 清唱劇《無名的傳道者》(1980)（臺灣唱片公司）

XIV-15 《琴韻心聲》(1981)（晶音有限公司）

XIV-16 校園歌曲集 (1981)（晶音有限公司）

XIV-17 中國民謠演奏曲《陽關三疊》(1981)（愛波唱片公司）

XIV-18 《泥土的芳香》(1981)（晶音有限公司）

XIV-19 通俗音樂系列 12 集（西洋～東方）(1982)（晶音有限公司）

XIV-20 《卡通音樂系列演奏曲》(1982)（晶音有限公司）

XIV-21 《三百年來之臺灣民謠》(1982)（獅谷出版社）

XIV-22 《大時代的故事》唱片 (1982)（臺視文化事業出版社）

XIV-23 《溫梅桂、張秀美》歌唱專輯 (1982)（晶音有限公司）

XIV-24 《小叮噹》兒童鋼琴曲集 (1983)（晶音有限公司）〔另同 XIII-10〕

XIV-25 《倪柝聲詩歌全集》(1985)（晶音有限公司）〔另同 VII-04〕

XIV-26 《孤戀花》專輯唱片 (1985)（北聯出版社）

XIV-27 《中國打擊樂 1 琤琮篇》(1987)（曲盟文化事業有限公司）

XIV-28 《西洋打擊樂 2 鏗鏘篇》(1987)（曲盟文化事業有限公司）

XIV-29 《２５年迴響》溫隆信個展 1987 室內樂作品集 (1987)（曲盟文化事業有限公司）

XIV-30 《金馬三十》管弦樂經典作品集 (1993)（巨石音樂）

XIV-31 《聽．管弦》兒童新詩新曲系列 (2016)（屆展有限公司）。〔另同 II-16〕

XIV-32 《爵對好聽》溫隆信的爵士樂專輯 1 (2017)（攝氏三十八度音響唱片有限公司）〔另同 X-20〕

XIV-33 《爵妙慢板》四爪樂團與溫隆信 2 (2019)（攝氏三十八度音響唱片有限公司）〔另同 X-24〕

【附錄三】溫隆信文字與音樂出版品

文字發表

＊以下各項均依時間順序排列

A 報紙期刊撰述與專訪

• 〈二十年作曲歷程的自剖〉,《聯合報》, 1981 年 11 月 3 日 8 版。

• 〈寫在齊爾品紀念音樂會之前〉,《中華民國七十三年文藝季》（臺北市：行政院文建會, 1984）, 頁 50-51；另刊於《時報雜誌》254（1984 年 10 月 10 日）, 頁 67-68。

• 〈亞歷山大．齊爾品生平〉,《中華民國七十三年文藝季》（臺北市：行政院文建會, 1984）, 頁 48-49。

• 〈為「七四樂展」的催生喝采〉,《中華民國七十四年文藝季》（臺北市：文建會, 1985）, 頁 84-85。

• 〈面對現代社會的作曲家〉,《中華民國七十四年文藝季》（臺北市：文建會, 1985）, 頁 86。

• 〈論樂評〉,《時報雜誌》316（1985 年 12 月 18 日）, 頁 57。

• 〈突破的契機〉,《中華民國七十五年文藝季》（臺北市：行政院文建會, 1986）, 頁 28-29。

• 〈為電子合成器紮根──寫在第二屆電子合成器研習營之前〉,《罐頭音樂》50〔1986 年 7 月〕, 頁 48-49。

- 〈日本職業作曲家──三枝成章、池邊晉一郎〉,《日本文摘》25（1988 年 2 月）,頁 96-99。
- 〈自然之子・音樂奇才──訪溫隆信談武滿徹〉（黃素英專訪整理）,《日本文摘》10（1986 年 11 月 1 日）,頁 117-120。
- 〈音樂創作需要第四空間──溫隆信談音樂創作〉（游淑靜專訪整理）,《幼獅文藝》65:4（1987 年 4 月）,頁 6-10。
- 〈讓「植物音樂」洗滌人類心靈〉,《日本文摘》21（1987 年 10 月）,頁 91-96。
- 〈仙台市亞洲作曲家論壇側記〉,《日本文摘》22（1987 年 11 月）,頁 62-63。
- 〈給臺灣五十年的愛──專訪高坂知武老師〉（劉翠瑛文稿整理）,《日本文摘》24（1988 年 1 月）,頁 103-108。
- 〈天寒地凍話溫泉〉,《日本文摘》26（1988 年 3 月）,頁 127-129。
- 〈兒童教育該有的投資與付出〉,《天籟》（臺北縣：輔仁大學音樂學會會刊）3（1988 年 6 月）,頁 18-25。
- 〈傳統和美的代言──訪三橋與吉村夫婦紀實〉,《日本文摘》31（1988 年 8 月）,頁 117-119。
- 〈「新瓶新酒舊情懷」音樂會看國樂交響化〉,《民生報》,1992 年 12 月 14 版。
- 〈千秋算盤怎麼打──千億美元外匯與國際文化建設投資的聯想〉,《中時晚報》,1995 年 6 月 9 日。
- 〈老祖宗變新把戲！──漫談現代作曲家的創作心路〉,《中時晚報》,1995 年 7 月 21 日。
- 〈畫布之外──溫隆信的扯淡空間：《之一》開場白〉,《太平洋時報》,2001 年 8 月 30 日 6 版。
- 〈畫布之外──溫隆信的扯淡空間：《之二》有適度空間嗎？〉,《太平洋時報》,2001 年 8 月 30 日 6 版。
- 〈畫布之外──溫隆信的扯淡空間：新瓶新酒舊情懷〉,《太平洋時報》,2001 年 9 月 8 日 6 版。
- 〈畫布之外──溫隆信的扯淡空間：欲語還休話 Jazz〉,《太平洋時報》,2001 年 10 月 25 日 6 版。
- 〈畫布之外──溫隆信的扯淡空間：十二道説帖賀年春〉,《太平洋時報》,2002 年 1 月 10 日 6 版。
- 〈畫布之外〉,《太平洋時報》,2002 年 2 月 21 日 6 版。
- 〈畫布之外──長形的中國文字〉,《太平洋時報》,2002 年 3 月 14 日 6 版。
- 〈畫布之外──無垠之耕〉,《太平洋時報》,2002 年 4 月 4 日 6 版。
- 〈畫布之外──永遠的指揮：紀念一位臺灣樂團的導師蕭滋博士〉,《太平洋時報》,2002 年 5 月 30 日 6 版；另以〈永遠的指揮：紀念蕭滋博士〉之名,收錄於：陳玉芸總編輯,《每個音符都是愛：蕭滋教授百歲冥誕紀念文集》（臺北市：蕭滋教授音樂文化基金會,2003）,頁 183-185。
- 〈畫布之外──假如畫廊也是舞臺〉,《太平洋時報》,2002 年 7 月 3 日 6 版。
- 〈畫布之外──繁榮富足下的文化底面竟是沙地嗎？（上）〉,《太平洋時報》,2002 年 9 月 12 日 6 版。
- 〈畫布之外──繁榮富足下的文化底面竟是沙地嗎？（下）〉,《太平洋時報》,2002 年 9 月 19 日 6 版。
- 〈畫布之外──遊走於蔚藍海岸與普羅旺斯〉,《太平洋時報》,2002 年 11 月 27 日 6 版。

- 〈畫布之外——老驥伏櫪志在作畫〉,《太平洋時報》,2002年12月19日6版。
- 〈畫布之外——八月雪,好生蹊蹺?(上)〉,《太平洋時報》,2003年3月20日6版。
- 〈畫布之外——八月雪,好生蹊蹺?(下)〉,《太平洋時報》,2003年3月27日6版。

B 音樂會節目冊、畫展畫冊專文

- 〈寫在齊爾品紀念音樂會演出之前〉,《齊爾品紀念音樂會:一場意義不凡的音樂會》(1984年10月15日於臺北市立社會教育館)。
- 〈一位音樂史上的見證人〉,《中國當代名家詞曲篇:劉塞雲女高音獨唱會》(1985年4月14日於臺北市國父紀念館)。
- 〈製作人的話:有心人做有心事〉,《串聯——中日打擊樂的新境界:臺北朱宗慶打擊樂團創團首演》(1986年1月7日首演於臺北市國父紀念館)。
- 〈製作人的話〉,《七十五年音樂創作發表會》(1986年10月6日於臺北市立社會教育館)。
- 〈作曲家的話〉,《溫隆信個展1987:二十五年來室內樂作品精華》(1987年6月15日於臺北市立社會教育館)。
- 〈踏實‧瞻遠更上一層〉,《臺北打擊樂團》(1990年9月6日於臺北市國家音樂廳)。
- 〈作曲家的話〉,《溫隆信個展1991:返回內心的自省與浮生四樂篇》(1991年1月23日於臺北市國家音樂廳)。
- 〈「金馬‧金曲‧金碟」金馬獎最佳電影音樂專輯製作的幕前幕後〉,《1993金馬金曲電影音樂會》(1993年11月27日在臺北市國際會議中心)。
- 〈無垠之耕〉,《溫隆信的音樂視覺世界》(2002年4月臺北市東之畫廊發行)。
- 〈話(畫)赤壁之緣由與始末〉,《溫隆信畫集2004》(2004年10月臺北市東之畫廊發行)。
- 〈序言＆祝辭〉,《The RHYTHM in SUNSHINE》(2007年7月28日於臺北縣功學社音樂廳)。
- 〈前人的啟發〉,《2010溫隆信樂展:五十週年新作發表》(2010年5月12日於臺北市國家音樂廳)。
- 〈為築夢的五月而悅〉,《五月夢和弦》(2014年5月18日於新北市功學社音樂廳)。
- 〈前言〉,《爸爸媽媽和孩子們的和鳴時間》(2014年8月1日於台北巴赫廳)。
- 〈三言兩語話樂曲〉,《二月迴響》(2014年12月17日於新北市功學社音樂廳)。
- 〈音樂總監的話〉,《聲音像天使一樣》(2017年6月29日於新北市功學社音樂廳)。
- 〈畫圖的回憶〉,《貝多芬看了也瘋狂》(2018年6月16-24日於臺北市千活藝術中心)。

C 論文

- 〈以理智運用直覺的作曲觀〉,《亞洲作曲家論壇》(臺北市:亞洲作曲家聯盟,1981),頁33-42。
- A Piece without Title (1994) ／ November 10, 1994 ／ Amsterdam, Netherlands(文稿未公開出版)。

D 譯著

- 大場善一著，溫隆信譯，《器樂合奏的指導與教育》（臺北縣：双燕樂器，1987）。

有聲出版品（CDs）

- 《溫隆信作品集 1：室內樂作品系列 I 溯自東方的情懷》（臺北市：竹聲，2000）

 Chamber Music Series I "Eastern Hit"

- 《溫隆信作品集 2：傳統中國樂器的現代風格》（臺北市：竹聲，2000）

 Works for Traditional Chinese Instrumentation

- 《溫隆信作品集 3：復古風的管弦樂作品》（臺北市：竹聲，2000）

 Orchestra Works on the Style of Western & Eastern

- 《溫隆信作品集 4：打擊樂作品系列 I》（臺北市：竹聲，2000）

 Percussion Music Series I

- 《汐月》壹齣探索廿一世紀藝術新面貌的音樂劇（臺北市：竹聲，2000）

 Beyond the Moon and Tidal

- 《掌聲：兒童新詩新曲系列之一》（美國：D&J Arts，2009）

 Clap Your Hands: Poems for Children I

- 《聽‧管弦：兒童新詩新曲系列之二》（臺北市：屈展，2016）

 Poems for Children II

- 《爵對好聽》（臺北市：攝氏三十八度音響唱片，2017）

 Jazzy Heart

- 《與你分享：溫隆信的音樂藝術》（一套六張，非賣品，作曲者發行，2018）

Mr. Wen and His Composer Friends

- 《爵妙慢板》（臺北市：攝氏三十八度音響唱片，2019）

 Jazzy Adagio

- 《溫隆信弦樂四重奏》第一至六號（臺北市：臺灣音樂館，2022）

 String Quartets No. 1-6 出版中

樂譜出版

- 《為小提琴與鋼琴奏鳴曲》（臺北縣：屹齋出版社，1971）

- Two Essays for Vibraphone. Tienen (in Belgium): Percussion Music Europe Publications.

- La Couleur de la Percussion. Tienen (in Belgium): Percussion Music Europe Publications.

- 《溫隆信兒童合唱曲集（一）學說話》（臺北市：全音樂譜，2006）

 Chorus Series I - CSW1001

- 《溫隆信兒童合唱曲集（二）金黃的落日綠草如茵》（臺北市：全音樂譜，2006）

 Chorus Series II - CSW1002

- 《邂逅：溫隆信無伴奏合唱曲集》（臺北市：全音樂譜，2010）

 A Cappella Works - CSW1003

- 《溫隆信兒童合唱曲系列（三）詩的組曲：蔡季男新詩 20 首》（臺北市：全音樂譜，2012）POEM Chorus Series III - CSW1004

- 《溫隆信弦樂四重奏》第一至六號（臺北市：臺灣音樂館，2022）

 String Quartets No. 1-6 出版中

【附錄四】溫隆信獲獎紀錄

- 1971　合唱曲《延平郡王頌》獲教育部文化局主辦之第二屆紀念黃自先生歌曲創作比賽愛國歌曲類合唱佳作獎（首獎從缺）。
- 1972　定音鼓五重奏《現象一》獲中國青年寫作協會與中國現代音樂研究會合辦之第一屆中國現代音樂作曲比賽（'72 Chinese Contemporary Composer's Contest）創作獎（即首獎）。
- 1972　小提琴與鋼琴的奏鳴曲《十二生肖》獲荷蘭高地阿慕斯國際作曲大賽（International Gaudeamus Composers' Competition）決賽第七名。
- 1975　室內樂作品《作品1974》與《現象二》入選荷蘭高地阿慕斯國際作曲大賽決賽。
- 1975　作品《現象二》獲荷蘭高地阿慕斯國際作曲大賽第二大獎。
- 1975　配樂電影《雲深不知處》獲第十二屆金馬獎最佳音樂獎。
- 1975　獲國際青年商會中華民國總會評選為十大傑出青年，獲頒金手獎。
- 1980　獲中國文藝協會頒發第二十一屆音樂作曲類文藝獎章。
- 1980　以晶音公司發行之唱片《搖籃歌》獲頒中華民國六十九年唱片金鼎獎之作曲獎。
- 1981　獲第四屆「吳三連文藝獎」評選為音樂類得獎人，評審作品：《十二生肖》、《現象二》與合唱與管弦樂曲《童話》。
- 1985　與溫隆俊聯合製作唱片《孩童詩篇・明日之歌》獲七十四年金鼎獎唱片類優良唱片獎。
- 1987　與溫隆俊聯合製作唱片《大師出擊・中國打擊樂琤琮篇》獲七十六年金鼎獎唱片類優良出版品獎。
- 1998　獲紐約大學國際新音樂聯盟（International New Music Consortium）頒發紐約作曲獎（Composition Award in New York）。

【附錄五】溫隆信畫展紀錄

- 2000年11月18至25日
 溫隆信、呂信也，「信」聯展，洛杉磯老東方畫廊。
- 2001年11月17至18日
 溫隆信、呂信也、吳連進，「脈動的陽光」聯展，洛杉磯僑二中心。
- 2001年12月1至9日
 臺美藝術協會「冬季聯展」，洛杉磯陳景容美術館。
- 2002年4月13至28日
 個展「音色最美」，臺北市東之畫廊。
- 2003年3月22至23日
 溫隆信、呂信也、蔡蕙香、薛麗雪、李淑櫻，「N4＋HS 萃之畫展」聯展，洛杉磯僑二中心。
- 2004年11月30至11月14日
 個展「話『畫』赤壁」，臺北市東之畫廊。
- 2013年11月23日至12月1日
 個展「對話」，臺北市千活藝術中心。
- 2018年6月16至24日
 個展「貝多芬看了也瘋狂」，臺北市千活藝術中心。

熾熱的音畫：温隆信的音樂創作與人生紀實

作　　　者／孫芝君
指 導 單 位／文化部
美 術 編 輯／申朗創意
編 輯 校 對／林怡馨
企 畫 選書人／賈俊國

總　編　輯／賈俊國
副 總 編 輯／蘇士尹
編　　　輯／高懿萩
行 銷 企 畫／張莉滎‧蕭羽猜、黃欣

發　行　人／何飛鵬
法 律 顧 問／元禾法律事務所王子文律師
出　　　版／布克文化出版事業部
　　　　　　台北市中山區民生東路二段 141 號 8 樓
　　　　　　電話：(02)2500-7008　傳真：(02)2502-7676
　　　　　　Email：sbooker.service@cite.com.tw
發　　　行／英屬蓋曼群島商家庭傳媒股份有限公司城邦分公司
　　　　　　台北市中山區民生東路二段 141 號 2 樓
　　　　　　書虫客服服務專線：(02)2500-7718；2500-7719
　　　　　　24 小時傳真專線：(02)2500-1990；2500-1991
　　　　　　劃撥帳號：19863813；戶名：書虫股份有限公司
　　　　　　讀者服務信箱：service@readingclub.com.tw
香港發行所／城邦（香港）出版集團有限公司
　　　　　　香港灣仔駱克道 193 號東超商業中心 1 樓
　　　　　　電話：+852-2508-6231　　傳真：+852-2578-9337
　　　　　　Email：hkcite@biznetvigator.com
馬新發行所／城邦（馬新）出版集團 Cité (M) Sdn. Bhd.
　　　　　　41, Jalan Radin Anum, Bandar Baru Sri Petaling,
　　　　　　57000 Kuala Lumpur, Malaysia
　　　　　　電話：+603- 9057-8822　　傳真：+603- 9057-6622
　　　　　　Email：cite@cite.com.my
印　　　刷／韋懋實業有限公司
初　　　版／2022 年 11 月
定　　　價／680 元
I S B N／978-626-7126-90-5
E I S B N／978-626-7126-88-2（EPUB）

城邦讀書花園　布克文化
www.cite.com.tw　WWW.SBOOKER.COM.TW